연예인도
사람이다

연예인도 사람이다　연예인과 스타에 대한 올바른 이해를 위하여

초판인쇄 2024년 7월 29일　**초판발행** 2024년 8월 7일

글쓴이 배국남　**펴낸이** 오상민　**펴낸곳** 신사우동 호랑이　**출판등록** 제 2021-000034호

주소 강원도 춘천시 춘주로 92번길 29-5, 1층

전화 010-3234-4873　**팩스** 0504-328-4873

전자우편 sin_tiger@naver.com　**블로그** blog.naver.com/sin_tiger

ISBN 979-11-976786-7-7 (03600)

ⓒ배국남 2024

연예인도
사람이다

배국남 지음

"연예인과 스타에 대한
올바른 이해를 위하여!"

연예인이 대중문화 주역으로 당당하게 활동할 수 있는 그날까지

신사우동호랑이

왜 『연예인도 사람이다』인가?

2024년 3월 10일 제96회 아카데미 시상식이 열린 미국 로스앤젤레스 돌비극장에 성악가 안드레아 보첼리와 그의 아들 마테오 보첼리의 〈Time To Say Goodbye〉가 울려 퍼지고 동시에 2023년 세상을 떠난 영화인을 기리는 추모 영상이 펼쳐졌다. 미소 띤 한 스타가 한국인과 해외 팬들의 가슴을 먹먹하게 했다. 이선균이다. 한국뿐만 아니라 세계 각국에서 사랑받던 월드스타 이선균이 2023년 12월 27일 자신의 차 안에서 싸늘한 주검으로 발견됐다. 스스로 목숨을 끊었다는 충격적 보도가 잇따랐다. 연예인과 문화단체, 국내외 팬들은 슬픔과 함께 분노를 표출하며 이선균의 죽음은 자살이 아닌 타살이라고 주장했다. 불법적인 피의사실 유포와 무리한 수사로 일관한 경찰, 쓰레기 기사와 선정적 뉴스를 통해 범인 낙인화에 앞장선 언론, 그리고 인격 살해 악플과 비난을 일삼으며 마녀사냥에 나선 대중이 이선균을 악마화해 극단적 선택으로 내몰았기 때문이다.

25년 동안 배우와 한류스타로 국내외 대중과 만난 이선균이 협박 피해자

로 105일, 그리고 마약 피의자로 71일을 견디다 자살한 사건은 대한민국에서 연예인으로 산다는 것의 실상과 현실을 적나라하게 보여줬을 뿐만 아니라 연예인에 대한 편견과 비하가 얼마나 심한지를 여실히 드러냈다. 더 나아가 돈이 된다면 연예인에 대한 자극적 보도를 서슴지 않고 죽음마저 클릭 수를 올리는 수단으로 활용하는 언론과 사이버 렉카, 연예인을 국정 비리와 권력층 문제에 대한 비판 여론을 호도하거나 수사당국의 실적을 과시하는 수단으로 악용하는 정권과 검경, 그리고 진실 여부와 상관없이 연예인에 대한 비난과 조롱, 악플을 쏟아내며 재미와 즐거움을 느끼는 대중의 실체를 직면하게 했다.

이 때문에 진상 규명과 더불어 더 이상 제2의 이선균이 나오지 않게 제도 개선을 요구하는 문화·시민단체와 연예인, 국민의 목소리가 넘쳐난다. 하지만 "적법절차에 따라 수사했기에 불법적인 일은 없었다"라는 경찰 수뇌부의 한 문장 입장 표명과 사건 관련성과 증거능력 유무조차 판단이 어려운 이선균의 사적인 통화를 보도했다가 고조되는 비판에 "녹취는 경찰의 수사 착수 배경과 마약 혐의 주장의 신빙성을 뒷받침하는 내용이라 판단해 최대한 제한적으로 사용했다"라는 궤변을 늘어놓는 KBS와 클릭 수를 노리며 자극적 기사로 일관하다 이선균의 죽음과 함께 재빠르게 태세 전환하며 정론의 대변자처럼 행동하는 언론, 또 다른 연예인을 사냥감 삼아 비난과 조롱 세례를 퍼붓는 대중 앞에 이선균 사건에 대한 진상 규명과 제도 개선의 절규는 소리 없는 메아리가 되고 또 다른 연예인들이 극단적 선택에 내몰리고 있다.

이선균을 비롯한 적지 않은 배우, 가수, 예능인, 모델이 자살하고 많은 연예인이 어려운 상황에서 힘겹게 활동하는 것은 검경과 언론, 대중 때문만은

아니다. 가수, 배우, 예능인의 특성과 역할, 현실, 생활에 대해 정확히 알지 못해 초래된 연예인의 부정적 인식과 편견, 연예인에게 공인이라는 잣대를 들이대며 공직자보다 더 엄격한 도덕적 책무를 지게하고 규범적 내레이터 모델이 되기를 강요하는 사회적 분위기, 연예인을 육성 관리하는 기획자와 연예인의 활동 콘텐츠를 만드는 창작자의 문제, 스타를 소비하는 팬·팬덤의 폐해와 안티팬·사생팬·악플러의 병폐, 연예인의 죽음마저 이윤추구에 악용하는 사이버 렉카·지라시 제작자의 불법 행위 등이 연예인을 곤경에 처하게 할 뿐만 아니라 자살이라는 최악의 선택에 이르게 한다.

　연예인을 둘러싼 문제와 병폐, 시스템, 인식이 개선되지 않으면 대중문화 발전은 고사하고 제2, 제3의 이선균이 연이어 나올 수밖에 없다. 이선균 사건이 드러낸 정권·검경, 언론, 대중의 문제뿐만 아니라 연예인을 정신적·육체적으로 옥죄는 사회적 인식과 구조적 문제, 그리고 문화산업 종사자·소비자의 잘못된 행태를 지속해서 알려야 한다. 그것만이 이선균의 죽음을 헛되지 않게 하는 동시에 제2의 이선균 사건을 예방하고 연예인이 대중문화 주역으로 당당하게 활동할 수 있게 하는 유일한 길이기 때문이다. 『연예인도 사람이다』를 펴낸 이유다.

　오랫동안 '딴따라'라는 멸칭으로 호명되며 부당한 편견에 시달린 연예인은 한국을 문화 콘텐츠 시장 규모 세계 7위, 세계 문화적 영향력 부문 6위, 그리고 외국 한류 팬 2억 2,497만 명의 문화 강국으로 만든 주역이다. 〈기생충〉의 칸영화제 황금종려상과 아카데미영화제 작품상 수상을 이끈 故 이선균과 방탄소년단 블랙핑크 송혜교 이민호 유재석 같은 많은 연예인이 세계에서 주목받는 한국 대중문화와 한류를 이끌고 있다. 연예인은 문화 콘텐

츠의 형식과 내용을 구성하고 문화 상품의 흥행을 좌우하는 문화의 핵심 역할을 수행한다. 사회의 가치 체계와 지배 이데올로기를 강화 또는 전복하면서 다양한 사회적 기능을 실행하고 상품과 서비스의 소비를 창출하는 경제적 역할도 이행한다. 대중적 영향력에서 정치인과 종교인을 압도하는 연예인의 문화·사회·경제적 역할은 갈수록 커진다. 인터넷과 OTT, SNS의 발전으로 시공간 제약 없이 한국 연예인과 대중문화 콘텐츠를 소비하는 국내외 대중과 팬덤, 미디어는 폭증한다.

하지만 연예인의 실체·특성, 인식·위상, 활동·역할과 연예인 지망생부터 스타까지 인기와 상징 권력으로 구분되는 다양한 층위의 연예인 상황, 가수·배우·예능인·모델·댄서 등 분야별 연예인 현황은 잘 알려지지 않았다. 연예인을 존재하게 하고 문화 상품을 소비하는 주체인 대중과 팬, 팬덤은 긍정적 기능에도 불구하고 많은 문제를 노출한다. 연예인을 육성하고 관리하는 기획자와 문화 콘텐츠를 만드는 창작자는 연예인의 진화와 퇴행을 초래하는 야누스적인 측면을 갖고 있다. 대중문화·연예계 판도와 연예인에 대한 대중의 인식에 지대한 영향을 미치는 언론과 기자의 고질적 병폐도 엄존한다. 정권과 검경은 연예인을 '무뇌아' '무개념인'으로 취급하며 여론 호도 도구나 홍보 수단, 더 나아가 수사 실적 과시 기제로 전락시킨다. 이런 병폐와 관행, 문제를 적시해주는 저작과 연구서는 부재하다. 이 때문에 연예인에 대한 대중과 미디어의 잘못된 시선과 편견은 확대 재생산되고 연예인의 실체와 역할, 의미에 대한 정확한 이해와 객관적 평가를 어렵게 만든다. 이 역시 『연예인도 사람이다』의 출간을 추동시켰다.

『연예인도 사람이다』는 연예인의 실체와 역할, 현실을 적확하게 드러내

대중의 올바른 이해와 평가를 도와 연예인에 대한 편견과 잘못된 인식을 개선하려는 부문과 연예인과 관련된 대중과 팬덤, 문화산업 종사자, 정권과 검경, 언론과 기자의 기능과 의미, 병폐를 적시하고 문제에 대한 해결책을 모색해 제2의 이선균 비극이 발생하지 않는 건강한 대중문화 생태계를 조성하려는 부문에 초점을 맞췄다.

『연예인도 사람이다』는 10장으로 구성됐다. 1장 '대한민국에서 연예인으로 산다는 것-연예인의 인식과 위상'은 '딴따라'부터 '문화 권력'까지 다양한 스펙트럼이 존재하는 연예인의 사회적 인식과 위상, 공인 여부에 대한 연예인과 대중, 전문가의 시선과 논란을 파악한다. 2장 '연예인은 계급사회-지망생·연습생부터 스타까지, 대우와 현실'은 연예인 지망생부터 연습생, 신인, 일반 연예인, 스타 그리고 추락한 연예인까지 단계별 연예인의 처지와 현실을 조명하고 3장 '가수·배우·예능인의 실상-분야별 연예인의 현황과 특성'에선 가수, 배우, 개그맨과 예능인, 모델, 댄서, 방송인 등 다양한 분야에서 활동하는 연예인의 현황과 특성을 개괄한다. 4장 '연예인 어떻게 살까-연예인의 삶과 생활'은 연예인의 생활과 수입·재산, 결혼·이혼, 활동 수명, 그리고 극단의 감정노동자인 연예인의 직업적 특성과 고통을 살펴본다. 5장 '연예인은 무엇을 하나-연예인의 역할'에선 갈수록 영향력이 커지는 연예인의 문화적 기능, 사회적 역할, 경제적 활동을 분석한다. 6장 '누가 연예인을 만드나-창작자·기획자 메이커와 연예인'은 기획사 대표부터 드라마 PD까지 연예인 만들기에 관련된 사람을 조망하고 PD·영화감독·작가·작곡가 같은 창작자 메이커와 신인개발팀 직원·매니저·기획사 대표 같은 기획자 메이커의 역할과 실체 그리고 이들의 문제를 총괄한다. 7장 '대중과 팬은 연

예인 어떻게 소비·수용하나-대중·팬과 연예인'에선 연예인의 존재 기반인 팬과 팬클럽, 팬덤의 긍정적 역할과 부정적 기능, 연예인을 소비·수용하는 대중의 행태, 연예인의 정신적·육체적 피해를 양산하는 사생팬·안티팬·악플러·해커의 폐해, 그리고 팬과 동행하는 연예인과 팬을 악용하는 연예인의 실태를 통괄한다. 8장 '언론은 연예인 킬러일까, 키퍼일까-언론과 연예인'은 '너절리즘'으로까지 비판받는 한국 연예저널리즘의 현황과 폐해, 언론인이 아닌 클릭 장사꾼으로 조롱받는 연예·대중문화 기자의 문제와 개선책, 비평가가 아닌 홍보꾼, 악담꾼, 사기꾼으로 비판받는 평론가의 역할과 의미, 연예인의 인격을 살해하고 자살을 부추기며 악의 축으로 지적받는 사이버 렉카·이슈 블로거·지라시 제작자의 실상을 진단한다. 9장 '연예인을 대하는 정권의 시선은?-정권과 연예인'은 정권이 연예인을 동원·홍보 혹은 여론 호도 도구로 활용하는 실태와 연예인을 죽음으로 내모는 검경의 무도한 수사 관행과 부실 수사 양태, 사회·정치적 견해를 밝힌 연예인에게 몰아치는 후폭풍을 고찰한다. 10장 '연예인, 시대와 문화·사회를 바꾸다-사회·대중·문화 변화시킨 연예인들'은 김혜자 유재석 장나라 방탄소년단 같은 선한 영향력의 연예인이 견인하는 사회와 대중의 변화, 승리 정준영 박유천 신정환을 비롯한 연예인 범죄와 악행의 파장들, 이선균 최진실 종현 구하라처럼 자살로 생을 마감한 연예인이 남긴 것, 정태춘 박진영 설리 홍석천 같은 연예인의 의미 있는 실천이 이끈 대중문화의 진화와 변모, 이순재 나문희 이미자 조용필 전유성처럼 다양한 연예 분야에서 50~70년 활동하며 대중과 배우·가수·예능인의 사표 역할을 하는 장수 연예인의 소중한 가치, 송강호 정우성 서태지 아이유를 비롯한 중·고졸 연예인이 학벌 사회

SKY 공화국의 전복에 끼친 영향, 오순택 강수연 H.O.T 싸이 윤여정 이정재 블랙핑크처럼 완성도 높은 콘텐츠와 권위 있는 세계적 대중문화상 수상, 해외 진출로 한국 대중문화와 연예인의 국제적 위상을 격상한 주역의 의미, 이대엽 이주일 신성일 김을동 리아 같은 정치인으로 나선 연예인의 평가, 이덕화 최민수 하정우 박시은 앤톤을 비롯한 대를 잇는 2·3세 연예인의 현황과 특혜를 검토한다.

『연예인도 사람이다』는 기자 생활 30여 년 중 27년 동안 방송·연예, 영화, 대중음악, 공연 등 다양한 분야의 대중문화와 스타·연예인을 담당한 대중문화 전문기자와 30년 넘게 대학과 대학원, 대중문화 기관, 방송에서 미디어와 대중문화, 매스컴과 저널리즘, 연예인과 스타에 대해 강의하고 방송한 연구자·평론가 생활을 병행하며 지속한 취재와 인터뷰, 연구의 결과물이다. 연예인의 실재와 현실 그리고 연예인과 관련된 언론, 정권, 대중, 문화산업 종사자의 실태와 문제를 파악하기 위해 진행한 연예인·스타, 문화산업 종사자, 정치인의 취재와 인터뷰뿐만 아니라 국내외 문헌 연구를 바탕으로 『연예인도 사람이다』를 저술했다.

2022년 펴낸 『연예인의 겉과 속』의 개정판이자 속편격으로 발간하는 『연예인도 사람이다』는 대중과 국내외 팬덤, 지망생과 연예인, 문화산업과 미디어 종사자, 국내외 연구자에게 연예인을 제대로 이해하고 객관적으로 파악하는 지침서 역할을 할 뿐만 아니라 대중과 팬덤, 정권과 검경, 창작자와 기획자, 언론과 사이버 렉카의 문제점을 개선할 수 있는 안내서 기능을 할 것으로 확신한다.

『연예인도 사람이다』를 완성하게 해준 원로 연기자 이순재 나문희와 스타

송강호 박진영 아이유부터 무명 연예인, 연습생, 지망생에 이르기까지 수많은 연예인과 지망생, 그리고 이병훈 윤석호 김영희 나영석 김태호 PD, 노희경 박지은 작가를 비롯한 문화산업 종사자에게 감사의 말을 전한다. 또한, 배우로서 그리고 한류스타로서의 성취를 기리고 그의 죽음이 남긴 과제를 떠올리며 이선균 배우의 명복을 빈다.

차례

책을 펴내며 _ 왜『연예인도 사람이다』인가...4

1장

대한민국에서 연예인으로 산다는 것 - 연예인의 인식과 위상

1_ 박진영 · 송해, 왜 '딴따라'라고 자인했나 – 연예인에 대한 인식, 딴따라부터

　문화 주역까지..19

2_ 이순재, 왜 연예인 결혼하기 힘들다 했나 – 연예인의 위상, 삼패 기생부터 장관까지.....26

3_ 연예인은 공인 아니라는 성시경 · 신해철 vs 공인이라는 다수 연예인 vs 공인이

　라는 입장 비판하는 싸이 · 버벌진트 – 연예인은 공인인가?.............................33

2장

연예인은 계급사회-지망생 · 연습생부터 스타까지,
대우와 현실

1_ 학원 · 학교 · 기획사 · 오디션장 향하는 지망생의 자화상...................................41

2_ 연예기획사 연습생의 민낯...53

3_ 연예계 첫발 딛는 신인의 현실...66

4_ 가수 · 배우 · 예능인이라는 직업 가진 일반 연예인의 현주소..............................78

5_ 스타, 수입 · 인기 · 일자리 독식하는 최상위 포식자.......................................87

6_ 바닥으로 추락한 스타 · 연예인의 모습..98

가수 · 배우 · 예능인의 실상 – 분야별 연예인의 현황과 특성

1_ 음악과 퍼포먼스로 즐거움 주는 가수의 현황과 특성....................109

2_ 연기로 감동 주는 배우의 현황과 특성...................................117

3_ 예능과 코미디로 웃음 주는 개그맨 · 예능인의 현황과 특성.............125

4_ 모델 · 방송인 · 댄서 · 유튜버 · 스포테이너의 현황과 특성.............133

5_ 배우 · 가수 · 예능인으로 활약하는 멀티테이너의 명암.................143

연예인 어떻게 살까 – 연예인의 삶과 생활

1_ 연예인의 삶은 화려한가 – 연예인의 생활................................153

2_ 연예인, 얼마나 버나 – 연예인의 수입과 재산...........................159

3_ 연예인은 누구와 결혼할까 – 연예인의 결혼과 이혼....................163

4_ 연예인 언제까지 활동하나 – 연예인의 활동 수명.......................169

5_ 연예인은 극단의 감정노동자! – 연예인의 직업적 특성과 고통.........178

연예인은 무엇을 하나 – 연예인의 역할

1_ 연예인, 대중문화 지형도를 그리다 – 연예인의 문화적 역할.............187

2_ 연예인은 하나님보다 힘이 세다! – 연예인의 사회적 역할...............194

3_ 연예인의 이름부터 쓰레기까지 돈 되는 시대 – 연예인의 경제적 역할.................200

6장

누가 연예인을 만드나 – 창작자 · 기획자 메이커와 연예인

1_ 누가 연예인과 스타를 만드나...209

2_ 창작자 메이커와 연예인 – PD, 감독, 작가, 작곡가 겸 프로듀서.........................220

3_ 기획자 메이커와 연예인 – 매니저, 신인개발팀, 기획사 대표.............................243

7장

대중과 팬은 연예인 어떻게 소비 · 수용하나 –
대중 · 팬과 연예인

1_ 연예인의 존재 기반, 팬과 팬클럽, 팬덤의 두 얼굴.................................259

2_ 대중, 연예인을 양극단으로 소비 · 수용하는 야누스................................271

3_ 연예인 생명을 위협하는 어둠의 세력들…사생팬 · 안티팬 · 악플러 · 해커..........276

4_ 팬과 동행하는 연예인 vs 팬을 악용하는 연예인.................................283

8장

언론은 연예인 킬러일까, 키퍼일까 – 언론과 연예인

1_ 한국 연예저널리즘은 '너절리즘'인가?...289

2_ 연예 · 대중문화 기자, 언론인? 클릭 장사꾼?...................................302

3_ 평론가의 역할과 행태 – 비평가? 홍보꾼? 악담꾼? 사기꾼?............................309

4_ 연예인의 죽음을 부추기는 악의 축들…사이버 렉카 · 이슈 블로거 · 지라시 제작자....314

9장

연예인을 대하는 정권의 시선은? - 정권과 연예인

1_ 연예인, 정권의 동원 · 홍보 도구인가, 여론 호도 수단인가?..............................325

2_ 검경의 수사 행태가 연예인을 극단적 선택으로 내몬다!.................................332

3_ 사회 · 정치적 견해 밝힌 연예인의 후폭풍은?...338

10장

연예인, 시대와 문화 바꾸다 -
사회 · 대중 · 문화 변화시킨 연예인들

1_ 김혜자 유재석 장나라 방탄소년단…선한 연예인의 영향력은?..........................347

2_ 승리 정준영 박유천 신정환…범죄 연예인의 파장은?...................................354

3_ 이선균 최진실 종현 구하라…자살로 생 마감한 연예인이 남긴 것은?.................360

4_ 정태춘 박진영 설리 홍석천…문화 의미 있게 변화시킨 연예인들......................369

5_ 이미자 조용필 이순재 나문희 전유성…50~70년 활동하며 사표로 남은 연예인들....375

6_ 송강호 정우성 서태지 아이유…SKY 공화국 전복시킨 중 · 고졸 연예인들...........384

7_ 오순택 강수연 H.O.T 싸이 윤여정 이정재…연예인의 국제적 위상 높인 주역들.....391

8_ 이대엽 이주일 신성일 신영균 리아…정치인으로 변신한 연예인에 대한 평가는?....402

9_ 이덕화 최민수 하정우 박시은 앤톤…대를 잇는 2 · 3세 연예인, 공정 무너뜨린

　특혜의 산물?...407

주..414

1장

대한민국에서 연예인으로 산다는 것 -
연예인의 인식과 위상

'현대판 팔반잡류八般雜類' '딴따라' '날라리' '무뇌아'부터 '대중의 우상' '문화 주역' '상징 권력자' '개념인'까지 연예인에 대한 대중과 팬, 언론과 학계, 지식인과 정치인의 인식 스펙트럼은 매우 넓다. 연예인은 선망과 열광, 숭배의 대상이기도 하지만, 비하와 멸시, 혐오의 표적이기도 하다. 일부 대중과 전문가는 연예인을 한국 대중문화 콘텐츠의 국내외 인기 확산과 한류 팬의 확대를 통해 문화 산업의 비약적 발전을 견인한 주역으로 평가한다. 더 나아가 한국을 문화강국으로 만든 일등공신으로 인식한다. 반면 상당수 대중과 전문가는 배우와 가수, 예능인에 대해 '하는 것 없이 엄청난 돈을 버는 딴따라' '머리에 든 거 없는 날라리' '연예인 걱정이 세상에서 가장 쓸데없는 걱정'이라는 상투적 편견에 사로잡혀 근거 없는 비난을 쏟아낸다. 더 나아가 언론은 물론 사이버 렉카까지 공인이라는 잣대를 들이대며 연예인의 인권과 사생활 침해를 일삼고 인격 살해까지 서슴지 않는다. 연예인에 대한 잘못된 인식이 대중문화를 위축시킬 뿐만 아니라 연예인에 대한 편견과 혐오를 확대 재생산한다.

1

박진영·송해, 왜 '딴따라'라고 자인했나 – **연예인에 대한 인식, 딴따라부터 문화 주역까지**

2023년 12월 27일 스타 배우 이선균이 스스로 목숨을 끊었다. 마약 투약 혐의로 수사를 받는 과정에서 확인되지 않은 피의사실과 사적 통화가 아무렇지 않게 언론에 보도된 뒤였다. 이선균의 자살 사건 직후 "딴따라는 이렇게 당해도 되나"라는 자조가 수많은 배우와 가수, 예능인의 입에서 흘러나왔다.

"어쩌다 연예인들이 가장 존경받는 인물로 선정되는 지경에 이르렀는지 한심하고 답답하다.…물론 옛날에도 요즘 연예인에 해당하는 사람들이 있었으며 그들을 '딴따라'라고 불렀다. 그것은 머리에 든 것이 없고 특별한 기술도 없다 보니 말이나 행동으로 광대놀음 하면서 먹고 살아가는 천한 직업을 상징적으로 표현한 것이었다. 아무리 머리가 나쁘고 인격이 형편없는 날라리라도 TV에 자주 얼굴을 내밀 수 있으면 부와 명예는 저절로 굴러들어 온다."[1] 연예인에 대한 편견과 비하로 얼룩진 인식의 한 단면을 적나라하게 보여준 주장이다.

'딴따라'는 대한민국에서 사는 연예인에 대한 대중과 전문가의 인식을 표

상하는 대표적 단어다. 조선시대 천민으로 멸시받던 '광대' '기생'에서 광복 이후 '딴따라'로 용어가 교체됐을 뿐 연예인에 대한 부정적인 인식은 뿌리 깊고 견고하다.

관악기 소리를 빗댄 영어 의성어 'tantara'가 어원인 '딴따라'는 개화기와 일제강점기부터 대중문화를 오랫동안 이끈 연예인에 대한 멸칭의 용어다. 그런데 숨을 거두기 직전까지 KBS 〈전국노래자랑〉을 34년간 진행하며 '최고령 TV 음악 경연 프로그램 진행자The Oldest TV music talent show host'로 인정돼 기네스 세계 기록에 등재된 존재 자체가 전설이었던 예능인 송해는 "나는 대중에게 즐거움을 주는 딴따라인 것이 너무 좋다. 영원히 딴따라의 길을 가겠다"라고 말하는 것에[2] 그치지 않고 〈딴따라〉라는 제목의 노래까지 발표했다. "데뷔 무렵, 방송사 분들이 '딴따라'라는 단어를 자주 사용하며 말했어요. 모국장은 '연세대 나온 넌 그냥 딴따라가 아니잖아'라는 말을 해 충격을 받았어요." JYP엔터테인먼트의 창립자이자 K팝 한류를 선도하는 가수 겸 프로듀서 박진영의 회고다.[3] 그는 "난 딴따라다. 난 딴따라인 게 자랑스럽다"라는 내레이션을 인트로에 삽입한 〈딴따라〉라는 타이틀의 앨범을 1995년 출시하고 KBS가 2024년 방송한 오디션 프로그램 〈더 딴따라〉를 이끄는 것을 비롯해 '딴따라'를 전면에 내세우며 연예인에 대한 인식 개선을 위해 노력했다. 송해와 박진영은 대중과 전문가가 폄하와 비하의 의미로 구사하는 '딴따라'를 연예인의 부정적 인식을 전복하는 용어로 전환했다.

대중문화예술산업발전법 2조 3항은 대중문화예술인(연예인)이란 대중문화예술용역(연기·무용·연주·가창·낭독, 그 밖의 예능과 관련한 용역)을 제공하는 사람 또는 대중문화예술용역을 제공할 의사를 가지고 대중문화예술사업자와 대중문화예술용역과 관련된 계약을 맺은 사람'이라고 연예인에 대해 정의하고

있다. 현행법에서 '대중문화예술인'으로 지칭되는 연예인(演藝人 · Entertainer)은 연예산업에 종사하는 사람으로 배우, 가수, 코미디언 · 예능인, 성우, 연주자, 댄서, 모델, 공연 예술가 등을 총칭한다.

수많은 대중과 팬은 스타와 연예인에 열광한다. 나날이 급증하는 연예인 지망생이 스타를 꿈꾸며 연예계로 돌진한다. 학자와 전문가는 영화, 대중음악, 드라마, 예능 프로그램, 공연에서 맹활약하며 대중문화의 진화를 이끌고 국가 이미지를 제고하는 스타와 연예인에 대해 '문화의 주역' '문화 대통령'이라는 표현까지 동원하며 찬사를 아끼지 않는다. 언론과 정부는 연예인을 대중문화의 중요 자산이자 소프트파워의 핵심 주체라고 치켜세운다.

연예인에 대한 열광과 선망, 찬사의 이면에는 '딴따라'로 대변되는 연예인에 대한 부정적인 인식과 천시 현상이 자리해 연예인을 정신적 · 육체적으로 옥죄고 있다. 조선시대 놀이패, 광대, 악공, 거사, 기생 같은 천민 예능인을 '팔반사천八般私賤' '팔반잡류八般雜類'로 규정해 마을 출입조차 금지했던 행태가 오늘날에도 적지 않은 대중과 전문가, 언론인, 정치인, 지식인의 인식과 언행에서 드러난다.

연예인의 부정적 인식은 연예인에 대한 제대로 된 이해와 평가를 가로막으며 비하와 멸시, 혐오로 이어진다. 더 나아가 극단적 선택을 한 최진실 구하라 설리 이선균 같은 연예인에게 행한 대중과 언론, 검경, 정권의 인격 살해나 명예훼손, 사생활 침해, 피의사실 공개 같은 행태를 이끄는 원인으로 작동한다.

언제부터 그리고 왜 연예인에 대한 부정적 인식과 비하적 시선이 생겼을까. 조선시대 양반-중인-상민-천민으로 구분되는 계급 사회에서 오늘의 연예인 역할을 했던 기생, 광대, 악공, 거사는 최하층 계급인 천민이었는데 이

러한 계급의식이 연예인과 대중문화가 대중의 삶뿐만 아니라 정치, 경제, 사회 분야에서 중요한 역할을 하는 21세기 오늘날까지 이어지고 있다. 특히 개화기와 일제강점기의 대중문화 초창기 기생, 광대, 악공, 남사당패 같은 천민 예능인이 신파극, 영화, 대중음악의 주역으로 대거 진출하면서 이들에 대한 편견과 멸시가 대중의 인식 저변에 견고하게 자리했다.

학계와 언론계에서 설파하는 대중문화에 대한 부정적 평가와 주장 역시 연예인과 스타에 대한 잘못된 인식을 심화했다. 적지 않는 전문가와 지식인, 여론 선도자가 여전히 대중문화는 대중의 저급한 취향에 맞춰 대량 생산되는 상업적인 저질의 문화로 대중의 정서를 파괴하는 폭력성과 선정성이 넘쳐난다고 생각한다. 특히 고급문화의 반대편에 선 문화로 대중문화를 바라보는 시선이 강하다. 문화 엘리트주의자에게 대중문화의 폭발은 처음부터 있어서는 안 될 문화 현상이었다. 그들에게 사회와 문화 위기의 주범은 대중문화이기 때문이다. 일부 지식인에게 대중문화는 인간의 지적 탐험의 길을 보이지 않게 흐려놓은 것이며 문화적 취향을 타락시키는 천박한 내용의 문화다. 그 때문에 일부 지식인은 대중문화를 반문화의 성격을 띠는 것으로 간주해 대중문화를 멀리하고 경멸했다.[4] 지식인의 이러한 태도는 서구 엘리트들이 쏟아낸 대중문화에 대한 담론 즉, 대중은 교육돼야 할 열등한 대상이고 대중문화는 문화적 병균이며 사회를 혼돈으로 몰고 가는 의미 없는 문화라는 이론에 영향받은 것이다.[5] 이 같은 대중문화에 대한 부정적 인식은 곧바로 연예인에 대한 편견과 왜곡된 시선으로 이어졌다. 국민적 사랑을 받은 트로트 스타 이미자와 코미디 스타 이주일이 1980~1990년대 공연을 위해 세종문화회관 대관을 신청했을 때 이들이 공연장의 품위를 저하시킨다는 이유로 대관이 허용되지 않았다. 인순이 역시 2008년 예술의 전당에서

요구하는 조건을 충족했음에도 대관을 거부당했다. "대중과 함께하는 연예인에 대한 푸대접이다. 서양 클래식을 하는 사람은 훌륭하고 대중에게 기쁨과 위안을 주는 대중 연예인은 저질의 딴따라라고 생각하는 사람들에게 분노가 느껴졌다"라는 이주일의 토로[6]와 이미자·인순이에 대한 세종문화회관·예술의 전당의 대관 거부 결정은 연예인에 대한 전문가, 지식인, 대중의 편견을 보여준다.

연예인에 대한 부정적인 인식을 초래하는 또 하나의 원인은 대중매체의 보도 행태와 내용이다. 더 많은 수입 창출을 위해 과도한 경쟁을 벌이는 신문, 잡지, 방송, 인터넷 매체가 연예인의 사생활을 여과 없이 선정적이고 자극적으로 보도하는 데다 심지어 가짜 뉴스와 왜곡 보도를 일삼아 연예인에 대한 부정적인 인식을 심화한다. 스캔들과 가십 위주의 연예인과 스타 관련 보도는 연예인에 대한 편견도 강화한다.

'SKY(서울대 고려대 연세대) 공화국' '학벌이 현대판 카스트'라는 주장이 통용되고 '학력 위계주의'와 '대학서열 중독증'에 빠져 있는 대한민국을 견고하게 떠받치고 있는 학벌 지상주의 역시 연예인에 대한 그릇된 인식을 증폭시킨다. 일부 연예인을 제외한 송강호 정우성 서태지 유재석 강호동 같은 스타반열에 든 연예인 대다수가 명문대와 무관한 학력과 학벌을 보여 '연예인은 공부하지 않고 놀기만 한 무식한 날라리'라는 사회적 낙인이 새겨졌다. 이 때문에 윤석화 심형래 최수종 오미희 최화정을 비롯한 일부 연예인은 학력을 위조하고 일부 연예기획사와 언론은 김태희 이하늬 이적 성시경 같은 연예인에 대해 명문대 마케팅을 전개한다.

"우리 세대의 부모들이 SKY로 대표되는 명문대 학벌, 대기업 취직, 판사·검사·의사 운운하는 식으로 자녀의 미래 그림을 한정시켰다면, 다행

히도 요즘 부모들은 그런 고정 관념이나 한계를 많이 버린 듯하다. 하버드에 가는 아이들과 기획사 연습실로 향하는 아이들 모두 존중받는 시대가 된 것 같아 한편으로는 다행스러운 일이다"라고 밝힌 양현석 YG엔터테인먼트 프로듀서의 입장과[7] 연예인에 대한 사회적 평판 인식에 대해 긍정적 평가가 43.2%로 부정적 평가 15.2%를 압도한 한국콘텐츠진흥원의 연기자, 가수, 예능인을 비롯한 983명의 연예인을 대상으로 한 2020년 조사 결과, 그리고 "노래하고 연기하는 것이 좋고 행복하다. 배우와 가수라는 직업이 자랑스럽다"라는 장나라의 언급은[8] 우리 사회의 달라진 연예인 인식의 일단을 드러낸다.

1990년대 이후 연예인과 스타에 대한 시선이 긍정적인 방향으로 전환하기 시작했다. 대중문화뿐만 아니라 스타와 연예인의 역할과 영향력이 커졌기 때문이다. 스타와 연예인이 대중의 인정과 관심을 받고 막대한 수입을 창출하며 사회·경제적 위상이 격상된 것 역시 인식 전환의 주요한 원인이다. 대중에게 큰 영향을 미치는 대중매체가 스타와 연예인의 엄청난 수입, 역할과 영향력 증대, 사회적 위상 상승 같은 긍정적인 측면을 집중 보도하면서 연예인과 스타에 대한 부정적인 인식이 크게 감소했다.

대중문화의 가치와 의미를 부여하며 학계와 전문가의 체계적인 연구와 평가 작업이 진행되고 대학의 방송, 연예, 영화, 코미디, 실용음악, 댄스, 뮤지컬 관련 학과가 신설돼 큰 인기를 얻은 것도 스타와 연예인에 대한 잘못된 인식을 희석시켰다. 국가 브랜드와 이미지를 제고하고 막대한 경제적 가치를 창출한 한류의 주역이 연예인과 스타라는 사실 역시 연예인을 천시의 대상에서 선망의 대상으로 전환시켰다. 사회와 타인이 인정하는 직업보다 자신이 하고 싶은 일을 하면서 개성을 살리고 행복을 키워가겠다는 청소년의 직

업관 변화로 인해 연예인을 지망하는 사람이 급증한 것도 연예인과 스타에 대한 긍정적인 인식을 높였다. 이 밖에 연예인의 사회적 활동의 폭이 넓어지고, 사랑 나눔과 기부에 나서며 선한 영향력을 미치는 스타가 많아지면서 연예인에 대한 우호적 시선이 고조됐다.

물론 과거와 다르게 연예인에 대한 인식이 크게 개선됐지만, 여전히 '딴따라'라는 용어는 대중의 입에서 수시로 나오고 연예인에 대한 언론과 전문가, 지식인의 천대와 멸시의 언행이 자주 표출된다. 그래서 송해 박진영 싸이 등 많은 연예인이 '딴따라'를 자인하며 연예인에 대한 기존 인식을 전복하려 노력한다.

2

이순재, 왜 연예인 결혼하기 힘들다 했나 – 연예인의 위상, 삼패 기생부터 장관까지

"장가, 시집가기 힘든 직업이 이 직종(연예인)이에요. 집안의 80~90%가 반대하는 직종이지. 왜냐 이건 '딴따라'였으니까." 원로배우 이순재의 회고다.[9] "열심히 의정활동 했는데도 아무것도 모르는 코미디언 출신 국회의원이라는 경멸적 시선으로 보는 정치인과 대중이 많았다. 당과 동료 의원들은 홍보할 때만 날 내세웠다." 4년간의 14대 국회의원 생활을 마치고 1996년 연예계에 복귀한 이주일의 발언이다.[10] "무식한 딴따라가 대학 강단에서 어떻게 강의하느냐." "날라리로 학창 시절을 보냈을 텐데 대학생을 가르친다니 기가 차다."… 2001년 8월 김혜수의 성균관대 연기예술학과 겸임교수 임용을 둘러싸고 촉발된 논란 속에서 네티즌이 쏟아낸 댓글이다.

대중문화 초창기 색주가에서 노래하며 몸을 파는 삼패 기생과 동일시되며 가장 낮은 계급인 천민으로 치부되던 연예인은 이제 결혼 배우자로 각광받고 국회의원, 장관, 대학 교수 등으로 당당히 활약한다. 지자체와 정부 기관은 연예인을 홍보대사로 경쟁적으로 영입한다. 연예인은 일반 직장인이 상상하기조차 힘든 엄청난 수입을 창출하는 고소득 직업인으로 대중의 부러움

을 산다. 청소년은 배우, 가수, 예능인을 가장 선망하는 직업으로 꼽고 젊은 이들은 연예인을 인생의 사표와 롤모델로 삼는다. 연예인의 역할과 영향력이 커지고 팬덤과 대중성, 인지도로 파생되는 상징 권력과 주목도가 자본화하면서 연예인의 사회·경제·정치적 위상이 크게 격상했다.

1876~1945년 개화기와 일제강점기의 대중문화 초창기 누구나 대중문화 창작의 주체가 될 수 있는 환경이 조성됐다. 특히 중인, 천민, 여성이 차별받고 소외당한 조선 사회에 개화사상이 수용되면서 신분 질서의 동요가 두드러져 사회 전체는 물론 문화 부분에서도 많은 변화가 야기됐다.[11] 1894년 갑오개혁으로 신분제가 폐지되고 관기 제도가 폐기되면서 기생, 광대, 남사당 같은 천민 예능인이 대거 신파극, 악극, 영화, 대중음악을 비롯한 대중문화의 다양한 분야에 진출하고 봉건적 분위기가 팽배해 연예인의 사회적 위상은 크게 개선되지 못했다. 대중문화 시장이 협소하고 스타 마케팅이 발전하지 못해 경제적 위상도 매우 낮았다. 1935년 개봉된 최초의 발성영화 〈춘향전〉의 주연으로 활약하며 스타덤에 오른 조선 최고의 스타, 문예봉은 가난 때문에 촬영장에 아이를 데리고 다니기도 하고 촬영소에서 숙식을 해결한 것은 당시 연예인의 경제적 위상을 엿보게 해준다.[12]

〈신풍의 아들들〉의 김신재, 〈젊은 모습〉의 이금룡 같은 일본 군국주의 찬양 영화에 출연한 배우와 〈아들의 혈서〉의 백년설, 〈지원병의 어머니〉의 장세정, 〈혈서 지원〉의 남인수를 비롯한 친일 가요를 부른 가수처럼 대중문화 초창기 일제의 민족 말살 정책과 전쟁의 인적·물적 자원 동원을 위해 정치적 도구로 악용된 것에서 드러나듯 연예인의 정치적 위상은 부재했다고 해도 과언이 아니다.

1945~1960년대 대중문화 발전기에는 배우, 가수, 코미디언을 경시하는

대한민국에서 연예인으로 산다는 것 – 연예인의 인식과 위상

사회적 분위기가 여전했지만, 스타를 선망하는 사람이 많아지고 연예인의 활동 분야도 확대되면서 연예인의 사회·경제적 위상은 조금씩 개선됐다. 코미디언으로 활동하며 스타덤에 오른 구봉서는 "1950~1960년대 악극과 라디오, 영화, 텔레비전에 출연하면서 돈은 원 없이 벌었다. 돈을 자동차에 실어 나를 정도였다"라고 말했다.[13] 스타가 돼도 힘겨운 생활을 했던 일제강점기의 대중문화 초창기와 확연히 비교된다. 하지만 연예인의 정치적 위상은 매우 낮았는데 이승만 정권이 김희갑을 비롯한 당대 최고 인기 연예인들을 선거 및 정치 행사에 동원하며 정권과 여당의 선전 수단으로 유린한 것이 단적인 사례다.

대중문화 도약기인 1970~1980년대에는 연예인에 대한 부정적 인식이 감소하고 광고시장이 확대되고 연예인의 정치적 의식이 고양되면서 연예인의 경제·사회·정치적 위상이 전반적으로 상승했다. 대중문화에 대한 편견은 존재했지만, 스타와 연예인에 대한 긍정적 인식은 고조됐다. 연예인과 스타에 대한 인식 개선은 전문가와 언론이 대중문화의 긍정적 측면을 부각하고 1970년대 초중반 청년 문화의 발흥으로 대학생들이 대중문화에 관심을 기울이며 직접 연예계에 진출한 것이 원인으로 작용했다. 1970~1980년대 경제가 고도성장하고 생활수준이 높아지면서 문화 상품 판매가 급증하고 광고 시장이 확대되어 연예인의 수입 창구가 크게 늘었다. 이에 따라 연예인과 스타는 막대한 부를 축적할 수 있는 환경이 조성됐는데 영화 주연 출연료가 200만~300만 원이던 1970년대 윤정희(라미화장품), 장미희(한국화장품), 정윤희(꽃샘화장품), 김혜자(제일제당), 홍세미(미원), 임예진(해태제과), 정소녀(서울식품) 같은 스타는 CF 모델료로 500만~800만 원을 받았다.[14] 조용필은 한국 가수 최초로 1980년 발표한 1집 앨범 〈창밖의 여자〉를 밀리언셀러로 등재시키면서

엄청난 수입을 올렸다. 가수는 음반 수입 외에 급증한 유흥업소 밤무대와 공연, 광고에 출연하며 막대한 돈을 벌어들였다. 배우와 가수, 코미디언의 경제적 위상이 크게 상승했다. 1971년 《한국일보》 장강재 부사장과 결혼한 영화 스타 문희와 재일교포 사업가와 백년가약을 맺은 유명 배우 남정임, 미도파백화점 박용일 사장과 웨딩마치를 울린 인기 연기자 안인숙, 고려합섬 장치혁 회장과 부부로 만난 주연 탤런트 나옥주처럼 연예인의 사회적 위상 변화를 적시하는 배우와 가수의 배우자도 이전과 달라졌다. 박정희 정권은 대통령 찬가 창작을 거부한 신중현의 활동을 중단시키고 그의 노래를 금지곡으로 묶는 탄압을 가했고 전두환 정권은 여자 연예인을 술자리에 참석시키는 추악한 행태를 보였지만, 인기 탤런트 홍성우가 1978년 10대 국회의원 선거에서 당선돼 정계에 진출한 것을 비롯해 연예인과 스타의 정치적 위상도 서서히 올라갔다.

1990~2020년대 대중문화 폭발기에는 대중문화 시장이 급성장하고 한류가 확산할 뿐만 아니라 연예인과 스타에 대한 대중의 열광과 선망이 폭증하면서 연예인의 정치·사회·경제적 영향력과 역할이 막강해졌다. 연예인과 스타는 정치인이나 경제인, 종교인이 갖지 못한 국내외의 강력한 팬덤을 보유하게 됐다. 이로 인해 연예인의 인식 개선과 함께 정치·사회·경제적 위상이 크게 올라갔다.

대중문화 초창기 색주가에서 몸을 팔며 가무를 하던 삼패 기생으로 그리고 신분 계급 중 가장 낮은 천민으로 대우받던 연예인의 사회적 위상은 1990년대 이후 놀라울 정도로 상승했다. 청소년과 대중의 롤모델로 부상하면서 삶의 선도자, 지식 제공자, 인격과 가치관의 형성자, 사회화의 대리자뿐만 아니라 대중의 욕망 충족자, 근심과 걱정, 불안에 대한 상징적 해결자로서의

사회적 위상을 갖추며 대중의 여론을 선도하는 사람으로 인정받았다. 많은 연예인이 청소년, 장애인, 노인, 미혼모를 비롯한 사회적 약자를 대변하는 단체를 이끄는 수장을 맡거나 지자체와 정부 부처의 홍보를 담당하는 홍보 대사로 활약한다. 김혜수의 성균관대 겸임교수 임용을 추진할 때 일었던 자격 논란은 더 이상 발생하지 않을 정도로 이순재가 가천대 석좌교수로 재직하고 지드래곤이 카이스트 초빙교수로 강단에 서는 것을 비롯해 대학교에서 강의하는 연예인과 스타도 급증했다. 최불암 유인촌 장미희 최란 배종옥 차인표 고현정 유동근 서인석 노주현 정동환 정보석 이인혜 명세빈 이영하 류승룡 이범수 김성령 이재용 남성진 신현준 윤상 장혜진 옥주현 김연우 인순이 김경호 알리 김원준 신연아 리아 이윤석 김병만 남희석 이영자가 석좌교수와 교수, 겸임교수, 초빙교수, 강사 등 다양한 형태로 대학교에 재직했거나 대학 강단에 서고 있다.

스타와 연예인의 경제적 위상 역시 크게 달라졌다. 스타와 연예인이 드라마, 영화, 예능 프로그램, 음반·음원, 공연을 비롯한 문화 상품의 흥행을 이끌 뿐만 아니라 일반 상품과 서비스의 인지부터 소비까지 막대한 영향을 미치고 있다. 더 나아가 한류 스타들은 국가 브랜드와 이미지를 제고하며 엄청난 수출 효과를 창출한다. 방탄소년단 블랙핑크 트와이스 뉴진스 싸이 빅뱅 이민호 김수현 송혜교 같은 한류스타들은 한국의 이미지와 브랜드를 긍정적으로 변모시켰고 화장품, 식품, 휴대폰 등 제조업과 관광 산업의 부가가치를 제고해 한국 경제에 크게 기여한다. 스타와 연예인의 경제적 역할이 커지고 스타 마케팅이 활성화하면서 문화 산업과 일반 산업의 수요가 급증해 연예인의 경제적 위상도 급상승했다. 송중기는 2016년 방송된 〈태양의 후예〉 출연 직후 중국 CF 한 편 출연으로 40억~50억 원을 받은 것을 비롯해 1,000

억 원의 수입을 벌어들였다. 뉴진스의 15~19세의 10대 멤버 5인 각자는 데 뷔 1년 만인 2023년 52억 원씩을 정산 받았는데[15] 청소년은 물론이고 성인 직장인도 꿈꾸지 못할 엄청난 액수다. 이정재와 김수현은 드라마 회당 출연 료로 5억~10억 원을 받아 문화 시장 규모 세계 3위인 일본 스타의 몸값을 압도했다. 연예인의 막대한 수입은 연예인의 경제적 위상을 치솟게 했다.

그 누구도 따를 수 없는 대중성과 인기, 팬덤을 바탕으로 대중적 영향력이 확대되면서 정치적 발언을 하는 연예인이 늘고 정·관계에 진출하는 스타도 많아지며 정치적 위상도 상승했다. 광우병 우려가 있는 미국산 쇠고기 수입 에 대해 반대 입장을 표명한 김규리부터 국정농단을 일삼은 박근혜 대통령 의 탄핵을 촉구한 정태춘, 일본 오염수 방류에 대해 비판적 발언을 한 김윤 아에 이르기까지 연예인의 사회·정치적 발언을 어렵지 않게 들을 수 있다. 특정 정당의 당원으로 적극적으로 활동하거나 총선과 대선의 선거운동에 주 체적으로 참여하는 연예인도 적지 않다. 1978년 탤런트 홍성우가 국회에 진 출해 최초의 배우 출신 국회의원이 된 뒤 3선으로 정치적 입지를 다졌고 영 화배우 이대엽 역시 11대 총선에서 국회의원에 당선된 이후 3선 국회의원으 로 활동하다 경기 성남시장을 역임했다. 영화배우 최무룡 신영균 신성일, 탤 런트 이낙훈 이순재 최불암 강부자 정한용 김을동 최종원, 코미디언 이주일, 가수 최희준 리아가 국회의원 금배지를 달았고 손숙 김명곤 유인촌 등은 장 관으로 활약했다. 이처럼 연예인의 정치적 위상도 높아졌다.

이제 연예인은 최고의 결혼 배우자로 꼽히고 정치적 주체로 당당하게 인 정되는 분위기도 조성됐으며 대학교수로 강단에 서는 것에 대해서도 "무식 한 딴따라 주제에"라는 비난은 더 이상 나오지 않는다. 한국직업능력개발원 이 2013~2014년 355개 직업의 재직자 1만 2,566명을 대상으로 보상, 일

자리 수요, 고용 안정, 발전 가능성, 근무 여건, 직업 전문성, 고용 평등 항목을 중심으로 직업인의 직무 만족도를 조사한 결과, 5점 만점 기준으로 아나운서 및 리포터는 4.23, 배우 및 모델은 4.09로 '큐레이터 및 문화재 보존원'(4.26) 등에 이어 2위와 8위에 랭크된 것과 "연기자는 작품과 활동을 통해 대중에게 선한 영향력을 미칠 수 있고 기후 문제를 비롯한 다양한 분야의 문제 해결에 일정 정도 일조할 수 있어 행복하고 자부심을 느낀다"라는 김혜수[16]의 발언, "연예인이라는 직업의 만족도는 최상이다. 이 직업을 좋아하다 보니 오래하고 싶다"라는 육성재의 언급에서[17] 알 수 있듯 사회·경제·정치적 위상이 올라가면서 연예인의 직업적 자긍심과 존재감이 상승해 연예계와 대중문화의 긍정적 진화에 일조하고 있다.

연예인은 공인 아니라는 성시경 · 신해철 vs

공인이라는 다수 연예인 vs

공인이라는 입장 비판하는 싸이 · 버벌진트—

연예인은 공인인가?

"이선균은 도덕성의 제단에서 산산조각이 났다." "한국 사회에서 공인은 오래전부터 모범을 보여야 한다는 책무를 갖고 있는데 연예인은 공인으로 간주된다. 공적인 것은 모두 사회 도그마에 부합해야 한다는 일종의 청교도주의가 존재한다." …프랑스 신문 《리베라시옹》이 2024년 1월 14일 이선균의 자살 사건을 조명하면서 공인으로 인식되는 연예인에게 높은 도덕성을 요구하는 한국 사회의 현실을 보도했다. 2023년 10월 19일 이선균에 대한 마약 투약 혐의와 관련한 경찰의 내사 사실이 알려진 뒤 KBS를 비롯한 수많은 언론매체가 연예인은 공인이기에 국민의 알권리가 있다며 이선균의 사건과 상관없는 사생활과 사실로 확인되지 않은 피의 내용까지 무차별적으로 보도했다. 심지어 사이버 렉카까지 이선균에 대한 가짜 뉴스와 혐오 콘텐츠를 내보내며 연예인은 공인이라는 주장을 펼쳤다.

이선균의 죽음은 한국 사회가 연예인을 공인으로 바라보는 상황과 연예인을 공인으로 인식하는 것에 대한 문제를 총체적으로 노출했다. 연예인의 역할과 영향력 증대에 따른 인식과 위상의 변화는 연예인의 공인 여부에 대한

생각도 변모시켰다. 연예인과 스타에 대한 긍정적 인식 변화는 연예인을 공인으로 바라보는 시선과 맞물려 있다. 이선균 사건에서 드러나듯 연예인의 불법 행위나 사회적 물의에 대한 대중의 비판 준거나 연예인의 사생활에 대한 언론의 보도 근거가 바로 연예인은 공인이라는 논리다. 연예인의 공인 여부는 이 때문에 매우 중요하다.

원로 배우 이순재는 "우리가 공식적으로 공인은 아니지만 공인의 성격을 띠고 있어요. 왜냐하면 우리가 하는 행위가 관객들이나 청소년들에게 영향을 끼칠 수 있거든요"라는 입장을 밝혔다.[18] 반면 스타 가수 성시경은 "연예인은 광대일 뿐 공인이 아니다. 연예인은 무슨 잘못만 하면 심하게 매도되는데, 연예인은 공인이 아니다"라고 강조했고[19] 신해철은 "국가로부터 막중한 책무를 부여받은 사람들을 공인이라고 한다. 연예인은 공인이 아닌 사인이라 해야 맞다"라고 주장했다.[20] 심지어 싸이는 〈싸군〉이라는 노래를 통해 '딴따라 나부랭이가 과연 공인이었나/ 공자와 맹자 성인군자가 공연을 할까'라고 노래하며 연예인을 공인으로 인식하는 시선을 조롱했고 힙합 스타 버벌진트는 〈공인〉이라는 제목의 음악에서 '쟤 가수래 가수/ 몇 년 전 음주해갖구/ 추적60분 나오고 / 자숙 따위는 없이 기어 나왔대/ 칵투 칵투…내가 공인? 지랄 말고 집에 가서 해결해 니 고민/ 내가 공인? 내가 공인? 넌 알 권리 없어'라며 연예인을 공인으로 간주하는 대중과 언론을 직격했다.

대중과 전문가, 연예인 사이에서 연예인의 공인 여부에 대한 논란이 일고 싸이 성시경 신해철 버벌진트 같은 연예인은 의견과 노래를 통해 공인이 아니라는 입장을 강경하게 표명하거나 연예인을 공인으로 보는 언론과 전문가를 준열하게 비판하고 있지만, 많은 대중과 전문가, 배우·가수·예능인은 연예인은 공인이라는 입장을 견지하고 있다.

한국에서 1980년대까지만 해도 공인의 범주에 포함된 사람은 공직자와 국회의원을 비롯한 정치인이었으나 1990년대 들어 공인 여부를 판단하는 근거가 일의 성격에서 사람의 유명성과 영향력까지 확대되고 연예인의 역할과 영향력, 그리고 팬덤을 기반으로 하는 상징 권력이 커지면서 연예인을 공인으로 포함하는 경우가 많았다. 여기에 열악한 지위와 위상을 벗어나려는 연예인의 노력도 '연예인은 공인이다'라는 명제에 동조하는 연예인과 대중을 증가시켰다. 하지만 2000년대 들어 공인 여부가 사람의 도덕성을 평가하는 기준이자 행동의 제약 요인으로 작용하고 공인이라는 잣대를 들이대며 연예인의 사회·정치적 책무와 도덕성을 요구하는 경우가 많아지면서 공인이 아니라는 입장을 표명하는 연예인도 늘어났다.

연예인의 공인 여부에 대한 논란은 여전히 지속된다. 미국 대통령 법률고문을 역임했던 존 딘 변호사는 저명성으로 인해 사회적인 일에 역할을 맡거나 공공의 의문을 해결해 낼 것으로 생각되는 이가 공인Public Figures이며 줄리아 로버츠, 마돈나 같은 스타 연예인은 설득력과 영향력이 매우 커 공인의 범주에 들어간다고 강조한다. 일부 전문가는 미디어 이용의 접근성과 사회 영향력을 공인 여부를 구분하는 기준으로 삼으며 연예인을 공인 범주에 포함시킨다. 공인public person은 공직자public officer와 공적 인물public figure로 구분되는데 사회 저명인사나 정치가, 경제인처럼 명성이 사회 전반에 영향을 미치고 있는 사람뿐만 아니라 특정한 공공의 문제 해결에 영향을 미칠 수 있는 사람이 공적 인물로 규정된다. 이에 따라 연예인은 공적 인물로 공인에 포함된다는 것이다.[21] 반면 연세대 윤태진 교수는 공인 여부는 사회적 책임과 영향력, 공공에 대한 기여와 역할로 판단해야 하고 이러한 기준으로 볼 때 연예인이 공인으로 자리매김하는 것은 적절치 않다고 주장했다.[22] 아주대 노명

우 교수는 공인은 도덕률을 따르고 셀러브리티는 수익률의 법칙에 지배받으며 연예인은 공공에 기여를 하는 사람이 아니라 반복적인 노출에 의해 만들어진 단순한 유명인일 뿐이라는 점에서 공인이 아니라는 견해를 피력했다.[23] 공인이란 국가와 사회를 위해 일하며 존재 이유 자체가 공적 활동에 있는 사람이고 연예인의 목적은 국가와 사회에 봉사하는 게 아니기 때문에 공인이라고 하는 것은 부적절하다는 지적도[24] 나온다.

하지만 대중의 다수가 연예인을 공인이라고 생각하고 연예인 대다수도 스스로가 공인이라고 인식한다. 한국언론진흥재단 미디어연구센터가 2017년 성인 남녀 1,000명을 대상으로 설문 조사한 결과, 76.3%가 가수 · 탤런트 같은 연예인은 공인이라고 했다. 연세대 영자신문, 《The Yonsei Annals》가 2005년 대학생 1,000명을 대상으로 실시한 연예인에 대한 인식 조사 결과, 63.2%가 연예인은 공인이라고 했고 28.4%는 연예인은 공인이 아니라고 했다. 공인이라고 인식하는 이유로 사회적 영향력이 크기 때문이라고 답한 사람이 88%였고 특별한 지위를 누리기 때문에 라고 답한 사람은 5%였다. 한국콘텐츠진흥원이 2020년 연예인 983명을 대상으로 조사한 결과, 연예인이 공인이라고 한 사람은 67.3%에 달했고 공인이 아니라고 한 사람은 32.7%였다. 한국연예인노조가 1999년 탤런트, 희극인 등 노조원 404명을 대상으로 벌인 설문 조사에서는 77.3%가 연예인은 사회적 공인이라고 답했다. 대부분의 연예인은 자신들을 공인으로 인식한다.

다수의 연예인, 대중, 전문가가 연예인은 공인이라는 시선을 견지하고 있는데 우리 사회에서 연예인을 공인으로 바라보는 시각에는 치명적인 문제가 내재한다. 공인으로서의 연예인에 대한 대중과 언론매체의 통념에는 개인의 감성과 취향 그리고 자기 결정권이 배제되는 보편적 도덕심을 가져야

할 자, 혹은 건전 사회를 만들기 위한 내레이터 모델로 파악하고 대중의 귀감이 되어야 한다는 조작적 당위성이 담겨있기 때문이다.[25] 이를 근거로 불법 행위, 도덕적 측면, 정치·사회적 발언에 대해 정치인과 관료, 법조인, 의사 등 공직자를 비롯한 다른 직업인보다 연예인에게 더 엄격하고 냉혹한 잣대를 들이댄다. 이 때문에 신해철은 연예인의 인권이 무참히 짓밟힌다고 비판하며 연예인은 공인이 아닌 사인이라는 입장을 강조했다. 연예인이 공인이라는 주장은 연예인들이 인권과 사생활 침해를 비롯한 부당한 일을 당해도 법적 대응을 해서는 안 된다는 논리의 근거로 활용된다. 사실무근의 악플을 쏟아내는 대중과 안티팬, 날조 콘텐츠로 인격을 살해하는 사이버 렉카, 사생활 침해를 당연시하는 사생팬에 대해 연예인은 일체 대응하지 말고 묵묵히 감수해야 한다는 불법을 증폭시키는 무기로 활용되고 있다. 이선균 최진실 구하라 설리 같은 연예인의 극단적 선택에 직간접적으로 영향을 미친 언론매체가 허위 내용, 오보, 선정적이고 자극적인 기사를 쏟아내며 국민의 알권리를 내세우는 근거 또한 연예인은 공인이라는 논리다. 대중의 스트레스 해소나 불편한 감정을 배설하는 용도로 연예인에 대한 비난과 루머를 양산하고 이런 상황이 문제가 될 때 대응하는 기제 역시 연예인의 공인론이다.

연예인을 공인으로 바라보는 한국 사회와 대중 때문에 연예인은 인간으로서 누려야 할 기본적인 권리조차 박탈당하고 불법의 피해마저 감수한다. 오죽했으면 '연예인이란 게 그리 좋지만은 않아/ 내가 공인이란 것이 그리 자랑거린 아냐/ 여기서든 저기서든 개인일 수 없는 것이/ 권리보단 의무를/ 나보다 먼저 팬을'이라며 공인으로 바라보는 시선에 대한 속내를 드러내는 양동근의 노래 〈착하게 살어〉까지 나왔을까.

2장

연예인은 계급사회 -
지망생 · 연습생부터
스타까지, 대우와 현실

　　　　연예계에 입문하려는 지망생과 연습생, 대중문화계에
데뷔한 신인, TV와 영화, 무대에서 활동하는 일반 연예인, 그리고 인
기와 흥행파워가 강력한 스타의 현실과 대우는 천양지차다. 연예인
은 팬덤, 인기와 인지도, 흥행파워, 상징권력 등으로 계급이 철저히
구분된다. 단역을 연기하는 신인과 무명 배우, 조연으로 활약하는 중
견 연기자, 주연으로 출연하는 스타는 출연료는 물론이고 촬영장의
분장실, 심지어 앉는 의자까지 차이가 있다. 갓 데뷔한 신인과 오랜
시간 활동했지만 인기를 얻지 못한 일반 가수, 국내외 팬덤을 보유
한 K팝 스타는 출연 방송과 무대의 규모부터 생활과 생존에 큰 영향
을 미치는 출연 횟수까지 극과 극이다. 연예계 데뷔가 좌절된 지망
생과 연습생, 입문해 노력하지만 출연 기회가 없어 생계 위협을 받
아 고통의 임계점에 달한 다수의 신인과 무명 연예인은 연예계를 떠
난다. 일부는 극단적 선택까지 한다. 반면 소수의 스타는 대중의 환
호부터 방송과 무대 출연, 출연료까지 독식하며 엄청난 부와 상징권
력을 축적한다.

학원 · 학교 · 기획사 · 오디션장 향하는 **지망생의 자화상**

연예인 되는 것을 의미하는 마이크가 돌상에 오르고 '연예고시' '대한민국은 연예인 지망생 공화국'이라는 용어와 표현이 일상화한다. "아이돌도 필요하지만, 우리에게는 과학자가 더 많이 있어야 합니다"라고 외치는 공익광고까지 등장한다. tvN 오디션 프로그램 〈슈퍼스타K 4〉의 참가자가 208만 명에 달하고 JYP엔터테인먼트 연습생 3명 선발 오디션에 2만여 명이 몰린다. 2024학년도 대학교의 보컬과 연기 관련 학과 수시 원서 접수 결과, 서울예술대학의 3명 정원 남자 보컬과 여자 보컬에 각각 699명과 1,050명이 지원해 경쟁률은 233 대 1과 350 대 1에 달한다. 홍익대 실용음악 전공의 8명 모집 보컬에 2,408명이 몰려 경쟁률이 301대 1이다. 37명을 수시 모집한 한국예술종합학교 연극과 연기 전공은 여자 2,547명과 남자 1,919명이 접수해 121 대 1의 경쟁률을 보인다. 배우 하겠다며 사기꾼들에게 속아 60억 원 집안 재산을 탕진한 20대 여성 연예인 지망생이[26] 구속되고 "연예인이 되기 위해 성관계를 하며 경제적으로 후원받는 스폰서를 두게 됐어요"라고 말하는 배우 지망생이[27] 방송에 모습을 드러낼 뿐만 아니라 "집안 형편이 어려워

가수의 꿈을 이룰 수 없을 것 같다"라며 스스로 목숨을 끊은 가수 지망 여고생[28]까지 생겨난다. 대한민국을 강타하는 연예인 지망생 광풍의 현주소다.

배우와 가수, 개그맨·예능인, 댄서, 모델이 되겠다는 지망생이 폭증한다. 연예인이 초등학생의 희망 직업 상위에 포진한 지 오래다. 3년 교육 과정의 학기 당 수업료가 최대 1,000만 원이나 하는 'SM 유니버스'를[29] 비롯한 연기·보컬학원에서 'HSJY(HYBE·SM·JYP·YG)'로 대변되는 유명 기획사 연습생이 되는 '아이돌 고시' 통과를 목표로 댄스와 가창 훈련에 구슬땀을 흘리는 초등학생을 쉽게 만날 수 있다. 학령인구가 줄면서 수학, 미술 학원을 비롯한 각종 학원 수강생은 급감하고 있지만, 가수, 연기자, 개그맨·예능인, 댄서, 모델이 되는 데 필요한 기능을 가르치는 학원은 성업 중이다. 한국콘텐츠진흥원이 실용음악학원 실태를 파악한 결과, 2021년 기준으로 서울 213개를 비롯해 전국 1,050곳이 운영되고 있다. 연예기획사 연습생 선발 오디션장과 방송사 오디션 프로그램으로 향하는 중고생의 발길에서도 대한민국을 뜨겁게 달구고 있는 연예인 지망 열기를 쉽게 확인할 수 있다. HYBE, SM엔터테인먼트, JYP엔터테인먼트를 비롯한 주요 기획사 연습생 선발 오디션의 경쟁률은 1,000~3만 대 1의 경쟁률을 보이는 것을 비롯해 연예인도 아닌 연습생을 뽑는 오디션에 수만 명이 몰리는 것은 흔한 풍경이 됐다. 2010년대 이후 연예인 등용문 역할을 하는 tvN의 〈슈퍼스타 K〉〈쇼미더머니〉〈프로듀스 101〉〈걸스 플래닛 999〉, SBS의 〈K팝 스타〉〈더 팬〉〈유니버스 티켓〉, MBC의 〈위대한 탄생〉〈언더 나인틴〉〈방과후 설렘〉, JTBC의 〈슈퍼밴드〉〈걸스 온 파이어〉, TV조선의 〈미스 트롯〉〈미스터 트롯〉을 비롯한 방송사 오디션 프로그램 지원자 규모는 5만~200만 명에 이른다. 저출산 여파로 인구 감소가 두드러져 고교 입학생과 대학 지원생이 많이 줄어 일부 대학이 폐교 수순

을 밟고 대학입시 경쟁률이 저하되고 있는 상황에서도 서울공연예술고등학교, 한림연예예술고등학교, 서울실용음악고등학교의 입학 경쟁률은 과학고, 국제고를 비롯한 다른 특목고의 2~4 대 1을 훌쩍 넘는 7~15 대 1에 이르고 대학교의 연기, 보컬, 댄스, 코미디 관련학과 수시·정시 경쟁률은 30~400 대 1로 다른 학과를 압도한다. 매년 1만여 명에 달하는 연예계 진출을 희망하는 방송·연예 관련학과 졸업생이 쏟아져 나온다.

온라인의 연예인 지망 열기도 뜨겁다. 가수 지망생들이 오디션 정보와 가수 관련 콘텐츠를 공유하는 카페 '모두 가수 지망생'은 회원이 10만 명이 넘고 HYBE, JYP엔터테인먼트, SM엔터테인먼트, FNC엔터테인먼트, 나무엑터스, 판타지오 등 연예기획사의 온라인 오디션(노래, 연기, 댄스) 지원자 역시 수만 명에 이른다. 수많은 지망생이 유튜브와 틱톡, 페이스북, 인스타그램 같은 OTT와 SNS를 통해 음악, 연기, 예능, 댄스 관련 콘텐츠를 업로드하며 대중과 연예기획사의 관심을 끌려고 치열하게 노력한다. 인터넷 카페와 커뮤니티, 캐스팅 사이트에는 내일의 배우, 가수, 개그맨을 꿈꾸는 사람들로 넘쳐난다.

방송·연예 채용 박람회나 일반인 참여 가요대회, 홍대 음악클럽 등 연예인이 될 기회가 존재하는 곳에는 지망생들로 들끓는다. 연예계 진출을 위한 우회로로 활용되는 미인대회 역시 연예인 지망생의 장사진이 펼쳐진다. 미스코리아 선발대회, 슈퍼모델 선발대회, 춘향 선발대회 같은 미인대회가 연예인이 되는데 스펙으로 활용되거나 연예기획사의 예비자원 발탁 창구로 등장하면서 제2의 고현정 김성령 이하늬 한예슬 이다해가 되려는 연예인 지망생들로 문전성시다. 길거리에서 버스킹 하거나 유튜브에 노래 동영상을 올리며 가수의 꿈을 키우는 예비 가수도 홍수를 이룬다. 출연료도 없는 열악한

공연 무대에 오르며 개그맨을 꿈꾸는 지망생도 부지기수다.

대한민국을 강타하는 연예인 지망 열풍은 이 같은 통계 수치뿐만 아니라 연예인 예비자원을 발굴하는 탤런트 스카우터에게 발탁되기 위해 전국 주요 도시 번화가를 배회하는 청소년과 우연한 기회에 아이가 PD의 눈에 들어 스타로 뜨지 않을까 하는 순진한 기대로 아이 손을 잡고 방송사 앞을 돌아다니는 어머니, "연예인의 꿈을 향한 도전을 멈추지 않겠습니다" "대중에게 사랑받는 가수가 되고 싶습니다" "연기로 감동 주는 배우가 되는 것이 꿈입니다" 라며 눈물까지 흘리는 오디션장의 참가자와 연예인이 된다면 성상납까지 하겠다는 지망생의 모습에서도 확인할 수 있다.

대중문화 관련 기관과 청소년단체, 언론은 연예인 지망생 규모를 30만~50만 명으로 추정하고 있다. 이렇게 연예인 지망생이 급증하는 것은 타인에게 인정받고 싶은 인간의 근본적인 욕구부터 연예인과 스타의 특성, 대중매체의 행태, 청소년의 직업관 변화, 학교 교육과 학벌 사회의 병폐까지 다양한 이유가 존재한다. 연예인의 사회적 지위 상승, 엄청난 경제적 보상, 대중의 열광적 관심, 개성 발현, 화려한 무대의 삶이 청소년을 비롯한 수많은 사람을 연예인 되는 길에 발을 들여놓게 만든다. 연예계에 돌진하는 지망생이 폭증한 것은 스타와 연예인에 대한 인식 개선과 사회·경제적 위상의 격상이 가장 큰 원인이다. 1990년대부터 연예인의 위상이 올라가고 대중문화에 대한 긍정적인 인식이 확산하면서 연예계에 진출하려는 사람이 급증했다. 무엇보다 막대한 수입을 창출하며 대중의 관심이 집중되는 연예인이 남에게 인정받고 싶은 열망과 성취 욕망, 돈에 대한 욕구를 충족시켜 준다고 생각하는 청소년과 부모가 많이 늘었다. 청소년의 직업관 변화도 연예인 꿈을 꾸는 사람들의 증가에 한몫했다. 사회와 타인이 인정하고 수입과 명예, 사회적 영

향력이 담보되는 직업을 선호하던 과거와 달리 자신의 개성을 살리고 행복을 느낄 수 있는 일을 직업으로 선택하는 경향이 두드러지면서 연예인 지망생이 많아졌다. 대학 입시 위주의 학교 교육과 학벌 사회로 전락한 대한민국의 병폐도 연예인 지망 열풍을 부추긴다. 대학 입시 학원으로 전락한 획일적인 학교 교육은 학생들의 개성과 취향, 창의성을 살리기는커녕 오히려 도태시킨다. 대학 입시가 인생을 좌우하고 명문대 졸업 여부가 취업에서 결혼까지 막대한 영향을 미치는 학벌 사회의 폐해도 심각하다. 이러한 학교 교육과 학벌 사회의 병폐가 역설적으로 연예인 지망생을 양산하는 데 일조했다. 연예인은 학력이 영향을 미치지 못하고 대학 졸업과 상관없이 개성과 창의성, 실력이 있으면 성공할 수 있기 때문이다. 송강호 정우성 서태지 유재석 강호동 수지 아이유처럼 방송과 영화, 그리고 대중음악계에서 활약하는 연예인들이 대학을 졸업하지 않고도 대중의 사랑을 받는 톱스타가 됐다. 산업화 사회에서 정보화 사회로 전환하고 하드웨어 중심 사회에서 소프트웨어 중심 사회로 이동한 것 역시 연예인 지망 열기를 고조시켰다. 콘텐츠가 우선시되는 소프트웨어 중심 사회에서 가장 주목받는 것은 대중문화다. 대중문화 콘텐츠를 양산하는 주역이 연예인이기에 많은 젊은이가 연예계에 자연스럽게 관심을 둔다. 미디어의 환경 변화도 연예인 지망 열풍을 가열시켰다. 디지털과 통신, 영상 기술이 비약적으로 발전하고 유무선 인터넷과 콘텐츠 유통 플랫폼이 진화를 거듭하면서 일반 대중도 음악, 댄스, 연기, 개그 등 다양한 대중문화 콘텐츠를 직접 제작하고 유통할 수 있는 환경이 조성됐다. 일반인도 유튜브, 틱톡을 비롯한 OTT와 페이스북, 인스타그램 같은 SNS의 대중화로 인해 진입 장벽이 높은 연예기획사나 방송사, 영화사를 거치지 않고 대중의 주목을 받으며 적지 않은 수입을 창출하는 연예인으로 부상할 가능성이 커

연예인은 계급사회 - 지망생 · 연습생부터 스타까지, 대우와 현실

지면서 지망생이 증가했다.

　무엇보다 대중의 일상부터 가치관, 진로까지 다양한 부분에 막대한 영향을 미치고 연예인 관련 정보의 제공 창구 기능을 하는 TV와 신문, 인터넷 매체 등 대중매체가 연예인 지망 광풍을 증폭시키며 대한민국을 연예인 지망생 공화국으로 만들었다. 연예계와 연예인에 대한 학교 교육은 전무한 상황에서 연예인과 스타에 대한 정보를 제공하는 대중매체가 연예계의 실제와 직업 특성, 그리고 대다수 연예인의 힘든 현실은 외면한 채 극소수 스타의 찬란한 성공과 화려한 생활만을 집중 조명해 연예인에 대한 환상을 확대 재생산하면서 지망생 폭증을 유발했다. 대중매체가 특정 스타의 엄청난 수입과 호화로운 생활에만 초점을 맞춰 연예인에 대한 환상을 심어주고 이것이 연예인 지망생 증가를 불러왔다. 대중매체가 하루가 멀다고 보아, 수지, 아이유, 방탄소년단, 트와이스, 블랙핑크, 뉴진스 등 10대 어린 나이에 스타로 부상해 엄청난 부를 이룬 스타의 성공 신화를 쏟아내면서 연예인을 지망하는 청소년들을 급증시켰다. 엔터테인먼트 산업의 현실과 연예인의 실체를 잘 알지 못하는 청소년들은 대중매체에 등장하는 10대 연예인 스타를 보며 자신도 스타가 될 수 있다고 생각하며 연예인 되기를 꿈꾼다.

　TV를 비롯한 대중매체의 대중을 상대로 펼치는 연예인 만들기 열풍 조장은 여기서 멈추지 않는다. "당신의 끼와 재능을 펼쳐 보세요" "당신도 스타가 될 수 있습니다"라는 구호를 내건 〈슈퍼스타 K〉〈K팝 스타〉〈프로듀스 101〉〈미스 트롯〉〈미스터 트롯〉 같은 방송사의 수많은 오디션 프로그램이 연예인 지망 광풍 확산에 결정적인 역할을 했다. 방송사 오디션 프로그램은 유아부터 청소년, 심지어 장노년층까지 대한민국 국민의 연예인 지망생화를 조장한다.

대중문화 특성과 연예인·스타의 속성 역시 연예인 지망생 양산에 일조한다. 스타가 될 수 있는 확실한 기준 부재와 활동하고 있는 연예인과 스타의 심리적 근접성 역시 연예인 지망 열풍의 원인으로 작용한다. 실력이 뛰어나고 빼어난 외모를 갖췄다고 스타가 되는 것이 아니다. 실력이 없어도 스타는 될 수 있고 외모가 빼어나지 않아도 스타가 될 수 있는 모순적 상황이 역설적으로 연예인에 대한 지망 열기를 고조시킨다. 여기에 스타로 부상한 연예인과 비교해 자신이 비교 우위에 설 수 있다고 주관적 생각을 하게 만드는 것도 수많은 사람을 연예인 열병을 앓게 만든다. 스타나 인기 연예인은 누구나 될 수 있지만 아무나 될 수 없다는 특성이 수많은 사람에게 연예인이 되는 꿈을 꾸게 한다. 이러한 이유로 연예계 진출을 꿈꾸는 유아, 어린이, 청소년, 중장년이 급증하며 대한민국이 연예인 지망생 공화국이 된 것이다.

연예인이 되기 위한 준비와 교육은 크게 두 가지 유형이 있다. 지망생들이 개인적인 차원에서 연예인의 꿈을 실현하기 위해 예술고등학교, 대학교, 대학원, 사설 학원, 개인 교습, 유학을 통해 연기, 가창, 댄스, 개그와 예능 등을 배우는 것이 하나이고 오디션, 오디션 프로그램, 인맥과 지인 소개, 온라인·길거리 캐스팅 같은 다양한 방법을 통해 발탁된 연습생이 연예기획사의 훈련과 교육을 받는 것이 또 다른 하나다.

개별적 차원에서 연예계 진출을 준비하는 지망생은 배우(TV 드라마·영화·뮤지컬·연극), 가수, 댄서, 모델, 개그맨·예능인이 되는 데 필요한 것을 교육하는 학교나 학원으로 향한다. 대중음악, 실용댄스, 연기, 뮤지컬, 패션모델, 개그맨 관련 학과가 개설된 한림연예예술고등학교, 서울공연예술고등학교, 안양예술고등학교 같은 예술고등학교와 중앙대학교, 동국대학교, 한국예술종합학교, 경희대학교, 서울예술대학 같은 대학교에선 연예인이 되는 데 필요

한 이론과 실기를 지도하기에 지망생이 몰린다. 사설학원 역시 연기, 실용음악, 댄스 관련 교육을 한다. 지망생 중에는 개인 교습을 통해 배우, 가수, 개그맨, 댄서가 되기 위한 기능을 익히는 경우도 적지 않다. 개인적인 차원에서 연예인을 준비하는 지망생은 학원과 학교, 개인 교습을 통해 연기, 가창, 댄스, 예능 기능을 배울 뿐만 아니라 화법, 이미지 조형, 오디션·인터뷰 대응법 같은 연예인이 되기 위해 필요한 능력과 스킬을 익힌다.

한국콘텐츠진흥원이 2023년 연예인 1,198명을 대상으로 조사한 결과, 64.3%가 고등학교, 대학교, 대학원, 해외 유학을 통해 연기, 가창, 댄스, 연주 등 대중문화 예술을 배웠다. 연예인이 되기 위해 개인적으로 정규교육 과정 이외의 교육을 받은 것 중 학원 수강이 56.4%로 가장 많았고 다음은 개인 레슨(46.6%), 관련 단체 교육과정 수료(17.2%), 해외 유학(4.2%), 기타(3.4%) 순이었다. 대중문화예술 관련 교육 과정 만족도는 '개인 레슨'이 65.5%로 가장 높았으며 다음은 해외 유학(53.2%), 학원 교육(51.6%), 대학교 대중문화예술 관련 교육(48.3%), 대학원 대중문화예술 관련 교육(45.9%), 예술계고등학교 교육(43.5%), 관련 단체 교육과정(42.7%) 순이었다. 이처럼 지망생은 자신의 처지와 상황에 따라 학교, 학원, 개인 교습을 통해 연예인이 되는 데 필요한 기능을 체득하며 연예인 데뷔를 준비한다.

지망생이 급증하며 연예계 진출 경쟁률이 더욱 치열해지고 있는 상황에서 연예인 지망생의 현실은 갈수록 힘들어지고 있다. 연예인이 되겠다며 학업을 포기하는 자녀와 이를 말리는 부모와의 갈등부터 연예계 데뷔를 못 한 지망생의 사회 부적응과 자살, 시간과 비용 낭비, 지망생을 대상으로 한 각종 범죄, 성상납과 성매매까지 나서는 도덕 불감증의 지망생 양산까지 연예인 지망생이 처한 현실은 생각보다 매우 심각하다.

연예계와 문화 산업의 수요 인원에 비해 지망생이 너무 많이 늘어나면서 시간과 돈, 인력 등 개인적·사회적 비용의 막대한 낭비가 초래된다. 재능과 적성을 정확히 파악하지 못하고 연예인 꿈을 이루기 위해 어려서부터 방송·연예 관련 학원과 학교에서 연예인이 되기 위한 교육에 올인한 지망생들이 데뷔가 좌절되면 삶을 제대로 살거나 사회에 적응하기가 매우 힘들다. 연예인 지망생들은 또래 친구들이 공부할 시간에 오로지 춤과 노래, 연기에 투자하기 때문에 데뷔가 실패한 후에는 또 다른 진로를 선택하는 데 어려움이 클 수밖에 없다. 특히 어린 나이에 연예인으로 진로를 결정했다면 다른 일을 찾기가 더욱 힘들어진다. 이 때문에 연예인 꿈이 실현되지 못하면 사회에 적응하지 못해 일탈적 혹은 불법적 행위를 행하거나 극단적 선택을 하기도 한다. 연예계 입문이 무산되면 연예인이 되기 위해 투자했던 비용과 노력, 시간은 무용지물이 되기 쉽다. 연예인 지망생이 폭증하면서 중도에 포기하거나 연예계 데뷔를 못하는 사람도 급증하면서 개인적·사회적 비용 손실도 증가하고 있다.

연예인이 되려는 꿈과 열정을 악용한 성폭행과 금전 갈취 같은 범죄가 기승을 부리며 피해를 보는 지망생도 늘고 있다. 성폭력과 성매매 강요, 금품 갈취, 폭행, 사기를 비롯한 지망생 대상의 범죄가 하루가 멀다고 발생한다. 지망생을 대상으로 한 범죄 중 가장 많은 것이 연예기획사, 방송사, 제작사의 종사자와 학원 관계자가 행하는 금품 갈취와 사기, 성폭행이다. 연예산업 종사자들은 교육, 성형수술, 출연 섭외를 이유로 연예인 지망생의 돈을 갈취하거나 성폭행하는 경우가 적지 않고 심지어 성매매까지 시키는 범죄도 발생한다. 여기에 연예기획사 종사자나 방송사 PD, 영화감독을 사칭하는 사람까지 가세해 지망생을 대상으로 각종 범죄를 저지르고 있다. 연기자 지망

생 14명에게 성형수술비 명목으로 4억 원을 뜯어내고, 5명을 성추행한 혐의로 구속된 연예기획사 이모 대표, 유령 기획사를 차려 놓고 광고를 보고 찾아온 7명으로부터 보증금 명목으로 5,500만 원을 사취하고 이들을 성폭행한 박모씨[30], 방송 출연을 미끼로 아역 배우 지망생 부모를 대상으로 5억 원을 갈취한 연예기획사 A대표[31], 모델 지망생 등에게 방송에 출연시켜 주겠다고 해 외국 원정 성매매를 시키고 성관계 장면을 불법 촬영까지 한 연예기획사 설모 대표[32], 방송 중인 드라마 PD를 사칭해 출연을 미끼로 여배우 지망생을 성폭행한 김모씨[33], 방송국 리포터로 취직시켜 주겠다며 16세 연예인 지망생과 강제로 성관계를 가진 SBS 제작국 김모 PD[34] 등은 연예인 지망생을 대상으로 한 범죄의 실태를 적나라하게 보여준다.

수십만 명에 달하는 연예인 지망생과 매년 쏟아져 나오는 1만여 명에 이르는 방송, 영화, 연예, 모델 관련학과 졸업생들이 활동할 수 있는 드라마, 영화, 예능 프로그램, 음반, 공연, 패션쇼, 광고는 한정돼 있다. 이런 상황에서 출연자를 공정하게 캐스팅하는 오디션 시스템이 제대로 구축되지 않아 연예인 지망생을 대상으로 한 범죄나 문제가 근절되지 않고 있다. 연예계 성범죄를 고발하는 미투Me Too 바람이 거셌던 2018년 한 배우 지망생은 "방송사 간부 PD가 캐스팅 권한을 언급하며 노래방에서 가슴을 만지고 성관계를 요구했다"라고 폭로했다. 또 다른 연기자 지망생은 "방송사 관계자가 성공하려면 몸으로 때워야 한다며 입을 갖다 대려고 해서 피했더니 몸도 덮치려고 했다. 모텔에 끌려가 의도치 않은 관계를 강요받았다"라고 말하며 작품 캐스팅에 대한 간절함에 부당한 요구를 거절할 수 없었지만, 캐스팅되지 않아 배우의 꿈을 접어야 했다고 밝혔다.[35]

사설학원에서 연예인 지망생을 대상으로 과도한 교육비를 요구하고 캐스

팅과 성형수술 명목으로 금품을 갈취하는 범죄 역시 끊이지 않는다. 실제는 학원인데도 연예기획사를 표방하는 일명 '학원형 연예기획사'의 상당수가 아역 연기자나 배우 지망생에게 전속비, 연기 교육비, 드라마와 영화 출연 소개비, 성형수술비 명목으로 거액을 사취하는 등 아이들의 꿈을 미끼로 돈을 뜯어내는 범죄를 저지르고 있다. 이 때문에 적지 않은 아역 연기자와 청소년 지망생들이 연예인 꿈을 포기한다.

몸과 돈을 주더라도 연예인이 되겠다는 도덕적 해이 행태를 보이는 연예인 지망생도 증가한다. 연예기획사 종사자나 영화감독, 텔레비전 PD에게 성상납이라도 해서 연예인 데뷔나 출연 기회를 잡으려는 지망생과 연예계 입문에 필요한 경제적 지원을 받고 스폰서에게 성을 제공하는 지망생처럼 연예인이 되기 위해 수단과 방법을 가리지 않고 심지어 불법마저 자행하는 지망생의 증가는 사회적으로 큰 병폐다. 돈을 주고서라도 방송 출연 기회를 잡으려는 부모와 연예인 지망생도 적지 않다. "우리 애를 스타로 만들어 달라며 수억 원을 뿌리는 사람을 적지 않게 만난다"라는 연예기획사 대표[36]의 증언은 결코 과언이 아니다. "성상납을 제의받는 사람은 가능성이라도 있습니다. 저처럼 그런 제의도 못 받는 사람은 연예계 진출이 불가능한 것이 아닌지 너무 불안합니다"라는 충격적인 발언까지 서슴지 않는 지망생도 있다.[37] 연예계 데뷔가 좌절된 연예인 지망생들이 삶의 갈피를 잡지 못하고 세상과 단절하며 스스로 목숨을 끊는 경우도 늘고 있다. '연예인 지망생'의 연관 검색어로 '스폰서' '성폭행' '성상납' '금품 갈취'라는 범죄 용어가 뜨는 것은 연예인 지망 광풍의 또 다른 얼굴이다.

연예인 지망생들은 오늘도 수많은 문제와 힘든 상황 그리고 엄청난 고통에도 불구하고 연예계 진출과 스타라는 꿈을 이루기 위해 학교와 학원, 기획

연예인은 계급사회 – 지망생 · 연습생부터 스타까지, 대우와 현실

사, 오디션장으로 향한다.

연예인도 사람이다

연예기획사 **연습생의 민낯**

"아빠가 (연예인 되는 것을) 계속 반대하셔서 만났을 때 별로 좋은 얘기는 안 하신다. 조금 지친다. 빨리 데뷔해서 아빠에게 이쪽 일이 정말 멋있는 일이라는 것을 보여드리고 싶다." 치열한 경쟁을 뚫고 젝스키스, 핑클, 카라, 에이프릴 등을 배출한 DSP미디어의 연습생으로 교육과 훈련을 받으며 4년여를 보내다 데뷔하지 못해 가수로 무대에 서보지 못한 채 2015년 2월 24일 스스로 목숨을 끊고서야 대중에게 이름을 인지시킨 소진(본명 안소진)이다.

2009년 중학교 3학년 때 참가한 엠넷 오디션 프로그램 〈슈퍼스타K 1〉 광주지역 예선 현장에서 JYP엔터테인먼트 관계자에게 발탁돼 1년간의 연습생 생활을 거쳐 2010년 걸그룹 미쓰에이 멤버로 데뷔해 활동 첫해 〈Bad Girl Good Girl〉로 각종 음원 차트와 음악 순위 프로그램에서 1위를 하며 인기를 얻었다. 2011년 드라마 〈드림하이〉와 예능 프로그램 〈청춘불패 2〉에 출연하며 연기자와 예능인으로 활동 영역을 확장했다. 2012년 개봉한 영화 〈건축학 개론〉을 통해 순수한 첫사랑의 아이콘으로 부상해 스타의 경쟁력을 좌우하는 대중이 선호하는 이미지까지 구축하며 스타 반열에 올랐고 드라마

와 영화, 음악을 통해 국내뿐만 아니라 아시아, 유럽, 남미에서도 인기가 높은 한류스타가 됐다. JYP엔터테인먼트 연습생 출신 수지다.

유명 기획사의 두 연습생 중 한 사람은 국내를 넘어 외국에서도 인기가 높은 한류스타가 됐고 한 사람은 유일한 꿈이자 간절한 희망이었던 연예계 데뷔조차 못 하고 극단적 선택으로 대중의 곁을 영원히 떠났다. 이효리 보아 비 이승기 빅뱅 소녀시대 아이유 수지 엑소 방탄소년단 트와이스 블랙핑크 차은우 스트레이키즈 뉴진스… 이들은 한국 대중문화계에서 맹활약하며 국내외에서 강력한 팬덤을 구축한 톱스타다. 그리고 이들을 관통하는 또 하나의 공통점이 있다. 바로 연예기획사의 연습생을 거쳐 스타로 부상한 연예인이라는 점이다.

연예계에 진출하는 방법은 크게 두 가지다. 개인이 학원과 학교, 유학, 개별 레슨을 통해 배우, 가수, 댄서, 개그맨·예능인, 모델 등 연예인이 되기 위한 기능을 익힌 뒤 개별적으로 영화·드라마·개그 프로그램·댄스 오디션, 방송사 오디션 프로그램, 음반·음원 출시 등을 통해 연예계 첫발을 딛는 유형과 연예기획사의 연습생을 거쳐 연예인으로 데뷔하는 유형이 있다. 1990년대부터 인력과 자본, 노하우를 갖추고 체계적으로 연예인을 육성하고 스타를 관리하는 SM엔터테인먼트를 비롯한 연예기획사가 스타 시스템의 강력한 주체로 자리 잡았다. 연예기획사를 거치지 않으면 스타는 물론 연예인 데뷔조차 힘들 정도가 됐고 연예계 진출의 첩경이 연예기획사의 연습생이 되는 것으로 인식되면서 수많은 지망생이 연예기획사 연습생오디션에 도전하고 있다. '연예고시 합격'은 바로 오디션을 비롯한 다양한 방식으로 치열한 경쟁을 뚫고 연예기획사 연습생이 되는 것을 지칭한다. 연예기획사의 연습생 제도는 1990년대 본격적으로 등장한 SM엔터테인먼트, YG엔터테인

연예인도 사람이다

먼트, JYP엔터테인먼트 같은 연예기획사가 쟈니스사무소, 에이벡스, 요시모토흥업 등 일본 연예 프로덕션의 연습생 시스템을 도입하면서 구축됐다.

배우, 가수, 개그맨과 예능인을 양성하는 연예기획사는 다양한 방식으로 연습생을 선발한다. 연예인 지망생이 폭증하고 스타 시스템이 발전하면서 연예기획사의 연습생 발굴 방법도 다양해졌다. HYBE(전 빅히트엔터테인먼트) 방시혁 의장은 2010년 가수 슬리피의 소개와 프로듀서 피독의 추천을 받은 뒤 힙합 커뮤니티 사이트에 올라온 랩과 음악을 듣고 연락해 만난 일산 대진고 1년생 김남준(RM)을 연습생으로 발탁하고 포털 다음과 공동 개최한 오디션 〈힛잇HIT IT〉과 길거리 캐스팅 등을 통해 제이홉, 슈가, 진, 뷔, 지민, 정국을 발굴해 세계적인 K팝 그룹 방탄소년단을 육성했다.

방탄소년단처럼 연습생을 찾는 방법은 여러 가지다. 많은 대중매체와 SNS, OTT 같은 뉴미디어가 등장하고 연예기획사 중심의 체계적인 스타 시스템이 본격화한 2000년대 들어서는 국내외 오디션, 인터넷 오디션·캐스팅 사이트, 방송연예 관련 학과와 학교, 광고 에이전시, 지인 소개와 인맥 활용, 길거리 캐스팅, 미인대회, 유튜브와 틱톡, 인스타그램 같은 SNS와 OTT 같은 많은 창구와 방법을 통해 연습생을 발굴하고 있다. 한국콘텐츠진흥원이 2023년 기획·제작사 3,758개를 조사한 결과, 연예인 예비 자원을 발탁하는 창구로 활용하는 것은 자체 오디션(48.0%), 주변 소개(37.4%), 외부 오디션 입상자(8.0%), 길거리 캐스팅(0.5%) 등이었다.

가장 전통적이면서도 다양한 연예인 연습생을 발굴하는 방식은 인맥 활용과 지인 소개다. 영화감독, 방송사 PD, 작가, 기자, 광고 에이전시 직원 같은 연예계 종사자나 예술고 교사, 방송연예학과 교수 같은 주변 사람들이 잠재력 있는 연예인 지망생을 소개하는 인맥을 활용해 연습생을 발굴한다. 최근

들어서는 오디션이 연예인 연습생을 발탁하기 위해 가장 자주 활용되는 방법이다. SM엔터테인먼트, YG엔터테인먼트, JYP엔터테인먼트, HYBE 같은 연예기획사들은 연습생 선발을 위한 국내외 오디션을 정기적으로 개최해 연예인 예비 자원을 발탁한다. 자신이 부른 노래를 담은 데모 테이프를 기획사에 가져가 스타성을 직접 내보이거나 자신의 연기 모습을 담은 CD나 파일, 프로필 사진을 들고 기획사에 찾아가 면접을 통해 발탁되는 방식도 연습생 발굴 채널로 활용된다. 전문화된 신인 캐스팅 기법이 발전해 과거보다 약화하기도 했지만, 연예인과 스타 예비 자원을 발굴하는 방법의 하나가 기획사 매니저나 탤런트 스카우터(신인 발굴 담당자), 신인개발팀(A&R · Artist and Repertoire) 직원, PD, 영화감독, CF 감독의 길거리 캐스팅이다. 탤런트 스카우터를 겸한 연예기획사의 대표와 매니저, 프로듀서, 신인개발팀 직원들이 패션쇼장이나 홍대 클럽, 대학교의 연극영화과와 실용음악과, 연기학원, 광고 에이전시를 찾아 연습생을 직접 발굴하는 경우도 적지 않다.

인터넷, 잡지 등 다양한 매체를 활용한 연습생 발탁도 활발하게 전개된다. 인터넷과 SNS, OTT의 발달로 유튜브, 틱톡, 인터넷 커뮤니티, SNS에 연기, 댄스, 노래 콘텐츠를 올린 사람 가운데 연습생으로 발굴하는 사례도 증가하고 있다. 탤런트 스카우터나 매니저, 신인개발팀 직원들이 잡지와 광고에 나온 인물, 라디오와 TV에 출연한 일반인이나 지망생 중에서 연예인 예비자원을 선발하기도 한다. 각종 미인대회 역시 연예인 연습생을 발굴하는 주요한 창구 중 하나다. 미스코리아 선발대회, 슈퍼모델 선발대회, 춘향 선발대회 같은 미인대회는 연습생 발굴의 보고寶庫로 기능한다. 미인대회는 연예인 경쟁력 중 하나인 외모가 출중한 사람들이 참가하고 연예인 꿈을 실현하기 위해 중간 경유지로 미인대회를 활용하는 사람이 많기 때문이다.

지망생들은 이처럼 다양한 방법을 통해 연예기획사 연습생으로 발탁돼 체계적인 교육과 훈련을 받고 이 과정을 통과하면 배우나 가수, 댄서, 예능인으로 데뷔한다. 연예기획사의 연습생은 얼마나 될까. 한국콘텐츠진흥원이 조사한 결과, 2023년 기준으로 3,758개 기획·제작사 중 연습생이 있는 곳은 6.3%인 238개였고 연습생은 1,170명으로 업체당 평균 4.9명이 소속됐다. 성별로는 남자 512명, 여자 659명으로 여성이 남성보다 많다. 연령별로는 9세 이하 10명, 10~12세 38명, 13~15세 121명, 16~18세 285명, 19세 이상 716명이다. 분야별로는 가수 연습생이 752명(64.3%)으로 가장 많고 다음은 연기자 연습생 293명(25.0%), 방송인 연습생 112명(9.6%), 기타 13명(1.1%) 순이다. 소속 연습생이 있는 기획·제작사 중 외국인 연습생이 있는 업체는 14곳이고 외국인 연습생은 26명이다.

연예기획사는 다양한 방식으로 선발한 연습생을 대상으로 연예인이 되는 데 필요한 교육을 한다. 1996년 데뷔해 스타덤에 오른 H.O.T에게 적용한 SM엔터테인먼트의 교육 내용과 방법이 가수 연습생 교육의 근간으로 자리 잡았다. 연기자 위주 연예기획사도 다양한 방식으로 발탁한 배우 연습생에게 체계적인 교육과 훈련을 하고 성형수술을 비롯한 외모 관리까지 해 연예계에 진출시킨다. 연습생들은 연기자나 가수, 예능인, 댄서가 되기 위한 가창, 댄스, 연기, 예능 교육뿐만 아니라 성형, 몸매 관리 등도 집중적으로 한다. 연예인 경쟁력 중 하나인 외모와 몸매를 위한 관리 작업도 교육 기간 본격적으로 이뤄지고 전문의 상담을 받아 성형수술도 진행한다.

물론 대형 연예기획사와 중소 연예기획사의 연습생에 대한 교육 시스템과 교육 내용은 천양지차다. HYBE, SM엔터테인먼트, YG엔터테인먼트, JYP엔터테인먼트, FNC엔터테인먼트 같은 대형 연예기획사들은 트레이닝팀 혹

은 신인개발팀에서 연습생 교육을 전담한다.

SM엔터테인먼트는 연예인 데뷔까지 각 과정을 세분해 지도한다. 신인개발팀은 댄스, 보컬, 연기, 외국어 등 네 가지를 중심으로 교육하는데 맨투맨 형식으로 맞춤형 트레이닝을 지향한다. 댄스는 재즈댄스, 힙합, 비보잉 등을 교육하고 보컬은 댄스, 팝과 랩, 소울, 재즈 등을 지도한다. 연기는 발성부터 메소드 연기 스타일까지 연기 테크닉과 캐릭터 소화법을 훈련한다. 외국어 교육은 영어, 중국어, 일본어 중심으로 진행한다. 여기에 체력 관리를 위한 운동, 화술, 개인기 개발, 작곡과 악기 연주, 즉흥 상황 대처법도 교육한다. JYP엔터테인먼트는 교육 시스템을 여섯 가지로 구분해 연예인 지망생을 지도한다. 외국어 교육은 영어, 중국어, 일어를 중심으로 주 3회 회당 2시간씩 실시하고 매주 테스트한다. 트레이너 지도로 주 2회 회당 90분 연기 교육을 하고 매월 연기력을 평가한다. 보컬은 전문 트레이너들이 1대 1 개인 레슨으로 주 2회, 회당 40분간 교육하며 매월 숙련 정도를 점검한다. 댄스는 기본 안무, 방송 안무, 팝핀 댄스, 스트리트 댄스를 주 1~3회 회당 90~120분 훈련한다. 헬스트레이너 지도로 주 5회 회당 120~150분 체력 훈련과 체중 관리도 한다. 교육생의 능력을 십분 발휘할 수 있는 멘탈 케어를 비롯한 메디컬 지원이 이뤄진다. 이 밖에 악기 연주, 작사·작곡도 지도하고 인성 교육도 병행한다. JYP엔터테인먼트의 정욱 대표는 "먼저 회사에 들어오면 준비생이 되고 다음 단계가 교육생이다. 기본적인 춤과 노래를 교육하는 커리큘럼이 있는데 완벽하게 몸에 익혀야 다음 단계로 넘어갈 수 있다. 이걸 통과하면 월말 평가를 한다. 지정곡을 자신들이 나름대로 소화해서 월말 평가를 받는다. 6개월마다 열리는 쇼케이스는 준비생은 참여하지 못하고 교육생만 참가하는데 자기들끼리 강사들과 이런저런 조합을 만들어보고 특기를 보여

주는 자리다. 준비생과 교육생 기간을 거치고 발표하는 단계까지 이르면 춤, 노래, 태도, 학업성적까지 확인한다. 학업이 어느 정도 안 되면 퇴출하는 제도도 있다. 이런 과정을 거쳐 팀이 결성되고 프로젝트팀이 만들어지면 이 단계에서 신인개발팀이랑 매니저가 붙은 다음 솔로로 데뷔할지, 그룹으로 데뷔할지 결정한다"[38]라고 교육과 훈련 과정을 설명한다. "하루 열두 시간 춤, 노래, 웨이트트레이닝, 거기에 외국어 두 개까지 포함된 7~8개의 레슨을 받는 것은 체력의 한계를 불러왔다"라는 빅뱅의 지드래곤 전언[39]과 "2주에 한 번, 한 달에 쉬는 날이 두 번밖에 없었어요. 하루 14시간씩 훈련했어요"라는 블랙핑크의 리사 언급[40]은 YG엔터테인먼트의 연습생을 대상으로 한 교육 내용과 혹독한 트레이닝을 엿보게 해준다.

나무엑터스를 비롯한 연기자 위주의 연예기획사 역시 연습생에게 체계적인 교육을 한다. 연예기획사에 의해 배우 예비 자원으로 발탁되면 기획사 내부나 외부에서 연기 트레이닝 과정을 거친다. 연기자 지망생은 기본적인 발성, 대본 이해력, 감정 표현력, 대사 전달력 등을 배운다. 드라마나 영화 캐스팅을 위한 오디션 대응 요령과 함께 연기에 도움이 되는 노래와 안무 교육도 받는다.

한국콘텐츠진흥원이 2023년 연습생이 있는 238개 연예기획사를 대상으로 조사한 결과, 연습생에게 하는 교육은 '가창'이 68.5%로 가장 많았고, 다음은 '춤'(53.6%), '연기(발성 포함)'(50.8%), '인성 교육'(46.0%), '신체 훈련'(29.5%), '교양·시사상식'(21.2%) '시나리오 분석'(17.6%) '어학'(15.4%) '화술'(14.6%) '워킹'(6.5%) '기타'(3.3%) 순이었다. 연습생 교육 방식은 직접교육과 위탁교육 병행이 41.3%였고 직접교육 35.8%, 위탁교육 21.9%, 기타 1.1%였다. 연습생에 대한 교육 시간은 일주일 기준으로 직접교육 시간은 평균 6.9시간, 위탁

교육 시간은 평균 7.0시간이었다. 연습생 교육은 주 3~4회가 42.0%였고 다음은 주 1~2회 30.1%, 주 5회 이상 26.3%, 기타 1.6% 순이었다. 연습생 교육 시간은 하루 2~3시간이 39.2%로 가장 많았고 다음은 3~4시간 24.3%, 4시간 이상 20.1%, 1~2시간 15.3%, 기타 1.1% 순이었다. 하지만 HYBE, JYP엔터테인먼트, SM엔터테인먼트, YG엔터테인먼트를 비롯한 대형 연예기획사를 제외하고는 상당수 연예기획사의 교육 내용은 극히 빈약하고 연습생 교육 투자 역시 매우 열악한 상황이다.

연예기획사의 연습생 교육 기간은 얼마나 될까. 가수와 배우, 예능인 등 활동 분야, 솔로와 그룹 여부, 그룹의 데뷔 시기와 전략, 연습생의 개인차, 기획사의 교육 시스템과 재정 상태에 따라 차이가 있다. 중학생 때 영입돼 연습생 생활 1년도 안 하고 걸그룹 미쓰에이와 솔로로 데뷔한 수지와 아이유부터 12세 때 발탁돼 5년간의 연습생 훈련을 거쳐 소녀시대로 데뷔한 서현, 12세 때부터 6년간 연습생 생활을 한 빅뱅의 지드래곤, 13세 때 SBS 오디션 프로그램 〈초특급 일요일 만세-영재 육성 프로젝트 99%의 도전〉에서 선발돼 8년간 연습생으로 보낸 2AM의 조권, 중3부터 9년간 연습생을 한 뒤 스물네 살에 데뷔한 트라이비의 송선, 초등학교 3학년 때부터 무려 10년 동안 연습생 생활을 한 트와이스의 지효까지 연습생 기간은 차이가 크다. 한국콘텐츠진흥원이 2023년 연예기획사 238개를 대상으로 조사한 결과, 소속 연습생의 평균 데뷔 기간(교육 기간)은 방송인 2년 5개월(29.7개월), 가수 2년 5개월(29.5개월), 연기자 2년 4개월(28.3개월), 모델을 비롯한 기타 1년 3개월(15.3개월)이었다.

연예기획사에서 연습생을 교육하면서 소요되는 비용은 얼마나 될까. 연예기획사와 교육 기간, 교육 내용에 따라 연습생 교육비용은 천차만별이다. 한

국콘텐츠진흥원의 2023년 조사 결과에 따르면 기획사가 투입한 연습생 1인당 월평균 지출 비용은 155만 7,000원이며, 지출비용 중 교육비용은 104만 6,000원이었다. JYP엔터테인먼트는 연습생 육성에 1인당 연간 2,500만 ~3,000만 원 정도 투입한다.[41]

HYBE, SM엔터테인먼트, YG엔터테인먼트, JYP엔터테인먼트 같은 대형 연예기획사는 발탁한 연습생 교육과 훈련비용을 회사에서 부담하지만, 일부 연예기획사는 연습생 시절 발생한 가창, 댄스, 연기 트레이닝 비용은 물론 숙소 비용까지 데뷔한 뒤 연예인 수익에서 공제해 연예인과 연예기획사의 법정 분쟁의 원인이 된다.

"한국 아이돌의 인기 있는 노래와 안무는 아이돌들이 인성 교육을 받을 시간을 희생해서 탄생한 것이다."《로이터 통신》 "버닝썬 스캔들은 한국 연예계의 어두운 단면이다. 엄청난 인기를 누리는 남성 스타들은 성폭력 혐의를 받고 있고 여성 연예인과 연습생들은 권력층 남성에게 성접대를 강요당한다."_《AP 통신》 "버닝썬 관련 연예인 스캔들은 지난 10년간 한국을 세련되게 만들었던 K팝, 골프, 스마트폰, 강남 등 모든 것을 묻어버렸다."《월스트리트저널》…2019년 클럽 버닝썬 사건에 대한 수사가 본격화하면서 스타 아이돌 그룹 빅뱅의 승리, 오디션 프로그램 출신의 스타 정준영, 인기 아이돌 그룹 FT아일랜드의 최종훈의 성범죄를 비롯한 다수 아이돌의 성 접대, 마약, 성관계 몰카, 음주 운전 등 각종 범죄와 불법행위가 총체적으로 드러나면서 한국 연예인 육성 시스템과 연예기획사의 연습생 교육의 병폐에 대한 외국 언론의 비판이 쏟아졌다. "피해자들과 전속계약을 체결한 상태에서 지위를 남용해 연습생들의 성적 자기 결정권과 인격을 유린하고 평생 치유하기 어려운 정신적 고통을 줘 죄질이 무겁다. 피고인의 항소를 기각하고 징역 6년에

처한다." 서울고등법원 형사10부는 2013년 2월 21일 아동청소년의 성보호법상 강간 등의 혐의로 구속기소 돼 법정에 선 피고인에게 중형을 선고했다. 바로 인기 스타가 많이 소속된 유명 연예기획사의 장모 대표다.[42] 장모 대표는 2010년 11월부터 2011년 3월까지 10대 청소년 2명을 포함해 소속사 연기·가수 연습생 4명을 10여 차례 성폭행과 성추행한 혐의로 6년형을 선고받고 복역했다.

버닝썬 사태와 연예기획사 장모 대표의 범죄는 연예기획사 소속 연습생의 현실을 역설적으로 보여준다. 한류와 한국 대중문화 발전의 원동력으로 그리고 수많은 스타를 배출하는 진원지로 국내외에서 찬사를 받은 연예기획사의 연예인 육성 시스템은 외부로 드러나지 않은 많은 문제를 안고 있고 이것이 연습생의 피해를 양산하는 원인으로 작용한다.

우선 연습생의 불안한 신분 보장이다. 연예기획사의 연습생 신분 보장 부족과 학습권·인권 침해가 심각한 상황이다. 한국콘텐츠진흥원이 2023년 연습생을 두고 있는 238개 연예기획사를 조사한 결과, 55.3%가 소속 연습생과 계약서를 작성하지 않은 것으로 나타났다. 이 때문에 연습생의 상당수가 표준전속계약서에서 보장한 청소년 연습생의 육체적·정신적 건강, 학습권, 인격권 같은 기본적인 사항조차 보호받지 못하고 있다.

연예기획사는 연습생을 대상으로 댄스, 노래, 연기 등 연예인 되는 기능에만 초점을 맞춰 교육을 진행한다. 연습생 교육 커리큘럼에는 사회구성원으로 살아갈 규범을 배우는 사회화 교육이나 도덕·인성 교육이 절대 부족한 실정이다. 연습생들이 연예기획사의 교육과 학교 수업을 병행하기란 물리적으로 힘들어 학습권 침해도 다반사로 일어난다. 연예기획사의 상당수는 소속 연습생을 수입을 창출하는 상품으로만 간주해 건강한 사회구성원으로 성

장할 기회와 환경 제공을 외면해 연습생들이 연예인이 되는 과정에서 사회화와 인성 교육의 진공상태가 생긴다. 연예기획사는 수입을 올리는 스타 만들기에만 혈안이 될 뿐 연습생이 육체와 정신이 건강한 인간으로 성장하는 것은 안중에 없다. 연습생들도 연예계 데뷔와 스타만을 꿈꾸며 학습권 침해와 인성 교육 부재, 교우 관계 단절 등 불합리한 상황을 묵묵히 감수할 뿐이다. 이는 버닝썬 사태에서 여실히 드러나듯 연예인의 사회 부적응과 일탈, 범죄 그리고 자살 사건의 빈발로 이어진다. 급증하는 연예인의 불법·범죄 행위는 연습생을 대상으로 한 연예기획사의 교육 과정과 육성 시스템의 문제에 기인한 부분이 크다.[43]

연예인이 되는 데 필요하다는 훈련 명목으로 폭행이 자행되고 연애 및 휴대폰·SNS 사용 금지 같은 과도한 사생활과 인권 침해도 자주 발생한다. 연예기획사는 숙소를 제공하며 연습생들을 24시간 통제하고 숙소 생활을 하지 않고 출퇴근하는 연습생들은 현실적으로 24시간 감시가 어렵기 때문에, 휴대전화를 검사하는 것으로 통제한다.[44] 또한, 건강을 해칠 만큼 과도한 다이어트 관리와 무리한 성형수술 강권 행태도 적지 않다. "연습생 시절 4년 가까이 프로듀서로부터 무자비한 폭행과 협박을 당했다. 연예인 꿈을 위해 오랫동안 말하지 못했다"라는 아이돌 그룹 더 이스트라이트의 멤버 이석철의 폭로는[45] 연습생 기간 발생하는 문제를 단적으로 현시한다.

연예기획사의 부실한 교육 커리큘럼과 허술한 훈련 시스템으로 연예인이 되는 데 도움이 되기는커녕 시간과 비용 낭비만 초래하는 경우도 허다하다. 부실한 교육으로 인해 오히려 연예계 데뷔조차 못 하고 연예인의 꿈을 접는 사람도 속출한다.

수많은 연습생이 훈련 과정에서 치열한 경쟁과 평가에 의한 탈락, 기약 없

는 연예계 입문, 연예인 데뷔 무산으로 정신적·육체적 피해를 당하는 것도 문제다. 오랜 시간과 노력을 기울여 교육받은 연습생들이 연예인이 되지 못해 일상생활과 사회에 적응하지 못하는 부작용도 잇따른다. 연습생들은 매주, 매월, 매 분기 정기적으로 평가를 받아 기준에 도달하지 못하거나 다른 연습생과 비교해 낮은 평가가 나오면 탈락하게 된다. 평가에서 살아남은 연습생 중에도 기획사 사정으로 데뷔가 무산되는 경우도 적지 않다. 2009년 솔로 가수로 데뷔한 메이다니는 2001년 오디션 프로그램 SBS 〈초특급 일요일 만세-영재육성프로젝트 99%의 도전〉을 통해 발굴돼 11세부터 19세 데뷔까지 JYP엔터테인먼트, YG엔터테인먼트 등에서 8년간 연습생 생활을 했다. 치열한 경쟁과 데뷔 실패로 공황장애를 앓으며 힘든 생활을 한 메이다니는 "연습생 시절이 너무 고통스러웠다. 그 시절은 생각하기조차 싫다"라고 진저리 쳤다.[46]

연예기획사 대표나 매니저에 의한 연습생을 대상으로 한 금품갈취나 성범죄가 빈발하는 것도 고질적 병폐다. 2010년 10월 의류원단 업자에게 스폰서 비용으로 4,600만 원을 받고 기획사 소속 가수 연습생 2명에게 10여 차례 성관계를 갖도록 강요했다가 구속된 연예기획사 김모 대표부터 2019년 1월 10여 명의 남자 연습생을 성추행한 혐의로 고소당한 신생 기획사 A모 대표(여)까지 연예기획사 대표나 매니저에 의한 소속 연습생을 대상으로 한 범죄는 끊이지 않고 있다. 기획사 여성 대표에게 성추행당한 연습생들은 "데뷔를 못 하게 될까 봐, 속으로 썩혀두고 있었다. 열일곱 살 때부터 병원 치료를 받고 있다. 정신과도 다니고 있고 약물도 복용 중이다. 때때로 불안하고 손이 떨리고 수치심이 엄습한다"라고 고통을 호소했다.[47]

이 밖에 연예기획사가 우월적 지위를 이용해 연습생에게 일방적으로 불리

한 계약을 체결한 뒤 과도한 위약금을 요구해 적지 않은 지망생이 막대한 경제적 피해를 보고 연예계 입문조차 못 하고 있다.

수많은 연습생이 오로지 연예계 진출만을 목표로 청소년기에 누릴 즐거움과 행복을 유보할 뿐만 아니라 데뷔할 수 있을지에 대한 불안감을 안고 교육과 훈련에 전념하며 구슬땀을 흘리고 있다.

3

연예계 첫발 딛는 **신인의 현실**

"저는 나약하고 힘없는 신인 배우입니다. 이 고통에서 벗어나고 싶습니다"
라는 유서와 소속사 대표의 성상납과 술 접대 강요 그리고 폭행 등을 적시한
충격적인 내용이 담긴 문건을 남긴 채 한 신인 연기자가 2009년 3월 7일 자
택에서 스스로 목숨을 끊었다. 2006년 롯데제과 CF로 데뷔한 뒤 2006년 드
라마 〈내사랑 못난이〉와 2009년 드라마 〈꽃보다 남자〉 단역으로 출연한 신
인 배우 장자연이다.

연예기획사 대표에게 고교 3학년 때 배우 자원으로 발탁돼 곧바로 1999
년 화장품 '꽃을 든 남자' CF를 통해 연예인으로 데뷔하고 작품 오디션을 통
과해 2001년 첫 출연한 MBC 드라마 〈맛있는 청혼〉의 주연으로 활약하며
높은 인기를 얻어 스타덤에 올랐다. 이후 영화 〈연애소설〉 〈클래식〉 〈내 머
리속의 지우개〉와 드라마 〈대망〉 〈여름향기〉의 주연으로 나서 흥행을 이끌
며 톱스타로 부상했다. 무명 기간 없이 데뷔하자마자 신인에서 톱스타로 화
려하게 비상한 손예진이다.

데뷔한 지 3년 동안 두 작품의 단역으로 출연한 뒤 무명 신인으로 지내다

추악한 연예계 범죄의 피해자가 되어 극단적 선택을 한 장자연과 연예계에 입문하자마자 대중의 폭발적인 관심을 받으며 드라마와 영화의 주연으로 출연해 스타덤에 오른 손예진처럼 치열한 경쟁을 뚫고 연예계에 데뷔한 신인의 상황은 천차만별이다.

가수나 연기자, 개그맨·예능인이 되기 위한 교육과 함께 외모 성형, 몸매 관리 등 준비 과정이 모두 끝나면 지망생과 연습생은 본격적으로 연예계 데뷔에 나선다. 연예기획사 소속의 연습생과 개인적으로 준비하는 지망생의 연예계 데뷔 과정은 큰 차이가 있다. 가수와 연기자, 예능인 입문 경로 역시 다르다.

연예계에 데뷔하는 연예기획사 연습생은 얼마나 될까. 한국콘텐츠진흥원이 2023년 연습생이 있는 연예기획사 238개를 조사한 결과, 소속 연습생 중 데뷔하는 비율은 64.9%이고 자발적 포기 비중은 34.4%다. 하지만 현장에서 만난 연습생들은 교육 도중 포기하거나 탈락하는 사람이 훨씬 많고 연습생 중 데뷔하는 비율도 20~30%에 불과하다고 주장한다.[48]

연예기획사는 가수 연습생을 대상으로 다양한 방식을 통한 평가와 점검을 해 데뷔 여부와 그룹 혹은 솔로 입문을 결정한다. 아이돌 그룹은 기획한 그룹을 염두에 두고 새로 발탁한 연습생과 기존 연습생 중에서 적합한 멤버를 선발한다. 기획자와 프로듀서의 지휘로 데뷔에 필요한 교육을 하고 멤버별로 캐릭터와 이미지를 결정한다. 신인개발팀과 프로듀서는 데뷔할 아이돌 그룹 음반 제작 전반에 관여한다. 음반의 콘셉트 구축, 작곡가 곡 의뢰, 선곡과 곡의 배치, 대중을 사로잡을 수 있는 기획과 편곡, 스태프 구성을 진행한다. 앨범 타이틀곡이 완성되면 안무가를 섭외해 댄스를 구성하고 그룹 콘셉트와 멤버별 캐릭터, 음악에 맞는 패션과 헤어스타일 같은 비주얼적인 부분

연예인은 계급사회 - 지망생·연습생부터 스타까지, 대우와 현실

을 확정한다. 데뷔 음반과 음원 출시 시기가 확정되면 음반·음원 유통팀은 제작 업체, 유통 업체, 도매 업체, 음원서비스 업체에 마스터 음반과 음원을 넘기고 주문을 받으며 음반과 음원 유통 준비를 마친다. 마케팅팀과 홍보팀은 앨범에 대해 프로듀서와 작곡가로부터 곡 설명을 들어 보도 자료와 DM을 작성한 뒤 홍보용 음반과 보도자료, DM을 방송사, 신문사, 인터넷 매체에 보내 데뷔 그룹에 대한 본격적인 홍보에 돌입한다. 연예기획사는 기자회견이나 쇼케이스를 열어 가수나 그룹의 데뷔를 공식적으로 알린다. 그리고 KBS, MBC, SBS, 엠넷 같은 지상파와 케이블 TV 음악 프로그램을 통해 공식 데뷔 무대를 가진 뒤 음악 프로그램과 예능 프로그램에 출연한다. 신문, 인터넷 매체를 비롯한 언론 매체와의 인터뷰도 갖는다. 유튜브, 틱톡, SNS, 팬커뮤니티를 통한 홍보 활동도 본격화한다. 연예기획사는 데뷔 가수와 아이돌 그룹의 팬클럽을 만들어 홍보나 지원 활동의 전령사로 활용한다. 물론 일부 기획사는 데뷔전부터 기획한 그룹을 알리며 팬클럽을 결성해 입문과 함께 홍보와 지원 세력으로 동원하기도 한다.

빅뱅은 2006년 7월 지드래곤, 태양, 탑, 승리, 대성, 장현승 등 소속사 연습생 6명이 출연한 곰TV·MTV 코리아의 서바이벌 프로그램 〈리얼 다큐 빅뱅〉을 통해 최종 멤버를 결정했는데 장현승이 탈락하고 지드래곤을 비롯한 5명의 멤버가 최종 결정돼 빅뱅으로 데뷔했다. 이처럼 일부 기획사는 리얼리티 프로그램이나 아이돌 그룹 멤버 선정 서바이벌 프로그램을 통해 멤버를 구성하고 데뷔 준비를 한다. 또한, 아이브의 장원영 안유진, (여자)아이들의 소연, 우주소녀의 유연정, 르세라핌의 김채원, 솔로로 활동하는 청하, 김세정, 전소미, 강다니엘처럼 기획사 연습생들이 〈프로듀스 101〉 〈프로듀스 48〉 같은 연습생 서바이벌 오디션 프로그램을 통해 탄생한 프로젝트 그룹

I.O.I, 워너원, 아이즈원 등에서 일정 기간 활동한 뒤 소속사가 만든 아이돌 그룹이나 솔로 가수로 데뷔하기도 한다.

시장과 트렌드를 분석해 가수의 콘셉트와 비주얼 이미지를 만드는 제작기획팀과 가수에게 맞는 음악을 선택해 음반이 나오기까지 음악 작업을 총괄하는 신인개발팀, 음반이 나온 후 발매된 음반의 마케팅 영업을 담당하는 마케팅팀, 각종 매체에 가수 프로모션을 담당하는 홍보팀이 데뷔 가수와 아이돌 그룹의 성공을 위해 유기적으로 협력한다.

신인 가수와 아이돌 그룹, 신곡을 대중에게 알릴 수 있는 대중매체 특히 방송 매체가 한정돼 있어 음반과 가수가 방송에 한 번도 소개되지 않은 경우도 허다하다. 하지만, 연예계 데뷔를 성공적으로 하기 위해서는 노출 범위가 넓은 방송 출연이 필수적이다. 방송 출연은 신인 가수의 존재를 일시에 많은 사람에게 알려 인기를 얻을 가능성을 높여준다. 스포츠신문, 일간지 같은 인쇄 매체와 인터넷 매체, SNS, 유튜브에 노출하는 것도 주요한 홍보 전략이다. 방송 출연이 주로 노래의 내용과 형식, 가수의 외모와 패션 등 외형적인 것에 대한 소개라면 인쇄 매체나 인터넷 매체는 가수의 성장 환경, 철학, 라이프 스타일 같은 내면적인 것이 공개되는 장이다. 이 또한 기획사에서 철저히 준비하고 만든 정보와 내용이 주를 이룬다.

가수의 가창력과 퍼포먼스, 이미지, 팬들의 가수와 음악에 대한 호응, 그리고 기획사의 홍보력을 결집해 일단 방송에 성공적으로 진출하면 신인 가수는 버라이어티쇼, 예능 프로그램, 정보 프로그램, 퀴즈 프로그램을 비롯한 각종 프로그램의 게스트나 보조 MC 등 다양한 형태로 미디어의 접촉을 지속한다. 이로 인해 인기가 상승하면 음악 순위 프로그램에 진입하게 되고 순위가 올라가면서 음반과 음원 판매도 상승해 인기 가수로 발돋움한다.

2002년 〈나쁜 남자〉〈안녕이란 말 대신〉으로 데뷔해 음악 순위 프로그램 1위에 오르고 방송사 연말 가요제에서 신인상과 본상을 휩쓴 비는 집중적인 미디어 노출 전략에 따라 단기간에 스타덤에 올랐다. 비는 데뷔 전 적은 출연료를 받고 이동통신 광고 모델로 나서 대중에게 인지도를 쌓은 다음 음악 프로그램을 통해 데뷔했다. 곧바로 MBC 〈강호동의 천생연분〉을 비롯한 여러 예능 프로그램에 출연해 남성적 매력과 뛰어난 춤 실력을 과시했다. KBS, MBC, SBS 방송 3사를 누비며 각종 예능 프로그램에 얼굴을 내밀어 인기를 얻은 비는 데뷔 첫해 음악 순위 프로그램 1위를 차지하며 성공적인 가수 입문을 했다. 트와이스는 2015년 5월 5일부터 7월 7일까지 방송된 엠넷 서바이벌 프로그램 〈식스틴〉에서 걸그룹 후보생 7명과 연습생 9명 등 16명이 치열한 경쟁을 펼쳐 한국인 멤버 지효 나연 정연 다현 채영, 일본인 멤버 모모 사나 미나, 대만인 멤버 쯔위 등 9명의 멤버가 최종 결정됐다. 방송 도중 증폭된 대중의 관심은 트와이스의 성공적인 데뷔 원동력이 됐다. 트와이스는 멤버가 결정되고 3개월이 지난 2015년 10월 서울 악스코리아에서 개최된 쇼케이스를 통해 미니앨범 타이틀곡 〈우아하게(OOH-AHH하게)〉를 발표하며 공식 데뷔했다. 이후 KBS 〈뮤직뱅크〉를 비롯한 음악 프로그램, MBC 〈마이 리틀 텔레비전〉, SBS 〈런닝맨〉 같은 예능 프로그램에 출연해 멤버들의 개성과 매력을 뽐내며 대중적인 인기를 얻어 스타 반열에 올랐다. 〈치어업〉 같은 후속곡들은 멜론을 비롯한 음원 차트와 〈뮤직뱅크〉 등 음악 프로그램 차트를 석권했고 일본, 중국에서 인기를 얻어 한류스타로 부상했다.[49] 하이브에 영입된 민희진 어도어 대표의 지휘 아래 2019~2021년 글로벌 오디션 등을 통해 다니엘, 민지, 하니, 해린, 혜인을 선발해 훈련한 뒤 2022년 뉴진스의 최종 라인업이 확정됐다. 2022년 7월 1일 걸그룹 론칭을 예고했고 7

월 22일 데뷔 싱글 〈Attention〉 뮤직비디오를 사전 프로모션이나 멤버 정보 없이 전격적으로 공개해 언론과 대중의 궁금증이 유발하며 눈길을 끌었다. 7월 23일 〈Hype Boy〉가 멤버들의 이름을 알리는 클립과 함께 발표되고 매력적인 콘셉트, 대중성과 완성도를 갖춘 노래, 출중한 퍼포먼스, 뛰어난 비주얼과 가창력을 인정받으며 데뷔 앨범 〈뉴진스〉는 선주문만 44만 장에 달해 걸그룹 데뷔 음반 최고 기록을 세우며 국내외에서 폭발적인 인기를 얻었다. 뉴진스는 데뷔 1년 만인 2023년 8월 미니 2집 앨범 〈Get up〉으로 빌보드 메인차트 '빌보드 200' 1위에 오르며 세계적 신드롬을 일으키고 국내외 대중음악상을 휩쓸며 월드 스타 반열에 올랐다.

하지만 비, 트와이스, 뉴진스처럼 성공적인 가수 데뷔는 매우 드물다. 연예기획사 대표를 비롯한 관계자들은 1년에 50~60개 아이돌 그룹이 데뷔하면 대중의 주목을 받아 수익을 내는 그룹은 5~6개에 불과하다고 강조한다. 나머지는 힘겹게 버티거나 해체한다. 데뷔 무대가 은퇴 무대가 되는 가수와 아이돌 그룹도 허다하다.

연기자 연습생은 기획사 내부나 외부에서 연기 교육을 받고 캐스팅을 위한 작품 오디션 요령을 배우고 나면 프로필 작업을 진행한다. 연기자는 프로필이 있어야 활동을 시작할 수 있기 때문이다. 기획사는 먼저 연기자의 이미지에 맞는 콘셉트를 정하고 신인이 가장 잘 표현할 수 있는 캐릭터에 맞는 콘셉트로 프로필을 만든다. 연기자 본인만의 느낌을 살리는 것이 가장 중요하다.[50] 작업이 끝나면 광고 에이전시, 영화사, 방송사에 프로필과 연기 관련 동영상 파일을 전달한다. 연기자는 공식적으로 데뷔하기 전에는 홍보에 어려움을 겪는데 연예기획사는 언론계 인맥을 동원해 '유망주 기대' '신예 스타 탄생 예고'라는 식으로 연기자 데뷔 예고 기사가 나가도록 노력을 기울이

며 연예계 입문 전 인지도 제고에 나선다. 연예기획사는 영화와 드라마 담당자에게 연습생 프로필을 전달한 뒤 오디션을 볼 수 있는 일정을 잡고 오디션과 심사위원 정보를 입수해 분석하고 지망생에게 오디션을 잘 볼 수 있도록 지도한다. 연기자 연습생은 오디션을 통해 영화를 비롯한 작품의 출연 기회를 잡아 데뷔하는 경우가 많다. 매체를 통한 연기력이 검증되지 않은 상황에서 드라마 오디션은 데뷔하려는 연기자 연습생에게 부담으로 작용하는 경우가 많다. 일정 기간 출연해야 하는 드라마는 작품 활동이 없는 연습생에게 기회가 거의 주어지지 않는다. 준비되지 않은 미팅은 자칫하면 앞으로 주어질 기회의 박탈로 이어질 위험이 있으므로 연예기획사는 데뷔 무대를 광고나 영화로 준비하는 경우가 많다. 물론 일부 연기자 연습생은 오디션을 거쳐 드라마를 통해 입문하기도 하지만, 대부분 신인은 영화나 광고를 통해 데뷔한다. 영화는 준비 기간이 길고 대다수 영화감독이 연기자의 이미지와 연기에 대한 가능성만 보고 캐스팅하는 경우가 많기 때문이다. 광고는 연기력과 무관하게 연기자가 가지고 있는 이미지와 매력만으로 출연 여부를 결정하기 때문에 연습생은 쉽게 경력을 쌓을 수 있어 데뷔 창구로 많이 이용하고 있다.

이 밖에 뮤직비디오, 웹드라마, 방송사 단막극과 시트콤, 재현 드라마, 단편 영화 같은 비교적 연기 부담이 작은 작품을 통해 데뷔하기도 하고 연애 프로그램 같은 일반인이 참여하는 예능 프로그램에 출연해 인지도를 쌓고 드라마나 영화에 입문하는 사람도 적지 않다.

스타 김태희는 길거리에서 캐스팅돼 광고 모델로 연예계에 첫발을 디딘 후 2001년 영화 〈선물〉의 이영애 아역을 통해 연기자 데뷔를 했다. 이후 비교적 연기 부담이 적은 단편 영화 〈신도시인〉과 시트콤 〈렛츠고〉에 출연한 뒤 드라마 〈스크린〉으로 활동 영역을 넓혀가며 연기자로서 자리 잡았다. 한

류스타 이민호는 고교 시절 잡지 모델로 나선 뒤 연예기획사에 발탁돼 연기 교육을 받고 2003년 드라마 〈반올림〉의 미술학원 학생 역, 2005년 시트콤 〈논스톱 5〉의 성형한 MC몽 역 같은 단역으로 연기를 시작해 점차 드라마 배역 비중을 넓히고 영화에도 진출하는 전형적인 연기자 데뷔 경로를 밟았다.

연예기획사는 인맥이나 정보를 총동원해 소속 연기자 연습생을 광고, 영화, 드라마에 출연시키기 위해 치열한 노력을 기울인다. 드라마나 영화 콘텐츠를 제작하는 연예기획사는 연기자 지망생을 자사 제작 작품을 통해 데뷔시키는 경우도 급증했다. 일부 연예기획사는 소속 스타를 출연시키는 조건으로 연습생을 끼워팔기식으로 캐스팅하게 해 연기자로 입문시킨다.

연예기획사 연습생의 연예계 입문에 드는 비용은 가수와 연기자가 다르고 연습생 기간과 데뷔시기에 따라 큰 차이가 난다. 2015년 5인 멤버의 아이돌 그룹이 데뷔 방송까지 10억여 원이 투입됐다. 연습생 1인당 연간 2,500만~3,000만 원 정도 들고 연습생 기간을 평균 3년으로 치면 5인조 아이돌 그룹을 만든다고 가정했을 때 데뷔전 트레이닝 비용으로 5억여 원이 소요되고[51] 데뷔 비용으로 신인 그룹 데뷔용 3곡 신곡 작곡과 녹음 비용 2,700만 원, 뮤직비디오 제작 1억 5,000만 원, 앨범 재킷 2,000만 원, 바이럴 마케팅 1억 500만 원, 안무비 1,500만 원, 무대의상 제작비(6주 24개 음악방송 5인 출연 기준) 1억 7,000만 원, 방송 미용 1,000만 원 등 5억여 원이 투입됐다.[52] 2020년대 들어서는 아이돌 그룹 데뷔까지 비용이 30억 원대로 폭등했다. 연예기획사 판타지오가 2021년 발표한 자료에 따르면 아이돌 그룹 한 팀을 육성해 데뷔하기까지 소요되는 비용이 트레이닝 및 관리비 3억 2,300만 원, 앨범 제작비 25억 4,700만 원, 인력 채용 1억 3,100만 원, 연습실 임차료 9,500만 원, 숙소 임차료 8,200만 원 등 31억 7,800만 원에 달했다. 데뷔 이후 인기

를 지속시킬 팬덤을 구축하려면 3년 정도 계속 투자해야 하는데 많게는 100억 원 이상이 들어간다.[53]

걸그룹 피프티 피프티의 소속사 어트랙트가 2023년 12월 전속계약 분쟁 중인 전 멤버 새나, 아란, 시오와 이들의 부모, 외주용역사 더기버스와 대표 안성일 등에게 공동불법행위로 인한 손해배상 130억 원을 청구한 것은[54] 그룹 데뷔까지 어느 정도의 비용이 투입되는 지를 엿보게 해준다.

연기자도 연기 교육부터 성형에 이르기까지 적지 않은 돈이 데뷔 비용으로 들어간다. 연예기획사 대표와 매니저들은 "연기 연습생의 자질과 실력, 교육 기간, 데뷔시기에 따라 비용은 차이가 있지만, 연기자로 데뷔할 때까지 5억 원 안팎의 비용이 소요된다"라고 설명한다.[55]

연예기획사 소속 연습생이 아닌 일반 가수 지망생은 음반과 음원을 개별적으로 발표한 뒤 길거리 버스킹, 오디션 프로그램, 클럽 무대, 페스티벌 공연, 유튜브 방송에 나서며 가수로 첫선을 보인다. 개별적으로 연예계에 입문하는 지망생은 연예기획사 소속 연습생들이 데뷔 창구로 주로 활용하는 지상파·케이블 TV에 나서기가 힘들다.

연예기획사 소속이 아닌 배우 지망생들은 개별적으로 단편·독립영화나 웹드라마, 광고 출연으로 경력을 쌓은 뒤 상업 영화와 드라마 오디션을 통과해 작품에 출연하며 배우로 활동을 시작한다. 기획사 소속 연습생이 아닌 개인적으로 데뷔를 준비한 변요한은 한국예술종합학교 재학 중 30여 편의 단편 영화와 독립영화에 출연하며 연기의 기본을 익힌 다음 서울 신사동, 압구정, 충무로의 제작사를 찾아 프로필을 직접 돌리고 수많은 드라마와 영화 오디션에 떨어진 끝에 2014년 tvN 드라마 〈미생〉 면접을 통해 출연 기회를 잡아 공식적으로 데뷔했다. "대학 졸업 후 5년 동안 수백 번의 오디션을

봤지만, 모두 낙방했어요. 낙방이 일상화했지만 배우의 꿈을 포기할 수 없어 계속 도전해 출연 기회를 잡아 배우가 됐어요." 5년 동안 오디션에 응하다 배우로 입문한 이시영이다.[56] 기획사 소속이 아닌 일반 지망생들은 변요한과 이시영처럼 개별적으로 오디션에 도전하며 출연 기회를 잡아 배우로 데뷔하게 된다.

연예기획사가 입체적으로 데뷔를 지원하는 기획사 소속의 연습생과 달리 개별적으로 배우나 가수, 예능인을 준비하는 지망생들은 데뷔할 때 많은 어려움에 봉착하고 홍보나 마케팅 부족으로 인지도 확보가 매우 힘들다.

1,000~3만 대 1의 치열한 경쟁을 뚫고 연예기획사 연습생이 된 뒤 장기간 교육과 훈련을 거치고 혹독한 평가를 받으며 어려운 관문을 통과해 연예계에 데뷔했다고 하더라도 스타나 유명 연예인으로 부상하는 경우는 극소수다. 대다수는 데뷔 무대가 은퇴 무대가 된다. '일회용 연예인' '반짝 연예인' '냄비 배우' '하루살이 연예인' 같은 신인의 단명을 지칭하는 용어들이 난무하는 것은 그만큼 어렵게 연예계에 진입했지만, 생존하는 신인이 많지 않다는 것을 보여준다. 일부는 힘든 생활 속에서 무명 연예인 생활을 이어간다.

신인 단명의 가장 큰 원인은 드라마와 예능 프로그램, 영화, 음반과 음원, 공연 등 문화 상품의 흥행 실패다. 신인이 참여한 문화 상품이 흥행에 실패하면 수입 창출을 못 할 뿐만 아니라 연예인의 존재 기반인 대중의 인지도를 확보하지 못한다. 대중의 관심을 받지 못하면 존재할 수 없는 게 연예인의 숙명이다. 문화 상품이 성공해야 연예인의 인지도가 올라가고 팬덤이 강력해져 스타가 될 수 있는데 그렇지 못하면 무명을 벗어날 수 없다.

지망생·연습생의 급증으로 경쟁이 치열해 성공적으로 연예계 안착이 쉽지 않을뿐더러 활동을 계속 이어 나갈 수 있는 스타로 부상하기가 매우 힘든

것도 단명 신인의 양산을 불러온다. 음악을 비롯한 대중문화 상품의 유통과 소비 환경의 변화와 OTT를 비롯한 새로운 미디어의 등장도 가수를 비롯한 신인의 단명화를 촉진한다. 음반 중심에서 음원 중심으로 음악을 소비하는 환경이 변모하면서 단기간에 인기 가요를 집중적으로 소비하고 이내 새로운 가요를 찾는 대중의 음악 소비행태가 자리 잡았다. 이로 인해 가수의 활동 수명이 점차 짧아지고 있다. 대중문화 트렌드와 대중의 취향 급변도 단명 신인을 증가시킨다. 연예인이 변화하는 대중문화 트렌드와 대중의 취향에 대처하지 못하면 대중의 외면을 불러온다. 연예기획사의 한탕주의식 연예인 양산 시스템과 부당한 계약도 단명 신인 증가의 원인으로 작용한다. 연예기획사가 장기적인 안목으로 연예인을 육성하는 것이 아니라 데뷔시킨 신인이 단기간 수익 창출을 하지 못하면 이내 계약을 종료하거나 활동 지원을 중단해 연예인의 생명을 강제적으로 단축시키는 경우가 비일비재하다.

무명 신인은 출연 기회를 잡지 못해 수입이 없어지면서 생계 위협에 시달리다 연예계를 은퇴하는 수순을 밟는다. 극단적 선택으로 연예계를 영원히 떠나는 신인도 등장한다. "사막에 홀로 서 있는 기분. 열아홉 이후로 쭉 혼자 책임지고 살아왔는데 이렇게 의지할 곳 하나 없는 내 방에서 세상의 무게감이 너무 크게 느껴지고 혼자 감당해야 한다는 공포가 밀려온다."[57] 2011년 길거리에서 캐스팅돼 가수 연습생 생활을 하다가 배우로 전향한 후 화장품 광고와 공익 광고에 출연했고 KBS 드라마 〈TV소설-사랑아 사랑아〉의 단역으로 출연하다 2012년 6월 12일 스물다섯 젊은 나이에 연기자로서 꿈도 제대로 펼치지 못한 채 스스로 목숨을 끊은 신인배우 정아율이다. 언론과 전문가는 신인 정아율의 자살 원인을 무명 신인의 어려운 현실과 생활고 등을 꼽았다.

장자연의 비극적 죽음이 드러내듯 신인이 연예 활동을 시작하면서 겪는 병폐도 한둘이 아니다. 장자연이 남긴 문건에 적시한 것처럼 방송사 PD를 비롯한 방송·언론계 인사와 기업인들에게 술 접대와 잠자리 제공을 강요받고 연예기획사 대표의 폭행과 부당한 대우에 시달리는 신인도 적지 않다. 연예기획사와의 불공정한 계약을 둘러싼 갈등과 법적 분쟁으로 연예계를 떠나는 신인도 많다. 연예기획사가 우월적 지위를 활용해 수입 배분부터 계약기간에 이르기까지 불공정한 계약을 체결해 신인의 활동에 제한을 가하는 경우가 적지 않다. 활동이 많지 않은 일부 신인은 방송, 영화, 광고 출연을 위해 성상납을 하는 캐스팅 카우치로 전락하고 연예 활동을 위한 자금을 지원받고 성을 거래하는 스폰서를 두기도 한다.

　인기를 얻지 못해 단명 신인이 속출하고 가수와 연기자 활동을 병행하거나 수많은 오디션 프로그램을 전전하며 수명을 연장하는 신인도 늘고 있다. 일부 신인은 방송에서 유튜브로 무대를 옮겨 활동을 지속하지만, 단명과 무명의 신인 상황을 벗어나는 사람은 극소수다.

연예인은 계급사회 - 지망생·연습생부터 스타까지, 대우와 현실

4

가수 · 배우 · 예능인이라는
직업 가진 **일반 연예인의 현주소**

　지망생과 연습생이 데뷔 기회를 얻어 연예계에 진출하고 신인으로서 활동을 본격화한 뒤에는 연예인으로서의 생존 전쟁이 본격적으로 펼쳐진다. 배우, 가수, 개그맨 · 예능인, 댄서, 모델이 활동을 통해 인지도와 대중성을 획득하고 흥행파워를 고조시키면 유명 연예인이 되거나 스타덤에 오르며 안정적인 활동을 할 수 있지만, 그렇지 못하면 대중에게 이름조차 알리지 못한 채 무명 연예인 생활을 전전해야 한다. 무명의 고통이 견딜 수 없어 연예계를 떠나는 사람도 부지기수다. 많은 연예인이 영화나 드라마, 예능 프로그램의 출연 기회를 잡지 못하거나 음반과 음원 출시를 못 해 연예계를 떠나거나 무명 연예인으로 힘든 생활을 버틴다.

　1993년 MBC 탤런트 공채를 통해 연기자로 입문한 차인표는 단막극에서 단역을 몇 번 한 후 1994년 방송된 미니시리즈 〈사랑을 그대 품 안에〉 주연으로 출연해 신드롬을 일으키며 전 국민의 사랑을 받는 톱스타가 됐다. 〈하이바이〉 등 단편 영화에 출연하며 연기력을 쌓았던 김고은은 2012년 생애처음 응한 오디션을 통과해 주연으로 출연한 배우 입문작 〈은교〉에서 파격

연예인도 사람이다

적인 연기력을 선보여 청룡영화상 신인상을 비롯한 각종 영화제 신인상을 휩쓸며 스타덤에 올랐다. 1,500대의 1의 오디션 경쟁률을 뚫고 2016년 개봉한 영화 〈아가씨〉의 주인공을 연기한 김태리는 상업 영화 데뷔작으로 신예 스타가 됐다. 2007년 8월 싱글 〈다시 만난 세계〉를 발매하고 SBS 〈인기가요〉를 통해 데뷔한 소녀시대는 2007년 11월 발표한 첫 정규 앨범 〈소녀시대〉의 〈Kissing You〉와 〈Baby Baby〉 등으로 음악 순위 프로그램에서 1위에 오르며 데뷔 후 순식간에 스타덤에 올랐다. 2013년 6월 12일 데뷔 싱글 앨범 〈2 COOL 4 SKOOL〉 발매와 동시에 서울 일지아트홀에서 방탄소년단 쇼케이스가 열렸다. 방탄소년단은 2013년 6월 13일 방송된 엠넷의 〈엠 카운트다운〉을 통해 공식적으로 데뷔한 뒤 멜론 뮤직어워드, 서울가요대상, 골든 디스크, 가온차트 K팝 어워드의 신인상을 휩쓸며 성공적으로 대중음악계에 진입했다. 이후 〈학교 3부작〉 〈화양연화 시리즈〉 앨범을 내며 국내뿐만 아니라 세계 각국에서 큰 인기를 얻은 월드 스타로 급성장했다. 차인표 김고은 김태리 소녀시대 방탄소년단처럼 데뷔작이나 입문한 지 얼마 안 돼 스타덤에 오르는 연예인이 있다.

"무명의 고통과 가장으로서 생계 책임 때문에 연기의 꿈을 접고 싶었다. 이민까지 생각했었다. 그런데 연기를 포기하면 다른 일도 못 할 것 같았다. 죽을힘을 다해 최선을 다해보고 후회 없이 이민 가자는 생각이 들었다."58 데뷔후 8년 동안 단역과 조연을 오가며 힘겹게 버티다 너무 힘들어 이민까지 갈생각을 한 김명민은 천신만고 끝에 2004년 드라마 〈불멸의 이순신〉의 주연기회를 잡아 대중에게 인정받으며 스타로 부상했다. "방송이 너무 안 되고하는 일마다 자꾸 어긋난 적이 있다. 그때 간절하게 기도했다. 한 번만 기회를 주시면, 단 한 번만 개그맨으로서 기회를 주시면 최선을 다하겠다고 다짐

했다."[59] 1991년 KBS 개그 콘테스트에서 입상해 연예계에 데뷔했으나 개그 프로그램 등에서 별다른 활약을 하지 못하고 남희석 김국진 김용만 박수홍 등 동기 개그맨들의 스타로의 화려한 비상을 옆에서 지켜봐야 했던 유재석 역시 8년 동안 힘든 무명 생활 끝에 예능 톱스타로 올라섰다. 김명민, 유재석 처럼 짧지 않은 무명 기간을 거쳐 스타가 되는 연예인도 있다.

대학 때 연기자의 꿈을 키워 학원에 다니며 연기 공부를 하다 연예기획사 싸이더스에 발탁된 송중기는 2008년 영화 〈쌍화점〉을 통해 연기자로 데뷔 한 이후 드라마 〈내 사랑 금지옥엽〉 〈트리플〉 〈산부인과〉와 영화 〈마음이 2〉 등에 출연하며 캐릭터 비중을 높인 뒤 2010년 방송된 사극 〈성균관 스캔들〉을 통해 연기자로서 존재감을 드러냈다. 2012년 드라마 〈세상 어디에도 없는 착한 남자〉와 영화 〈늑대소년〉의 주연을 맡아 큰 인기를 얻으며 스타로 올라섰다. 2016년 드라마 〈태양의 후예〉로 한류스타 반열에 진입했고 이후 〈빈센조〉 〈재벌집 막내아들〉 등을 통해 스타성을 제고했다. 송중기처럼 캐 릭터 비중과 이미지의 스펙트럼을 조금씩 확장하면서 스타로 올라선 유형이 스타화 경로의 가장 대표적인 경우다. 송강호 송혜교 조인성 현빈 박서준 김 지원 등 적지 않은 연예인이 이 같은 경로로 스타가 됐다.

스타가 되는 것 자체가 매우 힘든 일이고 스타가 되는 경로나 방식, 소요 시간은 연예인마다 큰 차이가 있다. 연습생과 지망생이 데뷔해 활동하면서 인지도와 호감도, 활동하는 창구와 수입, 미디어의 노출 빈도 등에서 일정 수준에 올라 유명 연예인이 되는 것은 몹시 어렵다. 수많은 연기자, 가수, 개 그맨·예능인이 연예계에서 활동하지만, 이름을 알리고 스타 반열에 오르 는 사람은 극소수다.

하지만 연예인은 안정적인 활동을 이어갈 수 있는 유명 연예인과 스타가

되기 위해 치열하게 노력한다. 연예기획사 소속의 연예인과 개별적인 프리랜서로 활동하는 가수, 배우, 예능인은 스타와 유명 연예인이 되기 위한 다양한 전략을 구사한다. 스타와 비스타를 가르는 기준은 미디어다. 미디어에 노출될 경우, 스타가 되고 미디어 노출이 되지 못할 경우 스타 되기가 힘들다. 미디어는 스타 연금술사라고 할 수 있다.[60] 연예인으로 데뷔한 후 미디어의 노출로 어느 정도 인지도가 쌓여 무명에서 일반 연예인으로 발돋움한 후 가장 중요한 것이 미디어와의 지속적인 접촉이다. 신인과 일반 연예인의 경우 만약 몇 개월만 텔레비전과 신문, 잡지 등에 노출이 안 되면 금세 대중의 시선에서 사라진다. 이 때문에 연예기획사는 신인 배우와 가수가 인기를 얻어 한 단계 도약하면 더욱 정교하고 전문적인 미디어 진출 전략을 구사하고 이미지를 집중적으로 관리한다. 또한, 문화상품의 소비와 관심을 창출할 수 있는 팬을 관리하는 체제에 본격적으로 돌입한다. 팬클럽을 결성해 연예인의 홍보나 상품성 창출에 최대한 활용한다.

연기자의 경우, 연예기획사는 이 과정에서는 신인 때보다 작품 출연 횟수를 늘림과 동시에 극중 캐릭터를 통해 확실한 페르소나와 대중이 선호하는 이미지를 구축할 수 있는 비중 있는 배역을 섭외하는 데 총력을 기울인다. 광고나 뮤직비디오, 신문, 인터넷 매체 등 관련 매체를 최대한 활용해 시너지 효과를 배가시킨다.

가수의 경우에도 음반을 일단 홍보한 뒤에는 연예기획사가 상품성을 높이기 위해 가수(그룹)를 가급적 많은 방송 프로그램과 광고 등에 출연시켜 대중에게 지속해서 노출한다.

이 단계에서 미디어의 과도한 노출은 대중에게 자칫 식상함을 줘 오히려 역효과가 발생할 수 있으므로 연예인의 노출 정도를 적절하게 조절한다. 미

디어의 잦은 노출은 짧은 기간 안에 양성된 연기자나 가수의 부족한 문제를 드러낼 수 있기에 이에 대한 보완 작업을 철저히 진행한다. 그렇지 않으면 그저 평범한 가수나 연기자로 머물 가능성이 크다. 연기력이 부족한 배우에게 고도의 연기력을 요하는 정통 드라마의 비중 있는 배역은 오히려 역효과가 날 수 있다. 가창력이 부족한 가수에게 라이브로 진행되는 생방송 음악 프로그램에 출연시키는 것 역시 마찬가지다. 연예계에 데뷔하고 어느 정도 활동하면서 인기를 얻으면 부족한 연기력과 약한 이미지나 카리스마를 보완할 다양한 방안을 강구한다. 작품이나 캐릭터도 신중하게 선택한다. 이 과정에서 지명도를 높이기 위해 사생활을 조작하는 경우도 종종 있다.

영화 〈구미호〉의 주연으로 출연해 인지도를 높였으나 연기력 부족이라는 질타가 쏟아진 정우성은 이후 초콜릿 광고와 조관우 〈늪〉 뮤직비디오를 통해 쓸쓸한 남자의 몸짓과 강렬한 눈빛의 이미지를 각인시켰다. 이후 연기력을 보완해 출연한 드라마 〈아스팔트 사나이〉를 통해 인기와 연기력, 두 마리 토끼를 잡아 스타가 됐다. 정우성처럼 인기 배우가 되는 과정을 전문적이고 체계적으로 밟아 스타덤에 오른 스타가 있지만, 그렇지 못한 사람이 훨씬 많다. 이는 연예인의 자질과 노력 부족, 기획사의 체계적인 전략 부재 등이 주원인이다.

가수나 연기자는 연예기획사의 전략 구사와 개인의 노력에 따라 스타로의 화려한 비상을 하느냐 아니면 대중의 시선을 뒤로 한 채 쓸쓸히 퇴장하느냐가 극명하게 엇갈린다. 대중의 취향과 기호를 읽는 분석력, 드라마나 영화의 대본과 캐릭터를 볼 줄 아는 식견, 음악과 연기에 대한 지식과 정보 등을 보유한 연예기획사 대표와 직원의 활약이 연예인의 스타로의 부상 여부에 적지 않은 영향을 미친다.

스타나 유명 연예인이 되지 못한 일반 연예인은 출연 드라마와 영화의 흥행 견인과 히트곡 발표를 위해 고통의 세월과 장기간의 공백을 견디며 필사의 노력을 기울인다. 걸그룹 소나무와 유니티 멤버로 활약하다 솔로 가수로 활동하는 홍의진은 "9년 활동하는 동안 6년이 공백이었다. 공백 기간 레스토랑에서 서빙 아르바이트도 하고 영상 편집 학원에도 다녔다"라고 말할 정도다.[61] 현역으로 활동하는 배우, 가수, 예능인 중에도 쉬지 않고 지속해서 활동하는 연예인은 매우 적다. 한국콘텐츠진흥원이 2023년 배우, 가수, 개그맨, 모델, 댄서 등 연예인 1,198명을 대상으로 한 조사 결과, 연예인 연평균 공백 기간은 5.2개월에 달했고 공백 기간은 3~6개월 미만이 33.5%로 가장 많았고 6~9개월 미만 27.8%, 9개월 이상 18.7%, 3개월 미만 10.4%, 공백 기간 없음 9.6% 순이었다.

이 때문에 스타가 되지 못한 일반 연예인은 연예 활동으로 생계가 해결되지 않아 부업이나 아르바이트를 병행하는 경우가 적지 않다. 한국콘텐츠진흥원이 2023년 연예인 1,198명을 조사한 결과, 연예인으로 활동하면서 생활 때문에 시간제 아르바이트나 자영업 등 다른 직업 활동을 병행하는 사람은 53.8%였고 연예 활동에 전념한 사람은 46.2%였다.

활동 과정에서도 일반 연예인에게 악영향을 끼치는 문제와 사건도 자주 발생한다. 연예기획사와의 불공정한 계약을 둘러싼 갈등과 법적 분쟁으로 연예계를 떠나는 연예인이 많다. 화인리서치가 2022년 배우와 가수 등 연예인 1,125명을 대상으로 조사한 결과, 기획사와 연예인 계약에 대해 불공정 계약이 많은 편(15.5%)이거나 종종 있는 편(41.2%)이라고 생각한 사람이 56.7%에 달했고 불공정 계약이 없는 편(3.0%)이거나 대부분 공정 계약을 한다(1.6%)고 생각하는 사람은 4.6%에 불과했다.[62] 상당수 연예인이 연예기획

사와의 계약이 불공정하다고 인식하고 있다.

기획사와의 계약이 불공정한 것은 주로 정산금 미지급, 불투명한 정산 내용, 수익 규모에 따른 수익배분 조건의 변동, 소속사 정산 규정 위반, 작품 마케팅 및 홍보 무상 출연, 연예인의 활동/업무비의 과도한 부담을 비롯한 수익 배분과 정산에 관련된 것, 과도한 장기 전속계약, 전속계약서의 자동 기간 연장, 계약기간 음반발매 수량/작품 편수 특정 같은 전속계약과 관련된 것, 소속 연예인의 계약 위반에 대한 과도한 손해배상, 소속사의 일방적인 계약 해지, 연예인의 동의 없는 소속사의 타사 계약 승계를 포함한 계약 위반 및 해지 관련된 것, 기획사의 출연을 위한 노력 부족과 연예 활동 미지원, 연예인의 권익 미보호를 비롯한 기획사의 의무에 관련된 것 등이다. 또한, 방송 및 행사 출연 관련 계약과 저작권 관련 계약도 불공정한 것이 적지 않다. 기획사의 이 같은 불공정한 계약으로 분쟁을 겪는 연예인이 많고 일부 연예기획사는 소속 연예인과의 계약 기간과 수익 배분을 유리하게 하기 위해 연예인의 약점을 잡아 협박하거나 악용하기도 한다. TS엔터테인먼트 소속의 시크릿 멤버 전효성은 2017년 9월 소속사를 상대로 전속계약 효력 부존재 확인 민사소송을 제기했다. 전효성이 2015년 600여만 원을 받은 이후 시크릿 활동 3년 동안 수익 정산을 받지 못했다고 주장하며 소송을 제기해 TS엔터테인먼트가 1억 3,000여만 원을 지급해야 한다는 법원 판결을 받았다.[63] 가수와 배우, 예능인으로 성공적인 활동을 펼친 이승기가 2022년 소속사 후크엔터테인먼트로부터 2004년 1집 앨범 〈나방의 꿈〉 출시 이후 18년 동안 27장의 앨범과 〈내 여자라니까〉를 비롯한 137곡을 발표하며 음원 정산으로 받은 돈이 한 푼도 없고 대표의 폭언 같은 부당한 대우까지 받았다며 소송을 제기하자 소속사는 부랴부랴 미지급 정산금 29억 원과 지연이자 12억 원을

지급했지만, 법적 분쟁은 지속됐다. 전효성 이승기를 비롯한 많은 연예인이 연예기획사의 수익 배분 문제로 소송을 벌였다. SM엔터테인먼트 소속의 소녀시대 윤아가 미성년 시절 13년 계약을 한 것을 비롯해 적지 않은 연예인이 장기 계약으로 불이익을 당하거나 논란을 야기하기도 한다.

방송과 영화, 예능 프로그램, CF 출연을 둘러싸고 금품과 향응 제공, 성상납 같은 비공식 거래가 많은 것도 일반 연예인의 활동 과정에서 노출되는 심각한 문제다. 한국방송·영화·공연예술인노동조합이 연기자 183명을 대상으로 한 조사 결과, 성상납, 접대, 폭행 같은 인권 침해와 금품 요구를 받은 적이 있다고 한 연기자는 24.6%에 달했고 동료의 피해 사례를 들은 적이 있다고 답한 사람은 68.2%였다. 주요 피해 유형으로는 금품 요구(42.6%), 인격 모독(39.3%), 접대 강요(34.4%), 성상납(19.1%), 폭언·폭행(9.8%) 등이었다. 가해자는 방송사 PD, 작가, 방송사 간부, 연예기획사 관계자, 기업인으로 조사됐다. 국가인권위원회가 2010년 여성 연기자 111명을 심층 면접 조사한 결과, 여성 연기자의 45.3%가 술시중을 들라는 요구를 받은 경험이 있다고 답했고, 60.2%는 방송 관계자나 사회 유력 인사에 대한 성 접대 제의를 받은 것으로 나타났다. 여자 연예인의 31.5%는 가슴과 엉덩이, 다리 등 신체 접촉 성추행의 피해를 봤다. 21.5%는 성관계를 요구받고 6.5%는 성폭행을 당했다.

청소년 연예인에 대한 연예기획사와 방송사, 제작사의 학습권 침해와 근로기준법 위반도 비일비재하다. "촬영 때문에 학교 수업을 많이 빠졌다. 자주 빠지니까 학교 갈 때마다 불안했다"라고 말한 아역 배우 출신 연기자 김새론과 여진구의 언급처럼[64] 미성년 배우와 가수들이 연예 활동으로 학습권을 침해받는 경우도 허다하다. 문화부가 2010년 청소년 연예인 74명을 면접

85

연예인은 계급사회 – 지망생·연습생부터 스타까지, 대우와 현실

조사한 결과, 연예 활동으로 학교에 가지 못한 경험이 있는 연예인은 83.3%에 달했다. TV 조선 제작진이 2020년 3월 12일 오후 10시부터 13일 새벽 1시 30분까지 방송된 〈미스터 트롯〉에 12세 미성년 가수 정동원을 출연시킨 것처럼 방송·제작업자들이 오후 10시부터 오전 6시까지는 15세 미만의 청소년 연예인으로부터 대중문화예술용역을 제공받을 수 없다고 규정한 대중문화예술산업발전법을 자주 위반한다. 드라마와 영화 제작 현장이나 예능 프로그램 촬영장에서 근로권을 침해받는 미성년 연예인도 부지기수다.

청소년 연예인은 성인과 달리 신체적·정신적으로 각별한 주의와 배려를 받을 필요가 있음에도 현장에서 충분히 보호받지 못한다. 이들은 불규칙한 활동과 과도한 체중감량 및 성형의 강요로 건강을 위협받고 있으며 지나치게 상업적인 젠더 이미지 수행이 요구되는 경우가 많고, 현장에서의 성추행, 아동학대에 가까운 정신적 폭력 등에 쉽게 노출된다. 문제는 청소년 연예인이 자신의 권리에 대하여 제대로 인지하지 못하기 때문에 해결이 쉽지 않다는 점이다.[65]

윤여정은 "인생은 버티는 것이다. 오랫동안 너무 힘들게 살았고, 버텨서 살아남은 것뿐이다. 인생이 그런데 연기도 마찬가지다. 열심히 하며 버티면 된다"라며 진심 어린 조언을 하지만, 오늘도 일을 얻지 못하고 연예계 주변을 맴돌며 아르바이트를 하면서 활동할 기회를 모색하는 배우, 가수, 예능인, 댄서, 모델과 연예 활동으로 생계 문제를 해결하지 못해 대중문화계를 떠나는 연예인이 너무 많다.

5

스타, 수입 · 인기 · 일자리 독식하는
최상위 포식자

43만 6,590원 대 10억 원. 6등급 배우와 톱스타의 미니시리즈 회당 출연료다. 2,290배, 비교를 불허하는 차이다. 드라마 촬영할 때 스타는 개인 분장실이 마련돼 있고 일반 배우는 공동 분장실을 이용한다. 스타는 영화 기자간담회나 제작보고회에 참석하지만, 일반 배우는 초대받지 못한다. 스타 가수는 5,000만~2억 원의 출연료를 받고 행사에 출연하지만, 일반 가수는 수십만 원 그것도 물건으로 받거나 떼이는 경우도 허다하다. 스타 배우와 가수, 예능인은 방송이나 영화, 공연, 광고의 출연 섭외가 쏟아지지만, 일반 연예인은 출연 기회가 없어 일하는 날보다 쉬는 날이 더 많다. 스타는 방송과 영화, 무대에 출연할 때 스타일리스트, 메이크업 아티스트, 매니저가 의상 · 화장부터 운전 · 식사까지 모든 것을 해 주지만, 일반 연예인은 대부분 자신이 직접 해결한다.

6등급 배우와 톱스타 드라마 출연료가 상징적으로 드러내듯 일반 연예인과 스타의 활동과 수입, 캐스팅 기회, 대중의 관심이 극과 극이다. 연예인이 꿈이라는 청소년과 지망생 대다수의 꿈의 실체는 대중의 환호와 수입을 독

점하는 스타가 되는 것이다.

'대한민국은 스타 공화국'이라고 할 만큼 스타 독식 구조가 매우 심화했다. 스타와 연예인의 간극은 하늘과 땅처럼 엄청나다. 대중문화계에서 일반 연예인과 차원이 다른 대우를 받고 비교를 불허하는 위상과 영향력을 가진 스타는 누구일까. 스타의 정의와 범위는 시대에 따라 변해왔다. 대중매체 상황, 문화 산업 규모, 수용자 수준과 범위, 대중문화 분야와 판도, 스타 시스템 체계화 정도에 따라 스타 범주와 판별 기준이 달라졌기 때문이다. 스타 시스템을 체계화해 스타를 영화 흥행 기제로 활용한 미국 할리우드 영화산업 초창기 이후 반세기 동안 스타란 영화배우를 지칭했다. 하지만 오늘날에는 배우, 가수, 코미디언 · 예능인, 방송인, 모델, 댄서, 크리에이터 등으로 대중문화 스타 범위가 확장되었다.

대중문화 스타의 사전적 의미는 '인기 있는 배우나 가수'[66] 또는 '대중에게 인기가 높고 팬을 많이 확보한 소수의 연예인'[67]이다. 전문가들은 스타에 대해 '대중공연이나 대중매체 출연을 통해 대중에게 널리 알려져서 상징적 지위를 획득하고 활동하는 문화 형식 내에서 독특하고 남다른 재능을 소유한 사람'[68] '대중이 창조한 것이면서 대중을 지배하는 최고의 인기인'[69] '일반 연예인 중에서 인기가 높고 많은 팬이 있는 배우, 가수 등 소수 엘리트'[70] '연예인 중에서 많은 팬층을 확보하고, 일반 대중에 대한 소구력이 높아 일정 정도의 흥행력을 가지고 있다고 증명된 소수 연예인'[71] '추종자(팬)가 있고 미디어의 주목을 받으며 랭킹화 한 인물로 상업적인 잠재력(흥행성)이 있는 사람'[72] '전문성, 인기, 영향력을 갖고 대중적으로 상징적 가치를 생산함으로써 자본 축적과 계급 질서에 기여하는 특수한 지배적 집단으로 대중문화에서 주도적이고 대중적인 영향력을 누리는 사람'[73] '막대한 수입을 올리고 활동 분야에

서 지배적 위치를 점하는 소수의 연예인'[74]이라고 다양하게 정의하고 있다. '대중적인 인기가 높은 주연급 연기자로 특정 이미지나 개성에만 어울리는 경향이 있어 진정한 배우라고 할 수 없는 연예인'[75]이나 '스타는 연기력과 가창력, 예능감은 부족하지만, 스타성과 대중성, 팬덤이 강한 배우와 가수, 예능인'처럼 스타에 대해 부정적으로 규정하는 전문가도 존재한다. 전문가마다 정의가 차이가 있지만, 스타는 인기가 많고 흥행파워가 강력하며 이미지와 상징 권력이 대중문화뿐만 아니라 대중의 일상, 정치, 사회, 경제를 비롯한 다양한 분야에 영향을 미치는 소수의 연예인을 지칭한다.[76]

대중문화 활동 분야에 따라 차이가 있지만, 스타 여부를 판별하는 가장 중요한 요소는 인기도다. 일반 연예인과 스타는 활동 전문성이나 연기·가창·예능의 숙련도, 실력이 아닌 대중적 인기를 근거로 구분한다. 인기가 높은 배우나 가수, 코미디언과 예능인이 스타다. 관념적 개념인 인기는 연예인에 대한 대중의 친밀감이나 선호도 표시, 팬클럽과 팬덤의 규모, SNS·OTT 팔로워나 구독자 수, 문화 상품 구매라는 구체적 형태로 나타난다. 스타인지 아닌지를 구분하는 또 하나의 기준은 문화 상품의 수요를 창출할 수 있는 흥행파워다. 물론 인기와 흥행파워는 밀접한 관련이 있지만, 인기와 흥행(음반·음원 판매, 공연 관객, 드라마와 예능 프로그램 시청률, 영화 관객, 동영상 조회와 시청 시간)이 반드시 비례하는 것은 아니다. 스타는 문화 상품의 흥행 성공 가능성을 높이는 매우 희소한 자원이다.[77] 연예인 중 대중이 선호하는 이미지를 창출해 시대나 사회에 의미 있는 기호로서 역할을 할 수 있느냐도 스타 여부를 판단하는 요소 중 하나다. 스타 이미지는 영화·드라마·예능의 캐릭터, 음악 스타일, CF 콘셉트와 대중매체에서 유통하는 사생활 정보 등에 의해 조형된다. 연예인의 이미지가 문화나 사회를 가로지르며 영향력을 발휘하는 아이콘 역할

연예인은 계급사회 – 지망생·연습생부터 스타까지, 대우와 현실

을 하면 스타로 인정받는다.[78] 사생활에 대한 대중의 관심과 유포 정도로 스타 여부를 판가름하기도 한다. 배우, 가수, 예능인의 사생활이나 개성이 연기, 노래, 예능 프로그램 진행 같은 대중문화 활동과 마찬가지로 높은 관심을 유발하거나 중요하게 여겨질 때 스타로 호명된다. 일반 배우, 가수, 예능인은 배역 성격이나 연기 스타일, 노래와 가창력, 캐릭터와 예능감뿐만 아니라 연애, 결혼과 이혼, 소비 생활을 비롯한 사생활과 개성이 대중에게 관심 밖이지만, 스타는 일거수일투족, 사생활 전부가 대중의 호기심 메뉴다. 배우의 경우, 스타 여부를 판단할 때 연기와 개성의 측면을 고려하기도 한다. 연기의 관점에서 배우의 개성이 극중 인물 성격을 압도하거나 그 성격에 혼합되어 나타날 때 그 배우를 스타라고 부른다.

스타는 일반 연예인이 갖지 못한 특성과 강점 때문에 대우부터 역할까지 큰 차이를 보인다. 스타는 일종의 고정적인 수요자로서 기능하는 수많은 팬과 강력한 팬덤을 보유하고 대중성과 인지도가 높다. 이 때문에 스타는 일반 연예인보다 음반, 음원 판매나 드라마와 예능 프로그램 시청률, 영화의 관객 동원에 있어 비교할 수 없을 정도로 한계생산력이 강력하다. 스타는 수요보다 희소성의 정도가 매우 높다는 특성도 갖고 있다. 일반 제품처럼 수요만큼 공급이 이뤄지지 않기 때문이다. 공장에서 일반 상품을 대량 생산하듯 스타는 짧은 시간 안에 대량으로 만들어내지 못하는 대체 불가재다. 수십만 명이 연예기획사 오디션과 오디션 프로그램에 참여하지만, 이중 스타로 부상하는 사람은 0.01%도 안 된다. 이처럼 스타는 공급 비탄력성이 높아 매우 희소하다. 이 때문에 스타는 작품 출연을 비롯한 계약에서 수요자보다 우월적 지위에 놓여 유리한 국면에서 협상을 진행하고 계약을 체결하는 공급자 (스타) 중심 시장을 조성한다.

연예인도 사람이다

스타의 상품성 가치를 결정하는 인기는 매우 가변적이다. 팬 기호의 변화, 스캔들과 불법행위, 대중매체의 출연 빈도, 문화 상품의 흥행 정도 등 여러 가지 요인으로 인기는 급변한다. 조용필처럼 50년 넘게 꾸준히 인기를 끄는 스타 가수도 있지만, 노래 하나로 관심을 모아 스타로 비상한 후 후속곡 히트가 없어 사라지는 원히트-원더One-Hit Wonder 즉 일회용 스타도 무수하다. 안성기처럼 50년 넘게 지속해서 인기를 얻는 연기자도 있지만, 영화 한 편 주연으로 주목받아 스타로 부상했다가 이후 출연작 실패로 단명하는 하루살이 스타도 허다하다. 김혜자처럼 텔레비전 방송사 개국과 함께 60년 넘게 정상의 자리에 있는 스타 탤런트도 있지만, 드라마 주연 한 번 하고 사라지는 냄비 스타도 부지기수다.

스타는 문화 분야의 상품과 노동의 성격이 유사하므로 다른 문화시장으로 이동하는데 장벽이 높지 않다. 이 때문에 스타는 특정 시장영역에만 국한되지 않고 문화 산업 전반에 걸쳐 노동력을 제공할 수 있다.[79] 드라마, 영화에 출연하는 연기자와 노래를 부르는 가수는 특별한 교육과 기술 습득 없이 자유롭게 광고 모델로 나선다. 이러한 특성으로 인해 스타는 방송, 영화, 대중음악, 공연 등 대중문화 분야에 상관없이 출연 기회부터 대중의 관심까지 독식하는 구조가 견고하게 구축된다.

일반 연예인이 스타가 되는 방식은 다양하다. 가장 중요한 스타화 경로는 대중문화 상품 즉 영화, 대중음악, 드라마, 예능 프로그램, 공연의 흥행 성공을 통해 스타덤에 오르는 것이다. 스타는 성공한 대중문화 상품의 결과물인 경우가 많다. 대중문화 상품의 흥행은 연예인이 스타가 되는 가장 중요한 요소인 인기도와 흥행파워를 제고해주기 때문이다. 연예인은 성공한 단 한 편의 영화와 드라마, 한 곡의 노래를 통해 순식간에 스타가 되기도 한다. 대중

문화 상품의 성공과 실패는 연예인의 스타화 여부를 결정짓는 가장 중요한 요소다. 고현정은 한국 사회를 강타하며 시청률 50%대를 기록한 드라마 〈모래시계〉를 통해 톱스타가 됐고 배용준과 최지우는 한일 양국에서 신드롬을 일으킨 드라마 〈겨울 연가〉를 통해 한국뿐만 아니라 일본 등 해외에서 인기가 높은 한류스타로 발돋움할 수 있었으며 이정재와 정호연은 세계를 강타한 넷플릭스 드라마 〈오징어 게임〉을 통해 월드 스타로 부상했다. 마동석은 1,000만 관객을 동원한 〈부산행〉 〈범죄도시 2, 3, 4〉를 통해 그리고 하정우는 1,000만 관객 흥행작 〈암살〉 〈신과 함께-인과 연〉 〈신과 함께-죄와 벌〉을 통해 톱스타로 우뚝 섰다. 이처럼 작품의 성공 여부가 신인과 일반 연예인의 스타 부상 여부를 좌우한다. 아이유 엑소 방탄소년단 블랙핑크 트와이스 에스파 뉴진스는 발표한 음악을 계속해 히트시키며 인지도와 팬덤을 확보해 스타가 됐고 유재석 강호동 신동엽 김구라 박나래 같은 예능인들은 〈무한도전〉 〈놀면 뭐하니〉 〈1박 2일〉 〈불후의 명곡〉 〈라디오 스타〉 〈나 혼자 산다〉를 비롯한 높은 시청률을 기록한 예능 프로그램을 통해 인기를 얻어 스타덤에 올랐다.

대중이 선호하거나 욕망하는 이미지를 조형해 스타가 되기도 한다. 스타 이미지는 홍보, 광고, 영화와 드라마, 음악 그리고 주석/비평으로 묶일 수 있는 미디어 텍스트에 의해 만들어진다.[80] 대중이 선호하는 이미지 창출 여부가 스타가 될 수 있는지를 결정하는 핵심적 요소다. 적지 않은 연예인이 순수, 행복, 사랑, 건강, 성공, 도전, 강한 남성성, 성적 매력 같은 대중이 선호하는 긍정적인 이미지를 조성하고 강화해 대중의 사랑을 받아 스타덤에 오른다. 섹시하고 당당한 이효리, 우아하면서도 주체적인 김고은, 자상하고 부드러운 공유, 세련된 도시남의 송중기, 강력한 남성성의 마동석 등이 대중이

열광하는 이미지를 바탕으로 인기를 배가하며 스타 자리를 유지하고 있다.

연기력과 가창력, 예능감 등 뛰어난 실력과 매력적인 외모로 신인과 일반 연예인이 스타덤에 오르기도 한다. 전형성을 찾아볼 수 없는 창의적인 연기력과 인간의 심연까지 드러내는 타의 추종을 불허하는 캐릭터 표출력을 보인 송강호 전도연, 탁성과 미성이 어우러지며 가슴을 움직이는 빼어난 가창력을 가진 조용필, 출중한 음악성과 가창력, 그리고 완성도 높은 퍼포먼스 능력을 보유한 방탄소년단 블랙핑크, 대체 불가의 예능감을 드러낸 유재석 강호동이 경쟁력 강한 스타가 됐다. 장동건 김희선 강동원 김태희 한가인 차은우 등은 빼어난 외모가 스타화의 원동력이다.

영화, 드라마, 예능 프로그램, 음반·음원, 공연 활동과는 무관하게 언론매체의 사적 영역 보도나 인터넷에 유통되는 사생활 정보, 일반인이 제작한 콘텐츠로 대중의 관심을 받아 스타로 비상하는 경우도 왕왕 있다. 2016년 데뷔한 브레이브걸스는 앨범을 출시했지만, 큰 인기를 얻지 못해 일부 멤버가 탈퇴하며 해체 위기에 몰렸다가 2021년 2월 〈Rollin〉을 부른 과거 군부대 공연 영상을 일반인이 유튜브에 업로드해 화제를 일으키면서 역주행해 음악 차트와 음악 프로그램 1위에 오르며 유명 걸그룹으로 부상했다.

미국 할리우드에서 12년 동안 2만 명의 단역 배우 중 스타 대열에 합류한 사람은 12명(0.0006%)에 불과할 정도로 스타가 되는 일 자체가 매우 힘들다. 수많은 연기자, 가수, 개그맨과 예능인이 연예계에서 활동하지만, 스타 반열에 오르는 사람은 극소수다. 연예인은 대중의 관심과 시선을 끄는 스타가 되고 싶어 하지만, 대다수는 스타덤 근처에도 가지 못하고 연예인 생활을 마감한다.

스타와 연예인의 대우는 극과 극이다. 생존과 직결된 대중문화 출연료 역

연예인은 계급사회 - 지망생·연습생부터 스타까지, 대우와 현실

시 스타 독식이 심하다. 출연료는 연예인을 수요 하는 창구 규모와 인기도, 흥행파워에 비례해 달라진다. 2024년 서비스된 〈오징어 게임 2〉에 출연하며 회당 10억 원을 받은 이정재를 비롯해 스타의 드라마 출연료는 3억~10억 원이고 송강호 마동석 하정우 같은 스타의 영화 출연료는 10억~20억 원이다. 유재석 강호동 등 예능 스타는 회당 프로그램 출연료가 3,000만~1억 원에 달한다. 싸이 뉴진스 임영웅을 포함한 스타 가수의 행사 출연료는 1억~2억 원이다. 광고모델료는 이민호 김수현 같은 한류스타의 경우, 국내 기업 광고는 10억~20억 원이며 미국, 중국, 일본 등 해외 기업 광고는 50억~100억 원이다.

일정부터 분장실, 대기실을 비롯한 부대시설 이용까지 활동 환경도 스타와 연예인은 큰 차이가 있다. 촬영 스케줄을 비롯한 활동 일정은 철저히 스타 위주로 짜여진다. 여기에 연예기획사 소속 스타는 운전부터 메이크업까지 스태프의 지원을 받으며 활동한다. 반면 일반 연예인은 대부분 활동 준비를 직접하고 열악한 제작환경에서 일하는 경우가 대부분이다.

문화 상품의 성공 과실 역시 스타들이 독점하는 경우가 대부분이다. 스타는 드라마와 예능프로그램, 영화, 음반과 음원, 공연이 흥행에 성공하면 러닝 개런티를 챙기고 수입과 직결되는 인기와 대중의 관심도가 높아진다. 심지어 시상식 트로피까지 독식한다. 일반 연예인은 작품의 성공 혜택에서 철저히 배제된다. 일반 연예인은 "이 상의 영광을 작품에 출연한 동료 연예인과 함께하고 싶다"라는 스타의 형식적인 수상소감에만 존재할 뿐이다. 소수 스타의 화려한 광휘가 빛날수록 출연 기회조차 없어 생계 위협까지 당하는 수많은 일반 연예인의 고통은 더욱 심해진다.

흥행파워와 인기, 팬덤을 보유한 스타 중 적지 않은 사람이 권력을 휘두르

연예인도 사람이다

며 대중문화계와 연예계 환경을 악화시킨다. 스타 권력화의 폐해 중 가장 큰 것은 대중문화 시장 규모에 비해 지나친 출연료 요구와 수령으로 많은 문제를 야기하는 것이다. 스타의 엄청난 출연료는 일반 연예인과 스태프의 고통과 희생의 결과물이다. 한정된 제작비에서 스타 몸값이 차지하는 비중이 높아지면서 일반 연기자의 출연료와 조명, 오디오, 촬영, 분장 등 제작 스태프의 인건비 삭감 같은 부작용을 낳는다. 스타 출연료가 급등하면서 콘텐츠의 완성도를 위해 필요한 의상, 세트, 특수효과, 무대 관련 제작비가 줄어 작품의 질이 떨어지는 문제가 야기된다. 연예인의 극단적인 양극화를 조장해 대중문화 산업의 퇴행도 불러온다. 무한 질주하는 스타의 몸값 상승으로 16부작 드라마 한 편 출연을 통해 160억 원을 버는 스타들이 출연 기회와 출연료가 적어 심한 생활고를 겪다 연예계를 떠나는 배우와 가수, 예능인을 양산하는 데 직간접적인 영향을 미친다. 무엇보다 급등하는 스타 출연료는 KBS, JTBC, 티빙을 비롯한 방송사와 OTT의 드라마와 예능 프로그램 편성을 축소시키고 영화를 비롯한 콘텐츠 제작을 어렵게 해 문화산업 전반을 위축시킬 뿐만 아니라 한류에도 악영향을 끼친다. 방송사와 OTT 드라마는 2022년 135편에서 2023년 125편으로 1년 만에 7.4% 감소한 원인 중 하나가 엄청난 스타 몸값이었다. 또한, 스타 출연료로 치솟은 제작비 때문에 넷플릭스를 비롯한 글로벌 OTT들이 한국 콘텐츠 대신 일본 등 다른 국가의 콘텐츠를 구매해 한류 확산에 어려움이 초래되고 있다.

스타 권력화의 문제 중 또 하나가 감독과 PD의 연출과 작가의 극본 및 시나리오에 대한 과도한 월권행위다. PD와 감독의 연기 지시를 비롯한 연출 작업과 작가의 드라마 극본이나 영화 시나리오 작업에 지나치게 개입해 창의성을 침해하는 스타가 있다. 스타가 드라마와 영화의 흐름보다는 자신이

많이 등장하고 더 돋보이려고 작가나 연출자, 감독의 영역을 침범해 작품의 완성도를 크게 저하시킨다. 스타의 요구에 의한 극본과 시나리오의 수정이 이루어지면서 영화와 드라마의 오리지널리티가 훼손되어 본래 기획의도와는 다른 영화나 드라마가 만들어지는 극단적인 상황도 연출된다.[81]

일부 스타는 촬영 도중 마음에 들지 않은 배우를 하차시키는 행태를 보이고 일부 스타는 자신의 인기를 계속 유지하고 대중에게 더 부각하기 위해 상대 배우에 대한 캐스팅까지 영향을 미친다. "스타 김모, 윤모씨는 극 중 아버지 역을 하는 박모씨가 잔소리를 자주 한다며 교체를 요구했다. PD가 별말없이 이모씨로 바꿨다. 한데 이번에는 이모씨가 카리스마가 없다며 또 다른 이모씨를 지명하며 교체를 요구해 관철했다"라는 제작 스태프의 증언은 스타의 출연자에 대한 월권행위가 얼마나 심각한지를 보여준다.[82]

스타 위주로 무리하게 작품 촬영 스케줄을 조정하는 행태, 잦은 촬영 펑크, 스태프에 대한 갑질 같은 무례한 언행도 스타 권력화의 어두운 그림자다. 문제 있는 스타의 권력화 행태가 출연진과의 갈등을 조장할 뿐만 아니라 작품의 완성도까지 심대하게 훼손하는 결과를 초래한다. "우리 스태프들은 촬영 내내 서인영과의 잦은 트러블로 너무 힘들었다. 촬영 전날 스케줄을 변경 요구하고 촬영 당일에는 문을 열어주지 않아 모든 사람을 집 밖에서 수차례 한두 시간씩 떨게 했다. 비행기 비즈니스석과 고급 호텔을 요구하고 작가에게 욕까지 했다." 2017년 방송된 예능 프로그램 〈님과 함께 시즌2-최고의 사랑〉 제작진의 폭로다.[83] 일부 내용에 대해 사실이 아니라고 해명했지만, 서인영은 폭로 직후 대중의 비판이 쏟아지면서 프로그램에서 하차했다. 일부 연예인과 스타가 행하는 PPL의 과다한 삽입 요구 역시 스타 권력화의 병폐 중하나다. 일부 스타는 영화나 드라마에 출연할 때 막대한 수입이 보장되는 특

정 제품의 작품 삽입을 요구한다. 일부 스타의 과도한 PPL 요구는 극의 흐름이나 이야기 전개에 장애가 돼 작품의 완성도를 훼손시킬 뿐만 아니라 관객과 시청자의 몰입을 방해하는 문제를 야기한다.

스타는 대중문화의 형식과 내용을 주도해 진화를 이끌 뿐만 아니라 한류를 상승시켜 한국 대중문화의 국제적 위상을 제고하는 주역이자 권력을 휘둘러 대중문화 발전을 가로막으며 연예계를 퇴행시키는 주범이기도 하다.

바닥으로 추락한 스타 · 연예인의 모습

인기 최정상의 톱스타였다가 불법 행위와 스캔들로 바닥으로 추락해 대중의 시선에서 사라진 연예인이 적지 않다. 연예인이 스타가 되는 것은 매우 힘들다. 뛰어난 외모와 빼어난 실력을 갖춘 연예인이 많은 노력과 시간, 비용을 투자해도 스타가 되지 못하는 경우가 다반사다. 하지만 대중과 팬의 열렬한 환호를 받고 강력한 팬덤을 구축한 최정상의 톱스타라 할지라도 몰락하는 것은 한순간이다. 빅뱅의 멤버 승리, 아이돌 스타 박유천과 정준영, 예능 스타 신정환, 스타 배우 유아인, 트로트 스타 김호중은 최고의 스타라 할지라도 순식간에 추락할 수 있다는 것을 보여준 단적인 사례다.

스타 자리에 오른 가수나 연기자, 예능인은 위상과 영향력, 인기가 이전의 상황과 비교가 안 될 만큼 달라진다. 희소한 연예 자원, 스타는 우월한 입장에서 출연 교섭과 계약, 출연료 협상을 진행한다. 방송사와 영화사 제작진이 흥행성을 높이기 위해 인기 높은 스타를 기용하려고 치열하게 경쟁하기 때문이다. 이는 스타의 협상력과 시장가치를 상승시킨다. 동시에 스타는 광고모델, 이벤트 행사, 캐릭터, PPLproduct placement 같은 스타 마케팅 창구가 급

증해 막대한 수입도 올린다. 인기와 수입이 많아지고 출연 섭외가 밀려드는 스타의 자리에 올라섰을 때 연예기획사의 정교하고 전문적인 관리가 더욱더 요구된다. 인기라는 것은 늘 가변적이고 스타성은 대중의 외면을 받으면 하루아침에 사라지기 때문이다.

스타와 연예기획사는 이미지에 맞는 배역 여부, 캐릭터 소화력과 연기력, 작가와 연출자, 감독, 상대 배우, 극본과 시나리오의 완성도를 철저하게 분석해 출연 작품을 신중히 선택해야 인기를 유지하거나 배가할 수 있다. 스타와 연예기획사가 수입만을 고려해 드라마나 영화를 선택할 경우 작품 실패로 대중의 외면을 받을 수 있다. 스타의 생명력과 경쟁력은 드라마, 영화, 예능 프로그램, 음반과 음원, 공연 같은 문화상품의 성공 여부와 밀접한 관련이 있다. 아무리 높은 인기를 얻은 스타라 하더라도 출연 작품이나 프로그램, 출시한 음반과 음원, 개최한 공연이 연이어 실패하면 인기가 하락해 스타의 자리에서 물러나야 한다. 드라마와 영화, 개그 프로그램, 예능 프로그램이 흥행 대박이 나며 단번에 스타로 부상했다가 후속 작품의 흥행 실패로 바닥으로 추락하는 가수, 배우, 개그맨 · 예능인은 수두룩하다.

인기만을 믿고 무분별하게 작품에 출연하면 스타에 대해 식상함이 고조된다. 대중의 기호와 취향이 급변하기 때문에 스타라도 대중에게 새로움과 또다른 매력을 보여 주도록 노력해야 한다. 그렇지 못하면 인기와 스타성이 하락한다. 이 때문에 스타의 경쟁력과 이미지, 연기력을 확장할 수 있는 작품을 선택해야 한다.

운이 좋아 작품이 대단한 성공을 거두고 대중이 선호하는 이미지를 만들어 스타가 됐다 하더라도 연기력 · 가창력 부족, 존재감을 드러내는 개성과 이미지 부재 등 스타의 본질적인 문제점을 개선하지 못하면 스타 자리는 오

래 유지되지 못한다. 연기력이나 가창력 문제를 보완하지 못하면 한 번의 히트로 스타가 됐다가 이내 사라지는 '일회용 스타'의 운명을 벗어나지 못할 뿐 아니라 스타로서 진정한 인정도 받지 못한다. 김희선 김태희 배용준 장동건을 비롯한 적지 않은 스타가 연기력 문제로 대중의 비판을 받아 스타성이 하락했다. 반면 연기력 부족으로 한때 비판을 받았던 정우성 김민희 김명민은 치열한 노력으로 연기력을 키워 연기파 배우의 대명사로 우뚝 서며 스타성을 배가시켰다.

인기 정상의 스타 자리에 서면 위상도 격상되고 엄청난 수입도 벌어들인다. 스타가 된 연예인은 이런 상황 때문에 사생활 관리를 잘못하는 경우가 종종 발생한다. "스타가 돼 변했다" "스타병 걸렸다"라는 말을 방송·연예계에선 쉽게 들을 수 있는데 이는 스타로 부상한 뒤 초심을 잃고 연예인으로서 지켜야 할 자세를 저버리는 것을 의미한다. 한예슬, 서인영, 레드벨벳의 아이린처럼 스타가 된 뒤 촬영 지각과 녹화 펑크 같은 불성실한 태도를 보이거나 스태프에게 무례한 언행을 행해 추락한 스타가 적지 않다.

스타가 되면 대중매체의 보도가 급증해 스타의 일거수일투족이 공개될 가능성이 커진다. 대중매체의 기사도 압도적으로 증가한다. 카메라, 인터넷, OTT, SNS의 발달로 전 국민의 기자화가 진행되면서 일반인에 의해 스타 관련 정보도 대량 유통된다. 대중은 연예인이 스타가 되면 단순히 즐거움을 주는 존재로만 보지 않는다. 라이프스타일, 가치관과 세계관 정립, 정체성 구축, 인격 형성, 사회화 과정에 지대한 영향을 미치는 존재로 인식한다. 대중은 스타가 사회적 귀감이 되어야 한다는 당위성을 강조하고 공인으로서의 스타를 바라보는 시선도 강하다. 이런 상황으로 인해 대중의 열렬한 환호를 받는 인기 정상의 톱스타라 할지라도 불법 행위를 하거나 성 추문 같은 대형

연예인도 사람이다

스캔들에 연루되면 한순간에 바닥으로 떨어진다. 강력한 팬덤과 대중의 열렬한 환호를 받는 인기 정상의 톱스타라 할지라도 몰락하는 것은 한순간이다. 김호중 승리 정준영 MC몽 길 홍진영 강지환 신정환 황수정 길 강인 같은 수많은 스타가 인기 최정상에서 병역 문제, 불법 도박, 성폭행, 마약 투여, 대마초 흡연, 음주운전과 뺑소니, 사기, 주식 불법거래, 탈세, 폭행 같은 각종 범죄와 논문 표절을 비롯한 스캔들에 연루돼 인기와 스타성이 급락했고 연예계에서 퇴출당하기도 했다.

최고의 인기를 누리던 스타들이 문화상품의 흥행 실패, 불법 행위와 스캔들, 문제 있는 사생활, 연기력과 가창력 문제로 추락한 뒤 철저한 반성과 피나는 노력을 해 재기에 성공한 경우도 있지만, 대다수는 재기에 실패한다. 이 때문에 스타 자리에 있을 때 더욱더 철저한 자기관리가 필요하다.

"결단코 마약을 하지 않았다. 마약을 했다는 것은 정말 상상도 할 수 없는 일이다. 제가 마약을 했다면 연예계에서 은퇴하겠다." 2004년 동방신기로 데뷔해 국내외에서 열광적인 인기를 얻으며 최고의 아이돌 그룹 멤버로 사랑받고 2009년 탈퇴 후 김준수 김재중과 함께 JYJ를 결성해 가수로 활동하는 한편 영화와 드라마 주연 배우로 활약한 톱스타 박유천이 2019년 4월 10일 기자회견에서 눈물을 흘리며 밝힌 입장이다. 그리고 6일 뒤 경찰의 마약 검사에서 양성반응이 나왔고 구속돼 마약 투약 혐의로 징역 10개월에 집행유예 2년을 선고받았다. 한동안 연예계에 모습을 드러내지 않던 박유천이 은퇴하겠다던 자신의 발언을 뒤집으며 2023년부터 태국·일본 팬들과 만나는 등 연예계 복귀를 꾀하다 대중과 대중매체의 저항과 비판에 부딪혀 재기가 여의찮았다.

2001년 1월 〈PSY From The Psycho World!〉라는 이색적인 타이틀의

연예인은 계급사회 – 지망생·연습생부터 스타까지, 대우와 현실

데뷔 앨범을 발표하며 수록곡 〈새〉로 유명 가수 대열에 합류한 싸이는 2001
년 11월 대마초 흡연 혐의로 구속돼 2집 앨범 활동조차 못 하고 대중의 비난
을 받으며 바닥으로 곤두박질쳤다가 1년여의 자숙 뒤에 〈챔피언〉으로 재기
에 성공했다. 언론의 병역특례요원 부실 복무 의혹 제기로 대중의 비판 포화
를 받아 또 한 번 추락하며 가수 생명마저 위협받는 최대 위기에 봉착했다.
2007년 현역으로 재입대해 군 복무를 마치고 연예인 생명이 끝났다는 주변
의 단언을 비웃기라도 하듯 특유의 '쌈마이' 이미지를 바탕으로 복귀해 코믹
한 분위기와 강렬한 비트 사운드가 돋보인 댄스곡 〈Right Now〉를 발표하
며 다시 한번 성공적으로 재기해 대중의 관심을 고조시켰다. 그리고 2012
년 〈강남 스타일〉을 발표해 세계적 신드롬을 일으켜 국내를 넘어 월드 스타
로 우뚝 섰다.

박유천과 싸이, 두 스타가 범법을 저지르고 바닥으로 추락한 뒤의 양태는
대조적이다. 병역 문제, 불법 도박, 성폭행, 마약 투여, 대마초 흡연, 음주 운
전, 사기, 주식 내부거래와 주가 조작을 비롯한 각종 범죄와 섹스 동영상, 학
교 폭력, 성추문, 가족 채무 사기, 혼인빙자 간음과 불륜, 데이트 폭력, 학력
위조와 논문 표절 같은 스캔들에 연루돼 위기를 맞은 유승준부터 이병헌에
이르기까지 수많은 연예인의 운명과 수명은 추락 이후 위기 대처와 관리, 그
리고 재기 후 작품 흥행성과에 따라 극명하게 갈렸다.

각종 범죄와 스캔들에 연루돼 연예계 퇴출이라는 극단적인 상황으로 치닫
는 연예인도 있지만, 위기를 잘 관리해 재기에 성공하거나 문제에 대처를 잘
해 아무런 영향 없이 활동을 지속하는 연예인도 있다. 범죄의 경중과 스캔들
의 내용, 자숙의 진정성과 범죄 재발 여부, 방송 제재 정도, 문화 상품의 흥
행, 연예기획사의 홍보마케팅을 비롯한 위기관리 방식에 따라 범죄와 스캔

연예인도 사람이다

들로 야기된 연예인의 위기 극복과 재기 성공이 좌우된다.

KBS, MBC, SBS 등 지상파 방송사와 JTBC를 비롯한 종편은 마약 투여, 병역 기피, 도박, 성범죄 등 불법 행위에 연루된 연예인에 대해 방송 출연 금지 제도를 시행하고 있다. 연예인이 활동을 가장 많이 하는 방송의 출연 규제 해제가 범법 연예인의 활동 재개와 재기 성공에 매우 중요하다. 방송사들은 회의를 통해 출연 금지 해제 여부를 결정한다. 일부 범법 연예인들은 자숙 기간을 가진 뒤 방송보다는 규제가 없는 영화나 음반·음원, 공연을 통해 복귀한다. 불법 행위를 했거나 사회적 물의를 일으킨 연예인의 복귀 시기는 제각각이다. 인기가 높은 스타나 홍보 마케팅과 긍정적 여론 형성에 물량 공세를 퍼붓는 대형 연예기획사 소속 연예인의 복귀는 비교적 빠른 편이다. 또한, 남자 연예인이 여자 연예인보다 활동 재개가 신속하게 이뤄진다. 2001년 필로폰 투약으로 실형을 선고받은 황수정은 5년간 활동을 전혀 하지 못하다 2007년 드라마 〈소금 인형〉으로 복귀했다. 반면 2011년 대마초를 흡연한 YG엔터테인먼트 소속의 빅뱅 지드래곤은 대중의 비난에 직면했지만, 공백 기간 없이 활동을 계속했다.

스캔들과 범법 행위로 일정 기간 활동을 중단한 스타들은 복귀 전 자원봉사나 성금 기부 같은 긍정적 이미지를 구축할 수 있는 활동을 펼치고 언론 매체와의 인터뷰를 통해 자숙과 반성의 의사를 표명하며 복귀에 대한 부정적 여론을 감소시킬 수 있는 홍보 마케팅을 본격화해 재기에 돌입한다. 남자 연예인의 경우, 범법 행위 뒤 입대해 일정 기간 대중과 거리를 두며 부정적 여론을 약화시키기도 한다.

물론 미성년자 3명을 성폭행한 혐의로 징역 2년 6개월의 실형과 신상정보 공개 5년, 위치추적 전자장치 부착 3년을 선고받은 고영욱이나 성폭행과

성관계 몰카 등으로 5년 형을 선고받은 정준영처럼 중범죄 연예인은 복귀가 원천 봉쇄되기도 한다. 또한, 백지영 오현경처럼 섹스 동영상의 피해자임에도 부정적인 여론으로 장기간 공백을 갖고 복귀하기도 하고 김혜수 한소희처럼 부모의 채무 사기와 무관하다는 입장을 당당히 밝히며 아무런 영향 없이 활동을 지속하기도 한다.

자숙 기간을 거치며 방송 규제가 풀리고 복귀에 대한 긍정적인 여론이 형성됐어도 재기에 성공하기 위해서는 반드시 필요한 것이 영화와 드라마, 예능프로그램, 음반과 음원, 공연 같은 연예인이 활동하는 대중문화 상품의 흥행이다. 2009년 캐나다 교포 권모씨와의 스캔들에 이어 2014년 여자 연예인에게 한 음담패설 동영상으로 협박받는 사건이 발생해 대중의 비난 포화가 집중적으로 쏟아져 CF에서 퇴출당하고 주연 영화 개봉이 연기되는 등 위기에 몰렸던 이병헌은 일정 기간 자숙하다가 주연을 맡은 영화 〈내부자들〉에서 보인 뛰어난 연기력으로 흥행을 이끌어 부정적 여론을 잠재우며 재기에 성공했다. 이병헌을 비롯한 일부 연예인이 불법 행위와 스캔들로 추락했다가 복귀 후 대중문화 분야에서의 뛰어난 활약과 문화 상품 흥행 견인으로 재기에 성공하며 활동 수명과 인기, 경쟁력을 대폭 확장했다. 반면 황수정을 비롯한 많은 범법 연예인과 스타가 복귀한 뒤 재기에 실패한 것은 대중문화 상품의 성공을 이끌지 못했기 때문이다.

범법과 스캔들로 야기된 위기에 봉착한 연예인들의 복귀와 재기 성공에 큰 영향을 미치는 것이 자숙의 진정성과 범죄 재발 여부다. 불법 행위를 한 뒤 진심으로 자숙하고 복귀 활동에 매진하며 대중의 기대에 부응할 경우, 부정적인 인식은 감소하고 인기는 상승한다. 만약 불법과 스캔들로 지탄을 받다가 복귀에 성공했다고 하더라도 다시 범죄를 저지르거나 중차대한 스캔들

을 야기했을 때는 연예계 퇴출로 연예인 생명이 끝난다. 2005년 불법 도박으로 벌금형을 받아 일정 기간 활동을 못 하다 복귀해 높은 인기를 얻은 뒤 2010년 진행하던 프로그램 녹화까지 펑크 내며 필리핀에서 원정도박을 하다 발각되자 거짓 환자 쇼를 펼치다 실형을 선고받은 신정환이 7년 만에 방송에 다시 복귀하자 시청자의 분노가 폭발하고 비판이 고조되면서 재기에 실패했다. 폭행으로 활동을 중단했다가 복귀 뒤 음주 운전과 뺑소니 사고로 다시 사회적 물의를 일으킨 강인은 슈퍼주니어의 탈퇴와 함께 연예계에서 퇴출됐다. 반면 불법 도박으로 한동안 활동을 못 하다 복귀한 탁재훈 김용만 김준호 이수근은 불법 도박을 다시 하지 않고 활동에 전념해 3~7개의 예능 프로그램에 고정 출연하며 뛰어난 예능감을 보여 전성기의 인기를 회복했다. 이승철은 대마초 흡연으로 5년간 방송 출연 규제를 받아 최악의 상태에 빠졌으나 이후 불법 행위를 하지 않고 청소년을 위한 봉사 활동을 지속해서 전개하는 것을 비롯해 선한 영향력을 미치는 동시에 〈말리꽃〉 〈네버엔딩 스토리〉 〈그런 사람 또 없습니다〉 등 숱한 히트곡을 양산하며 30년 넘게 인기를 얻으며 왕성하게 활동하고 있다.

연예기획사의 스타 위기관리 대처도 문제를 일으킨 연예인의 복귀 성공에 적지 않은 영향을 미친다. 연예기획사가 소속 문제 연예인에 대해 체계적이고 전문적인 위기관리 전략을 구사하면 복귀 후 연예인의 인기가 회복되고 대중의 시선은 긍정적인 방향으로 전환된다. 2020년 12월 향정신성의약품을 신고 없이 들여온 혐의로 검찰 조사를 받으며 비판받았던 스타 가수 보아는 SM엔터테인먼트의 적극적인 해명과 함께 검찰 조사에 대한 체계적인 대응으로 어렵지 않게 활동을 재개했다. 반면 2024년 5월 음주운전하다 사고를 낸 뒤 도망친 김호중의 소속사 생각엔터테인먼트는 운전자 바꿔치기, 허

위 진술, 증거 인멸, 공연 강행 등 최악의 대처로 국민적 공분을 폭발시키며 김호중의 재기를 불투명하게 만들었다.

드라마와 영화, 음반과 음원, 개그 프로그램과 예능 프로그램의 연이은 흥행 실패로 야기된 위기는 연예인이 흥행파워 회복과 인기도 제고, 대중이 선호하는 이미지 조형, 가창력 · 연기력 · 예능감의 보완을 통해 문화 콘텐츠의 흥행을 이끌어야 극복할 수 있다. 1995년 영화 데뷔작 〈닥터 봉〉부터 〈은행나무 침대〉〈접속〉 1999년 〈쉬리〉까지 한국 영화 흥행사를 새로 쓰며 1990년대 최고 흥행스타로 떠오른 한석규는 2004년 〈이중간첩〉을 시작으로 〈미스터 퀴즈 주부왕〉〈이층의 악당〉 등 주연으로 나선 작품이 연이어 참패해 흥행 부도수표로 전락하며 위기를 맞았다. 한석규는 2011년 16년 만에 복귀한 TV 드라마 〈뿌리 깊은 나무〉에서 새로운 캐릭터를 창출하며 높은 시청률을 기록한 데 이어 〈낭만닥터 김사부 1, 2, 3〉을 비롯한 드라마의 흥행 성공으로 화려하게 재기했다.

사회적 물의와 불법 행위, 문화 상품의 흥행 실패 등으로 바닥으로 추락한 연예인과 스타 대부분은 연예계에 복귀하지 못하고, 재기했다 하더라도 대중의 비판에 직면하거나 문화상품의 흥행을 이끌지 못해 연예계에서 퇴출당했다. 2018년 미투 움직임이 거세진 상황에서 교수로 재직한 대학교 학생들을 성추행한 혐의로 경찰 조사를 앞두고 자살한 조민기를 비롯한 일부 연예인은 극단적 선택을 통해 대중문화계를 영원히 떠났다.

연예인도 사람이다

3장

가수 · 배우 · 예능인의 실상 -
분야별 연예인의 현황과 특성

가수, 배우, 개그맨·예능인, 모델, 댄서 등 연예인은 분야에 따라 활동의 양태와 수명, 대우와 수입, 인식과 위상, 경쟁 상황이 다르다. 노래를 부르는 가수와 영화와 TV 드라마에서 연기하는 배우, 그리고 무대와 방송, OTT에서 웃음을 주는 개그맨과 예능인이 대중의 사랑을 받는 대표적인 연예인이다. 연예인에 대한 인식이 확대되고 미디어와 콘텐츠의 생태계가 확장되면서 모델, 댄서, 연주자, 뮤지컬 배우, 성우도 연예인으로 대중의 관심을 받는다. OTT의 대중화를 비롯한 미디어 환경이 급변하고 스타 시스템이 변모하면서 유튜버, 크리에이터, 스포테이너도 눈길 끄는 연예인으로 자리 잡고 있다. 1990년대 이후 연예기획사 주도의 스타 시스템이 구축되면서 많은 수입과 긴 생명력을 위해 영화·드라마부터 예능 프로그램, 대중음악, 공연까지 다양한 연예 분야에서 활동하는 멀티테이너가 급증하고 있다.

1

음악과 퍼포먼스로 즐거움 주는
가수의 현황과 특성

　미국 공사 알렌Horace Newton Allen이 1897년 유성기를 들여와 각부 대신 앞에서 시연하면서 음반의 존재를 조선에 최초로 알렸고 콜럼비아사가 1907년 출시한 악공 한인오와 관기 최홍매의 〈경기소리〉와 빅타사가 1908년 발매한 〈적벽가〉로 음반의 역사가 시작됐다. 1925년 일본 축음기 상회에서 발매한 기생 박채선, 이류색의 유행 창가 레코드 〈이 풍진 세월〉로 대중음악의 역사가 열렸다. 동요가수 이정숙이 1927년 개봉한 동명의 영화 주제가 〈낙화유수〉를 불러 대중가요의 본격적인 장이 열렸다. 1930년 콜럼비아 레코드에서 〈봄노래 부르자〉 〈유랑인의 노래〉 음반을 발표하고 번안곡 〈술은 눈물일까 한숨이랄까〉를 부른 최초의 전업 유행가 가수 채규엽을 시작으로 대중이 주목하는 수많은 가수가 출현해 대중음악을 통해 대중에게 즐거움과 위로, 감동을 주고 있다.

　개화기와 일제강점기의 대중문화 초창기 악극단, 극단, 레코드사, 라디오 방송사를 통해 육성되던 가수는 1990년대 이후 체계적이고 전문적인 연예기획사의 아이돌 육성 시스템에 의해 배출되고 있다. 물론 방송사 오디션 프

가수 · 배우 · 예능인의 실상 – 분야별 연예인의 현황과 특성

로그램과 대중음악 프로그램 출연, 유튜브를 통한 개인 활동, 음반과 음원 출시 등 개별적인 차원에서 다양한 방식으로 데뷔한 가수들이 방송과 OTT, SNS, 팬커뮤니티, 공연, 클럽, 행사, 길거리 등에서 활동하고 있다.

대중문화 초창기 국내에서 주로 활동하던 가수들은 1959년 걸그룹 김시스터즈의 미국 진출과 1960년대 초반 패티김의 일본과 미국 활동, 1980년대 조용필 나훈아의 일본과 중국 공연 같은 일부 가수의 간헐적인 해외 활동이 있다가 1990년대 중후반 중국과 대만 등에서 한류가 촉발되면서 한국 가수들의 해외 진출이 본격화했다. H.O.T, 클론, 베이비복스, NRG 등이 인기를 얻어 중국과 대만 등 중화권과 동남아에서 공연이 주로 이뤄지다, 2000년대 초중반 보아, 동방신기가 일본에서 신드롬을 일으키며 아시아 전 지역이 한국 가수의 활동무대로 바뀌었다. 2010년대 이후 방탄소년단 엑소 세븐틴 블랙핑크 트와이스 스트레이키즈 뉴진스 등 한국 가수들은 미국을 비롯한 세계 각국을 순회하는 월드투어를 통해 외국 팬을 상시로 만나고 있다.

대중문화 초창기의 트로트, 신민요, 만요, 재즈 등 한정된 음악에서 벗어나 록부터 힙합에 이르기까지 다양해진 여러 장르의 음악이 국내외 대중과 만나고 K팝은 팝음악의 주류로 진입해 팝의 본고장 미국과 영국뿐만 아니라 유럽, 남미, 중동 등에서 열광적인 반응을 얻고 있다.

트와이스의 쯔위 사나, 블랙핑크의 리사, 뉴진스의 하니처럼 외국인과 한국인이 어우러진 아이돌 그룹이 대세이고 2020년대 이후 비춰, 니쥬, 블랙스완처럼 한국인 없는 외국 국적의 멤버로만 구성된 K팝 글로벌 그룹도 모습을 드러낸다. 심지어 한유아, 김래아, 플레이브, 이터니티, 이세계아이돌 같은 AI로 생성된 가상 가수와 그룹까지 본격적으로 활동을 펼친다.

가수는 노래 부르는 것을 직업으로 삼은 사람이다. 가수는 솔로 가수나 아

이돌 그룹뿐만 아니라 인디 밴드나 록 밴드의 보컬, 래퍼, 싱어송라이터까지 포괄한다. 가수는 작사, 작곡된 악보를 보고 반주에 맞추어 리듬을 확인하고 연습해 화음, 멜로디, 리듬, 발성을 익혀 노래를 부른다. 가수는 카리스마와 아우라가 강한 직업이고 노래와 퍼포먼스를 통해 대중에게 감동과 환상을 주고 욕구를 충족시키는 연예인이다.

가수는 음반과 음원을 출시한 뒤 방송과 유튜브를 비롯한 미디어, 공연, 클럽, 행사 등에서 주로 활동한다. 방송 음악 프로그램에 출연하는 연예인 만 가수라고 생각하는 경향도 있지만, 방송에 나오지 않는 인지도가 낮은 가수들이 훨씬 많다. 이들은 대부분 TV에 출연하지 않고 라이브 카페와 클럽, 유흥업소의 밤무대, 지자체 행사, 페스티벌 공연, 길거리 버스킹, 유튜브, 틱톡, SNS 등에서 노래한다. 음반과 음원을 지속해서 발표하고 미디어와 공연을 통해 대중을 꾸준히 만나는 가수는 소수다. JTBC에서 방송하는 무명 가수 대상의 오디션 프로그램 〈싱어게인〉에 출연한 사람들이 음반과 음원을 발표한 가수임에도 시청자나 대중이 이름조차 알지 못하는 경우가 대부분이라는 것은 대중이 알지 못하는 수많은 가수가 산재한다는 것을 역설적으로 알려준다.

조용필처럼 50년 넘게 지속적으로 신곡을 발표해 히트곡을 양산하고 콘서트 무대에 서며 대중의 사랑을 받아 국민 가수로 대우받는 슈퍼스타와 방탄소년단 블랙핑크 세븐틴 뉴진스처럼 세계 각국에서 강력한 팬덤을 구축한 월드 스타부터 대한가수협회에 가입했지만, 신곡이나 음반, 음원 발표는 하지 않고 직함만 가수로 내세운 사람까지 가수의 스펙트럼은 매우 넓다.

국내외에서 활동하는 한국 가수는 얼마나 될까. 국세청에서 발표한 자료에 따르면 2021년 소득을 신고한 가수는 7,720명이다. 소득이 없거나 적어

신고하지 않는 가수가 적지 않은 데다 세무서에 연예 활동 중 비중이 큰 수입원 쪽으로 신고하고 자영업, 강사 등을 겸업하는 가수도 있어 이보다는 훨씬 많은 가수가 활동하고 있다. 한국콘텐츠진흥원이 2023년 3,758개의 기획제작사를 조사한 결과, 소속 가수는 4,452명이지만, 기획사에 소속하지 않고 활동하는 가수가 압도적으로 더 많다. 가장 많은 가수가 소속된 대한가수협회에 등록한 가수는 3,000여 명에 이른다. 한국저작권협회에 가입한 회원은 5만 617명인데 회원 중에는 가수뿐만 아니라 작곡가, 작사가 등이 포함돼 있다.

가수는 연예기획사에 소속돼 활동하거나 독립적인 프리랜서로 활동하는 유형이 대부분을 차지한다. 물론 가수가 1인 기획사를 설립해 활약하기도 한다. 화인리서치가 2022년 가수 250명을 대상으로 조사한 결과, 프리랜서로 활동하는 가수가 56.4%로 가장 많고 연예기획사 소속으로 활약하는 가수는 25.2%, 그리고 1인 기획사로 활동하는 가수는 17.2%였다.[84]

가수는 특별한 자격이 필요하거나 특정 단체에 가입하지 않아도 활동할 수 있다. 한국음악실연자협회, 한국연예예술인총연합회, 한국음악콘텐츠협회, 한국연예제작자협회, 대한가수협회에 가입해 활동하는 사람도 있고 이들 단체에 참여하지 않고 개인적으로 활동하는 사람도 많다.

자신이 지향하는 음악 세계를 고수하며 대중의 인기와 상관없이 활동하는 가수도 있지만, 대중음악계에선 대중적 인지도를 확보하고 음반과 음원, 공연 같은 문화상품의 흥행을 이끌어야 지속 가능한 가수 활동을 할 수 있다. 가수의 생명력은 시대의 유행과 대중의 취향에 부합하지 못해 히트곡을 내지 못하면 끝나버리는 경우가 대부분이다. 디지털과 인터넷의 발달, 대중의 취향과 기호의 급변, 가수 지망생의 폭증으로 가수 활동 수명은 점점 더 짧

아지고 있다. 심지어 오랜 기간 피나는 노력을 기울이고 막대한 자금이 투입된 뒤 가진 데뷔 무대가 가수의 은퇴 무대가 되는 경우도 적지 않다. 순환 속도도 빨라져 가수가 빨리 만들어지기도 하지만 더욱 빨리 사라진다. 케이블 TV 음악전문 채널 엠넷과 KM TV가 2005년 활동 중인 가수들의 인기도와 첫 음반 발매 시점 등을 대입해 정밀 조사한 결과, 가요전문채널 순위 차트 50위권 내 가수들의 평균 활동 기간은 3.68년으로 나타났다. 조사 결과에 따르면 엠넷 - KM TV의 공동 가요차트 50위권에 진입한 가수 중 데뷔 이후 활동 기간이 1년 미만 28%(14명), 1~5년 미만 36%(18명), 5~10년 미만 32%(16명), 10~15년 미만 4%(2명)로 집계됐다. MBC 〈PD수첩〉 제작진이 2016년 40개 아이돌 그룹을 조사한 결과 역시 단명 가수가 많다는 것을 보여준다. 2011년에 데뷔한 40개 아이돌 그룹 중 5년 동안 멤버 변동 없이 활동 한 그룹은 5개 팀에 불과했고 나머지 35개 그룹 중 12개 팀은 데뷔 앨범 하나만을 남기고 소리 소문 없이 사라졌다. 12개 팀은 데뷔 무대가 은퇴 무대가 된 셈이다. 1996년 H.O.T가 데뷔한 이후 아이돌 그룹은 매년 50~60개 팀이 데뷔하지만, 인기를 얻어 5년 넘게 활동하는 그룹은 소수에 그친다. 또한, 인기를 얻었다고 하더라도 재계약을 앞두고 해체하는 경우가 대부분이어서 인기 아이돌 그룹 수명도 길어야 7년 안팎이다. 2015년 1월 데뷔해 〈시간을 달려서〉를 비롯한 많은 히트곡을 양산하며 국내외 팬덤을 확보한 걸그룹 여자친구가 데뷔 6년 만인 2021년 해체한 것이 대표적인 사례다.

아이돌 그룹뿐만 아니라 솔로 가수도 마찬가지다. 아이유처럼 많은 인기를 얻으며 10년 넘게 왕성하게 활동하는 솔로 가수도 있지만, 장기간 활동하는 솔로 가수는 극소수다. 2000년대 이후 디지털과 인터넷, 녹음 기술의 발달로 연예기획사를 거치지 않고 음원을 출시하며 가수로 활동하는 연예인은

급증했지만, 대중의 인기를 얻어 생계위협 없이 가수로 오랫동안 활동하는 가수는 매우 적다. 아르바이트나 부업을 하면서 가수 활동을 병행하는 사람도 있고 심한 생활고로 인해 연예계를 은퇴하는 가수도 많다. 가수 활동 수명은 연예인의 실력과 활동 의지에 따라 다르기도 하지만, 전적으로 대중의 관심과 인기, 대중매체와 문화산업의 수요에 따라 좌우된다.

현역으로 활동하는 가수 중에도 지속해서 활약하는 연예인은 매우 적다. 한국콘텐츠진흥원이 2023년 현역 가수 203명을 대상으로 조사한 결과, 1년 중 공백 기간이 없다고 한 가수는 9.4%에 불과했고 공백 기간이 3개월 미만 6.4%, 3~6개월 미만 20.7%, 6~9개월 미만 29.1%, 9개월 이상 34.5%로 가수의 연평균 공백 기간은 무려 6.4개월이었다. 1년 중 절반 이상을 활동하지 못하고 있다.

무명 가수 중에는 부업을 하면서 가수 활동을 이어가거나 수많은 오디션 프로그램과 가요대회를 전전하며 수명을 연장하기도 하고 일부는 유튜브를 통해 활동을 지속하지만, 무명 가수 상황을 벗어나기가 매우 힘들다.

가수의 수입은 주로 콘서트와 행사, 방송, 광고의 출연료, 음반과 음원의 인세와 실연권료, 저작권료 등이다. 가수들의 방송 출연료는 경력과 방송사 기여도, 나이 등을 고려해 방송사와 가수협회 등에서 정한 등급에 따라 결정된다. 신인은 인기가 높다 하더라도 일정액 이상을 받을 수 없다. 가수들의 방송 등급은 원로특급, 원로급, 특급, 가급, 나급, 다급, 라급으로 구분되는데 가수 경력 50년 또는 70세 이상으로 KBS 〈가요무대〉에 나와 노래를 부르면 출연료는 100만 원 선이다. 최하등급인 라급은 20세 미만 또는 가수 경력 5년 미만인 가수로 아무리 인기가 높아도 20만 원 내외의 출연료를 받는다. 가수의 방송 출연료가 매우 적어 가수협회와 가수들이 인상을 요구하

지만, 좀처럼 오르지 않는다. 방송 출연은 가수의 1차 시장(콘서트, 음반과 음원, 행사)이 아닌 2차 시장인 데다 방송 출연을 통해 가수의 인지도와 인기, 문화상품 판매의 제고라는 부가적 효과가 뒤따르기 때문이다.

가수의 주 수입원인 지자체, 기업, 대학 행사의 출연료는 가수의 인기에 따라 크게 달라지는데 1회 출연으로 5,000만~2억 원을 버는 싸이 트와이스 아이유 임영웅 송가인 뉴진스 에스파 등 스타 가수도 있지만 출연료가 없거나 특산물로 받는 무명 가수도 많다. 노래를 작사, 작곡하는 싱어송라이터는 적지 않은 저작권료 수입도 올리는데 윤종신 박진영 장범준 아이유 소연 등은 연간 10억~40억 원의 저작권료를 챙긴다. 또한, 가수는 실연자로서 실연권료를 받는다. 음원 전송사용료 중 음반제작자 48.25%, 음악 서비스사업자 35%, 작사가 · 작곡가 10.5%, 실연자(가수 · 세션) 6.25% 비율로 분배하는데 가수는 3.25%의 실연권료를 수령한다.

가수가 음악과 퍼포먼스를 소비자에게 직접 서비스하는 콘서트는 대중음악 산업의 핵심 분야로 주최자가 가수 소속 연예기획사인지 여부에 따라 수입 규모가 달라진다. 방탄소년단, 블랙핑크, 세븐틴, 트와이스, 뉴진스 같은 K팝 한류스타는 국내외 콘서트를 통해 막대한 수입을 올린다. 블랙핑크는 2022년 10월부터 2023년 9월까지 미국 호주 대만을 비롯한 23개국 34개 도시, 66회 공연을 펼친 월드투어 'BORN PINK'로 170만 명의 관객을 동원해 4,000억 원의 매출액을 기록했다.[85]

프리랜서로 활동하는 가수는 수입을 모두 갖지만, 연예기획사 소속의 가수들은 기획사와 계약한 수익 배분 비율에 따라 분배한다. 소수의 스타 가수는 음반과 음원, 콘서트 수입과 행사, 광고 출연료 등으로 일반인이 상상하기 힘든 고소득을 올리지만, 대다수 가수는 음악 활동만으로는 생계유지가

안 될 정도로 수입이 적거나 아예 없는 경우도 많다. 국세청의 2017~2021 년 업종별 연예인 수입 금액 현황에 따르면 2021년 소득을 신고한 7,720 명 가수의 연 소득은 5,156억 4,500만 원으로 1인당 평균 소득은 6,679만 원이었다. 하지만 소득 상위 1%인 77명이 3,555억 6,600만 원을 벌어 전체 가수 소득의 68.9%를 차지했는데 스타 가수 1인당 평균 연 소득은 46억 1,774만 원이고 나머지 99%의 일반 가수 7,643명의 1인당 평균 연 소득은 2,094만 원에 불과했다. 진로정보망 커리어넷에 따르면 가수 연봉은 2,901 만 원이다. 2023년 현역 가수 203명을 대상으로 조사한 한국콘텐츠진흥원의 보고서 「2023 대중문화예술산업 실태조사」에 따르면 가수 활동으로 벌어들인 월 평균 소득은 30만 원 미만이 50.7%로 가장 많았고 30~100만 원 미만 21.7%, 100~200만 원 미만 14.3 %, 200만 원 이상 9.4 %, 소득 없음 3.9% 순이었다.

가수의 일상생활은 유명 가수와 일반 가수가 큰 차이를 보인다. 스타를 포함한 유명 가수는 활동기와 휴식기로 나눌 수 있는데 활동기의 스케줄은 살인적이다. 앨범이 나오면 국내외 콘서트, 방송 활동, 행사 출연, 대중매체 인터뷰 등 엄청난 스케줄을 소화해야 한다. 휴지기에도 다음 앨범 준비와 가창력·댄스 보완으로 여념이 없다. 또한, 스타 가수는 활동기와 휴지기에 초래되는 화려한 무대 생활과 평범한 일상생활의 간극의 어려움도 해결해야 한다. 스타 가수가 정신적으로 많이 방황하는 이유는 최고점에서의 화려함과 최저점에서의 외로움을 한꺼번에 느끼기 때문이다. 반면 일반 가수와 무명 가수는 출연할 무대나 방송 프로그램이 적어 활동기와 휴지기 구분 없이 생존과 생계를 위해 끊임없이 활동할 무대를 찾고 아르바이트를 하거나 부업 전선에 나선다.

연기로 감동 주는 **배우의 현황과 특성**

〈오징어 게임〉의 이정재, 〈이상한 변호사 우영우〉의 박은빈, 〈더 글로리〉의 송혜교, 〈이태원 클라쓰〉의 박서준, 〈사랑의 불시착〉의 현빈 손예진, 〈눈물의 여왕〉의 김수현 김지원 같은 드라마 연기자는 월드 스타로 발돋움하며 한국 작품의 글로벌 인기를 견인하고 〈밀양〉의 전도연, 〈기생충〉의 송강호 이선균, 〈헤어질 결심〉의 박해일, 〈밤의 해변에서 혼자〉의 김민희 등 영화 스타들은 국제영화제 수상을 이끌며 한국 영화의 세계적 위상을 격상시킨다. 한국의 TV · OTT 드라마와 영화가 세계의 문화 트렌드를 주도할 뿐만 아니라 서구를 비롯한 세계 각국에서 인기를 얻는 콘텐츠로 자리 잡은 초국가적 문화 콘텐츠로 부상한 데에는 배우들의 활약이 절대적이다. 외국 공항에 한국 스타나 배우가 나타나면 한류 팬들로 공항이 마비되는 풍경은 이제 일상이 됐다.

한국 대중문화는 일본과 미국을 비롯한 외국의 영향이 지배적이었던 1876~1910년 개화기와 1910~1945년 일제강점기에 태동했고 1945~1960년대의 발전기와 1970년~1980년대의 도약기를 거쳐 진화를 거듭했다. 대

중문화에 대한 긍정적 인식 확산, 인터넷·SNS·OTT를 비롯한 뉴미디어의 등장과 대중화, 문화 산업 발전과 문화 상품 소비 급증, 한류 촉발과 해외 시장 확대로 대중문화가 질적·양적으로 비약적인 성장을 한 1990~2020년대는 한국 대중문화의 폭발기라고 해도 과언이 아니다.

개화기와 일제강점기의 대중문화 초창기 〈장한몽〉〈사랑에 속고 돈에 울고〉 같은 신파극, 신극, 악극 그리고 〈의리적 구토〉 같은 연쇄극Kino Drama, 〈아리랑〉을 비롯한 무성영화, 〈춘향전〉을 포함한 발성영화를 통해 배우들이 배출됐다. 대중문화 발전기인 1945~1960년대 텔레비전 시대 개막과 함께 TV 방송사 HLKZ-TV가 1956년 7월 죽은 도둑들이 저승에서 만나는 이야기를 담은 단세니 원작을 극화한 최상현 이낙훈 주연의 〈천국의 문〉을 생방송해 한국 최초의 TV 드라마가 시청자와 만났다. KBS가 1962년 내보낸 〈나도 인간이 되련다〉 같은 TV 드라마가 본격적으로 등장하고 KBS, TBC, MBC 방송 3사가 탤런트 공채와 전속제를 실시하면서 배우 인프라는 대폭 확대되면서 연기자 육성 시스템은 체계를 잡았다. 이 시기 제작 편수와 관객이 급증한 영화를 통해서도 많은 배우가 양산됐다. 1960년대 연간 150~200편 내외의 영화가 제작되고 관객도 1억 5,000만~1억 7,000만 명에 달하며 한국 영화가 전성기를 구가해, 스크린을 통해 인기 스타와 신인 배우가 많이 배출됐다.

대중문화 도약기인 1970~1980년대 텔레비전 드라마가 전성기를 누리고 탤런트 공채와 전속제가 정착되면서 많은 배우 자원이 방송사를 통해 육성됐고 침체에 빠진 영화계에서도 신필름을 비롯한 영화사들이 신인 공모를 통해 신인 연기자를 양성했다.

1990년대 방송사의 탤런트 공채와 전속제 폐기로 스타 시스템의 주체로

연예인도 사람이다

부상한 연예기획사의 배우와 스타 양산이 두드러졌다. 언제 어디서나 이용할 수 있는 OTT, SNS 같은 영상 콘텐츠의 유통 플랫폼 등장으로 한국 드라마와 영화가 세계적으로 폭발적 인기를 얻으면서 한국 배우는 속속 월드 스타로 부상했다. 한국 배우의 흥행파워와 세계적 인기로 비 이병헌 배두나 송혜교 장동건 박서준 마동석 심은경 같은 배우들이 대중문화의 본산 미국과 일본, 중국, 프랑스 등 해외에 진출해 혁혁한 성과도 올리고 있다.

배우는 드라마나 영화, 연극, 뮤지컬 등에서 등장인물로 분해 배역에 맞는 연기를 하는 연예인으로 활동 범위가 가장 넓다. 영화나 TV · OTT 드라마, 연극, 뮤지컬에서 작가의 극본과 감독의 연출에 따라 연기하는 사람이 배우다. 배우는 TV와 OTT 드라마에 출연하는 탤런트, 스크린에서 활약하는 영화배우, 뮤지컬과 연극 무대에서 활동하는 연기자뿐만 아니라 무술 연기자, 재연배우, 보조 출연자, 길거리 공연자를 아우르는 개념이다. 배우가 생명력을 불어넣은 극중 인물을 보면서 대중은 울고 웃는다. 극중 인물은 배우의 몸을 빌려 재창조되고 새로운 생명을 얻는다.

대중문화 초창기부터 대중문화 폭발기까지 배우들은 연극, 악극, 뮤지컬, 영화, TV · OTT 드라마 같은 다양한 매체를 오가며 활동했다. 영화배우가 TV 드라마에서 주로 활동하는 탤런트에 비해 연기자로서 또는 예술인으로서 자부심을 갖는 경우도 있지만, 한국 배우들은 영화와 드라마를 오가며 활동하는 경우가 일반적이다. 물론 안성기처럼 영화에 전념하는 경우도 있지만 영상 콘텐츠 시장 규모와 한류, 인기도, 광고, 이미지 구축 등 여러 이유로 한국 배우들은 대체로 TV · OTT 드라마와 영화를 오가며 활동한다. TV와 OTT 드라마는 대중성과 한류, 해외 인지도, 광고 출연에 유리하고 영화는 개성 구축과 카리스마 표출에 강해 한국 배우 대다수는 영화와 TV 드라

가수 · 배우 · 예능인의 실상 – 분야별 연예인의 현황과 특성

마에 모두 출연하며 활동한다.

또한, 가수나 모델, 개그맨·예능인, 댄서 등 다른 분야의 연예인에 비해 진입 장벽이 낮은 데다 활동 수명이 길고 출연료도 많아 다른 직종의 연예인과 스포츠 선수까지 배우로 전업하거나 겸업으로 활동하는 경우도 많다. 황정민 강하늘 주원 조정석 같은 뮤지컬 배우, 차승원 정호연 조인성 강동원 김우빈 이성경 남주혁 등 패션모델, 임하룡 박미선 김병만을 비롯한 개그맨, 소지섭 안보현 성훈을 포함한 스포츠 선수, 엄정화 임창정 윤아 임시완 장나라 수지 아이유 혜리 도경수 등 가수가 전업하거나 겸업으로 영화배우나 TV 탤런트로 활동하고 있다.

주연을 하는 스타부터 조연, 단역, 스턴트맨에 이르기까지 다양한 층위의 배우는 작품의 내용과 형식을 구성하며 완성도와 작품성을 좌우하는 핵심 인자다. 배우의 연기력과 캐릭터 창출력에 따라 영화와 드라마의 완성도와 흥행 성적이 달라진다.

드라마, 영화를 비롯한 다양한 분야에서 활동하는 연기자가 연예인 중 가장 많은 수를 차지한다. 한국방송연기자협회에 소속된 배우는 959명이고 탤런트, 코미디언, 성우, 무술연기자, 연극인 등 5개 직군이 참여한 한국방송연기자노동조합에는 6,000여 명의 배우가 가입해 있다. 한국콘텐츠진흥원이 2023년 3,758개의 기획제작사를 조사한 결과, 소속된 배우는 4,451명이다. 2021년 국세청 소득 신고 배우는 1만 6,935명에 달했다. 배우 중 관련 단체에 가입하지 않고 활동하는 사람이 훨씬 많다. 배우는 주로 프리랜서로 일을 하거나 연예기획사 소속으로 활동한다. 화인리서치가 2022년 배우 510명을 대상으로 조사한 결과, 프리랜서로 활약하는 배우가 80.8%로 대다수를 차지했고 다음은 11%의 연예기획사 소속, 5.1%의 1인 기획사 소속,

2.2%의 방송사 소속으로 배우들이 활동했다.[86]

배우의 수입 현황은 어떨까. 배우들은 주로 활동하는 드라마, 영화, 공연 등 1차 시장과 1차 시장의 활약으로 획득한 인지도와 팬덤, 이미지를 토대로 배우의 수요가 있는 광고, 행사, 캐릭터 상품 등 2차 시장에서 수입을 올린다.

배우의 주 수입원은 드라마와 영화, 공연의 출연료다. 스타는 드라마와 영화에 출연하며 엄청난 출연료를 받지만, 대부분의 배우는 출연 작품이 없거나 적은 데다 출연료도 많지 않아 생활고에 시달린다. 한류가 본격화한 2000년대 이후 드라마의 스타 출연료는 기하급수적으로 올라갔지만, 일반 배우는 그렇지 못했다. 한류스타 김수현이 2021년 방송된 쿠팡플레이 드라마 〈어느 날〉에 나서며 회당 5억 원의 출연료를 챙겨 대중을 놀라게 했고 월드 스타 이정재가 2024년 서비스된 넷플릭스 시리즈 〈오징어 게임 2〉 주연으로 캐스팅되면서 회당 10억 원의 출연료를 받아 문화산업 종사자를 소스라치게 했다. 불과 3년 만에 스타 몸값이 두 배로 뛰며 드라마 회당 출연료 10억 원 시대를 열었다. 이민호 김수현 송중기 송혜교 현빈 공유 손예진 전지현 이정재 같은 스타들은 드라마 회당 3억~10억 원의 출연료를 받는다. 반면 일반 연기자의 경우, 드라마 출연료는 방송사의 등급제에 따라 책정된다. 등급을 기준으로 드라마 출연료를 받는데 경력이 짧고 인기도와 기여도가 적은 연기자는 가장 낮은 6등급이고 최고 등급은 18등급이다. 대다수 연기자가 등급제에 따라 출연료를 받고 등급제에 동의하지 않으면 계약을 통해 출연료를 협상해 받는다. 10분 기준으로 6등급 3만 4,650원, 18등급 14만 6,770원으로 6~18등급까지 구분해 놓은 '10분 기본료'를 바탕으로 일일연속극, 주간·주말연속극, 단막극, 미니시리즈, 특집극으로 세분화해 출연

료를 산정한다. 최하위 6등급 배우가 70분물 미니시리즈에 출연할 경우, 회당 43만 6,590원을 받는다. 7등급 50만 9,920원, 8등급 59만 3,960원이고 최고 등급인 18등급은 184만 9,300원이다.

2000년대 이후 한국 영화가 호조를 보일 때뿐만 아니라 적자를 면치 못하는 상황에서도 스타의 영화 출연료 오름세는 멈추지 않았다. 2006년 한국 영화 평균 제작비가 30억~40억 원일 때 스타 몸값은 제작비의 10%인 4억 원에 달했다. 2012년 개봉한 〈광해, 왕이 된 남자〉 주연 이병헌은 출연료로 미니멈 개런티 6억 원과 러닝 개런티를 받기로 계약했는데 1,000만 관객을 돌파해 챙긴 수입은 10억 원이 넘었다. 대다수 스타가 이병헌처럼 기본 출연료뿐만 아니라 러닝 개런티까지 받는다. 여기에 그치지 않고 〈범죄도시 2〉의 제작에도 참여해 86억 원의 돈을 벌어들인 마동석 같은 일부 스타는 제작에도 참여해 막대한 수입을 올린다. 송강호 하정우 이병헌 정우성 황정민 마동석을 비롯한 스타의 영화 출연료는 10억~20억 원이다. 반면 일반 배우의 영화 출연료는 표준계약서에 따라 지급한다. 대체로 영화 1회차(하루 기준) 촬영분 출연료는 단역 연기자 40만~50만 원, 조연 연기자 70만~150만 원 선이다.

스타 배우들은 1차 시장인 드라마와 영화뿐만 아니라 2차 시장인 광고, 행사, 캐릭터 상품 등으로 막대한 수입을 올리지만, 일반 배우는 2차 시장의 수요가 거의 없어 부가적인 수익 창출이 어렵다. 배우는 연예기획사에 소속됐을 경우 1, 2차 시장에서 올린 수입을 계약에 따라 분배하지만, 프리랜서로 활동하는 배우는 수입을 독차지한다.

국세청 자료에 따르면 2021년 기준으로 소득을 신고한 배우 1만 6,935명의 수입은 7,864억 3,500만 원으로 1인당 연간 4,643만 원의 소득을 올렸

연예인도 사람이다

다. 상위 1%인 160명의 스타 배우의 소득은 3,829억 3,800만 원으로 전체의 48.6%를 차지했으며 스타 1인당 평균 연 소득은 22억 6,590만 원에 달했다. 반면 99%의 일반 배우 1만 6,775명의 1인당 연간 소득은 2,405만 원에 그쳤다. 진로정보망 커리어넷에 따르면 배우 연봉은 4,000만 원 선이다. 한국콘텐츠진흥원이 2023년 438명의 배우를 조사한 결과 배우 활동으로 벌어들인 월수입은 30만 원 미만 14.9%, 30~100만 원 미만 24.4%, 100~200만 원 미만 22.4%, 200만 원 이상 36.2%, 소득 없음 2.1%이었다.

연기자는 연예계의 모든 분야 중 가장 생명력이 길지만, 자신만의 브랜드와 개성, 연기력을 확보하고 작품을 통해 흥행파워를 입증해야 생명력을 연장할 수 있다. 배우의 수명은 한두 작품 출연하다 대중의 시선에서 사라져 연예계를 떠나는 단명 배우부터 1956년 연극으로 데뷔해 70년 가까이 왕성하게 활동하는 이순재 같은 장수 배우까지 천차만별이다. 대체로 드라마나 영화에서 30년을 넘기며 장기간 조·주연으로 활동하는 배우는 매우 적다. 연기자가 되는 주요 통로였던 방송사 탤런트 공채가 폐지된 1990년대 이후 연예기획사가 배우를 양성하는 기관으로 자리 잡고 작품 오디션이 일반화하면서 연기자가 되는 창구는 대폭 확대됐다. 여기에 방송사와 극장, OTT에서 서비스하는 드라마와 영화, 웹드라마, 연극, 뮤지컬 등 배우들이 활동할 콘텐츠도 크게 늘었다. 이런 환경 변화로 연기자로 입문하는 사람은 급증하고 있지만, 대중의 환호를 받고 높은 출연료가 보장되는 주연급 연기자 대열에 진입하지 못한 채 보조 출연, 단역을 전전하며 연기의 끈을 놓지 못한 배우가 무지 많다. 물론 생활고로 인해 연예계를 떠나는 연기자도 적지 않다. 한국연예인노조가 2010년 연기자 403명을 대상으로 벌인 조사에서 40%에 달하는 연예인들이 한 해에 단 한 번도 드라마나 영화에 출연하지 못한 것으

로 나타났다. 한국콘텐츠진흥원이 2023년 438명의 배우를 조사한 결과 1년 중 평균 공백 기간은 5.1개월이었다. 연간 공백 기간이 3~6개월 미만 배우가 33.6%로 가장 많고 다음은 6~9개월 미만 32.3%, 9개월 이상 14.7%, 3개월 미만 10.3%, 공백 기간 없음 9.1% 순이었다.

한 편의 드라마와 영화 흥행으로 순식간에 주연 배우로 올라서며 스타가 된 연기자도 이후 출연하는 드라마나 영화가 계속 흥행에 실패해 이내 대중의 시선에서 멀어지는 '냄비 스타'로 전락하는 경우도 허다하다. 배우의 수명은 드라마나 영화 같은 문화상품의 흥행성적, 대중적 인기도와 팬덤 규모, 연기력과 캐릭터 창출력, 배우로서 활동할 의지와 노력 여하에 따라 결정된다.

배우들은 작품에 출연할 때와 그렇지 않을 때의 생활이 다르다. 영화나 드라마에 출연이 결정되면 제작진과 세부적인 논의를 거쳐 연기 지도를 받고 캐릭터를 창출하고 헤어, 패션 등 스타일을 만들 뿐만 아니라 대사 암기, 연기력 확장, 이미지의 변신 등 작품에 올인한다. 휴지기에는 차기작을 위한 연기력 보완과 피부나 신체 관리에 치중한다. 물론 무명 배우나 신인, 일반 연기자는 활동기와 휴지기 구분 없이 작품 출연을 위한 오디션에 나서거나 생계를 위한 부업 활동을 한다.

연예인도 사람이다

예능과 코미디로 웃음 주는
개그맨 · 예능인의 현황과 특성

코미디 프로그램 · 영화 · 공연과 예능 프로그램을 통해 대중에게 웃음을 주는 연예인이 바로 코미디언과 예능인이다. 코미디언은 코미디 영화와 TV 프로그램, 공연에서 희극 연기를 펼치며 즐거움을 선사한다. 예능인은 다양한 장르의 예능 프로그램에서 활약하며 시청자와 대중에게 재미를 준다. 사전에선 코미디는 '인간과 사회의 문제점을 경쾌하고 흥미 있게 다루는 연극의 일종, 곧 희극'이라고 규정하고 개그는 '연극, 영화, 텔레비전 프로그램 등에서 관객을 웃기기 위하여 하는 대사나 몸짓'이라고 정의하지만,[87] 코미디언과 개그맨은 동일한 의미로 쓰이고 있다. 대중문화 초창기부터 오랫동안 사용되던 '코미디언'이라는 단어가 1980년대부터 '개그맨'으로 통칭됐는데 이는 코미디언에 대한 인식 개선을 위해 전유성이 만든 용어다. 코미디언과 동일한 개념으로 쓰이지만, 개그는 이전 세대의 정통 코미디와 구별되는 하나의 새로운 트렌드를 부각했다. 개그맨이 구사하는 개그 코미디는 상황을 반전시키는 언어 구사에서 오는 재미와 언어 비틀기의 즐거움을 보여주며 한국 코미디의 주요한 흐름을 형성했다. 개그맨은 웃음을 만들어내

는 사람을 포괄한다.

2000년대 이후 코미디 프로그램의 위축과 다양한 장르의 예능 프로그램 발전으로 코미디언 대부분이 예능 프로그램에 진출해 진행자MC, 고정 멤버, 패널, 게스트 등 여러 양태로 활약하며 예능인으로 전환했다. 여기에 비디오자키VJ로 출발한 노홍철을 비롯한 방송인, 가수, 배우, 모델, 스포테이너 등 다양한 분야의 연예인들이 예능 프로그램에 나서 예능인의 지위를 획득하고 있다.

한국 코미디는 일제 강점기 신파극이 끝난 뒤 촌극 한 토막을 보여주는 것에서 시작됐고 1912년 조중환의 희극 〈병자 삼인〉을 비롯한 희극 작품이 공연되고 1926년 최초의 코미디 영화 〈멍텅구리〉와 1927년 취성좌의 악극이 등장하면서 본격적으로 태동했다. 1920~1930년대부터 악극 무대에서 재담과 만담, 희극, 희가극이 공연돼 재담가 박춘재, 만담가 신불출, 희극 배우 이원규 같은 코미디언들이 인기를 얻으며 코미디 흐름을 이끌었다. 1940년대 들어 악극단의 악극 공연이 인기를 끌면서 조선악극단의 이복본, 반도악극단의 손일평, 콜럼비아가극단의 윤부길이 코미디로 관객을 웃겨 스타로 떠올랐다.[88] 해방 이후 1950년대까지 악극 중심으로 코미디가 진화했고 1960년대 들어서는 버라이어티쇼, 미8군쇼, 영화, 라디오, TV 등 다양한 매체에서 코미디가 만개했다. 특히 KBS가 1962년 방송한 〈유머 클럽〉을 통해 TV 코미디 역사를 연후 TBC 〈웃으면 천국〉과 MBC 〈웃으면 복이 와요〉가 국민적 사랑을 받으며 한국 코미디는 비약적으로 발전했다. 이때부터 TV 코미디 프로그램이 한국 코미디를 주도했다. 악극단에서 배출된 이복본 윤부길 양훈 양석천 구봉서 백금녀 서영춘 배삼룡 송해 등 코미디 스타들은 악극과 버라이어티쇼, 라디오, 영화뿐만 아니라 TV 코미디 프로그램에서 맹활약

하며 인기를 배가시켰다. 하지만 박정희 정권이 1970년대 중반 사회와 대중문화를 정화한다는 미명 하에 저질 논란이 제기된 코미디 프로그램과 코미디언에 대해 규제와 징계를 남발하면서 한국 코미디가 위기에 봉착했다. 방송사들은 공채를 통해 코미디언과 개그맨을 집중적으로 육성하고 세대교체를 대대적으로 단행해 코미디에 새바람을 일으키며 위기를 극복했다. MBC는 1975년부터 코미디언 공채를 시작해 이용식 이규혁 방미 정애자 여정건 김혜영을 선발했고 1981년부터는 개그맨 콘테스트를 통해 최양락 최병서 이경규 이경실 박미선 등을 발탁했다. TBC는 서세원 엄용수 장두석 김형곤 이성미를 뽑았고 KBS는 1982년부터 개그맨 공채를 통해 임하룡 김정식 심형래 김한국 김미화 이봉원 팽현숙 임미숙 등을 선발했다. 1990년대 들어서는 김국진 유재석 남희석 신동엽 이영자 강호동 박명수 김용만 김구라 김숙 김준호를 비롯한 많은 개그맨이 KBS, MBC, SBS 등 방송 3사 공채와 특채를 통해 데뷔했다. 이들 개그맨은 1980~1990년대 〈유머 1번지〉〈쇼! 비디오 자키〉〈청춘 만만세〉〈코미디 세상만사〉〈오늘은 좋은 날〉〈코미디 전망대〉 등을 통해 TV 코미디 전성기를 견인했다.

토크쇼, 리얼 버라이어티, 오디션 예능, 관찰 예능, 먹방·쿡방, 음악 예능, 스포츠 예능, 서바이벌 예능 등 다양한 장르의 예능 프로그램이 득세하고 코미디 프로그램 인기가 시들해지기 시작한 2000년대에도 박준형 강성범 김병만 이수근 박나래 양세형 이국주 등 방송사 공채 개그맨들이 KBS 〈개그콘서트〉와 SBS 〈웃음을 찾는 사람들〉, MBC 〈코미디의 길〉을 통해 웃음을 선사하며 한국 코미디의 명맥을 유지했다.

하지만 2010년대 들어 시청자 외면으로 코미디 프로그램 침체가 심해지면서 MBC와 SBS가 코미디 프로그램과 개그맨 공채를 폐지한 데 이어 KBS

마저 2020년 5월 지상파 TV에 유일하게 남은 코미디 프로그램 〈개그 콘서트〉와 개그맨 공채를 폐기하면서 한국 코미디가 최대 위기에 직면했다. 방송사 공채를 통한 개그맨 육성의 길이 막히자 연예기획사가 연습생을 발탁해 데뷔시키거나 개인이 유튜브를 통해 코미디를 하면서 개그맨으로 입문하는 유형이 등장했다. 유튜브는 개그맨 지망생들이 다양한 코미디 콘텐츠를 방송하며 개그맨으로 데뷔, 활동하는 창구이고 지상파나 케이블 TV에서 밀려난 많은 개그맨이 존재감을 드러내는 채널 역할을 하고 있다. 그뿐만 아니라 유재석 신동엽 이경규 김구라 김국진 이수근 김준호 같은 예능 스타와 김대희 유민상 유세윤 안영미 이국주 양세형을 비롯한 인기 개그맨도 유튜브의 코미디와 예능 콘텐츠를 통해 대중과 만나고 있다.

대세를 이룬 TV와 OTT 예능 프로그램의 제작진은 시대와 대중의 변화된 정서와 트렌드를 수용해 새로운 포맷을 만들고 예능 스타뿐만 아니라 유명 배우와 인기 가수를 전진 배치해 국내 시청자와 해외 한류 팬의 눈길을 끌고 있다. 개그맨들이 코미디 프로그램에서 인기를 얻어 존재감을 드러낸 다음 수입과 인기를 더 많이 올릴 수 있는 예능 프로그램에 진출해 예능 스타로 부상하는 유형이 일반화했다. 이경규 박미선 유재석 신동엽 이영자 박나래 장도연이 대표적이다. 예능 프로그램은 개그맨만 출연하는 것이 아니라 가수, 배우, 모델, 댄서, 아나운서를 비롯한 다양한 분야의 연예인과 요리사 의사 변호사 교수 같은 전문인, 유튜버, 스포츠 스타, 외국인 등 비연예인이 나서 인기 경쟁을 펼친다. 가수 김종국 하하 탁재훈 이효리 김희철 혜리, 배우 윤여정 이서진 차태현 송지효 전소민 라미란 한가인 장혁, 방송인 전현무 김성주 장성규, 모델 이현이 한혜진, 댄서 허니제이를 비롯한 연예인과 스포츠 스타 출신의 강호동 서장훈 안정환 박세리 김동현 추성훈, 요리사와 요식

연예인도 사람이다

업자 백종원 이연복 이혜정, 프로파일러 표창원 권일용, 의사 오은영, 변호사 박지훈, 개 훈련사 강형욱, 외국인 사유리 해밍턴 알베르토, 유튜버 쯔양 곽튜브 빠니보틀 히밥, 웹툰작가 기안84 등 다양한 분야의 사람들이 예능인으로 활약하며 대중의 인기를 얻었다.

"한국 코미디와 코미디언, 예능인은 대중에게 웃음을 전달하는 전령사라는 큰 의미를 평가받지 못한 채 가혹한 편견과 근거 없는 비난 속에서 성장해왔다." TBC와 KBS에서 30여 년 코미디와 예능 프로그램을 연출한 김웅래 PD의 언급처럼[89] 한국 코미디언들은 그야말로 가시밭길을 걸어오며 오늘의 코미디와 예능 프로그램을 만들었다. 오죽했으면 1980년대 부정적인 인식의 굴레를 쓴 코미디언의 위상을 높여보고자 전유성이 '개그맨'이라는 용어까지 등장시켰을까. 저질의 대명사는 늘 코미디의 몫이었고 방송의 공익성 반대편인 선정성과 폭력성은 코미디언의 등가물이었다. 코미디언들은 재미있게 웃고 즐겼으면서도 저질의 코미디는 보지 않는다고 큰소리치는 지식인과 대중의 이중성과 박해 속에서도 웃음의 전령사로서 자리를 굳건하게 지켰다. 코미디언과 개그맨, 예능인들은 편견과 멸시 속에서도 다양한 문양의 웃음꽃을 피웠다. 대중과 전문가의 부정적인 편견, 열악한 제작상황, 정부의 엄격한 규제 등 온갖 어려움 속에서도 시대를 가로지르며 대중에게 웃음을 주는 진정한 광대가 코미디언, 개그맨, 예능인이다.

개그맨 출신으로 예능인으로 활동 중인 연예인은 KBS의 400여 명을 비롯해 전 방송사를 합치면 1,000여 명에 달한다. 방송사가 개그맨 공채 제도를 폐기하면서 이제는 연예기획사를 통해 배출된 개그맨과 예능인이 TV와 OTT, 유튜브의 코미디·예능 프로그램에 출연하며 데뷔하는 경우가 늘고 있다. 지상파와 케이블 TV에서 활약하는 개그맨보다 유튜브에서 활동하는

개그맨이 훨씬 많다. 대한민국방송코미디언협회와 개그코미디협회에 소속
돼 활동하는 개그맨과 예능인도 있지만, 가입하지 않고 독립적으로 활동하
는 개그맨과 예능인이 압도적으로 많다.

개그맨과 예능인의 수입은 천차만별이다. 인지도가 거의 없는 신인 개그
맨의 경우 출연료조차 제대로 받기 어렵지만, 인지도가 높은 개그맨의 경우
방송 출연료는 물론 행사 출연료가 수천만 원 단위로 올라간다. 개그맨과 예
능인의 주 수입원은 지상파와 케이블 TV, OTT의 프로그램 출연료와 지자
체, 기업, 대학의 행사 출연료다. 물론 스타와 일반 개그맨·예능인의 출연
료는 극과 극이다. 예능 프로그램 출연료는 지상파 TV, 종편과 케이블 채널,
OTT가 차이가 있고 스튜디오물, 야외물에 따라 출연료가 달라진다. 예능 프
로그램 출연료 역시 스타와 일반 예능인은 큰 차이가 난다. 예능 스타 유재
석은 지난 20년 동안 지상파와 케이블 TV, OTT에서 최고 출연료 기록을 세
웠는데 KBS를 비롯한 지상파 방송사의 출연료 현황 자료에 따르면 유재석
의 출연료는 2006~2007년 회당 700만~800만 원 선이었고 2008~2009년
900만 원, 2011년 1,000만 원 선이었다. 2020년대 들어 지상파 TV에서 받
는 유재석의 회당 출연료는 3,000만~5,000만 원 선이고 케이블 TV와 종편
TV, OTT의 회당 출연료는 5,000만~1억 원에 이른 것으로 알려졌다. 강호
동 신동엽 김구라 이경규 등 예능 스타들도 이에 버금가는 출연료를 받는다.
예능 스타는 이처럼 고액의 출연료를 받지만, 일반 예능인은 방송사에서 정
한 등급에 따라 출연료를 받는데 스타의 출연료와 비교를 불허할 정도로 낮
은 수준이다. KBS·MBC·SBS 등 지상파 방송 3사는 개그맨 입사 시기와
경력, 기여도·수상 경력 등을 고려해 등급을 나눠 출연료를 지급한다. 보통
6~18등급으로 나뉘며 등급 당 10여만 원의 차이를 둔다. 신인 개그맨의 경

우 6등급에서 시작된다. 회당 출연료는 49만 9,000원이다. 다만 연차가 높거나 인기가 많은 개그맨 출연료는 등급 외로 처리해 협상에 의해 정한다.

개그맨과 예능인들은 방송 프로그램 외에도 지역과 기업, 대학 행사를 진행하며 수입을 올린다. 행사 진행료 역시 스타와 일반 예능인은 많은 차이가 있다. 유재석 신동엽 강호동을 비롯한 톱스타의 행사 진행료는 1억 원이 넘지만, 일반 예능인은 50만~100만 원 선이다. 그마저도 지역 특산물로 받거나 아예 출연료를 받지 못하는 경우도 적지 않다. 김병만 박성광 박미선처럼 영화와 드라마 출연을 병행하며 수입의 범위를 넓히는 개그맨과 예능인도 있다. 커리어넷에 따르면 개그맨의 연봉은 3,200만 원이다.

40년 넘게 왕성하게 활동하는 이경규, 30여 년 인기 정상에 있는 박미선 유재석처럼 공백 기간 없이 1년 내내 왕성하게 활동하는 스타 개그맨과 예능인도 있지만, 대중이 선호하는 웃음의 기호와 취향이 급변하고 재미의 코드와 트렌드도 변화무쌍해 개그맨과 예능인의 수명은 다른 분야의 연예인보다 훨씬 짧다. 출연하는 코미디 코너와 예능 프로그램에서 존재감과 인지도를 드러내지 못하면 방송에서 퇴출 수순을 밟고 행사나 유튜브에서도 외면받게 되는 경우가 많다. 물론 결혼식 사회, 환갑연, 돌잔치 같은 행사 진행과 지자체 이벤트 MC를 보며 개그맨과 예능인의 수명을 연장하는 사람도 있지만, 인지도와 인기가 뒷받침되지 않으면 행사 출연료가 낮아 생계를 위협받으며 연예계를 떠난다. 부업을 가장 많이 하는 연예인이 개그맨과 예능인이라는 사실은 코미디와 예능 활동을 전업으로 하기 힘들고 활동 수명도 짧다는 것을 방증해 준다.

개그맨과 예능인들은 코미디와 예능 프로그램에 출연할 때는 소재를 개발하고 아이디어 회의를 하며 동료들과 연습하고 방송에 나서지 않을 때는 행

사 진행이나 부업 등 수입 활동을 펼친다.

4

모델 · 방송인 · 댄서 · 유튜버 · 스포테이너의
현황과 특성

시대에 따라 연예인의 정의는 변했고 연예인의 범위는 확장됐다. 대중매체 상황, 문화 산업 규모, 수용자 수준과 범위, 대중문화 분야와 판도, 스타 시스템 체계화 정도에 따라 연예인의 범주가 달라졌기 때문이다. '대중문화 예술인'으로 지칭되는 연예인(演藝人 · Entertainer)은 연예산업에 종사하는 사람으로 연기자, 가수, 코미디언 · 예능인뿐만 아니라 모델, 댄서, 성우 · 방송인, 연주자 등을 총칭한다. 최근 들어 유튜버, 스포테이너도 연예인 범주에 포함시키기도 한다.

배우, 가수, 개그맨 · 예능인 같은 주류 연예인 외에 각광받는 연예인이 모델이다. 모델은 크게 패션모델과 광고 모델로 구분된다. 패션모델은 패션쇼 무대에 서거나 화보와 미디어를 통해 패션을 홍보하는 역할을 하는데 디자이너들이 제작한 의상을 입고 대중에게 옷의 맵시와 트렌드를 알려주는 직업이다. 패션과 트렌드를 이끌어가는 문화 아이콘이 패션모델이다. 광고 모델은 미디어 등을 통해 상품, 서비스, 기업의 존재를 홍보하고 상품과 서비스를 구매하게 하는 CF에 전문적으로 출연하는 모델이다.

근래 들어 지망생이 급증하면서 모델을 양성하는 기관도 늘고 있는데 모델센터, 모델라인, DCM, 더모델즈, 에스팀 등 대형 업체만 30곳이 넘고 광고 모델 에이전시까지 포함하면 60여 곳에 이른다. 모델학과가 신설·운영되는 동덕여대, 대덕대, 대경대, 한림예술고 등 고등학교와 대학교 그리고 사설학원에서도 모델을 육성한다. 패션모델은 뉴욕, 파리, 밀라노 등 세계 유명 패션쇼 무대에 오르는 톱모델부터 카탈로그 화보에 등장하는 무명 모델까지 다양한 스펙트럼의 모델이 존재한다. 패션모델은 수명이 짧은 대표적인 연예인 직종인 데 모델 활동 이후 여러 분야로 진출한다. 배우, 예능인 등 다른 연예 분야 진출과 디자이너를 비롯한 패션계 내 업종 전환, 다른 분야로의 전직 등이 대표적이다. 패션모델은 배우, 예능인으로 전업해 활동하는 경우가 많다. 최고 미남 배우로 평가받는 강동원부터 현빈 조인성 김우빈 차승원 김선아 한고은 이종석 이성경 남주혁 김영광 이솜 장윤주, 데뷔작 〈오징어 게임〉으로 월드 스타 대열에 진입한 정호연까지 패션모델 출신 스타 배우들이 적지 않다. 이현이 한혜진 송해나 주우재 정혁을 비롯한 일부 패션모델은 예능 프로그램 활동을 병행한다.

톱 패션모델은 수입이 많지만, 일반 패션모델은 생활고에 시달릴 만큼 수입이 적다. 패션모델도 수입의 양극화가 매우 심하다. 톱 모델이라도 배우나 가수 등 다른 분야의 톱스타에 비하면 수입이 낮은 것이 현실이다. 주 수입원인 패션쇼 출연료는 신인의 20만~50만 원부터 톱 모델의 200만~1,000만 원까지 경력에 따른 차이가 많은 편이다. 보통 패션모델 한 사람이 시즌마다 적게는 1회 많으면 50~60회 패션쇼에 출연한다.

국세청 자료에 따르면 2021년 소득을 신고한 패션모델은 9,536명으로 1,075억 6,700만 원을 벌었고 1인 평균 연 소득은 1,128만 원이다. 모델 상

위 1%인 95명의 스타 모델이 번 돈은 430억 3,900만 원으로 1인 평균 연 소득은 4억 5,304만 원이고 나머지 99%의 일반 모델 평균 연 소득은 685만 원에 불과했다. 커리어넷이 밝힌 패션모델 연봉은 2,072만 원이다.

다양한 상품과 서비스를 소개해 구매로 연결하는 광고 모델 역시 연예인으로 인정받고 있다. 광고 모델의 활동량이나 수입 역시 연예인 스타를 비롯한 빅모델과 무명 모델의 간극이 매우 크다. 전문적으로 활동하는 광고 모델도 있지만, 대체로 연예인 지망생이 CF를 연예계 데뷔 창구로 이용하기 위해 출연하고 많은 유명 가수, 배우, 예능인이 광고 모델로 활약한다. 손예진을 비롯한 대다수 스타 배우가 광고를 통해 데뷔하며 연예 활동을 본격화했다. 2024년 광고모델 브랜드 평판 30위에 블랙핑크, 뉴진스, 임영웅, 손흥민, 방탄소년단, 아이브, 유재석, 손석구, 차은우, 공유, 박서준, 세븐틴, 이찬원, 영탁, 박은빈, 이병헌, 아이유, 에스파, 강다니엘, 강동원, 백종원, 르세라핌, 송가인, 신동엽, 김연아, 전지현, 장윤정, 박보검, NCT 등이 포진했는데 연예인과 스포츠 스타가 대다수다. 한국방송광고진흥공사(코바코)가 2023년 소비자 2,000명을 대상으로 조사한 결과, 전체 응답자의 8.1%가 가장 좋아하는 광고 모델로 아이유를 꼽았다. 이어 김연아(6.9%), 공유(6.1%), 손흥민(3.7%), 유재석(3.3%) 순이었다. 대중이 좋아하는 광고 모델도 연예인과 스포츠 스타다. 광고 모델의 수입도 스타와 일반 모델이 극과 극이다. 편당 50만~100만 원을 받는 광고 모델이 있는가 하면 국내 기업 광고 출연료로 10억~20억 원을 받고 미국, 중국, 일본 등 외국 기업 광고는 50억~100억 원의 출연료를 수령하는 이민호 김수현 송중기 전지현 송혜교 같은 톱스타 모델도 있다.

연예인으로 활동하거나 연예인 대우를 받는 직종이 아나운서와 방송인이

다. 1927년 경성방송국이 시작한 라디오 방송이 해방과 함께 본격화하면서 아나운서가 대중의 인기를 얻었다. 1961년 KBS TV가 개국하면서 뉴스, 교양 프로그램, 예능 프로그램을 진행하는 아나운서가 연예인을 능가하는 관심을 받으며 스타 대열에 진입했다. 하지만 2000년대 이후 연예인이 예능 프로그램 진행을 독식하고 기자와 전문가들이 뉴스와 교양 프로그램을 진행하는 상황이 벌어지며 아나운서 역할이 축소되자 정은아 전현무 김성주 장성규 같은 일부 유명 아나운서들은 퇴사해 프리랜서 방송인으로 활약하며 스타덤에 올랐다. 물론 김대호 아나운서처럼 방송사에 재직하며 높은 인기를 얻기도 한다. 방송사 아나운서는 정규직과 비정규직으로 구분된다. 프리랜서 방송인은 방송뿐만 아니라 기업이나 지자체 행사 등을 진행한다. 커리어넷에 따르면 아나운서의 평균 연봉은 4,766만 원이다. 아나운서와 함께 한때 지상파와 케이블 방송사에서 채용했던 VJ(비디오자키), 리포터, 전문 MC 같은 방송인도 연예인으로 활약한다.

춤을 직업으로 하는 사람, 댄서 역시 각광받는 연예인으로 부각되며 지망생도 크게 늘고 있다. 가수의 퍼포먼스가 중요성을 더하고 댄스 자체가 독자적인 대중문화 분야로 인정받으면서 오랫동안 '빽갈이'라는 비아냥을 들으며 가수의 백업 댄서로만 인식되던 댄서의 인식과 위상이 개선됐다. 댄서는 이제 강력한 국내외 팬덤을 바탕으로 스타로 부상하고 댄스 한류 주역으로 인정받는다. 엠넷의 〈스트릿 우먼 파이터〉 〈스트릿 맨 파이터〉 같은 댄스 관련 프로그램이 높은 인기를 얻으면서 춤과 댄서에 대한 관심이 폭발하며 국내외에서 K-댄스 신드롬이 촉발됐다.

댄스는 춤추는 사람의 수와 사회적 의미, 의식적 용도 그리고 음악에 따라 장르와 유형이 구분된다. 춤 열풍을 조성하며 활동하는 댄서가 많은 분야가

스트리트 댄스Street Dance다. 스트리트 댄스는 전통 무용이나 발레, 모던댄스 같은 순수 무용과 다른 대중문화에 기반을 둔 춤으로 길거리와 클럽, 공연장, 댄스 스튜디오에서 형성됐다. 코레오그라피Choreography, 팝핑Popping, 브레이킹Breaking, 락킹Locking, 왁킹Waacking, 힙합Hiphop, 하우스House, 크럼프Krump 같은 하위 장르가 있다.

스트리트 댄스와 관련된 직종으로는 무대와 방송 · 영상매체, OTT · SNS에서 활동하는 댄서, 창작을 위주로 하는 안무가, 춤을 가르치는 교육자가 있다. 연예인으로 눈길 끄는 것은 춤을 추는 댄서다. 스트리트 댄스 1, 2세대 댄서로는 팝핀현준, 하휘동, 윙, 홍텐, 제이블랙, 리아킴, 배윤정 등을 꼽을 수 있다. 〈스트릿 댄스 우먼 파이터〉 출연으로 스타덤에 오른 아이키, 가비, 리정, 허니제이, 리헤이, 모니카, 노제, 효진초이 등은 스트리트 댄서 2, 3세대에 속한다.

댄서들은 다른 연예인과 달리 비교적 공백 기간이 짧다. 한국콘텐츠진흥원이 2023년 댄서 95명을 대상으로 조사한 결과, 댄서의 연중 평균 공백 기간은 4.2개월이고 공백 기간 없음 15.8%, 3개월 미만 17.9%, 3~6개월 미만 37.9%, 6~9개월 미만 14.7%, 9개월 이상 13.7%였다. 댄서의 평균 월 소득은 100만 원 미만 18.9%, 100만 원~150만 원 미만 15.8%, 150만 원~200만 원 미만 10.5%, 200만 원 이상 53.7%, 소득 없음 1.1%였다. 커리어넷에 따르면 댄서의 평균 연 소득은 2,950만 원이다.

전직 혹은 현역 스포츠 선수들이 방송 · 연예계에 진출해 활동하는 '스포테이너spotainer'로 명명된 사람들도 새롭게 각광받는 연예인이다. 끼와 재능을 갖추고 대중적 인지도가 높은 전현직 스포츠 스타들이 스포테이너로 대중의 사랑을 받는다. 수구 국가대표 상비군으로 활약하다 배우로 전업한 스

타 소지섭을 비롯해 안보현 성훈 강훈 이동준 윤태영 윤현민 유이 조한선 이태성 이혜정 나태주처럼 운동선수에서 전업해 배우나 가수로 활동하는 연예인도 적지 않다.

2000년대 이후 스포테이너의 활약이 본격화했는데 천하장사 출신 씨름선수 강호동이 성공적으로 연예계에 진입해 톱스타로 부상하고 〈뭉쳐야 찬다〉 〈골 때리는 그녀들〉 〈최강야구〉 〈피지컬: 100〉 같은 스포츠 예능이 급증하면서 은퇴 혹은 현역 스포츠 선수들을 TV와 OTT 예능 프로그램에서 자주 볼 수 있게 됐다. 스포츠 스타들은 선수로 활동하면서 얻은 인기를 활용해 손쉽게 대중의 관심을 끌 수 있고 대중과 대중매체를 상대로 한 선수 생활을 했기에 대중과 팬들을 사로잡는 방법을 잘 알고 있다. 무엇보다 승부 근성이 강하고 연예인과 차별화한 색다른 모습을 보여주는 데다 단체 생활을 해 조직적으로 움직이는 방송과 연예계에 잘 적응하는 점도 스포츠 스타의 방송·연예계 진출의 증가를 이끌었다. 연예인과 스타를 육성하고 관리하는 연예기획사가 연예인뿐만 아니라 운동선수의 매니지먼트까지 담당한 것도 방송·연예계에 진출하는 스포츠 스타의 증가를 불러왔다.

서장훈 안정환 박세리 김동현 추성훈 같은 은퇴 스포츠 스타들은 〈뭉쳐야 찬다〉 〈피지컬: 100〉 〈놀던 언니〉 같은 스포츠 예능뿐만 아니라 〈미운우리 새끼〉 〈사장님 귀는 당나귀귀〉 〈덩치 서바이벌-먹찌빠〉를 비롯한 일반 예능 프로그램의 진행자나 멤버로 활약해 스타 입지를 굳혔다. 〈뭉쳐야 찬다〉의 조원희 김남일 이준호 모태범, 〈골 때리는 그녀들〉의 김병지 조재진 이영표, 〈최강 야구〉의 이대호 유희관 이대은 김선우, 〈피지컬: 100〉의 윤성빈 양학선 장은실 김지은 신수지, 〈놀던 언니〉의 한유미 정유인 이상화 등 다양한 종목의 스포츠 선수 출신들이 스포츠 예능에서 인기를 얻고 있다. 또한,

〈토요일은 밤이 좋아〉의 현주엽, 〈슈퍼맨이 돌아왔다〉의 박주호 조현우 김준호, 〈신랑수업〉의 박태환, 〈나 혼자 산다〉의 김연경처럼 일반 예능 프로그램의 고정 멤버로 활약하는 전현직 스포츠 선수도 많다.

　이용자와 시청 시간이 급증하면서 미디어 생태계의 최강자로 등장한 유튜브와 틱톡, SNS를 통해 다양한 콘텐츠를 업로드하면서 대중에게 인기를 얻는 크리에이터도 연예인으로 새롭게 주목받고 있다. 특히 동영상 공유 서비스 업체로 2023년 기준 월간 활성이용자수가 4,565만 명에 달하고 이용자의 월평균 이용 시간도 30시간 34분에 이를 정도로 미디어 시장에서 절대 강자로 부상한 유튜브에서 활약하는 일부 유튜버는 많은 사람에게 큰 인기를 얻고 있다. 교육부와 한국직업능력연구원이 발표한 보고서 「2022년 초중등 진로교육 현황조사」에 따르면 초등학생이 가장 희망하는 직업은 1위가 운동선수, 2위는 교사이고 유튜버를 비롯한 크리에이터가 3위였다. 통계 분석업체 플레이보드의 집계에 따르면, 2020년 기준으로 국내에서 수익을 창출하는 유튜브 채널은 9만 7,934개로 한국 국민 529명당 1명이 유튜브를 통해 돈을 벌고 있다.

　예능 스타 유재석 신동엽, 스타 가수 블랙핑크의 제니 지수, 아이유, 인기 배우 신세경을 비롯한 다양한 분야의 연예인뿐만 아니라 일반인까지 수많은 사람이 진입 장벽이 없는 유튜브 방송을 하고 있다. 여행 유튜버 빠니보틀 곽튜브 원지 채코제 영알남, 먹방 유튜버 쯔양 히밥 입짧은햇님, 운동 유튜버 힙으뜸 핏불리 제이제이살롱드핏 지피티, 뷰티 유튜버 정샘물 이사배 차홍, 키즈 유튜버 헤이지니, 트랜스젠더 유튜버 풍자, 과학 유튜버 괘도 등은 유튜브에서 구독자와 콘텐츠 클릭 수가 많고 국내외에서 큰 인기를 얻고 있다. 이들은 〈지구마불 세계여행〉〈줄서는 식당〉 등 유튜브 콘텐츠 관련 예

139

능 프로그램뿐만 아니라 〈라디오 스타〉 〈유퀴즈 온 더 블럭〉 같은 일반 예능 프로그램에 출연해 높은 인지도를 확보하고 있다.

포브스코리아에 따르면 2022년 유튜버 최상위 30개 채널의 평균 연 소득은 22억 6,618만 원으로 조사됐다. 국세청이 밝힌 2021년 상위 1% 유튜버 342명의 1인당 평균 연 소득은 3억 6,600만 원이었고 나머지 99%의 3만 3,877명 유튜버의 평균 연 소득은 600만 원에 그쳤다. 커리어넷에 따르면 유튜버를 비롯한 크리에이터 연봉은 3,937만 원이다.

노래와 춤, 연기가 어우러진 무대극, 뮤지컬은 대중의 사랑을 받는 대표적인 공연이자 한류를 상승시키는 문화 콘텐츠로 각광받는다. 뮤지컬에서 활동하는 배우 역시 대표적인 연예인이다. 1961년 패티김 주연의 〈살짜기 옵서예〉를 시작으로 한국 뮤지컬 역사가 시작된 이래 2000년대 들어 급성장한 뮤지컬은 200만 명의 관객을 동원한 〈캣츠〉 〈맘마미아〉, 100만 명의 관객을 기록한 〈명성황후〉 〈오페라의 유령〉 〈지킬 앤 하이드〉 〈노트르담 드 파리〉 〈시카고〉 〈아이다〉 〈영웅〉 같은 작품을 양산하며 높은 인기를 누리고 있다. 2000년대 초반 140억 원에 불과했던 뮤지컬 시장은 10년 만에 3,000억 원 규모가 되었고 2018년 3,500억 원, 2022년 4,235억 원, 2023년 4,591억 원을 기록하는 등 뮤지컬 시장이 성장을 거듭하고 관객이 급증하면서 뮤지컬 배우도 인기 연예인으로 자리 잡았다.

뮤지컬 배우는 대학이나 학원 등에서 뮤지컬을 전공하거나 성악을 전공해 무대에 오른 사람부터 영화·드라마 배우, 가수로 활동하면서 뮤지컬 무대에 진출하는 경우까지 다양하다. 최정원 김소현 엄기준 카이 정선아 처럼 뮤지컬 무대에서 인기가 높아 스타 대열에 진입한 뮤지컬 배우가 있고 가수 김준수 옥주현 박효신, 배우 조승우 유연석처럼 다른 대중문화 분야에서 활

동하던 연예인이 뮤지컬 무대에 서며 인기를 배가하는 경우도 있다. 뮤지컬 배우로 출발해 TV 드라마와 영화에 진출해 스타 반열에 합류한 연예인도 적지 않다. 영화 스타 황정민을 비롯해 조정석 강하늘 주원 김무열 송창의 지창욱 엄기준 안은진 등이 뮤지컬 배우 출신으로 드라마와 영화 주연으로 나서 스타덤에 올랐다. 뮤지컬 배우의 수입은 스타의 경우 회당 출연료는 2,000만~3,000만 원으로 많게는 제작비의 30%를 차지한다. 하지만 앙상블 배우를 비롯한 대다수 배우가 수입이 적어 뮤지컬 출연으로 생계를 유지할 수 없는 상황이다.

목소리 연기를 하는 성우 역시 연예인에 포함된다. 라디오 시대가 열린 일제강점기부터 라디오 연속극이 인기 절정을 이루고 외화와 한국 영화 더빙이 활발했던 1950~1960년대까지 방송사 공채 성우들은 인기를 얻어 스타로 비상했다. 고은아 오승룡 구민 등이 1950~1960년대 활동한 대표적인 스타 성우다. 성우의 입지는 과거에 비해 크게 줄었다. 성우를 전문적인 수준에서 운영하는 국가는 한국과 일본 등 소수다. 방송사가 공채를 통해 성우를 육성했으나 공채 제도가 폐기되면서 학교와 학원 등에서 기능을 익혀 프리랜서로 활동하는 성우가 대다수다. TV 시대가 열리고 더빙 대신 자막을 활용한 외화가 많아지면서 성우의 활동 영역은 줄어들고 인기는 하락했다.

성우의 활동 분야는 한국어 더빙이 필요한 외국의 드라마·애니메이션·영화를 비롯해 다큐멘터리, 광고, 라디오 드라마, 게임, 애니메니션, 시각장애인 안내용 음성 등이다. 과거 영화나 광고에 등장하는 배우의 목소리는 성우가 더빙했다. 배한성 양지운 송도순 박기량 등이 스타 성우로 각광받았다. 성우 출신 중 드라마와 영화에 진출해 배우로 전업하는 경우도 적지 않다. 성우 출신 배우 나문희 김영옥 한석규가 대표적이다. 커리어넷에 따르

면 성우 평균 연봉은 3,678만 원이다.

5

배우 · 가수 · 예능인으로 활약하는
멀티테이너의 명암

열일곱 살이던 2004년 6월 1집 앨범 〈나방의 꿈〉을 발표하며 가수로 데뷔했다. 타이틀곡 〈내 여자라니까〉가 선풍적인 인기를 끌어 SBS 〈가요대전〉을 비롯한 가요대상의 신인상을 모조리 휩쓸고 〈제발〉 〈우리 헤어지자〉 〈결혼해 줄래〉 〈사랑이 술을 가르쳐〉 같은 히트곡을 양산하며 스타 가수 대열에 합류했다. 그리고 2004년 10월 방송을 시작한 MBC 시트콤 〈논스톱 5〉를 통해 연기자로서 첫선을 보인 뒤 드라마 〈소문난 칠공주〉 〈찬란한 유산〉 〈내여자 친구는 구미호〉 〈구가의서〉에 출연해 시청률 20~40% 대를 견인하고 영화 〈오늘의 연애〉 〈궁합〉에 출연해 연기 영역을 영화까지 확장하며 스타 배우 반열에 올랐다. 2007년 KBS 예능 프로그램 〈1박 2일〉 멤버로 출연해 20~30%대 시청률을 기록하며 성공적인 예능인으로서의 모습을 드러낸 후 〈강심장〉 〈꽃보다 누나〉 〈집사부 일체〉 〈범인은 바로 너〉 〈신세계로부터〉 〈싱어게인〉 같은 TV와 OTT 예능 프로그램의 인기를 주도하며 SBS 연예대상을 거머쥐는 등 예능 스타로도 부상했다. 이승기는 이처럼 데뷔 이후 드라마, 영화, 대중음악과 공연, 예능 프로그램 등 다양

한 연예 분야에서 활동하는 멀티테이너Multitainer · Multi+Entertainer 스타로서 확고한 입지를 굳혔다.

아이돌 그룹 득세 속에 2008년 솔로 가수로 데뷔한 아이유는 〈잔소리〉 〈좋은 날〉 〈나만 몰랐던 이야기〉 〈ZeZe〉 〈팔레트〉 〈이름에게〉 〈밤 편지〉 〈Love poem〉 〈Eight〉 〈라일락〉 〈Strawberry moon〉 같은 히트곡을 통해 한국 대중음악의 진화를 이끌고 드라마 〈드림하이〉 〈나의 아저씨〉 〈호텔 델루나〉 〈폭싹 속았수다〉, 영화 〈아무도 없는 곳〉 〈브로커〉 〈드림〉 등을 통해 한류를 고조시킨 가수 겸 배우로 활동하는 대표적인 멀티테이너 스타다.

1995년 KBS 탤런트 공채로 연기를 시작한 이후 드라마 〈해바라기〉 〈해피 투게더〉 〈종합병원〉 〈프로듀사〉 〈무빙〉과 영화 〈과속 스캔들〉 〈신과 함께-죄와 벌〉 등 숱한 흥행작의 주연으로 활약해 스타 배우로서 자리를 굳힌 차태현은 예능인으로서도 스타덤에 올랐다. KBS 예능 최고 시청률을 기록한 〈1박 2일〉과 국내외에서 높은 인기를 얻은 〈어쩌다 사장〉 〈아파트 404〉 등 많은 예능 프로그램에서 뛰어난 예능감을 보이며 두드러진 활동을 펼쳤다.

이승기, 아이유, 차태현뿐만이 아니다. 가수와 배우로 최고 인기를 구가하며 두 분야에서 강력한 흥행파워를 과시하는 엄정화 장나라 수지 윤아 준호 도경수 차은우 김세정, 가수와 예능인으로 맹활약하는 이효리 김종국 김희철 탁재훈, 배우와 예능인으로 좋은 반응을 얻고 있는 윤여정 이서진 차승원 유해진 같은 다양한 연예 분야에서 활동하는 멀티테이너 연예인이 증가하며 대중문화계에서 득세하고 있다. 영화, 드라마, 대중음악과 공연, 예능 프로그램 등 여러 분야에서 활동하는 멀티테이너의 독식 현상이 갈수록 심화한다.

멀티테이너의 역사는 대중문화 초창기부터 시작됐다. 일제 강점기 영화

연예인도 사람이다

〈장한몽〉〈먼동이 틀때〉로 큰 인기를 얻은 배우 강홍식은 〈삼수갑산〉〈유쾌한 시골 영감〉 등 적지 않은 노래를 발표해 가수로서도 대중의 많은 사랑을 받았다. 1930년 한국 최초의 재즈곡 〈종로 행진곡〉을 부른 복혜숙은 〈농중조〉〈낙화유수〉 등 영화에 출연해 배우로도 명성을 얻었던 스타로 해방 후에는 성우, 탤런트로 활동 영역을 넓히며 멀티테이너의 전형을 보여줬다. 일제 강점기의 대중문화 초창기에는 나운규 전옥 강석연 이경설 이애리수 등 배우 겸 가수, 감독 겸 배우로 활동하는 연예인이 적지 않았다. 윤부길 구봉서 송해를 비롯한 악극단의 무대에 선 코미디언들은 연기, 노래, 진행까지 1인 3역을 했다. 봉건적 분위기가 강하게 지배한 대중문화 초창기에는 연예인에 대한 부정적인 인식이 심해 연예계에 진출하려는 사람이 많지 않았다. 여자는 연예 활동 자체가 금기로 여겨졌다. 이런 상황으로 인해 연예인 충원이 제대로 되지 않아 한 연예인이 영화배우 겸 가수로 활동하는 경우가 많았다.

해방 이후 연예인을 지망하는 사람들이 늘어나고 레코드사를 중심으로 가수를 발굴해 양성하고, 영화사와 방송사가 연기자를 발탁해 작품에 기용하면서 한 연예인이 가수, 배우, 코미디언 등 다양한 활동을 하는 멀티테이너는 많이 감소했다. 물론 한해 100~200편의 많은 영화가 제작되던 1960년대 인기 가수의 히트곡을 영화화하는 현상이 두드러지면서 가수들이 영화에 출연하기도 했다. 스타 가수 남진은 1967년 박상호 감독의 영화 〈가슴 아프게〉 주연을 비롯해 70여 편의 영화 주연으로 나서 흥행 돌풍을 일으키며 배우로서도 성공했지만, 이 시기 가수와 배우를 병행하던 연예인은 많지 않았다.

1970~1980년대 전영록이 가수와 배우로 두드러진 활약을 하며 두 분야에서 정상에 오른 멀티테이너 스타로 각광받았지만, 멀티테이너로 활약하

는 연예인은 소수였다. 조용필이 영화 〈그 사랑 한이 되어〉의 주연으로 나선 것처럼 가수가 이벤트성으로 영화에 출연하거나 이덕화의 〈가슴으로 부르는 노래〉, 임채무의 〈사랑과 진실〉, 박영규의 〈까멜레온〉처럼 배우들이 일회성으로 음반을 내는 경우는 있었지만, 해방 이후 1980년대까지 가수와 배우를 겸업하는 연예인은 적었다.

1990년대 들어 상황은 급변했다. 1977년 〈아니 벌써〉로 데뷔한 밴드 산울림을 이끌며 파격과 실험, 독창성으로 무장한 음악으로 한국 록의 원형을 정립한 뮤지션 김창완은 1990년대 〈연애의 기초〉를 비롯한 드라마와 영화에 주·조연으로 출연해 뛰어난 연기력을 보여주며 호평을 받았다. 1989년 MBC 합창단원으로 활동한 엄정화가 1993년 1집 앨범 〈눈동자〉를 출시하며 가수로 선을 보인 이후 〈배반의 장미〉〈포이즌〉 같은 히트곡을 양산하는 한편 영화 〈싱글즈〉〈결혼은 미친짓이다〉와 드라마 〈아내〉〈12월의 열대야〉 같은 영화와 드라마를 오가며 활동해 성공적인 멀티테이너 행보를 보였다. 1990년 영화 〈남부군〉을 통해 배우로 데뷔한 임창정은 영화 〈비트〉〈색즉시공〉〈파송송 계란탁〉〈1번가의 기적〉〈스카우트〉의 주·조연으로 나서며 스타 배우로 올라섰고 1995년 1집 앨범을 발표하며 〈이미 나에게로〉로 가수로 주목받은 뒤 〈늑대와 함께 춤을〉〈소주 한잔〉〈오랜만이야〉〈나란 놈이란〉 같은 인기곡을 발표하며 스타 가수로서의 명성도 얻었다.

1990년대 초중반 김창완 엄정화 임창정 같은 성공한 멀티테이너가 산발적으로 등장하다가 1990년대 후반부터 멀티테이너가 본격적으로 배출됐다. 1990년대 후반과 2000년대 초반 방송사가 탤런트·개그맨 공채를 중단하고 SM엔터테인먼트, DSP미디어를 비롯한 연예기획사가 연습생을 발탁해 가수나 연기자로 육성하는 스타 시스템의 주도적 역할을 하면서 멀티테

이너가 늘기 시작했다. 1990년대 후반부터 H.O.T의 문희준 강타, 젝스키스의 은지원, S.E.S의 유진, 핑클의 이효리 성유리 이진 옥주현, 쥬얼리의 박정아, 베이비복스의 윤은혜 간미연 심은진, god의 윤계상 데니안, 신화의 에릭 김동완을 비롯한 1세대 아이돌 그룹의 멤버들이 가수 활동을 통해 얻은 인기와 인지도를 바탕으로 드라마나 영화, 예능 프로그램, 뮤지컬에 진출하며 멀티테이너로 활약했다.

2004년 동방신기를 시작으로 슈퍼주니어, 빅뱅, 소녀시대, 원더걸스, 2PM, 샤이니, 에프엑스, 카라, 애프터스쿨, 포미닛, 미쓰에이 등 2000년대 중후반 데뷔한 2세대 아이돌 그룹이 본격적으로 활동하면서 멀티테이너의 양상도 변화했다. 1세대 아이돌은 일정 기간 가수로 활동하거나 그룹이 해체된 뒤 연기나 예능 겸업에 나섰으나 2세대 아이돌부터는 데뷔와 동시에 가수 활동과 연기, 예능 활동을 병행하는 유형이 일반화했다. 동방신기의 유노윤호 믹키유천 최강창민, 소녀시대의 윤아 서현 수영 유리, 원더걸스의 소희, 2PM의 택연 준호, 카라의 구하라 강지영 박규리 한승연, 에프엑스의 설리 크리스탈 빅토리아, 미쓰에이의 수지, 애프터스쿨의 유이 나나, 제국의 아이들의 임시완 박형식 김동준, 슈퍼주니어의 최시원 등 수많은 아이돌 가수들이 드라마와 영화에 출연하며 가수 겸 배우로 활동했다. 슈퍼주니어의 김희철 은혁 이특 신동, 제국의 아이들의 황광희 등은 가수 겸 예능 MC로 멀티테이너 행보를 보였다. 물론 아이유, 이승기처럼 솔로 가수로 데뷔한 뒤 곧바로 연기 활동을 병행하는 연예인도 적지 않았다. 연예기획사가 아이돌 그룹을 육성하면서 데뷔전 연습생 교육 때 노래와 댄스뿐만 아니라 연기, 예능까지 지도해 멀티테이너로 활동할 기반을 다지게 했다. 2012년 데뷔한 엑소를 시작으로 걸스데이, AOA, 에이핑크 등 2010년대 데뷔한 3세대 아이돌

가수 · 배우 · 예능인의 실상 – 분야별 연예인의 현황과 특성

그룹이 등장하면서 도경수 수호 정은지 설현 혜리 민아 윤보미 등 가수와 연기를 병행하는 아이돌들이 대세를 이뤘다. 가수로 데뷔했지만, 오히려 배우 활동을 더 많이 하는 멀티테이너들이 눈에 띄게 많아졌다. 심지어 가수 활동은 하지 않고 아예 연기자로 전업하는 경우도 속출했다. 2010~2020년대에도 SF9의 로운 찬희, 아스트로의 차은우, 블랙핑크의 지수 제니, 레드벨벳의 조이, 아이브의 장원영 안유진을 비롯한 아이돌 그룹 멤버와 솔로 가수로 활동하는 김세정 강다니엘 이영지처럼 가수와 배우, 예능인을 겸업하는 연예인이 넘쳐났다. 아이돌 가수 중 배우나 예능인을 겸업하지 않는 사람 찾기가 힘들 정도다. 여기에 1990년대 이덕화, 김희애 등에 이어 2000년대 들어 예능 트렌드의 변화로 이서진 차태현 차승원 유해진 정유미 윤여정 김광규 이순재 백일섭 김용건 등 배우들의 예능 프로그램 진출도 활발해져 멀티테이너의 스펙트럼은 대폭 확장됐다.

대중문화 초창기 연예계 인적 자원이 부족해 여러 분야를 활동하는 것과 근본적으로 다르다. 연예기획사가 수명이 짧은 아이돌 가수들을 드라마와 영화, 예능 프로그램에 출연시켜 연예인의 생명력을 연장하는 동시에 더 많은 수입을 올리려는 원소스-멀티 유즈One Source-Multi Use 마케팅 전략 구사에 따라 멀티테이너가 양산됐다. 세계적인 팬덤을 구축하고 국내외 높은 인기를 얻은 아이돌 가수들이 출연하면 대중문화 콘텐츠의 국내외 흥행 가능성 제고, 제작 투자 유치와 판매 상승 등 이점이 많아 제작사나 방송사가 경쟁적으로 아이돌 가수들을 드라마와 영화, 예능 프로그램에 출연시키면서 멀티테이너가 급증했다. 여기에 HYBE, SM엔터테인먼트, YG엔터테인먼트, FNC엔터테인먼트 등 연예기획사가 드라마나 영화, 예능 프로그램 같은 콘텐츠 제작에 본격적으로 나선 것도 멀티테이너 증가에 한몫했다.

멀티테이너 연예인은 급증하고 있지만, 활동하는 분야에서 두드러진 성과와 흥행성적을 내며 성공적인 멀티테이너로서 자리 잡은 연예인은 이효리 비 장나라 이승기 김준수 옥주현 윤아 아이유 수지 도경수 임시완 이준호 김세정 정은지 등 소수에 불과하다.

멀티테이너의 급증은 대중문화계에 어두운 그림자도 드리운다. 연예기획사의 물량 공세와 높은 인기로 적지 않은 가수가 영화·드라마·뮤지컬의 주연과 예능 프로그램 MC를 독차지하지만, 전문 배우와 예능인에 비해 현저히 떨어지는 연기력과 캐릭터 소화력, 예능감으로 콘텐츠의 작품성과 완성도를 하락시켜 대중문화와 한류에 부정적인 영향을 미친다. 무엇보다 스타 독식 현상을 심화시키는 멀티테이너의 범람은 다양한 연예계 인적 자원과 실력 있는 연예인의 진입을 못 하게 해 대중문화의 의미 있는 진화를 가로막고 있다. 멀티테이너의 득세는 특정 스타의 독식 현상을 강화시켜 연예인의 양극화를 초래하기도 한다.

4장

연예인 어떻게 살까 -

연예인의 삶과 생활

대중은 연예인의 삶이 화려할 것이라고 인식하는 경향이 강하지만, 연예인의 생활은 매우 다양하다. 대중매체가 스타의 호화스러운 면모를 집중적으로 보도하면서 연예인은 부의 상징 더 나아가 사치의 끝판왕으로 생각하는 대중이 적지 않다. 톱스타의 드라마 회당 출연료는 6등급 배우 출연료 43만 6,590원의 2,900배인 10억 원에 달한 것에서 알 수 있듯 스타와 일반 연예인의 수입은 극단적으로 차이가 난다. 명품과 호화 주택으로 대변되는 화려한 생활을 하는 스타도 있지만, 출연 기회와 수입이 없어 생활고에 시달리다 극단적 선택을 하는 연예인도 있다. 결혼 배우자 역시 연예인의 가치관과 인기도, 사회적 위상에 따라 변화했다. 연예인은 대중과 미디어를 상대하는 직업적 환경과 문화상품 흥행에 따라 대우와 수입이 급변하는 연예계 특성 등으로 극한의 감정 노동을 해야 하고 사생활을 유폐해야 하는 고통에 시달린다. 연예인의 실제 수명이 다른 직종과 비교해 가장 짧다는 사실은 연예인의 직업적 어려움이 많다는 것을 시사한다.

1

연예인의 삶은 화려한가 -
연예인의 생활

일반인은 아무렇지 않게 이용하는 유흥업소를 찾은 것 때문에 한국 대중
문화를 견인하고 한류를 도약시킨 월드 스타는 대중과 언론의 모욕을 받고
종국에는 자살을 했다. 한국예술종합학교 연극과를 졸업하고 2001년 뮤지
컬 〈록키호러쇼〉를 통해 데뷔한 뒤 드라마 〈커피프린스 1호점〉〈하얀 거
탑〉〈나의 아저씨〉 등으로 한류를 고조시키고 영화 〈기생충〉〈잠〉〈누구의
딸도 아닌 해원〉 등을 통해 아카데미영화제의 작품상을 비롯한 세계영화제
수상을 이끌며 한국 영화와 배우의 국제적 위상을 높인 스타 배우 이선균은
그가 이용했던 유흥업소의 종업원과 그 지인에 의해 105일 동안 협박당하
고, 71일을 마약 피의자로 살다가 극단적 선택을 했다. 연예인의 힘든 생활
을 현시한다.

롤스로이스를 포함한 3억~5억 원에 달하는 슈퍼카, 수천만 원 하는 롤렉
스를 비롯한 명품 시계와 의상, 운동화, 대형 고급맨션, 하루 숙박비 700만
원 하는 130평의 호텔 스위트룸 투숙, 콘서트장의 현금다발 투척…힙합 스
타 도끼(본명 이준경)는 방송과 SNS에서 일반인은 엄두도 못 낼 엄청난 부와 화

려한 소비생활을 과시했지만, 2022년 세금 3억 원을 내지 않아 국세청의 고액체납자 명단에 포함됐고 2018년 4월부터 2022년 3월까지 건강보험료 2,200만 원을 체납해 상습 체납자로 공개됐다. 연예인 생활의 겉과 속을 보여준다.

스타 차인표는 "내가 내민 손길 하나로 아이의 미래가 달라지고 그 사회가 달라지는 것을 본다. 매우 행복한 일이다. 2006년 이후로 술집에 안 간다. 그곳에서 쓰는 돈은 의미가 없기 때문이다. 소중한 돈이 쓰레기 더미 안에 있는 아이를 돕고, 소중한 일에 쓰이고 있음을 목격했기에 술집에 돈을 쓸 수가 없다"라고 말하며 금이 간 휴대폰에 테이프를 붙여가며 사용하는 검소한 생활을 한다. 대중이 생각하는 것과 다른 연예인의 생활이다.

2022년 3월 31일 서울 그랜드워커힐 호텔 애스톤하우스에서 올린 스타 현빈-손예진 커플의 결혼식 비용은 애스톤하우스 대관비 4,000만 원, 꽃장식 2,500만 원, 경호비 1,000만 원, 식대 5,600만 원 등 1억 3,000만 원으로 추산됐다.[90] 전지현은 8,000만 원대 림 아크라의 웨딩드레스를 입었고 이민정은 5,000만 원대 마르케사 웨딩드레스를 착용했다. 2015년 5월 31일 강원도 정선의 한 민박집 밀밭에서 진행한 스타 원빈-이나영 부부 결혼식 비용은 하객 식사비를 포함해 110만 원이었고[91] 이효리는 결혼 10년 전 15만 원을 주고 구입한 드레스를 결혼식 예복으로 활용했다. 이하늬 한예리는 결혼식 없이 가족 모임만을 갖고 부부 생활을 시작했다.

장동건-고소영 부부는 2024년 전국 공동주택 1,523만 가구 중 164억 원으로 공시가격이 가장 높은 서울 강남구 청담동 전용면적 407.71㎡의 '더 펜트하우스청담'에 살고 아이유와 송중기는 128억 6,000만 원으로 공시가격 2위에 오른 전용면적 464.11㎡의 '에테르노청담'에 거주한다. 방탄소년

단의 멤버 RM과 지민, 빅뱅의 지드래곤, 전지현 주지훈 이종석은 공시가격 106억 7,000만 원으로 3위를 기록한 서울 용산구 한남동 244.72㎡의 '나인 원한남'을 소유했다. 이 밖에 스타 연예인들은 서울 성동구 성수동 1가 '아 크로서울포레스트', 서울 용산구 한남동 '파르크한남', 서울 성동구 성수동 1가 '갤러리아포레', 서울 서초구 서초동 '트라움하우스 5차', 서울 서초구 반포동 '아크로리버파크', 서울 강남구 삼성동 '아이파크', 서울 강남구 논현 동 '브라이트 N40' 등 공시가격 10위권에 포진한 주택에서 거주한다. 이들 주택은 3중 보안시스템을 갖춰 입주민의 사생활 보호가 철저할 뿐만 아니라 건물에 집사가 거주하며 청소, 세탁, 홈스타일 등 호텔급 서비스를 제공하고 피트니스, 농구장, 수영장, 골프 연습장 등 국내 최대 규모의 커뮤니티 시설 도 갖췄다.[92] 하지만 상당수 연예인은 자가 없이 원룸 월세로 살거나 단독 주 택과 아파트 전세로 거주한다.

연예인 하면 엄청난 수입을 바탕으로 화려한 소비와 현란한 사교 생활을 할 것이라고 예단하는 사람이 적지 않다. 어딜 가든 특별대우를 받고 매일 골프를 치며 고급스러운 파티 문화를 즐기는 등 일반 시민은 엄두도 못 낼 여가를 보낼 것이라고 속단한다. 대중은 연예인의 실생활을 직접 볼 수 없 어 대중매체에 드러난 파편적인 정보와 보도로만 연예인의 생활을 판단한 다. 하지만 미디어에 노출되는 연예인은 스타를 비롯한 소수 그것도 부정확 한 내용이 주류를 이룬다.

연예인의 생활은 수입 규모와 가치관, 소비 성향에 따라 큰 차이가 있다. 초고가 주택에 살며 서울 강남구 청담동의 고급 뷰티살롱을 비롯해 가입하 기 힘든 회원제로 운영되는 피부 관리 센터, 헬스 센터, 골프 클럽, 레스토랑, 유흥업소 등 특정 장소를 찾거나 고가의 외제차와 가방 등 명품으로 일관한

화려한 소비생활을 하는 스타도 분명히 있지만, 소박하고 검소한 생활을 하는 연예인도 적지 않다. 심지어 많은 연예인이 수입이 적어 호화나 사치와 거리가 먼 생활을 하고 있다. 스타 중에도 일반인이 이용하는 식당에서 밥을 먹고 외제차 대신 대중교통을 이용하는 사람도 있다. 물론 이미지와 품위를 의식해 빚을 내 고가의 차를 구입한 연예인도 있다. 바쁜 연예 활동과 대중의 시선 때문에 골프나 파티보다는 게임을 하거나 시공간의 제약을 받지 않는 만화나 잡지를 즐기는 연예인도 많다.

대중매체에 노출되고 드라마나 영화, 음악을 통해 대중에게 꿈과 환상을 주기에 가수, 배우, 개그맨, 예능인의 생활이 화려하다는 선입견을 갖지만, 대중이 생각한 만큼 연예인의 생활은 화려하지 않다. 심지어 여러 환경적 요인으로 생활의 많은 고통과 어려움이 뒤따라 일반인이 생활 속에 향유하는 최소한의 행복까지 박탈당하는 경우도 비일비재하다. 이선균처럼 일상생활 자체가 범죄의 대상이 돼 죽임을 당하는 극단적 상황까지 발생한다.

연예인은 일거수일투족이 대중과 미디어의 관심을 받아 생활에 많은 제약이 따른다. "지금은 나의 베스트 프렌드가 된 언니와의 첫 식사 자리였다. 카레를 먹으러 갔는데, 난 언제나처럼 모자를 푹 눌러쓴 모습이었다. 그런데 언니는 그런 내가 많이 불편해 보였나 보다. '지원 씨, 모자 벗고 편하게 밥 먹어요. 그래도 돼요' 그 말을 들으면서 어? 그래도 되나 하는 생각이 들었다."[93] 하지원의 고백은 적지 않게 볼 수 있는 연예인 생활의 일면이다. "연예인이 무대에서 내려오고 녹화가 끝난 뒤 어떤 생활을 하는지 아시잖아요. 어른들의 생활이라고 해야 할까. 가끔 스물두 살 철부지가 되고 싶은데 세상이 그걸 용납하지 않아요."[94] 소녀시대 수영의 언급이다. 이 역시 연예인의 생활이 얼마나 제약받는지를 드러낸다. "무대든 밥 먹는 자리든 정중앙은 불편

하다. 어색해서 자꾸 콧물이 나고 입술을 삐죽거리게 된다. 어디 구석진 곳이나 있어야 마음이 편하지."[95] 미디어에서 드러난 카리스마 강한 센 언니의 표상, 고현정의 생활 속 실제 모습이다. 실제 생활은 미디어에서 드러난 모습과 상반되는 연예인이 적지 않다. 연예인은 사우나에서 편하게 목욕할 자유조차 주어지지 않는다. 변정수는 "알몸 사진을 촬영하는 사람들로 인해 목욕탕 트라우마가 생겼다. 몇 번 사진을 삭제해 달라고 부탁했다"라고 토로할 정도로[96] 일상생활의 어려움이 많다.

연예인의 사교생활은 외부의 시선에 노출되지 않기 위해 매우 폐쇄적인 경우가 많다. 인간관계 역시 같은 처지와 입장에 있는 동료 연예인과 매니저 등 매우 한정적이다. 황정민과 윤도현, 박보검처럼 일부 연예인과 스타는 종종 대중교통을 이용하는 것을 비롯해 대중의 시선에 구애받지 않고 일상생활을 자유롭고 당당하게 한다. 하지만 대다수 연예인과 스타는 대중의 시선을 의식하며 생활한다. 심지어 우울증 같은 병이 있어도 외부시선 때문에 병원조차 제대로 가지 못하고 사랑하는 사람이 생겨도 자유롭게 데이트를 즐기지 못한다.

대중매체에서 조형된 연예인의 이미지도 연예인의 생활을 제한시킨다. 대중이 욕망하거나 선망하는 사랑, 행복, 성공 등을 중심으로 형성된 이미지는 연예인의 경쟁력과 인기도에 큰 영향을 미치기에 실제 생활도 이미지와 같다는 것을 보여줘야 한다. 이 때문에 실제 생활은 불행하면서도 대중과 미디어 앞에선 행복한 것처럼 보이는 쇼윈도 생활을 하는 연예인도 많다. TV를 비롯한 대중매체에서 잉꼬부부의 전형으로 꼽힐 만큼 예능 스타 남편 서세원과의 행복한 모습만을 대중과 미디어에 보여줬던 방송인 서정희가 2015년 3월 12일 법정에서 "19세 때 남편을 만나 성폭행에 가까운 일을 당했고

32년 동안 포로 생활을 했다"라는 충격적인 폭로[97]와 함께 이혼해 대중을 경악하게 했다. 대중과 이미지를 의식하는 연예인 생활의 민낯이다.

이런 연예인의 삶과 생활의 어려움으로 다른 직업군의 종사자에 비해 많은 질병을 앓고 있으며 실제 수명도 매우 짧다. 자살로 생을 마감하는 사람도 많다. 많은 연예인이 직업적 특성과 상황으로 인해 육체적, 정신적 고통에 시달리고 있다. 한국연예인노조가 1999년 탤런트, 개그맨 등 연예인 404명을 대상으로 실시한 조사 결과, 연예 활동을 하면서 생긴 병이나 증상은 불안감(48.9%), 불면증(33.6%), 위장병(28.1%), 대인기피증(19.9%), 조울증(17.6%), 알코올 중독(17%), 약물 복용(4.6%) 등 다양했다. 차태현 김구라 이경규 류승수 장나라는 공황장애로 어려움을 겪었고 태연 현아 강다니엘 이수영은 우울증에 걸려 힘들어했다. 이은주 종현 박용하 등은 우울증이 극단적 선택의 직간접적인 원인으로 작용했다. 이외에도 불면증으로 고생한 최우식 아이유를 비롯한 많은 연예인이 다양한 질병에 시달리고 있다.

김종인 원광대 보건복지학부 교수팀이 2001년부터 2010년까지 10년간 통계청 사망 통계자료를 토대로 직업군별 평균 수명을 비교 분석한 결과, 연예인이 평균 수명이 가장 짧은 직종이자 유일하게 평균 수명이 감소한 직업으로 파악됐다. 직업별 평균 수명은 종교인 82세, 교수와 정치인 79세, 법조인 78세, 기업인 77세, 예술인과 작가 74세, 언론인 72세, 체육인 69세, 연예인 65세[98]다. 연예인 수명이 가장 짧을 정도로 연예인의 삶과 생활은 대중이 인지하지 못한 어려움과 고통이 존재한다.

2

연예인, 얼마나 버나 –
연예인의 수입과 재산

"정말 솔직하게 얘기하겠다. 없진 않다. 제가 열심히 한 만큼, 그 이상으로 재산을 축적했다." 한류스타 장근석이 2024년 1월 24일 유튜브 채널 '나는 장근석'에서 "돈이 얼마나 많은 거냐"라는 구독자의 질문을 받고 한 답변이다. 언론은 발언 직후 장근석이 서울 삼성동·청담동, 일본 도쿄 등에 다수의 빌딩을 보유한 1,300억 원대의 부동산 부자라고 보도했다.[99] 언론매체들은 유재석이 2021년 7월 14일 연예기획사 안테나와 전속 계약을 체결한 직후 받은 계약금이 적게는 100억 원, 많게는 200억 원에 이를 것이라는 뉴스를 경쟁적으로 내보냈다.[100] 방탄소년단 멤버들은 2020년 10월 HYBE 방시혁 의장으로부터 회사 주식을 6만 8,385주씩 증여받아 공모가 기준 92억 3,197만 원어치(시가 241억 원)의 주식을 갖게 됐다. 2024년 5월 10일 시가 기준으로 뷔, 슈가, 지민, 정국은 136억 원, 제이홉 125억 원, RM 116억 원, 진 104억 원의 주식을 보유하고 있다. 임영웅은 소속사 물고기뮤직으로부터 2022년 정산 받은 수입이 143억 원이고 2023년은 전년보다 59%가 늘어난 233억 원에 달했다.[101]

대중은 연예인의 재산과 수입하면 부동산 재산만 1,300억 원에 달하는 장근석이나 기획사 전속금으로 100억~200억 원을 받은 것으로 알려진 유재석, 기획사의 주식시장 상장을 계기로 멤버마다 240억 원(시가)의 주식을 증여받은 방탄소년단, 1년 수입이 233억 원에 달하는 임영웅을 떠올린다. 하지만 대다수 연예인은 이러한 스타의 수입과 재산을 상상조차 못한다. 오히려 심한 생활고를 겪다 극단적인 선택을 한 배우 정아율 김수진과 가수 김지훈의 죽음에 더 공감한다.

한국콘텐츠진흥원이 2023년 배우, 가수, 코미디언, 댄서 등 1,198명의 연예인을 조사한 결과, 연예인의 월평균 소득은 448만 원이고 이중 연예 활동 관련 월 소득은 232만 원으로 나타났다. 보수 및 소득에 만족한 연예인은 12.5%에 불과했다. 연예 활동 소득으로 생활이 어려워 아르바이트나 부업 등 다른 직업 활동을 병행하는 연예인은 무려 53.8%나 됐다. 더 나아가 일부 연예인은 술자리를 함께하거나 성관계를 하고 돈을 받는 스폰서를 두기도 한다. 연예인 스폰서 문제는 연예인 수입의 열악한 상황의 또 다른 얼굴이다.

연예인과 스타의 대중문화 활동 수입은 영화, 드라마, 음반과 음원, 공연, 저작권료와 실연권료 등 1차 시장과 광고, PPL, 행사 참여, 라이선스 사업, 해외 활동, 캐릭터 사업 등 2차 시장에서 발생한다. 1, 2차 시장에서 인기가 높고 흥행파워가 강력한 스타와 평범한 일반 연예인의 수입 차이는 비교를 불허한다. 대중이 선호하는 이미지를 소유하고 인지도와 인기가 높은 스타는 스타 마케팅의 창구가 급증하면서 수입이 기하급수적으로 늘어난다. 스타는 희소자원이자 빨리 만들어질 수 없는 대체 불가재여서 제작사, 영화사, 방송사 같은 수요자보다 우월적 지위에서 출연료를 비롯한 계약 조건 협상을 진행하는 공급자(스타) 중심 시장을 형성한다. 반면 일반 연예인의 경우,

연예인도 사람이다

공급자(일반 연예인)가 수요보다 훨씬 많아서 방송사나 제작사 같은 수요자가 계약 조건 협상을 주도적으로 이끄는 수요자 중심 시장이 조성된다. 이 때문에 스타는 출연료 계약에서 자신의 요구를 관철하기 쉽고 일반 연예인은 수요자의 요구를 수용할 수밖에 없는 구조다. 드라마와 예능 프로그램의 경우, 스타는 등급제 적용을 받지 않지만, 일반 연예인은 등급제에 따라 출연료를 받는다.

스타 배우는 10억~200억 원에 달하는 엄청난 기획사 소속 계약금을 챙길 뿐만 상당액의 주식을 배당받는다. 또한, 3억~10억 원의 드라마 회당 출연료와 10~20억 원 하는 영화 출연료를 수령한다. 스타 가수는 월드투어나 국내 콘서트를 통해 막대한 수익을 창출할 뿐만 아니라 5,000만~2억 원에 달하는 행사 출연료를 받고 연간 10억~40억 원의 저작권료 수입도 거둬들인다. 예능 스타는 회당 5,000만~1억 원의 출연료를 받고 TV와 OTT 예능 프로그램에 나서고 1억~2억 원의 개런티를 받고 기업 행사에 출연하기도 한다. 스타 연예인의 광고 출연료는 국내 광고는 10억~20억 원, 외국 광고는 50억~100억 원에 달한다. 스타는 이처럼 1, 2차 시장에서 막대한 수입을 올려 재산을 축적하지만, 일반 연예인은 재산축적은 고사하고 적은 출연료로 생계 해결하기에 급급하다.

스타들의 상당수는 1, 2차 시장에서 벌어들인 수입을 가지고 빌딩과 주식, 코인 등을 매입하거나 투자해 더 많은 수입을 창출하며 막대한 부를 축적한다. 2024년 5월 14일 기준으로 가수 출신으로 하이브의 의장과 프로듀서로 활약하는 방시혁은 보유한 하이브 주식(1,315만 1,394주)의 시가 총액이 2조 5,447억 원으로 최태원 SK회장, 구광모 LG회장을 제치고 국내 그룹 총수 6위를 차지했다.[102] 가수 겸 JYP 엔터테인먼트 대표 프로듀서로 활동하는 박

진영은 3,703억 원, 서태지와 아이들 멤버로 활동하다 YG엔터테인먼트를 창립한 양현석은 1,544억 원에 이른다. 이정재는 아티스트유나이티드 428억 원, 래몽래인 62억 원 등 490억 원 규모의 주식 재산을 갖고 있다.[103] 전지현은 서울 용산구 이촌동 빌딩을 비롯해 빌딩 3채, 아파트 2채 등 소유한 부동산이 1,900억 원에 이른다.[104] 서태지 장동건 고소영 김승우 권상우 송승헌 김태희 비 장근석 싸이 손예진 한효주 송혜교 송중기 강호동 이병헌 유재석 등이 100억~1,000억 원대의 빌딩을 비롯한 부동산을 소유하고 있다. 이병헌-이민정, 비-김태희, 권상우-손태영 부부를 비롯한 일부 스타는 미국 LA, 호주 시드니 등 외국에 200만~400만 달러짜리 주택도 보유하고 있다.

비-김태희 부부는 2021년 920억 원에 매입한 서울 서초동 소재의 빌딩을 1년 만에 1,400억 원에 매물로 내놓아 시세차익 규모만 500억 원에 달했고 장윤정은 2021년 50억 원에 구입한 서울 용산구 한남동 전용면적 244㎡ '나인원한남'을 120억 원에 매도해 3년 2개월 만에 70억 원의 시세차익을 얻는 등 일부 스타는 연예 활동으로 번 돈을 부동산에 투자해 막대한 수익을 창출하기도 한다.[105]

이처럼 일부 스타 연예인은 상상을 초월한 엄청난 수입을 올리고 막대한 재산을 축적하며 대중의 부러움을 사는 반면 대다수 연예인은 수입이 없어 극심한 생활고를 겪고 있으며 정아율처럼 자살하는 사람까지 생긴다.

언론매체는 일부 스타의 상상을 초월한 수입과 재산을 집중적으로 보도하지만, 대다수 연예인이 적은 수입 때문에 겪는 어려움은 외면한다. 이 때문에 대중은 연예인 하면 천문학적인 수입을 벌어들인다고 맹목적으로 인식한다. 이러한 연예인의 수입과 재산에 대한 잘못된 정보 제공과 인식은 많은 연예인을 더욱 힘들게 만든다.

연예인은 누구와 결혼할까 –
연예인의 결혼과 이혼

연예인과 스타의 생활을 한눈에 보여주는 것이 결혼과 이혼이다. 연예인의 결혼과 이혼에 대한 대중의 관심은 지대하다. 연예인의 배우자부터 결혼식 장소와 형태, 웨딩드레스에 이르기까지 결혼의 모든 것이 대중의 궁금증 대상이다. 한류가 거세지면서 연예인과 스타의 결혼은 외국 언론의 핵심적 기사 아이템으로 부상했다. 이혼 역시 대중의 시선을 모은다. 대중은 연예인의 결혼이라면 처음부터 일반인과 다를 것으로 생각하는 경향이 강하다. 연예인은 대중과 대중매체의 관심을 받는 직업적 특수성으로 인해 일반인과 달리 연애부터 결혼까지 여러 제약이 따른다. 심지어 기획사나 광고의 계약 조건상 일정 기간 내에는 결혼이나 이혼 금지 같은 개인 신상에 대한 규제도 엄존한다. 연예인은 만인의 연인이라는 역할을 하고 대중에게 꿈과 환상을 심어주는 기능을 하기에 결혼에 적지 않은 어려움이 동반된다. 이혼 역시 마찬가지다. 연예인이라고 해서 이혼을 자주하고 쉽게 한다고 생각하는데 언론매체에 빈번히 보도되고 대중의 시선에 자주 노출되다 보니 연예인의 이혼이 실제보다 많은 것으로 인식된다.

대중은 언론매체를 통해 연예인과 스타의 결혼, 이혼에 대한 정보와 뉴스를 접하면서 자신들의 배우자 이상형과 결혼관을 형성하는 데 영향을 받는다. 연예인과 스타는 결혼의 이상적 모델 역할을 하거나 반면교사 기능도 한다. 연예인의 결혼식과 예식장소, 웨딩드레스는 일반인의 결혼 트렌드를 이끈다.

대중의 가장 큰 관심사인 연예인과 스타의 배우자는 시대에 따라 적지 않게 변했다. 물론 일반인처럼 연예인의 결혼 배우자는 다양하지만, 연예인에 대한 대중의 인식과 사회·경제적 위상의 변화와 함께 연예인의 배우자도 달라졌다. 연예인에 대한 부정적 인식이 많고 사회적 위상이 낮았던 대중문화 초창기, 1900~1940년대에는 이난영-김해송, 백설희-황해, 전옥-강홍식, 황금심-고복수 커플처럼 연예인 동료끼리 결혼한 경우가 많았다. 연예인에 대한 사회적 위상은 높아졌지만, 여전히 부정적 인식이 엄존했던 1950~1970년대에는 연예인 배우자가 좀 더 다양해졌다. 이 시기 눈길을 끈 것은 연예인과 재벌 혹은 재일교포, 재미교포와의 결혼이다. 영화배우 문희는 1971년 장강재《한국일보》부사장과 결혼했고 스타 배우 남정임은 1971년 재일교포 사업가와 웨딩마치를 울렸다. 배우 안인숙은 1975년 박영일 미도파백화점 사장과 백년가약을 맺었다. 여성 듀오 펄시스터즈의 배인순은 1976년 최원석 동아그룹 회장과 결혼식을 올렸다. 이후 중앙산업 조규영 회장과 결혼한 스타 정윤희를 비롯해 황신혜 고현정 김희애 오현경 이요원 최정윤 박주미 등 여자 스타들이 재벌 2세나 중견기업 대표와 결혼했다. 물론 1960~1970년대에도 엄앵란-신성일, 윤복희-남진, 김지미-나훈아처럼 동료 연예인끼리 결혼하는 커플도 적지 않았다. 대중문화 시장이 급성장하고 연예인 위상이 올라가기 시작한 1980년대 관심을 모은 연예인의 배우자는

연예인도 사람이다

연예인의 특성을 이해하고 결혼 후에도 연예 활동을 할 수 있게 도와주는 방송사 PD, 영화감독 등 대중문화 분야 종사자다. 원미경은 1987년 MBC 이창순 PD와 양미경은 1988년 KBS 허성룡 PD와 결혼했다. 임예진 역시 드라마 PD 최창욱과 백년가약을 맺었다. 이후에도 박성미-강제규 영화감독, 문소리-장준환 영화감독, 김민-이지호 영화감독, 신동엽-선혜윤 PD처럼 방송, 영화 종사자와 결혼하는 연예인이 크게 늘었다.

연예인을 발굴하고 육성, 관리하는 연예기획사가 스타 시스템의 핵심 역할을 하게 된 1990년대에는 연예기획사 대표와 연예인의 결혼을 쉽게 볼 수 있었다. 1998년 가수 양수경과 예당엔터테인먼트 변대윤 회장과의 결혼을 시작으로 연예기획사 대표, 매니저와 결혼하는 연예인도 많아졌다. 1990년대부터는 인기와 수입이 많은 스포츠 스타와 결혼하는 연예인도 적지 않았는데 톱스타 최진실이 프로야구 선수 조성민과 결혼한 것을 비롯해 윤종신-전미라, 이혜원-안정환, 슈-임효성, 유하나-이용규, 김성은-정조국, 지연-황재균, 강남-이상화, 김진경-김승규 커플 등이 줄을 이었다.

연예인이 청소년들의 직업 1순위로 부상하고 대중문화 산업이 만개한 2000년대 들어서는 연예인 배우자는 전문직 종사자부터 사업가, 스포츠 스타, 동료 연예인, 일반 직장인에 이르기까지 매우 다양해졌다. 유재석-나경은 아나운서, 박명수-피부과 의사 한수민, 김원준-검사 이은정, 염정아-정형외과 의사 허일, 한지혜-검사 정혁준, 전도연-사업가 강시규, 이영애-사업가 정호영, 차수연-연예기획사 대표 나병준, 전지현-금융업 종사자 최준혁, 한혜진-프로축구 선수 기성용, 고우림-피겨스타 김연아, 박정아-프로골퍼 전상우, 윤계상-사업가 차혜영 커플이 이를 잘 보여준다. 2000년대 이후에도 설경구-송윤아, 고소영-장동건, 이병헌-이민정, 유진-기태영, 이효리-

이상순, 원빈-이나영, 배용준-박수진, 비-김태희, 김소연-이상우, 현빈-손예진 커플처럼 연예인 커플도 크게 늘었다. 또한, 한류가 거세지면서 외국 연예인과 결혼하는 스타도 속속 등장했다. 중국에 진출해 출연한 드라마로 큰 인기를 얻은 추자현은 중국 배우 우효광과 백년가약을 맺었고 구준엽은 대만 스타 서희원과 결혼했다.

연예인의 결혼식 역시 천차만별이다. 소수의 친구와 친지만 초대해 제주 자기 집에서 결혼식을 올린 이효리-이상순 커플, 강원 정선의 밀밭에서 가족들의 축하 속에 소박한 결혼식을 한 원빈-이나영 커플처럼 스몰웨딩을 하는 연예인부터 서울 쉐라톤 그랜드 워커힐 애스톤하우스나 신라호텔에서 결혼식을 한 배용준-박수진, 장동건-고소영, 현빈-손예진 커플처럼 화려한 결혼식을 하는 스타도 적지 않다. 심지어 한예리 이하늬 소지섭 박예진 정인 개리처럼 아예 결혼식을 올리지 않고 결혼 사실만 언론과 SNS를 통해 알리고 부부의 연을 맺는 연예인도 많다.

2023년 기준 혼인 건수는 19만 4,000건이고 이혼 건수는 9만 2,000건에 달했다. 사회 전반적으로 이혼율이 증가하는 가운데 연예인과 스타의 이혼도 많이 늘었다. 재벌과 결혼했던 황신혜 고현정, 스타 커플 송혜교와 송중기, 중국 배우 가오쯔치와 결혼한 채림을 비롯해 신은경 서태지 박시연 탁재훈 이미숙 류시원 이지아 정애리 유지인 김구라 이소연 박은혜 김준호 이상민 최정윤 등 많은 연예인이 이혼했다.

연예인의 결혼과 이혼에 대한 대중의 인식도 크게 변했다. 1980년대 이전까지만 해도 대중은 만인의 연인으로 존재해야 할 연예인이 결혼하면 뜨거운 시선과 관심은 쉽게 식어버려 대중 시선의 뒤안길로 사라지는 경우가 많았다. 이 때문에 '연예인의 결혼은 인기의 무덤'이라는 말이 통용됐고 특히

여자 연예인은 결혼과 함께 은퇴하는 경우도 적지 않았다. 1960년대 중후반부터 1970년대까지 가요계를 양분하며 인기를 얻었던 남진, 나훈아가 각각 윤복희, 김지미와 결혼하면서 인기가 급락한 것이 대표적인 사례다. 스타 배우 문희는 1971년 장강재《한국일보》부사장과 결혼 직후 스크린을 떠났고 인기 배우 안인숙은 1975년 박영일 미도파백화점 사장과 백년가약을 맺은 후 연예계를 은퇴했다. 1980년대 이후 대중이 스타를 완벽한 이상의 구현체가 아닌 나와 비슷한 인간이라고 인식하면서 스타의 결혼에 대해 우호적인 시선이 많아졌다. 더 이상 연예인의 결혼이 인기의 무덤이 되지 않고 오히려 인기 상승의 원인이 되기도 했다. 2005년 정치인 지상욱과 결혼한 뒤 은퇴한 심은하 같은 연예인도 있지만, 대다수 연예인은 결혼 후에도 연예 활동을 계속한다. 2016년 금융업에 종사하는 재미교포와 결혼한 배우 김정은은 "현명하고 지혜로운 아내이자 여배우로서 늘 밝은 모습으로 잘 살겠습니다. 결혼 후에도 배우로서 변함없이 활동하겠습니다"라는 소감을 밝힌 뒤[106] 드라마와 영화를 오가며 활동한 것처럼 많은 연예인이 결혼 이후 왕성한 활동을 전개하고 있다.

이혼에 대한 사회적 인식도 변화하면서 이혼이 연예인의 활동에 더 이상 장애가 되지 않는다. 1987년 조영남의 외도 등으로 순탄치 못했던 결혼 생활을 이혼으로 마무리했던 배우 윤여정은 이혼으로 인해 '남편에게 순종을 거부한 불손한 여성'이라는 주홍글씨가 쓰였고 방송사와 영화사는 작품 출연 제의조차 하지 않아 많은 어려움을 겪으며 신산한 삶을 살았다. 이제는 윤여정처럼 이혼으로 인해 연예 활동에 제약은 따르지 않는다. 2015년 이혼한 예능스타 김구라는 "많은 분이 어려운 상황 속에서도 가정을 지킨다고 응원해 주셨는데, 실망스러운 소식 전해 드리게 되어서 죄송합니다. 저희 부

부는 18년의 결혼 생활을 합의이혼으로 마무리하게 되었습니다"라고 전한 뒤 시청자와 네티즌, 팬들은 위로와 함께 김구라의 방송 활동을 격려하는 반응을 쏟아냈다. 김구라는 이혼 후 더 활발한 연예 활동을 펼쳤다. 김구라를 비롯해 고현정 박시연 오현경 오윤아 황신혜 이승환처럼 이혼 후에도 왕성한 활동을 하는 연예인이 많이 늘었다. 심지어 〈돌싱포맨〉〈미운 우리새끼〉 〈우리 이혼했어요〉 〈돌싱글즈〉〈이제 혼자다〉처럼 이혼한 연예인이 출연하는 프로그램마저 생길 정도로 이혼은 연예인의 활동에 영향을 미치지 못하는 시대가 됐다.

연예인도 사람이다

4

연예인 언제까지 활동하나 –
연예인의 활동 수명

　연예인은 일반 직장인과 달리 정년이 없다. 한국에서 법적 정년은 교수가 65세, 교사와 검사는 62세다. 일반 직장인과 공무원은 60세지만 50세 전후로 직장을 그만두는 사람이 대다수다. 프로 스포츠 선수처럼 공식 퇴출 시스템도 없고 정년 없이 활동하는 변호사나 세무사처럼 자격증도 필요하지 않다. 연예인은 법적으로 규정한 정년은 존재하지 않는다. 본인이 원할 경우 평생 배우나 가수, 예능인, 모델, 댄서로 살아갈 수 있다.

　정년이 없고 일반 직장인과 다른 직업적 특성과 근로 환경을 갖고 있는 연예인의 생계와 직결된 활동 수명은 얼마나 될까. 데뷔 무대가 은퇴 무대가 되는 단명의 연예인이 있는가 하면 50~70년 현역으로 왕성한 활동을 펼치는 장수 연예인도 있다. 연예인의 활동 수명은 천차만별이다. 치열한 경쟁을 뚫은 연예기획사 연습생 중에서 장기간 교육과 훈련을 거치고 혹독한 평가를 통과한 소수의 사람만이 연예계에 데뷔하지만, 연예인의 활동 수명은 매우 짧은 편이다. 물론 많지 않지만, 이순재 김혜자 나문희 최불암 안성기 이미자 남진 나훈아 조용필 전유성처럼 50~70년 현역으로 활동하는 배우, 가

수, 개그맨도 존재한다.

연예인의 활동 수명은 연예인의 실력과 활동 의지에 따라 다르기도 하지만, 전적으로 대중의 관심과 인기, 문화상품의 흥행력, 대중매체와 문화산업의 수요에 따라 좌우된다. 대중의 관심과 인기가 있고 대중매체, 문화산업, 연예기획사의 이윤 창출에 기여하면 연예인은 나이와 상관없이 활동을 지속할 수 있다. 반면 인기와 흥행파워가 낮고 문화산업과 대중매체의 수요가 없으면 연예인이 활동 의지가 있어도 수명은 끝나고 대중의 시선에서 사라진다. 인기가 높고 흥행파워가 강력한 소수의 스타는 장기간 활동할 수 있지만, 인기와 흥행파워가 없는 일반 연예인의 경우, PD와 감독, 작가, 제작사, 방송사, 공연사 등 수요자의 선택이 없으면 일을 할 수 없다. 현역 배우, 가수, 예능인 중에도 공백 기간 없이 지속해서 활약하는 연예인은 소수다.

대중의 취향과 기호 급변, 연예인과 연예계 지망생의 폭증으로 인한 생존경쟁 치열, 연예기획사의 한탕주의 기획, 대중문화 트렌드의 변화, 새로운 뉴미디어의 등장 등으로 연예인의 활동 수명은 점점 더 짧아지고 있다. 데뷔무대가 은퇴 무대가 되는 가수와 배우, 예능인이 속출한다.

장기간 활동할 수 있는 스타의 자리에 올랐다고 하더라도 연기력, 가창력, 예능감 부족의 문제를 개선하지 않으면 연예인으로서 경쟁력과 상품성이 하락해 활동할 콘텐츠가 감소하면서 연예계 퇴장 수순을 밟는다. 유명 연예인과 스타 중 일부는 마약 투약, 불법 도박, 폭행, 음주운전, 성매매와 성폭행을 비롯한 불법 행위와 문제 있는 사생활로 인해 대중의 지탄을 받아 연예계에서 퇴출당하며 연예인 수명이 끝난다. 중장년 연예인 중 OTT를 비롯한 뉴미디어의 콘텐츠에 적극적으로 대응하지 못해 대중 특히 디지털기기의 사용이 일상화한 MZ세대와 잘파세대의 외면을 받아 인기와 경쟁력 상실로 대중문

연예인도 사람이다

화계를 떠나는 배우나 가수, 예능인도 많다.

1956년 연극 〈지평선 너머〉로 데뷔한 뒤 90세를 맞은 2024년 시트콤 〈개소리〉의 주연으로 나선 것을 비롯해 70년 가까이 드라마 175편, 영화 150편, 연극 100여 편 등 수많은 작품을 통해 대중과 만난 원로배우 이순재, 1959년 〈열아홉 순정〉으로 입문해 2024년 83세의 나이에도 데뷔 65주년 전국 순회공연을 가질 정도로 왕성한 활동을 펼친 트로트 가수 이미자, 1968년 방송 작가 겸 코미디언으로 활동을 시작해 타의 추종을 불허하는 독창적인 아이디어와 독특한 연기 스타일로 대중에게 웃음을 주며 50년 넘게 방송과 공연 무대를 지키는 개그맨 전유성처럼 단명 연예인이 넘쳐나고 생존 경쟁이 치열한 대중문화계에서도 대중의 사랑을 받으며 30~70년 긴 세월 동안 의미 있는 성취와 가치 있는 성과를 거두며 드라마와 영화, 대중음악, 예능·개그 프로그램, 공연의 발전을 견인하는 장수 연예인도 존재한다.

30년 넘게 영화와 드라마의 주연으로 활약하는 스타 배우는 15세 때 영화 〈깜보〉 조연으로 데뷔한 이후 영화 〈타짜〉부터 드라마 〈소년심판〉까지 드라마와 영화의 주연 그것도 원톱 주연으로 나서는 김혜수, 뛰어난 내면 연기를 바탕으로 새로운 캐릭터를 창출하며 드라마와 영화의 지평을 확장한 김희애, 탤런트 공채를 통해 연기자로 데뷔한 뒤 드라마와 영화의 주연으로 활약하며 한류스타 대열에 합류한 이병헌 차인표 장동건, 영화에 주력하며 칸 국제영화제 남·여우주연상 수상을 비롯한 국제영화제에서 두드러진 성과를 거둔 송강호 전도연 등이다.

1970년대 한국 영화침체기에도 여배우 트로이카의 한 명으로 〈겨울 여자〉를 비롯한 영화 흥행을 이끌며 스크린 스타로 부상한 뒤 영화와 드라마에서 활동하는 장미희, 1980년대 여배우 트로이카로 명성을 날리고 60대에도

주연으로 활약하는 이미숙, 시청률의 미다스로 〈첫사랑〉〈아들과 딸〉〈태조왕건〉 등 시청률 60%가 넘는 드라마의 흥행 신화를 쓴 최수종, 탄탄한 연기력으로 작품의 완성도를 높여 영화 〈명량〉〈파묘〉의 1,000만 관객을 동원하고 드라마 〈카지노〉의 높은 인기를 견인한 최민식, 강력한 남성성을 바탕으로 한 카리스마를 발산하며 드라마와 영화의 흥행을 이끈 최민수, 강렬한 캐릭터를 잘 소화해 대체 불가의 연기자로 명성을 쌓은 채시라, 국민 엄마로 다양한 문양의 중년 캐릭터를 표출하는 김해숙 등이 30~40년 넘게 드라마와 영화에서 주연으로 활약하는 배우들이다.

나문희는 83세의 나이에 2024년 개봉한 영화 〈소풍〉의 주연으로 활약한 것을 비롯해 드라마와 영화, 연극에 주·조연으로 나서며 인간의 심연까지 드러내는 광대한 연기력으로 인생의 의미와 감동을 전하는 60여 년 연기 경력의 배우다. 나문희처럼 50~70년 동안 영화와 드라마, 연극을 오가며 주·조연으로 활약하는 배우도 있다. 김혜자 안성기 최불암 고두심 윤여정 신구 김영옥 박근형 김용림 강부자 정혜선 반효정 백일섭 이정길 주현 박인환 손숙 임현식 김용건 선우용녀 정영숙 박원숙 김수미 한진희 임채무 정동환 오영수 등이 50~70년 동안 스크린과 TV 화면, 그리고 연극 무대를 화려하게 수놓았다.

10~20대 아이돌 가수들이 득세하고 하나의 히트곡만 남기고 사라지는 원히트-원더 가수들이 홍수를 이루는 대중음악계에서도 30년 넘게 방송과 무대를 장악하며 대중의 높은 인기를 누리는 스타 가수의 지위를 유지하는 연예인이 있다. 1960년대 데뷔해 1970년대 대한민국을 양분하며 최고 스타로 부상한 남진, 나훈아와 연예계 입문 이후 다양한 장르의 수많은 메가 히트곡을 양산하고 공연 문화의 패러다임을 다시 쓰며 한국 대중음악사의 가

장 위대한 가수로 평가받는 조용필은 50년 넘게 신곡을 왕성하게 발표하고 방송과 무대를 통해 대중과 활발하게 만나고 있다. 하춘화 송대관 태진아 설운도 김연자 심수봉 최진희 주현미 등은 30~50년 가수 활동을 하면서 대중의 높은 인기를 얻고 있는 트로트 가수다. 1978년 방송인으로 연예계에 진입한 뒤 1983년 앨범 〈나는 행복한 사람〉을 발표하면서 가수로 나선 이후 〈가로수 그늘 아래 서면〉 〈소녀〉 〈붉은 노을〉 등 많은 인기곡을 양산하며 발라드의 진화를 이끈 이문세와 1986년 록밴드 부활의 보컬로 활동하며 데뷔한 뒤 〈말리꽃〉 〈네버엔딩 스토리〉 〈그런 사람 또 없습니다〉 등 발라드 히트곡을 발표한 이승철, 1987년 MBC 〈강변가요제〉에서 〈J에게〉를 불러 대상을 차지하며 스타덤에 오른 뒤 2000년대 이후에도 〈인연〉 〈그중의 그대를 만나〉 같은 신곡을 인기곡으로 만든 이선희, 1990년 데뷔 앨범 〈미소 속에 비친 그대〉를 밀리언셀러로 등재시키며 스타덤에 올라 음반, 음원, 공연에서 강력한 흥행파워를 자랑하며 '발라드의 황제'로 불린 신승훈 등은 30년 넘게 대중의 높은 인기를 누리는 발라드 스타 가수다. 한국 대중음악 장르 중에서 열악한 상황에서 발전해 온 음악이 록이다. 1977년 파격적인 리듬과 신선한 가사, 실험적인 멜로디 등으로 대중음악계와 대중에 충격을 가하며 신중현이 1960년대 씨를 뿌린 한국 록을 1970~1980년대 개화시킨 산울림의 김창완, 1985년 록음악으로는 기적 같은 60만 장의 음반 판매량을 기록한 정규 1집 앨범 등을 통해 한국 록의 지형을 바꾼 들국화의 전인권, 〈고해〉 〈그대는 어디에〉 〈비상〉 〈낙인〉 등 수많은 록 히트곡을 쏟아낸 시나위의 임재범, 1989년 데뷔한 뒤 록과 발라드 음악으로 대중의 인기를 얻고 공연에서 타의 추종을 불허하는 흥행파워를 자랑하며 '공연의 귀재'로 불리는 이승환, 〈사랑했나봐〉 〈나는 나비〉 〈너를 보내고〉 같은 많은 히트곡과

활발한 공연과 방송 활동으로 높은 인기를 얻은 윤도현 등이 록 음악을 하며 30~40년 넘게 대중의 관심 중앙에 있는 스타 가수들이다. 또한, 1993년 결성하고 1996년 공식 데뷔한 크라잉넛과 노브레인은 아티스트의 개성과 독창성을 담보하는 실험적이고 독창적인 인디 음악을 주류 대중음악에 수혈한 장수 인디 밴드다. 1960년대 후반과 1970년대 초중반 청년문화의 첨병 역할을 한 포크 음악으로 데뷔하고 활동한 송창식 양희은 조영남 정태춘 등은 40~50년 동안 인기 정상을 차지한 포크 가수다. 역동적인 퍼포먼스와 함께 음악을 소화해 수명이 짧다는 댄스 가수 중에도 30년 넘게 신곡을 계속해서 발표하며 활동하는 장수 가수가 있다. 바로 1986년 〈오늘밤〉을 부르며 관능적인 외모, 섹시한 댄스로 도발적인 무대를 꾸미며 데뷔한 김완선은 〈삐에로는 우릴 보고 웃지〉〈리듬 속의 그춤을〉 같은 인기곡을 양산하고 2000년대 이후에도 〈필링〉 같은 신곡을 꾸준히 발표하고 있다. 엄정화 역시 〈배반의 장미〉〈포이즌〉〈몰라〉 등 수많은 히트곡을 발표하고 댄스 가수들의 롤모델 역할을 하며 30년 넘게 대중의 높은 인기를 얻고 있다. 1996년 H.O.T를 시작으로 한국 대중음악계의 재편을 이끈 아이돌 그룹이 K팝 한류를 선도하고 음반과 음원 흥행을 주도하며 막대한 수입을 창출한 주역으로 자리 잡았다. 하지만 치열한 경쟁과 연예기획사의 문제 등으로 데뷔 무대가 은퇴 무대인 경우가 허다하고 5년 이상 활동하는 경우를 찾기 힘든 아이돌 그룹은 단명 가수의 아이콘이다. 이런 상황에서 20년 넘게 그룹을 해체하지 않고 활동하는 장수 그룹도 있다. 1998년 데뷔한 신화, 1999년 활동을 시작한 god 같은 1세대 아이돌 그룹이 20년 넘게 활동하고 있다. 1970~1980년대 미국을 중심으로 부상하며 전 세계에서 인기를 얻었던 힙합은 1990년대 중후반 한국에 도입되고 2000년대 한국 대중음악 주류로 자리 잡았다. 1999년 힙

합 듀오 드렁큰 타이거의 멤버로 한국 힙합 정립에 큰 역할을 한 타이거 JK
는 20년 넘게 힙합 음악을 발표하며 무대에 올라 힙합 확산에 노력한 스타
가수다. 이 밖에 레게 음악과 흑인 음악 등 월드뮤직으로 한국 음반 최다 판
매 기록을 세운 바 있는 김건모를 비롯해 다양한 장르의 음악 분야에서 30년
넘게 왕성한 활동을 하는 장수 가수들도 존재한다.

 '개그·예능 스타의 수명은 6개월~1년'이라는 말이 나올 정도로 웃음의
코드와 대중의 취향이 급변하면서 예능 스타의 지위를 장기간 유지하는 개
그맨과 예능인은 매우 적다. 이런 상황에서 이경규는 1981년 1회 MBC 개
그 콘테스트 입상을 통해 연예계에 입문한 후 개그 프로그램부터 관찰 예능
프로그램까지 다양한 장르의 예능 프로그램에서 강렬한 존재감과 빼어난 예
능감으로 높은 시청률을 견인하며 40년 넘게 예능 트렌드를 이끌고 있는 대
표적인 장수 예능 스타다. 1988년 MBC 개그 콘테스트에서 금상을 수상하
며 화려하게 예능계에 데뷔한 박미선은 30년 넘게 슬럼프 없이 꾸준하게 여
성 예능인으로 새로운 예능 영역과 웃음 코드를 개척하며 다양한 예능 프로
그램과 개그 프로그램에서 주역으로 활약하는 예능 스타다. 1991년 KBS에
서 데뷔한 유재석, SBS에서 활동을 시작한 신동엽, MBC를 통해 예능인으
로 첫선을 보인 이영자도 30년 넘게 활동하며 한국 예능 판도와 트렌드를 좌
우하는 예능 톱스타로 맹활약하고 있다. 8년여의 무명 생활을 견디며 스타
덤에 오른 유재석은 독창적인 예능 코드 개발, 예능 프로그램의 포맷과 소재
확장, 진행자와 출연자의 새로운 역할 창출 등을 통해 예능 프로그램과 예
능 한류의 진화를 주도하고 일상에선 선한 영향력을 발휘하며 예능인의 인
식과 위상을 제고했다. 신동엽은 급변하는 예능 트렌드와 웃음 코드 그리고
대중의 취향과 기호에 따라가기보다는 자신만의 강점과 경쟁력을 살려 새

로운 예능 트렌드를 만들어 프로그램의 인기를 견인하며 한해 20개가 넘는 프로그램을 소화할 정도로 타의 추종을 불허하는 엄청난 활동으로 30년 넘게 예능 스타의 견고한 위상을 유지하고 있다. 이영자는 능수능란한 연기력과 압도적인 진행 실력을 무기 삼아 개그 프로그램과 예능 프로그램에서 강렬한 존재감을 드러내며 여성 주도 예능 프로그램 부활의 선봉장 역할을 했다. 순수한 소시민의 이미지와 캐릭터 그리고 자신을 낮추며 출연자를 배려하는 진행으로 밝은 웃음을 주며 예능인의 위상을 높인 김국진, 씨름선수에서 예능인으로 전업해 결정적인 순간에 승부를 거는 승부사적 기질과 고도의 집중력, 엄청난 존재감을 드러내며 그 누구도 따를 수 없는 대체 불가 예능 스타로서의 입지를 굳힌 강호동, 독설과 직설의 진행으로 새로운 예능 트렌드를 창출하며 독창적인 캐릭터를 구축한 김구라, 웹예능 등 미디어의 변화에 적극 대응하며 여성 예능인의 새로운 길을 개척한 송은이가 30년 넘게 장수하는 예능 스타들이다. 이경실 서경석 조혜련도 30년 넘게 장수하는 예능인으로 꼽힌다. 이 밖에 개그 프로그램에선 새로운 여성 캐릭터를 개척하고 예능 프로그램에선 남자 MC와 대등한 여성 MC 역할을 확보한 김미화와 전유성 엄영수 임하룡은 40~50년 동안 방송과 무대에서 웃음을 주는 개그맨으로 왕성한 활약을 하고 있다.

하루살이 단명 연예인의 홍수 속에 일부 연예인은 강력한 흥행파워와 높은 인기, 빼어난 실력과 꾸준한 노력, 대체불가의 개성과 이미지, 급변하는 대중의 취향과 미디어 환경에 대한 적극적 대처, 철저한 사생활 관리, 동료 연예인과 스태프에 대한 따뜻한 배려, 나이와 경력, 명성을 권력 삼지 않는 자세, 연기와 가창, 예능에 대한 열정을 바탕으로 물리적 나이를 무력화하며 오랫동안 대중의 곁을 지키고 있다. 정년 없는 연예인 중 데뷔 무대가 은퇴

무대가 되는 활동 수명이 매우 짧은 단명의 가수, 배우, 예능인이 대다수이고 50~70년 왕성하게 활동하는 이순재 신구 나문희 김혜자 안성기 이미자 조용필 송창식 전유성 같은 장수 연예인은 극소수다.

연예인은 극단의 감정노동자! –
연예인의 직업적 특성과 고통

1991년 11월 애지중지하던 6대 독자 외아들이 교통사고로 숨진 다음 날 약속된 방송 프로그램 녹화에 참여했다. "여러분 죄송합니다. 여러분께 깊은 사과의 말씀을 하나 드리겠습니다"라고 말했다. 일순간 장내는 무거운 침묵이 흘렀다. 아들 사망으로 은퇴한다는 소문이 사실로 드러나는 순간이구나 하는 생각에서다. 그는 숙연함을 비웃기라도 하듯 "그동안 김영삼씨와 박철언씨의 관계 개선을 해내지 못해 정말 죄송합니다"라는 유머를 했다. 관객들은 떠나갈 듯 웃었다. 코미디언 이주일은 자식을 가슴에 묻고 프로그램에 출연해 시청자에게 웃음을 선사했지만, 자신은 속으로 울고 있었다.

"브라(브래지어)는 건강에 좋지 않습니다. 자연스럽고 편해서 노브라 합니다. 브라는 저에겐 액세서리이며 필수가 아닌 선택입니다. 노브라에 대한 편견을 깨고 싶었습니다." 한 아이돌 스타가 SNS에 노브라 사진을 게재했다. 네티즌의 노골적이고 모욕적인 댓글이 쏟아졌고 언론매체의 자극적이고 선정적인 보도가 잇따랐다. 연기자·가수 활동과 방송, 유튜브, SNS를 통해 여성에 가해지는 외모 평가, 성희롱, 성적 취향 강요에 맞서며 편견을 해체하

려 했지만, 대중이 원하는 여성 연예인다운 모습을 보이지 않고 젊은 여성 연예인을 '인형'이나 '성적 대상'으로 소비하는 사회적 분위기를 거부한다는 이유로 오랜 시간 부당한 비난과 악의적 보도에 시달렸다. 2019년 10월 14일 극단적 선택을 한 설리다.

2005년 2월 22일 "살아도 사는 게 아니야…"라는 메모만을 남긴 채 스물다섯 살 젊은 스타 이은주는 스스로 목숨을 끊었다. 이은주는 우울증이라는 깊은 마음의 병을 앓고 있으면서도 항상 밝은 표정으로 드라마와 영화 작업에 임했고 기자들과 만나서도 힘든 기색 없이 환한 얼굴로 인터뷰를 진행했다.

자식이 죽은 세상에서 가장 고통스러운 슬픔을 숨긴 채 무대에 올라 대중을 웃긴 코미디언 이주일, 자신의 기호와 취향을 밝힌 뒤 무차별적인 악플과 선정적 기사 세례를 받은 아이돌 설리, 정신적 아픔으로 너무 힘든 상황에서도 영화와 드라마를 통해 대중에게 감동을 준 배우 이은주는 연예인이 극단의 감정 노동자라는 사실을 명백하게 보여준다.

미국의 사회학자 앨리 러셀 혹실드Arlie Russell Hochschild는 감정 노동emotional labor이란 소비자들이 우호적이고 보살핌을 받고 있다고 느끼도록 자기의 외모와 표정을 유지하고 실제 감정을 억누르거나 실제와 다른 감정을 표현하는, 즉 감정을 관리하는 노동이라고 정의했다. 감정노동은 임금을 받기 위해 외부로 드러나는 얼굴 및 신체적 표현을 만들고자 감정을 관리하는 행위를 말한다.[107] 기분 나쁜 상황이나 힘든 상황에서도 억지로 웃어야 하는 일을 단적으로 감정노동이라고 한다. 백화점 종업원, 비행기 승무원, 콜센터 직원, 병원 간호사, 호텔 종사자처럼 업무수행 과정에서 실제 감정을 속이거나 절제하고 다른 특정 감정을 표현하도록 업무상, 조직상 요구되는 사람과 전시

적 감정으로 일하는 사람을 감정 노동자라고 한다. 현대 사회는 인간의 감정까지 상품화하고 감정 관리가 노동의 일부분이 된 감정노동 사회라고 해도 과언이 아니다.

팬과 대중을 상대하고 불특정 다수를 소구하는 대중매체에서 활동하는 연예인은 극단의 감정 노동자로 꼽힌다. 연예인의 감정 노동은 연습생 시절부터 철저하게 연예기획사에 의해 관리된다. 오랜 합숙생활, 구성원 내의 역할 분담, 사생활 공개, 건강과 심리 상태에 대한 체계적인 기록과 관리를 통해 아이돌의 감정은 훈육된다. 또한, 팬과 대중매체의 시선으로부터 24시간 자유롭지 못하고 자신의 감정을 드러내지 못하는 생활은 또 다른 노동을 수행하는 것이라 할 수 있다.[108]

연예인은 팬과 대중을 상대로 드라마나 예능 프로그램, 영화, 공연, 음악을 통해 재미와 즐거움, 감동과 설렘, 위로와 흥분, 편안함과 만족감, 기대와 열정을 주는 직업이기 때문에 자신의 감정을 철저히 배제해야 한다. 아무리 슬프거나 힘들어도 카메라 앞에서는 그리고 무대 위에서는 항상 웃는 얼굴을 보여주어야 한다. 연예인은 최대의 이윤을 창출하기 위해 자신이 실제로 느끼는 감정은 배제하고 문화 상품의 매출을 최대한 올리기 위해 익혔던 감정과 관련된 표현 규칙들을 얼굴이나 신체를 통해 실행시킨다. 연예인에게 감정은 늘 관리와 조율의 대상이다.[109]

박원숙은 자식을 가슴에 묻고 드라마 촬영장에서 푼수 연기를 해야 했고 이순재는 오전에는 어머니의 장례식장을 지키고 오후에는 연극무대에 올랐다. 윤도현은 할머니의 부음을 접했지만, 예정된 공연 무대에서 노래를 불렀다. 바다는 아버지가 숨진 다음날 KBS 〈열린 음악회〉에 출연해 활기찬 퍼포먼스와 함께 노래를 소화했다. 이처럼 연예인은 가족이 죽은 상황에서도 웃

연예인도 사람이다

음 띤 얼굴로 대중 앞에 서거나 방송에 나서야 한다. 만약 연예인이 자신의 처지에 충실한 감정을 노출하면 대중과 대중매체로부터 연예인답지 못한 행동이라는 비난과 프로답지 못한 태도라는 비판을 받는다. 개그우먼 박나래는 "방송 녹화 도중 할아버지 부고 소식을 들었다. 쏟아지는 눈물을 참고 마지막까지 웃는 얼굴로 녹화를 마쳤다. 이런 내 모습이 너무 싫었고 죄책감마저 들었다"라고 토로했다.[110]

설리처럼 연예인이 자신의 취향과 기호, 사회적 이슈나 정치적 사건에 대한 의견을 밝히면 대중에게 이해받기도 하지만, 대체로 악플과 비난이 쏟아지기 일쑤다. 상당수 대중은 연예인의 의지와 감정을 무시하며 '무뇌아' 취급을 하고 도덕과 규범의 내레이터 모델이길 강요한다. 특히 여자 연예인을 생의 의지가 없는 '인형' 혹은 '성적인 소비대상'으로만 간주한다. 연예인은 이처럼 대중과 팬이 요구한 인간상을 구현하도록 강요받는다.

연예인과 스타는 보다 많은 이윤 창출을 위해 연예기획사와 대중매체가 구축한 이미지에 맞는 삶을 살기를 요구받는다. 연예인과 스타는 대중매체에서 형성한 이미지로 대중에게 존재하기에 실제 생활도 이미지처럼 살아가기를 강권당하는 경우가 많다. 하지만 삶과 이미지 사이에 괴리가 있을 수밖에 없다. 문화산업의 발달로 스타를 만드는 스타 시스템이 정교해지면서 이미지와 실제 생활의 간극은 더욱 커지고 있다. 이 간극은 연예인의 생활에 많은 어려움을 안긴다.

소셜미디어의 대중화와 사생팬의 등장, 전 국민의 기자화로 인해 연예인의 감정노동은 365일 24시간 연중무휴 체제가 되었다. 연예인은 공적인 활동 공간에서는 감정노동에 충실하지만, 사적 공간에서는 자신의 감정을 발산하며 자유스럽고 편안한 생활을 하고 싶어 한다. 하지만 연예인의 사적 공

간도 미디어와 대중, 팬에게 언제든 노출될 가능성이 있어 사적인 영역에서도 항상 감정을 관리해야 한다.

감정노동을 오래 수행한 노동자의 상당수는 이른바 '스마일 마스크 증후군smile mask syndrome'에 걸리는 경우가 많다. 밝은 모습을 보여야 한다는 강박 관념에 사로잡혀 얼굴은 웃고 있지만 마음은 우울한 상태가 이어지거나 식욕 등이 떨어지는 증상을 말한다. 스마일 마스크 증후군의 증상을 보이는 연예인이 많다.

연예인은 자신이 느끼는 감정을 억누른 채, 자신의 활동에 맞게 정형화한 행위를 해야 하기에 감정적 부조화가 자주 초래되며 심한 스트레스를 받는다. 이를 적절하게 해소하지 못할 경우 좌절, 분노, 적대감 등 정신적 스트레스와 우울증을 겪게 되며, 심하면 중증의 정신질환 또는 자살로 이어진다. 극단의 감정노동에 시달리는 연예인은 불안, 초조, 화병, 우울증, 대인기피증, 수면장애, 공황장애의 질환을 앓거나 알코올과 마약에 의존해 단시간 고통을 잊기도 한다. 감정노동의 고통을 견디지 못하고 연예계를 떠나는 사람도 적지 않다. 심지어 이은주 최진실 설리 종현 박지선 박용하처럼 극단적 선택을 하기도 한다. 감정노동에 익숙해지면 연예인에게 가장 소중한 창의성과 독창성, 개성이 거세되는 최악의 상황에 직면하기도 한다.

정부는 감정노동을 하는 종사자를 보호하기 위해 2018년 일명 '감정노동자 보호법'으로 불리는 산업안전보건법을 만들기도 했지만, 연예인은 이 법의 보호조차 받지 못한다. 수많은 연예인이 오늘도 힘든 상황 속에서 자신의 감정을 철저히 숨기고 대중에게 즐거움과 웃음을 주기 위해 드라마와 영화, 예능 프로그램에 출연하고 무대에 오른다. 그렇지 않다면 "가시밭길이라도 자주적 사고를 하는 이의 길을 걷고 '별난 사람'이라고 낙인찍히는 것보

연예인도 사람이다

다 순종이라는 오명에 무릎 꿇는 것을 더 두려워하자"라는 토마스 왓슨 전 IBM 회장 말을 새기며 자신의 취향과 기호, 소신, 감정을 당당하게 밝힌 뒤 언론매체와 대중의 비난과 악플을 받고 스스로 목숨을 끊은 설리가 되길 강요받는다.

5장

연예인은 무엇을 하나 -
연예인의 역할

연예인과 스타는 인기와 팬덤, 이미지, 매력, 영향력, 재능, 평판, 상징 권력을 바탕으로 다양한 역할을 수행한다. 대중문화가 '연예인의 문화'로 명명될 정도로 문화 부문에서 연예인의 역할은 지대하다. 하지만 연예인은 TV·OTT, 스크린, 음반과 음원, 무대에만 한정할 수 없다. 연예인은 문화뿐만 아니라 사회, 정치, 경제, 교육을 비롯한 다양한 분야와 광범위한 영역을 가로지르며 많은 역할을 이행하기 때문이다. 사회·경제적 역할을 무시하고 연예인을 단순히 문화적 역할로만 국한하면 연예인의 많은 부분을 간과하게 된다. 반대로 경제적인 역할이나 사회적 기능만 강조한다면 연예인의 핵심적 역할을 보지 못하는 결과를 초래한다.

연예인의 역할에 대한 단편적 고찰은 연예인의 총체적 파악을 불가능하게 할 뿐만 아니라 가수, 배우, 예능인에 대한 잘못된 인식과 이해로 이어진다. 한 국가의 사회사가 스타를 포함한 연예인에 의해 쓰일 수 있다는 레이몬드 더그나트의 주장[111]처럼 연예인은 문화, 사회, 경제 등 다양한 분야에서 중요한 역할을 실행하고 있다.

연예인, 대중문화 지형도를 그리다 –
연예인의 문화적 역할

　연예인이 개화기와 일제 강점기의 대중문화 초창기부터 1990~2020년대의 대중문화 폭발기까지 한국 대중문화 지형도를 그려왔다. 100여 년의 한국 대중문화사가 최초의 극영화 〈월하의 맹서〉의 주연으로 활약한 이월화부터 K팝을 세계 팝음악의 주류로 진입시킨 방탄소년단까지 수많은 연예인에 의해 쓰였다. 연예인은 한국 대중문화의 어제와 오늘을 있게 한 진정한 주인공이다. 배우, 가수, 코미디언·예능인, 댄서, 모델은 한국 대중문화의 형식과 내용을 구성하고 문화 산업의 발전을 견인한 주체다. 또한, 한국 대중문화의 국제적 위상을 높이고 해외 시장을 개척한 한류의 주역이다.

　가수는 트로트, 신민요, 스탠더드 팝, 록, 발라드, 댄스음악, 힙합, K팝 등 다양한 장르 음악의 도입과 발전을 주도했고 K팝 한류의 지구촌화를 견인했다. 배우는 한국 영화와 드라마의 질적·양적 진화와 국내외 흥행을 선도했다. 코미디언과 예능인은 한국 코미디와 예능 프로그램의 지평을 확장하고 예능 한류를 진작시켰다. 댄서는 가수의 퍼포먼스 완성도를 높이고 K-댄스를 세계 각국에 유행시켰다.

한국이 세계 7위 문화 콘텐츠 시장 규모를 갖추고 전 세계 문화적 영향력 부문 6위에 오르며 2억 2,497만 명의 한류 팬을 확보한 것은 100여 년의 한국 대중문화사를 수놓은 연예인 덕분이다. 연예인으로 인해 한국 대중문화가 국내외에서 신드롬을 일으키며 경쟁력 강한 문화 상품으로 성장을 거듭했다.

스타와 연예인은 문화산업과 대중문화 분야에서 핵심적 역할을 수행한다. 스타와 연예인은 작품의 내용과 형식을 구성하고 콘텐츠의 문양을 결정한다. 드라마와 영화의 주연을 하는 스타부터 단역으로 출연하는 보조 연기자까지 출연하는 배우가 작품의 완성도와 작품성을 좌우한다. 주연 배우를 비롯한 출연 연기자들이 연기력과 캐릭터 창출력, 배우 간의 연기 조화가 뛰어나면 드라마와 영화의 완성도가 높아지지만, 그렇지 못하면 작품의 질이 떨어져 대중의 외면을 받는다. 가수의 가창력과 퍼포먼스 실력, 대중에 대한 소구력은 K팝과 공연의 완결성에 큰 영향을 미친다. 예능감과 진행 실력, 연기력이 담보된 개그맨과 예능인은 코미디와 예능 프로그램을 통해 시청자와 관객에게 많은 웃음을 준다.

연예인에 의해 완성도와 작품성을 높인 한국 드라마와 영화, 음악, 예능 프로그램 등으로 한국 문화상품의 경쟁력이 제고된다. 아카데미영화제의 작품상 감독상 국제장편영화상 각본상과 칸영화제 황금종려상을 휩쓴 영화 〈기생충〉, 베를린영화제 여우주연상을 받은 〈밤의 해변에서 혼자〉, 칸영화제에서 감독상과 남우주연상을 차지한 〈헤어질 결심〉과 〈브로커〉를 비롯해 한국 영화의 국제영화제 수상은 출연 배우들의 역할이 결정적이었다. 미국의 〈굿닥터〉, 일본의 〈시그널〉, 중국의 〈미생〉, 대만의 〈우리들의 블루스〉, 베트남의 〈태양의 후예〉, 홍콩의 〈빅마우스〉, 태국의 〈오 나의 귀신님〉, 튀르키예

의 〈상속자들〉처럼 세계 각국이 경쟁적으로 한국 드라마를 리메이크할 뿐만 아니라 〈오징어 게임〉이 에미상의 감독상·남우주연상과 골든 글로브의 남우조연상을 차지하고 〈연모〉가 국제 에미상 트로피를 들어 올리는 등 한국 작품의 수상 행진이 펼쳐지는 것도 출연 배우의 활약 덕분이다. 빌보드뮤직어워드, 아메리칸뮤직어워드의 주요부문 상을 수상하고 빌보드 메인차트 '빌보드 200' '핫100' 1위를 석권하며 K팝을 팝의 중심부로 진입시킨 것은 방탄소년단 스트레이키즈 블랙핑크 뉴진스 같은 가수들이다. 〈런닝맨〉 같은 예능 프로그램이 외국에서 촬영할 때 팬들이 구름떼처럼 몰리고 〈피지컬: 100〉을 비롯한 한국 예능 프로그램이 넷플릭스 세계 시청 1위에 오른 것은 유재석 강호동을 비롯한 예능인의 존재가 있었기에 가능했다.

연예인 특히 스타는 영화, 드라마, 코미디·예능 프로그램, 대중음악, 공연 같은 문화 상품의 흥행을 좌우한다. 스타를 비롯한 연예인의 가장 중요한 문화적 역할은 문화산업의 성패를 좌우하는 문화 상품 소비를 창출하는 것이다. 대중문화 상품은 일반 상품처럼 명백한 물질적 욕구가 아니라 미적이고 표현적 또는 오락적 욕구와 관련돼 있다. 문화 산업과 대중문화 상품에 대한 수용자의 효용은 다중적인 문화적 가치가 배어 있어 수요 예측이 불확실하다. 일반 상품은 한 번 생산되면 수요가 존재하는 한 동일 상품이 반복적으로 생산되고 소비된다. 그 결과 최초의 소비가 종료되면 상품의 질에 관한 정보가 명확하게 드러나기 때문에 불확실성이 점차 줄어들 수밖에 없다. 반면 영화, 드라마, 예능 프로그램, 음반, 음원, 공연 같은 문화 상품은 대체로 일회적인 생산과 소비로 특징 지워지기 때문에 상품의 생명주기가 매우 짧을 뿐 아니라 경험의 반복이 제약당하므로 상품의 질과 관련한 불확실성이 매우 높다. 문화 상품은 소비한 후에 비로소 상품의 효용과 질을 알 수 있는 경험

재 특성이 있는 동시에 한 번 소비된 상품은 재차 소비될 가능성이 낮은 소비의 비반복성을 내재한다. 문화 상품은 생필품이 아니라 사치재여서 문화 상품의 소비는 경제적 변인에 직접적인 영향을 받는다. 문화상품은 다른 문화 시장에 진입할 경우 어느 정도 가치가 떨어지는 문화 할인 현상이 발생한다. 문화 상품은 언어, 관습, 가치관 등의 차이로 인해 다른 문화권 진입이 어렵고 국가별 문화적 장벽이 존재해 문화 할인이 일어난다. 유통과 소비 창구는 문화상품의 가치에 영향을 미친다. 또한, 문화 상품은 성공과 실패가 확연하게 드러난다. 문화 상품이 흥행에 성공하면 엄청난 이익을 얻지만, 실패하면 손실 폭이 매우 크다. 문화 상품은 원판 생산에 대부분의 생산비용이 투여되고 재판 생산부터는 단지 복제 비용만 추가된다.[112] 이 때문에 수요량이 많을 수록 생산비를 제한 순이익 규모가 엄청나게 증가한다. 문화 상품의 생산은 높은 비용 투자에도 불구하고 이 같은 내재적 속성 때문에 수요의 불확실성이 높아 성공의 결과를 예측하기가 힘들지만, 성공하면 막대한 이윤을 창출할 수 있다. 대중문화와 문화 산업의 주체들은 불확실성을 최소한 줄일 여러 가지 방안을 강구한다. 예컨대 위험을 최소화하기 위한 위험회피, 위험감소, 그리고 위험분산 기법을 활용한다. 위험을 최소화하려는 다양한 방법이 문화산업에서 전개되고 있다. 성공한 문화 상품의 모방과 속편 제작, 성공한 소설이나 웹툰을 드라마나 영화로 만드는 것처럼 다른 문화 분야에서 성공한 작품의 재가공, 시상식 및 이벤트를 통한 문화 상품 가치 창조, 기자·평론가·블로거·유튜버를 통한 홍보 활성화, 여러 판매 창구 동원 등 문화산업의 위험을 최소화하려는 다양한 전략을 동원한다.

문화 상품 시장의 안정화를 꾀하는 가장 강력한 방법의 하나가 바로 한 사람 혹은 그 이상의 스타와 유명 연예인에 대한 감정적, 정서적 연결고리를 만

들어줌으로써 소비자들을 직간접적으로 특정 문화 상품 범주에 묶어두는 스타와 유명 연예인 활용 전략이다. 스타와 유명 연예인은 고정적인 소비자로서 기능하는 수많은 팬과 팬클럽, 팬덤을 가지고 있는 데다 홍보나 광고 효과가 높아 문화 상품의 안정적 수요를 창출할 가능성이 크다.

전국 관객 기준으로 출연작 관객 수, 주·조연 가중치, 해당연도 관객 수를 고려해 산출한 한국 영화 폭발기인 2009~2019년의 배우 흥행파워 순위에서 하정우가 1위에 올랐고 황정민 송강호 류승룡 유해진 이정재 오달수 김윤석 강동원 마동석이 2~10위를 기록했는데 이들 스타는 강력한 티켓파워를 발휘하며 많은 관객을 극장으로 유입시켰다.[113] 2004년 설경구 안성기 주연의 〈실미도〉를 시작으로 2024년 마동석 주연의 〈범죄도시 4〉까지 24편의 1,000만 관객을 돌파한 한국 영화의 주연과 주연급 배우를 살펴보면 송강호 류승룡 마동석이 4편의 1,000만 관객 영화의 주연 또는 주연급으로 나선 것을 비롯해 하정우 황정민이 3편, 최민식 이정재 설경구 전지현 주지훈이 2편이다. 이는 스타와 유명 배우가 영화 흥행을 주도적으로 이끈다는 것을 증명한다. 시청률 조사가 실시된 1992년부터 2024년까지 역대 시청률 10위 드라마의 주연을 살펴보면 〈첫사랑〉(65.8%)의 최수종 배용준 이승연, 〈사랑이 뭐길래〉(64.9%)의 김혜자 이순재 최민수 하희라, 〈허준〉(64.8%)의 전광렬 황수정, 〈모래시계〉(64.5%)의 최민수 고현정 박상원, 〈젊은이의 양지〉(62.7%)의 하희라 이종원, 〈그대 그리고 나〉(62.4%)의 박상원 최진실 차인표, 〈아들과 딸〉(61.1%)의 최수종 김희애, 〈태조 왕건〉(60.5%)의 최수종 김영철, 〈여명의 눈동자〉(58.4%)의 박상원 최재성 채시라, 〈대장금〉(57.8%)의 이영애 지진희로 이들은 인기가 높은 스타들이다. 2020년대 들어 유재석이 MC와 멤버로 나선 〈무한도전〉〈놀면 뭐하니〉〈유 퀴즈 온 더 블럭〉〈런닝맨〉

을 비롯해 강호동 신동엽 김구라 박나래 전현무 등 예능 스타들이 진행하는 예능 프로그램이 시청률 상위를 독식하고 있다. 스타가 예능 프로그램 시청률에 큰 영향을 준다. 음반과 음원 판매에서도 스타 가수의 흥행파워는 강력한 영향을 미친다. 4,020만 장의 음반이 판매된 2020년 방탄소년단 음반 판매량이 916만 장(22.8%)에 달해 1위를 차지했고 271만 장(6.7%)의 세븐틴, 218만 장(5.4%)의 NCT, 170만 장(4.2%)의 블랙핑크, 155만 장(3.8%)의 NCT 127이 5위권에 포진했다. 2023년에는 1,667만 장의 세븐틴, 1,060만 장의 스트레이 키즈, 905만 장의 방탄소년단, 649만 장의 투모로우바이투게더, 486만 장의 NCT 드림, 437만 장의 NCT127, 434만 장의 뉴진스, 385만 장의 엔하이픈, 385만 장의 제로베이스원, 373만 장의 아이브가 상위 10위 안에 포진했다. 스타 아이돌 그룹이 음반 판매량의 상위권을 모두 독식했다.

스타와 연예인은 수요 예측이 어려운 영화, 드라마, 예능, 음악, 공연의 흥행 성공 가능성을 높일 뿐만 아니라 방송사 편성과 OTT 서비스, 해외 판매, 광고와 간접광고PPL 유치, 굿즈 매출 등 유통 창구와 수입을 극대화하는 데도 주도적 역할을 한다. 2016년 2~4월 방송된 드라마 〈태양의 후예〉는 130억 원의 제작비가 투입됐지만, 중국을 비롯한 30여 개국 수출, 광고, PPL, OST 수입으로 3,000억 원의 매출액을 기록했다. 이는 남녀 주연으로 출연한 스타 송중기 송혜교부터 테러 현장에서 죽은 장면에만 출연한 단역 배우에 이르기까지 배우들의 노력이 가져온 성과다. 250억 원의 제작비가 들어간 〈오징어 게임〉이 1조 2,400억 원이라는 상상을 초월한 수입을 거둔 것 역시 주·조연 이정재 박해수 정호연 오영수 이유미부터 다양한 게임 장면에 잠깐 출연한 수많은 보조 출연자까지 다양한 역할을 연기한 배우들이 있었기에 가능했다. 방탄소년단은 2019년 6월 1~2일 2회 영국 웸블리 스타디

움 공연만으로 12만 장 티켓 판매 144억 원, 인터넷 유료 생중계 수입 46억 원, 굿즈 판매 40억 원 등 230억 원의 수입을 올렸다. K팝과 퍼포먼스로 세계적 팬덤을 구축한 방탄소년단과 공연 무대의 완성도를 높인 댄서와 연주자 등이 있었기에 가능한 수입이다.

스타와 연예인은 또한 대중문화와 문화산업의 투자를 유치하는 기능도 한다. 영화와 드라마, 예능 프로그램, 음반·음원, 공연, 화보 등 문화 상품 투자자들은 투자 여부를 결정하는 요소 중 가장 중요하게 고려하는 것이 바로 스타와 유명 연예인 출연 여부다. 어떤 연예인이 출연하느냐에 따라 투자 여부뿐만 아니라 투자액 규모도 달라진다. 일부 투자자는 투자 조건으로 특정 스타와 연예인의 출연을 내 거는 경우도 적지 않다.

이처럼 스타와 연예인은 문화 콘텐츠의 형식과 내용을 구성하고 흥행과 트렌드를 이끌며 대중문화의 지형도를 그리는 핵심적인 문화적 역할을 수행한다.

2

연예인은 하나님보다 힘이 세다! – 연예인의 사회적 역할

일본이 2023년 8월 24일 후쿠시마 오염수를 바다에 방류하기 시작했다. 곧바로 배우 장혁진은 SNS에 "오늘을 기억해야 한다. 오염수 방출의 날. 이런 만행이라니 너무나 일본스럽다. 맘 놓고 해산물 먹을 날이 사라짐. 다음 세대에게 죄 지었다"라며 일본의 오염수 방류에 대해 비판했다. 가수 리아는 2023년 7월 2~5일 일본을 찾아 외무성 앞에서 한일 양국의 시민단체 회원들과 함께 항의 집회를 벌이면서 "후쿠시마 원전 오염수 방류로 전 세계의 바다가 오염될 수 있다. 방사능 문제는 바다에 버린다고 희석되고 없어지는 게 아니라 그 총량은 변함이 없으며 새에도, 바람에도, 지구 전체의 환경에도 영향을 미칠 수 있다"라고 오염수 방류의 반대 목소리를 높였다. 개그맨 노정렬과 서승만을 비롯한 일부 연예인도 일본의 오염수 해양 투기에 대한 비판 대열에 합류했다.[114] 연예인들의 이런 움직임은 일본의 오염수 방류에 대한 경각심과 관심을 고조시키고 더 나아가 한국 국민의 항의 시위를 이끌었다.

러시아가 2022년 2월 우크라이나를 침공하면서 많은 인명 피해가 발생하자 팝스타 마돈나, 아리아나 그란데, 할리우드 스타 애쉬튼 커쳐를 비롯

연예인도 사람이다

한 미국 스타들과 함께 한국 연예인도 SNS와 언론을 통해 반전과 평화를 호소했고 우크라이나 지원 기부 행렬에 동참했다. 송승헌은 인스타그램에 "전쟁을 멈춰라, 전쟁은 안 돼(STOP WAR, No War Please)"라는 문구와 함께 "아무도 이 아이들의 행복을 빼앗을 수 없다(No one can take away the happiness of these children)"라는 글을 덧붙였고 차인표 역시 페이스북에 "평화를 위해 기도한다. 죽이지 말고, 말로 하라(Praying for the peace. Talk. Don't kill)"라는 글을 올리며 평화를 호소했다. 이영애는 주한 우크라이나 대사관에 1억 원을 기부한 것을 비롯해 적지 않은 스타들이 러시아 침공으로 피해가 발생한 우크라이나 돕기에 적극적으로 나섰다. 많은 대중은 연예인들의 반전과 평화 호소에 관심을 기울이며 집회와 시위 그리고 기부에 동참했다.

송혜교가 2016년 일본 미쓰비시三菱 CF 모델 제의를 거절한 사실이 언론을 통해 알려지면서 "전범 기업 미쓰비시 제의를 거부하는 훌륭한 결심을 했다는 말에 눈물이 나고 이 할머니 가슴에 박힌 큰 대못이 다 빠져나간 듯이 기뻤습니다"라는 일제 강제노역에 동원된 양금덕 할머니 편지부터 "송혜교 때문에 전범 기업이 무엇인지 알게 됐습니다"라는 네티즌 의견까지 대중의 다양한 반응이 넘쳐났다.[115]

"방탄소년단이 내 인생을 바꿨어요." "절망의 밑바닥에서 아무도 위로해 주지 않을 때 방탄소년단의 음악 하나로 버텼어요." "차마 마주 보기 힘들었던 제 모습을 똑바로 보게 되었고 이제는 사랑해야겠구나 하는 생각을 했어요." "꿈을 포기하지 말라고, 져도 괜찮다고 말해줘서 고마웠어요." "노래가 위로가 될 수 있다는 걸 처음 알았어요. 많은 사람이 방탄소년단을 알고 위로받았으면 좋겠어요." "절 더 나은 사람이 되게 해주었어요."… 방탄소년단 팬들의 숨김없는 고백이다. 방탄소년단은 책임과 경쟁, 장애물이 빼곡한 사

회에서 힘겹게 살아가는 청춘들에게 그들이 겪었던 절망과 불안을 털어놓으며 위로해 주고 마음 둘 안식처가 되어줬다.[116]

2024년 1월 팔레스타인에 대한 이스라엘의 무차별 공습이 전개되며 민간인 피해가 급증하자 수전 서랜드, 셀레나 고메즈, 안젤리나 졸리 등 할리우드 스타들과 대학생들이 이스라엘에 대해 휴전을 요구하며 친이스라엘계로 분류되는 스타벅스에 대한 불매운동을 전개하는 상황에서 스타벅스 음료와 제품을 이용한 엔하이픈의 제이크, 르세라핌의 허윤진, 전소미 등 연예인에 대해 국내외 팬과 대중의 비판이 쏟아졌다.

이처럼 스타와 연예인의 사회적 역할과 영향력은 막강하다. 연예인은 사회, 정치 분야에서 강력한 영향을 미치는 실체이고 권력을 행사하는 주체다. 연예인의 상징 권력은 대중으로부터 얻은 인기와 명성을 바탕으로 사회적, 이데올로기적 파급효과를 생산한다. 연예인의 굳건한 팬덤은 그 어떤 정치적·종교적 집단보다도 막강한 힘을 행사하게 하는 원동력이다.[117]

스타와 연예인은 이데올로기 형태로 사회와 밀접한 관계를 맺는다. 사회를 유지하는 기제로 활용되든 아니면 사회를 변화시키는 역할을 하든 스타와 연예인은 다양한 방식으로 이데올로기를 체현하면서 사회와 연관성을 가진다. 스타와 연예인의 이미지나 페르소나는 이데올로기를 생산하고 투사하는 주요한 수단이기 때문이다. 지배 이데올로기를 강화하고 지배계층의 모순을 은폐하는 기제로 기능하며 기존 질서를 긍정하게 만들기도 하고 지배 이데올로기를 전복하거나 자본가 지배 체제의 모순을 폭로하며 기존 체제의 대안적 이데올로기를 체현하기도 한다. 1990~2020년대 김혜수와 이영애는 양극단의 이미지로 대중에게 다가갔다. 김혜수는 영화 〈미옥〉〈차이나타운〉, 드라마 〈시그널〉〈소년심판〉의 캐릭터와 각종 시상식에서의 파격적

인 의상, 당당한 말투, 인권과 환경 같은 사회문제에 관한 거침없는 주장으로 주체적이고 적극적인 여성 이미지를 구현해 많은 여성의 롤모델, 걸크러시의 대표적 인물로 자리 잡았다. 반면 이영애는 드라마 〈사임당, 빛의 일기〉 〈대장금〉, 영화 〈선물〉의 캐릭터와 '산소 같은 여자'라는 카피를 내세운 화장품 광고 모델, 단아한 의상과 헤어스타일, 조신한 어투, 방송에 소개되는 가정적인 모습을 비롯한 대중매체에 유통되는 사적 정보가 결합해 조형된 단아하고 지순한 여성 이미지의 대명사로 떠올라 많은 남성 팬의 사랑을 받았다. 김혜수와 이영애는 드라마, 영화, 광고 같은 일차적인 미디어 텍스트와 언론 인터뷰, 사적 정보 같은 이차적인 미디어 콘텐츠로 조성된 이미지로 가부장 사회에 상반되게 영향을 미쳤다.

　스타와 연예인은 지식 제공자이자 인격 형성자로[118] 대중에게 모방할 모델을 제공하며 사람들의 정체성 구축을 돕는다.[119] 스타와 연예인은 전통과 관습, 가치관, 규범이 후세에 전달되고 새로운 세대가 현재의 지배적인 전통과 가치, 규범을 내재화해 사회 공동체가 잘 유지되게 하는 사회화의 대리자 역할도 수행한다. 대중 특히 청소년들은 스타의 언행과 이미지, 작품에 영향을 받으면서 사회 구성원으로서 필요한 규범과 가치관을 학습한다. 대중은 스타와 연예인을 통해 세상을 보고 인생의 비전을 탐구하기도 한다. 아이유 방탄소년단 블랙핑크 트와이스 임영웅 에스파 뉴진스 등 스타 가수들은 음악과 팬덤, 대중성을 바탕으로, 유재석 강호동 신동엽 같은 유명 예능인은 예능 프로그램과 인기, 영향력을 토대로, 그리고 이민호 공유 송혜교 박서준처럼 인기 배우는 드라마와 영화 그리고 이미지와 인지도를 기반으로 대중의 가치관과 세계관 형성에 지대한 영향을 미치고 사회 구성원으로서 필요한 규범과 관습을 체화하는 데 도움을 주는 사회적 역할을 이행한다.

스타는 사회, 교육, 환경, 빈곤, 인권, 성 소수자 문제에 관한 의제를 설정해 각종 사회 문제를 해결하는 데도 중요한 역할을 한다. 성폭력의 심각성을 알리고 피해자 연대를 위해 전개된 '미투 운동'은 애슐리 쥬드 같은 할리우드 스타들이 2017년 제작자 하비 와인스타인의 성폭력을 고발하면서 촉발됐고 한국에서도 서지현 검사의 성폭력 피해 고발을 계기로 미투 운동이 시작된 가운데 김태리 문소리 등 유명 연예인뿐만 아니라 피해를 당한 단역 배우나 무명 연기자들이 미투 운동에 대한 지지와 고발 의사를 표명하며 사회 전반으로 확대됐다. 유엔난민기구UNHCR 친선대사로 활동하는 배우 정우성은 예멘 난민과 미얀마 로힝야 난민을 비롯한 국제 난민에 대한 관심과 인권 보호를 대중매체를 통해 호소해 난민 문제에 대한 국민적 관심을 불러일으켰다. 이효리, 김제동은 쌍용자동차 해고자와 위안부 할머니를 위한 활동을 전개해 해고자와 위안부 문제 해결에 많은 사람의 참여를 이끌었다. 기부와 나눔 운동을 적극적으로 펼치는 차인표 고두심 최불암 유재석을 비롯한 스타부터 무명 연예인까지 다양한 층위의 연예인은 수많은 대중을 나눔과 봉사 대열에 합류시켰다. 김혜수 박진희 방탄소년단 블랙핑크 등은 환경과 기후 문제에 대한 지속적인 관심을 기울이고 관련 활동을 펼쳐 국민의 인식을 전환시키며 환경과 지구 보호 운동을 확산했다.

스타와 연예인은 좌절할 때 위안을, 절망할 때 용기를, 슬픔에 잠겼을 때 위로를 건네는 기능을 할 뿐만 아니라 사람들의 욕구와 욕망을 충족시켜 주는 역할도 한다. 연예인의 이미지는 대중에게 매력적으로 다가갈 수 있는 선량한 사람, 청순한 여성, 섹시한 남녀, 터프가이, 반항아, 독립여성처럼 구체적이고 유형적인 인물로 표출돼 인간의 다양한 욕구를 만족시킨다. 스타와 연예인은 대중의 의식을 사로잡는 특정 두려움, 근심에 대해 상징적 해결을

통해 도움을 주기도 한다. 스타는 종교에 의해 채워지지 않는 욕망까지 충족시켜 준다.[120] 이효리는 음악과 예능 프로그램, 광고, 사생활에 의해 조형된 섹시하고 주체적 여성 이미지로 여성들의 분출된 욕망을 만족시켰고 고통스러운 무명 생활을 견디며 실력과 노력으로 최고의 스타 자리에 오른 유재석은 절망에 빠진 사람들에게 용기와 도전할 힘을 줬다. 물론 스타와 연예인은 범죄와 불법행위, 잘못된 행태와 언행으로 반면교사 역할을 하면서 사회와 대중에 적지 않은 영향을 미치기도 한다.

막강한 사회적 역할과 영향력 때문에 스타와 연예인들이 하나님보다 힘이 세다는 말이 나온다.

3

연예인의 이름부터 쓰레기까지

돈 되는 시대 –

연예인의 경제적 역할

종합식품기업 대상은 스타 가수 임영웅을 청정원 간장 브랜드 모델로 발탁해 매출이 급상승했다. 식품산업통계정보FIS 소매점 판매 통계에 따르면 2023년 1~3분기 대상의 간장 시장 판매 점유율은 전년 동기보다 1.58% 상승한 21.38%의 점유율을 기록했다. 대상 관계자는 간장 모델로 임영웅을 발탁한 이후 제품 판매액이 전년 대비 약 10% 증가했다고 밝혔다.[121]

BTS의 경제효과가 연간 5조 6,000억 원에 달하고 향후 5년간 2018년의 인기를 유지할 경우 2013년 데뷔 이후 10년간의 경제적 효과는 56조 원에 이른다는 경제연구소 보고서가 발간되고 BTS가 2020년 10월 주식시장에 상장한 소속사 하이브의 시가 총액을 7조 원대로 끌어올렸다는 증권사 리포트도 발표됐다.[122]

2012년 10월 2일 〈강남 스타일〉의 싸이 효과로 YG엔터테인먼트 주가가 급등세를 보여 전날보다 6.19% 오른 10만 1,200원에 거래됐고 2019년 2월 26일 빅뱅의 멤버, 승리가 성 접대 의혹으로 경찰 수사를 받은 직후부터 YG엔터테인먼트 주가가 하락하기 시작해 2019년 3월 15일 시가총액

연예인도 사람이다

은 6,492억 원으로 2019년 2월 25일 8,638억 원에 비해 2,146억 원(25%)
이나 급감했다.

한한령에도 불구하고 한류스타를 모델로 기용한 중소 화장품 업체가 중국
에서 효과를 톡톡히 봤다. 중국에서 많은 사랑을 받는 박해진이 모델로 활동
한 제이준코스메틱은 중국 당국이 사드 보복으로 한국 상품의 수입을 제한
한 상황에도 중국 수출 증가에 힘입어 2017년 매출 1,297억 원, 영업이익
223억 원을 기록했다. 전년 대비 각각 55%, 67% 성장한 수치다.[123]

드라마 〈겨울 연가〉의 배용준은 2003년 일본 한류를 폭발시키며 막대한
수입을 창출했다. 현대경제연구원은 〈겨울 연가〉의 배용준 경제적 효과가
한국에서 1조 원, 일본에서 2조 원 등 최소 3조 원이 넘는 것으로 추산했다.

드라마 〈도깨비〉의 주연 공유가 빨간 목도리를 한 김고은에게 메밀꽃을
내미는 설레고 애잔한 명장면이 연출된 주문진 영진해변 방파제는 작품 종
영 이후 명장면을 재현하기 위한 관광객들로 평일, 주말 할 것 없이 긴 줄이
늘어선다. 대부분 관광객은 드라마 주인공이 입었던 옷을 그대로 입고 똑같
은 포즈로 사진을 찍기 위해 연인, 가족과 같이 온 외국인들이다.[124]

뉴진스 에스파 수지 아이유 이민호 김수현 송중기가 국제공항을 거쳐 외
국에 나갈 때 기업들은 앞다퉈 적지 않은 돈을 지급하고 의상과 가방, 안경
을 비롯한 자사 제품을 이용하게 하려고 치열한 마케팅을 전개한다. 드라마
〈태양의 후예〉〈남자 친구〉〈더 글로리〉의 주연으로 나선 송혜교나 드라마
〈별에서 온 그대〉〈푸른 바다의 전설〉〈지리산〉의 주인공으로 출연한 전지
현을 통해 간접 광고한 의상, 화장품, 음료수 판매가 폭증했다. 루이비통, 샤
넬, 디올, 베르사체 같은 세계적인 명품 기업들이 경쟁적으로 블랙핑크의 제
니, 배두나, 수지, 정호연, 뉴진스의 혜인, 방탄소년단의 제이홉 같은 한류스

타들을 앰버서더로 선정해 브랜드의 간판 얼굴로 활용하고 있다.

가수 영탁이 전남 완도의 전복 홍보대사로 활동하고 개그우먼 이영자가 충남 태안군 농특산물 브랜드인 '꽃다지' 홍보대사로 나선 것을 비롯해 트로트 가수나 개그맨들이 지역 특산물을 홍보해 지역 경제에 큰 도움을 주고 있다.

스타와 연예인의 경제적 역할과 효과를 단적으로 보여주는 사례들이다. 경제 규모가 커지고 대중문화 산업과 한류 시장이 확대되면서 연예인 마케팅이 활성화하고 있다. 연예인 마케팅의 범위와 방식이 크게 변화하면서 연예인의 경제적 활용이 다각도로 이뤄지고 있다. 머리끝에서 발끝까지, 이름에서 이미지까지 연예인의 모든 것이 상품이 된다. 연예인의 1㎝의 신체도, 생활의 한 조각 추억도 시장에 판매되고 있다. 연예인의 숨결과 손길이 닿는 것조차 모두 상품이 된다. 연예인의 모든 것이 시장에 내놓아지는 시대다.[125]

연예인과 스타의 경제적 효과는 매우 크다. 연예인의 경제적 효과는 직접 효과와 간접 효과로 구분할 수 있다. 직접 효과는 영화, 음악, 드라마, 예능 프로그램, 공연 등 문화 콘텐츠의 매출로 나타난다. 그리고 간접 효과는 연예인과 문화 콘텐츠로 인해 발생한 연관 산업 효과 및 국가 홍보 효과 등으로 드러난다. 연예인은 영화, 드라마, 예능 프로그램, 공연 등 문화 콘텐츠뿐만 아니라 제조업과 관광업을 비롯한 다른 산업의 수요 창출에도 큰 영향을 미친다. 상품과 서비스의 생산유발 효과뿐만 아니라 부가가치, 고용유발 효과까지 배가하기도 한다.

한국문화관광연구원은 방탄소년단이 국내에서 콘서트를 개최할 경우, 경제적 파급효과가 1회 공연 당 최소 6,197억 원에서 최대 1조 2,207억 원에 이를 것이라고 분석했다. 외래 관람객 비중이 20% 수준이면 공연의 소비 창

출액 3,737억 원, 생산유발효과 6,197억 원, 부가가치유발효과 2,934억 원, 고용유발효과 5,692명에 이르고 외래 관람객이 50% 수준이면 소비 창출액 7,422억 원, 생산유발효과 1조 2,207억 원, 부가가치유발효과 5,706억 원, 고용유발효과 1만 815명에 달한다는 것이다.[126]

연예인과 스타는 인기와 인지도, 선호도, 명성을 바탕으로 소비자의 의식을 통제할 뿐만 아니라 일상적 담론을 지배하고 소비 경제에 영향을 주는 상징 권력을 구축한다.[127] 대중의 소비생활과 라이프 스타일에 많은 영향을 미치는 연예인은 인기와 명성으로 구축된 상징 권력과 매력, 이미지, 평판을 이용해 소비자의 상품과 서비스에 대한 인지부터 구매 촉진까지 다양한 경제적 역할을 수행한다. 스타를 비롯한 연예인의 이미지와 외모, 열정, 재능 등은 연예인과 관련된 상품, 서비스, 지역의 인지도 상승뿐만 아니라 매출 제고에 큰 역할을 한다.

연예인의 경제적 역할과 효과를 좌우하는 것은 인기도와 팬덤 규모, 이미지, 평판이다. 인기가 높고 팬덤 규모가 크고 이미지와 평판이 좋으면 연예인은 소비자 구매 의도를 높여 제품과 서비스의 수요를 증가시킨다.

연예인은 광고, 드라마, 예능 프로그램, 영화, 뮤직비디오를 통해 화장품, 자동차부터 금융상품, 관광지까지 다양한 상품과 서비스, 라이프 스타일에 대해 알리고 관심을 촉발한다. 대중은 드라마 〈눈물의 여왕〉의 김수현이 차고 나온 시계, 예능 프로그램 〈놀면 뭐 하니〉의 유재석이 마신 음료, 드라마 〈이태원 클라쓰〉의 박서준이 한 헤어스타일처럼 대중문화 콘텐츠에 등장하는 각종 제품과 서비스, 라이프 스타일을 연예인을 통해 알게 되고 관심을 가진다. 드라마 〈겨울 연가〉의 최지우와 배용준이 운명적 사랑을 펼친 강원도 춘천시 남산면의 남이섬과 방탄소년단의 〈봄날〉 뮤직비디오가 촬영된 경

기도 양주 일영역, 드라마 〈갯마을 차차차〉의 무대 배경인 경북 포항 청하시장은 스타와 연예인들 때문에 국내외 관광객에게 널리 알려지면서 유명 관광지가 됐다. 스타와 연예인은 이처럼 상품과 서비스, 라이프 스타일의 존재를 알리고 유행시키는 매개체다.

연예인은 대중과 소비자에게 광고나 PPL을 통해 자신의 이미지나 평판, 매력이 투영된 상품이나 서비스에 긍정적 인식과 우호적 태도를 갖게 한다. 단아한 이미지의 김고은이 광고 모델로 나선 화장품은 소비자에게 우아함을 배가시켜 줄 것이라는 긍정적인 인식을 심어 주고 섹시하고 주체적인 여성의 아이콘, 김혜수가 CF 모델로 나선 패션 제품은 여성의 주체성과 섹시함을 드러내 줄 것이라는 생각을 하게 한다. 소비자는 빼어난 미모의 김태희와 출중한 외모의 정우성이 광고하는 제품은 미모와 외모의 경쟁력을 높여 줄 것이라고 인식한다.

연예인은 상품과 서비스의 차별화 전략 기제로 활용돼 기업 경쟁력을 배가하기도 한다. 기업들은 팬뿐만 아니라 수많은 불특정 소비자를 대상으로 스타의 이미지, 친숙함을 전면에 내세우며 브랜드 정체성을 부각해 다른 상품들과 차별화를 꾀한다. 이마트가 판매하는 상품에 엑소, 샤이니, 슈퍼주니어를 비롯한 SM엔터테인먼트 소속 연예인을 접목한 전략적 브랜드 'SUM X emart'를 만들어 엑소 짜장, 샤이니 데일리 스파클링, 슈퍼주니어 하바네로 라면 등을 출시해 다른 제품과 차별화하며 좋은 반응을 얻었다. 맥도날드는 미국, 일본을 비롯한 세계 50개국에서 'BTS 세트'를 판매해 품절대란을 일으켰고 아시아 10개국에서 '뉴진스 햄버거'를 출시해 판매 열기를 고조시켰다.

연예인의 가장 큰 경제적 역할은 바로 상품과 서비스의 소비를 창출하는

것이다. 소비자에게 연예인의 문화 상품은 물론이고 연예인이 모델로 나선 광고 제품과 서비스, 연예인을 활용한 굿즈 제품을 구매하게 한다. 외국에선 연예인이 배출한 쓰레기까지 상품으로 만들어 판매하는데 한국에서도 연예인의 이름부터 DNA까지 상품화해 수많은 제품을 출시하고 있다.

연예인의 경제적 역할은 상품과 서비스 매출에만 국한되지 않는다. 돈으로 환산할 수 없는 국가 이미지와 브랜드 가치에도 긍정적인 영향을 미친다. 전 세계에서 큰 인기를 끌고 있는 할리우드 스타들이 미국의 국가 이미지를 상승시킨 것처럼 한류스타 차인표 장나라 배용준 이병헌 최지우 송혜교 이영애 전지현 이민호 김수현 장근석 수지 보아 동방신기 소녀시대 싸이 아이유 방탄소년단 트와이스 블랙핑크 뉴진스는 한국의 국가 이미지를 크게 제고했다.

연예인의 마케팅 창구가 크게 확대되고 활용 방식도 다양해지면서 연예인의 경제적 역할과 중요성도 배가되고 있다.

6장

누가 연예인을 만드나 -
창작자 · 기획자 메이커와 연예인

아무리 좋은 원석도 채굴해 가공하지 않으면 사람들이 좋아하는 보석이 될 수 없듯 재능과 실력, 외모, 끼 등 자질을 많이 가진 사람이라도 발굴해 육성하지 않으면 대중이 사랑하는 연예인과 스타가 될 수 없다. 체계적인 스타 시스템 속에서 연예인이 철저히 만들어지고 있는 상황에서는 더욱 그렇다. 연예인 메이커는 평범한 지망생에게 실력과 인기, 대중이 선호하는 이미지를 불어넣어 대중이 열광하는 배우, 가수, 예능인으로 탈바꿈시킨다. 이병헌 유재석 신승훈부터 김고은 아이유 정호연 방탄소년단 뉴진스에 이르기까지 많은 스타와 연예인이 신인개발팀A&R 직원, 탤런트 스카우터, 매니저, 기획사 대표부터 교육·훈련 담당자, 음악·영화·드라마·예능 프로그램·공연 같은 콘텐츠를 제작하는 PD, 감독, 작곡가, 작가를 비롯한 창작자, 인지도를 높여주는 홍보 마케터, 대중성과 이미지를 좌우하는 기자를 비롯한 언론인까지 다양한 분야에서 활동하는 연예인 메이커에 의해 만들어졌다. 가수, 배우, 개그맨과 예능인, 모델, 댄서들이 대중의 전면에 나서 활동하는 이면에는 매니저부터 스타일리스트까지 대중에게는 보이지 않는 연예인 메이커의 땀과 노력이 자리한다. 지망생이 어떤 기획사 대표와 매니저를 만나고 어떤 작품 창작자와 작업하느냐에 따라 연예인과 스타가 되느냐 못 되느냐가 결정된다.

누가 연예인과 스타를 만드나

어려서부터 가수와 연기자가 꿈이었던 아이유는 중학생이 되면서 JYP엔터테인먼트를 비롯한 연예기획사 오디션에 지원했지만 불합격했다. 중3 때인 2007년 열린 오디션에서 아이유의 잠재력에 주목한 로엔엔터테인먼트 프로듀서 최갑원에 의해 발탁됐다. 10개월의 연습생 생활을 거친 뒤 2008년 〈미아〉로 데뷔하고 〈마쉬멜로우〉〈잔소리〉〈좋은 날〉 같은 히트곡을 연이어 발표하는 한편 2011년 방송된 드라마 〈드림하이〉에 출연하고 SBS 〈인기가요〉MC로 나서며 배우와 예능인으로 활동 영역을 확장했다. 〈팔레트〉〈밤 편지〉〈Eight〉〈Love wins all〉을 비롯한 세계 각국에서 높은 인기를 얻은 노래와 〈나의 아저씨〉〈호텔 델루나〉〈브로커〉 등 세계적 신드롬을 일으킨 드라마와 영화를 통해 글로벌 스타로 우뚝 섰다.

"뮤직비디오에 나올 여주인공을 뽑는 오디션에서 유명 여배우 김모씨의 매니저를 만났다. 나는 수많은 오디션을 통해 많은 매니저와 눈인사를 나누는 정도였는데 그 매니저는 한번 찾아오라며 명함을 건넸다. 사무실로 찾아가자 그 매니저는 보자마자 '나랑 한번 자면 기획사와 계약하게 해주겠다'라

고 말했다. 성관계를 한 후 치욕스러움에 몸을 떨었지만, 며칠 후 계약과 관련해 전화하겠다는 그의 말에 눈물을 닦으며 집으로 돌아왔다. 하지만 연락은 없었다. 그렇게 10여 명의 매니저와 성관계를 했지만, 아무 소득도 없었다. 변변한 작품 출연 한 번 못 하고 나의 배우에 대한 꿈은 사라졌다." 연예인 지망생 P 모양의 고백이다.[128] 오디션 장소에서 연예기획사 종사자를 만난 중학생 아이유와 P 모양, 두 사람의 운명과 현재의 위상은 비교할 수 없을 정도다. 한 사람은 국내를 넘어 외국에서도 인기가 높은 한류스타가 됐고 다른 한 사람은 몸과 마음을 유린당하고 간절한 꿈이던 연예계 입문조차 못 한 채 연예인 지망생으로 끝난 이유는 무엇일까. 이들이 만난 연예인 메이커가 두 사람의 운명을 갈라놓았다. 제대로 된 연예인 메이커를 만난 아이유는 이후 체계적인 교육과 훈련을 거친 뒤 연예인으로 데뷔해 스타덤에 올랐고 범죄자나 다름없는 문제투성이의 연예인 메이커를 만난 P 모양은 몸과 마음을 짓밟히고 대중의 시선 한 번 받지 못한 채 간절히 바라던 배우의 꿈을 포기해야 했다.

재능과 끼, 실력, 외모, 노력 그리고 운이라는 변수에 의존해 우연히 연예인과 스타가 되는 시대는 지났다. 전문적인 체계를 갖춘 스타 시스템에 의존하지 않으면 연예인과 스타는 탄생할 수 없는 시대다. 오늘의 연예인과 스타 뒤에는 막대한 투자와 체계적인 교육, 치밀한 데뷔와 마케팅 전략, 주도면밀한 이미지 조성과 홍보 작업을 전개하는 스타 시스템이 자리한다. 연예인 메이커는 지망생을 유명 연예인과 스타로 부상시키기 위해 기획, 제작, 마케팅을 체계적으로 전개하는 스타 시스템의 핵심 주역이다. 다양한 층위의 메이커가 활약하며 수많은 연예인과 스타를 양산하고 있다.

2017년 서울의 한 중학교 졸업식장에 언니의 졸업을 축하하기 위해 초등

학교 6년생 소녀가 나타났다. 공부를 잘해 아나운서나 변호사를 꿈꾸던 초등학생이었다. 그의 꿈 목록에는 연예인은 없었다. 눈에 띄는 외모에 주목한 스타쉽엔터테인먼트 관계자에 의해 발탁돼 연습생이 되었다. 1년 2개월 동안 연습생으로 춤과 가창 등 가수가 되기 위한 교육을 받다가 2018년 엠넷의 서바이벌 오디션 〈프로듀스 48〉에 참가해 1위를 차지하며 강렬한 존재감을 드러낸 뒤 곧바로 결성된 한·일 합작 프로젝트 그룹 아이즈원 멤버로 2021년까지 활동하며 국내외에서 높은 인기를 끌었다. 2021년 12월 데뷔한 걸그룹 아이브의 멤버로 나서 강력한 국내외 팬덤을 구축하며 월드 스타로 화려하게 부상했다. 매니저부터 신인개발팀원들, 대표에 이르기까지 스타쉽엔터테인먼트의 직원들이 길거리의 평범한 초등학생 장원영을 발탁해 글로벌 스타로 만든 것이다.

여고 1학년 학생이 1997년 패션 잡지 《에꼴》 표지 모델로 나섰다. 이 모델에 주목한 사람이 연락해 만났다. 영화 〈레옹〉의 마틸다처럼 어린 데도 성숙한 분위기가 있고 소년 같은 이미지도 보이는 복합적 매력을 발견하고 영입해 1년간 연기 교육을 하고 1998년 드라마 〈내 마음을 뺏어봐〉로 데뷔시킨 뒤 1999년 드라마 〈해피투게더〉와 영화 〈화이트 발렌타인〉을 통해 연기 활동 영역을 확장하는 동시에 CF를 통한 강렬한 이미지 조형 작업을 정교하게 진행했다. 톱스타 전지현의 탄생이다. 연예기획사 대표 정훈탁은 발탁부터 연기 교육과 훈련, 작품과 CF 출연, 이미지 조형, 홍보 마케팅까지 전지현이 연예인으로 데뷔하고 스타로 부상하는 전 과정에 참여했다.

기획사 대표 겸 프로듀서 방시혁은 중학생 때부터 랩을 힙합 커뮤니티에 올리고 2010년 '런치 란다Runch Randa'라는 예명으로 언더그라운드에서 활동하는 한 고교생을 소개받아 관심을 기울였다. 랩 메이킹이 탁월하고 랩 실력

이 뛰어난 고교생을 연습생으로 발탁한 후 가창, 댄스 등 가수 데뷔에 필요한 것을 3년에 걸쳐 훈련시켰다. 2013년 6월 12일 싱글 앨범 〈2 COOL 4 SKOOL〉을 발표한 뒤 엠넷의 〈엠카운트다운〉을 통해 공식 데뷔시켰다. 세계적인 K팝 그룹 방탄소년단 리더로 활동하고 있는 RM은 그의 뛰어난 실력과 잠재력을 간파한 하이브 의장 방시혁에 의해 영입돼 조탁 되면서 세계적 스타가 됐다.

송혜교는 중학교 2학년까지 피겨스케이트 선수로 활동하다 연기자로 진로를 전환했다. 중3이던 1996년 '선경 스마트 학생복 모델 선발대회'에서 대상을 차지한 뒤 CF모델로 활동하며 연예계에 진출했다. 1996년 드라마 〈첫사랑〉을 시작으로 〈육남매〉 같은 드라마에 아역으로 출연하며 연기 경험을 쌓았고 1998년 시트콤 선풍을 몰고 온 〈순풍산부인과〉에서 덜렁대고 애교가 넘치는 혜교 역을 맡아 연기자 송혜교라는 이름을 시청자에게 알렸다. 송혜교는 첫 주연작 〈가을동화〉에서 시한부 인생으로 두 남자의 애틋한 사랑을 받는 은서 역을 연기하며 시청자의 눈물샘을 자극해 스타덤에 올랐을 뿐만 아니라 한류스타 대열에 진입했다. 송혜교는 〈호텔리어〉〈수호천사〉〈올인〉〈풀하우스〉〈태양의 후예〉〈더 글로리〉 등 국내뿐만 아니라 세계 각국에서 흥행에 성공한 드라마의 주연으로 활약하며 톱스타 지위를 유지했다. 송혜교는 〈순풍산부인과〉의 김병욱 PD에 의해 연기자로서 존재감을 드러냈고 〈가을동화〉의 윤석호 PD에 의해 스타덤에 올랐으며 〈태양의 후예〉의 이응복 PD와 〈더 글로리〉의 김은숙 작가에 의해 경쟁력과 인지도가 크게 배가됐다.

한국예술종합학교 연극학과 재학 중이던 김고은은 2012년 제작 스태프로 일하는 선배를 보러 갔다가 만난 정지우 감독의 권유로 참가하게 된 생애 첫

오디션을 통해 주연으로 나선 영화 〈은교〉에서 파격적인 캐릭터를 잘 소화해 대종상, 청룡상 등 각종 영화제 신인상을 휩쓸며 강렬한 존재감을 드러냈고 〈차이나타운〉 〈협녀〉 〈치즈인더트랩〉 등 영화와 드라마를 오가며 연기력의 스펙트럼을 확장한 뒤 2017년 드라마 〈도깨비〉를 통해 세계 각국에서 사랑받는 한류스타로 화려하게 비상했다. 이후 뮤지컬 영화 〈영웅〉, 오컬트 영화 〈파묘〉를 통해 대중성을 확장하며 톱스타 자리를 견고하게 유지했다. 김고은은 〈은교〉의 정지우 감독에 의해 영화배우가 됐을 뿐만 아니라 신예 스타로 부상했고 〈도깨비〉의 김은숙 작가와 이응복 PD에 의해 글로벌 스타가 됐으며 〈파묘〉의 장재현 감독에 의해 스타성이 고조됐다.

장원영, 전지현, 방탄소년단의 RM, 송혜교, 김고은이 연예인이 되고 톱스타로 부상할 수 있었던 것은 자신의 실력과 노력, 외모, 자질도 한몫했지만, 연예인 자원으로 발굴·육성한 매니저와 기획사 대표부터 교육과 훈련 담당자, PD·감독·작가·작곡가를 비롯한 콘텐츠 창작자, 인지도를 높여주는 홍보 마케팅 담당자, 대중성과 이미지를 좌우하는 기자를 비롯한 언론매체 종사자까지 많은 연예인 메이커의 노력이 결정적이었다.

길거리의 평범한 사람이 대중의 열광과 환호를 받는 연예인과 스타가 되는 과정에는 수많은 메이커의 손길이 정교하고 치밀하게 개입한다. 연예인과 스타의 머리 한 올, 하나의 손짓, 한마디의 말에도 연예인 메이커의 숨결이 스며있다. 탤런트 스카우터, 캐스팅 디렉터, 신인개발자, 기획사의 대표와 종사자, 작가, 연출자, 감독, 작곡가, 프로듀서, 홍보 마케터, 연기·댄스·가창·예능 강사, 메이크업 아티스트, 스타일리스트, 기자 등 연예인과 스타 메이커들이 연예인의 육체와 영혼 곳곳에 깊숙이 관여한다.

연예인 메이커는 지망생과 연습생이 연예인과 스타가 되는 과정에서 각

자 고유의 역할과 기능을 한다. 특히 연예인의 존재 기반이자 대중의 인기를 좌우하는 드라마, 예능 프로그램, 대중음악, 영화, 공연 등 대중문화 콘텐츠를 만드는 창작자 메이커와 지망생을 발굴해 교육하고 데뷔시키는 기획자 메이커가 핵심적 역할을 한다. 창작자와 기획자를 비롯한 연예인과 스타 메이커들은 신인 발굴부터 작품 출연, 대중적 인지도 확보까지 유기적으로 협력한다.

대중문화 시장 상황, 스타 시스템 구축 정도, 대중매체 판도, 연예인 지망생 규모, 신인의 스타 자질 보유 여부에 따라 콘텐츠 창작자 메이커와 기획자 메이커의 역할과 비중은 달라진다. 가수, 배우, 코미디언·예능인 등 활동 분야에 따라 차이가 있지만, 연예인 메이커 판도는 1990년대 전후로 크게 변모했다. 1990년대 전후로 연예인을 육성하고 배출하는 스타 시스템이 급변했기 때문이다. 1876년부터 1980년대까지는 작곡가, 방송사 PD와 작가, 영화감독 등 콘텐츠 창작자들이 연예인과 스타 메이커로서 독보적 위치를 점했다. 이들은 직간접적으로 발굴한 연예인 지망생을 작품 출연과 음반 녹음을 통해 스타로 부상시키는 스타화 과정 전반에 관여하며 강력한 연예인 메이커로 나섰다. 연예기획사 중심의 스타 시스템이 구축되기 시작한 1990년대 이후에는 연예인 데뷔와 스타화 과정에서 기획사의 대표와 종사자의 역할과 비중이 높아졌다.

1876~1945년 대중문화 초창기의 연기자는 신파극단과 악극단, 그리고 영화사에 의해 주로 배출했다. 극단과 악극단은 지망생 중에서 테스트나 오디션을 거쳐 연구생으로 발탁해 일정 기간 연기를 지도한 다음 무대에 올려 연기자로 육성했다. 태평양악극단 김용환 단장을 비롯한 극단과 악극단 단장이 연예인 메이커 역할을 톡톡히 했다. 윤백남 나운규 같은 영화사를 운

영하던 영화감독들은 연극과 악극, 기방에서 발탁한 배우, 가수, 기생과 길거리 캐스팅과 인맥을 통해 발굴한 예비 자원을 영화에 출연시켜 배우로 양성하고 스타로 키워냈다. 해방 이후 배우 육성 판도가 변모했다. 1961년 개국한 KBS와 1964년 모습을 드러낸 TBC, 1969년 문을 연 MBC가 TV 방송을 시작하면서 도입한 탤런트 공채 제도와 전속제가 배우 육성과 관리에 큰 변화를 몰고 왔다. 방송사들은 탤런트 공채 제도를 시행해 연기자를 발굴하고 양성하는 배우 산실로 자리 잡았다. 매년 정기적으로 탤런트 공채를 실시해 신인을 선발한 뒤 연기 이론과 실기를 교육해 연기자로 육성했다. 1962년 KBS 1기 탤런트로 데뷔해 국민 스타로 자리잡은 김혜자를 비롯한 수많은 지망생이 방송사 탤런트 공채를 통해 배우가 되고 스타로 부상했다. 1960~1980년대에는 주로 지망생들이 KBS, TBC, MBC 등 방송사 탤런트 공채를 통해 입사해 PD들이 연출한 드라마를 통해 배우로 입문했기에 핵심적인 배우 메이커는 방송사 드라마 PD와 작가였다. 1960~1980년대는 탤런트들을 선발하고 출연시킨 텔레비전이 배우와 스타의 강력한 공급 라인이자 유통 창구 역할을 하면서 〈여로〉의 이남섭 PD, 〈아씨〉의 고성원 PD와 임희재 작가, 〈청춘의 덫〉 〈새엄마〉의 김수현 작가 같은 높은 인기를 끈 드라마의 유명 연출자와 작가가 진정한 배우와 스타 메이커였다. 스타 PD로 알려진 이기하 표재순 김연진 김재형 김수동 최상현 허규 임학송 김운진 이유황 주일청 이서구 김지일 고석만 정문수 PD 등이 드라마를 통해 지망생을 연기자로 육성하고 신인이나 무명 연기자를 스타로 만들었다. 유명 드라마 작가 유호 차범석 신봉승 한운사 김기팔 임충 나연숙 이철향 김수현 등도 배우와 스타 메이커로서 명성을 얻었다.

영화사는 텔레비전 방송사만큼은 아니지만 신인 배우를 육성하고 스타를

지속적으로 배출했다. 영화사가 인맥 활용을 통해 새로운 배우를 발굴하기도 했으나 주로 작품 주연 공모나 신인 공모를 통해 적지 않은 신인을 발탁했다. 윤정희는 1966년 합동영화사 신인 공모를 통해 강대진 감독의 〈청춘극장〉 주연으로 데뷔했다. 신성일은 신필름 신인 배우 공모 현장을 찾았다가 신상옥 감독에게 영입돼 영화배우의 길을 걷게 됐다. 이처럼 1960~1980년대 상당수의 영화배우는 신인 공모의 관문을 통과해 배우로 입문하고 스타가 되었는데 이 과정에서 영화를 연출하는 신상옥 김기영 유현목 문여송 석래명 하길종 정진우 임권택 이장호 김호선 김수용 이두용 같은 감독이 배우와 스타 메이커로 맹활약했다. 물론 1990년대 이후에도 '연예인과 스타는 대중문화 상품의 결과물'이라는 말을 입증하듯 이병훈 윤석호 장태유 이응복 PD와 김수현 이환경 김운경 최완규 작가, 이창동 박찬욱 봉준호 류승완 최동훈 윤제균 영화감독 등 콘텐츠 창작자들이 배우와 스타 메이커로서 큰 역할을 수행했다.

가수는 대중음악이 태동한 일제강점기의 대중문화 초창기에는 주로 악극단과 레코드사를 통해 배출됐다. 일제강점기 가왕 이난영을 발탁해 스타로 만든 태양극단의 박승희 단장을 비롯한 악극단과 극단 단장과 이기세 빅타레코드 문예부장, 이철 오케레코드 사장처럼 레코드사 문예부장과 사장은 인맥, 콩쿠르, 신인가수 선발대회, 기방과 길거리 캐스팅, 오디션을 통해 발굴한 지망생을 대상으로 교육과 훈련을 시켜 무대와 레코드를 통해 가수와 스타로 만드는 연예인 메이커로서 면모를 보였다. 1950~1970년대는 음반사와 미8군 쇼를 통해 적지 않은 가수가 육성됐다. 1950년대 중반부터 1960년대까지 USO^{United Services Organization}가 조직한 쇼를 기반으로 발전한 미8군 무대는 많은 가수와 스타를 배출했다. 미8군 무대에 활동하는 가수들을

공급하는 화양흥업, 유니버설, 삼진, 공영, 대영 같은 쇼 용역업체가 등장하고[129] 베니 김의 베니쇼, 이봉조의 할리우드쇼, 김희갑의 에이원쇼 같은 쇼단이 활약했다. 쇼 용역업체와 쇼단 대표 및 운영진은 실력을 엄격히 검증해 엄선한 가수와 연주인, 댄서 지망생을 미8군 무대에 올려 가수와 스타로 육성한 연예인 메이커였다. 한명숙 패티김 최희준 신중현 윤복희 등이 미군 무대를 통해 가수로 데뷔하고 스타덤에 올랐다. 이 시기 대중음악계를 주도한 지구 레코드사와 오아시스 레코드사 같은 메이저 레코드사에 소속된 박시춘 황문평 박춘석 길옥윤 이봉조 신중현 같은 인기 작곡가들이 신인 가수의 발굴부터 교육, 데뷔까지 책임지며 가수와 스타를 만드는 주역으로 자리 잡았다. 1970~1980년대 대중음악계선 신중현을 비롯한 유명 작곡가들이 사무실을 차려놓고 찾아온 수많은 지망생 중 발굴한 신인에게 가창 연습, 무대 출연을 통한 경력 쌓기, 음반 녹음이라는 수순을 밟게 해 가수와 스타로 만들었다. 어떤 작곡가에게 발탁되느냐에 따라 스타 여부가 결정될 정도였다. 1980년대 중반 들어 발굴한 가수를 데뷔시키고 음반을 출시하는 기획제작사가 등장하기 시작했다. 김현식 조동진 들국화 등 언더그라운드 가수의 음반을 제작해 이들을 스타 가수로 만든 동아기획의 김영 대표와 양수경 최성수를 인기 가수로 키운 예당기획의 변대윤 대표처럼 매니저들이 개인회사 형태의 연예기획사를 만들어 가수와 스타 양성에 본격적으로 나서면서 연예인과 스타 메이커 대열에 합류했다.

1990년대 이후 신인 양성과 스타 관리 주체가 연예기획사로 바뀌어 이수만 양현석 같은 기획사의 대표와 종사자들이 신인 가수 발굴에서 스타 유통까지 책임지는 연예인과 스타 메이커로서 가장 핵심적인 역할을 하기 시작했다. 미국과 일본처럼 한국에서도 김창환 최준영 김형석 같은 음악 창작부

터 가수 음악 녹음까지 가수 전반을 관리하는 작곡가 겸 프로듀서의 역할도 두드러졌다. 1990년대 이후 신인 가수나 기존 가수의 음반을 어느 프로듀서가 맡느냐에 따라 음반과 가수의 성공 여부가 좌우된다고 할 정도로 프로듀서의 연예인과 스타 메이커로서의 위상도 높아졌다.

코미디언과 예능인은 일제강점기부터 1950년대까지 극단과 악극단을 통해 배출됐다. 극단과 악극단은 만담가, 재담가, 희극배우 지망생을 연구생으로 받아들여 희극 연기 훈련과 무대 경험을 쌓게 한 후 코미디언으로 육성했다. 일제강점기 스타 만담가 신불출부터 한국 코미디의 역사를 써온 구봉서에 이르기까지 수많은 코미디언이 악극단을 통해 양성됐다. 양훈 양석천 배삼룡 서영춘 백금녀 송해 박시명 남철 남성남이 악극 무대를 통해 발굴되고 스타로 부상했다. 1960년대부터 1970년대까지는 인기가 많은 버라이어티 쇼단이 코미디언을 배출했다. KBS, TBC, MBC 등 방송사들이 1960년대부터 코미디 프로그램과 예능 프로그램을 방송하고 MBC가 1975년부터 코미디언 공채를 그리고 KBS와 MBC가 1980년대부터 개그맨 공채를 시행하면서 방송사가 코미디언 양성을 주도한 가운데 코미디와 예능 PD들이 코미디언과 예능인 메이커로서 두드러진 활약을 펼쳤다. 1960~1970년대 최고 코미디 프로그램 MBC 〈웃으면 복이 와요〉의 김경태 PD를 비롯해 코미디언과 예능인 메이커 역할을 한 유명 예능 PD는 진필홍 유수열 조의진 지석원 은희현 신종인 윤인섭 이남기 김웅래 등이다. 물론 1990년대 이후에도 송창의 김영희 김병욱 김태호 나영석 PD를 비롯한 예능 PD들이 예능인 메이커로서 큰 역할을 했다.

100여 년의 대중문화사가 펼쳐지는 동안 연예인 지망생이 어떤 기획사 대표를 만나고 어떤 작품 창작자와 작업하느냐에 따라 연예인의 데뷔 여부와

스타가 되느냐 못 되느냐가 결정됐다. 연예인 메이커는 지망생과 연습생을 국내외에서 열광적 환호를 받는 월드 스타로 만들 수 있고 대중이 전혀 알지 못하는 무명 연예인으로 전락시킬 수도 있다. 문제 많은 메이커를 만나면 범죄의 대상이 돼 육체적·정신적·물질적 피해를 보며 연예계 입문조차 못 하는 최악의 상황도 벌어진다.

창작자 메이커와 연예인 -
PD, 감독, 작가, 작곡가 겸 프로듀서

연예인과 스타는 대중의 환호 속에서 탄생한다. 그 환호의 진원지는 영화, 드라마·예능 프로그램, 음반·음원, 뮤지컬, 뮤직비디오, 광고, 공연 같은 대중문화 콘텐츠다. 연예인과 스타는 대중문화 콘텐츠 흥행의 부산물이라고 해도 과언이 아닐 정도로 연예인 등장과 스타 탄생에 있어 영화, 드라마, 예능 프로그램, 대중음악, 공연 같은 콘텐츠는 결정적 역할을 한다. 대중문화 콘텐츠의 형식과 내용, 완성도, 대중의 소비 정도에 따라 연예인 지망생이 유명 신인이 되고 일반 연예인이 스타가 되는 것이 결정된다. 연예인은 대중문화 콘텐츠를 통해 대중과 만나면서 인기와 스타성이 배가되기도 하고 반감되기도 한다. 싸이처럼 〈강남 스타일〉 한 곡으로 세계적인 스타로 부상한 뒤 계속해서 히트곡을 양산해 스타의 지위를 유지하기도 하지만, 성공한 작품으로 스타가 됐다가 후속 인기작이 없어 원히트-원더로 전락해 대중의 뇌리에서 금세 사라지는 단명 연예인도 부지기수다. 이 때문에 연예인이 되고 스타가 되는 과정에서 대중문화 콘텐츠를 만드는 사람은 매우 중요하다. 창작자에 따라 대중문화 콘텐츠의 문양이 달라지고 흥행과 대중의 관심

이 좌우된다. 드라마와 예능 프로그램을 만드는 PD와 작가, 영화를 연출하는 감독, 대중음악을 창작하는 작곡가, 댄스를 창출하는 안무가 같은 대중문화 콘텐츠 창작자가 연예인의 경쟁력인 존재감과 인기도, 이미지를 결정한다고 해도 과언이 아니다.

지망생과 신인, 일반 연예인은 스타 감독이나 유명 PD · 작가의 작품에 출연하고 흥행 작곡가의 노래를 부르면 짧은 시간에 인지도를 확보해 인기 연예인이나 스타로 등극할 가능성이 높다고 인식한다. 유명 연예인과 스타는 흥행 감독과 PD, 작가, 작곡가의 작품을 통해 인기와 경쟁력을 한층 더 제고할 수 있다고 확신한다. 이 때문에 지망생과 신인, 일반 배우는 흥행 작품이나 완성도 높은 작품을 집필하거나 연출한 작가, PD와 감독의 드라마와 영화에 출연하고 싶어 하고 인기 배우와 스타는 감독과 PD, 작가를 보고 출연할 작품을 선택한다. 지망생과 일반 가수, 스타는 히트곡을 많이 낸 작곡가와 프로듀서에게 발표할 곡을 의뢰하는 경우가 많다.

대중문화 콘텐츠 창작자 중 연예인과 스타 메이커로 명성을 얻은 사람들은 대체로 작품의 흥행으로 대중의 시선을 끄는 승부사이거나 작품을 통해 독창적인 스타일과 현저한 의미를 드러내는 작가주의적 감독, PD, 작가, 작곡가다. 또한, 연기자나 예능인, 가수의 장점을 잘 파악해 이를 극대화하거나 연예인의 단점을 보완 혹은 해결해 주는 조련 능력이 뛰어난 창작자도 연예인과 스타 메이커 역할을 톡톡히 한다. 연예인과 스타 메이커로 활약하는 작가, 연출자, 감독, 작곡가 겸 프로듀서는 배우와 가수, 예능인의 개성과 실력, 연기 스타일, 창법, 예능감, 외모, 분위기를 잘 발현해 대중이 선호하는 이미지를 창출하거나 트렌드를 선도할 캐릭터와 페르소나를 구축해 줄 가능성도 크다.

대중문화 콘텐츠 창작자의 층위는 매우 넓다. 히트작과 스타를 양산하는 창작자부터 대중이 아는 작품 하나 발표하지 못한 채 연예인의 지명도에 영향을 미치지 못하는 창작자까지 창작자 메이커는 다양한 스펙트럼을 보인다. 그렇다면 지망생, 연습생, 신인, 일반 연예인, 스타가 작업을 하고 싶어하는 최고의 연예인과 스타 메이커는 누구일까. 인기 연예인과 스타를 가장 많이 배출하는 매체인 TV와 OTT의 창작자 메이커는 드라마와 예능 프로그램의 연출자와 작가다. 특히 드라마는 TV뿐만 아니라 강력한 플랫폼으로 등장한 OTT를 통해 세계 각국에 유통돼 글로벌 인지도를 확보할 수 있어 드라마 작가와 PD는 연예인과 인기 연예인, 더 나아가 한류스타와 월드 스타 메이커로서의 활약이 두드러진다.

단막극, 아침 드라마, 일일 드라마, 주말 드라마, 미니시리즈 등 여러 포맷과 메디컬, 스릴러, 수사물, 멜로, 홈드라마, SF 등 다양한 장르의 한국 드라마가 KBS, MBC, SBS, tvN, JTBC를 비롯한 TV와 넷플릭스, 티빙, 쿠팡 플레이, 디즈니 플러스 같은 국내외 OTT, 외국 방송사를 통해 국내외 대중과 만나고 있다. 신인 연기자들은 주로 단막극, 아침 드라마, 일일 드라마, 시트콤을 통해 얼굴을 알린다. 존재감을 드러낸 연기자나 인기 배우들은 주말 드라마나 미니시리즈에 출연해 스타로 비상하는 경우가 많다. 1987년 MBC〈불새〉로 첫선을 보인 미니시리즈는 많은 인기 배우와 스타를 배출했으며 특히 1992년 MBC〈질투〉를 기점으로 등장한 트렌디 드라마를 통해 수많은 유명 배우와 스타가 탄생했다. 대중문화를 가장 많이 소비하고 영향력이 강해 스타화 과정에서 결정적인 역할을 하는 10~30대가 핵심 시청자인 데다 새로운 트렌드나 소재, 주제, 실험적 형식을 전면에 내세우기 때문에 미니시리즈가 신인 연기자와 스타를 많이 양산했다. 무엇보다 신인들을

연예인도 사람이다

주연으로 과감하게 기용하는 PD들이 많아 미니시리즈를 통해 신예 스타가 계속해서 등장했다. 화제와 시청률 면에서 단연 눈길을 끄는 미니시리즈를 주로 연출하는 PD 중 스타 메이커가 유독 많은 이유다.

1990년대부터 2000년대까지 트렌디 드라마 연출자로서 강력한 배우·스타 메이커 역할을 한 PD로는 윤석호 이진석 이창순 이승렬 장용우 오종록 장기홍 표민수 정세호 이형민 박찬홍을 꼽을 수 있다. 이 중에서 윤석호 이진석 오종록 PD는 신인을 많이 기용해 스타를 만드는 능력이 탁월했다. 영화 영상을 떠올리게 할 정도로 그림 같은 화면 연출이 뛰어나 배우의 이미지화에 강점을 보인 윤석호 PD는 〈사랑의 인사〉의 김지호를 비롯해 〈내일은 사랑〉의 고소영 이병헌, 〈느낌〉의 류시원, 〈순수〉의 명세빈, 〈가을동화〉의 송승헌 원빈 송혜교 문근영, 〈봄의 왈츠〉의 한효주, 〈사랑비〉의 윤아 서인국처럼 배우 지망생과 신인을 유명 배우나 스타로 만들었다. 또한, 〈초대〉의 이영애, 〈겨울 연가〉의 배용준 최지우, 〈웨딩드레스〉의 김희선 이승연, 〈여름 향기〉의 송승헌 손예진 등 스타들의 인기와 경쟁력을 높여줬다. 대중이 선호하는 트렌드와 취향, 정서를 잘 파악해 흥행 드라마를 만드는데 탁월한 능력을 보인 이진석 PD 역시 〈사랑을 그대 품 안에〉의 차인표 신애라, 〈별은 내 가슴에〉의 최진실 안재욱, 〈해바라기〉의 차태현 김정은, 〈사랑해 당신을〉의 채림, 〈이브의 모든 것〉의 김소연, 〈술의 나라〉의 김민정, 〈러브 스토리 인 하버드〉의 김태희 등 신인이나 무명 연예인을 스타덤에 올려놨다. 트렌디 드라마 연출에 강점을 보인 오종록 PD는 한재석이 대중적 인지도를 얻은 〈째즈〉, 전지현 차태현을 대중에게 확실하게 각인시킨 〈해피투게더〉, 조인성 고수 김하늘을 스타로 만든 〈피아노〉, 지진희 김민희를 세상에 알린 〈줄리엣의 남자〉를 연출해 배우와 스타 메이커로서 면모

누가 연예인을 만드나 – 창작자 · 기획자 메이커와 연예인

를 확실하게 보여줬다.

　대중성과 작품성이라는 두 마리 토끼를 잡은 김종학, 안판석 PD도 많은 스타를 배출한 유명 배우·스타 메이커다. 장수봉 PD처럼 연기력을 배가시키는 것을 비롯해 연기자를 뛰어나게 조련하거나 황인뢰 PD 같은 작가주의적 색채가 강한 연출자도 배우·스타 메이커로서 명성을 드러냈다. 드라마 PD 중 대중성과 작품성을 확보한 작품을 많이 연출한 김종학 PD는 선 굵은 사회적 주제와 멜로를 잘 혼합한 드라마를 통해 많은 스타를 배출했고 스타들의 경쟁력과 인기를 올려놨다. 〈인간 시장〉의 박상원, 〈여명의 눈동자〉의 채시라 최재성, 〈모래시계〉의 고현정 최민수 이정재, 〈대망〉의 손예진 장혁, 〈태왕사신기〉의 배용준 이지아 문소리, 〈신의〉의 이민호 김희선 등 신인과 스타들이 김종학 PD의 작품으로 대중의 인기를 누렸다. 안판석 PD는 1990년대 인기 드라마 〈짝〉〈장미와 콩나물〉, 2000년대 〈아줌마〉〈하얀 거탑〉, 2010~2020년대 〈아내의 자격〉〈밀회〉〈풍문으로 들었소〉〈밥 잘 사주는 예쁜 누나〉〈봄밤〉〈졸업〉 등을 통해 김혜수 원미경 최진실 김명민 김희애 유준상 유호정 손예진 한지민 정려원 같은 스타의 경쟁력과 상품성을 배가시켰고 유아인 정해인 같은 배우들을 스타 반열에 올려놓았다. 장수봉 PD는 배우의 연기력 조련사로서 유명하다. 장수봉 PD의 조련 덕분으로 〈춤추는 가얏고〉를 통해 데뷔한 오연수가 연기력을 갖춘 스타가 됐고 〈아들과 딸〉의 한석규 역시 연기자로서 첫발을 성공적으로 디뎌 영화와 드라마에서 맹활약하는 스타가 될 수 있었다. 작가주의적 스타일을 드러낸 황인뢰 PD는 〈여자는 무엇으로 사는가〉〈고개 숙인 남자〉〈연애의 기초〉〈궁〉〈장난스런 키스〉를 통해 신인 주지훈 윤은혜 등을 스타로 만들었고 인기 연예인 김창완 김희애 등의 스타성을 제고했다.

호흡이 길고 연기가 힘든 데다 대중에게 이미지를 각인시키는 폭발력이 적어 신세대 연기자들의 기피 현상이 두드러진 정통 사극의 연출자 중에도 배우와 스타 메이커는 존재한다. 대표적인 연출자가 한국 사극사를 수놓은 〈한명회〉〈왕의 여자〉〈여인 천하〉〈용의 눈물〉 등을 만든 김재형 PD와 〈조선왕조 500년〉 시리즈와 60%라는 엄청난 시청률을 기록한 〈허준〉, 지구촌 사극 한류를 일으킨 〈대장금〉 등을 연출한 이병훈 PD다. 김재형 PD는 〈용의 눈물〉을 통해 유동근을 최고 인기의 탤런트로 부상시켰고 〈여인 천하〉를 통해 전인화 강수연 도지원의 상품성을 높였다. 〈암행어사〉〈인현왕후〉〈대왕의 길〉〈허준〉〈상도〉〈대장금〉〈서동요〉〈이산〉〈동이〉〈마의〉〈옥중화〉를 연출한 이병훈 PD로 인해 이순재 이정길 임현식 양미경 같은 중견 연기자뿐만 아니라 박순애 전인화 홍리나 전광렬 황수정 김현주 한효주 한지민 이서진 진세연을 비롯한 수많은 탤런트가 스타덤에 올랐다. 물론 이영애 지진희처럼 세계 각국에서 사랑받는 한류스타의 영광을 차지한 연기자도 많다. 시청률 50%를 기록하며 채시라 김영철 최수종 정보석 이덕화 등 중견 연기자의 스타성을 배가시킨 〈왕과 비〉〈태조 왕건〉〈대조영〉〈광개토대왕〉을 연출한 김종선 PD 역시 사극을 통해 유명 배우와 스타를 배출한 스타 메이커 PD로 꼽힌다.

이들의 뒤를 이어 〈파리의 연인〉〈온에어〉〈시크릿 가든〉〈신사의 품격〉〈구가의서〉〈여우 각시별〉에 박신양 김정은 송윤아 김하늘 하지원 현빈 장동건 수지 이제훈 등 스타들을 기용해 톱스타 반열에 올려놓은 신우철 PD와 〈다모〉〈패션 70's〉〈베토벤 바이러스〉〈더킹 투하츠〉〈지금 우리 학교는〉 등 작가주의적 스타일이 돋보인 드라마를 통해 하지원 이서진 이요원 김명민 장근석 이승기 박지후 등 스타의 상품성을 극대화한 이재규 PD, 〈쩐의

전쟁〉〈바람의 화원〉〈뿌리 깊은 나무〉〈별에서 온 그대〉〈하이에나〉〈홍천기〉〈밤에 피는 꽃〉 등 다양한 장르의 드라마를 완성도 높게 연출해 문근영 한석규 박신양 전지현 김수현 김유정 안효섭 이하늬의 인기를 높인 장태유 PD, 〈푸른 바다의 전설〉〈주군의 태양〉〈추적자〉〈시티헌터〉〈찬란한 유산〉 등 대중성 높은 드라마를 연출해 이승기 한효주 이민호 손현주 소지섭 같은 스타들의 인기를 상승시킨 진혁 PD는 2000~2020년대를 대표하는 스타 메이커 연출자다. 또한, 비 신민아 이병헌 김태희 송혜교 현빈 조인성 이준기를 비롯한 스타를 기용해 이들의 이미지와 연기력의 스펙트럼을 확장한 〈이 죽일 놈의 사랑〉〈아이리스〉〈그 겨울, 바람이 분다〉〈괜찮아 사랑이야〉〈달의 연인-보보경심 려〉〈라이브〉〈우리들의 블루스〉〈트렁크〉를 연출한 김규태 PD, 〈신데렐라 언니〉〈성균관 스캔들〉〈미생〉〈시그널〉〈나의 아저씨〉〈아스달 연대기〉〈폭싹 속았수다〉를 통해 택연 박유천 유아인 송중기 임시완 아이유를 스타 연기자로 등극시킨 김원석 PD, 〈드림하이 1, 2〉〈학교 2013〉을 통해 수지 택연 김수현 정진운 지연 강소라 김우빈 이종석 같은 신인과 아이돌 가수를 스타 연기자로 부상시키고 〈비밀〉〈태양의 후예〉〈쓸쓸하고 찬란한 신-도깨비〉〈미스터 션샤인〉〈스위트홈 1, 2, 3〉〈지리산〉을 통해 지성 송중기 송혜교 공유 김고은 이병헌 김태리 송강의 스타성을 배가시킨 이응복 PD 역시 스타나 신인 연기자들이 작업하고 싶어 하는 배우와 스타 메이커 연출자다. 예능 PD에서 드라마 연출자로 전업한 신원호 PD는 〈응답하라 1997, 1994, 1988〉과 〈슬기로운 감빵 생활〉〈슬기로운 의사생활 1, 2〉를 통해 혜리 정은지 박해수 전미도 신현빈 안은진 박보검 류준열 등 많은 신인 연기자를 스타로 부상시켰고 조정석 유연석 정경호 등 유명 배우를 스타덤에 올려놓아 배우·스타 메이커 연출자로 주목받는다.

연예인도 사람이다

2020년대 들어 일부 영화감독도 대중문화 콘텐츠의 강력한 유통 창구로 등장한 넷플릭스, 디즈니 플러스, 티빙, 쿠팡플레이 같은 OTT의 드라마를 연출하면서 신인 배우와 스타를 배출하고 있다. 〈킹덤 1, 2〉의 김성훈 감독, 〈지옥〉〈기생수-더 그레이〉〈선산〉의 연상호 감독, 〈오징어 게임 1, 2〉의 황동혁 감독, 〈D.P 1, 2〉의 한준희 감독, 〈수리남〉의 윤종빈 감독, 〈욘더〉의 이준익 감독, 〈카지노〉의 강윤성 감독, 〈무빙〉의 박인제 감독, 〈더 에이트 쇼〉의 한재림 감독 등이 OTT 드라마 연출을 통해 배우와 스타 메이커의 면모를 보였다.

'드라마는 작가의 예술'이라는 말이 있을 정도로 드라마 흥행과 완성도를 좌우하는 사람이 극본을 집필하는 작가다. 유명 작가로 인해 신인이 인기 배우가 되고 일반 배우가 스타 자리에 오른 경우가 부지기수다. 일부 연기자는 특정 작가의 드라마에 집중적으로 출연해 인기와 경쟁력을 배가하기도 한다. 시청률 높은 대중성을 견인하는 작가와 심오한 의미와 독창적인 스타일을 견지한 개성적인 작가가 배우와 스타 메이커 역할을 잘 수행한다.

한국 드라마사를 관통하며 최고 작가 자리에 군림한 김수현은 1960년대부터 극본 작업을 시작해 2010년대까지 왕성한 활동을 하며 무수한 배우와 스타의 거대한 발광원 역할을 했다. 1970년대 〈새엄마〉의 최불암 전양자, 〈청춘의 덫〉의 이효춘 이정길 박근형부터 1980년대 〈사랑과 야망〉의 이덕화, 1990년대 〈사랑이 뭐길래〉의 최민수 하희라, 〈목욕탕집 남자들〉의 김희선, 〈청춘의 덫〉의 심은하 유호정 이종원, 2000년대 〈내 사랑 누굴까〉의 이승연 명세빈, 〈부모님 전상서〉의 김희애, 〈내 남자의 여자〉의 배종옥, 〈엄마가 뿔났다〉의 김혜자, 2010년대 〈인생은 아름다워〉의 김해숙 이상윤, 〈천일의 약속〉의 김래원 수애, 〈그래 그런 거야〉의 이순재 강부자 등 신인에서 중

견 연기자에 이르기까지 수많은 배우를 인기 배우나 스타로 만든 김수현은 최고의 배우·스타 메이커 작가다.

1990~2010년대 〈전원일기〉 〈엄마의 바다〉 〈그대 그리고 나〉 〈파도〉 〈그여자네 집〉 〈한강수 타령〉 〈엄마〉 〈부잣집 아들〉의 김정수, 〈울밑에 선 봉선화〉 〈사랑의 향기〉 〈옛날의 금잔디〉 〈은실이〉 〈지평선 너머〉 〈푸른 안개〉의 이금림, 〈아들과 딸〉 〈동기간〉 〈방울이〉 〈사람의 집〉의 박진숙, 〈아줌마〉 〈장미와 콩나물〉 〈아내의 자격〉 〈밀회〉 〈풍문으로 들었소〉 〈종말의 바보〉의 정성주, 〈여자는 무엇으로 사는가〉 〈고개 숙인 남자〉 〈여자의 방〉의 주찬옥, 〈황금빛 내 인생〉 〈두 번째 스무 살〉 〈49일〉 〈찬란한 유산〉 〈내딸 서영이〉의 소현경, 〈눈물이 보일까봐〉 〈인순이는 예쁘다〉 〈최고다 이순신〉 〈결혼계약〉의 정유경은 홈드라마나 멜로물 혹은 여성의 서사를 전면에 내세운 일일극, 주말극을 통해 연기자 지망생을 배우로 그리고 일반 연기자를 스타로 만든 작가들이다. 선 굵은 서사와 탄탄한 스토리의 사극과 시대극, 현대극을 통해 배우와 스타를 양산한 작가는 〈용의 눈물〉 〈태조 왕건〉 〈야인시대〉 〈연개소문〉 〈무신〉의 이환경, 〈모래시계〉 〈여명의 눈동자〉 〈대망〉 〈태왕 사신기〉 〈신의〉 〈힐러〉의 송지나, 〈종합병원〉 〈허준〉 〈상도〉 〈올인〉 〈마이더스〉 〈옥중화〉의 최완규, 〈흐르는 것은 세월뿐이랴〉 〈국희〉 〈황금시대〉 〈서울 1945〉 〈패션70's〉 〈나인룸〉의 정성희, 〈서울의 달〉 〈파랑새는 있다〉 〈유나의 거리〉의 김운경, 〈대장금〉 〈히트〉 〈선덕여왕〉 〈뿌리 깊은 나무〉 〈아스달 연대기〉 〈아라문의 검〉의 김영현, 〈다모〉 〈주몽〉 〈징비록〉 〈오아시스〉의 정형수 등이다. 〈거짓말〉 〈우리가 정말 사랑했을까〉 〈바보 같은 사랑〉 〈굿바이 솔로〉 〈그 겨울, 바람이 분다〉 〈그들이 사는 세상〉 〈괜찮아 사랑이야〉 〈디어 마이 프렌즈〉 〈라이브〉 〈우리들의 블루스〉의 노희경, 〈상두야 학교가자〉 〈미안

하다 사랑한다〉〈고맙습니다〉〈이 죽일 놈의 사랑〉〈세상에 그 어디에도 없는 착한 남자〉〈함부로 애틋하게〉〈초콜릿〉의 이경희, 〈비단향 꽃무〉〈저푸른 초원위에〉〈부활〉〈발효가족〉〈기적의 형제〉의 김지우, 〈피아노〉〈봄날〉〈신데렐라 언니〉의 김규완 작가는 삶의 진정성과 사람 냄새 나는 서사를 주조로 하는 작품을 집필해 중견배우는 물론이고 스타와 신인들이 작업을 함께 하고 싶어 하는 배우·스타 메이커 작가다. 1992년 〈질투〉를 시작으로 20여 년 동안 드라마 흐름을 주도했던 트렌디 드라마를 비롯한 미니시리즈를 통해 신예 스타와 톱스타를 배출한 작가들이 배우와 스타 메이커로 맹활약했다. 〈사랑을 그대 품안에〉〈복수혈전〉〈햇빛 속으로〉〈위기의 남자〉〈발리에서 생긴 일〉〈달콤한 스파이〉의 김기호 이선미 부부 작가, 〈진실〉〈맛있는 청혼〉〈메리대구공방전〉〈태양의 여자〉〈착하지 않는 여자들〉〈삼남매가 용감하게〉의 김인영, 〈쾌걸춘향〉〈환상의 커플〉〈미남이시네요〉〈최고의 사랑〉〈주군의 사랑〉〈호텔 델루나〉〈환혼〉〈이 사랑 통역 되나요?〉의 홍정은 홍미란 자매 작가, 〈초대〉〈학교 3〉〈성장 드라마 반올림〉〈베토벤 바이러스〉〈미래의 선택〉을 집필한 홍진아 홍자람 자매 작가 등이 미니시리즈로 많은 신인과 배우를 스타덤에 올려놨다.

자극적이고 선정적인 소재와 스토리, 캐릭터로 시청자의 눈길을 끄는 일명 '막장 드라마'로 비판받지만, 높은 시청률과 화제성으로 적지 않은 배우와 스타를 배출한 작가는 〈보고 또 보고〉〈인어 아가씨〉〈보석 비빔밥〉〈오로라 공주〉〈하늘이시여〉〈결혼 작사 이혼 작곡〉〈아씨두리안〉의 임성한, 〈소문난 칠공주〉〈왕가네 식구들〉〈수상한 삼형제〉〈조강지처 클럽〉〈왜그래 풍상씨〉〈오케이 광자매〉의 문영남, 〈아내의 유혹〉〈천사의 유혹〉〈왔다 장보리〉〈내딸 금사월〉〈언니는 살아있다〉〈황후의 품격〉〈펜트하우스〉〈7인

의 탈출〉〈7인의 부활〉의 김순옥 작가 등이다.

2000~2020년대 한국 드라마가 국내를 넘어 세계 각국에서 선풍적인 인기를 끌며 한류스타를 배출하는 채널로서 강력한 역할을 하면서 유명 작가들은 배우 지망생과 배우를 글로벌 스타로 부상시키는 스타 메이커로서 강력한 영향력을 발휘하고 있다. 이민호 송혜교 공유 송중기 김고은 박신혜 이동욱 김우빈 등 수많은 한류스타를 배출한 〈파리의 연인〉〈프라하의 연인〉〈시티홀〉〈온에어〉〈시크릿 가든〉〈신사의 품격〉〈상속자들〉〈태양의 후예〉〈쓸쓸하고 찬란하神-도깨비〉〈미스터 션샤인〉〈더킹-영원의 군주〉〈더 글로리〉〈다 이루어질니〉의 김은숙 작가, 전지현 현빈 손예진 아이유 김수현 김지원을 월드 스타 반열에 올려놓은 〈내조의 여왕〉〈역전의 여왕〉〈넝쿨째 굴러온 당신〉〈별에서 온 그대〉〈프로듀사〉〈푸른 바다의 전설〉〈사랑의 불시착〉〈눈물의 여왕〉의 박지은 작가, 장르물을 통해 김혜수 배두나 소지섭 주지훈 김태리 등의 스타성을 배가시킨 〈싸인〉〈시그널〉〈킹덤 1, 2〉〈지리산〉〈악귀〉의 김은희 작가가 대표적인 한류스타·톱스타 메이커 작가다. 또한, 예능 작가와 드라마 작가를 겸업하며 〈응답하라 1988, 1994, 1997〉〈슬기로운 감빵생활〉〈슬기로운 의사생활 1, 2〉를 집필한 이우정 작가를 비롯해 〈청담동 살아요〉〈또! 오해영〉〈나의 아저씨〉〈나의 해방일지〉의 박해영, 〈비밀의 숲 1, 2〉〈라이프〉〈그리드〉〈지배종〉의 이수연, 〈힘쎈 여자 도봉순〉〈품위있는 그녀〉〈마인〉〈힘쎈 여자 강남순〉의 백미경, 〈쌈, 마이웨이〉〈동백꽃 필 무렵〉〈폭싹 속았수다〉의 임상춘 등도 연예인 지망생과 배우, 스타의 인기와 대중성을 제고해주는 작가들이다.

안방 시청자의 눈길을 끌뿐만 아니라 중국 등 세계 각국에 예능 한류를 일으키며 신인과 예능인을 유명 연예인과 스타로 만드는 예능 프로그램 PD 역

시 예능인·스타 메이커의 면모를 보여준다. 1990~2010년대 유명 예능인과 스타를 만드는 대표적인 예능 PD는 〈일요일 일요일 밤에〉 〈남자 셋 여자 셋〉 〈세 친구〉 같은 버라이어티 예능 프로그램과 시트콤을 통해 이경규부터 신동엽에 이르기까지 수많은 예능 스타를 배출했을 뿐만 아니라 송승헌 이의정 윤다훈 등 신인 배우와 연기자들을 인기 배우로 격상시킨 송창의 PD, 〈이소라의 프로포즈〉 〈열린 음악회〉 〈뮤직뱅크〉 등 많은 음악 프로그램을 연출하며 가수들을 스타로 부상시킨 박해선 PD, 〈순풍산부인과〉 〈웬만해선 그들을 막을 수 없다〉 〈거침없이 하이킥〉 〈지붕 뚫고 하이킥〉 〈하이킥! 짧은 다리의 역습〉 등 시트콤을 통해 송혜교 박영규 오지명 이순재 나문희 정일우 황정음 박민영 신세경 진지희 서신애 등 중견 연기자부터 신인, 아역 배우까지 스타로 만든 김병욱 PD 등이다.

또한, 예능 프로그램의 미다스라는 김영희 PD는 〈일요일 일요일 밤에〉 〈21세기위원회〉 〈칭찬합시다〉 〈느낌표〉 〈나는 가수다〉를 통해 이경규 박경림 김용만 김국진 이경실 서경석 유재석 같은 예능 스타의 개성과 스타성을 발현시키고 신인 예능인을 스타로 만든, 예능 PD 중 최고의 연예인 메이커로 활약했다. 〈천생연분〉 〈무릎팍 도사〉 〈목표달성 토요일〉 〈아는 형님〉 〈슈퍼리치 이방인〉의 여운혁, 〈개그 콘서트〉 〈장르만 코미디〉의 서수민, 〈개그 콘서트〉 〈코미디 빅리그〉의 김석현 PD도 스타 예능인을 육성하는 연출자로 정평이 나 있다.

2000~2020년대 예능 판도를 좌우하면서 유재석 박명수 강호동 이수근을 비롯한 예능인, 이승기 김종국 이효리를 포함한 가수, 윤여정 이순재 이서진 차승원 유해진 같은 배우를 예능 스타로 부상시킨 김태호 나영석 조효진 박상혁 PD는 신인을 유명 연예인으로, 일반 연예인을 스타로

만드는 예능계의 피그말리온으로 통한다. 김태호 PD는 〈무한도전〉〈놀면 뭐하니〉〈먹보와 털보〉〈서울 체크인〉〈댄스가수 유랑단〉〈지구마블 세계여행〉〈마이 네임 이즈 가브리엘〉을 통해 독창적이고 실험적인 포맷과 창의적인 소재로 유재석 박명수 하하 정준하 정형돈 노홍철 비 이효리를 예능 스타로 자리 잡게 했다. 대중적이고 익숙한 포맷의 예능 프로그램 〈1박 2일〉〈삼시 세끼〉〈꽃보다 할배〉〈신서유기〉〈윤식당〉〈알쓸신잡〉〈뿅뿅 지구오락실〉 등을 통해 강호동 이수근 이승기 은지원 이순재 윤여정 이서진 이영지 미미 안유진 이은지 등을 예능 스타로 부각시킨 나영석 PD는 인기 예능인과 스타를 가장 많이 배출한 연출자다. 예능 한류를 일으킨 〈런닝맨〉〈범인은 바로 너〉〈투게더〉〈신세계로부터〉〈더 존: 버텨야 산다〉의 조효진 PD와 〈웃음을 찾는 사람들〉〈강심장〉〈섬총사〉〈서울 메이트〉의 박상혁 PD도 예능 스타를 만드는 예능인 메이커 연출자로 맹활약한다. 이 밖에 〈대탈출〉〈여고추리반〉〈데블스 플랜〉〈미스터리 수사단〉의 정종연, 〈식스센스〉〈스킵〉〈아파트 404〉의 정철민, 〈삼시세끼〉〈윤식당〉〈환승연애〉〈연애남매〉의 이진주, 〈슈퍼맨이 돌아왔다〉〈1박 2일〉〈형따라 마야로〉의 방글이, 〈복면가왕〉〈엄마는 아이돌〉〈수상한 가수〉의 민철기, 〈1박 2일〉〈서울촌놈〉〈어쩌다 사장〉의 유호진 PD 등도 예능인을 만드는 연출자로 명성을 구축했다.

'영화는 감독의 예술'이라고 말한다. 그만큼 영화에서 감독이 차지하는 비중은 매우 크고 중요하다. 시나리오부터 캐스팅, 연기, 촬영, 편집까지 영화의 전 과정을 총괄하며 작품의 흥행과 완성도를 책임지는 영화감독은 일제 강점기의 대중문화 초창기부터 오랫동안 배우와 스타 메이커로 활약해 왔다. 독창적인 스타일과 영상, 실험적인 스토리와 캐릭터로 승부하는 작가주의 감독과 관객의 폭발적인 반응을 끌어내는 흥행 감독들이 작품을 통해 신

인을 유명 배우로 만들고 스타의 인기와 경쟁력을 높였다. 대체로 상업성을 표방한 흥행 감독들은 기존의 스타를 기용하는 스타 중심의 영화를 만드는 반면 작가주의의 특성이 드러나는 감독들은 신인이나 무명 배우를 출연시키는 경향이 짙다. 흥행 감독들은 스타의 몸값과 인기를 올려주는 기능을 하고 작가주의 감독들은 신인을 발굴해 스타로 키우는 배우 메이커 역할을 하고 있다.

1990~2010년대 배우와 스타 메이커 역할을 한 대표적인 감독은 2002년 칸영화제에서 감독상을 받으며 세계적으로 인정받은 거장 임권택 감독과 1990년대 이후 제작자, 감독으로 영화계에서 강력한 영향력을 행사한 강우석 감독이다. 작가주의적 색채가 강한 임권택 감독은 오디션을 통해 발탁한 〈서편제〉의 오정해, 〈장군의 아들〉의 박상민 김승우, 〈춘향뎐〉의 조승우 같은 신인을 대거 기용해 스타로 만들었다. 또한, 〈만다라〉의 안성기, 〈씨받이〉의 강수연, 〈취화선〉의 최민식을 스크린의 최고 배우 자리에 올려놓기도 했다. 반면 흥행 감독으로 잘 알려진 강우석은 스타들을 많이 기용해 이들의 대중성과 스타성을 제고했다. 〈미스터 맘마〉의 최민수 최진실, 〈마누라 죽이기〉의 박중훈, 〈투캅스〉의 안성기, 〈생과부 위자료 청구소송〉의 심혜진, 〈공공의 적〉의 설경구 이성재, 〈실미도〉의 안성기 설경구, 〈전설의 주먹〉의 황정민 유준상, 〈고산자, 대동여지도〉의 차승원이 대표적이다. 강제규 감독은 한석규 최민식 신현준 장동건 원빈 이은주 하정우 같은 스타 배우 위주로 캐스팅한 〈쉬리〉 〈은행나무 침대〉 〈태극기 휘날리며〉 〈1947 보스톤〉의 메가폰을 잡아 출연 스타의 상품성을 배가시켰고 작가주의적 스타일을 드러낸 장선우 감독은 〈경마장 가는길〉의 문성근, 〈거짓말〉의 김태연, 〈성냥팔이 소녀의 재림〉의 임은경, 〈꽃잎〉의 이정현, 〈너에게 나를 보낸다〉의 정선경

등 신인들을 유명 배우로 키워 배우·스타 메이커 감독으로 입지를 굳혔다.

2000~2020년대 역시 배우와 스타 메이커로 흥행 감독과 작가주의 감독들이 맹활약했다. 특히 상업적 성공과 작가적 표지가 적절히 결합한 상업적 작가주의 감독의 영화가 흥행을 주도하며[130] 배우와 스타를 많이 배출했다. 주류 장르 계열을 따라가며 영화적 재미와 상업성을 배가시킨 〈타짜〉 〈도둑들〉 〈암살〉 〈외계+인〉의 최동훈 감독과 〈국제시장〉 〈해운대〉 〈영웅〉의 윤제균 감독, 웰메이드 작품으로 대중성과 작품성, 두 마리 토끼를 잡은 〈살인의 추억〉 〈괴물〉 〈설국열차〉 〈기생충〉의 봉준호 감독, 장르적 특성을 잘 발현한 〈올드보이〉 〈친절한 금자씨〉 〈박쥐〉 〈아가씨〉 〈헤어질 결심〉의 박찬욱 감독, 완성도 높은 상업 영화의 강점을 잘 표출한 〈달콤한 인생〉 〈좋은 놈 나쁜 놈 이상한 놈〉 〈밀정〉 〈거미집〉의 김지운 감독, 컬트와 예술의 경계를 오가는 〈피도 눈물도 없이〉 〈베테랑〉 〈군함도〉 〈모가디슈〉 〈밀수〉의 류승완 감독, 한국형 오컬트 영화의 스펙트럼을 확장하며 대중성과 흥행성을 제고한 〈사바하〉 〈검은 사제들〉 〈파묘〉의 장재현 감독이 한국 영화의 흥행뿐만 아니라 주요한 흐름을 선도하며 송강호 배두나 김혜수 이병헌 정우성 송중기 김태리 김고은 같은 유명 배우와 스타를 양산했다.

작가주의 색채가 강한 작품을 통해 신인을 양성하고 유명 배우와 스타를 배출한 감독은 〈박하사탕〉 〈오아시스〉 〈버닝〉 〈시〉 〈밀양〉의 이창동, 〈돼지가 우물에 빠진 날〉 〈강원도의 힘〉 〈밤의 해변에서 혼자〉 〈지금은 맞고 그때는 틀리다〉 〈누구의 딸도 아닌 해원〉 〈도망친 여자〉 〈인트로덕션〉 〈소설가의 영화〉 〈물안에서〉 〈우리의 하루〉 〈여행자의 필요〉의 홍상수, 〈봄 여름 가을 겨울 그리고 봄〉 〈사마리아〉 〈빈집〉 〈피에타〉의 김기덕이다. 이들은 설경구 문소리 하정우 이은주 정유미 정은채 전종서처럼 신인 배우를 대거 기

용해 유명 배우나 스타로 만들었다.

이밖에 〈친구〉 〈챔피언〉 〈똥개〉 〈눈에는 눈, 이에는 이〉 〈극비수사〉 〈암수 살인〉의 곽경택, 〈광복절 특사〉 〈주유소 습격사건〉 〈귀신이 산다〉의 김상진, 〈비트〉 〈태양은 없다〉 〈무사〉 〈감기〉 〈아수라〉 〈서울의 봄〉의 김성수, 〈황 산벌〉 〈왕의 남자〉 〈라디오 스타〉 〈님은 먼 곳에〉 〈소원〉 〈사도〉 〈동주〉 〈변 산〉 〈자산어보〉의 이준익, 〈추격자〉 〈황해〉 〈곡성〉 〈호프〉의 나홍진, 〈범죄 와의 전쟁: 나쁜 놈들의 전성시대〉 〈군도〉 〈공조〉의 윤종빈, 〈클래식〉 〈내여 자 친구를 소개합니다〉 〈시간 이탈자〉의 곽재용, 〈처녀들의 저녁식사〉 〈바 람난 가족〉 〈하녀〉 〈돈의 맛〉 〈행복의 나라로〉의 임상수, 〈국가대표〉 〈신과 함께-인과 연〉 〈신과 함께-죄와 벌〉의 김용화 등 유명 감독들에 의해 많은 스크린 배우와 스타가 양산됐다.

대중음악 분야에서는 작곡가 가수와 스타 메이커로 활약한다. 1876~1945년 대중문화 초창기부터 1990~2020년대 대중문화 폭발기까 지 유명 작곡가들은 지망생을 발굴해 가창력을 지도하고 작곡한 노래로 데 뷔시켜 가수로 만들고, 스타에게 곡을 줘 인기와 스타성을 제고하는 가수와 스타 메이커 역할을 해왔다.

1990년대 이후부터 연예기획사가 대중음악계를 이끌면서 많은 작곡가가 단순히 음악을 작곡하는 것에서 벗어나 뮤지션 발굴과 트레이닝, 작곡과 편 곡 작업, 음반 콘셉트와 편곡자 결정, 세션 연주자 섭외와 녹음 등을 지휘하 는 프로듀서로 전면에 나서면서 작곡가 겸 프로듀서 가수 · 스타 메이커 시 대가 열렸다.

작곡가 겸 프로듀서의 역량에 따라 지망생이 유명 가수가 되고 일반 가수 는 스타가 되는 것이 결정되고 음반과 음원의 흥행이 좌우될 정도로 작곡가

겸 프로듀서의 가수·스타 메이커 역할이 매우 강력해졌다. 〈핑계〉〈날 울리지마〉〈잘못된 만남〉〈꿍따리 샤바라〉〈흔들린 우정〉의 작곡과 프로듀서 작업을 병행하며 신승훈 김건모 노이즈 박미경 클론 홍경민 채연을 스타 반열에 올려놓으며 작곡가 겸 프로듀서 시대를 연 김창환, 김광석 임재범 신승훈 김건모 베이비복스 성시경 임창정 박진영 조성모의 히트곡을 양산하며 이들을 스타로 부상시킨 김형석, 〈와〉〈바꿔〉〈날개 잃은 천사〉〈스피드〉〈화장을 고치고〉〈루비〉〈순정〉을 비롯한 많은 인기곡을 작곡하고 음반 프로듀서를 맡아 이정현 룰라 왁스 컨츄리꼬꼬 코요태 쿨 핑클을 스타 대열에 진입시킨 최준영은 1990년대부터 최고의 작곡가 겸 프로듀서 스타 메이커로 활약했다. 이승철의 〈오늘도 난〉, 김범수의 〈하루〉, 애즈원의 〈너만은 모르길〉 등 숱한 인기곡을 작곡한 윤일상과 변진섭의 〈로라〉, 강수지의 〈보랏빛 향기〉, 김민우의 〈입영 열차 안에서〉, S.E.S의 〈달리기〉, 보아의 〈그럴 수 있겠지…!?〉, 아이유의 〈나만 몰랐던 이야기〉, 성시경의 〈아니면서〉 같은 히트곡을 작곡하고 이승환 엄정화 이수영 박효신 김동률 러블리즈 동방신기의 음반 작업에 프로듀서로 참여한 윤상 역시 1990년대부터 작곡가 겸 프로듀서 스타 메이커로 대중음악계에서 확고한 위상을 구축했다. 이 밖에 김현철 하광훈 유영석 정석원도 1990년대부터 작곡가 겸 프로듀서로 많은 가수의 히트곡을 창작하며 인기 가수를 배출했다.

 2000년대 이후 가수와 스타 메이커의 역할을 가장 잘 수행한 작곡가 겸 프로듀서는 젝스키스의 〈폼생폼사〉, 옥주현의 〈난〉, 아이비의 〈유혹의 소나타〉, 백지영의 〈사랑 안 해〉, 성시경의 〈우린 제법 잘 어울려요〉, 쥬얼리의 〈니가 참 좋아〉, 장나라의 〈혼자서도 잘해요〉를 비롯한 많은 히트곡과 이선희 에일리 성시경의 인기곡을 창작해 스타 가수의 경쟁력을 제고한 박근태,

S.E.S의 〈Just A Feeling〉, SG워너비의 〈죄와 벌〉, 케이윌의 〈니가 필요해〉, 이승기의 〈결혼해줄래〉, 아이유의 〈마쉬멜로우〉, 소유와 정기고의 〈썸〉, 씨엔블루의 〈외톨이야〉, 휘성의 〈결혼까지 생각했어〉, 백지영의 〈잊지 말아요〉, 마마무의 〈나로 말할 것 같으면〉 같은 인기곡을 작곡한 김도훈, 김종국의 〈제자리걸음〉, 이수영의 〈이 죽일 놈의 사랑〉, 이기찬의 〈미인〉, 홍진영의 〈사랑의 배터리〉, SG워너비의 〈아임미싱유〉, 임영웅의 〈이제 나만 믿어요〉 등을 만든 조영수다.

2000년대부터 SM엔터테인먼트, JYP엔터테인먼트, YG엔터테인먼트, HYBE를 비롯한 대형 연예기획사 소속의 작곡가 겸 프로듀서들은 가수를 양성하고 스타를 만드는 주역으로 자리 잡았다. 유영진과 켄지는 〈전사의 후예〉 〈Dreams come true〉 〈해결사〉 〈Tri-Angle〉 〈쏘리 쏘리〉 등을 작곡하고 H.O.T S.E.S 보아 신화 슈퍼주니어 동방신기 소녀시대 f(x) 엑소 레드벨벳 에스파를 비롯한 SM엔터테인먼트 소속 가수의 스타화에 결정적인 역할을 한 작곡가 겸 프로듀서다. 테디는 〈A-YO〉 〈Fire〉 〈눈 코 입〉을 비롯한 수많은 히트곡을 작곡하고 세븐 거미 빅뱅 2NE1 아이콘 블랙핑크 로제 리사 등 YG엔터테인먼트의 소속 가수의 인기와 스타성을 배가시킨 작곡가 겸 프로듀서다. JYP엔터테인먼트의 작곡가 겸 대표 프로듀서, 가수로 활동하는 박진영은 god 비 별 박지윤 원더걸스 2PM 미쓰에이 트와이스 있지 스트레이키즈 갓세븐 니쥬 등 JYP 소속 가수의 히트곡 대부분을 작곡하고 프로듀싱하며 스타로 만들었다. HYBE 소속의 피독Pdogg은 방탄소년단의 전담 프로듀서로 〈작은 것들을 위한 시〉 〈봄날〉 〈페이크 러브〉 같은 BTS의 인기곡 대부분을 창작해 방탄소년단을 세계적인 스타로 만들었다. 이 밖에 〈미쳤어〉 〈거짓말〉 〈어쩌다〉 〈심쿵해〉 등을 작곡하며 손담비 이승기 조

성모 애프터스쿨 빅뱅 브레이브걸스 코요태 포미닛 AOA의 스타화에 기여한 용감한 형제, 비스트의 〈픽션〉, 아이유의 〈미리 메리 크리스마스〉, 에일리의 〈U&I〉, 포미닛의 〈Hot Issue〉, 티아라의 〈롤리폴리〉, 에이핑크의 〈Luv〉, EXID의 〈위아래〉를 작곡한 신사동호랭이, 뉴이스트의 〈Action〉, 헬로비너스의 〈차마실래〉, 여자친구의 〈오늘부터 우리는〉을 창작한 이기용배, 이효리 소녀시대 이승기 카라 엄정화 슈퍼주니어 이달의 소녀의 인기곡을 작곡한 E-TRIBE, 김장훈 코요태 B1A4 걸스데이 에이핑크 린 카라 씨스타 에일리의 히트곡을 만든 이단옆차기, 싸이 제시 현아의 음악을 작곡한 유건형, 씨스타의 〈Touch My Body〉, 트와이스의 〈CHEER UP〉 〈TT〉를 비롯한 많은 히트곡을 작곡하고 스테이씨 등을 스타로 배출한 블랙아이드필승도 작곡가 겸 프로듀서 가수·스타 메이커 역할을 특출나게 수행하고 있다.

가수와 음악 홍보뿐만 아니라 연기자의 데뷔 창구로 활용되는 뮤직비디오 연출자와 연예인의 대중성과 이미지를 제고해주는 CF 감독도 창작자로서 연예인 메이커 역할을 한다. 뮤직비디오는 음반 홍보와 함께 가수들의 인지도와 스타성을 높이는 대표적인 문화 콘텐츠다. 또한, 뮤직비디오를 통해 임수정 고수 김지호 같은 배우가 연예계에 데뷔하고 이병헌 장동건 신현준 이영애 김정은 송승헌 이미연 전지현 같은 스타 배우들이 인기를 높였다. 이 때문에 유명 뮤직비디오 감독 역시 연예인·스타 메이커로 주목받고 있다. 1990년대 중반부터 댄스와 테크노 음악 뮤직비디오에 강세를 보인 홍종호 감독과 드라마타이즈 기법으로 뮤직비디오의 대중화를 선도한 김세훈 감독, 감각적인 이미지 컷이 돋보인 정아미 감독이 스타 메이커 뮤직비디오 감독으로 뛰어난 활약을 보였다. 서태지와 아이들의 〈컴백 홈〉 뮤직비디오를 제작해 1996년 MTV 아시아 상을 수상한 홍종호 감독은 서태지와 아이들의

〈필승〉, 지누션의 〈가솔린〉 뮤직비디오를 연출했다. 드라마타이즈 기법으로 신인 연기자들을 스타로 많이 배출한 김세훈 감독은 일반인에게 뮤직비디오를 친근한 매체로 다가가게 한 장본인으로 조성모를 정상으로 올려놓은 이병헌 허준호 김하늘이 출연한 〈To Heaven〉 뮤직비디오를 비롯해 조성모의 〈가시나무새〉, 유승준의 〈나나나〉, H.O.T의 〈빛〉 뮤직비디오를 제작했다. 정아미 감독은 이승환의 〈천일 동안〉을 비롯해 김건모 신승훈 이소라 넥스트의 뮤직비디오를 만들었다. 이승환의 〈당부〉, 김장훈의 〈난 남자다〉, 유승준의 〈찾길 바래〉 뮤직비디오를 제작한 차은택, 원더걸스의 〈Nobody〉, 비의 〈Rainism〉, 이승환의 〈꽃〉 뮤직비디오를 만든 장재혁, 박지윤의 〈성인식〉, god의 〈길〉 뮤직비디오를 연출한 박명천 등은 광고계에서 활동한 적이 있는 뮤직비디오 감독으로 스타 메이커 역할을 했다.

2000년대 들어 비약적인 발전을 한 인터넷과 SNS, OTT를 통해 대량 유통되는 뮤직비디오는 가수들의 국내 인기뿐만 아니라 세계 각국의 팬덤을 형성하는 중요한 매체로 자리 잡았다. 조용필의 〈헬로〉, 윤미래의 〈Get It In〉, 아이유의 〈스물셋〉, 선미의 〈가시나〉, 방탄소년단의 〈봄날〉 〈DNA〉 〈Fake Love〉 〈Idol〉 〈다이너마이트〉, 이효리의 〈Black〉 뮤직비디오를 만든 최용석, 방탄소년단의 〈쩔어〉, 태양의 〈Darling〉, 레드벨벳의 〈아이스크림 케이크〉 뮤직비디오를 연출한 김성욱, 젝스키스의 〈Road Fighter〉, 드렁큰 타이거의 〈너희가 힙합을 아느냐〉, 이효리의 〈10 Minutes〉, 지드래곤의 〈One of a kind〉 뮤직비디오를 제작한 서현승, 방탄소년단의 〈No More Dream〉, 여자친구의 〈시간을 달려서〉, 소녀시대의 〈The Boys〉, 마마무의 〈데칼코마니〉 뮤직비디오를 창작한 홍원기, SM엔터테인먼트 소속으로 신화 동방신기 보아 슈퍼주니어 천상지희 소녀시대 샤이니의 뮤직비디오를 전

담한 천혁진 등이 2000년대 이후 스타 메이커로서 독보적 위치를 점한 뮤직비디오 감독들이다.

전도연 손예진 김태희 김지원을 비롯한 수많은 연예인 지망생이 광고를 통해 연예계에 데뷔했다. 또한, '산소 같은 여자'를 강조한 아모레 화장품 CF의 이영애, '남자는 여자하기 나름이에요'라는 카피를 내세운 삼성전자 CF의 최진실, 역동적인 댄스를 선보이며 도발적인 신세대 모습을 드러낸 삼성 프린터 CF의 전지현처럼 연예인들이 광고를 통해 대중이 선호하는 이미지를 조형하며 스타로 부상한다. 이 때문에 제일기획, 이노션월드와이드, HS애드, 대홍기획, 플레이디, SM C&C, 퓨쳐스트림네트워크, 에코마케팅, TBWA KOREA, 레오버넷, 그룹엠코리아, 차이커뮤니케이션, 그랑몬스터&지앤엠퍼포먼스, 디블렌트, 미디어브랜드스코리아, 오리콤, 디디비코리아, 디지털트리니티, 엠허브 등 대형 광고사의 유명 감독들 역시 연예인과 스타 메이커로 활약하고 있다.

창작자 메이커는 다양한 콘텐츠를 통해 연예계 지망생과 연습생을 연예인으로 만들고, 무명 연예인을 유명 연예인과 스타로 부상시킨다. 하지만 연예인을 육성하는 과정에서 주도적인 역할을 하는 창작자 메이커의 문제도 적지 않게 노출된다.

대중문화계와 연예 시장에서 PD, 감독, 작가, 작곡가, 프로듀서를 비롯한 창작자 메이커와 지망생, 연예인, 스타와의 관계 때문에 많은 병폐와 불법적 사건이 발생한다. 지망생과 일반 연예인은 수요보다 공급이 훨씬 많아 수요자 중심 시장이 조성돼 창작자 메이커가 우월적 지위에서 캐스팅부터 계약까지 진행하는 경우가 많다. 수많은 배우, 가수, 예능인, 댄서, 모델은 드라마와 예능 프로그램, 영화, 공연, 패션쇼 등을 통해 활동할 기회를 확보해 대

중성과 상품성을 높이려고 한다. 2000년대 이후 연예인이 되려는 지망생들이 폭증하면서 수많은 사람이 콘텐츠 출연에 목을 매고 있다. 수요의 폭발적 증가로 인해 협상에 있어 우월적 지위에 있는 스타라고 하더라도 콘텐츠 창작자에게 권력을 행사하며 출연료를 비롯한 자신의 요구사항을 전적으로 관철하기란 힘들다. 인기의 부침이 워낙 심한 데다 정상의 스타라도 인기와 스타성이 콘텐츠에 의해 좌우되기 때문이다. 하지만, 방송이나 영화, 공연의 객관적 출연 기준과 공정한 캐스팅 시스템의 미비로 창작자 메이커의 자의적이고 주먹구구식의 출연 결정이 이뤄지고 있다.

이러한 상황 때문에 출연 캐스팅을 둘러싼 금품 수수와 성상납 같은 비공식 거래의 고질적 폐해가 끊임없이 발생한다. 방송가에선 돈만 주면 음악을 틀어주거나 출연시켜 주는 PD를 가리켜 '자판기 PD'라고 부를 정도다. PD들이 대거 구속된 1990년, 1995년, 2002년, 2008년 방송연예계 비리 사건이 대표적 사례다. 영화감독 같은 배우 수요자들의 부당한 권력 행사나 범죄도 적지 않다. 2018년 미투 운동을 계기로 폭로된 김기덕 조근현 이현주 전재홍 조현훈 감독의 성희롱, 성추행, 성폭력, 나체 동영상 불법 촬영 등이 창작자 메이커에 의해 자행된 불법 행위다.

비공식 거래가 활성화하고 인맥과 자본을 소유한 특정 연예기획사의 소속 가수나 연기자들이 방송 출연 기회를 독점해 특정 소속사 연예인의 스타화만을 낳고 있는 것도 문제다. 더욱이 SM엔터테인먼트, YG엔터테인먼트, FNC엔터테인먼트, HYBE 같은 대형 연예기획사들이 드라마와 예능 프로그램을 비롯한 콘텐츠까지 제작하면서 특정 연예기획사 소속 연예인의 콘텐츠 독식 현상이 더욱더 심해지고 있다. 이 때문에 연예기획사 소속이 아닌 연예인 중에는 성상납까지 하면서 출연 기회를 확보하려는 사람까지 생

겨나고 있다.

공정하고 투명한 출연 시스템을 구축되지 않아 창작자 메이커에 의해 캐스팅 여부와 출연료를 비롯한 많은 것이 결정되는 상황으로 인해 발생하는 문제 중 하나가 실력과 능력을 갖춘 연예인의 활동 기회가 줄어드는 것이다. 국가인권위원회가 여성 연기자 111명을 조사한 결과, 배우들을 캐스팅하기 위한 드라마 오디션이 공정하다고 답한 사람은 21.1%에 그친 데 비해 공정하지 않다고 한 사람은 78.9%에 달했다. 오디션이 투명하다고 한 사람은 19.4%에 불과했고 투명하지 않다는 사람은 80.6%나 됐다. 한국대중문화예술인복지회 조사 결과에 따르면 연기자들 대부분은 연출자의 관계와 매니저의 로비에 의해 드라마 캐스팅이 좌우된다고 인식하고 있다. 연기자 301명을 대상으로 작품 캐스팅에 영향을 미치는 것이 무엇이냐를 묻는 설문조사에서 연기자의 41.2%가 'PD와의 관계'라고 했고 27.6%가 '매니저(연예기획사)의 로비'라고 답했다. 실력(연기력)이 캐스팅에 영향을 미친다고 응답한 연기자는 11.6%에 불과했다. 이밖에 캐스팅에 영향을 미치는 것으로 금전(5.6%), 고위 간부와의 관계(3.0%), 작가와의 관계(2.7%), 외부 인사와의 관계(2.3%)를 꼽았다.

프로듀서가 아이돌그룹 더 이스트라이트의 멤버들을 지도·교육하는 과정에서 폭언과 폭행을 일삼아 징역 1년 4개월 형을 선고받은 것에서 드러나듯 연예인의 생사여탈권을 쥐고 있는 창작자 메이커가 교육이나 제작과정에서 연예인을 대상으로 인격 모독이나 언어폭력, 폭행 같은 문제 있는 행태를 보여 연예인의 정신적·육체적 어려움을 초래하기도 한다.

이밖에 2024년 제기된 작곡가 유재환의 작곡비 먹튀 논란처럼[131] 콘텐츠 창작자에 의한 연예인 대상의 금품 갈취나 사기 등 범죄도 자주 발생한다.

연예인도 사람이다

3

기획자 메이커와 연예인 –
매니저, 신인개발팀, 기획사 대표

텔레비전 방송사가 탤런트와 개그맨 공채를 폐기하고 전속제를 폐지한 1990년대 이후 연예기획사 중심의 스타 시스템이 굳건하게 구축됐다. 연예기획사가 가수, 배우, 개그맨과 예능인, 댄서, 모델을 비롯한 다양한 분야의 연예인을 육성하고 스타를 양성하는 핵심적 주체로 자리 잡았다. 연예기획사를 거치지 않고는 스타는 물론 연예인 되기조차 힘든 환경이 조성됐다. 이 때문에 연예기획사 연습생 경쟁률이 3만 대 1을 상회하는 상상을 초월하는 일도 벌어진다. 지망생이 어떤 기획사의 대표와 종사자를 만나느냐에 따라 연예인 되는 것부터 스타 부상까지 결정된다고 해도 과언이 아니다. 기획사의 대표와 종사자는 연예인 지망생 발굴부터 교육과 훈련, 데뷔와 홍보 마케팅, 이미지 조성, 작품 선택, 팬 관리에 이르기까지 연예인 되는 과정과 스타화 과정에 참여하며 연예인과 스타 제조의 선봉장 역할을 하고 있다. 대중문화 트렌드 파악과 시장 분석, 연예인과 스타 자질을 가진 사람을 찾아내는 안목, 체계적이고 전문적인 교육과 훈련, 출중한 홍보 마케팅 전략, 광범위한 인맥, 빼어난 창의력, 과학적인 위기관리 능력으로 무장한 기획사의 대표

와 종사자들이 연예인과 스타 메이커로 맹활약하고 있다.

1926년 연극배우이자 가수였던 윤심덕의 〈사의 찬미〉를 취입시켜 대성공을 거두게 한 이기세를 필두로 김영환 전수린 김요환 이유진 이진순 김향 같은 매니저가 일제 강점기부터 1950년대까지 악극단, 영화사, 레코드사와 더불어 연예인 자원을 발굴해 연예인으로 육성했고 1960~1970년대의 대중문화 발전기에는 이종진 오응수 이순우 김병식 이한복 정유규 사맹석 최봉호 방정식 같은 개인 매니저가 가수와 배우 예비자원을 발탁해 연예인으로 만들거나 스타로 부상시킨 연예인과 스타 메이커였다. 1980년대 대중문화 도약기에는 대영기획, 양지기획, 희명기획처럼 개인 회사 형태의 기획사가 등장해 변대윤 한백희 장의식 김경남 양승국 윤희중 유재학 배병수 같은 기획사 대표들이 가수, 배우, 개그맨·예능인을 만드는 주체로 두드러진 활약을 펼쳤다.

SBS와 케이블 TV 등장 이후 방송사가 탤런트·개그맨 공채와 전속제를 폐지하고 한류가 촉발된 1990년대에는 가수 출신 매니저들이 대거 등장하며 매니지먼트 업계의 새로운 판도를 형성했다. 녹색지대의 매니저 김범룡을 필두로 이수만 이주노 구창모 이현도 양현석 이명훈 박진영이 가수를 비롯한 연예인을 발굴하고 키우는 매니저와 기획자로서 모습을 드러냈다. 또한, 매니지먼트 업계에 뛰어든 김광수 김정수 이호연 정영범 정훈탁 백남수도 연예인 메이커로 나서며 적지 않은 배우와 가수, 예능인을 양성했다. 1990년대 중후반 싸이더스, 에이스타스, SM엔터테인먼트 등 배우와 가수, 예능인을 육성·관리하는 대형 연예기획사들이 스타 시스템의 주체로 전면에 나서며 기획사의 대표와 종사자나 유명 매니저는 명실상부한 연예인과 스타 메이커로 확고한 입지를 굳혔다.

문화산업 발달과 한류 확산으로 대중문화 시장이 폭발적으로 확대된 2000~2020년대는 HYBE, SM엔터테인먼트, JYP엔터테인먼트, YG엔터테인먼트, 프레디스엔터테인먼트, 스타쉽엔터테인먼트, IHQ, 카카오엔터테인먼트, FNC엔터테인먼트, 스튜디오산타클로스, 큐브엔터테인먼트, 나무엑터스 같은 기업형 종합 엔터테인먼트사 대표와 종사자들이 연예인을 발굴, 육성하고 스타를 관리하는 연예인과 스타 메이커로 맹활약을 펼쳤다.

2023년 기준으로 연예기획사를 비롯한 대중문화예술산업 기획제작업 업체는 3,758개로 소수의 기업형 종합 엔터테인먼트사와 다수의 중소형 업체가 혼재한다. 이들 업체의 대표와 종사자들이 한국 대중문화를 주도하는 연예인과 스타를 양성·관리하고 있다. 뛰어난 기획력과 확고한 직업의식, 풍부한 아이디어, 폭넓은 인간관계, 소비 시장의 변화와 트렌드를 분석하고 예측하는 능력, 전문 지식과 경험, 조직력과 통솔력, 창의성으로 무장한 기획사의 대표와 종사자들이 한국 대중문화와 한류를 이끄는 연예인을 양산하고 스타를 배출하고 있다.

한국 엔터테인먼트 산업 판도를 좌우하는 최고의 연예인·스타 메이커는 바로 SM엔터테인먼트 창업자로 2023년 퇴진 때까지 30여 년 한국 스타 시스템을 구축하고 견인한 이수만이다. 가수와 MC로 활동하다 미국 유학을 다녀온 이수만은 1989년 SM기획을 설립하고 1995년 사업을 확장하며 SM엔터테인먼트로 회사명을 바꾸면서 본격적으로 가수와 스타 만들기에 돌입했다. 1996년 대중의 소비 패턴과 생활양식의 변화를 분석하고 시장조사를 한 뒤 10대가 대중음악계의 주소비자가 될 수밖에 없다고 판단했다. 시장과 트렌드 분석을 토대로 10대 멤버를 선발해 춤, 노래를 교육한 뒤 새로운 콘셉트의 아이돌 그룹 H.O.T를 데뷔시켜 대성공을 거뒀다. 이수만은 1998년

초등학교 6학년 학생이던 보아를 오디션을 통해 발탁한 뒤 음악, 댄스, 외국어 교육을 하며 연예계 데뷔와 해외 진출을 위해 치밀하고 정교한 준비 작업을 진행했다. 2000년 8월 음반 〈ID: Peace B〉로 데뷔한 보아는 빼어난 가창력과 댄스 실력으로 눈길을 끌었고 2001년 3월 일본 avex와 계약을 체결한 뒤 일본에 진출, 강렬한 퍼포먼스와 뛰어난 가창력을 보이며 신드롬을 일으켰다.[132] 30억 원의 막대한 자본이 투자되고 수많은 전문가가 투입된 보아 프로젝트는 스타 메이킹 산업화의 주역 이수만이 있었기에 성공할 수 있었다. 이수만은 S.E.S, 신화, 동방신기, 슈퍼주니어, 소녀시대, 에프엑스, 샤이니, 엑소, 레드벨벳, NCT, 에스파 등 아이돌 그룹과 가수를 잇달아 성공시키면서 대중문화계에서 가장 강력한 스타 메이커가 되었다. 이수만의 아이돌 그룹 육성 시스템과 교육 프로그램은 수많은 연예기획사가 차용하거나 도입해 스타를 배출하고 있다. 이수만은 자사 소속 스타의 해외 진출을 본격화해 K팝 한류를 일으키며 한류스타도 양산했다. 음반뿐만 아니라 드라마, 예능 프로그램 등 콘텐츠를 제작하고 이재룡 황신혜 강호동 같은 연기자, 예능인을 아우르는 종합 매니지먼트를 하며 다양한 연예 분야의 스타를 만들었다. "엔터테인먼트 산업에는 정답이나 공식이 없으며 기획자들은 대중의 감각과 취향에 끊임없이 촉각을 곤두세워야 한다"라고 강조하며[133] 엘리트 기획을 개척한 이수만은 변화하는 문화시장의 트렌드를 적확하게 파악해 대중에게 강력하게 소구하는 가수들을 기획하고 프로듀싱하는 뛰어난 능력으로 한국 대중음악계 판도를 좌우하는 스타들을 양산했다. 이수만은 2023년 경영권 분쟁을 겪다가 자신의 지분을 매각하고 SM엔터테인먼트를 떠났지만, 한국 최고의 기획자로서의 연예인과 스타 메이커로 큰 족적을 남겼다.

서태지와 아이들의 멤버로 활동한 양현석은 1996년 그룹 해체 후 현기획

을 세우고 신인 양성에 나서 킵식스를 데뷔시켰으나 실패했다. 1997년 MF기획으로 회사명을 바꿔 2인조 힙합 그룹 지누션을 선보여 성공을 거뒀고 1998년 데뷔시킨 원타임 역시 인기를 끌었다. 양군기획으로 법인 전환했고 2001년 YG엔터테인먼트로 개명하며 스타 메이커로 전면에 나섰다. 2003년 솔로 가수 세븐을 데뷔시켜 스타로 만들었다. 이후 휘성, 거미, 빅마마, 빅뱅, 2NE1, 아이콘, 위너, 이하이, 악동뮤지션, 블랙핑크, 트레저, 베이비 몬스터 등 스타 가수와 아이돌 그룹을 육성하고 싸이의 스타성을 제고하며 월드 스타로 부상시킨 스타 메이커로서 능력을 유감없이 발휘했다. 양현석 역시 예능 프로그램을 포함한 대중문화 콘텐츠 제작에 뛰어들었고 차승원 김희애 유인나 이성경 장기용 주우재 은지원을 비롯한 배우와 예능인 매니지먼트 사업도 전개한다. "대중이 호감을 느낄 수 있는 새로운 길을 찾는 것이 나의 방식이고 습성이다. 그렇지 않으면 재미가 없다"라고 강조한 양현석은 주도적이고 자유로운 아티스트들의 조력자 스타일을 견지하며 새로운 것, 더 나은 것, 트렌드를 선도하는 것에 주목해 수많은 스타를 만들며 연예인 · 스타 메이커로서 능력을 발휘했다.[134]

1992년 가수로 데뷔한 이후 〈날 떠나지마〉를 시작으로 〈청혼가〉〈그녀는 예뻤다〉〈Honey〉〈난 여자가 있는데〉 등 많은 히트곡을 발표하며 스타덤에 오른 박진영은 1997년 태홍기획을 설립한 뒤 가수 진주를 시작으로 god, 박지윤을 스타로 등극시키며 작곡가 겸 프로듀서로서도 성공적인 출발을 했다. 2001년 JYP엔터테인먼트로 회사명을 바꾼 뒤 비, 별, 노을, 임정희, 원더걸스, 2AM, 2PM, 미쓰에이, 백아연, GOT7, 트와이스, 있지, 스트레이 키즈, 니쥬 등을 스타로 만들었다. 박진영은 비, 원더걸스의 미국 직접 진출 같은 다양한 시도를 통해 소속 가수의 세계 스타화 작업을 진행했을 뿐만 아니

라 중국 보이그룹 보이스토리, 일본 걸그룹 니쥬, 글로벌 걸그룹 비쵸 등 해외 아이돌 그룹 육성 작업도 꾸준히 전개했다. 자신의 철학과 스타일을 소속사 가수들에게 대물림하는 박진영은 JYP 엔터테인먼트의 대표 기획자로서 신인들을 발굴해 발성, 창법, 표정, 제스처, 댄스에 이르기까지 전 부문에 관여하며 스타로 만들었다. 트와이스를 비롯한 많은 연예인이 박진영의 개인기에 의존해 스타가 되었다.[135]

방탄소년단을 세계적인 스타로 키워낸 방시혁은 작곡가와 프로듀서의 능력뿐만 아니라 연예인을 길러내는 기획자로서도 탁월한 능력을 발휘했다. 대학 재학 중 유재하 음악경연대회에서 동상을 받으며 연예계에 데뷔하고 1997년 박진영에 의해 발탁된 뒤 프로듀서로 활동하면서 박진영의 〈이별탈출〉, god의 〈하늘색 풍선〉, 박지윤의 〈난 사랑에 빠졌죠〉, 비의 〈나쁜 남자〉, 백지영의 〈총 맞은 것처럼〉 등 많은 인기곡을 작곡했다. 방시혁은 2005년 빅히트엔터테인먼트를 설립한 뒤 임정희, 에이트, 2AM 프로듀서를 맡아 이들을 인기 가수로 만들었다. 방시혁은 멤버 발탁부터 교육, 훈련, 그룹 콘셉트까지 전 부문에 참여하며 2013년 데뷔시킨 방탄소년단을 세계적인 팬덤을 구축한 슈퍼스타로 키우며 강력한 스타 메이커로 떠올랐다. 방시혁은 연예인의 잠재력과 가능성을 잘 파악해 탄탄한 실력과 창의성에 역점을 둔 체계적인 교육을 진행하고 뛰어난 창작자로서 완성도 높은 콘텐츠를 제작해 방탄소년단을 세계적인 스타로 만들었다. 또한, 힙합 스타 지코 소속사 KOZ 엔터테인먼트와 아이돌 그룹 세븐틴 소속사 플레디스엔터테인먼트, 걸그룹 르세라핌 소속사 쏘스뮤직, 걸그룹 뉴진스 소속사 어도어, 엔하이픈 아일릿 소속사 빌리프랩 등을 인수하거나 설립해 멀티 레이블 체제를 구축하며 다양한 연예인 자원의 스타화를 이끌고 수입을 극대화했다.

GM기획을 이끌었고 MBK엔터테인먼트의 대표 기획자로 활동하는 김광수는 소속 연예인의 불미스러운 스캔들에 연루되고 횡령, 사기 혐의로 검찰 수사를 받아 비판도 많이 받았지만, 홍보 마케팅 귀재로 스타 메이커 역할을 수행했다. 1985년 인순이의 로드 매니저로 출발한 김광수는 1980년대 중반부터 김종찬을 발굴해 스타로 만들었고 김희애 황신혜 같은 연기자 매니지먼트도 병행했다. 1990년대 들어 김민우 윤상 노영심 터보를 스타로 만든 데 이어 조성모를 톱스타로 키워냈다. 김광수는 인지도가 낮은 조성모를 홍보하기 위해 엄청난 제작비와 스타를 투입한 〈To Heaven〉 뮤직비디오를 제작해 인지도를 높인 것을 비롯해 홍보 마케팅에 뛰어난 수완과 능력을 보인 스타 메이커다. 김광수는 SG워너비, 씨야, 티아라 역시 스타로 만들었다.

큐브엔터테인먼트의 홍승성과 FNC엔터테인먼트의 한성호 역시 가수 · 스타 메이커로서 역량을 잘 발휘하고 있다. 대영AV, 포이보스 등 음반 기획사에서 근무하다 박진영과 함께 JYP엔터테인먼트를 공동 창립한 뒤 많은 가수를 스타로 만든 홍승성은 2008년 큐브엔터테인먼트를 설립해 비스트, 포미닛, 비투비, 펜타곤, (여자)아이들 같은 스타를 배출했다. 가수 출신 한성호는 2006년 피쉬엔케익뮤직을 설립한 이후 밴드 위주 가수를 발굴, 육성하고 2012년 회사명을 FNC엔터테인먼트로 바꿔 FT아일랜드, 씨엔블루, AOA, 엔플라잉, SF9 같은 스타 아이돌그룹을 양성하는 동시에 정해인 이동건 문세윤 이국주를 포함한 배우와 예능인 매니지먼트 사업과 드라마, 예능 프로그램 제작 사업도 병행했다. 2000년 설립된 스타 제국의 신주학 대표 역시 대표적인 가수 · 스타 메이커로 V.O.S, 쥬얼리, 제국의 아이들, 나인뮤지스 같은 스타를 육성했다. JYP엔터테인먼트 매니저 출신으로 2008년 독립해 스타쉽 엔터테인먼트를 설립한 서현주 대표는 케이윌, 씨스타, 보

이프렌드, 몬스타엑스, 우주소녀, 아이브를 스타로 키워낸 강력한 가수·스타 제조기다.

가수와 MC로 활동하면서 성시경의 〈거리에서〉, 박정현의 〈몽중인〉, 조성모의 〈사랑의 역사〉, 아이유의 〈벽지 무늬〉 등을 작곡한 윤종신은 미스틱스토리 대표이자 기획자로 전면에 나서며 정인 박재정 에디킴 등을 인기 가수 반열에 올려놓았다. 박혁권 고민시 김석훈 김영철 등 배우와 예능인 매니지먼트 사업까지 전개하며 연예인·스타 메이커로서 입지를 다졌다. 가수, 작곡자, 방송 MC로 왕성하게 활동하는 유희열은 안테나엔터테인먼트 대표이자 기획자로 정승환 권진아 샘킴 이진아 페퍼톤스를 유명 가수로 만들었을 뿐만 아니라 유재석 이효리 양세찬 등을 영입해 사업 영역을 다각화했다. 유희열은 아티스트의 개성과 취향을 존중하고 수평적 리더십을 발휘하며 스타 메이커의 명성을 구축했다.[136]

2000년대 이후 연기자 매니저로서 스타 메이커로 활약하는 사람은 개인 회사 형태의 기획사 대표 매니저에서 기업형 연예기획사 대표까지 다양하다. 조용필 로드 매니저를 하다 1999년 EBM 프로덕션을 설립해 배우 매니지먼트를 본격화한 정훈탁은 2000년 우노필름과 로커스를 합병해 출범한 싸이더스를 통해 전지현 정우성 조인성 전도연 김혜수 박신양 최지우 같은 톱스타들을 관리하며 배우 매니지먼트의 막강한 실력자로 부상했다. 이후 2004년 IHQ 대표로 나서며 연예인 매니지먼트뿐만 아니라 드라마·영화·음반 제작까지 사업을 확장했다. "배우와 매니저와의 관계는 매니저가 배우한테 꽂혀서 미쳐야 돼요. 얼굴이 예쁘고 자질이 충분해도 한계가 있어요. 내가 그 사람을 위해서 혼을 팔아야 되는 거예요"[137]라고 강조하는 정훈탁은 정우성 김지호 박신양 전지현 한재석 김우빈 조보아 등 신인들을 발굴

해 톱스타로 만들어 최고의 배우 스타 메이커로 명성을 얻었다.[138]

정영범은 광고사에서 일하다 음반제작사 아이엠커뮤니케이션으로 전직한 뒤 미국까지 찾아가 가수 그룹 멤버를 발굴해 솔리드를 데뷔시켜 성공을 거뒀다. 이후 연예기획사 헤일로우에 입사해 매니저로 활동하며 드라마 〈마지막 승부〉로 스타덤에 올랐다가 대형 스캔들로 추락 위험에 빠진 심은하에 대한 위기관리를 잘해 스타로 재도약하게 했다. 정영범은 1996년 연예기획사 스타제이를 만들어 배우 스타 메이커로 능력을 유감없이 발휘했다. 이승연 장동건 정찬 윤손하 양정아 고소영 김남길 김지수 등 배우들을 대상으로 미국 대학에서 공부하면서 체득한 선진적 매니지먼트 기법을 적용해 스타성을 배가시켰다. 또한, 걸그룹 데뷔를 목표로 교육받던 수애와 패션모델 준비를 하던 원빈을 발굴해 전문적인 연기교육, 체계적인 작품 출연 전략, 과학적 스타일링을 통해 스타로 만들었다. 캐스팅을 둘러싼 향응과 접대로 대변되는 비공식 거래를 철저히 배제하고 객관적인 자료를 근거로 한 출연 섭외를 시도하며 스타 시스템의 고질적 병폐를 개선하기도 했다. 정영범은 진화된 스타 메이킹 기법을 활용해 연예인과 스타를 만드는 대표적인 기획자 메이커다.

모델·탤런트 매니지먼트를 하는 MTM에 입사했다가 전직해 김희선 이창훈 권오중 등이 소속된 칠월 기획에서 매니저로 출발한 김종도는 김종학 프로덕션과 아이스타즈에서 배우 매니지먼트를 담당했다. 2004년 연예기획사 나무엑터스를 설립한 뒤 문근영 김주혁 김민정 도지원 김혜성 신세경 등을 매니지먼트하면서 탁월한 작품 선택과 체계적인 관리를 통해 이들을 스타로 만들며 '배우 미다스'로서 명성을 얻었다. 무엇보다 김종도는 한 번 인연을 맺은 스타와 연예인을 오랫동안 관리하면서 스타성을 배가시켰고 유

준상 이준기 박은빈 홍은희 서현 구교환 이윤지 송강 박지현 김환희 이열음을 비롯한 소속 연예인을 각자 1인 기업으로 인식하고 기획, 국내외 프로모션, 홍보 등 전문적인 관리를 전개하며 배우·스타 메이커로서의 뛰어난 능력을 보였다.[139]

2004년 심엔터테인먼트(2015년 화이브러더스에 인수)를 창립해 주원 김윤석 엄태웅 유해진 임지연 서영희를 스타로 키운 심정운과 싸이더스에서 매니저로 활동하다 2008년 N.O.A엔터테인먼트를 설립한 뒤 2011년 판타지오로 이름을 바꿔 본격적으로 엔터테인먼트 사업에 뛰어들어 서강준 강한나 헬로비너스 아스트로 위키미키를 배출한 나병준도 유명 연예인·스타 메이커다. 잠재력 많은 신인 배우 발굴, 배우의 연기와 이미지 마케팅을 위한 작품 섭외와 현장 진행, 과학적인 홍보를 통해 배우의 경쟁력과 스타성을 제고하며 공명 정호연 김민하 같은 신인 배우를 스타덤에 올려놓고 한예리 수영 조진웅 박규영의 인기와 경쟁력을 높인 사람엔터테인먼트의 이소영 대표 역시 배우·스타 메이커로 맹활약한다. IHQ, 판타지오에서 매니저로 활동하다 연예기획사 매니지먼트 숲을 설립한 김장균 대표는 오랫동안 연예인을 육성하고 관리한 풍부한 경험과 전문적 지식을 바탕으로 공유 공효진 서현진 전도연 최우식 수지 정유미 남주혁 남지현 같은 스타의 이미지와 활동, 인지도의 스펙트럼을 확장시키며 배우·스타 메이커 역할을 잘 수행하고 있다.

MBC 예능국 PD로 활동하다 2003년 코엔미디어를 설립해 예능 프로그램 제작과 연예인 매니지먼트 사업을 병행한 안인배는 대표적인 예능인·스타 메이커다. 안인배는 2008년 연예기획사 코엔스타즈 창립해 예능 스타 제조기로 명성을 쌓았다. 코엔스타즈를 통해 이경규 이경실 유세윤 장동민 유상무 장도연 현영 이상준 같은 예능인들이 예능감과 스타성을 배가했다. 개그

맨과 예능인으로 활약하는 김준호 김대희 역시 예능인을 양성하고 예능 스타를 배출하는 예능인 메이커로서 역할을 톡톡히 하고 있다. 김준호와 김대희는 설립한 예능인 전문기획사 제이디비엔터테인먼트를 통해 연습생을 선발하고 교육해 예능계에 진입시키는 예능인 육성 시스템을 체계화해 예능 신인을 많이 양성할 뿐만 아니라 박나래 유민상 김민경 김지민 홍윤화 같은 예능 스타를 관리해 스타성과 대중성을 높였다.

이 같은 대형 연예기획사 대표와 유명 기획자뿐만 아니라 3,000여 개의 연예기획사 종사자들이 지망생과 연습생을 발탁해 교육과 훈련을 한 뒤 연예계에 데뷔시키거나 스타로 부상시키는 연예인·스타 메이커로 활약하고 있다.

기획자 메이커는 신인 배우와 가수, 예능인을 육성하고 스타를 배출, 관리할 뿐만 아니라 대중문화 인적 인프라를 구축하고 콘텐츠를 제작하며 문화산업과 한류를 주도하고 있지만, 개선해야 할 문제와 병폐도 적지 않다. 매니저와 기획자 메이커의 병폐와 문제들로 인해 스타와 연예인의 생명이 단축되고 스타 시스템과 대중문화의 퇴행이 초래되기도 한다.

드라마에 조연으로 출연시켜 주겠다고 속여 연예인 지망생 3명을 상습적으로 성폭행하고 지망생들에게 전속계약을 하자고 속인 뒤 관리비 명목으로 2억 500만 원을 가로챈 혐의로 징역 5년 형을 선고받은 연예기획사 이모 대표처럼[140] 매니저와 기획사 대표를 비롯한 기획자 메이커에 의해 자행되는 소속 연예인과 연습생, 지망생을 대상으로 한 금품 갈취와 성범죄 같은 불법적 행위와 부당한 대우가 가장 큰 문제다.

기획자 메이커의 또 다른 문제는 소속 연예인과의 불공정한 전속 계약이다. 우월적 지위를 활용해 연습생 기간을 계약 기간에서 제외하고 연습생 훈

련비용을 연예인에게 전가하는 것부터 기획자에게 유리한 수익 배분, 과도한 손해 배상, 계약의 일방적 양도와 해지, 사업자 단체의 경쟁 제한, 부당한 광고 행위까지 불공정한 계약 관행을 일삼으며 연예인의 경쟁력과 생명력을 단축시키는 기획자 메이커도 적지 않다.

기획자 메이커가 주도하는 연습생의 육성과 관리 시스템의 병폐도 많다. 허술한 교육, 어린 연습생들에 대한 지나친 감시와 통제, 사생활과 학습권 침해, 폭행과 폭언 행사, 인성과 사회화 교육 부재, 정신적·육체적 건강관리 부족을 비롯한 연예인 육성 시스템의 문제는 승리, 최종훈, 박유천 같은 범법 아이돌 양산과 자살 연예인 증가를 불러왔고 아이돌을 비롯한 연예인에게 가장 중요한 창의성과 개성을 거세하는 최악의 결과를 낳고 있다.

연예기획사 대표나 종사자들이 연예인과 스타의 시장 권력에 안주해 독자적인 능력을 개발하지 못하고 좁은 수입 창구와 스타 마케팅 영역에 머물러 있는 상황도 문제다. 연예인의 인기와 수명을 위한 작품과 배역 선택, 좋은 이미지를 제고하는 광고 계약, 문화생산자에게 연예인의 다양한 정보 제공 같은 전문적 관리보다는 수익을 낼 수 있는 곳이면 무조건 연예인을 투입하는 거래 지향적인 기획자의 행태가 많은 부작용을 초래한다. '메뚜기도 한 철'이라는 생각으로 배우와 가수, 예능인을 수입 창구에 무리하게 투입해 연예기획사 대표와 종사자들이 앞장서서 연예인의 스타성과 생명력을 감소시킨다.

기획자 메이커와 경영진 간의 잦은 경영권 분쟁도 문제다. 2023년 2~3월 SM엔터테인먼트의 창업자이자 총괄 프로듀서인 이수만과 SM 경영진 사이에서 발생한 경영권 분쟁 과정에서 일부 연예인은 활동도 제대로 못 하고 회사를 떠났다. 2024년 발생한 HYBE 경영진과 산하 레이블 어도어 민희진 대

연예인도 사람이다

표의 갈등으로 인해 소속 연예인의 상품성이 훼손되기도 했다.

경쟁의 심화, 내수 시장의 저성장, 해외 팬덤 확장의 한계, 사회·정치적 이슈에 따른 수요 불안정성에 직면하면서 사업 다각화를 무리하게 펼치다 핵심적인 연예인 매니지먼트 사업을 위험에 빠지게 하는 것도 기획자 메이커의 문제다. 이 밖에 대중문화 시장의 분석력과 기획력이 부재하고 위기관리 능력을 갖추지 못해 연예인의 생명을 위협하고 계약이 끝나지 않은 다른 기획사 소속의 연예인을 접촉해 영입을 시도하는 템퍼링Tampering으로 스타 시스템을 교란하고 연예인의 상품성을 훼손하는 것도 기획자 메이커의 병폐로 꼽힌다.

7장

대중과 팬은 연예인
어떻게 소비 · 수용하나 -
대중 · 팬과 연예인

연예인과 스타는 팬과 팬덤 그리고 대중이 없으면 존재할 수 없다. 연예인과 스타의 존재 기반인 팬, 팬클럽, 팬덤은 영화, 음반·음원, 드라마, 예능 프로그램, 공연 등 문화상품을 소비하고 신인과 무명 연예인을 유명 연예인과 스타로 부상시키는 주체다. 반면 연예인의 문제 있는 행태나 범법 행위마저 옹호로 일관하고 연예인과 기획사의 이윤 창출 도구로 전락하는 부정적인 모습도 노출한다. 팬과 함께 대중문화와 연예인의 존립 토대가 되는 대중은 대중문화와 연예인을 수동적으로 수용하기도 하고 능동적으로 소비하기도 한다. 연예인을 주체적 더 나아가 전복적으로 수용하기도 하지만, 군중심리에 휩쓸려 무비판적으로 연예인을 소비하기도 한다. 연예인과 스타의 생명을 위협하는 어둠의 세력도 존재한다. 연예인을 무차별적으로 공격하는 안티팬, 연예인의 주택 침입과 미행, SNS 불법해킹을 일삼는 사생팬, 사이버 공간에서 연예인에 대한 인격 살해 악성 댓글을 쏟아내는 악플러가 그들이다. 이들은 대중문화계를 황폐화시키고 더 나아가 연예인을 극단적 선택으로 내몬다. 일부 연예인은 팬덤과 아름다운 동행을 하며 성장하고 일부 연예인은 팬덤을 이윤 창출과 여론 조작에 악용하기도 한다.

1

연예인의 존재 기반,
팬과 팬클럽, 팬덤의 두 얼굴

중장년과 노년 회원이 다수를 이루는 임영웅 팬클럽 '영웅시대'는 2024년 5월 25~26일 서울 상암월드컵경기장에서 열린 임영웅 콘서트 티켓을 구매하며 전석 매진을 이끌었다. 임영웅의 생일 6월 16일 전후로 버스, 지하철, 전광판에 축하 · 응원 광고를 할 뿐만 아니라 사회복지공동모금회 사랑의 열매, 한국소아암재단를 비롯한 봉사단체와 복지재단에 성금을 기부했다. 시간을 내 컴퓨터와 디지털 기능을 배운 영웅시대 회원들은 '스밍 총공(스트리밍 총공세)' '댓글 달기'를 통해 임영웅을 적극적으로 지원하고 일부 회원은 응원봉, 포스터, 그립톡, 머그잔, 가방, 우산 등 300여 개가 넘는 임영웅 굿즈를 구매하며 열렬히 후원하기도 한다.

코로나19가 기승을 부리는 가운데 2022년 3월 10, 12, 13일 서울 잠실종합운동장 주경기장에서 열린 방탄소년단 콘서트 'BTS PERMISSION TO DANCE ON STAGE-SEOUL'에 4만 5,000명이 찾았고 온라인 스트리밍으로 서비스된 1, 3회 공연은 191개 국가에서 102만 명이 시청했으며 2회 공연은 세계 75개 국가의 3,711개 영화관에서 실시간으로 상영돼 140만 명이

관람했다. 방탄소년단은 이처럼 공연마다 흥행에 성공하고 발표하는 앨범과 노래는 빌보드 메인차트 '빌보드 200' '핫 100' 1위에 랭크됐다. 방탄소년단은 아메리칸 뮤직 어워드와 빌보드 뮤직 어워드도 연이어 수상했다. 국내외 수백만 명의 회원을 보유한 방탄소년단의 팬덤 '아미ARMY'가 있기에 가능한 성과다. 아미는 방탄소년단의 음반과 음원, 공연 티켓을 구매할 뿐만 아니라 신곡이 나올 때마다 각국 언어로 번역해 소개하고 음악 · 댄스 커버 콘텐츠, 리액션 영상을 유튜브와 SNS에 올려 방탄소년단에 관한 관심을 확대 재생산한다. 아미는 또한 방탄소년단을 음해하는 안티팬과 가짜뉴스를 유포하는 언론에 대해 조직적으로 대응하는 위기관리 작업도 전개한다.

한류스타 이민호의 국내외 팬클럽 '미노즈MINOZ'는 다양한 사랑 나눔 활동을 지속해서 펼치고 있다. 한국 팬클럽은 사회복지공동모금회, 홀트아동복지회를 비롯한 복지단체와 한 부모 가정, 장애인 등 소외계층에 계속해서 성금을 쾌척한다. 멕시코 팬클럽은 저소득층 가정에 푸드 패키지 및 학용품을 제공한다. 베트남 팬클럽은 장애인 시설 봉사활동을 전개하고 태국 팬클럽은 국립병원에 시설 확충 기금을 전달한다. 일본 팬클럽은 유니세프에 소아마비 백신과 홍역 백신을 기부한다.

걸그룹 마마무 팬 연합은 2018년 11월 10일 아티스트 처우 개선을 요구하며 소속사 RBW에 콘서트 연기를 촉구하고 굿즈 구매 보이콧을 선언했다. 마마무 팬 연합은 1년 내내 계속된 마마무의 무리한 공식 일정 강행으로 인한 멤버 솔라, 휘인, 문별의 부상 발생 및 재발 등 멤버들의 건강 이상과 콘서트 공지 과정에서 과거 콘서트 이미지 재사용과 잘못된 예매링크 고지 같은 무성의를 비판하며 콘서트 예매 및 관련 굿즈 구매 전면 거부 입장을 밝혔다.

연예인과 스타를 향한 팬의 관심과 활동은 이처럼 다양한 모습으로 드러

연예인도 사람이다

난다. 연예인과 스타는 팬이라는 집단을 존재 기반으로 활동한다. 팬이 없으면 연예인은 존재할 수 없다. 연예인과 스타 탄생에 있어 팬의 존재는 절대적인 힘을 발휘한다. 대중문화 판도를 좌우하고 스타 시스템을 강력하게 지탱하는 핵심적인 축의 하나가 팬이다.

팬fan은 교회에 속한 사람이나 헌신적인 사람을 의미하는 라틴어 패너리스faneris에 어원을 두고 있으며 열광적fanatical이라는 뜻으로 의미가 확장됐다. 팬은 대량 생산되어 대중적으로 전파된 문화 생산물의 레퍼토리 가운데 특정 연기자나 가수, 예능인 혹은 특정 텍스트를 선택하여 자신의 문화 속에 수용하는 사람이다.[141] 팬은 일반적으로 대중문화 상품과 연예인에게 열성적인 사람들을 지칭한다. 팬클럽은 한 사회 내에서 특별한 가치, 지위를 가지는 연예인과 스타 같은 사람이나 사물에 대한 존경이나 숭배, 지원을 체계적으로 행하기 위해 팬들에 의해 자발적으로 조직된 집단이다. 팬덤fandom은 특정 연예인과 문화 생산물을 열정적으로 좋아하는 집단적인 세력과 팬이라는 현상, 팬 의식을 아우르는 개념이다.

팬은 특정 연예인에 대한 단순한 감정적 친밀감을 느끼고 호감도를 유지하는 일반 수용자부터 연예인이 죽으면 따라 죽는[142] 연예인 중독증에 걸린 숭배자까지 스펙트럼은 매우 넓고 다양하다. 연예인과 스타를 위한 활동 정도와 정보 보유 정도에 따라 일반 수용자, 팬, 그리고 마니아 혹은 덕후로 구분하기도 한다. 일반적으로 단순히 연예인과의 감정적인 친화만을 가지고 있는 사람을 일반 수용자, 연예인과 스타의 인기 유지와 정보 유통을 위해 팬클럽을 만들어 활동하고 연예인의 문화 상품을 적극적으로 소비하는 사람을 팬, 그리고 특정 연예인과 스타에 관련된 것을 적극적으로 수용하고 풍부한 정보와 지식을 가지고 스타에 대한 여론 형성에 주도적 역할을 하는 사람

을 마니아 혹은 덕후로 규정한다.

또한, 방탄소년단의 '아미', 블랙핑크의 '블링크', 뉴진스의 '버니즈', 이민호의 '미노즈', 수지의 '수위티'처럼 연예기획사에서 직·간접적으로 관여하는 공식 팬클럽에서 활동하는 팬과 팬 카페나 커뮤니티를 자발적으로 만들어 활동하거나 오프라인 모임을 가지며 정보 등을 교환하는 비공식 팬클럽에서 활동하는 팬으로 구분하기도 한다.[143]

팬과 팬클럽, 팬덤은 대중매체 발달 상황과 대중문화 시장 규모, 수용자의 미디어 접촉도, 문화 상품 소비 정도, 경제 수준, 그리고 스타 시스템에 따라 지속해서 변해왔다. 대중문화가 태동한 1876년~1945년의 대중문화 초창기에는 연예인과 스타 팬은 경제력 있고 대중문화 접촉 기회가 많던 지식인과 기생, 프티부르주아가 주류를 이뤘다. 1945~1960년대 대중문화 발전기에는 생활수준 향상과 대중매체 발달로 서민까지 대중문화를 누릴 수 있는 환경이 조성되면서 '고무신족'으로 불린 30~40대 중년 여성들이 연예인과 스타 팬으로 맹활약했다. 1970~1980년대 대중문화 발전기에는 팬층의 변화와 분화가 전개됐다. 청년문화가 발흥한 1970년대는 20대 젊은 대학생들은 포크 가수 송창식 김민기 양희은에 열광했고 일부 20~30대 남성들은 호스티스물 영화의 주연 배우, 정윤희 유지인 장미희에 환호했다. 10~30대 여성들은 트로트 스타 남진 나훈아의 팬층을 구성했다. 1980년대는 고도성장의 과실을 먹고 자란 10대들이 대중문화의 핵심적 소비층으로 나서는 동시에 연예인 팬층의 주요한 구성원으로 진입했다. 조용필을 비롯한 일부 스타를 중심으로 팬클럽이 결성되면서 스타와 팬의 새로운 관계가 형성됐고 '오빠부대'로 명명된 팬덤도 등장했다. 1990년대는 서태지와 아이들의 팬클럽 '요요'를 시작으로 연예인 팬덤이 본격적으로 구축됐고 '클럽 H.O.T'를 비

롯해 10대 여중·고생 팬덤이 대중문화를 주도했다. 2000년대 들어 비약적인 발전을 거듭한 인터넷과 SNS, OTT는 팬덤 활동과 팬 문화를 혁명적으로 변화시키며 팬과 팬클럽, 팬덤의 규모와 스펙트럼을 대폭 확대했다. 시공간의 제약이 없는 인터넷과 SNS, OTT를 통해 글로벌 팬덤도 본격화했다. 팬의 연령층도 장노년층까지 확대되고 '삼촌 팬'의 용어가 의미하듯 남성 팬덤도 크게 늘었다. 동방신기의 '카시오페아', 엑소의 'EXO-L', 소녀시대의 '소원', 트와이스의 '원스', 아이유의 '유애나', 스트레이 키즈의 '스테이', 세븐틴의 '캐럿', 장근석의 '크리제이', 송중기의 '키엘', 손예진의 '해밀' 등 연예기획사가 직간접적으로 소통하는 수많은 공식 팬클럽과 비공식 팬클럽을 통해 많은 팬이 연예인과 관련된 다양한 활동을 펼쳤다. 한류가 본격화한 2000년대에는 차인표의 중화권 팬클럽 '표동인심表動仁心'을 비롯한 중국, 일본, 미국 등 세계 각국에 한류스타 팬클럽이 등장했다. 2010년대 이후에는 수백만 명의 국내외 회원이 활동하는 방탄소년단의 팬클럽 '아미'나 이민호 팬클럽 '미노즈'처럼 국내외 회원들이 함께 참여하는 팬클럽도 급증했다. 한국국제교류재단 조사 결과에 따르면 2023년 기준 119개국의 한류 팬클럽은 1,784개이고 회원은 2억 2,497만 명에 달했다.[144]

팬들은 왜 연예인과 스타를 좋아하는 것일까. 연예인과 스타가 사람들의 꿈과 욕망을 충족시켜 주는 기제라는 것이 팬의 연예인 선호 원인 중 하나다. 팬은 연예인과 일상적이고 지속적인 접촉을 통해 대리 사회화substitute socialization와 유사 사회적 상호작용para-social interaction을 경험하면서 결핍된 욕구를 채우고 스트레스를 해소하고 심리적인 위로를 받는다.[145] 실제적 인간으로서 연예인과 그들이 맡은 작품 속 캐릭터, 그리고 미디어가 쏟아낸 이미지가 조합된 연예인의 모습을 보거나 동일시하면서 자신이 이루지 못한

꿈이나 채우지 못한 욕구와 욕망을 충족시킨다. 연예인은 사랑, 성공, 젊음 등 꿈과 욕망의 이상적인 실현체로서 팬들에게 다가가기 때문이다.

현실이 불만족스럽고 고민이 많은 청소년과 대중이 연예인과 스타를 현실 도피 기제로 활용하는 것도 연예인 숭배의 원인으로 작용한다. 대중과 청소년이 연예인에게 빠짐으로써 현실의 어려움과 불행을 잊는다. 허버트 마르쿠제 등 프랑크푸르트학파는 '도피'의 성격을 두고 현실에 대한 이데올로기적 순응으로 보고 존 피스크는 저항의 기초가 된다고 상반된 주장을 펼친다. 피스크는 스타 환상으로의 도피가 지배적인 이데올로기의 억압 공세에서 벗어나는 내적인 저항이며 이는 저항적인 사회적 실천을 위한 토대라는 관점을 견지한다.[146]

성적 대상의 이상형으로 연예인과 스타를 바라보는 것도 연예인에 빠지는 이유다. 여학생들이 팬클럽을 구성하는 경우는 대부분 남자 가수이거나 남성 그룹이다. 청소년들은 좋아하는 스타를 일종의 이성적 대상으로 느끼는 경우가 적지 않다.

연예인과 스타를 인격 형성자로 간주하며 자신의 정체성을 확보하려는 것도 팬들이 연예인에 대해 열광하는 원인 중 하나다. 미디어가 조형한 이미지를 통해 연예인을 완벽한 인간으로 간주하는 팬들이 스타를 투사하면 할수록 스타가 자신의 삶을 이끌어준다고 인식한다. 여성과 중장년, 노년층 역시 팬덤을 통해 새로운 자아를 경험하고 삶의 질을 개선하기도 한다. 경쟁이 일상화하고 억압적인 입시 위주의 교육 시스템과 공부 외엔 소통의 주제가 될 수 없는 소통 불능 체제하에서 성장하는 청소년들은 팬 활동과 팬덤을 통해 연예인과 스타 이미지를 수용하는 집단의식을 가지며 자신들의 정체성을 형성한다.

연예인과 스타의 존재 기반인 팬은 다양한 역할과 기능을 한다. 팬은 영화, 음반 · 음원, 드라마, 예능 프로그램, 공연 등 문화상품의 고정 소비층으로 연예인과 문화산업의 성장과 발전의 원동력이다. 팬의 지속적인 문화 상품 소비로 인해 연예인과 스타는 흥행파워와 몸값을 유지하거나 제고할 수 있다. 팬은 연예인과 스타를 소비하는 행위에 한하여 효용을 극대화하는 매우 비정상적 선호 체계를 갖고 있다. 수요의 불확실성을 야기하는 소비의 제약 조건들, 즉 불명확한 효용, 경험재, 소비의 비반복성, 사치재, 상품의 짧은 생명력 등 문화 상품의 특성은 팬에게는 별다른 영향을 미치지 못한다. 연예인과 스타에 대한 팬의 효용이 너무 명확하고 너무 커 자신이 선호하는 연예인과 관련이 있으면 문화 상품에 대한 경험 없이도 선택한다. 연예인과 스타의 문화 상품 가격이 비싸더라도 기꺼이 구매한다. 타인의 소비량이 대중문화 상품의 선택에 큰 영향을 미치는데 연예인의 문화상품에 대한 팬의 고정적 소비는 다른 사람의 수요까지 창출한다.

팬들은 연예인과 스타의 상품성을 높이기 위해 음반, 영화, 드라마를 소비하는 차원에서 벗어나 인터넷과 미디어를 통해 마케팅의 전위병으로 나서 타인의 소비를 적극적으로 유도한다. 팬들은 연예인의 문화 상품을 아주 대량으로 팔아주는 시장일 뿐만 아니라 시장 동향과 선호성에 대한 피드백을 제공해 주는 소중한 존재이기도 하다.

팬의 가장 중요한 기능 중 하나가 신인과 무명 연예인을 스타로 부상시키고 스타의 명성과 인기를 유지, 확대하는 것이다. 아무것도 아닌 존재를 신과 같은 존재, 스타로 만드는 신성한 양식이 바로 팬들의 사랑이다.[147] 한국, 미국, 일본, 중국, 브라질, 영국, 프랑스 등 세계 각국의 수백만 명에 달하는 팬들이 방탄소년단, 세븐틴, 스트레이키즈, 투모로우바이투게더, 에스파를

세계적인 아이돌 그룹으로 만들었다. 데뷔 1년도 안 돼 스타덤에 오른 걸그룹 블랙핑크 트와이스 뉴진스, 일본, 중국, 중남미 등 세계 각국의 팬을 거느린 한류스타 이민호 공유 김수현 송혜교, 50~70년간 왕성한 활동을 하는 김혜자 최불암 이순재 안성기 조용필은 팬의 후원과 지지가 있어 스타가 됐고 인기를 장기간 누린다. 인기 정상의 스타도 팬들이 관심을 거둬들이면 한순간 바닥으로 추락한다. 팬의 존재의미이자 무서운 역할이다.

팬들은 또한 연예인과 스타에 대한 정보를 시중에 유통하며 이미지 조성과 홍보에 열을 올리는 홍보 마케터 역할을 수행한다. 동시에 연예인과 연예기획사에 대중의 반응과 대중이 선호하는 이미지 등 스타성을 유지하는 데 중요한 정보를 제공하는 정보원 기능도 한다.

팬은 대중문화의 능동적 수용자로서 연예인과 스타를 적극적으로 생산할 뿐만 아니라 자신들의 의견을 적극적으로 개진해 대중문화의 내용과 형식의 발전을 끌어내는 주체다. 연예인과 스타, 대중문화를 단순히 소비하는 것에서 벗어나 팬픽, 굿즈 등 창작물을 만드는 프로슈머Prosumer로서의 모습을 보이며 대중문화와 연예인 문화에 크게 기여한다. 팬들은 연예인과 스타를 수용하는 과정에서 강렬한 즐거움과 의미를 만들어내는 능동적인 경험을 할 뿐만 아니라 연예인과 관련된 문화 상품을 수집하고 소유함으로써 그들만의 자본을 축적한다.[148]

팬은 스타가 만들어내는 상품시장에 일방적으로 편입되는 존재가 아니라, 지배문화 관행에 저항하며 긍정적인 변화를 끌어내고 문화 생산 자본에 바람직한 영향을 미치는 존재다. 대중매체와 함께 상호작용적인 활동을 하면서 새로운 참여문화를 만들어 나가는 집단지성이기도 하다.

더 나아가 연예인 팬과 팬덤은 개인의 취향을 넘어 시민적 행동주의와 대

안적 공동체의 발판이 되기도 한다. 연예인과 스타를 매개로 팬들 간의 동질 감과 연대 의식을 확인하는 공동체로 진화한 팬덤은 그 어디서도 맛보지 못 했던 공동체의 결속과 연대감을 느끼게 해주는 창구다.[149] 팬은 감정에 휩쓸 리는 개인이 아니라, 열정, 배려, 공감, 조직력, 단합력, 행동력에 기초한 공 동체의 구성원이다.

연예인을 존재하게 하고 대중문화 발전을 좌우하는 팬과 팬덤은 연예인 의 생명을 단축하고 대중문화의 퇴행을 초래하는 부정적인 측면도 노출한 다. "일부 팬들은 공항에서 연예인을 추격하는 과정에서 소리를 지르고 뛰 어다녀 혼잡을 야기하고, 다른 승객들과 부딪혀 안전사고가 발생하기도 한 다. 일부 팬들의 지나친 행동으로 민원이 빗발치고 있다"라고 지적한 인천 공항공사 관계자의 증언[150]처럼 소동을 일으켜 공항에서 출발하려던 비행기 가 한 시간 늦게 출발하는 것을 비롯해 사회적 물의를 아무렇지 않게 일으키 는 '무개념아無槪念兒', 스타와 연예기획사의 이윤 창출에 동원되는 '살아있는 ATM', 스타의 집에 몰래 찾아가 속옷이나 훔치는 '불가촉천민不可觸賤民', 학 교는 가지 않고 스타만 쫓아다니며 일탈 행동을 일삼는 '빠순이', 연예인을 맹목적으로 숭배하는 '연예인 광신도'로 치부하는 시선은 바로 팬과 팬덤의 병폐와 폐해를 단적으로 드러낸다.

상당수 대중과 대중매체, 그리고 전문가가 연예인과 스타 팬의 감정적 몰 입과 충성스러운 소비 행위를 '지나친 감정'과 '과도한 소비'로 부각하고 팬 덤과 팬을 주류문화에서 소외시키며 부정적으로 인식하는 경향이 강하다. 연예인 팬의 다수가 10대 젊은 여성이라는 이유로, 성숙하지 못한 열등한 타 자의 문화로 취급하는 시각도 농후하다. 청소년과 중장년 여성을 포함한 팬 에 대한 대중의 시선이나 사회적 인식, 기성세대의 태도는 냉소와 비난으로

일관한다. 이처럼 일부에선 의도적으로 팬과 팬덤을 부정적 프레임으로 가두기도 하지만, 실제 팬과 팬클럽, 팬덤의 병폐와 문제는 적지 않다.

팬과 팬덤은 종종 연예인과 스타에 대해 맹목적이고 집단적 이기주의를 드러낸다. 음주운전, 폭행, 성폭행, 대마초 흡연, 마약 투여 등 자신들이 좋아하는 스타와 연예인의 사회적 물의 행위와 범죄까지 일방적 옹호로 일관하는 행태는 연예인과 연예계, 스타 시스템에 악영향을 끼친다. 일부 연예인과 연예기획사는 팬들의 이러한 심리를 이용해 문제 연예인에 대한 여론이나 정보를 조작까지 한다. 이러한 행태는 연예인의 생명력을 죽이고 문제 연예인을 양산하는 원인으로 작용한다. 2024년 5월 음주운전을 하며 교통사고를 내고도 조치를 취하지 않은 채 뺑소니치고 운전자를 바꿔치기했을 뿐만 아니라 블랙박스 메모리칩을 파기하는 등 최악의 행태를 보여 대중과 언론의 비판이 쏟아진 트로트 가수 김호중의 팬들은 뺑소니는 비일비재하다며 오히려 언론을 매도했고 기를 살려주자며 콘서트 강행을 지지했으며 기부를 했으니 선처해야 한다는 주장을 펼치는 몰지각한 행태를 보였다. 2022년 12월~2023년 3월 방송된 오디션 프로그램 MBN 〈불타는 트롯맨〉에 출연해 우승 가능성이 가장 높았던 가수 황영웅에 대해 불성실한 군 복무·데이트 폭행·학교 폭력 등 각종 의혹 제기와 피해자의 증언이 잇따르고 심지어 폭력 및 상해 전과사실까지 폭로돼 대중의 하차 요구가 빗발쳤지만, 팬들은 철없는 과거의 일부라며 피해 사실을 공개하고 출연을 비판하는 사람들에 대해 음해를 일삼았다. 2016년 6월 사회복무 요원으로 근무하면서 유흥업소를 이용한 뒤 4명의 여성으로부터 성폭행 고소를 당한 박유천 사건과 관련해 일부 팬은 "유흥업소 직원이 성폭행당했다는 것이 말이나 되냐"며 상대 여성에 대해 인신공격하며 2차 가해를 가했다. 이 같은 팬의 문제 있는 언

행은 연예인에 대한 맹목적인 팬덤의 일그러진 모습이다.

또한, 건강한 연예인 문화와 스타 시스템을 위해 연예인과 연예기획사의 잘못된 행태에 대한 건강한 비판과 견제마저 물리력을 동원해 무력화하는 일부 팬과 팬덤 역시 문제다. 일부 팬은 스타의 부족한 연기력이나 가창력, 연예인의 불법행위에 대해 비판하는 전문가나 기자, 평론가에게 무차별 항의나 사이버 테러를 가하는 물리적 집단행동마저 서슴지 않는다. 2016년 정준영의 성관계 장면 불법 촬영과 2019년 마약 투약과 성폭행이 자행된 버닝썬 클럽 운영에 관여한 승리의 불법 행위, 범법 연예인과 경찰의 유착을 보도한 기자들에게 팬들이 악성댓글 대량 유포, 사이버 테러, 전화를 이용한 무차별 공격 등 물리력을 동원해 협박을 일삼았다. 이 때문에 한 기자는 유산까지 했다.[151]

경쟁 연예인과의 대립만을 통해서 연예인을 의미화하는 팬덤의 문제도 심각하다. 수단과 방법을 가리지 않고 오직 경쟁 연예인을 이기는 것이 연예인의 가치를 만드는 일이라고 생각해 팬들이 좋아하는 연예인에 대한 배타적인 충성과 애정으로 일관하는 행태[152]는 연예인 문화와 대중문화에 많은 부작용을 야기한다. 자신이 좋아하는 연예인에 대한 숭배가 지나쳐 좋아하는 연예인과 라이벌 관계에 있는 스타, 혹은 연인 관계에 있는 연예인에 대해 무분별한 반이성적인 공격을 가하고 악의적인 루머를 퍼트리는 행태는 개선돼야 할 팬덤 병폐 중 하나다. 일부 팬과 팬클럽은 인터넷에 자신이 좋아하는 스타와 라이벌 관계나 연인 관계인 가수나 연기자에 대한 안티 사이트를 개설해 근거 없는 소문이나 악의적인 비난을 퍼붓는 것을 당연시한다. 2014년 소녀시대의 태연과 엑소의 백현의 열애 사실이 보도되자 두 스타의 팬들은 인터넷 커뮤니티를 통해 상대방에 대해 비난전을 펼치며 소모적인

논란을 야기했다.

팬과 팬클럽, 팬덤이 권력화해 연예인의 계약부터 드라마 · 영화 · 예능프로그램 출연, 음반과 음원 발표, 행사 진행에 이르기까지 과도하게 간섭하고 무리한 물리력을 행사하는 폐단도 적지 않다. 일부 팬과 팬클럽이 스타와 연예인을 이용해 불법적으로 굿즈 판매나 사업을 전개해 부당 이익을 취하기도 한다.

팬과 팬덤의 이름으로 부당하게 연예인의 사생활까지 개입해 연애나 결혼에 이르기까지 무례하게 영향을 미치려 한다. 2024년 3월 걸그룹 에스파 멤버 카리나와 배우 이재욱의 열애 사실이 알려진 후 에스파 팬덤이 '직접 사과하라. 그렇지 않으면 하락한 앨범 판매량과 텅 빈 콘서트 좌석을 보게 될 것'이라는 문구가 적힌 트럭을 동원하며 대규모 항의 시위까지 벌였다. 결국 카리나는 인스타그램에 열애에 대한 사과문을 올리고 연애 5주 만에 결별하는 어처구니없는 일이 발생했다.

팬과 팬클럽, 팬덤은 스타와 연예인의 중요한 존재 기반으로 자리 잡으며 대중문화를 진화하는 능동적 주체로 활약하기도 하지만, 적지 않은 문제와 병폐를 노출하며 연예인의 활동에 장애를 초래하고 대중문화를 퇴행시키기는 집단으로 전락하기도 한다.

대중, 연예인을 양극단으로
소비·수용하는 야누스

"스타라는 새끼가 마약이나 하니 감옥으로 직행해라" "마누라와 자식 두고 유흥업소 여자와 마약 하며 즐겼으니 천벌 받아야지" "딴따라들이 돈 벌면 하는 짓이 마약과 여자에 빠지는 것이지"…《경기신문》이 2023년 10월 19일 「톱스타 L씨, 마약 혐의로 내사중」이라는 기사를 단독으로 보도하고 곧바로 이니셜 L씨가 배우 이선균이라는 사실이 수많은 언론매체를 통해 보도된 뒤 포털 뉴스 댓글란과 인터넷 커뮤니티에 쏟아진 대중의 반응이다. 경찰에 의해 마약 투약 혐의가 밝혀지지 않았는데도 유죄로 단정한 대중이 이선균의 공격과 혐오에 나섰다. 이선균은 마약 피의자로 경찰의 무리한 수사와 언론의 선정적인 보도, 그리고 대중의 악의적 비난을 71일간 견디다 스스로 목숨을 끊었다. 자살한 후에도 "죗값을 치러야지 죽긴 왜 죽냐"라는 비아냥과 조롱으로 일관하는 대중이 적지 않았다. 물론 경찰의 문제투성이 수사행태와 언론의 자극적 보도에 대해 비판하는 사람도 있었지만, 소수였다.

경찰, 언론과 함께 마약을 투약한 악마라는 낙인화에 앞장선 대중은 비루한 정의감을 내세우며 자신들의 관음증을 만끽했다는 비판이 제기됐고

153 이선균의 사회적 타살 주범으로 거명됐다. 자극적인 기사를 누르고, 댓글로 사람을 매장하며 마녀사냥에 동참한 대중 역시 이선균을 죽음으로 몰고 간 원인 제공자라는 사실을 부정하기 어렵다. 이선균이 마약 혐의로 수사를 받는 동안 대중이 보인 반응과 언행은 대중의 연예인 소비와 수용 행태의 압축판이다.

대중은 팬과 함께 대중문화와 연예인을 존재하게 하는 핵심적 토대다. 대중은 연예인의 존재 여부를 결정하는 생사여탈권를 쥐고 있다. 연예인의 생명력과 경쟁력, 인지도, 상품성, 몸값을 결정하는 주체가 바로 대중이다.

미디어와 대중문화, 그리고 연예인을 수용하는 대중에 대한 시선은 매우 다양하다. 낮은 수준으로 획일화되고 자신의 개성을 찾지 못한 채 외부의 자극에 쉽게 반응하는 존재[154]부터 무지와 무능, 비판 능력의 결여로 엘리트에 의해 지도받아야 할 대상, 익명적이고 원자화된 인간의 무리, 모든 사회적 모순(계급, 성차, 민족, 인종, 지역 등) 속에서 지배당하는 여러 층의 총합[155]까지 여러 시각으로 대중을 파악한다. 일부 전문가는 대중은 사회를 구성하는 대다수 사람으로 국민과는 달리 무조직 집단에 가까워 그 정체성이 불분명해 수동적, 감정적, 비합리적인 특성을 가진 존재라고 규정하기도 한다.

대중문화를 의미하는 영어 표현은 'mass culture'와 'popular culture'다. 'mass culture'는 대중매체에 의해 대량 생산된 문화란 의미를 지니는데 여기서 대중mass은 주체적이지 못하고 고립 분산된 비합리적인 집단 혹은 한 집단의 성원이나 개인 이라기보다는 무차별적인 집합체라는 뜻이 배어 있다.[156] 반면 'popular culture'는 '다수의 사람이 향유하는 문화' '일반적으로 넓게 확산하여 있으며 동의되고 있는 문화' '인기가 있고 민주적인 문화'라는 의미를 지니고 대중popular은 민주적이고 비판적인 주체로서의 성격

이 강하다. 대중문화를 민중문화로 해석해 지배 체제에 저항하는 민중을 대중으로 보는 입장도 존재한다.

미디어와 대중문화의 수용자인 대중을 바로 보는 시선은 집합체로서의 수용자, 공중으로서의 수용자. 대중으로서 수용자, 시장으로서 수용자 등으로 구분해 파악하기도 한다. 집합체로서의 수용자란 특정 매체의 특정 메시지를 전달받는 사람들의 수적 집합체(시청률, 가입자, 구독자)로서 수용자이고 공중 public으로 보는 시각은 수용자를 이성적인 능력과 대화의 의지가 있고 선별적인 미디어 접촉 행위를 하는 그리고 미디어 내용에 대한 비판 능력을 갖춘 존재라고 가정한다. 대중으로서의 수용자는 무지하고 비이성적이며 미디어와 대중문화 메시지를 기계적으로 받아들이고 미디어에 의해 쉽게 조작되고 조종되는 존재다. 수용자를 시장으로 보는 견해는 수용자를 특정 미디어 또는 메시지가 지향하는 잠재적 소비자의 집합체로 규정한다.[157] 매스커뮤니케이션 효과론 측면에선 미디어와 대중문화의 수용자, 대중을 수동적 존재와 능동적 존재로 구분해 파악하기도 한다.

대중은 대중문화와 연예인에 대한 소비와 수용 행위를 통해 자신을 표현하고 자신의 욕망을 충족시킨다. 대중문화와 연예인에 대한 대중의 수용과 소비 양태는 매우 다양하다. 대중 중에는 능동적으로 대중문화 콘텐츠와 연예인을 수용하는 사람도 있고 수동적으로 소비하는 사람, 그리고 저항적 혹은 전복적으로 수용하는 사람도 있다. 더 나아가 자신의 세계관과 가치관, 지식 등에 따라 대중문화 콘텐츠와 연예인에 대해 해독한 다음 의미를 창출하는 대중도 있다.

대중은 주로 드라마와 예능 프로그램, 영화, 음악, 공연 같은 대중문화 콘텐츠라는 공적 영역에서 활동하는 연예인과 대중매체의 뉴스 등을 통해 사

적 영역에서 생활하는 연예인을 소비하고 수용한다.

대중은 드라마와 영화, 예능 프로그램, 음악, 공연에서 펼치는 연기력과 가창력, 퍼포먼스, 예능감을 비롯한 연예인의 실력과 기교 그리고 이미지를 소비하며 연예인에 대해 평가와 비판, 의견을 제시한다. 대중이 대중문화 콘텐츠에서의 연예인 활약과 활동에 좋은 평가를 하고 높은 점수를 주면 문화상품의 흥행 가능성은 높아지고 연예인의 몸값과 인기, 경쟁력이 상승한다. 반면 호된 비판과 낮은 평가를 하면 연예인의 인지도와 상품성은 저하된다. 대중문화 콘텐츠에서의 기교와 실력에 대해 대중의 지속적인 저평가와 질책이 잇따르면 연예인은 퇴출당한다.

대중은 대중문화 콘텐츠를 통해 연예인을 수용하기도 하지만, 신문과 방송, 인터넷매체 같은 언론매체의 뉴스부터 사이버 렉카, 지라시, 안티팬, 사생팬, 해커, 그리고 일반인이 직접 제작한 콘텐츠까지 다양한 텍스트를 통해 사생활을 비롯한 사적 영역의 연예인을 왕성하게 소비한다. 더 나아가 대중이 직접 연예인의 사적 영역과 사생활에 대한 정보나 콘텐츠를 제작하거나 가공해 SNS나 유튜브를 통해 유통시킨다.

대중은 사적 영역의 연예인에 대한 뉴스와 콘텐츠에 대해 무관심하기도 하지만, 무비판적으로 수용하며 뉴스와 콘텐츠의 진위를 따지지 않고 그대로 믿는다. 심지어 뉴스와 콘텐츠를 근거로 비난과 혐오를 쏟아낸다. 이러한 대중으로 인해 수많은 연예인이 마녀사냥의 대상으로 전락해 추문의 주인공, 범인과 악마로 단정된 뒤 정신적 · 육체적 피해를 보고 극단적 선택에 내몰리기도 한다. 물론 연예인에 대한 뉴스와 콘텐츠를 비판적으로 해독하며 진위를 파악해 미디어의 문제를 지적하고 연예인에 대한 올바른 이해를 위해 노력하는 대중도 존재한다. 연예인에 대해 여러 시각에서 주체적 해석

연예인도 사람이다

을 하고 다양한 의미화 작업을 하며 자신의 삶을 가치 있게 이끌어가는 기제로 삼는 대중도 있다.

배우, 탤런트, 가수, 예능인, 모델, 댄서 등 사적 영역의 연예인을 소비하고 수용하는 대중의 상당수가 나름대로 취득한 정보와 뉴스를 근거로 연예인에 대한 험담 유포와 진실 추적 행태를 보인다. 험담과 추적의 언행은 친구들과의 대화에, 그리고 뉴스 댓글란에, 커뮤니티 게시판에 넘쳐난다. 대중은 사적 영역의 연예인에 대해 대중매체와의 상호작용을 통해 광범위한 해석상의 전략을 사용한다. 어떤 대중은 실제로 연예인의 실물을 본 것처럼 연예인의 기교와 능력에 초점을 맞추고 또 다른 사람들은 연예인을 인위적으로 만들어진 사람으로 간주하고 연예인이 갖고 있는 허구의 이미지를 밝히는 것을 게임으로 즐기곤 한다.[158] 대중은 연예인에게 심대한 영향을 미치는 험담과 진실 추적을 가벼운 게임으로 여긴다. 대중은 진실 여부와 상관없이 연예인에 대해 험담하며 재미를 느끼거나 기상천외한 대화의 소재로 확장시켜 즐거움을 얻으려 한다. 언론매체를 통해 쏟아지는 연예인에 대한 정보와 뉴스를 토대로 사실과 허위가 뒤섞인 연예인에 대해 진실 추적을 하며 기뻐한다. 이러한 대중의 연예인 소비 행태는 연예인의 상품성을 추락시키고 심하면 연예인의 생명마저 앗는다.

연예인에 대한 대중의 소비·수용의 방향과 행태에 따라 대중문화의 가장 중요한 인적 자산인 스타의 경쟁력과 생명력이 좌우될 뿐만 아니라 연예인의 인식과 위상이 결정된다.

연예인 생명을 위협하는

어둠의 세력들…

사생팬 · 안티팬 · 악플러 · 해커

"170개가 넘는 학력이나 국적 관련 증거를 제시해도 안티 카페 회원들은 믿지 않고 사실이 아니라고 공격해요. 유죄를 선고받고도 그리고 많은 시간 이 흐른 뒤에도 여전히 제 학력이나 국적, 그리고 제 가족에 대한 허위 사실 을 동원한 공격이 계속되고 있습니다."_타블로[159] "설리가 지속적인 악성 댓글 과 사실이 아닌 루머로 인해 고통을 호소하는 등 심신이 많이 지쳐있어 연 예 활동을 쉬고 싶다는 의사를 전해왔다. 설리 본인의 의사를 존중함은 물 론 아티스트 보호 차원에서 활동을 최소화하고 당분간 휴식을 취할 예정이 다."_SM엔터테인먼트 "공인, 연예인 그저 얻어먹고 사는 사람들 아니다. 그 누구 보다 사생활 하나하나 다 조심해야 하고 그 누구보다 가족과 친구들에게 도 말하지 못하는 고통을 앓고 있다. 얘기해도 알아줄 수 없는 고통. 표현 의 자유지만 악플 달기 전에 나는 어떤 사람인지 생각해 볼 수 없을까."_구 하라[160] "차 안에서 무전으로 작전 수행하듯 한 사람의 소중한 시간과 감정을 짓밟는 괴롭힘으로 수익을 창출하는 당신들, 정말 프로다운 프로세스는 여 전하더라. 사생활과 인간의 고통을 수집하는 당신들은 큰 처벌 받길 바란

다."_김재중[161] "범죄자 해커들이 갑자기 제 실명을 언급하며 휴대폰 메시지를 보냈습니다. 무엇보다 불법 해킹으로 취득한 제 개인 정보들을 보내며 접촉해 왔을 때, 저는 당황스러움을 넘어 극심한 공포감을 느꼈습니다."_주진모[162]

타블로의 안티팬들이 2010년 '타블로에게 진실을 요구합니다(타진요)'라는 안티 카페를 개설해 "타블로는 미국에 간 적이 없고 대학에도 진학한 적이 없다" "타블로가 제출한 성적증명서·졸업사진은 모두 위조됐거나 합성된 것이다" "타블로의 가족은 돈을 벌기 위해 한국에서 10년간 학력·경력을 속여 온 사기꾼 집단이다" "타블로는 언론사 기자들을 돈으로 매수해 기사를 쓰게 했다" 등의 주장을 펴며 사실무근의 악성 루머를 대량 유포하고 타블로와 가족에 대한 인신공격을 집요하게 전개했다. 이로 인해 타블로와 그의 가족들은 말할 수 없는 고통을 겪었다. 검찰은 타진요 회원 9명을 재판에 넘겼고, 1심 재판부는 2012년 7월 김모씨 등 4명에게 징역 8개월에 집행유예 2년, 또 다른 회원 5명에게 징역 10개월에 집행유예 2년을 선고했다. 재판 이후에도 안티팬들은 여전히 타블로의 학력과 국적에 악의적인 의혹을 제기하고 있다.

연예 활동과 방송, SNS를 통해 여성에 가해지는 외모 평가, 성희롱, 성적 취향 강요에 맞서며 편견을 해체하고 여성의 인권과 주체적 삶을 위해 노력한 설리의 기사 댓글란이나 인터넷 커뮤니티, 유튜브에 악플러의 악성 댓글이 오랫동안 쏟아졌다. 설리는 2019년 10월 14일 극단적인 선택을 했다. 악플러들은 구하라가 안검하수 수술한 것을 쌍꺼풀 수술이라고 강변하며 성형 중독에 걸린 사람으로 매도했고 우울증으로 힘들어할 때 마음이 편해서 걸린 것이라고 조롱했으며 전 남자 친구가 성관계 동영상으로 협박한 사실이 공개됐을 때는 몸을 함부로 굴렸기 때문에 당해도 싸다는 인격 살해 댓

글을 쏟아냈다. 구하라는 악성 댓글에 힘들어하다 2019년 11월 24일 자살로 생을 마감했다.

"우리의 신분증을 이용해 통화 내용을 공개했고 자동차에 위치추적 GPS를 몰래 장착해 쫓아다녔다. 또 빈번히 집에 무단 침입해 개인 물건을 촬영하고 자는 내게 다가와 키스를 시도했다."_김준수[163] "미친 듯이 쏟아지는 메신저와 전화에 시달리고 있다. 이건 정말 모욕적이고 참을 수가 없다."_키[164]…급증하고 있는 사생팬에 의한 정신적·육체적 피해를 호소하는 연예인이 속출한다.

불법 해커들이 휴대폰 해킹을 통해 취득한 은밀한 사생활 정보를 이용해 금품을 요구하며 협박하자 극도의 공포를 느낀 유명 배우 주진모는 2020년 1월 경찰에 신고하고 언론매체를 통해 사건의 경위와 심경을 밝혔다. 하정우를 비롯한 적지 않은 연예인이 불법 해킹의 피해를 봤다.

안티팬, 사생팬, 악플러, 해커 등이 연예인의 생명을 위협하고 있다. 연예인과 일반 대중은 이들을 향해 "얼굴 없는 살인자"라는 분노를 표출하며 비판의 목소리를 높이지만, 이들의 행태와 폐해는 갈수록 심각해져 연예인의 정신적·육체적 피해가 발생하고 대중문화 생태계가 심각하게 교란되고 있다. 특히 안티팬, 악플러, 사생팬, 해커들이 인터넷이나 SNS 같은 사이버 공간에서 연예인과 스타에 대한 악성 댓글을 게시하거나 무차별적인 비난을 일삼으면서 괴롭히는 사이버 불링cyber bullying의 폐악이 극에 달하고 사생활의 침해도 도를 넘어 연예인 자살을 비롯한 중대한 사회 문제를 야기하고 있다.

특정 스타와 연예인을 무차별 공격하고 혐오하는 안티팬Antifan의 행태는 매우 위험한 상황이다. 안티팬은 특정 텍스트와 연예인, 스타에 대한 강한

반대나 불호不好를 표현하는 수용자로 자신이 원하는 것을 팬 활동 대상에서 획득하지 못하였을 때 실망과 증오적 비판hating critic을 드러낸다.[165] 안티팬은 특정 연예인을 아무런 이유 없이 싫어하는 사람부터 연예인의 불법행위, 실력 부족, 이미지를 문제 삼아 반감을 갖는 사람까지 다양하다. 특히 원래 팬이었다가 좋아하는 연예인에 대해 안티로 돌아선 안티팬도 적지 않다. 안티팬은 인터넷 커뮤니티나 팬카페, 뉴스 사이트, SNS 등에 비하 발언, 허위사실, 악성 루머를 유통시켜 연예인을 조롱거리로 만드는 사람부터 연예인에 대한 자신의 입장을 남들에게 강요하는 사람, 연예인을 대상으로 협박과 테러를 가하는 사람까지 다양한 층위를 보인다. 안티팬 20대 여성 고모씨는 2006년 10월 동방신기의 유노윤호에게 유해한 강력접착제 성분이 들어 있는 음료수를 마시게 해 위벽과 식도를 다치게 하는 음료수 테러를 가해 충격을 줬다. 수많은 안티팬이 로커가 되고 싶다는 문희준의 발언을 문제 삼아 안티카페 신설부터 욕설과 조롱, 혐오의 댓글 게재, 문희준과 가족에 대한 비방, 음반 불매 같은 무차별적인 공격을 일삼았다. 문희준은 로커 관련 뉴스에 악성 댓글이 30만 개에 달할 정도로 안티팬의 극심한 사이버 테러에 시달렸다. 방탄소년단의 지민에 대한 살해 위협, 에이핑크에 대한 폭탄테러 협박, 트와이스에 대한 염산테러 선언처럼 연예인에 대한 안티팬의 공격행위는 위험천만한 상황까지 이르렀다. 이처럼 안티팬들은 인터넷 커뮤니티나 채팅방, 기사 댓글, SNS를 통해 특정 스타와 연예인에 대해 욕설과 비방, 악성 루머와 허위사실 유포 등 사이버 테러를 서슴지 않고 있다. 안티팬의 이러한 행태로 연예인의 이미지나 인기가 하락하는 것은 물론이고 엄청난 피해가 발생한다. 유노윤호는 "본드 음료 사건으로 은퇴까지 생각할 정도로 힘들었고 사람들과 눈도 마주치기 힘들었다. 공황장애를 겪기도 했다"

대중과 팬은 연예인 어떻게 소비·수용하나 – 대중·팬과 연예인

라고 토로했다.[166]

구하라 설리 정다빈 최진실을 비롯한 수많은 연예인의 극단적 선택에 직간접적으로 영향을 미친 악플러의 폐해도 막대하다. 인터넷 커뮤니티, 인스타그램과 페이스북 같은 SNS, 유튜브를 비롯한 OTT, 언론사 사이트, 포털에 허위 사실을 근거로 특정 연예인에 대해 부정적 평가와 비방을 하거나 자극적인 욕설과 혐오성 발언으로 인격을 살해하는 악성 댓글을 게재하는 악플러의 병폐는 갈수록 커지고 있다. 악플러는 사회에서 원만한 인간관계를 형성하지 못하거나 정상적인 생활을 영위하지 못해 연예인에 대한 혐오 감정을 드러내며 존재감을 느끼는 사람과 대중이 선망하는 연예인의 위상을 깎아내리거나 비난하면서 만족감과 우월감을 만끽하는 사람부터 평범한 일반 대중까지 매우 다양하다. 악플러는 연예인의 자살까지 초래하는 명백한 범죄 행위인 악성 댓글을 즐거움을 얻는 놀이로 인식하거나 더 많은 관심을 끌면서 자신의 존재감을 느끼려는 도구로 생각한다. 활발하게 활동하고 있는 변정수가 사망했다는 악플부터 김태희가 재벌과 결혼했고 하지원은 주가 조작 범죄를 저질렀다는 악성 댓글까지 악플 피해를 보지 않은 연예인이 없을 정도로 악플러가 초래한 피해는 광범위하다.

사생팬은 '사생활'과 '팬'의 합성어로 좋아하는 스타나 연예인을 따라다니며 사생활을 관찰하고 사적 정보를 유통한다. 사생팬은 학업이나 직장 생활까지 뒷전으로 미룬 채 자신이 좋아하는 연예인을 집요하게 따라다니고 심할 때는 스토커 수준의 사생활 침해 행태를 보이기도 한다. 더욱더 큰 문제는 이들 중 많은 수가 미성년자라 범죄의 대상이 되기 쉽고 사생팬 활동을 위해 절도나 성매매 등 범죄의 유혹에 쉽게 노출되고 있다는 점이다.[167] 사생팬은 남들이 알지 못하는 연예인과 스타의 사생활을 파헤치며 그들이 신화의

주역이 아니라 현실 속의 인물임을 드러내는 과정을 즐기며 연예인과 스타의 은밀한 사생활을 자본화하기도 한다.

수단과 방법을 가리지 않고 연예인의 사생활을 추적하는 사생팬의 행태는 연예인의 감청용 복제폰 만들기, 연예인 차량에 위치추적 GPS 장착, 연예인에 대한 폭행과 성추행, 연예인의 주거 무단침입과 용품 절도 등 매우 위험한 상황이다. 연예인과 스타의 일상생활을 마비시키는 전화 테러뿐만 아니라 연예인의 인스타그램을 비롯한 SNS 해킹까지 서슴지 않는다. 사생팬들은 택시와 자차를 이용해 연예인을 무리하게 추적해 안전사고가 빈발하고 있다. 씨제스엔터테인먼트는 "사생팬들이 연예인 숙소에 몰래 들어와 멤버들의 속옷 등을 훔치고 이를 입고 사진을 찍고 멤버들에게 문자를 보낸 적 있다"라며 사생팬의 행태를 공개했고 사생팬의 잦은 주택 침입으로 이사까지 한 지코는 "밤에 자고 있는데 사생팬이 문을 열어 집으로 들어왔다. 공포 그 자체였다. 사생팬들의 이러한 행태는 사랑이 아니라 학대다"라고 비판했다.[168]

2019~2020년 주진모 하정우를 비롯해 10여 명의 배우와 가수가 '블랙해커'를 자처하는 이들로부터 스마트폰이 해킹돼 협박받았고 일부 연예인은 돈을 건네기도 했다. 해커들은 불법 해킹으로 취득한 일부 연예인의 성관계로 추정되는 정황, 여성들의 얼굴과 몸에 대한 품평과 비키니 사진, 음담패설 같은 충격적인 연예인 사생활 정보를 공개했고 이들 정보가 유튜브와 인터넷 커뮤니티, 지라시, 언론에 의해 대량으로 재유통 되면서 연예인의 피해가 커졌다. 2022년 8월 한 해커는 휴대폰을 해킹한 뒤 온라인 커뮤니티와 SNS 등을 통해 블랙핑크의 제니와 방탄소년단의 뷔가 데이트를 즐기는 모습을 공개하는 한편 소속 기획사에 금품을 요구했다. 더 나아가 제니와 뷔가

이마 키스를 하는 사진과 서로의 집에서 데이트를 즐기는 장면 심지어는 제니가 욕실에서 찍은 셀카로 보이는 사진까지 공개해 충격을 줬다. 2023년 8~9월 이선균과 대화를 나누고 연락하던 유흥업소 여실장과 이웃에 사는 전직 여배우는 휴대폰이 해킹당해 사적인 내용이 유출됐다는 거짓말로 이선균을 협박하고 돈을 요구해 3억 원을 갈취했다. 더 나아가 협박범인 전직 여배우가 경찰에 제보한 여실장의 마약 투약 관련 내용이 계기가 돼 연예인의 마약 관련 수사가 시작됐고 이선균의 자살이라는 비극적 사건까지 발생했다.

이처럼 불법 해커나 일반인이 부정한 방법으로 연예인의 연애와 결별, 결혼과 이혼, 가정생활 등 사생활 관련 내용과 불륜과 외도, 성관계와 성적 취향, 술집에서의 언행, 사문서위조 같은 은밀한 사적 정보를 취득해 금품을 갈취하는 수단이나 연예인을 공격하는 무기로 활용해 피해를 보는 연예인이 급증하고 있다.

사생팬, 안티팬, 악플러, 해커와 일반인에 의해 유통되는 연예인의 악성루머, 인격살해성 악플, 사실무근의 의혹, 불법 취득 사생활 정보는 대중의 눈을 멀게 하고 귀를 먹게 하며 사실과 진실을 압도하는 강력한 힘을 발휘한다. 연예인들의 사실에 대한 적시나 해명, 절규는 무용지물이다. 이런 과정에서 최진실 설리 구하라 이선균의 자살 같은 돌이킬 수 없는 비극적 사건이 발생한다. 사생팬, 안티팬, 악플러, 불법 해커, 일반인의 폐해는 이뿐만이 아니다. 연예계의 건강한 생태계를 파괴하고 대중을 관음증 환자로 내몰고 있다. 이들은 또한 연예인과 스타의 정신과 육체를 파괴하고 있다.

연예인도 사람이다

4
팬과 동행하는 연예인 vs
팬을 악용하는 연예인

팬과 팬클럽, 팬덤은 스타와 연예인을 존재하게 하는 원동력이다. 팬과 팬덤이 있기에 스타와 연예인이 존재할 수 있다. 자신들을 있게 해준 팬과 팬클럽, 팬덤을 악용해 자신의 이익만을 챙기는 연예인과 스타가 있는가 하면 팬과 아름다운 동행을 하며 함께 성장하는 연예인과 스타가 있다. 팬과 팬덤을 악용하는 연예인과 스타는 장수하지 못하지만, 팬과 팬덤을 존중하며 팬의 기대에 부응하는 연예인과 스타는 강력한 경쟁력과 인지도를 확보하며 오랫동안 활동할 수 있다.

팬과 팬덤을 악용하는 대표적인 연예인의 행태는 바로 팬을 단순한 이윤 창출 도구로 전락시키는 것이다. 연예인과 스타에 대한 팬의 애정과 좋아하는 마음을 수입을 획득하는 데에만 활용하는 연예인이 적지 않다. 연예인들이 완성도 낮은 문화 상품과 터무니없이 비싼 가격의 저질 굿즈Goods를 내놓으며 팬들에게 강매하는 경우가 허다하다. 또한, 허접한 음악 콘텐츠가 담긴 음반을 출시하며 포토 카드 등을 활용해 더 많은 음반을 사게 만드는 수익 창출에만 열을 올리는 연예기획사와 연예인의 상술은 팬을 악의적으로

이용하는 대표적 행태다.

일부 연예인은 팬들이 자발적인 모금을 통해 선물하는 조공朝貢문화를 이용해 고가의 선물을 강요하거나 현금을 요구하기도 한다. 팬들에게 받고 싶은 선물 리스트를 공개해 1억 원이 넘는 고급 자동차를 비롯해 명품 가방, 의류, 가구 등을 선물 받는 연예인이 적지 않다. 더 나아가 일부 연예인은 다른 팬덤의 조공 품목을 적시하거나 팬에게 받은 선물을 SNS 등에 올려 팬들 간, 팬덤 간 경쟁 심리를 부추겨 더 비싼 선물을 받기도 한다. 이 때문에 일부 팬은 조공을 위해 알바를 뛰는가 하면 사채까지 끌어다 쓰는 문제가 발생한다. 연예인의 조공에 큰돈이 오가는 일이다 보니 돈을 모으는 일부 팬카페에선 횡령 사건도 종종 발생한다. 심지어 일부 연예인은 팬들이 선물한 것을 중고 시장에 팔아 팬들에게 깊은 상처를 남기기도 한다. 이 때문에 '팬들은 연예인의 호구' '팬은 살아있는 ATM'이라는 조롱까지 등장했다. 이러한 문제는 팬심을 이익 창출에만 악용하는 연예인과 연예기획사에 의해 초래된 것이다.

팬과 팬덤을 자신의 잘못을 무마하거나 여론을 조작하는 데 활용하는 연예인도 적지 않다. 일부 연예인은 자신들이 저지른 음주운전, 폭행, 성폭행, 대마초 흡연, 마약 투여 등 불법적 행위에 대한 비판 여론을 무마하기 위해 팬과 팬덤을 악용한다. 문제 있는 사생활이나 불법 행위에 대한 여론을 조작하는데 팬과 팬덤을 전위대로 활용한다. 팬들에게 연예인의 불법 행위와 문제를 비판하는 언론과 기자, 평론가에 대해 사이버 테러를 비롯한 물리력을 행사하도록 부추기기도 한다.

팬과 팬덤을 불법 행위에 동원하기도 한다. 음원 사재기를 비롯한 불법 행위에 팬들을 끌어들이는 연예인도 존재한다. 심지어 자신을 좋아하는 팬들을 상대로 성폭행과 성추행을 하거나 금품을 갈취하고 사기 범죄를 저지르

는 연예인도 있다.

반면 팬과 함께 성장하며 아름다운 동행을 하는 연예인도 많다. 드라마와 영화, 예능 프로그램, 음반과 음원, 공연 등 활동 분야에서 두드러진 활약을 펼치며 뛰어난 성과를 내는 것을 비롯해 팬들의 기대에 부응하며 팬덤을 존중하는 연예인도 적지 않다. 팬들을 소중하게 여기는 연예인은 뛰어난 연기력, 출중한 가창력, 완성도 높은 퍼포먼스, 탁월한 예능감을 갖추며 팬들이 소비하는 문화상품의 완성도를 높이기 위해 부단히 노력할 뿐만 아니라 불법 행위와 사회적 물의를 일으키지 않기 위해 사생활을 철저히 관리한다.

또한, 팬 미팅을 비롯한 만남의 자리를 많이 갖고 페이스북, 인스타그램을 비롯한 SNS를 통해 팬과 끊임없이 소통하고 수평적으로 교류하는 배우와 가수, 예능인이 팬덤과 아름답게 동행하는 연예인이다. 세계 각국 팬클럽을 중심으로 기부 플랫폼, '프로미즈'를 출범시켜 팬들과 함께 불우이웃에 대한 성금 기부, 국제기구 기금 쾌척, 의약품 후원, 교육 시설 건립, 환경보호 사업 등 가치 있는 활동을 펼치는 이민호와 팬덤과 함께 장애인, 소녀가장, 독거노인 등 사회적 약자와 소외된 계층에 대한 사랑 나눔을 왕성하게 전개하는 아이유 이승기 장나라 장근석은 팬과 더불어 아름답게 발전하는 대표적인 연예인이다.

샤이니의 태민, 빅뱅의 태양, 아이유처럼 팬들에게 선물을 받지 않고 돌려보내거나 더 의미 있는 곳에 기부하도록 유도하는 연예인도 있다. 이들은 SNS를 통해 "비싼 생일 선물 대신 마음만 받겠다. 더 필요한 곳에 쓰였으면 하는 마음이다"라며 조공을 완곡히 거절한다. "조공으로 약간의 경쟁이 된다거나 눈치를 보게 된다면 슬플 것 같아요"라고 말하는 윤하의 팬들은 십시일반 돈을 모아 불우이웃을 돕거나 공익단체에 기부한다. 이승기를 비롯한

285

연예인의 당부로 돈을 모아 화환이나 꽃을 보내는 대신 결식아동을 도울 수 있는 쌀화환을 제작해 기부하는 팬덤도 속속 등장한다.

팬들을 위해 선물하는 역조공 연예인도 존재한다. 공개 촬영 현장이나 음악 방송을 찾아온 팬들에게 직접 준비한 선물을 전달하는 연예인을 적지 않게 볼 수 있다. 역조공은 연예인이 팬들에게 감사의 마음을 전하기 위해 선물을 하는 것으로 팬들을 소중히 여기는 대표적 행위다

이처럼 팬들을 악용하는 연예인이 있고 팬들을 존중하고 함께 성장하며 아름답게 동행하는 연예인도 있다. 팬들을 어떻게 대하느냐에 따라 연예인과 스타의 경쟁력과 인기, 생명력이 좌우된다.

8장

언론은 연예인 킬러일까, 키퍼일까 -
언론과 연예인

언론과 연예저널리즘은 연예인과 스타, 대중문화, 그리고 문화산업에 많은 영향을 미친다. 연예인 지망생이 스타가 되는 과정 곳곳에 언론매체의 연예저널리즘이 깊숙이 관여한다. 수많은 언론매체가 연예인의 활동, 사건과 사고, 사생활 등을 인터뷰, 스트레이트 뉴스, 기획·분석 기사, 비평, 칼럼 등 다양한 형식으로 다룬다. 연예 뉴스 시장은 언론매체 급증으로 포화상태에 이르며 정글의 왕국이 됐다. 언론매체와 기자는 대중문화와 문화산업, 연예인과 스타의 문제와 병폐에 대한 비판과 감시, 견제를 통해 좀 더 나은 대중문화와 연예계 환경을 조성해야 하는 책무가 있다. 하지만 상업적 이윤을 창출하려는데 혈안이 돼 자극적이고 선정적인 가십과 스캔들 기사를 쏟아내며 연예인의 인권과 사생활 침해를 일삼고 있다. 급기야 연예저널리즘과 기자는 '너절리즘'과 '너절리스트'로 조롱받기에 이르렀다. 작품과 연예인에 대해 전문적 분석과 객관적 평가를 바탕으로 작품 해석의 폭을 넓히고 연예인에 대한 올바른 시각을 전달해야 하는 평론가, 비평가, 칼럼니스트는 주례사 비평, 헐뜯기 악평, 겉핥기식 얄팍한 감상문으로 일관해 작품과 연예인, 스타에 대한 제대로 된 이해를 가로막고 있다. 자극적인 동영상과 혐오 콘텐츠를 유통하는 사이버 렉카와 지라시 제공자로 인해 수많은 연예인이 정신적·육체적 고통에 시달리고 일부 연예인은 목숨까지 끊고 있다.

1

한국 연예저널리즘은
'너절리즘'인가?

"고인(이선균)에 대한 내사 단계의 수사 보도가 과연 국민의 알권리를 위한 공익적 목적에서 이루어졌다고 말할 수 있는가? 대중문화예술인이라는 이유로 개인의 사생활을 부각하여 선정적인 보도를 한 것은 아닌가? 고인을 포토라인에 세울 것을 경찰 측에 무리하게 요청한 사실은 없었는가? 혐의 사실과 동떨어진 사적 대화에 관한 고인의 음성을 보도한 KBS는 오로지 국민의 알권리를 위한 보도였다고 확신할 수 있는가?" 문화예술인들이 2024년 1월 12일 한국 프레스센터에서 발표한 '고 이선균 배우의 죽음에 대한 성명서' 중 일부다. 이들은 연예인이 대중의 인기에 기반 할 수밖에 없다는 점을 이용해 충분한 취재나 확인 절차 없이 이슈화에만 급급한 황색 언론의 병폐에 더 이상 침묵하지 않겠다는 의지를 강력하게 표명했다.

많은 사람과 전문가, 연예인이 이선균의 죽음을 자살이 아닌 사회적 타살로 규정한 것은 피의사실 유출을 비롯해 문제 있는 수사행태를 보인 경찰 당국과 확인이나 취재 없이 선정적인 기사, 더 나아가 가짜뉴스까지 내보낸 언론이 이선균을 극단적 선택에 이르게 했다고 보기 때문이다. 공적 기능을 상

실한 채 좌표를 찍고 피 냄새를 맡은 흡혈귀처럼 달려들어 이선균의 모든 사생활을 물어뜯은 언론이[169] 이선균을 죽게 한 주범이라는 지적이 넘쳐나는 가운데 한국 연예저널리즘은 '너절리즘'이라는 조롱까지 받는 지경이 됐다.

언론매체의 연예저널리즘은 연예인과 연예문화, 대중문화의 진화를 이끌며 대중의 삶을 풍요롭게 해주기도 하지만, 이선균의 보도에서 드러나듯 연예계와 대중문화를 황폐화시키고 심지어 연예인을 극단의 선택에 이르게 한다.

"연예인들이 인기를 얻고 유지하는 데 언론매체의 역할은 매우 중요하다. 하지만 사실 확인조차 하지 않은 채 작문성 기사로 일관해 피해를 본적이 한두 번이 아니다"라는 배우 이승연의 말[170]과 "언론이 할퀴고 대중매체의 폭로전에 환멸을 느껴 연예계를 떠나고 싶었어요. 언론매체에서 너무 스캔들을 만든다는 생각이 들어요. 그것도 엄청나게 부풀려서 말입니다. 매우 힘들었어요"라는 조용필의 언급[171], "있지도 않은 일을 꾸며내고 보도해 연예인을 구렁텅이에 몰고 가는 일부 기자들은 하이에나 같다는 생각이 든다"라는 황수정의 고백[172]은 연예저널리즘의 문제를 적시해준다.

일간지, 스포츠지, 경제지, 여성지, 영화·방송·대중음악 관련 잡지, 시사주간지, 월간지 등 인쇄 매체, KBS, MBC, SBS, tvN, JTBC 같은 방송 매체와 2000년대 들어 디지털 미디어 환경이 조성되면서 진입장벽이 낮아 우후죽순처럼 생겨난 수많은 인터넷 매체는 스타와 연예인의 동정과 활동, 사건·사고, 사생활 등을 인터뷰, 스트레이트 뉴스, 기획·분석 기사, 비평, 칼럼 같은 다양한 형식으로 다루고 있다. 수많은 언론매체는 지면과 화면, 인터넷 사이트와 포털, 유튜브를 비롯한 OTT와 SNS를 통해 연예 관련 기사를 쏟아내고 있다. 과열 경쟁으로 포화상태인 연예 뉴스 상황은 매체가 급증한

결과 한 가지 이슈가 터지면 하이에나처럼 몰려가서 다 뜯어먹는 식의 환경이 만들어져 정글의 왕국이 됐다는 비판까지 나올 정도다.[173]

문화저널리즘의 하위 영역으로 자리매김한 연예저널리즘은 방송, 영화, 대중음악을 비롯한 대중문화 영역과 가수, 배우, 개그맨·예능인, 댄서, 모델을 포함한 연예인 영역에 관한 저널리즘이다. 연예저널리즘은 연예인 인물 자체에 초점을 맞춰 결혼, 열애 등 사생활과 관련된 연예인에 관한 뉴스와 배우의 영화 촬영, 가수의 음반·음원 발매, 탤런트의 드라마 출연, 개그맨과 예능인의 예능 프로그램 활동, 패션모델의 패션쇼 등 연예인의 공적 생산 활동과 관련된 연예인의 활동에 관한 뉴스, 그리고 영화와 드라마, 예능 프로그램 리뷰와 비평, 영화 산업에 관한 기사, 방송계와 가요계의 동향 등 연예인이 주로 활동하는 영역, 즉 연예산업 전반에 관하거나 연예산업에 종사하는 다른 인물인 영화감독, 드라마 PD, 작가, 아나운서를 다룬 연예인의 활동 영역에 관한 뉴스 등이 주를 이룬다.[174]

스타와 연예인의 상품성과 영향력이 예전보다 훨씬 강해졌다. 연예인과 스타에 대한 독자, 네티즌, 시청자, 대중의 관심도 매우 높다. 이윤 창출을 위해 연예인과 스타에 대한 정보 제공과 보도 그리고 연예저널리즘이 중요한 역할을 하면서 언론매체가 대중문화와 연예인 관련 뉴스를 집중적으로 양산하고 있다.

연예저널리즘은 스타 시스템을 구성하는 중요한 요소 중 하나다. 지망생과 연습생이 연예계에 데뷔해 연예인과 스타가 되는 과정 곳곳에 연예저널리즘이 깊숙이 관여한다. 연예저널리즘은 상품성과 인기를 좌우하는 연예인과 스타의 이미지 형성에 지대한 영향을 미친다. 연예인과 스타의 이미지는 선전, 홍보, 영화와 드라마 그리고 주석, 비평으로 묶을 수 있는 미디어 텍스

트에 의해 구축되기 때문이다. 방송은 짧은 시간 안에 연예인과 스타의 외형적 요소들에 대해서 강한 인상을 심어 주고 신문과 잡지의 문자를 통한 정보전달은 연예인과 스타의 내면적 요소까지 상세히 알려준다. 언론매체의 연예인에 대한 신상 뉴스, 가십, 인터뷰 등 정보의 파편들이 모여 구성해 내는 이미지는 연예인의 선호도와 스타성 창조에 기여한다.

대중은 연예인의 드라마, 영화, 예능, 공연이라는 공적 활동뿐만 아니라 사적 영역에서 행해지는 일거수일투족에 관심을 둔다. 언론매체는 연예인에 대한 대중의 호기심과 관심을 충족시킬 사적 영역의 정보도 왕성하게 제공한다. 대중은 언론매체가 전달하는 연예인과 스타의 정보와 뉴스를 통해 연예인이 맡은 극중 캐릭터에 일체감을 느끼기도 한다. 드라마와 영화에서 맡은 캐릭터와 연예인의 외모, 성격으로 드러난 개성이 언론 매체에 의해 해설되고 첨삭이 가해지면서 새로운 이미지가 형성된다. 대중은 그 이미지에 환호하고 찬탄의 눈길을 보내며 연예인 속으로 빠져든다.

내용에 따라 달라지지만 대체로 언론매체의 연예 뉴스는 무명과 신인에게 인지도와 대중성을 상승시켜 주고 스타에게는 스타성을 배가시켜 주며 명성을 인증해 주는 역할을 한다. 또한, 연예인과 스타의 경쟁력을 좌우하는 영화, 드라마, 예능 프로그램, 음반과 음원 같은 문화상품을 더 많이 알려 흥행가능성을 높여준다.

물론 언론매체의 불법 행위나 치명적인 스캔들 보도는 최정상의 스타도 바닥으로 추락시키는 무서운 효과가 있다. 성폭행 의혹과 마약 투약 보도로 연예계에서 퇴출당한 박유천과 성폭행 범죄 뉴스로 활동 기반을 상실한 정준영 등 수많은 연예인이 언론 매체의 보도로 몰락하거나 연예계에서 설 자리를 잃었다. 2018년 제자들을 성추행한 사실이 언론 매체를 통해 집중적

으로 보도되자 스스로 목숨을 끊은 조민기처럼 자살하는 상황도 발생한다. 2019년 버닝썬 사태로 촉발된 빅뱅의 멤버, 승리의 성매매 알선, 성폭력 등에 대한 언론 보도는 승리의 유죄 선고와 연예계 퇴출에 결정적 역할을 했다.

언론매체는 대중문화와 문화 산업, 연예인과 스타, 연예기획사의 문제와 병폐에 대한 비판과 감시를 계속해 대중문화를 발전시키고 스타와 연예인 문화를 건강하게 조성하는 데 기여하기도 한다.

언론매체의 정보와 뉴스의 무게중심이 작품의 스토리나 내용 전개, 미학적 구조보다는 스타와 연예인 개인에게로 옮겨갔다. 스포츠지, 여성지, 전문지, 일간지, TV, 인터넷 미디어 등 언론매체는 정도의 차이는 있지만, 영화, 음악, 드라마, 예능 프로그램, 공연 같은 대중문화와 연예인에 대한 분석적 내지 종합적인 지식과 정보를 제공하는 보도가 아닌 대중의 관심이 많은 가십, 루머, 스캔들에 대한 기사를 대폭 확대하고 있다. 언론매체들이 경쟁적으로 연예인의 단골 미용실, 자주 가는 술집 등 연예인의 사소한 부분까지 많은 지면과 시간을 할애한다. 연예인의 열애설이나 결혼, 이혼을 대대적으로 보도한다. 이는 독자, 시청자, 네티즌을 비롯한 미디어 수용자들이 대중문화 텍스트와 문화산업에 대한 분석과 비판, 연예인 문화와 스타 시스템에 대한 비평과 기획 기사보다는 스타와 연예인의 신변잡기나 시시콜콜한 사생활에 관련된 뉴스에 더 많은 관심을 두기 때문이다. 언론매체들이 대중의 관심이 많은 연예인의 가십과 스캔들을 집중적으로 보도해 열독율과 시청률, 클릭 수를 높여 상업적 이윤을 더 많이 창출하고자 한다.

일부 전문가는 '스타나 연예인 가십이 스타 시스템을 키우는 플랑크톤'이라고까지 의미를 부여하기도 한다. 언론매체의 스타와 연예인에 대한 정보와 가십이 실생활을 신화로, 신화를 실생활로 바꾸는 기능을 할 뿐만 아니라

대중의 스타에 대한 채워질 수 없는 호기심에 모든 것을 폭로하고 모든 것을 제공하기 때문이다. 하지만 스캔들과 가십에 치중한 언론매체의 연예 뉴스는 연예인과 스타, 대중문화의 심도 있는 이해를 방해하고 연예인에 대한 부정적인 인식을 확대 재생산한다.

연예인과 스타 시스템, 대중문화에 중요한 역할을 하는 연예저널리즘의 역사는 오래됐다. 일제 강점기부터 1950년대까지는 신문의 학예면이나 문예면에서 대중문화를 소개하는 기사를 게재했다. 《매일신보》, 《동아일보》, 《조선일보》는 학예면이나 문예면을 통해 영화평이나 연극평 등 대중문화 기사를 실었고 광고를 통해 영화를 선전하거나 홍보했다. 스타 시스템의 한 축을 형성한 언론매체들은 연예인과 스타에 대한 기사를 실어 연예인의 이미지를 구축하고 스타의 대중성과 인기를 높이는 데 큰 역할을 했다. 하지만, 이 시기에도 연예저널리즘의 폐해는 적지 않았다. 1931년 12월 31일 송년회를 갖던 배우 서월영 이금룡 복혜숙, 감독 윤봉춘 서광재 이원용 등 영화인들이 당시 영화저널리즘을 주도하던 찬영회讚映會[175] 기자들이 있는 《동아일보》, 《조선일보》, 《중앙일보》에 난입해 항의했다. 이 사건은 영화인들이 신문사가 내보낸 배우의 사생활과 스캔들 기사에 분노한 것이 발단이었다.

1960년대 주목할 만한 현상 중의 하나가 연예저널리즘을 주도하는 주간지와 스포츠지가 속속 창간된 것이다. 1964년 《주간한국》을 시작으로 《주간중앙》 《주간조선》 《선데이 서울》 《주간경향》 《주간여성》이 창간됐다. 또한, 1969년 스포츠신문인 《일간스포츠》가 첫선을 보였다. 이들 주간지와 스포츠지의 상당 부분이 탤런트, 가수, 영화배우, 코미디언에 대한 소개와 인터뷰, 가십거리 기사로 채워졌다. 주간지를 통해 스타의 이미지가 조형되고 연예인에 대한 정보가 대량으로 유통됐다. 주간지의 발행 규모가 커지고 주

간지에 오르내리는 연예인의 빈도수가 인기도와 맞물리는 현상이 나타나자, 연예인들은 자연스럽게 주간지의 홍보에 대한 비중을 높였다.

이때의 주간지들은 연예인의 이혼을 비롯한 사생활이나 스캔들, 소문 등을 집중적으로 다뤘고 여배우의 선정적인 사진을 게재하기도 했다. 대중에게 부정적인 인식을 심어주는 스캔들 기사가 나간 연예인들은 인기에 직접적인 악영향을 받는 등 주간지 주도의 연예 저널리즘이 형성됐다. 사생활 침해 기사나 사실이 아닌 뉴스 등 주간지의 선정성 폐해가 매우 심했다.

1970~1980년대에는 스포츠 신문과 영화, TV 관련 잡지가 창간되어 스타와 연예인에 대한 기사를 빈번하게 다뤘다. 스포츠 신문의 효시는 1969년 창간된 《일간 스포츠》이고 이후 1985년 《스포츠 서울》이 창간되었다. 스포츠 신문은 많은 지면에 스타와 연예인의 일거수일투족을 기사화했다. 1960년대 대중 주간지 중심의 연예저널리즘에서 1970년대부터는 스포츠지 중심의 연예저널리즘 시대가 열렸다.

《일간 스포츠》를 비롯한 스포츠 신문과 《TV 가이드》를 포함한 TV 관련 잡지, 기존의 주간지, 《국제영화》 같은 영화 관련 잡지는 신인, 연예인 소개와 스타의 동정을 고정란으로 배치하고 사생활, 스캔들, 연기 스타일, 캐스팅 현황 등을 상세히 보도해 연예인의 이미지와 인기에 영향을 주었다. 종합일간지들도 1970년대 들어 고정적으로 방송, 영화, 연예인에 대한 기사를 실었다. 1975년 《한국일보》의 「TV 조평」을 시작으로 《중앙일보》 등 주요 일간지들이 방송·연예 기사를 정기적으로 게재했다. 방송 등 연예 관련 지면은 지속적으로 증가했다. 이 같은 추세는 1980~1990년대에도 지속됐다. 《동아일보》의 경우 1980년부터 1999년까지 지면은 5.9배 증가했지만, 방송·연예 관련 지면은 8.4배 많아졌고 《조선일보》는 같은 기간 지면은 5.2배로 늘

었지만, 방송·연예 관련 지면은 6.7배나 증가했다.[176]

1987년 정기 간행물 등록에 관한 법률이 제정되면서 1990년대 방송, 영화, 가요 관련 잡지가 폭발적으로 늘어났다. 《케이블 TV 가이드》, 《Sky Life》, 《위클리 엔터테이너》 등 방송연예 관련 잡지와 《씨네21》, 《필름 2.0》 같은 영화잡지가 등장했으며 《스포츠조선》, 《스포츠투데이》, 《굿데이》를 비롯한 스포츠 신문 3개가 1990년대 들어 창간돼 기존의 《일간 스포츠》, 《스포츠서울》과 연예저널리즘 경쟁을 벌였다. 또한, 기존 시사주간지, 월간지, 일간지에서도 대중문화 섹션을 따로 만드는 것을 비롯해 연예 관련 기사 면을 대폭 증면하고 지상파·케이블 TV까지 연예인 관련 뉴스를 양산하는 등 보도 창구가 넓어져 연예인들이 대중성을 획득하기가 용이해졌다. 이같은 추세는 독자와 시청자의 연예인과 대중문화에 대한 관심의 증가에 따른 것이다.

디지털, 인터넷, 통신, SNS의 발전으로 이전과 다른 미디어 환경이 도래한 2000년대 이후에도 일간지, 스포츠지를 비롯한 인쇄 매체, 지상파와 케이블 TV 같은 방송 매체 등 다양한 언론매체들이 대중문화와 연예인, 스타에 대한 각종 뉴스와 정보를 쏟아냈다. 특히 2004년 KT계열의 파란닷컴이 5대 스포츠 신문의 연예 뉴스를 월 1억 원에 독점한 뒤 《스타뉴스》 《OSEN》 《마이데일리》를 비롯한 수많은 인터넷 연예매체가 등장하고 기존 신문들도 연예 뉴스를 전담하는 온라인 뉴스팀을 꾸리는 등 연예 관련 콘텐츠를 생산하는 언론매체가 급증하면서 연예 뉴스 시장이 폭발했다. 언론매체의 연예인과 스타에 대한 취재와 보도 경쟁은 오랜 역사를 자랑하지만, 인터넷 시대에 이르러서는 과거와는 차원을 달리할 정도로 더욱 치열해졌다. 연예 뉴스만 전담하는 인터넷 연예매체부터 일간지와 경제지의 온라인 뉴스팀, 스포

츠 신문, 전문지, TV 연예 정보 프로그램 등 연예 뉴스를 보도하는 매체 수는 가늠하기 어려울 정도로 많아졌다.[177] 2000년대 들어 인터넷 미디어의 증가로 신문, 잡지 시장이 축소되고 뉴스 유통 플랫폼이 인터넷 중심으로 재편되면서 인쇄 매체들은 인터넷을 통한 뉴스 유통에 눈을 돌렸다. 2022년 기준으로 종이신문 1,372개(일간지 208개, 주간지 1,164개), 인터넷 신문 4,322개 등 신문매체만 5,694개에 달한다. 심지어 연예인의 사생활을 추적하는 파파라치 매체까지 등장했다.

언론매체의 연예저널리즘 경쟁이 치열해지면서 많은 문제와 폐해가 노출되고 있다. 언론매체들이 독자, 시청자, 네티즌의 눈길을 끌기 위해 자극적이고 선정적인 가십과 스캔들 기사들을 쏟아내면서 연예인과 스타의 사생활과 인권 침해, 명예 훼손 같은 심각한 문제가 초래되고 있다. 언론매체가 연예 문화와 스타 문화에 대한 질적 향상을 유도하여 대중의 삶을 풍부하게 해주기보다는 과장과 왜곡, 허위, 선정 보도로 연예인과 스타의 인권을 침해하고 대중문화의 질을 떨어뜨려 결국 대중의 삶을 황폐화하는 부작용을 낳고 있다.

많은 언론매체가 인기의 정점에 선 연예인의 이미지와 상품성에 심대한 악영향을 끼치고 스타의 생명까지 위협할 수 있는 스캔들이나 사생활을 자극적으로 보도한다. 심지어 특종을 놓친 데에 따른 보복성 뉴스까지 심심치 않게 내보내고 있다.[178] 이로 인해 많은 투자와 장기간의 노력을 기울여 탄생한 연예인과 스타가 바닥으로 추락해 대중의 시선에서 사라지는 경우가 적지 않다. 연예인 X파일 보도[179], 백지영과 오현경의 섹스 동영상 관련 기사, 황수정의 마약 투여 뉴스, 서태지와 이지아 이혼 보도, 설리의 자살 뉴스는 언론매체의 옐로우 저널리즘의 폐해가 얼마나 심각한지를 단적으로 보여준

다. 언론매체들은 2018년 9월 구하라에 폭력을 행사한 최모 씨 사건이 발생한 직후 누가 더 자극적인가 경쟁이라도 하듯 선정적 뉴스를 쏟아냈다. '구하라 섹스 비디오', '구하라-남친 성관계 동영상', '구하라 남친의 리벤지 포르노', '은밀한 동영상' '섹스 파트너' 등 외설적 표현이 난무했다. 구하라와 남친 사이에 오간 내밀한 SNS 내용마저 아무렇지 않게 보도했다. 구하라의 인권과 명예, 사생활은 안중에도 없었다. 이러한 선정적이고 자극적인 보도 행태가 이선균 사건에서 그대로 재현됐다. 오죽했으면 한국신문윤리위원회는 이례적으로 이선균 관련 보도 47건에 대해 보도 윤리 위반으로 징계까지 내렸다. 자살 방법을 암시한 《문화일보》를 비롯한 10개 사, 이선균의 유서 내용을 무단으로 공개한 TV 조선 보도를 인용 보도한 《국민일보》 등 22개 사, 이선균의 생전 유흥업소 실장과 녹취록을 공개한 KBS 보도를 인용한 《중앙일보》를 포함한 15개 사가 사생활 폭로 뉴스와 받아쓰기 보도로 고인의 명예를 훼손하고 사망 이후에도 자살보도준칙을 위반했다고 징계받은 것이다.[180] 심지어 공영방송 KBS는 이선균이 인지하지 못한 상태에서 녹음되고 마약 투약 의혹과 무관한 지극히 사적인 영역의 녹취물을 방송해 인격을 살해하며 극단적 선택의 원인을 제공했다.

무차별적인 사생활 보도, 속보 경쟁에 따른 미확인 뉴스와 추측성 기사 같은 저널리즘 원칙에 벗어난 연예 기사들은 명예 훼손이나 사생활 침해의 위험성이 상존한다. 문제는 외국에선 악의적인 오보로 연예인의 명예를 훼손시키면 돈으로 배상하느라 파산하는 언론매체까지 나오는데 우리 언론은 연예인을 사회적으로 매장시킬 정도의 무책임한 오보를 해도 정정 기사가 고작이다. 무수한 연예인이 희생되고 대중의 불신을 초래하는 등 많은 문제가 야기된다.[181] 이 때문에 연예저널리즘은 대중문화와 연예인을 죽이고 대중의

정서에 해악을 끼치는 암적 존재라는 비판까지 제기된다.

언론매체가 독자나 시청자, 네티즌의 눈길을 끌기 위해 뉴스 내용과 상관없는 자극적이고 말초적인 기사 제목이나 사진을 사용하는 낚시성 기사, 취재 없이 실시간 검색어를 중심으로 다른 매체의 기사를 조금 바꿔 뉴스로 만드는 검색어와 어뷰징 기사, 뉴스 가치가 전혀 없는 모니터링 기사, 연예인 SNS의 글과 사진을 확인 없이 옮겨 적는 기사, 낯 뜨거운 제목의 기본적인 정보도 누락한 스트레이트 기사, 부실한 교열로 오탈자가 범람하는 기사, 연예기획사나 제작사의 보도자료를 그대로 내보내는 기사를 양산해 연예저널리즘의 질을 떨어트리는 것도 매우 심각한 문제다.

연예인 취재원 관리나 촌지 때문에 특정 연예인을 일방적으로 키워주는 기사나 반대로 객관적 근거나 팩트 없이 특정 연예인 죽이기 뉴스가 적지 않게 등장하는 것도 개선돼야 할 언론매체의 연예저널리즘 병폐다. 연예 담당 기자가 잘나가는 스타들을 취재원으로 관리하기 위해 특정 연예기획사와 우호적 관계를 유지하는 방편으로 소속 신인과 연예인을 일방적으로 키워주는 것은 저널리스트라기보다는 업계 이익을 충실히 반영하는 홍보꾼에 불과하다.

불법 연예인이나 범법 연예기획사에 대한 비판과 견제 대신 객관성 없는 옹호 일변도 보도 역시 적지 않은 문제를 초래한다. 사회적으로 문제가 되는 연예인도 얼마 안 돼 연예기획사의 조직적 관리가 개입되면 일부 언론매체는 비리 연예인 띄우기에 여념이 없다. 심지어 불법 연예인을 선행의 아이콘으로 여론을 조작하기도 한다. 이러한 보도 행태는 불법·비리 연예인에 대한 면죄부를 줘 부정적인 대중문화 환경만 조성할 뿐이다.

2000년대 들어 본격적으로 등장한 파파라치 연예매체도 많은 폐해를 야

기한다. 파파라치 저널리즘은 연예인, 정치인, 기타 대중적 인지도가 높은 명사의 사생활을 밀착 취재해 보도하는 행태다. 서구에서는 연예저널리즘의 한 장르로 정착됐지만, 우리나라에서는 2000년대 들어 포털사이트에 연예 뉴스를 공급하는 인터넷 연예매체가 급증하면서 본격화했다. 파파라치식 보도 매체는 수십 명의 사진·취재 기자를 고용하여 연예인의 주거지역을 비롯해 출입이 빈번한 업소, 인천공항 등 연예인의 활동지에 상주하면서 취재 활동을 벌이고 이들은 24시간 잠복 취재를 통해 가십성 사진과 기사를 생산한다.[182] 파파라치 저널리즘은 국민의 알 권리를 내세워 스타나 연예인의 사생활 보호 범위를 전반적으로 위축시키고 있다. 국민적 관심사로 중요한 사회문제일 때, 공공의 이익이 될 때, 진실하거나 진실하다고 믿는데 상당한 이유가 있을 때, 프라이버시 침해나 명예 훼손 기사가 일정 정도 허용되는데 연예인의 사생활은 공공의 이익과 전혀 관련이 없다. 파파라치 매체는 연예인과 스타의 시시콜콜한 사생활까지 선정적으로 보도하며 국민의 알권리와 공공의 이익을 명분으로 내세우지만, 실제로는 개인정보를 훔쳐 대중의 쾌락욕을 부추기며 경제 자본까지 축적하는 행태에 불과하다.[183]

연예매체에서 범람하고 있는 '단독 보도' '특종 보도'의 오남용 문제도 심각하다. 언론사의 특종 보도나 단독 보도는 영향력과 공익성 등 뉴스 가치가 매우 높은 뉴스를 오직 한 매체가 먼저 보도했을 때 사용하는 표현이다. 언론 매체 간 경쟁이 치열해지면서 수많은 언론사는 뉴스 가치가 떨어지고 심지어 타 언론사의 보도가 먼저 있었는데도 시청자나 독자, 네티즌의 눈길을 끌기 위해 '단독 보도' '특종 보도'라는 표현을 남발하고 있다. 더 나아가 공익성이나 영향력, 유용성 같은 뉴스 가치가 거의 없는 가십이나 단신, 스캔들마저 '단독'이라고 강변하며 보도한다. 이 때문에 미디어 수용자의 연예 뉴스

연예인도 사람이다

에 대한 불신이 높다. 기사 조회 수를 높이려는 단독에 대한 집단 집착증, 독자와 시청자, 네티즌을 잡으려는 특종의 상업적 강박 관념이 가짜뉴스와 더불어 저널리즘의 질서를 심각하게 교란한다.

언론매체가 연예 문화와 스타 문화, 대중문화에 대한 질적 향상을 유도하여 대중의 삶을 풍부하게 해주기보다는 과장과 왜곡, 허위보도로 연예인의 인권과 사생활을 침해하고 대중문화의 질을 떨어뜨리고 있다. 무엇보다 연예 뉴스와 연예저널리즘에 대한 국민의 불신과 외면을 자초하며 언론의 존재 의미를 실종시키고 있다.

언론매체들이 엄격한 뉴스가치 판단 기준을 정립하고 사실 검증과 취재 절차를 강화할 뿐만 아니라 기자들의 전문성을 제고하고 열악한 근무조건을 해결해야 한다. 포털은 클릭 수를 겨냥한 선정적인 기사 보다 뉴스 가치가 높은 기사나 완성도를 갖춘 양질의 뉴스를 전면에 내세우는 편집정책의 변화를 꾀해야 한다. 기자들은 잘못된 기사 취재와 작성 관행을 개선하고 연예저널리즘의 정론화를 꾀해 대중문화와 연예문화의 질적 향상을 이끌어야 한다. 이렇게 해야만 연예저널리즘이 '너절리즘'이라는 비판에서 벗어나 스타 시스템과 연예인 문화의 발전에 일조할 수 있다.

2
연예·대중문화 기자, 언론인? 클릭 장사꾼?

'쓰레기 기사 양산하는 기레기' '보도자료 그대로 쓰는 필경사' '연예기획사와 연예인에 찬사로 일관하는 홍보꾼' '돈 받고 기사 쓰는 자판기' '가짜 뉴스, 오보, 자극적 기사를 남발하는 너절리스트' '연예인 SNS, 지라시, 사이버 렉카 영상 퍼 나르는 허접 정보꾼' '연예인 사생활만 쫓아다니는 파파라치' '선정적 뉴스와 자극적 기사로 조회 수만 노리는 클릭 장사꾼'…연예인과 대중문화를 다루는 기자에 대한 대중과 전문가의 비난과 조롱이다.

"주간지 기자들이 나를 남편도 자식도 팽개친 몰인정하고 비정한 여자로 매도했다. 그건 기사가 아니었다. 칼만 안 들었지 나를 죽이기로 작정한 악의에 찬 저주였다. 기자들은 누가 더 재미있고 잔인한 기사를 쓰는지 경쟁이라도 하듯 내 가슴에 화살을 꽂았다."_이미자[184] "언론사 기자들이 사실무근의 악성루머를 확인조차 하지 않고 그대로 보도해 너무 힘이 들었다."_최진실 [185]…연예 당당 기자에 대한 연예인의 지적이다.

「'시선 강간 싫다' 설리, 논란 후에도 속옷 미착용 사진 공개」《스포츠서울》 2019년 4월 17일자 기사 「설리, 해바라기 깨물며 뽐낸 '명품 몸매'」《스타뉴스》 2019

연예인도 사람이다

년 4월 18일자 기사 「설리, 브라는 했는데 이번엔 하의가…」,《서울신문》 2019년 4월 18일자 기사, 「누가 설리에게 시선 강간 단어를 알려줬나」,《일간 스포츠》 2019년 5월 22일자 기사)…민주언론시민연합이 스스로 목숨을 끊은 스타 설리와 관련한 선정적인 보도에 대해 죽음마저 기사로 파는 언론사 기자의 행태를 비판하며 설리가 사망하기 전날인 2019년 10월 13일부터 이전 6개월 동안 종합일간지, 경제지, 방송사, 연예 · 스포츠 매체, 뉴스통신사가 송고한 지면과 온라인 기사들을 분석한 뒤 뽑은 최악의 기사들이다.

연예저널리즘이 '너절리즘'으로 전락했다고 비판받는 상황에서 대중문화와 연예인 관련 기사를 보도하는 기자의 실상과 실태를 엿볼 수 있는 명백한 증거들이다.

기자는 연예저널리즘의 핵심 주체다. 대중문화와 연예인 관련 뉴스를 취재해 보도하는 기자는 매체마다 차이가 있다. 《조선일보》《중앙일보》《동아일보》《한국일보》《한겨레신문》《경향신문》을 비롯한 일간종합지, 《스포츠조선》《일간스포츠》 같은 스포츠지, 《매일경제》《한국경제》 등 경제지, 《주간조선》《주간한국》《시사저널》《여성중앙》《여성조선》을 포함한 시사 잡지와 여성지, 청소년 잡지, KBS, YTN, tvN, 채널A 등 지상파 · 케이블 TV, 《스타뉴스》《OSEN》《마이데일리》《뉴스엔》을 비롯한 인터넷 연예매체, 《연합뉴스》《뉴시스》《위키트리》 같은 통신사와 유사 언론 매체 등 다양한 매체들이 대중문화와 연예인 관련 뉴스를 보도하고 있다. 구체적으로 연예인에 관한 뉴스, 연예인의 활동에 관한 뉴스, 연예인의 활동 영역에 관한 뉴스를 내보내고 있다.

종합일간지나 경제지의 경우, 연예저널리즘은 문화부에서 담당하는데 대체로 문학, 미술, 공연 등을 담당하는 순수문화팀(문화 1팀)과 영화, 방송 · 연

예, 대중음악 등을 취재하는 대중문화팀(문화 2팀)으로 구분돼 대중문화팀 기자들이 대중문화와 연예인 관련 뉴스를 취재해 내보내고 있다. 일간지와 경제지는 지면 기사에 주력하는 문화부 외에 온라인팀을 구성해 전문적으로 연예 뉴스를 양산한다. 스포츠지와 연예매체는 연예부 혹은 연예팀, 대중문화팀 소속의 기자가 연예 뉴스를 보도한다. 종합일간지나 스포츠지, 경제지의 문화부나 연예부 기자 중에는 전문기자로 대중문화와 연예 뉴스를 전담하는 기자도 있지만, 일정 기간이 지나면 다른 부서로 이동해 정치, 사회, 경제, 국제 등 다른 분야를 담당한다. 반면 일간지와 경제지의 온라인팀 기자와 인터넷 연예매체 기자들은 연예 뉴스만을 전문적으로 양산한다.

2000년대 이후 네이버, 다음 포털에 연예 뉴스를 공급하는 《스타뉴스》, 《OSEN》, 《마이데일리》를 비롯한 수많은 인터넷 연예매체가 등장하고 오프라인 신문들도 온라인팀을 구성해 연예 관련 뉴스 생산에 적극적으로 나서면서 연예 뉴스 시장 판도가 급변했다. 일간지, 스포츠지, 경제지, 여성지, 영화 · 방송 관련 잡지, 시사주간지, 월간지 등 인쇄매체와 지상파 · 케이블 · 종편 TV 같은 방송매체의 기자뿐만 아니라 수많은 인터넷 연예매체의 기자들이 대중문화, 스타와 연예인에 대한 동정과 사건, 연기력과 가창력, 사생활 등을 인터뷰나 스트레이트 기사, 기획기사, 비평, 칼럼 등 다양한 형식으로 다루고 있다. 연예매체의 기자가 검색 제휴를 통해 포털에 연예 기사를 쏟아내고 심지어 정치, 경제, 사회를 다루는 인터넷 매체의 기자나 음식, 건설 등 다른 분야의 전문 인터넷 매체의 기자도 앞다퉈 눈길 끌기용 연예 뉴스를 생산한다.

연예인과 대중문화를 맡는 기자 역시 정치, 경제, 사회, 국제 등 다른 분야를 담당하는 기자와 마찬가지로 저널리스트로서의 역할을 수행한다. 언론

연예인도 사람이다

매체의 기자는 뉴스와 정보, 의견 등을 제공하고 이슈를 공론화하면서 여론을 형성하는 공적 기능을 한다. 특정 개인이나 집단의 이익이 아닌 사회 전체의 보편적 이익, 즉 공익을 최고의 가치로 여긴다. 동시에 언론매체는 뉴스와 콘텐츠를 생산하고 판매해 수익을 내야 생존할 수 있다.[186] 언론매체의 구성원, 사주, 정권, 광고주, 수용자, 경쟁 매체 등 언론을 둘러싼 내외적 환경이 급변하면서 기자는 어떤 일이 벌어지고 있는지 보도하는 일뿐만 아니라 현재 진행되는 사안에 관해 현명한 인식과 해석을 제공해 주는 역할을 강요받는 등[187] 언론인의 역할도 변화하고 있다. 수준 높은 저널리즘 경쟁에서 살아남기 위해서는 무엇보다 감시와 비판, 정보 제공, 여론 형성이라는 언론의 가장 기본적인 역할을 잘 수행해야 한다. 언론매체의 기자가 제공하는 뉴스나 정보는 정확해야 하고 전문성과 객관성을 담보해야 하며 다양한 집단의 가치와 견해를 반영해야 한다. 대립하는 의견을 균형 있게 다뤄야 하고 특정 이슈나 이해 당사자에게 편향된 보도 행태를 지양해야 하며 의미와 흥미가 있는 뉴스와 정보를 신속하게 다뤄야 한다. 기자는 감시자, 해설자, 정보 제공자로서의 역할을 잘 수행해야 한다. 이러한 역할을 잘 실행하려면 기자는 전문 지식을 갖추어야 하고 이를 표현할 수 있는 숙련된 기법을 습득해야 한다. 언론인으로서 사회적 책임을 다하기 위한 윤리적 소양도 필요하다.

연예저널리즘을 담당하는 기자는 일간지, 스포츠지, 인터넷 연예매체를 포함한 언론매체마다 차이는 있지만, 대중문화와 연예인의 발전에 적지 않은 영향을 미친다. 연예저널리즘을 담당하는 기자는 대중문화와 문화 산업, 연예인과 스타, 연예기획사의 문제와 병폐에 대한 비판과 감시를 지속하고 정보 제공과 여론 형성을 통해 대중문화를 발전시킨다. 스타와 연예인의 문화를 건강하게 조성하기도 한다. 전문성과 객관성, 윤리적 소양을 담보해 대

중문화와 연예인, 스타에 대한 감시자, 정보제공자, 해설자로서 역할을 충실하게 이행해 대중문화의 질을 향상시키고 연예인의 자질을 제고하며 대중의 삶을 풍요롭게 하는 것이 연예저널리즘 담당 기자의 책무다.

하지만 언론매체의 경쟁이 치열하고 언론사의 이윤 추구가 노골화하면서 기자들의 근무 환경이 매우 열악해졌다. 연예저널리즘을 담당하는 기자들이 내보내는 기사는 자극성과 선정성으로 점철된 저질화로 무한 질주하고 있다. 물론 일간지, 스포츠지, 인터넷 연예매체 등 매체마다 차이는 있다. 일간지 기자는 영화나 방송, 공연, 대중음악 등 연예인의 활동 영역과 연예인의 활동에 대한 비평과 기획 기사를 주로 쓰고 스포츠지 기자는 연예인의 활동과 연예인에 관한 기사를 내보낸다. 인터넷 연예매체의 기자는 연예인의 활동 영역과 활동에 관한 뉴스도 내보내기도 하지만, 일간지와 달리 사생활을 비롯한 연예인에 관한 기사를 많이 보도한다.

연예 뉴스 관련 매체의 급증에 따른 경쟁의 심화와 포털에 의존하는 수입구조로 인해 연예인과 대중문화를 담당하는 기자들이 적지 않은 문제와 병폐를 드러내고 있다. 연예저널리즘을 담당하는 기자의 가장 큰 문제는 전문성과 객관성, 윤리적 의식이 결여돼 질 낮은 기사 더 나아가 자극적이고 선정적인 뉴스를 양산해 대중문화와 연예인의 발전을 가로막는 것이다. 전문성이 결여된 기자들이 심도 있는 분석·기획 기사나 비평 대신 독자나 시청자, 네티즌, 구독자의 눈길을 손쉽게 끌기 위한 낚시성 기사나 뉴스 가치가 없는 검색어·어뷰징 기사, 모니터링 기사 등을 쏟아내 연예저널리즘의 질을 추락시키고 있다. 하루 24시간 추적하며 취재해 연예인의 사생활을 심대하게 침해하는 기자들의 문제 있는 파파라치식 취재 행태도 많은 폐해를 낳고 있다. 심지어 기자들이 연예인의 인격을 살해하는 자극적인 가십 기사와

가짜 뉴스를 양산해 '너절리스트'라는 조롱까지 자초한다.

또한, 일부 기자는 연예인·연예기획사와 밀착되거나 촌지를 받고 특정 연예인에 대해 찬사와 홍보기사로 일관하거나 낙종을 한 보복으로 객관적 근거나 팩트 없이 특정 연예인을 음해하는 뉴스를 내보내는 행태도 보인다.

물론 연예저널리즘 위기의 원인을 기자에게만 돌릴 수 없다. 연예저널리즘의 문제와 병폐는 언론 환경의 구조적인 문제와 연예인을 바라보는 대중의 시각과 직결되기 때문이다. 일간지의 대중문화 기자 경우, 상황에 따라 다르지만 1~2일에 한두 건의 스트레이트 기사, 기획 기사나 비평, 칼럼 등을 내보내지만, 포털에 연예 뉴스를 내보내는 인터넷 연예매체와 일간지, 경제지, 스포츠지의 온라인팀 소속 기자는 하루 적게는 10건 많게는 20~40건의 기사를 내보낸다. 근본적으로 취재할 시간조차 존재하지 않아 모니터링 기사, 보도 자료와 SNS를 옮기는 기사, 검색어 및 어뷰징 기사로 일관할 수밖에 없다. 더 나아가 '복붙'(복사해 붙이기) 한 베껴쓰기 기사들도 쏟아낸다.

언론사의 기자에 대한 전문성 제고를 위한 교육 기회의 부재도 양질의 기사를 보도하기 힘든 원인으로 작용한다. 일간지와 경제지 기자는 치열한 경쟁을 통해 입사한 뒤 일정 기간 기사와 취재 방식에 대한 교육을 받고 담당 분야에 대한 지식을 체득할 기회를 갖지만, 연예매체는 그렇지 못한 것이 현실이다. 인터넷 연예매체나 일간지, 경제지, 스포츠지 온라인팀은 규모가 있는 경우는 20~30명의 기자가 재직하고 작은 규모의 회사는 5~10명 그것도 '객원기자' '프리랜서 기자' 등의 이름으로 알바식으로 일하는 사람을 고용하는 경우도 적지 않다. 이들은 기본적인 저널리즘 규칙에 대한 교육이나 언론 윤리 교육은 전혀 받지 못하고 기본적인 직무교육의 현장 실습 형태로 대신한다. 임금 및 고용 조건도 일간지에 비해 열악하고 고용 안정성도 낮

아 이직률도 매우 높은 편이다. 이러한 열악한 근무 환경으로 인해 연륜과 경험, 전문적 지식을 확보한 전문기자 육성이 힘들고 기자들의 저질 기사가 양산되고 있다.

언론사와 포털의 노력과 함께 기자들 스스로가 뉴스의 질을 높이고 연예 저널리즘의 전문성을 제고하려는 자세를 보여야 한다. 더불어 연예인의 인권과 사생활을 보호하고 촌지를 척결하는 등 윤리의식도 강화해야 한다. 기자들이 적극적으로 연예저널리즘의 정론화를 꾀해야 이선균 사건 같은 비극을 막을 수 있다.

연예인도 사람이다

3

평론가의 역할과 행태 –
비평가? 홍보꾼? 악담꾼? 사기꾼?

'비평가' '논평가' '해설가' '의견제시가' '해석자' '칼럼니스트'라는 다양한 명칭으로 대중문화와 연예인에 대한 비평과 평론, 칼럼을 전개하는 평론가들이 넘쳐난다. 대중문화 비평이 빠른 속도로 그 영역을 확장하면서 대중음악 평론가, 영화 평론가, 방송 평론가, 연예 평론가, 광고 평론가, 뮤지컬 평론가, 대중문화 평론가 등 다양한 분야의 평론가가 신문, 잡지, 학술지, 방송, 인터넷 커뮤니티, 유튜브, SNS 같은 여러 플랫폼을 기반 삼아 활동한다.

'평론가 홍수 시대'라고 할 만큼 수많은 사람이 대중문화와 연예인 관련 비평과 평론 활동을 펼친다. 평론가는 급증하고 있지만, 비평의 존재 의미를 살리는 사람은 적고 '홍보꾼' '악담꾼' '고등 사기꾼'으로 전락한 사람이 넘쳐나 평론가가 오히려 대중문화와 연예인에 대한 제대로 된 이해를 가로막고 대중문화와 연예인에 해악을 끼치며 퇴행마저 조장한다.

대중문화와 연예 평론·비평은 가수, 배우, 예능인, 감독, PD, 작가를 포함한 대중문화 종사자와 제작자, 팬과 대중, 정책 입안자 등을 대상으로 대중문화와 연예인에 관련된 사안에 대해 구체적으로 분석하고 객관적으로 평

가하는 작업이다.

비평과 평론은 창작자와 제작자에게 콘텐츠에 대한 좋은 피드백으로 작용해 더 나은 창작과 제작의 토대가 된다. 수용자에게는 콘텐츠의 선택 여부, 수용 방법, 해독을 통한 의미화를 알려주는 길잡이 역할을 할 뿐만 아니라 대중문화와 연예인에 대한 심도 있는 정보를 제공하고 해석의 시각을 확장시켜 보다 성찰적이고 비판적인 수용이 되도록 도와준다. 대중문화와 연예인과 관련된 정책 담당자에게는 사회의 여론을 전달하는 수단이기도 하다. 비평과 평론은 대중문화와 연예인을 공적 담론의 수준에 올려놓고 공개의 장으로 끌어내는 역할도 한다.[188]

평론가는 특정한 콘텐츠와 인물, 즉 영화, 드라마, 예능 프로그램, 대중음악, 공연, 댄스 같은 작품이나 가수, 배우, 개그맨·예능인, 댄서, 모델에 대해 다양한 측면에서 체계적으로 분석하고 해석해 가치를 박탈하거나 의미를 부여하며 평가한다. 평론가의 평론과 비평은 분석과 평가를 하는 작업으로 대중문화와 연예인을 더 나은 방향으로 나갈 수 있게 하는 것에 의의가 있다. 분석이란 비평의 대상을 이루고 있는 구성 요소들을 분류해 내고 그 성질을 밝히는 것이고 이런 분석 결과를 토대로 평가를 내린다. 분석과 평가를 뒷받침 해주는 도구는 방법론과 이론이다. 방법론과 이론에 철저해야 좋은 평론이 나온다.

평론가는 비평과 평론을 통해 수용자에게 콘텐츠를 보는 시각과 해석의 스펙트럼을 확장시킨다. 수작秀作과 졸작拙作에 대해 객관적 근거와 방법론을 동원해 설명해 주며 대중이 외면한 작품 중에서도 뛰어난 작품을 발굴하고 의미와 가치를 부여해 다시 평가할 기회를 제공한다. 평론가는 다양한 정보와 전문적인 지식, 콘텐츠와 연예인에 대한 심도 있는 분석과 해석, 객관적

평가를 바탕으로 비평과 평론을 전개해 대중문화와 연예인을 다양한 측면에서 심도 있게 수용할 수 있게 해준다.

TV와 신문, 인터넷 커뮤니티, 유튜브, SNS 등에서 활동하는 평론가 중 상당수는 이렇게 중요한 책무와 역할을 외면한 채 문제 있는 행태를 드러내 대중문화와 연예인의 진화와 대중의 시선 확장에 장애가 되고 있다.

자격증이 있는 것도 아니어서 많은 사람이 다양한 경로를 통해 평론가로 입문해 활동한다. 대체로 작가나 교수, 기자 등 해당 분야에 오랫동안 몸담아 왔거나 관련 학문을 전공한 사람이 평론가를 겸하는 경우가 많다. 일간지나 잡지를 포함한 언론매체의 신춘문예나 공모를 통해 데뷔하는 평론가도 적지 않다. 인터넷 커뮤니티, 페이스북을 비롯한 SNS, 유튜브를 통해 대중문화와 연예 평론을 하는 일반인이 인지도를 확보해 언론매체에 진출해 평론가로 활약하는 사람도 많다. 이 밖에 인터넷 커뮤니티와 유튜브, SNS 등에서 스스로 평론가라는 직함을 내걸고 활동하는 사람도 적지 않다. 진입장벽이 없어 여러 채널을 통해 입문한 평론가들이 급증하면서 저질의 평론과 비평이 횡행해 평론가의 자질 문제가 수면 위로 떠올랐다.

평론가의 가장 큰 문제는 비평을 위한 체계적인 방법론과 이론을 숙지하지 못해 제대로 된 분석과 해석, 평가가 전무한 저질의 감상문 수준에 불과한 비평과 평론을 쏟아내는 것이다. 심지어 인터넷과 언론 등에서 유통되는 정보나 자료를 짜깁기하거나 크롤링한 것을 비평으로 발표하는 평론가도 부지기수다. 넘쳐나는 저질의 비평과 평론이 대중문화와 연예인에 대한 수용자의 해석에 방해가 된다.

"작가를 모욕하면 비평이 되고 평론가를 비평하면 모욕이 된다"라는 우스갯소리가 있다. 비평과 평론을 제작진, 연예인, 콘텐츠에 대해 험담하거나

비난하기 위한 수단으로 전락시키는 것 또한 평론가들이 드러내는 문제다. 상당수 평론가는 편협한 주관과 시각에 사로잡혀 객관적 사실과 체계적 방법론에 기반을 둔 분석과 평가를 하지 않은 채 오로지 험담과 비난으로 일관한 평론을 일삼고 있다. 험담과 악담이 비평의 본질로 착각하는 악담꾼 수준의 평론가가 적지 않다.

대중문화 평론가와 연예 비평가의 고질적 병폐 중 하나가 주례사 비평을 하는 것이다. 평론가들이 근거나 맥락 없이 콘텐츠와 연예인에 대해 결혼식 주례사처럼 좋은 이야기만을 늘어놓는 비평이 적지 않다. 주례사 평론은 대중문화와 연예인의 퇴행을 초래할 뿐이다.

평론하는 입장을 지적인 상하관계로 인식하고 제작진과 연예인, 수용자에게 자신의 주관적 신념, 이데올로기를 강요하는 행태도 평론가들이 드러내는 문제 중 하나다. 평론가가 대중성과 인지도를 바탕으로 비평 권력이 되어 주류 의견이나 대중적 시각을 부정하며 편협한 주관으로 일관하는 비평을 하면서 다수 대중의 외면을 받고 있다.

일부 평론가는 특정 연예기획사, 제작사, 창작자, 연예인과 공생 관계를 형성하고 촌지를 비롯해 경제적 이득을 취하는 대가로 콘텐츠와 연예인에 대한 비평을 전개해 평론가의 존재의미를 무력화하기도 한다.

이 밖에 대중문화 비평과 연예 평론이 지나치게 어렵거나 현학적이어서 해석과 평가에 대한 도움은커녕 짜증만 불러일으키기도 한다. 평론가가 비평과 평론을 자기 처신의 수단으로 이용하고 대중의 인기에 영합하는 '고등사기꾼'과 다를 바 없는 평론가도 적지 않다.[189]

최악의 평론가 아니 비평가라고 명명하기조차 곤란한 이들은 한 사람이 대중문화 평론가, 사회평론가, 시사평론가로 타이틀을 달리하며 언론에 보

도된 내용을 요약하는 얄팍한 멘트를 평론이라 강변하며 방송을 비롯한 언론매체에 얼굴을 내미는 사이비 평론가들이다

이런 평론가의 범람으로 인해 대중문화와 연예인에 대한 대중의 잘못된 이해와 평가가 이뤄진다. 더 나아가 대중문화의 퇴행과 연예인의 생명 단축을 초래하는 문제가 발생한다. 무엇보다 대중의 평론가에 대한 불신과 외면이 고조된다. 평론가들의 평론과 비평의 존재 의미에 대한 각성이 어느 때보다 요구된다.

연예인의 **죽음을 부추기는 악의 축들**···
사이버 렉카 · 이슈 블로거 · 지라시 제작자

유튜브 채널 가로세로연구소는 2023년 12월 26일 KBS가 앞서 보도한 이선균과 유흥업소 여실장과의 통화 녹취파일 16분 43초 분량 전체를 업로드했다. 이 채널 진행자는 방송에서 "저희는 앞으로 계속 터뜨릴 게 차고 넘칩니다. 앞으로는 저희가 녹취 위주, 카톡 위주로 준비를 많이 하고 있습니다. ··· 제보자분께서 이제는 써도 된다고 허락을 해주셨습니다. ···굉장히 재미난 일정이 앞으로 준비되어 있으니까 저희 가로세로연구소 계속 응원하고 싶으신 분들은 ○○은행 ×××-××××××-××-××× 많이 응원해 주시고···"라고 말했다. 다음날 이선균이 사망하자 가로세로연구소는 유튜브 커뮤니티에 "죄를 지었으면 죗값을 치러야지 이런 방식으로 회피하는 것은 바람직하지 않다"라는 고지까지 했다.

「이선균, 두 명의 여자에게 작업당했다」 「아이유가 이선균의 두 아들을 입양했다」 「충격 단독 녹취 대공개-술 마약 비아그라」 「전혜진, 이선균 죽음 알려 시아버지 심장마비 사망」 「최초 미공개 이선균 발인 영상」··· 2023년 10월 19일 마약 관련 내사 사실이 언론에 보도된 직후 이선균에 대한 거짓

과 가짜 뉴스로 점철된 그리고 선정과 자극으로 얼룩진 콘텐츠가 사이버 렉카들에 의해 유튜브를 통해 대량으로 유포됐다. 사이버 렉카들은 이선균의 죽음마저 조회 수를 올리는 데 활용하느라 혈안이 됐다.

2019년 6월 27일 송중기-송혜교 부부가 이혼 조정 신청 절차를 밟는다는 소식이 언론을 통해 알려진 직후 부부의 성적 취향, 외도, 이혼 사유, 결혼 생활에 대한 불만을 느낀 한쪽의 일방적 이혼 추진 등 입에 담기조차 거북한 사실무근 내용이 담긴 수천 건의 지라시가 쏟아졌다. 송중기의 소속사가 허위 사실 유포와 명예훼손 게시물에 대해 밝힌 강경 대응 방침을 비웃기라도 하듯 지라시는 자극적인 내용을 더하며 인터넷 커뮤니티와 SNS, 유튜브, 틱톡 등을 통해 엄청나게 유통됐다.

디지털과 인터넷, OTT와 SNS의 발달로 누구나 문자와 영상 콘텐츠를 제작해 대량 유통시킬 수 있는 환경이 조성됐다. 콘텐츠를 이용해 대중적 인기와 막대한 수입을 올릴 수도 있다. 이 때문에 유튜브나 틱톡, SNS를 통해 연예인에 관련된 자극적인 콘텐츠를 제작·유통하는 사이버 렉카, 이슈 블로거, 지라시 업자가 기승을 부린다. 연예인과 대중, 전문가는 이들을 향해 "혓바닥 살인마" "혐오를 돈 버는 데 활용하는 악마" "인간이기를 포기한 인격 살해범"이라는 분노를 표출하며 비판의 목소리를 높이지만, 갈수록 심해지는 이들의 행태와 폐해로 인해 수많은 연예인이 생명을 위협받고 대중문화 생태계가 교란된다. 특히 인터넷이나 SNS 같은 사이버 공간에서 연예인과 스타에 대한 가짜뉴스를 게시하거나 무차별적인 비난 콘텐츠를 대량 유통시켜 연예인 자살을 비롯한 심각한 사회 문제를 야기하고 있다.

이선균 사건에서 드러났듯 이용자와 시청 시간이 급증하며 미디어의 최강자로 부상한 유튜브를 기반으로 한 사이버 렉카의 폐해는 이루 말할 수 없

언론은 연예인 킬러일까, 키퍼일까 – 언론과 연예인

다. 사이버 렉카는 유튜브를 주요 플랫폼으로 활동하는 크리에이터들 가운데 연예인을 비롯한 유명인이 연루된 부정적 사건·사고를 핵심 소재로 다루는 콘텐츠(라이브 영상, 일반 동영상, 숏폼), 짜깁기 영상과 악성 루머가 담긴 콘텐츠, 연예인의 사건·사고나 이슈에 대해 자신의 입장을 진실인 양 포장한 동영상 등을 만드는 이슈 유튜버를 지칭한다. 이들이 만드는 연예인에 관한 콘텐츠는 사실 확인을 거치는 경우가 드물고, 사람들의 이목을 끌어 클릭 수와 구독자를 늘리기 위한 자극적인 내용이 주를 이룬다. 그 과정에서 해당 연예인에 관한 허위사실 유포(명예훼손), 개인정보나 사생활 정보 유출 등의 권리(인격권) 침해가 비일비재하게 발생한다. 이들의 활동은 주로 사건 발생 초기에 두드러지는데, 언론이 해당 사건을 다루려면 취재 과정을 거쳐 기사화하는 시간이 필요한 데 비해, 사이버 렉카들은 근거 없는 의혹 제기(소위 '카더라'식 내용 구성)와 비난·비방만으로도 콘텐츠를 재빠르게 만들 수 있기 때문이다. 논란을 확대 재생산하고 증오와 분노를 극대화해 수익을 창출하는 데 치중하는 사이버 렉카의 주요한 표적은 대중의 관심과 인지도가 높은 연예인이다. 사이버 렉카들은 온라인에서 대중의 관심이 곧 돈으로 직결되기 때문에 손쉽게 관심을 유발할 수 있는 연예인을 먹잇감으로 삼고 있다. 사이버 렉카의 콘텐츠는 취재나 자체 생산한 것이 아닌 방송사와 언론사를 비롯한 타인의 콘텐츠를 자극적으로 짜깁기하거나 허위의 루머와 가십, 스캔들을 악의적으로 포장한 것들이 다수를 이룬다. 더 나아가 모욕성 조롱과 멸시, 비하, 혐오를 극대화한 콘텐츠도 많다. 문제를 더 심각하게 만드는 부분은 사이버 렉카가 제기한 의혹을 언론이 제대로 된 검증이나 취재 과정을 거치지 않고 중계하듯 보도해 이슈를 확대 재생산하는 것이다. 이용자들은 사이버 렉카가 제작한 콘텐츠에 담긴 검증되지 않은 허위 사실에 직접적으로 현혹되기도 하

지만, 언론이 받아 쓴 내용을 통해 그 허위 사실에 대해 확신을 갖게 된다. 사이버 렉카의 콘텐츠와 이를 중계하는 언론 보도는 많은 이용자에 의해 소비되고 그 과정에서 피해를 당한 연예인들 가운데 비방과 악플에 시달리다 자살하는 사람도 발생한다.[190]

송혜교 전지현 송중기 장동건 고소영 이병헌 방탄소년단 블랙핑크 강호동 박수홍을 비롯한 톱스타부터 무명 연예인까지 수많은 연예인이 사이버 렉카의 돈벌이를 위한 콘텐츠로 인해 막대한 피해를 보고 있다. 「설리의 노브라 만취 방송 실체」 「나이 든 남자 사귀는 설리 롤리타 성향 전격 폭로」 「구하라 남친이 공개한 섹스 동영상 충격」 「구하라 협박 동영상 풀 공개」… 악의적인 허위 정보와 루머로 버무려진 사이버 렉카들의 콘텐츠는 아이돌 스타 설리와 구하라를 자살이라는 극단적 선택으로 몰고 간 하나의 원인으로 작용했다.

대중도 사이버 렉카의 심각성을 절감한다. 한국언론재단이 2024년 2월 20~50대 성인 1,000명을 대상으로 사이버 렉카들이 제작한 유명인(연예인 · 스포츠 선수 · 정치인 등) 관련 콘텐츠 이용 실태를 조사한 결과, 응답자의 93.2%가 유명인들이 온라인상에서 자신에 관한 허위사실이 걷잡을 수 없이 확산되고 그로 인한 비난에 시달리다 숨지는 문제와 관련해 '사이버 렉카들의 근거 없는 의혹제기'가 가장 많은 영향을 미친다고 답했다. 다음은 '유명인 사건 · 사고에 대한 세간의 지나친 관심'(93.1%), '뉴스 · 미디어 이용자들의 비방 · 모욕 댓글(악플)'(93%), '언론의 부정확한 보도'(92.1%), '수사기관의 부적절한 대응'(91.2%)이 뒤를 이었다.

"〈무한도전〉과 제 이름이 실시간 검색어에 올라 당황하고 놀랐습니다. 저는 아닙니다. 선량한 피해자가 생기지 않았으면 합니다." 예능 스타 유재석

이 2019년 12월 19일 MBC의 〈놀면 뭐 하니?-뽕포유〉 기자 간담회에서 표명한 입장이다. "〈무한도전〉에 출연한 연예인에게 성추행당했다"라는 유흥업소 여자 종업원의 일방적 의혹 폭로에 "이 연예인은 굉장히 유명하고 방송이미지가 바른 생활을 하는 것으로 알려졌다"라는 진행자의 추가 멘트가 이어진 유튜브 채널 가로세로연구소의 2019년 12월 18일 방송 때문이었다. 인터넷 커뮤니티와 SNS에선 성추행범으로 수많은 연예인이 언급됐고 "바른 생활"이라는 발언 때문에 유재석을 떠올린 사람이 많았다. 유재석의 입장 표명 이후 많은 사람이 사실 아닌 내용을 의혹으로 포장해 폭로한 가로세로연구소에 대한 비판과 분노를 쏟아냈고 급기야 방송 중단을 요구하는 청와대 국민청원 운동을 펼쳤다. 「충격 단독-김건모 추가 폭로 피해자 격정 고발」 「단독 공개-리쌍 길 충격적 결혼생활」처럼 자극적이고 선정적인 썸네일을 내거는 가로세로연구소, 뻑가, 탈덕수용소 같은 사이버 렉카가 연예인의 가십과 스캔들, 의혹, 루머를 확대 재생산하는 콘텐츠를 유통하며 연예인의 인격을 살해하고 있다. 일부 이슈 유튜버와 사이버 렉카가 '더 많은 조회수, 더 많은 구독자'라는 목표를 이루기 위해 연예인을 대상으로 한 어그로 전쟁을 벌이면서 수많은 연예인이 피해자가 되고 극단적 선택을 하는 사람까지 속출하고 있다.

2019년 3월 가수 정준영과 최종훈이 카톡 대화방에서 여성들과의 성관계 사실을 밝히며 몰래 촬영한 불법 성관계 영상을 유포했다는 뉴스가 보도된 직후 정유미 이청아 오연서 고준희 트와이스 등 수많은 여자 연예인이 정준영의 불법 성관계 촬영물에 관련됐다는 허위 내용의 지라시가 넘쳐났다. 지라시에 언급된 연예인들이 법적 대응에 나섰지만, 악의적인 내용의 지라시는 무차별적으로 확산했다. 연예계의 특별한 현상이 아닌 일상적 현상으로

자리 잡은 지라시가 몰고 오는 공포와 피해는 상상을 초월한다.

1990년대 '증권가 사설 정보지'로 모습을 드러낸 지라시는 정치, 경제, 사회, 연예 등 각 분야의 소문과 확인되지 않은 정보를 담았다. 지라시는 원래 증권사 직원, 대기업 대관팀과 정보팀, 검찰과 경찰 관계자, 국가정보원 직원, 언론사 기자 등 정보 시장 접근도가 높은 이들이 정기적으로 만나 은밀한 정보를 교환하는 방식에서 출발했는데 2000년대 들어 전문 업체들이 사설정보지를 판매하면서 지라시 시장은 급성장했고 부작용도 속출했다. 사실 무근 정보와 악성루머가 지라시 형태로 유통되면서 수많은 사람이 명예훼손을 당하는 등 심각한 문제가 발생했다. 지라시는 2005년 연예인 X파일 사건, 2008년 나훈아 사건과 최진실 자살 사건을 거치면서 단속이 시행됐지만, 음성적으로 더 많은 지라시가 유통됐다. 2000년대 들어 SNS가 대중화하면서 지라시는 이전과 다른 양상으로 변모했다. 증권가 사설 정보지, 언론사 정보 보고, 일반인이 취합해 만든 것이 지라시 형태로 인터넷과 SNS를 통해 대량 유통되기 시작했다. 인터넷과 SNS가 발달하면서 지라시 제작과 유통 주체도 사설업체 직원, 언론사 기자뿐만 아니라 일반 대중까지 크게 확대됐다. 일반인까지 작성자로 나서면서 유포 과정에서 확인되지 않은 내용이 계속 덧붙여지며 지라시는 기하급수적으로 확대 재생산되고 있다. 스타 연출자 나영석 PD와 tvN 〈윤식당〉 출연 배우 정유미의 사실무근의 불륜설 지라시를 유포해 2019년 2월 정보통신망법상 명예훼손 혐의로 9명이 입건된 사건은 지라시의 제작 주체와 유통경로를 잘 보여준다. 수사 결과 최초 작성자는 프리랜서 작가 정모씨와 IT업체 회사원 이모씨로 드러났는데 정씨는 방송작가한테서 들은 소문을 지인에게 가십거리로 알리고자 대화형식으로 불륜설을 만들어 전송했고 이것을 몇 단계 거쳐 카카오톡으로 받은 회사원 이

언론은 연예인 킬러일까, 키퍼일까 - 언론과 연예인

씨가 지라시로 재가공해 회사 동료들에게 전달한 뒤 50단계를 거쳐 기자들이 모인 카카오톡 오픈 채팅방에 소개돼 급속히 퍼져나갔다.

지라시는 선정적이고 자극적인 내용으로 독자, 시청자, 네티즌의 눈길을 끌기 때문에 이윤을 창출하려는 언론과 사이버 렉카, 이슈 블로거에 의해 또 한 차례 폭발적으로 재유통된다. 이렇게 대량 유포되는 지라시는 가공할 만한 파괴력을 발휘하며 엄청난 부작용을 낳는다. 지라시 내용이 사실무근 루머인데도 대량 유통되면 공공연한 사실로 믿는 사람이 늘어난다. 지라시로 인해 수많은 연예인이 프라이버시 침해와 명예훼손은 물론이고 인격 살해까지 당하고 있다. 지라시는 거짓으로 판명 나도 잊힐 권리가 보장되지 않은 인터넷에선 연예인을 매도하는 근거로 지속해서 활용된다. 2015년 소속사 사장이 배우 이시영의 섹스 동영상을 만들어 검찰이 수사에 착수했다는 허위 내용의 지라시가 유포되면서 이시영은 치명적인 명예훼손을 당했다. 한 기자가 모임에서 거짓말을 했는데, 그 말을 들은 다른 기자가 지라시로 만들어 다른 사람에게 전송하면서 인터넷을 통해 대량 유포됐다. 이시영은 "사실이 아니어서 대응할 가치도 없었다. 하지만 인터넷에 대량 유포되면서 사실로 믿는 사람이 늘어나 절망했다"라고[191] 했다.

지라시 대상이 되는 순간 대중의 마녀사냥이 시작돼 피해는 상상을 초월한다. "지라시에 실린 사실무근 악성루머를 사실로 믿고 많은 사람이 욕설을 쏟아내는 것을 보면서 정말 무섭고 고통스러웠다." 2008년 10월 2일 스스로 목숨을 끊어 전 국민을 충격 속으로 몰아넣은 최진실이 죽기 직전 자살한 배우 안재환에게 사채를 줬다는 허위 내용의 지라시가 유포된 것에 관해 밝힌 심경이다.[192]

지라시가 연예인 생명을 위협하고 심대한 피해를 주는 데도 근절되기는커

연예인도 사람이다

녕 확대 재생산되는 것은 SNS 등 미디어 환경의 변화에 따라 일반 대중 누구나 지라시를 제작하고 유통할 수 있는 환경이 조성됐기 때문이다. 지라시를 제작, 유통하는 업자와 대중의 윤리의식과 준법정신 결여가 지라시 증가를 불러왔다. 취재를 통해 사실을 확인해 보도해야 할 언론이 제 역할을 못 하는 것도 지라시 폭증의 한 원인이다. 정확한 사실 보도를 하는 언론이 많으면 지라시는 설 자리를 잃지만, 현실은 전혀 그렇지 못하다. 오히려 언론이 지라시 내용을 이용해 독자, 시청자, 네티즌의 관심을 끌며 장사에 나서 지라시 홍수를 유발하고 있다. '누군가는 만들고, 누군가는 뿌리고, 누군가는 캐낸다.' 영화 〈찌라시: 위험한 소문〉의 광고 문구다. 누군가 만들고 뿌리고 캐내는 지라시로 인해 연예인이 마녀사냥당하며 죽음으로 내몰린다. "너무 황당해서 웃어넘겼던 어제의 소문들이 오늘의 진실인 양 둔갑하는 과정을 보며 깊은 슬픔과 절망을 느꼈다"라고 말하는 나영석 PD[193]처럼 고통과 피해를 호소하는 방송 · 연예인이 속출하며 연예계가 초토화하고 있다.

지라시 제작자, 사이버 렉카와 이슈 블로거에 의해 유통되는 연예인의 악성루머, 인격살해 콘텐츠, 사실무근의 의혹과 스캔들 동영상, 사건 · 사고 콘텐츠는 사실과 진실을 압도하는 강력한 힘을 발휘한다. 연예인들의 사실에 대한 적시나 해명, 절규는 무용지물이다. 이런 과정에서 최진실 설리 구하라 이선균의 자살 같은 돌이킬 수 없는 비극적 사건이 발생했다. 사이버 렉카와 이슈 블로거, 지라시 제작자의 폐해는 이뿐만이 아니다. 연예계의 건강한 생태계를 파괴하고 대중을 관음증 환자로 내몬다.

사건의 사실을 철저히 취재해 진실을 보도하고 피해의 심각성을 알려 더이상 피해자가 나오지 않게 해야 하는 언론매체가 제 역할을 하지 못하고 오히려 선정성과 자극성을 극대화하며 사이버 렉카, 지라시 제작자의 콘텐츠

를 활용해 독자, 네티즌, 구독자, 시청자의 눈길을 끄는데 열중이기 때문에 연예인의 피해가 더욱 증폭되고 있다. 언론이 바로 서야 사이버 렉카와 지라시 제작자의 병폐는 줄어들 것이며 피해를 보는 연예인도 감소할 것이다.

9장

연예인을 대하는 정권의 시선은? -
정권과 연예인

정권과 정부, 정치인은 영향력을 확대하며 대중문화부터 정치, 경제, 사회에 이르기까지 광범위한 영역에서 의미 있는 역할을 수행하는 스타와 연예인을 다양하게 활용한다. 하지만 일부 정권과 정치인은 연예인을 정부의 홍보 도구로 전락시키거나 국정 실패나 권력층의 비리에 대한 비판적 여론을 호도하는 기제로 악용한다. 이선균의 수사 과정에서 드러났듯 검경의 문제 많은 수사 행태로 연예인의 피해가 속출한다. 스타와 연예인은 사회와 시대의 문제를 개선하는 데 노력을 기울이고 잘못된 정권과 정치인에 대한 비판도 서슴지 않는다. 하지만 정권과 정치인, 언론, 대중은 연예인의 사회적 발언과 정치적 주장을 부당한 물리력을 동원해 묵살하거나 침묵을 강요한다. 더 나아가 연예인에 대해 '정치적·사회적 무뇌아' 취급하며 정권과 사회를 비판하는 이들을 블랙리스트에 올리거나 '소셜테이너' '폴리테이너'로 낙인찍어 인간의 기본권인 표현의 자유마저 박탈하고 방송 퇴출 등 생존 기반마저 빼앗는다.

1

연예인, 정권의 동원 · 홍보 도구인가, 여론 호도 수단인가?

　국민의 힘 성일종 의원은 2023년 8월 8일 '2023 새만금 세계스카우트 잼버리 K팝 콘서트'에 방탄소년단 전원이 공연할 수 있도록 국방부에 지원을 공개 요청했다. 방탄소년단 같은 뮤지션은 완성도 높은 공연을 위해 많은 시간을 들여 철저히 준비하고 최상의 무대를 위해 영혼과 육체를 갈아 넣는 혼신의 노력을 하는데도 정부의 잘못으로 초래된 잼버리의 총체적 난국에 대한 미봉책으로 BTS를 일회용으로 소환하겠다는 입장이 여당의 중진의원 입에서 거침없이 나왔다. 정부와 부산시는 이정재 싸이 방탄소년단을 비롯한 수많은 스타와 연예인을 국제박람회 개최를 위한 홍보대사로 나서게 하고 프리젠테이션 영상에 출연시키는 것을 비롯해 홍보 마케팅에 집중적으로 활용했지만, 2023년 11월 28일 프랑스 파리에서 열린 국제박람회기구^{BIE} 총회에서 진행된 2030년 개최지 투표 결과, 사우디아라비아에 119대 29로 완패해 개최에 실패했다. 곧바로 질 낮은 프리젠테이션 영상물 출연 등으로 스타와 연예인의 스타성과 경쟁력을 훼손시켰다는 비판이 쏟아졌다.

　정부와 정권, 정치인이 연예인을 자신들의 필요에 따라 언제나 동원 내지

활용할 수 있는 대상으로 바라보는 시각을 드러낸 단적인 사례다. 정권이나 정치인은 연예인이 자율성을 가지고 대중문화에서 활동하는 아티스트가 아니라 그저 홍보 수단이나 동원 대상에 불과하다고 인식하는 경향이 강하다.

정권과 정부, 정치인이 권력을 위해 연예인과 스타를 도구화한 역사는 오래됐다. 연예인의 선거운동과 정치 참여, 정계 진출 등이 연예인의 의사와 무관하게 권력층의 강권과 강압으로 이뤄지는 경우가 적지 않았고 연예인을 대선 등 정치적 이벤트의 일회용 수단으로 활용하는 사례도 많았다. 연예인과 문화종사자의 치열한 노력으로 이룬 한류를 비롯한 문화적 성과를 정부의 치적 과시나 공공외교 성과로 홍보하는 것도 비일비재하다.

이승만 정권의 비호를 받으며 정치깡패로 악명을 날린 반공예술단장 임화수는 경무대 실세인 곽영주에게 여배우를 수시로 성상납했고 김희갑을 비롯한 최고 인기 연예인들을 선거 및 정치 행사에 강제적으로 동원해 정권과 여당을 선전하고 표심을 얻는 수단으로 악용했다. 임화수는 스타 코미디언 구봉서 곽규석 양훈 양석천에게 이승만을 홍보하는 영화 〈독립협회와 청년 리승만〉의 출연을 강요했으며 김희갑이 자신의 의사와 상관없이 반공예술단 공연에 출연한다는 광고가 나간 것에 대해 항의하자 폭력을 행사해 중상을 입기도 했다.

박정희 정권 역시 연예인을 정권 홍보 도구로 이용하거나 술자리에 여자 연예인을 참석시키는 야만적 행태를 보였다. 박정희 정권은 1972년 한국 록의 대부이자 천재 작곡가인 신중현에게 박정희 대통령 찬가를 만들라고 했으나 음악 하는 사람이 누굴 찬양하는 곡을 쓴다는 것이 용납이 안 된다며 거절하자 공연을 단속했고 〈미인〉 등 신중현의 노래를 금지곡 처분했다. 박정희 대통령은 김재규 중앙정보부장에게 시해당한 1979년 10월 26일 만찬

장에 가수 심수봉과 여자 모델을 자리하게 한 것에서 드러나듯 추악한 행태도 보였다. 박정희 정권 때 경호실과 중앙정보부 요원들은 대통령의 술자리에 여자를 참석시키는 채홍사 역할을 했다. 술자리에 나오는 여자는 연예계 지망생부터 박정희가 보고 싶어 하는 스타 배우까지 다양했다. 박정희 정권의 궁정동 비밀연회장 차출 지시로 연예인들이 영화나 TV 프로그램 촬영을 펑크 내는 일도 종종 있었다.[194]

전두환 정권에서도 연예인을 선거와 정부 행사에 동원하며 정권 홍보 도구로 전락시키고 여성 연예인을 향락의 수단으로 악용하는 행태는 여전했다. "서로 비밀이라, 누가 갔는지 누가 거부했는지 정확히는 잘 몰라요. 내가 아는 바로는, 제 위의 패션모델 언니들 몇 명이 갔었고, 영화배우 C씨는 유명하잖아요?" 배우 김부선의 증언이다. 전두환은 연예인이 참석하는 '27파티'에 정치인과 군 후배들을 불러 술자리를 즐겼다.[195]

이명박, 박근혜, 윤석열 정권에서도 정부 행사나 정권 홍보 이벤트에 연예인을 동원하거나 활용하는 사례가 적지 않았다. 심지어 정치인의 사욕을 채우는 수단으로 악용하는 경우도 있었다.

"연예인 마약 사건이 하나 있다. 그게 터지면 얘기가 묻혀서 잘 풀릴 거다. 걱정하지 말고 어깨 펴고 다녀." 스폰서에게 접대받은 사실이 드러나 위기를 맞은 검사에게 건넨 중견 법조인 장인의 말이다. 류승완 감독의 영화 〈부당거래〉의 한 장면이다. 오죽했으면 연예인이 정권이나 권력층의 문제와 비리에 대한 국민의 비판적 시선을 호도하기 위해 활용된다는 내용이 영화에까지 등장했을까. 그만큼 현실에선 이 같은 일이 적지 않게 벌어지기 때문이다.

2011년 부동산 투기가 의심되는 장관 후보자의 청문회를 앞두고 강호동을 비롯한 일부 연예인 탈세 의혹이 불거졌다. 국세청이 고의 탈세가 아닌

세무사의 단순 실수라고 판단했지만,[196] 강호동은 대중의 질타와 비난을 받아 만신창이가 됐고 활동을 중단하고 잠정 은퇴까지 했다. 연예인 탈세 의혹으로 대중의 시선이 쏠리는 동안 투기 의혹에 휩싸인 장관 후보자는 무난하게 국무위원이 됐다.

김승희 전 대통령실 의전비서관 자녀의 학교 폭력 사건이 2023년 10월 20일 국정감사에서 공개되고 언론에 보도되면서 비판 여론이 비등해지는 상황에서 이선균의 마약 수사 사건이 개시됐다. 언론비상시국회의는 2023년 12월 30일 "과거 정권들은 위기에 처하면 수사기관을 동원해 인기 있는 연예인을 제물 삼아 국면을 전환하곤 했다. 이번 이선균 마약 수사도 그런 심증에서 자유롭지 않다. 경찰이 수사 착수를 발표한 날은 공교롭게도 김승희 전 대통령실 의전비서관의 자녀 학교폭력 사건이 터진 날이다"라는 성명서를 발표했다. 일부에선 이선균, 지드래곤를 비롯한 연예인 마약 관련사건 수사가 윤석열 대통령 부인 김건희 여사의 도이치모터스 주가조작 의혹과 디올백 수수 사건에 대한 국민의 비판과 특검 촉구 여론의 무마용이라는 주장도 제기했다.

정부의 실정과 악재, 검찰과 경찰의 비리 사건 등 국민의 관심과 공분을 촉발하는 사건과 이슈가 발생하면 어김없이 대중의 눈길을 끌 만한 연예인 관련 사건과 스캔들이 공개되거나 보도된다. 연예인 사건이 정국 국면 전환용이나 비판 여론 호도용 수단으로 악용되는 것이다. 1991년 4월 명지대생 강경대 군이 시위 도중 경찰이 휘두른 경찰봉에 맞아 사망하면서 분출된 노태우 정권에 대한 비판적 시선을 검찰의 강기훈씨 유서 대필 사건 조작으로 일시에 전환한 것처럼 오랫동안 시국 사건이나 정부의 대형 부패 사건, 대통령 친인척 비리 사건이 터지면 비판적 여론을 무마하거나 관심을 딴 곳으로 돌

리기 위해 조작 사건과 새로운 의제가 제시돼 물타기가 시도됐다. 근래 들어서는 정권과 정부가 연예인 사건과 스캔들을 여론을 호도하거나 국면을 전환하기 위해 악용하고 있다. 국민의 공분을 초래하는 정권의 대형사건이나 악재가 발생할 때 여론을 전환하는 도구가 바로 연예인의 성폭행, 불법도박, 마약 투약, 스캔들이다.

2011년 4월 이명박 대통령과 연관 의혹이 제기된 BBK 사건 특별수사팀이 언론사를 상대로 낸 손해배상 소송에서 패소하면서 BBK 사건이 다시 국민의 초미 관심사로 떠올랐다. 곧바로 서태지와 이지아의 비밀 결혼과 이혼 소송이 공개돼 이에 대한 수천 개의 기사가 쏟아졌다. BBK 사건에 쏠렸던 의혹의 눈길은 언론매체가 쉴 새 없이 기사를 양산하는 서태지와 이지아의 비밀 결혼과 이혼 소송으로 향했다. BBK 사건에 대한 비판 무마용으로 서태지와 이지아 이혼 소송이 특정 세력에 의해 의도적으로 공개된 것이 아니냐는 의혹이 제기됐다. 2013년 11월 김학의 전 법무부 차관이 건설업자 윤모 씨로부터 성 접대를 받았다는 의혹이 담긴 동영상이 언론에 보도되면서 큰 파문이 일었다. 하지만 검찰은 증거가 없다는 이유로 김 전 차관에 대해 무혐의 처분을 내리는 동시에 이수근 탁재훈 등 연예인의 불법도박 사건에 대한 수사를 본격화했다. 김학의 전 차관에 대한 무혐의 처분을 내린 검찰의 제 식구 감싸기 비판 여론은 일시에 잠잠해지고 대신 불법도박을 한 이수근 탁재훈에게 대중의 비난이 집중됐다. 이철희 두문정치전략연구소장은 "타이밍이 절묘하다. 연예인 도박사건이 다른 수사에 비하면 연예인 이름이 빨리 떴다. 음모론이라고 할 것도 없이 이것은 검찰에 의한 물타기라고 볼 수밖에 없다"라고 비판했다.[197]

2016년 6~7월 전기, 가스 민영화 논란, 1,000억 원대 방산 비리, 가습기

살균제 사건, 검사장 출신 홍만표 변호사의 법조 비리, 진경준 검사장의 주식 의혹 등 국민을 분노하게 하는 대형 사건과 악재가 연이어 터져 나왔다. 수많은 사람이 전기, 가스 민영화 논란과 방산비리에 대해 비판적 의견을 표명했고 검찰과 법조 비리에 대해 분노를 표출했다. 하지만 이내 국민의 시선은 연예인에게 향했다. 언론이 박유천 이진욱 등 남자 스타들의 연이은 성폭행 혐의 피소 사실을 집중적으로 보도하면서 순식간에 법조비리 사건이나 전기, 가스 민영화 논란, 방산비리는 대중의 관심권 밖으로 밀려났다.

국민의 비판과 분노를 유발하는 국정 실패나 대형 악재가 터질 때마다 마약, 도박, 성폭행, 열애, 파경 등 연예인 사건과 스캔들이 인터넷 매체를 비롯한 언론매체를 통해 집중적으로 보도되는 현상이 공식처럼 자리 잡았다. 이 때문에 연예인 사건이 특정 세력에 의해 여론을 호도하고 국민의 비판적 시선을 무력화하기 위해 유포되는 것이라는 합리적 의심을 갖는 사람이 급증했다. 물론 이 같은 생각을 가진 연예인도 많다.

연예인 사건이 국정 실패나 각종 부패, 비리 사건의 여론무마용 이슈로 등장하는 것은 연예인만큼 대중의 눈길을 끌 수 있는 사람이 없는 데다 사실 여부와 상관없이 소문만으로도 관심을 폭발시킬 수 있기 때문이다.

이처럼 연예인을 정권과 정부, 권력층에 대한 비판적 여론과 국면 전환 도구로 활용하는 것은 많은 문제를 초래한다. 가장 심각한 것은 연예인의 가십과 스캔들에 대한 관심으로 국가와 국민에게 심대한 영향을 미치는 사안에 대해 눈감게 만드는 것은 국가와 민주주의의 발전을 저해하고 정권의 잘못을 단죄하고 개선할 기회를 상실하게 한다. 동시에 연예인과 연예계에 대한 부정적인 인식을 심화시켜 대중문화 발전을 가로막는다.

정권과 정치인이 연예인을 대중문화 핵심 주체인 아티스트로 인정하지 않

고 권력 유지 수단이나 정부 홍보 도구로 악용하고 여론 호도 기제로 이용하면서 연예인의 경쟁력과 대중성은 하락하고 배우, 가수, 예능인에 대한 부정적인 인식은 고조된다. 더 나아가 국가가 연예인을 좌지우지하고 한류를 주도한다는 편견을 조장해 반한류와 혐한류를 초래할 뿐만 아니라 배우, 가수, 예능인의 국제적 위상을 격하시킨다.

검경의 수사 행태가
연예인을 극단적 선택으로 내몬다!

"경찰 수사가 잘못돼서 그런 결과(이선균의 자살)가 나왔다는 데 동의하지 않는다." 윤희근 경찰청장이 이선균의 사망 직후인 2023년 12월 28일 경찰이 무리한 수사를 벌인 것 아니냐는 기자들의 질문을 받고 밝힌 입장이다. "공개 출석 요구나 수사 사항 유출은 전혀 없었다." 같은 날 김희중 인천경찰청장이 발표한 공식 입장이다. 마약 관련 수사를 받던 스타 이선균이 2023년 12월 27일 자살한 뒤 연예인과 문화단체, 시민단체, 그리고 많은 국민이 일제히 증거 없는 무리한 수사와 피의사실 유포, 공개 출석을 통한 피의자 면박주기 등 문제 많은 경찰 수사 행태가 이선균을 죽였다고 비판의 목소리를 높이자 나온 반응이다.

《경기신문》이 2023년 10월 19일 「톱스타 L씨, 마약 혐의로 내사 중」이라는 기사를 단독으로 보도한 직후 곧바로 이선균 마약 관련 수사 사건은 수면 위로 떠올라 국민적 관심사가 됐다. 내사는 풍문을 체크하는 수준으로 첩보를 바탕으로 신빙성을 검토하는 과정이기에 관련자의 이름이 공개되어서는 안 된다. 특히 대중의 평판과 이미지가 생명인 연예인은 더욱 그렇다. 경

찰이 2023년 10월 18일 마약 투약 혐의로 체포된 유흥업소 여실장의 말과 이선균을 협박해 금품을 갈취한 전직 여배우의 제보만을 근거로 내사를 시작한 지 불과 하루 만에 이니셜로 언론에 보도됐지만, 이니셜의 주인공이 이선균이라는 것을 쉽게 알 수 있었다. 이후 압수수색과 포렌식, 2차례 이상의 채증, 3차례 소환 조사가 이뤄졌다. 간이시약 검사에 이어 국립과학수사연구원의 1차(모발)·2차(겨드랑이털) 정밀검사에서 음성 판정을 받았다. 마약 투약의 직접 증거는 없었고 수사에서도 유죄 정황이 발견되지 않았음에도 피의사실이 시시각각 언론에 보도됐다. 더 나아가 왜곡 보도와 오보가 넘쳐나고 가짜 뉴스마저 횡행해 상당수 대중은 이선균이 마약 투약자라고 단정하며 비난을 쏟아냈다. 2023년 12월 23일부터 24일 오전 5시까지 19시간에 걸친 밤샘 조사가 이뤄진 3차 경찰 소환 조사를 진행할 때 이선균을 포토라인에 세워 수많은 기자의 질문과 촬영 세례를 받게 했다. 그뿐만 아니라 이선균의 겨드랑이털에 대한 국과수의 조사 결과 음성으로 나온 직후인 2023년 11월 24일 KBS는 사건과 무관한 은밀한 사생활이 담긴 이선균의 녹취록을 보도했고 2023년 12월 26일 JTBC는 「이선균, "빨대 이용해 코로 흡입했지만, 수면제로 알았다" 진술」이라는 뉴스를 내보내는 등 경찰발 뉴스가 연이어 터져 나왔다. 경찰이 수사를 통한 유죄 입증이 아닌 불법적인 피의사실 유출과 언론을 통해 여론재판을 유도하는 분위기가 강했다. 이선균은 협박 피해자임에도 71일간을 마약 피의자로 혐의를 벗기 위해 최선의 노력을 다했지만, 2023년 12월 27일 극단적인 선택으로 싸늘한 주검이 되었다. 연예인과 문화단체, 시민단체, 그리고 일부 국민은 이선균이 경찰에 의해 죽임을 당했다고 비판하며 이선균에 대한 수사가 진행되는 동안 공보책임자의 부적절한 언론 대응은 없었는 지와 국립과학수사연구원의 정밀 감정 결과 음성

연예인을 대하는 정권의 시선은? - 정권과 연예인

판정이 난 2023년 11월 24일 KBS의 녹취록 단독보도는 어떤 경위와 목적으로 제공된 것인지, 언론관계자의 취재 협조는 적법한 범위 내에서 이루어져야 함에도 3차례에 걸친 소환조사 모두 이선균의 출석 정보를 공개로 했는지를 비롯한 수사 당국의 각종 문제와 의혹에 대해 진상을 밝히라고 요청했다. 더 나아가 대한변호사협회는 2024년 3월 19일 '사법인권침해조사발표회'를 열고 이선균 관련 수사정보 유출 경위에 대한 검찰의 직접 수사와 관련자 징계를 촉구했다. 변협은 실제 수사 상황이나 사실과는 다른 보도들이 경찰 관계자를 출처로 해 보도됐다면서 보고를 받는 상부나 수사팀 주변 경찰들을 통해 정보가 유출됐을 가능성이 있다고 판단했다. 변협은 또 경찰이 조사 출석 일시·장소 등이 공개되지 않도록 주의를 기울이지 않았고 심야조사를 제한한 규정을 위반했다고 지적했다.

이선균 사건에 대한 경찰 수사에 문제가 많다는 여론이 비등하고 문화단체, 변호사단체의 진상규명 요구가 거세자 마지못해 수사에 나선 경찰은 이선균의 마약 사건 수사 진행 상황과 관련 대상자 이름, 전과, 신분, 직업 등 인적 사항이 담긴 보고서를 언론에 유출한 혐의로 인천경찰청 소속 간부급 경찰관 A씨를 공무상비밀누설 및 개인정보 보호법 위반 혐의로 직위해제와 함께 긴급체포해 수사를 벌였다.[198] 또한, 2023년 10월 19일 「톱스타 L씨, 마약 혐의로 내사 중」이라는 기사를 보도해 이선균의 마약 수사를 최초로 알린 《경기신문》에 수사 정보를 유출한 혐의로 인천지검 소속 수사관을 피의자로 입건해 조사했다.[199] 경찰의 불법적 행위나 잘못된 수사 행태는 없었다는 윤희근 경찰청장과 김희중 인천경찰청장의 입장은 거짓으로 판명 났다.

이선균 사건은 경찰과 검찰의 연예인 수사에 대한 행태와 관행을 적나라하게 보여줬을 뿐만 아니라 수사의 병폐와 문제도 명백하게 드러냈다.

연예인도 사람이다

대중문화 시장의 확대와 영향력의 증대로 연예인의 일거수일투족이 국내 외 대중과 언론의 관심을 끈다. 연예인은 또한 문화적 역할뿐만 아니라 인격 형성자, 사회화의 대리자, 홍보마케터를 비롯한 정치적, 사회적, 경제적 역 할까지 다양한 기능을 수행한다. 이 때문에 연예인의 마약, 도박, 성범죄, 사 기 등 불법 행위는 대중에게 미치는 파장도 크고 연예인 당사자에게는 인기 추락부터 연예 활동 중단과 연예계 퇴출, 심지어 극단적 선택까지 영향을 미 친다. 무죄가 입증돼도 경찰이나 검찰의 수사를 받았다는 사실만으로 그리 고 내사 사건에 연루됐다는 기사가 보도만 돼도 연예인은 치명상을 입는다. 무죄임에도 범죄자라는 낙인이 찍혀 이미지와 인기, 명예가 추락하거나 연 예 활동의 제약을 받는다. 이 때문에 경찰과 검찰의 연예인 범죄 사건은 더욱 신중을 기해야함에도 그렇지 못해 많은 문제가 노출되고 있다.

우선 연예인의 수사 동기와 목적의 불순함이 문제로 꼽힌다. 국민의 비판 과 분노를 유발하는 국정 실패나 정권의 대형 악재, 권력층의 부패, 검찰과 경찰의 비리에 대한 비판적 여론을 호도하기 위해 연예인의 수사를 악용하 는 경우가 종종 있기 때문이다. 또한, 국민의 시선과 관심을 끌 수 있는 연 예인의 수사를 검경의 실적 과시용으로 이용하기도 한다. 일반인 범죄보다 연예인의 수사는 국민의 이목을 집중시키고 파장과 영향력이 커 검경의 활 동에 관심이 증대된다. 이 과정에서 무리한 수사가 전개되는 병폐가 반복되 고 있다. 이선균을 협박하고 마약 투약 혐의로 체포된 유흥업소 여실장과 전 직 여배우의 진술과 제보만을 토대로 이선균과 함께 수사를 받은 지드래곤 이 간이 시약 검사에 이어 국과수의 정밀 감정에서도 음성 판정이 나온 뒤 무혐의 처리되면서 실적을 의식해 경찰이 무리한 수사를 했다는 비판이 터 져 나왔다.

연예인의 수사 과정에서도 불법적 관행과 고질적 병폐가 여전히 반복된다. 검경이 불법적으로 언론에 피의 내용을 유출하거나 공개하는 것이다. 형법 126조는 검찰·경찰, 기타 범죄수사에 관한 직무를 행하는 사람이나 감독, 보조하는 사람이 직무상 알게 된 피의사실을 기소(공판청구) 전에 공표하지 못하도록 규정했다. 만약 위반 시 3년 이하의 징역 또는 5년 이하의 자격정지에 처하도록 했다. 하지만 이선균 사건처럼 연예인 사건을 수사할 때 언론은 시시각각 검경발로 피의사실을 상세히 보도한다. 검경의 피의사실 유출과 공개가 비일비재하다. 심지어 '수사결과 브리핑'이라는 형태로 피의사실을 공식적으로 발표하기까지 한다. 피의사실의 공개와 보도로 연예인은 재판을 받기도 전에 범죄자로 낙인찍힌다. 연예인의 피의사실 보도와 이에 대한 대중의 반응은 재판에 직간접적으로 영향을 미친다. 검경의 피의사실 유출과 공개에 대한 비판이 고조되고 있는데도 수사 기관의 실적 과시를 위한 언론 플레이용과 피의자 압박을 노리는 여론몰이용으로 피의사실을 언론에 흘리는 불법 행태가 계속되고 있다.

검경의 무리한 공개수사와 언론에 피의자를 노출시키는 인권침해적 행태도 자행된다. 대중을 존재기반으로 활동하는 연예인은 수사를 받을 때 비공개 수사를 원하고 언론의 노출을 꺼린다. 하지만 검경은 연예인의 공개수사를 일삼고 소환 조사할 때 언론 취재진 앞에 서게 하는 경우가 적지 않다. 이로 인해 연예인은 수사단계에서 범죄자 취급을 당하고 대중으로 하여금 재판 전에 유죄를 단정하게 하는 선입견을 갖게 한다. 이선균은 숨지기 전 경찰 조사를 앞두고 비공개 조사를 요청했으나 받아들여지지 않아 포토라인에 섰다. 마약 투약 혐의로 조사를 받다 무혐의로 판명된 지드래곤을 비롯한 많은 연예인이 모멸감을 느끼며 공개적으로 기자들의 질문을 받고 카메

라 촬영에 임해야 했다.

증거와 과학적 수사를 통해 유죄를 입증하는 것이 아니라 언론을 통해 여론 재판을 유도하는 행태도 검경의 연예인 수사 과정에서 빈발하는 문제다. 검경은 더 나아가 대중의 마녀사냥까지 조장한다.

특정 연예인·연예기획사와 검경의 유착과 부실 수사 관행도 큰 병폐다. 2016년 정준영이 여자 친구 신체 부위와 성관계 장면을 몰래 촬영했다가 고소당했지만, 검경의 부실 수사로 기소조차 되지 않았다. 2019년 승리가 운영에 참여한 버닝썬 클럽에서 성폭행, 마약투약, 폭행 등 온갖 범죄가 발생했는데도 경찰은 무시로 일관해 범죄를 조장하는 상황에 이르렀다. 승리, 정준영, 최종훈을 비롯한 스타 연예인의 성폭행, 성매수를 비롯한 각종 범죄가 드러난 버닝썬 사건에 연루된 경찰관 40명 중 3명이 파면되는 등 12명이 징계를 받았다.[200]

검경을 비롯한 수사 당국의 문제 있는 수사 행태가 연예인의 인기와 이미지 추락부터 연예 활동 중단과 연예계 퇴출, 더 나아가 목숨을 끊는 비극적 사건까지 초래하고 있다.

3

사회 · 정치적 견해 밝힌
연예인의 후폭풍은?

가수 이승환은 윤석열 대통령이 2024년 1월 김건희 여사의 주가조작 의혹 조사를 위한 특검법에 거부권 행사 방침을 밝힌 직후 페이스북에 "특검을 왜 거부합니까. 죄지었으니까 거부하는 겁니다"라는 윤석열 대통령의 발언 모습을 담은 사진을 게재하고 해시태그(#)로 윤석열 정권의 슬로건인 '공정과 상식'을 달았다. 많은 사람이 이승환의 페이스북에 공감과 동조의 의견을 냈지만, 일부 정치권과 네티즌은 이승환을 향해 정치병자라는 비난을 쏟아내며 혐오의 감정을 드러냈다.

김윤아는 2023년 8월 24일 인스타그램에 "며칠 전부터 나는 분노에 휩싸여 있었다. 블레이드 러너+ 4년에 영화적 디스토피아가 현실이 되기 시작한다. 방사능비가 그치지 않아 빛도 들지 않는 영화 속 LA의 풍경. 오늘 같은 날 지옥에 대해 생각한다"라는 글을 'RIP Rest in peace 지구地球'라는 사진과 함께 게재했다. 일본 정부가 2023년 8월 22일 중국을 비롯한 세계 각국의 정부와 시민단체 반대에도 불구하고 후쿠시마 오염수 방출을 결정한 뒤 2023년 8월 24일 오후 1시부터 오염수를 바다로 흘려보낸 직후였다. 많은 국민이 일본의 후쿠시마 오염수 방출에 대해 분노와 비판을 쏟아낸 가운데 김윤

아도 우려의 목소리를 낸 것이다. 하지만 국민의 힘 김기현 대표는 "문화계 이권을 독점한 소수 특권 세력이 특정 정치·사회 세력과 결탁해 문화예술계를 선동의 전위대로 사용하는 일이 더 이상 반복돼선 안 된다. 개념 없는 개념 연예인이 너무 많은 것 아닌가"라고 김윤아를 맹비난했고[201] 장예찬 국민의 힘 청년 최고위원은 "진보 좌파 성향의 연예인들은 광우병 파동 때도 그렇고 그냥 아무 말이나, 과학적으로 검증이 안 된 음모론을 말해도 전혀 지장을 받지 않았다. 연예인이 무슨 벼슬이라고 말은 하고 싶은 대로 다 하고 아무런 책임도 안 져야 되겠나"라고 공격했다.[202] 극우 유튜브 채널 '신의 한수'는 "최근 며칠 사이 대한민국에 후쿠시마 처리수 방류와 관련해 극심한 반일 선동을 하는 연예인들이 있다. 자우림의 김윤아에 대해 일본 외무성 차원에서 일본에 대한 영구 입국금지 조치를 취해주시길 바란다라는 내용의 e메일을 일본 외무성에 보냈다"라고 밝혔다.[203] 김윤아의 발언은 오염수 방류를 반대하는 대다수 국민의 우려를 대변하는 것이어서 대중과 전문가의 동조 의견이 쏟아졌지만, 일부 여당 관계자와 지지자, 극우 유튜버, 보수 언론이 가세해 김윤아에 대한 비난 여론을 쏟아냈다. 겁박 수준이었다.

배우 문소리는 2022년 11월 25일 제43회 청룡영화상 시상식에서 여우주연상 시상을 위해 무대에 올라 2022년 10월 29일 발생한 이태원 참사로 세상을 떠난 스태프를 떠올리며 "늘 무거운 옷가방을 들고 다니면서 나와 일해줬다. 고맙고 사랑한다. 10월 29일에 숨 못 쉬고 하늘나라로 간 게 아직도 믿기지 않지만, 이런 자리에서 네 이름 한번 못 불러준 게 마음이 아팠다. 너를 위한 애도는 마지막이 아니라 진상이 규명되고, 책임자가 처벌되고, 그 이후에 진짜 애도를 하겠다"라며 이태원 참사에 대한 진상 규명과 책임자 처벌을 촉구했다. 유가족과 국민 대다수의 상식적 요구와 맥을 함께 한 것이

다. 그럼에도 무식한 딴따라 주제에 사람의 죽음을 정치적으로 이용해 논란을 야기한다는 혐오에 가까운 비난을 포털 사이트 뉴스 댓글란과 인터넷 커뮤니티, 유튜브에 쏟아내는 사람이 있었다. 한마디로 '딴따라'는 입을 다물라는 협박이었다.

기존의 지배 이데올로기를 강화하기도 하고 전복하기도 하면서 위협받는 선의와 가치를 회복하는 역할을 수행하는 스타와 연예인은 예민한 감수성과 날카로운 상상력을 가진 사람들로 '잠수함 속 토끼'처럼 어느 사회, 어느 시대든 비리와 부패, 불합리를 가장 먼저 알아차리고 그것 때문에 고통스러워한다. 그리고 그 고통을 통해 사회의 위기를 경고한다. 넓은 대중성과 높은 인지도, 강력한 영향력을 가진 연예인을 정권의 특정한 목적이나 부당한 요구를 관철하기 위해 활용하는 것에 대해 거부하는 입장을 표명하는 배우, 가수, 예능인도 적지 않다.

미디어와 대중문화 발달로 스타와 연예인의 역할과 영향력이 이전과 비교할 수 없을 정도로 커졌다. 스타와 연예인은 사람들에게 모방할 롤모델을 제공하고 정체성을 획득할 수 있도록 도와준다. 대중은 연예인과 스타가 저명성으로 인해 사회적인 일에 역할을 맡거나 공공의 의문을 해결할 것으로 기대한다. 이런 상황에서 연예인의 자세 변화와 SNS와 OTT 등 손쉽게 자신의 의견과 주장을 개진할 수 있는 뉴미디어의 등장으로 사회적 견해와 정치적 입장을 표명하는 연예인이 많이 늘었다.

과거에는 연예인의 사회적·정치적 발언은 사실상 금기시되었다. 무식한 딴따라가 감히 정부나 대통령, 정치인을 비판할 수 있느냐는 정치권과 일부 대중의 비난이 쏟아지는 데다 연예인은 이미지 관리가 중요하기 때문에 가수나 배우, 예능인이 민감한 사회문제나 정치 이슈에 소신 있게 발언하는 것

연예인도 사람이다

은 쉬운 일이 아니었다. 대중과 언론매체가 정치적 성향이나 사회적 입장을 연예인의 이미지와 결부하려는 경향이 강한 것도 연예인의 정치적·사회적 소신과 신념을 밝히는 것을 가로막았다. 연예인의 언행이 감상적 포퓰리즘을 조장한다는 비판 역시 가수와 배우들이 사회적 이슈나 정치적 상황에 대해 발언하는 것을 위축시켰다.

하지만 근래 들어 연예인의 사회적 참여와 공적인 의제에 대한 발언이 사회문제에 대한 관심을 환기시키고 건강한 이슈화를 이끄는 긍정적 효과가 높다는 여론이 많아지고 자신의 의견을 당당히 개진하는 신세대 연예인이 많아지면서 국정과 정치인에 대한 입장부터 기후나 환경 문제에 대한 견해까지 정치·사회적 발언을 하는 연예인이 증가했다.

연예인의 사회적·정치적 발언의 스펙트럼도 확장되고 있다. 차인표 김혜자 안성기 최불암의 국내외 빈곤지역 어린이를 비롯한 소외계층에 대한 관심 촉구부터 최민식 김혜수 방탄소년단 블랙핑크의 기후문제 대처와 환경보호 운동 참여 권유, 김제동 이효리의 해고 노동자에 대한 후원 당부, 송혜교 유재석의 위안부 할머니와 독립운동가에 대한 지원, 장나라 정선희의 유기견 보호, 김장훈의 독도 지키기 운동, 문소리 김태리의 미투 선언 지지, 정우성의 난민보호, 김윤아 장혁진의 일본 정부의 오염수 방류 반대, 신애라 백지영 이성미의 자살예방 활동, 이승환의 윤석열 정권의 특검법 거부권 행사 비판까지 연예인의 사회적·정치적 이슈와 의제에 대한 발언은 매우 다양하다.

하지만 연예인의 사회적 문제와 정치적 이슈에 대한 발언과 사회적 의제를 설정하는 행위, 정권 비판에 대해 대중과 정부·정치권, 언론의 후폭풍이 거세다. 많은 연예인이 입장 표명 대신 침묵을 강요받고 '정치적 무뇌아'와

'사회적 무개념인'으로 위치 지워지기를 요구받는다. '소셜테이너socialtainer' 나 '폴리테이너politainer'로 낙인찍어 부정적인 시선과 편견을 덧씌우기도 한다. 정권에 비판적 행보를 하거나 정치적·사회적 발언을 하는 연예인에 대해 방송 퇴출 등 연예계 활동을 못 하게 하는 야만적 폭력을 행사하는 경우도 적지 않다. 특정단체를 동원해 항의 시위를 하고 댓글을 통한 여론 조작을 서슴지 않는다. 심지어 마녀사냥까지 조장한다.

김윤아처럼 사회적 그리고 정치적 소신 발언을 하다 후폭풍의 피해를 본 연예인은 한둘이 아니다. 이명박·박근혜 정권은 미국 쇠고기 수입, 4대강 사업, 세월호 참사, 국사 교과서의 국정화에 비판적 견해를 피력한 김제동 김미화 윤도현 김규리를 비롯한 수많은 연예인을 블랙리스트에 올려 방송 출연 제한 같은 탄압을 가했다. 2008년 미니홈피에 "광우병이 득실거리는 소를 수입하느니 청산가리를 입안에 털어 넣는 편이 낫다"라는 발언을 한 김규리는 오랫동안 방송 퇴출, 소송 제기와 인격 살해에 가까운 비난 세례, 보수 언론의 공격을 받아야 했다. 송강호 김혜수 정우성 백윤식 하지원 등 100여 명의 연예인은 세월호 특별법 제정 촉구 서명에 참여하거나 야당 후보를 지지한다는 이유로 차별과 배제의 정부 블랙리스트에 이름이 올랐다. 김제동은 세월호 문제부터 해고 노동자 문제에 이르기까지 거침없는 정치, 사회적 발언을 하면서 방송에서 만나기가 어려워졌을 뿐만 아니라 권력기관의 불법 사찰을 당했고 보수 언론의 집중적인 비난을 받기도 했다. 선거 투표 독려와 위안부 할머니에게 후원을 한 이효리에게는 "무식한 연예인 주제에 감히 정치적인 문제를 언급하냐"라는 인격 모독적 공격도 뒤따랐다.

김제동은 "저에게 자꾸 '정치하냐' '정치적 얘기 그만하라'는 사람들이 있는데요. 저는 사실 그분들이 가장 정치적이라고 생각합니다. 정치의 주체인

시민에게 정치 얘기를 하지 말라는 것은 자기들 마음대로 하겠다는 뜻이잖아요. 시민을 무시하는 거죠"[204]라며 항변한다.

2024년 1월 24일 파기환송심에서 박근혜 정부 시절 '문화계 블랙리스트' 사건으로 김기춘 전 청와대 비서실장과 조윤선 전 문화체육관광부 장관이 각각 징역 2년과 징역 1년 2개월을 선고받은 것과[205] 2023년 11월 17일 중앙지법으로부터 이명박 전 대통령과 원세훈 전 국정원장이 블랙리스트로 피해를 본 개그우먼 김미화, 배우 문성근 등 연예인과 문화예술인에게 각 500만 원을 지급하라는 판결을 받은 것은[206] 사회적·정치적 발언을 한 연예인에게 행한 정권의 부당한 압력과 불법 행위에 대한 단죄였다. 재판부는 김기춘 조윤선 이명박 원세훈에게 유죄를 선고하면서 블랙리스트를 작성한 행위는 헌법에 반하는 것으로 연예인의 예술의 자유, 표현의 자유, 평등권 등을 침해한 불법행위라고 분명하게 판시했다.

이제는 유명성과 인기, 상징권력을 바탕으로 대중의 가치관과 세계관, 라이프 스타일, 소비생활 등 다양한 측면에 막강한 영향력을 미치는 연예인과 스타들이 국민의 한 사람으로 표명하는 사회적 이슈에 대한 의견과 정치적 발언을 정부와 정권, 언론, 시민단체, 대중이 물리력으로 막는 구시대적 작태는 사라져야 한다. 연예인과 스타들이 사회와 정치에 긍정적인 영향력을 행사하는 주체로 자리 잡는다면 우리 사회와 정치는 더 발전할 것이다. "공인이기에 앞서 나도 국민의 일원이고 국민이 자기의 목소리를 내는 건 당연한 일입니다. 특히 약자의 입장에서 그들의 입이 되어주는 것이야말로 연예인의 역할이라고 생각합니다"라고 말하며 의미 있는 사회적 실천으로 긍정적 파문을 일으키는 이효리[207] 같은 연예인이 많이 나와야 우리 사회가 좀 더 건강해지고 정권과 지도층의 부정과 부패가 더 줄어들 것이다.

10장

연예인, 시대와 문화 바꾸다 -
사회 · 대중 · 문화 변화시킨 연예인들

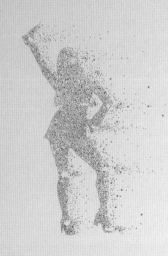

연예인은 인기와 팬덤, 이미지와 상징 권력, 새로운 트렌드 창출, 금기에 대한 도전, 두드러진 활동을 바탕으로 대중문화의 진화를 견인할 뿐만 아니라 사회, 정치, 경제를 비롯한 다양한 영역의 긍정적 변화를 이끈다. 물론 불법 행동 등으로 악영향을 끼쳐 대중과 사회에 부정적인 결과를 초래하며 대중의 삶과 생활에 반면교사 역할을 하기도 한다. 연예인은 영향력과 팬덤을 기반으로 정치와 종교가 해결하지 못하는 문제까지 상징적 해결을 하며 사회와 시대의 유의미한 혁신을 주도한다. 연예인은 또한 인격과 가치관의 형성자, 지식 제공자, 사회화의 대리자로서 대중과 사회에 가치 있는 기능을 한다. 예민한 감수성과 날카로운 상상력을 가진 연예인과 스타는 부정과 불합리를 가장 먼저 알아차려 사회와 시대의 위기를 극복할 수 있는 단초도 제공한다.

1

김혜자 유재석 장나라 방탄소년단…
선한 연예인의 영향력은?

아이유가 2024년 1월 1일 새해를 맞아 노인 취약계층의 난방유를 지원하는 데 5,000만 원을 기부하고 미혼모, 장애인에게 각 5,000만 원씩 2억 원을 그리고 2024년 5월 5일 어린이날에는 초록우산 어린이재단에 1억 원을 자신의 이름과 팬덤 명을 합친 '아이유애나'로 전달했다. 아이유는 2008년 연예계 데뷔 이후 지속해서 음반과 콘서트 수익금 등 50억 원에 달하는 거액을 소외 계층을 위해 기부했다. 사회적 약자에게 200억 원이 넘는 거액을 기부한 하춘화와 140억 원을 쾌척한 장나라를 비롯해 많은 연예인이 한국의 기부 문화를 활성화하고 수많은 대중을 사랑 나눔 대열에 동참시켰다.

2020년 2월부터 코로나19 팬데믹으로 국민의 일상이 무너지고 수많은 환자가 발생하면서 한 명이라도 더 살리기 위한 사투를 벌이며 지쳐가는 의료진에게 힘이 되어준 사람들이 있었다. 의료진의 헌신과 희생을 널리 알리고 이들에게 격려와 용기를 주는 캠페인을 펼치며 성금을 기탁한 유재석 송혜교 공유 손예진 박보영 김고은 같은 연예인이다. 코로나19 현장을 지킨 의료진에 대한 연예인의 감사 캠페인은 국민의 코로나 극복 의지를 고조시키는

동시에 의료진의 열악한 처우 개선 여론을 환기시켰다.

"우리의 조그마한 관심과 후원은 어려움에 처한 아이들을 구할 수 있고 이들이 자라 사회를 변화시킬 수 있습니다." 차인표의 간절한 호소는 굶주림에 허기진 배를 움켜쥐고 쓰레기 더미를 뒤지는 필리핀의 아이를, 그리고 눈에 파리가 알을 낳아도 쫓을 힘조차 없는 아이티의 어린이를 살렸고 그 아이들이 성장해 사회의 든든한 일꾼으로 자리 잡게 하는 데 큰 힘이 된 사람들의 후원을 이끌었다.

"난민들은 더 나은 삶, 환경을 찾아 피신한 게 아닙니다. 선택이 아닌 목숨을 건 어쩔 수 없는 여정입니다. 이들에게 가장 중요한 건 죽임을 당할 위험이 있는 본국으로 송환되지 않는 것입니다. 우리가 난민을 도와야 하는 이유입니다." 정우성의 간곡한 당부는 사지에 내몰린 미얀마의 로힝야족 난민을 비롯한 수많은 난민을 지키는 원동력이 됐다.

"만일 내가 비라면 물이 없는 곳으로 갈 겁니다. 만일 내가 옷과 음식이라면 세상의 헐벗고 배고픈 이들에게 제일 먼저 갈 겁니다." 40년 넘게 전장으로 변해버린 중앙아프리카공화국부터 지진으로 수많은 사상자가 발생한 파키스탄까지 전 세계를 누비며 힘든 처지의 사람들에게 내민 김혜자의 따뜻한 손길은 빈민 지역의 어린이와 사람을 구하는 대열에 동참하는 대중을 증가시켰다.

김혜자 송혜교 유재석 차인표 정우성 아이유는 연예인으로 활동하면서 얻은 대중의 인기와 관심을 사회적 약자와 소수자, 빈자에 대한 사랑 나눔이나 의미 있는 사회적 의제 설정으로 연결하는 선한 영향력을 발휘한 스타다. 인기와 팬덤, 대중성, 명성을 바탕으로 대중에게 선한 영향력을 행사하며 우리 사회를 더불어 살아가는 가치 있는 공간으로 변모시키고 좀 더 살만한 세상

으로 만드는 아름다운 연예인이 적지 않다.

유니세프와 손잡고 지속해서 힘든 사람들을 돕는 아이돌 그룹 방탄소년단과 안성기부터 초록우산어린이재단 후원회장으로 30년 넘게 활동하며 빈곤과 가족 부재로 고통을 겪는 어린이들에게 장학금 후원을 비롯한 다양한 방식으로 지원해 온 원로 연기자 최불암까지 많은 연예인이 사랑 나눔의 기폭제이자 선한 영향력의 진원지가 되고 있다. 북한과 빈곤국가 어린이, 루게릭병 환자, 독거노인을 위한 성금 기부부터 입양과 장애인·노숙자를 위한 봉사활동까지 전방위 선행을 실천하는 차인표-신애라 부부, 션-정혜영 부부, 김혜자, 고두심, 유재석, 정애리, 한지민, 장나라, 하춘화, 수지, 아이유, 윤아, 송혜교, 박해진 같은 연예인들이 일반인의 선행을 적극적으로 이끌어 내고 있다.

연예인의 사랑 나눔과 선행은 불우이웃이나 소외된 사람들에 대한 성금 기부나 봉사활동, 복지단체의 홍보대사, 방송사의 자선 프로그램 출연이 주를 이뤘다. 이제는 노숙인 등 주거 취약계층의 자립을 돕는 잡지 《빅이슈》 모델로 나선 구혜선 아이유, 시각장애인을 위한 오디오북 제작에 참여한 이종석, 대한결핵협회의 '사랑의 실' 도안을 도운 유준상 같은 재능기부에 나선 연예인들, 유기견 보호 운동을 펼치는 윤도현 이효리 윤승아, 환경과 자연보호에 앞장서는 김혜수 최민식 박진희 블랙핑크, 결혼 축의금을 미얀마 피지 다곤 지역 2개의 초등학교 건립에 쓴 유지태-김효진 부부, 세계 각국 빈민지역과 소외된 지역에 학교와 병원, 도서관을 세워준 이영애 김정은 문근영, 골수 기증으로 백혈병 환자를 도운 최강희, 아이를 가슴으로 품으며 입양한 차인표-신애라 부부 엄영수 이아현 윤석화 조영남, 자살예방 운동을 펼치는 이성미 백지영 김기리, 미얀마의 로힝야족을 비롯한 난민 돕기에 온몸을 던

지는 정우성, 세월호 유가족과 위안부 할머니를 위한 활동을 하는 김제동 이승환처럼 연예인의 사랑 나눔은 다양하게 진화하고 여러 분야로 확대되고 있다. 김정은은 "성금을 기부해 환자를 살리는 것도 중요하지만, 병원을 건립해 더 많은 환자의 생명을 구하는 것이 의미가 있겠다고 생각해 병원 건립에 동참하게 됐다"라고 했다.[208]

일회성과 이벤트성으로 진행되던 선행과 봉사활동을 지양하고 체계적이고 지속 가능한 행태의 사랑 나눔을 실천하며 선한 영향력의 의미 있는 변화를 꾀하는 연예인도 많다. 최불암 김혜자 안성기 정애리 차인표 션 한지민 방탄소년단 정우성 같은 연예인들은 초록우산어린이재단, 유니세프, 월드비전, 컴패션, JTS, 유엔난민기구UNHCR 같은 구호단체 혹은 국제기구와 함께 10~40년 동안 사랑 나눔을 실천하고 있다.

사랑 나눔을 시스템화하거나 조직화하는 연예인도 적지 않다. 공연 수입의 일부를 지속해서 기부하는 김장훈을 비롯해 많은 연예인이 연예 활동 수입의 일정 부분을 떼어 소녀 가장이나 독거노인, 장애인을 돕는 것을 정례화했다. 김원희 김선아 김정은 박진희 정준호 장동건 등은 '따뜻한 사람들의 모임'을, 그리고 최수종 오윤아 김수로 등은 '좋은 사회를 위한 100인 이사회'를 각각 만들어 자선바자, 봉사활동, 장학회 운영, 재능기부를 왕성하게 전개하고 있다.

국내에서 행해지던 연예인의 선행은 이제 전 세계로 퍼지고 있다. 김혜자 차인표 정애리 안성기 정우성 한지민 등은 북한을 비롯해 빈곤과 기아에 허덕이는 국가를 방문해 의료시설 후원과 식량과 교육 지원 같은 물질적·정신적 도움을 주고 있다. 송혜교 송중기 박보검 이병헌 최지우 등은 중국 일본 스리랑카 아이티 튀르키예 등 재난 발생 지역에 거금을 쾌척해 피해 복구

연예인도사람이다

에 힘을 보탰다. 박해진은 중국 아동복지센터 후원과 중국 소녀 가장 지원 활동을 펼쳐 한국 연예인으로는 처음으로 중국 공익배우상을 받기도 했다.

연예인 개인 차원의 사랑 나눔에서 벗어나 팬덤과 함께 선행에 나서는 행태도 이제는 보편적인 모습으로 자리 잡았다. 한류스타 이민호는 기부 플랫폼 '프로미즈'를 출범시켜 세계 각국의 팬들과 함께 전방위 사랑 나눔을 실천하는 것을 비롯해 방탄소년단과 팬덤 '아미', 장근석과 팬클럽 '크리제이', 장나라와 팬클럽 '나라영상클럽', 이승기와 팬덤 '아이렌', 임영웅과 팬클럽 '영웅시대'처럼 많은 연예인과 팬클럽·팬덤이 공동으로 복지재단 성금 기부부터 보육원 자원봉사까지 다양한 선행을 행하고 있다.

높은 인지도와 강력한 영향력을 가진 연예인과 스타의 사랑 나눔과 선행은 그 자체로도 큰 의미가 있지만, 사랑 나눔 대열에 수많은 대중을 동참시키는 효과가 매우 크다는 점에서 그 의미는 남다르다. 많은 사람이 연예인의 사랑 나눔을 직간접적으로 접하면서 노숙자 같은 불우한 처지에 있는 사람들과 장애인, 노인을 비롯한 사회적 약자에 대해 따뜻한 손길을 내밀고 빈곤과 굶주림에 허덕이는 국가의 어린이들에게 후원하는 기회를 갖는다.

또한, 기부나 봉사에 대한 체계적인 교육 시스템이 부재하고 가정에서 사랑 나눔 교육이 이뤄지지 않는 우리 사회에서 연예인과 스타의 선행은 교육 효과도 매우 크다. 사회복지공동모금회 같은 복지 단체 관계자들은 이구동성으로 "연예인의 기부나 사랑 나눔은 많은 사람에게 선행과 봉사의 의미와 방법을 교육하는 효과가 매우 크다"라고 입을 모은다.

연예인의 사랑 나눔은 국가 이미지와 한류에도 긍정적 영향을 미친다. 이영애가 사고를 당해 조산한 대만인 산모에게 1억 원이 넘는 병원비를 기부한 사실이 대만 언론에 보도되면서 중화권 국민을 감동하게 한 것을 비롯해

연예인, 시대와 문화 바꾸다 - 사회·대중·문화 변화시킨 연예인들

이민호 박해진 송혜교 같은 한류 스타들의 선행이 한국 이미지와 한류에 긍정적 영향을 미치고 있다.

연예인의 선행은 사랑 실천의 새로운 트렌드를 끌어내는 역할도 한다. 김희애 유준상 등이 재능 기부의 물꼬를 텄고 최수종 최강희는 장기기증에 대한 인식을 확산시켰다. 신애라-차인표 부부는 입양에 대한 부정적인 인식을 불식시키며 국내 입양 기회를 확대했다. 꽃 화환 대신 불우이웃이나 사회시설에 기부할 수 있는 쌀 화환을 도입해 기부의 주요한 흐름으로 자리 잡게 한 것도 이승기 같은 연예인이었다.

물론 연예인의 선행과 사랑 나눔에 대해 부정적 시선도 존재한다. 연예인의 자선이나 선행, 기부를 연예인의 상품성을 배가시키기 위한 홍보 마케팅이라고 인식하는 사람도 적지 않고 사회적 물의를 일으키거나 불법 행위를 한 연예인의 이미지 세탁용이라는 비난도 제기된다. 일부 연예인이 부정적인 이미지를 개선하거나 상품성을 제고하기 위한 수단으로 선행을 이용하는 경우도 있지만, 대다수 연예인은 어린이, 노인, 장애인 등 사회적 약자와 소수자를 돕기 위한 순수한 의도로 사랑 나눔에 나서고 있다. 연예인의 사랑 나눔 공개나 언론 보도에 대해서도 삐딱하게 바라보는 사람이 적지 않지만, 연예인 선행 공개에 긍정적인 인식을 가진 대중이 압도적으로 많다. 연예인의 사랑 나눔과 의미 있는 사회 활동에 대한 언론 보도는 일반인의 선행을 확대 재생산하는 효과가 크기 때문이다.

"제가 한 것은 없어요. 저는 아이들의 손을 잡으면서 내 삶이 더 행복해지고 더 많은 것을 배웠으니 제가 은혜를 받은 것이지요." 김혜자의 말 한마디가[209] 오늘도 빈민 지역의 어린이와 노인, 힘든 처지의 장애인, 사지에 내몰린 난민과 전쟁고아에게 따뜻한 손을 내미는 사람들을 양산하는 아름다운

연예인도사람이다

파문을 일으키고 있다. 연예인은 대중문화를 통해 즐거움과 감동을 주는 것뿐만 아니라 선한 영향력을 통해 사람과 사회, 세계를 더욱더 아름답게 만들고 있다.

2

승리 정준영 박유천 신정환…
범죄 연예인의 파장은?

정준영이 여성에게 술을 권하고 엉덩이를 만지작거린다. "(최)종훈아 한 번 더 해봐. XX 섹시했어. 아까 키스"라며 최종훈 일행이 촬영하며 낄낄거린다. 승리는 술 취한 여성에게 "조용히 해, 따라와"라며 손목을 잡아끄는 폭력적인 모습을 보인다. 2024년 5월 19일 유튜브 채널 BBC코리아와 BBC World Service에 업로드된 영국 BBC 탐사기획팀 'BBC Eye'의 다큐멘터리 〈버닝썬: K팝 스타들의 비밀 대화방을 폭로한 여성들의 이야기Burning Sun: Exposing the secret K-pop chat groups〉가 공개한 충격적인 장면들이다. 정준영, 최종훈, 승리의 성범죄와 버닝썬 클럽 사건을 다룬 BBC의 다큐멘터리를 시청한 한국 대중과 외국 팬들은 경악했다. 그리고 국내외 많은 사람이 "승리 1년 6개월, 최종훈 2년 6개월, 경찰총경 무죄, 진짜 썩을 대로 썩었다. 이게 나라냐" "진짜 싫다. 죄 저지른 놈들은 돈, 권력으로 다 덮으며 떳떳하게 살고 피해자들은 하루하루 두려움에 떨면서 산다" "아직도 승리가 반성하는 자세 없이 빅뱅 노래 틀어놓고 춤추고 빅뱅 멤버들 언급하고 돌아다니는 게 최악이다" "한국의 사법 체계가 정말 엉망이다" "좋아하던 한국 연예인에 대해 다

시 생각하게 됐다. 이제 한국 가수들을 보면 성범죄가 떠오를 것 같다"라는 분노와 비판을 표출했다.

승리는 2006년 데뷔 앨범 〈Bigbang〉을 발표한 뒤 〈거짓말〉 〈하루 하루〉 등 수많은 히트곡과 화려한 퍼포먼스, 빼어난 스타일로 국내를 넘어 일본, 미국, 프랑스, 멕시코, 호주 등 세계 각국에서 강력한 팬덤을 구축하며 세계적인 팝그룹으로 올라선 빅뱅의 멤버로 활동하며 엄청난 부와 인기를 거머쥔 스타였지만, 성매매, 성폭력, 상습도박, 외국환거래법 위반, 횡령, 식품위생법 위반, 특수폭행 교사 등 9개 범죄 혐의가 모두 유죄로 인정돼 2022년 대법원에서 징역 1년 6개월이 확정돼 수감생활을 했다. 2012년 엠넷의 오디션 프로그램 〈슈퍼스타K 4〉에 출연해 3위를 차지하며 폭발적 반응을 얻은 뒤 KBS의 〈1박 2일〉 멤버와 가수로 활약하며 외국에서도 인기를 얻은 정준영은 2015년부터 2016년까지 상대방 동의 없이 촬영한 성관계 동영상, 사진 등을 카카오톡 단체 채팅방에서 공유했고 2016년 3월 대구에서 술에 취한 여성을 집단으로 성폭행한 혐의로 구속기소 돼 징역 5년을 선고받고 2024년 만기 출소했다. 최종훈은 인기 아이돌 그룹 FT아일랜드의 리더로 활약하다 성범죄를 저질러 2년 6개월을 복역했다.

대중 특히 청소년들에게 막강한 영향력을 미치는 아이돌 스타 승리, 정준영, 최종훈 같은 연예인과 스타의 불법행위는 연예계를 넘어 우리 사회와 세계 각국 한류 팬에게 악영향을 끼친다. 스타와 연예인의 영향력이 커지고 국내외 팬덤이 강력해지면서 연예인의 범죄와 일탈 행위, 사회적 물의 행태는 청소년과 대중의 가치관에 좋지 않은 영향을 미치는 것뿐만 아니라 불법 행위에 대한 심리적 진입 장벽을 낮추고 도덕 불감증을 심화시키는 사회적 문제도 초래한다.

성폭행부터 횡령, 사기에 이르기까지 연예인의 범법과 사회적 물의 행위도 급증하고 불법과 일탈 행태도 다양해지고 있다. 청소년, 대학생, 주부 등 일반인의 마약 투약이 늘어나면서 마약 범죄는 사회 문제가 되고 있다. 더는 대한민국이 마약 청정국이 아닌 데에는 일반인의 마약 범죄를 부추기는 연예인의 마약 범죄도 한몫했다. 마약 범죄 연예인은 또한 신종 마약의 존재를 대중에게 널리 알리는 부작용도 낳고 있다. 필로폰, 엑스터시, 코카인, GHB(일명 물뽕)의 흡입과 투약을 비롯한 각종 마약 범죄를 저지른 연예인은 박유천 황수정 현진영 주지훈 차주혁 정석원 성현아 예학영 윤설희 전인권 등이고 대마초를 흡연한 연예인은 박중훈 신동엽 지드래곤 탑 한주완 이승철 김부선 비아이 씨잼 정일훈 조덕배 전창걸 고호경 이현우 등이다. 프로포폴, 졸피뎀, 암페타민 같은 향정신성 의약품을 불법으로 구매하거나 투여한 연예인은 유아인 휘성 하정우 이승연 박시연 장미인애 에이미 보아 박봄 등이다.

우리 사회를 병들게 하는 것 중의 하나가 성폭행과 성추행 같은 성범죄다. 성범죄는 피해자의 몸과 마음을 파괴해 정상적인 생활을 하지 못하게 하는 중범죄다. 승리 정준영 최종훈처럼 성폭행과 성추행, 성매매 같은 성범죄를 저지른 연예인은 강지환 고영욱 조덕제 최일화 이수 지나 박대승 힘찬 강성욱 등이다.

한탕주의를 조장하며 많은 사람을 도박 중독으로 몰고 가는 것이 연예인의 불법 도박이다. 2005년 11월 도박 혐의로 벌금형을 받은 데 이어 2010년 필리핀에서 2억 원으로 바카라 도박을 한 사실이 들통나 상습도박 혐의로 징역 8개월을 선고받은 신정환을 비롯해 불법 도박을 한 연예인은 김용만 김준호 탁재훈 이수근 토니안 붐 슈 양세형 앤디 강병규 등이다.

우리 사회의 공정에 대한 관심이 거세지고 있는데 공정을 무너뜨리는 대표적인 것이 병역 문제다. 모든 국민에게 부과된 병역의무를 권력과 돈을 내세워 불법으로 면탈하는 정치인 자제나 재벌 2세가 적지 않다. 병역 비리를 저지른 연예인도 많아 국민적 분노를 야기하고 있다. 2022년 뇌전증으로 의심된다는 허위 병무용 진단서를 제출해 군 면제 처분을 받았다가 병역법 위반 혐의로 기소돼 징역 1년에 집행유예 2년을 선고받은 라비, 소변검사를 조작해 사구체신염 판정을 받아 불법으로 병역을 면제받았다가 사실이 밝혀져 입대해 군 복무를 마친 장혁 송승헌 한재석, 교통사고를 당한 다른 사람의 진단서를 변조해 5급 전시근로역 판정을 받았다가 적발돼 징역 1년, 집행유예 2년을 선고받은 변우민이 병역 문제로 대중의 분노를 유발했다. 유승준 싸이 이재진 MC몽 신승환 김우주 강현수 등이 병역 관련 문제로 지탄받은 연예인이다.

음주운전의 폐해가 날로 심각해지고 있는 상황에서 적지 않은 연예인이 상습적인 음주운전으로 빈축을 사고 있다. 2004년에 이어 2014년에도 음주운전이 적발돼 벌금형을 선고받아 예능 프로그램에서 중도 하차했음에도 불구하고 2017년 혈중알코올농도 0.172%로 면허 취소 수준의 만취 상태에서 운전을 하다 적발된 길과 2024년 5월 9일 음주운전을 하다 교통사고를 낸 뒤 뺑소니치고 운전자 바꿔치기까지 시도해 언론과 대중의 비판을 받은 김호중을 비롯해 구자명 손승원 여욱환 배성우 박시연 윤제문 노홍철 호란 윤태영 김현중 한동근 차주혁 리지 김새론 등이 음주운전으로 대중의 질타를 받았다.

팬을 포함한 지인들을 상대로 17억 원대의 화장품 투자사기 범행을 저질러 6년 형을 선고받은 아이돌 그룹 디셈버의 윤혁[210]과 해외 건설 사업에 투

자한다며 5억 원을 받아 가로챈 혐의로 1년 6개월을 복역한 나한일을 비롯해 서세원, 정욱 등이 경제 범죄로 유죄를 선고받았다. 폭행죄를 저지른 이혁재 강인, 절도죄의 곽한구 등도 불법을 저지른 연예인이다.

불법뿐만 아니라 사회적 물의를 일으킨 연예인도 적지 않다. 피해자에게 정신적·육체적 고통을 안기는 학교 폭력을 행한 황영웅 수진 지수 진달래 유영현, 감염병 예방수칙을 위반한 찬희 유노윤호 최진혁, 스태프에게 갑질한 아이린, 그룹 멤버를 괴롭힌 지민, 여자 친구에게 명품 선물을 강요한 루카스, 박사논문을 표절한 홍진영, 방송 내용을 조작한 함소원, 음담패설을 해 협박받은 이병헌, 방송 제작과정에서 욕설과 막말을 하거나 스태프에게 무례한 행태를 보인 이태임 예원 서인영, 세금과 건강보험료 고액·상습 체납자 명단에 오른 도끼 박유천 박준규 김혜선 등이 물의를 일으킨 연예인이다.

이밖에 호화 사치와 과도한 부동산 투기로 위화감을 조성한 연예인과 흡연과 음주를 일삼은 미성년 연예인, 팬들에게 무리한 조공을 요구한 연예인도 적지 않게 사회와 대중에게 나쁜 영향을 끼친다.

사회적 역할이 커지면서 청소년들의 가치관이나 사회화에 큰 영향을 주는 연예인의 범죄나 물의 행태는 왜 급증하는 것일까. 스타와 연예인의 범죄나 사회적 물의 행위가 연예인 개인의 일탈적 행동으로만 볼 수 없다는 데 사건의 심각성이 있다. 연예인의 잇따른 범죄 사건은 연예기획사와 아이돌 육성 시스템의 병폐, 팬 문화의 폐해, 방송사를 비롯한 콘텐츠 제작사와 연예매체의 폐단, 그리고 스타와 연예인의 도덕적 해이 등 연예계의 총체적 문제가 낳은 현상이기 때문이다. 이 때문에 연예인의 범죄나 사회적 물의 행태는 좀처럼 근절되지 않고 계속 증가하고 있다. 좋아하는 연예인이 불법을 저지르거나 잘못을 범해도 맹목적 옹호로 일관하는 팬들의 행태와 방송사의 범법 연

예인에 대한 객관성과 형평성을 무시한 무원칙한 복귀 관행, 스타와 연예계 병폐에 대한 지속적 비판과 견제 대신 가십과 스캔들 보도에만 열 올리는 연예매체 등이 범죄와 사회 물의 연예인을 확대 재생산하고 있다. 특히 연예인 범죄의 증가는 연예인 육성 시스템의 근본적인 문제에 기인한 바 크다. 연예인 육성 시스템의 교육 문제로 연예인이 되는 과정에서 사회화와 인성 교육의 진공상태가 생기고 이것이 사회부적응 연예인과 일탈·범법 스타의 증가로 이어지기 때문이다.

급증하는 연예인의 범죄와 일탈, 물의 행태는 사회와 대중에게 심대한 악영향을 끼친다. 우선 범죄와 사회적 물의 행위에 대한 죄의식을 무력화하며 범죄 진입 장벽을 낮춰 불법을 저지르는 청소년과 대중을 양산하는 폐해를 초래한다. 연예인의 마약과 도박 범죄는 일반인의 범죄 증가에 직접적인 영향을 미치고 있다. 연예인의 범죄와 일탈은 청소년과 대중에게 잘못된 가치관과 세계관을 정립하게 만드는 부작용도 낳고 있다. 그리고 호화 사치나 과도한 부동산 투기는 대중에게는 위화감을, 빈곤층에게 절망감을 안긴다.

무엇보다 범법과 일탈, 사회적 물의를 일으키는 연예인으로 인해 연예계와 연예인에 대한 부정적인 인식이 심화한다. 더 나아가 한국 대중문화와 한류 발전에 장애가 되고 있다. 범법과 사회적 물의를 일으킨 연예인은 드라마, 영화, 음반과 음원, 공연의 제작과 흥행에 악재로 작용하며 대중문화에 악영향을 끼친다. 특히 한국 스타와 연예인은 선하고 무해한 이미지가 강해 외국의 부모들이 자식의 한국 연예인 팬덤 참여를 적극 권장할 뿐만 아니라 공연, 음반 등 문화상품 소비에 도움을 주는 상황에서 연예인의 범죄와 악행은 한류 상승을 가로막는다.

이선균 최진실 종현 구하라…
자살로 생 마감한
연예인이 남긴 것은?

2024년 3월 10일 미국 로스앤젤레스 돌비극장에서 열린 제96회 아카데미 시상식에서 세상을 떠난 영화인을 기리는 추모 공연이 펼쳐졌다. 환하게 웃는 한국 스타의 영상이 등장해 세계 각국 팬들의 마음을 아프게 했다. 2020년 아카데미영화제에서 작품상, 감독상, 각본상, 장편국제영화상을 휩쓴 영화 〈기생충〉의 주연 이선균이다. 이선균은 2023년 10월 19일 마약 투약 혐의로 경찰에 입건 된 뒤 경찰의 무리한 수사와 언론의 자극적인 보도, 대중의 일방적 비난으로 힘들어하다 2023년 12월 27일 스스로 목숨을 끊어 국내 대중과 해외 팬들에게 큰 충격을 줬다.

2019년 11월 24일 한 명의 스타가 극단적인 선택을 통해 대중 곁을 영원히 떠났다. 죽기 42일 전 목숨을 끊은 한 스타에 이어 그의 친구인 또 한 명의 스타가 자살해 대중은 경악했다. 바로 신변을 비관하는 짧은 자필 메모를 남긴 채 스물여덟 살의 나이에 스스로 생을 마감한 구하라다. 그의 절친 설리에 이어 자살한 구하라는 2008년 걸그룹 카라 멤버로 연예계 데뷔한 이후 〈프리티 걸〉 〈허니〉 〈미스터〉 〈루팡〉 〈점핑〉을 히트시키며 한국은 물론

일본에서도 큰 사랑을 받으며 한류스타로 부상했다. 구하라는 동의하지 않은 성관계 동영상을 촬영한 남자 친구로부터 협박당하고 언론매체의 선정적인 기사와 네티즌의 무차별적인 악플에 시달린 끝에 자살해 국내외 팬들을 슬픔에 잠기게 했다.

이선균과 구하라 같은 연예인의 자살은 오랫동안 외국의 특수한 사례로 여겨질 만큼 우리 연예계와는 무관했다. 물론 대중문화 초창기였던 1926년 번안곡 〈사의 찬미〉를 불러 대중적 인기를 끌었던 성악가이자 연극배우인 윤심덕이 연인 김우진과 함께 현해탄에 몸을 던져 스스로 목숨을 끊었고 배우로 활동하다 기생이 된 최성해가 1927년 한강에 투신했으며 연극 〈카르멘〉의 주연 이백희가 1940년 음독자살했다. 그리고 1996년 가수 서지원이 2집 앨범 발표를 앞두고 자택서 유서를 남긴 채 목숨을 끊었고 시대의 가객, 김광석이 자살해 대중을 충격 속으로 몰아넣었다. 이때까지만 해도 연예인 자살은 우리 사회에선 상상조차 하기 힘든 예외적 사건이었다.

하지만 2005년 2월 22일 "살아도 사는 게 아니야…"라는 메모만을 남긴 채 스물다섯 살의 젊은 스타 배우 이은주가 스스로 목숨을 끊은 이후 연예인의 자살 사건이 계속 이어졌다. 톱스타부터 대중에게 잘 알려지지 않은 무명 연예인까지 많은 배우와 가수, 예능인이 극단적 선택으로 대중의 곁을 영원히 떠났다.

2008년 10월 2일 전 국민이 혼란에 빠졌다. 1988년 〈조선왕조 500년-한중록〉을 통해 배우로 데뷔한 뒤 〈질투〉〈마누라 죽이기〉 같은 드라마와 영화, 그것도 새로운 트렌드를 창출하며 신드롬을 일으킨 작품의 주연으로 맹활약하며 최고의 톱스타 반열에 오른 만인의 연인 최진실이 스스로 목숨을 끊었기 때문이다. 최진실은 사업 실패로 어려움을 겪다가 2008년 8월 22

일 자살한 배우 안재환에게 거액의 사채를 빌려줬다는 사실무근의 악성루머가 담긴 지라시가 대량 유포되면서 쏟아진 악플과 비난을 견디다 스스로 목숨을 끊었다. 1994년 데뷔해 〈보고 또 보고〉 〈눈꽃〉 같은 시청률 높은 드라마에 출연해 인기 배우로 존재감을 드러냈고 2003년 일본 한류를 폭발시킨 〈겨울연가〉 주연으로 배용준 최지우와 함께 나선 뒤 한일 양국에서 활동한 스타 배우 박용하는 드라마 〈러브송〉의 주연으로 캐스팅된 상황에서 2010년 6월 30일 극단적인 선택을 해 한국과 일본 팬들에게 크나큰 슬픔을 안겼다. 2017년 12월 18일에도 스타 가수 한 명이 대중 곁을 영원히 떠났다. 2008년 데뷔해 세계 각국에서 강력한 팬덤을 구축하며 왕성한 활동을 한 인기 아이돌 그룹 샤이니의 리더로 뛰어난 가창력뿐만 아니라 〈줄리엣〉 〈우울시계〉 〈플레이보이〉 같은 인기곡을 작곡한 빼어난 창작자로 대중의 열광적인 사랑을 받은 종현은 "난 속에서부터 고장 났다. 천천히 날 갉아먹던 우울은 결국 날 집어삼켰고 난 그걸 이길 수 없었다…수고했어. 정말 고생했어. 안녕"이라는 내용의 메모를 남긴 채 하늘로 향했다. 2019년 10월 14일 또 한 명의 스타가 극단적 선택을 통해 대중에게 슬픈 작별을 고했다. 스타 설리가 스물다섯 가장 화려한 나이에 대중과 영원히 결별했다. 설리는 2005년 사극 〈서동요〉를 시작으로 영화와 드라마에 아역 배우로 활동한 뒤 인기 걸그룹 에프엑스 멤버로 활약하다 배우로 다시 전업해 영화와 드라마에 출연하며 높은 인기를 얻었다. 설리는 최자와의 열애나 여성 연예인 인권에 대한 당당한 입장 표명으로 네티즌의 악플, 페미니즘 혐오주의자의 공격, 클릭 수를 위한 언론매체와 사이버 렉카의 가십과 스캔들 보도에 힘들어하다 극단적 선택을 했다.

스타뿐만 아니라 유명 연예인들의 자살도 이어졌다. 인기 아이돌 그룹 아

연예인도사람이다

스트로의 멤버로 보컬과 댄스에 강점을 보인 문빈, 개그우먼으로 〈개그 콘서트〉를 비롯한 개그 프로그램과 예능 프로그램에서 밝은 웃음을 선사했던 박지선, 사극과 현대극을 오가며 절륜한 연기력을 보인 전미선, 최진실의 동생으로 배우와 가수로 활약했던 최진영, MBC 탤런트 공채로 연예계에 입문한 뒤 〈새 아빠는 스물아홉〉을 비롯한 많은 드라마의 주연으로 출연한 안재환, 시트콤 〈논스톱〉에서 주목받아 밝고 환한 이미지로 시청자의 사랑을 받으며 〈옥탑방 고양이〉 같은 인기 드라마 주연으로 활약한 정다빈, 인기 아이돌그룹 SG워너비 멤버로 뛰어난 가창력을 보인 채동하, 그룹 듀크와 투투 멤버로 활약하고 다양한 예능 프로그램에 출연했던 가수 김지훈, 드라마 〈인어아가씨〉 〈왕꽃 선녀님〉을 통해 스타덤에 오른 배우 김성민, 연기자로 출발해 가수로 전향한 뒤 〈Call Call Call〉 〈가〉를 섹시한 퍼포먼스로 소화해 눈길을 끈 가수 겸 배우 유니가 악플 공격, 사업 실패, 우울증, 생활고를 비롯한 여러 이유로 극단적인 선택을 해 대중을 안타깝게 만들었다.

1973년 TBC 13기 공채로 연기를 시작한 뒤 40년 동안 〈아내의 자격〉 〈위험한 여자〉 등 수많은 드라마에 출연한 중견 탤런트 남윤정, 1970~1980년대를 화려하게 수놓은 〈겨울여자〉 〈빗속의 연인들〉 같은 흥행 영화에서 남성성 강한 연기로 대중의 사랑을 받은 김추련, 사극과 현대극을 오가며 강렬한 연기톤으로 각광받은 조민기, 1980~1990년대 〈유머 1번지〉를 비롯한 개그 프로그램에서 활약하며 '반갑구만 반가워'라는 유행어를 만들며 인기를 끈 개그맨 조금산 같은 중견 연예인들도 우울증과 사업 실패, 미투 사건 등으로 스스로 목숨을 끊었다.

술 접대와 잠자리 강요, 폭행 등 연예계 병폐를 적시한 충격적인 문건을 남기고 2009년 3월 7일 죽음을 선택한 신인 연기자 장자연과 배우 데뷔는 했

지만 작품 활동을 제대로 못 해 힘겨운 생활을 하다 2012년 6월 12일 스스로 목숨을 끊은 신인 배우 정아율을 비롯해 적지 않은 신인과 무명 연예인도 영원히 연예계를 떠났다. 불안한 미래, 활동 기회의 감소로 초래된 생활고와 우울증 등 여러 이유로 목숨을 끊은 신인과 무명 연예인은 배우 한채원 박혜상 강두리 송유정 김석균 김수진 여재구 오인혜 우봉식 우승연 정명현 차인하, 가수 한지서 김현지 이서현 이창용 아이언 최성봉, 모델 김유리 유주 등이다. 이들은 죽어서야 이름 석 자를 대중에게 알린 연예인들이다.

연예인의 자살이 빈발하자 스타 차인표는 "인간 삶의 메뉴에 여러 가지가 있지만, 자살은 포함돼 있지 않습니다. 자살은 결코 우리가 선택할 수 있는 것이 아닙니다. 인간이 선택할 수 있는 것은 단 하나, 세상을 끝까지 살아내는 것, 더 많은 사람을 사랑하며 사는 것입니다"라고 호소하고[211] 신애라 송은이 최강희 백지영 등 40여 명은 연예인을 비롯한 자살 위험 대상자를 조기에 발견해 전문기관의 관리를 받도록 도와주는 모임 '게이트 키퍼'를 결성해 활동하고 있다.

연예인과 스타들은 생활고나 가정불화 같은 개인적인 문제부터 스타 시스템과 대중매체, 대중과 팬덤의 행태를 비롯한 대중문화의 구조적인 문제까지 다양한 원인으로 말할 수 없는 고통과 어려움을 겪는다. 연예인과 스타를 고통으로 몰고 가 종국에 자살에 이르게 하는 것은 개인적인 문제가 원인일 수 있지만, 연예계의 구조적인 문제와 더 밀접한 관련이 있다. 상당수 연예기획사가 스타와 연예인의 정신적·육체적 건강보다는 더 많은 수입 창출을 위해 소속 연예인에게 무리한 스케줄을 소화하게 하는 경우가 허다하다. 스타나 연예인이 이윤 창출을 위한 도구로 전락하면서 우울증이 배가되고 고통이 심해진다. 수입 창출만을 목표로 연예인과 스타를 만들어내는 스타 시

스템이 발전하면서 연예인의 자살도 증가하고 있다.

아이돌 그룹을 비롯한 연예인은 여러 차원의 소외, 즉 생산물로부터의 소외, 활동으로부터의 소외, 인간관계에서의 소외를 당한다. 아이돌 그룹을 비롯한 연예인들이 연예기획사 시스템에서 초래되는 여러 차원의 소외로 많은 어려움을 겪는다.[212] 인기 있는 소수 스타의 화려함 뒤에 감추어진 대다수 아이돌 그룹과 연예인이 겪는 조건은 다른 산업 부문에 속한 임금 노동자의 열악한 조건보다 조금도 덜하지 않다.

연예계의 특성상 연예인들은 인기 부침에 따른 위상과 활동, 대중의 시선 변화에 대한 불안감이 크고 이것이 극단적인 선택의 원인이 되기도 한다. 인기 절정의 톱스타부터 신인 연예인에 이르기까지 모든 연예인은 영화, 드라마, 예능 프로그램, 음반과 음원, 공연 등 문화상품의 흥행 성공 여부에 따라 몸값과 인기도가 달라진다. 연예인과 스타 같은 셀러브리티화된 사람의 자살에는 전면적인 상품화로 인한 달콤함을 잃어버릴지도 모른다는 불안감, 그것을 얻지 못해서 생긴 좌절, 상품화로 해결될 수 없는 인간 본연의 번민 등이 혼합된 고통의 흔적이 남아있다.[213]

2000년대부터 화려한 꿈을 꾸며 연예계 데뷔한 신인 연예인들이 급증하고 있지만, 이들 중 상당수가 대중문화 시장의 한계와 스타 시스템의 문제로 인해 꿈을 펼칠 기회조차 잡지 못하고 불안한 미래에 대한 초조감과 생활고를 겪으며 고통 속에 살아간다. 일부 연예인은 출연 작품이 없어 생계 문제에 직면해 성매매를 하거나 스폰서를 두는 상황까지 벌어지고 더 나아가 극단적인 선택을 하는 경우도 있다.

연예기획사 대표나 감독, PD, 기업 대표에 의해 신인이나 연예인에게 가해지는 성폭행, 연예기획사의 부당 계약, 작품의 투명하지 못한 캐스팅 시스

템으로 초래된 비공식적 거래(뇌물, 성상납) 관행 등 연예계의 각종 병폐가 연예인에게 엄청난 고통과 자살의 원인으로 작용하기도 한다.

이미지와 실제 삶의 괴리에서 발생하는 문제 역시 스타와 연예인의 생활에 많은 어려움을 안긴다. 연예인과 스타는 대중매체에서 구축한 이미지로 대중에게 존재한다. 하지만 연예인의 삶과 이미지 사이에 괴리가 있을 수밖에 없다. 문화산업이 발달하고 스타 시스템이 정교해지면서 연예인의 이미지와 실제 생활의 간극은 더욱 커지고 있다. 일부 연예인은 발전적으로 이미지와 실제의 괴리를 해소하지만, 일부 연예인은 마약과 알코올, 그리고 일탈 행위로 그 간극을 메우기도 하고 자살로 간극의 고통을 끝내기도 한다.

연예인들은 공적인 공간에서는 감정을 조절하고 통제하지만, 사적인 공간에서는 자유스럽게 생활하고 싶어 한다. 그러나 불행하게도 연예인의 사생활이 언제 어떻게 노출될지 모르고 대중과 대중매체에 공개될 수 있기 때문에 사적인 공간에서도 환한 미소, 여유 있는 행동, 반듯한 행동거지, 항구적인 외모 관리가 필요하다. 이러한 상황도 연예인과 스타의 정신적 질환을 야기하고 말할 수 없는 어려움을 유발한다.[214]

대중의 지나친 관심과 그에 따른 사생활의 유예가 낳은 폐쇄적인 인간관계 역시 연예인의 우울증을 비롯한 각종 질환을 초래하는 원인으로 작용한다. 공인이기에 사생활 노출에 대한 두려움이 있고, 불특정한 익명자에 의해 사이버 테러를 당할 수 있기 때문에 연예인의 삶은 외롭고 불안하다. 연예인의 정신적, 정서적 공포와 불안감은 일반인의 수준을 훨씬 뛰어넘는다. 중견 연기자 최불암은 "과거에는 연기자나 가수들의 선후배 관계가 끈끈해 어려운 일이 있을 때 서로 의논하고 힘이 돼 줬는데 이윤 추구가 최대 목표인 연예기획사 중심의 스타 시스템이 되다 보니 인간 중심이 아닌 돈 중심의 연예

계가 구축됐다. 연예인의 인간관계가 폐쇄적으로 변모해 많은 문제와 고통이 초래된다"라고 진단했다.[215]

연예인과 스타는 예술적 한계와 능력의 한계에 대한 끊임없는 고민과 좌절을 한다. 작품마다 새로운 캐릭터를 만들고 그 인물에 자신을 동화시켜 감정을 표현해야 하기에 다른 직종보다 감정의 소모도 절대적으로 많다. 이러한 직업적 특수성도 많은 연예인과 스타에게 고통을 안겨 준다.

언론매체와 사이버 렉카의 자극적이고 악의적인 기사와 콘텐츠, 팬을 비롯한 불특정 다수에 의한 끊임없는 요구, 안티팬과 일부 대중의 지속적인 악플, 비난, 악성루머 유포 등이 연예인에게 큰 부담감과 어려움을 안겨준다. 인격 테러에 가까운 악성 루머와 악플은 연기력, 가창력, 외모에 대한 것도 있지만, 낙태, 자살, 마약 투여, 스폰서, 성관계 등 연예인에게 치명적인 내용이 주를 이룬다. 대부분 근거 없는 허위 내용이다.

연예인과 스타의 개인적인 성장 배경, 그리고 연예인과 스타가 되는 과정에서의 문제로 생긴 경계성 성격 장애 등으로 큰 고통을 당하고 종국에는 자살하기도 한다. 스타의 성공과 명예를 얻기 위한 피나는 노력, 대중을 감탄시키는 능력과 절망, 불안, 자기 파괴는 깊은 연관이 있다.[216]

배우 박진희가 2008년 월평균 소득 1,000만 원 이상의 주연급 배우와 100만 원 미만의 조·단역까지 연기자 260명을 조사한 결과, 연기자 중 40%가 가볍거나 심각한 임상적 우울증을 겪고 있는 것으로 나타났다. 연기자 10명 중 2명은 자살을 위해 약을 모으거나 물품을 사는 등 자살 준비를 해 본 적이 있다고 밝혀 충격을 줬다. 연기자들의 직무 스트레스는 100점 만점 중 53.12점으로 자영업자(48.12)나 기업 근로자(48.18)보다 월등히 높았다.[217]

대중에게 영향을 미치는 연예인의 빈번한 자살은 일반인의 자살을 조장하

는 사회적 문제를 야기한다. "연예인을 비롯한 유명인이 자살하면 일반인이 자살에 대해 갖고 있는 심리적인 문턱도 낮아진다"라는 신상도 서울대병원 응급의학과 교수의 설명처럼 연예인의 자살은 대중의 모방 자살을 부추기는 부작용을 낳기도 한다.[218]

스타와 연예인의 자살은 극단적 선택의 원인이 된 연예계와 대중문화의 구조적인 문제, PD 감독 작가, 연예기획사 대표를 비롯한 문화산업 종사자의 부당한 행위, 연예인의 열악한 근무 환경과 직업적 특성, 연예인의 정신적·육체적 건강을 훼손하는 연예기획사 시스템, 언론과 사이버 렉카, 지라시 업자의 선정적 보도와 가짜뉴스 유통, 연예인에 대한 대중과 팬덤, 악플러, 안티팬의 편견과 공격, 정권의 연예인에 대한 잘못된 시선과 부당한 요구, 검경의 무리한 수사 행태, 연예인의 양극화 문제에 대한 관심을 환기시키며 개선의 과제를 남겼다.

정태춘 박진영 설리 홍석천⋯
문화 의미 있게 변화시킨 연예인들

네티즌의 노골적이고 모욕적인 댓글과 언론매체의 자극적이고 선정적인 보도를 감내하며 방송과 신문, 유튜브, SNS 등을 통해 여성과 여자 연예인에게 가해지는 외모 평가, 성희롱, 성적 취향 강요에 당당하게 맞섰다. 대중이 원하는 여성 연예인다운 모습, 더 나아가 젊은 여성 연예인을 '인형'이나 '성적 대상'으로 간주하는 시각을 단호히 거부했다. 여성과 여자 연예인에 대한 당위적 규정으로 표출되는 고정관념을 해체하고 파기하면서 자기다움을 찾으려 노력하다 2019년 10월 14일 스물다섯 살의 짧은 삶을 마감한 아이돌 스타 설리는 100여 년 전의 한 여자 스타를 소환한다. 1921년 연극 〈운명〉과 1923년 한국 최초의 극영화 〈월하의 맹서〉에 충격적 모습 하나가 연출됐다. 여배우가 이들 작품에 출연한 것이다. 봉건적 의식이 견고했던 1920년대 초반 신파극이나 연극, 영화에선 여자 배우 보기가 힘들었다. 여성의 연예 활동은 타락을 의미하는 금기였기 때문이다. 여장한 남자 연기자가 여자 역을 연기하는 여형女形 배우로 활동했다. 어머니의 결사반대, 대중의 손가락질과 언론의 선정적 보도에 굴하지 않고 연극과 영화에 출연한 여

배우가 바로 이월화다. 한국 최초의 스크린 스타 이월화는 여성의 연예 활동을 금지하는 악습에 도전하며 연극과 영화에 출연해 여성의 연예계 진출 물꼬를 텄지만, 언론과 대중은 그의 남성 편력을 비롯한 자극적인 사생활에만 관심을 두며 지탄과 비난을 일삼았다. 이월화는 1933년 스물아홉 젊은 나이에 비운의 삶을 마감했다.

금기를 깨지 않으면 새로운 길은 열리지 않는다. 이월화와 설리처럼 100여 년의 한국 대중문화사에서 잘못된 관행과 편협한 규제, 오래된 편견, 고착한 병폐, 문제 많은 금기를 폐기해 대중문화의 지평 그리고 대중의 인식을 확장하며 시대를 개척한 연예인들이 있다. 금기에 대한 도전은 가혹한 후폭풍을 수반했지만, 대중문화의 병폐와 편견, 악습, 관행의 창조적 파괴를 위한 연예인의 노력은 지속적으로 전개됐다.

일부 연예인은 대중문화의 금기를 해체하며 표현의 자유를 확장하고 연예인 활동의 스펙트럼을 확대했다. 대중문화 형식과 내용의 유의미한 진화도 이끌었다. 1954년 신문 지상을 뜨거운 논란으로 달군 사건이 발생했다. 한형모 감독의 〈운명의 손〉을 통해 한국 영화에서 한 번도 보이지 않았던 키스신이 윤인자와 이향의 연기로 관객에게 전달됐다. 3~4초간 진행된 키스 장면은 영화계뿐만 아니라 한국 사회를 격렬한 찬반양론으로 몰고 갔다. 유부녀였던 윤인자는 키스 연기로 이혼 위기까지 몰렸다. 이후 한국 영화에선 키스를 비롯한 성적 표현의 폭이 넓어졌다. 1960년대 초중반 가수들은 TV와 무대에 출연할 때 한자리에 서서 다소곳하게 노래 부르는 것이 정석이었다. 하지만 패티김은 마이크를 뽑아 무대를 휘저으며 역동적인 퍼포먼스를 펼쳤다. 대중에게 작지 않은 충격이었다. 패티김 덕분에 가수들이 방송과 무대에서 화려한 퍼포먼스를 구사할 수 있게 됐다. 패티김은 1962년 일본으

연예인도사람이다

로 건너가 NHK 무대에 서고 김시스터즈에 이어 1963년 미국에 진출해 3년여의 현지 활동을 하는 등 초창기 해외 시장 개척에 힘을 쏟았다. 1975년 가요정화 조치를 통해 수많은 가요와 팝송을 금지곡으로 지정한 것을 비롯해 박정희 정권의 독재가 절정으로 치닫던 1970년대 눈길 끄는 가수와 음반이 등장했다. 김민기와 노래극 음반 〈공장의 불빛〉이다. 김민기는 금지곡으로 묶인 〈아침 이슬〉 〈상록수〉 〈친구〉 등을 통해 대중가요가 단지 사랑과 이별만이 아니라 사회에 대한 발언이며 지식인의 짙은 자의식을 표현하는 매체일 수 있다는 것을[219] 보여주며 대중가요의 스펙트럼을 넓혔다. 경찰에 끌려가 고초를 겪으면서도 1978년 〈공장의 불빛〉 음반 불법 출시를 통해 표현의 자유를 억압하는 작품에 대한 검열과 사전 심의 제도의 부당성을 알렸다. 1978년 5월 생경한 음반 하나가 발표됐다. 산울림 2집 앨범이다. 수록곡 〈내 마음에 주단을 깔고〉는 전주가 3분이 지나도 노래가 나오지 않는 한국 대중음악에서 좀처럼 경험하지 못한 파격을 내장하고 있었다. 〈내 마음에 주단을 깔고〉는 한국 대중음악계와 음악인을 지배하던 관행을 일거에 파기했다. 산울림은 18분짜리 노래 〈그대는 이미 나〉를 비롯해 실험과 독창성으로 무장한 음악을 통해 한국 대중음악 형식에 가해진 금기들을 대거 폐기했다.

"청소년에게 안 좋은 영향을 끼친다는 이유로 귀걸이, 선글라스, 염색, 배꼽 노출 등 금지 사항이 많았는데 이해가 안 됐다. 반발심이 쌓여서 이상한 짓을 하고 싶었다. 리허설 때 일반 바지를 입고 있다가 방송 때 비닐 바지를 오픈했다." 박진영이 1994년 속이 훤히 비치는 충격적이기까지 한 비닐 바지 패션으로 방송에 출연한 이유다.[220] 박진영의 파격적인 비닐 패션 때문에 가수의 용모와 의상, 퍼포먼스를 옥죄던 방송사 규제가 크게 완화됐다.

대중문화 발전을 가로막고 표현의 자유를 심대하게 침해하는 사전 심의에

대한 철폐 운동을 오랫동안 펼쳐온 정태춘은 1996년 한국 사회의 질곡과 현실의 부조리를 거침없이 질타한 앨범 〈아, 대한민국〉에 대해 공연윤리위원회가 가사를 문제 삼아 반려하자 비합법적으로 음반 출시를 강행했다. 서태지와 아이들은 1995년 발표한 4집 앨범 수록곡 〈시대 유감〉 가사가 공연윤리위원회 심의에 걸리자 가사를 담지 않고 연주곡으로 발표했다. 정태춘과 서태지와 아이들을 비롯한 일부 가수가 펼친 사전 심의 철폐 운동은 1996년 작품에 대한 사전 심의는 위헌이라는 헌법재판소 판결을 끌어내 대중음악뿐만 아니라 영화, 드라마의 표현의 자유를 배가하며 대중문화가 도약할 수 있는 토대를 구축했다.

1998년과 2001년 여자 연예인의 생명을 앗을 수 있는 치명적인 성 관련 동영상이 대량 유포됐다. 'O양 비디오'와 'B양 비디오'로 명명된 불법 동영상이 유통되면서 오현경과 백지영은 연예계에서 퇴출당했다. 황당하게 피해자인 오현경과 백지영에 대해 대중의 비난이 거셌고 언론의 질타가 쏟아졌기 때문이다. 오랜 시간 활동을 중단한 뒤 연예계에 복귀했다. 복귀 자체가 거대한 금기에 대한 도전이었다. 명백한 피해자임에도 성관계 스캔들이 터지면 여자 연예인의 활동 재개 자체가 불가능했다. 오현경과 백지영의 성공적인 복귀와 남자 친구의 성 관련 불법 촬영물을 고발하고 성범죄 연예인과 경찰의 유착 관계를 알린 구하라 같은 일부 연예인의 용기 있는 행동으로 성범죄 피해 연예인이 활동을 중단하는 일은 사라지고 남자 연예인에 의한 성범죄가 감소하는 긍정적 변화가 초래됐다. 더 나아가 급증하는 디지털 성범죄에 대한 법적 장치와 제도 도입에 단초도 제공했다.

2023년 5~8월 방송된 tvN 〈댄스가수 유랑단〉에 모습을 드러낸 김완선과 엄정화는 '댄스 가수 수명은 20대까지'라는 대중음악계 고정관념을 거

침없이 깨뜨리며 완성도 높은 댄스곡, 열정적인 퍼포먼스, 파격적인 무대의상으로 새로운 길을 개척한 댄스 가수다. 50대에 접어 들어서도 섹시한 퍼포먼스와 트렌디한 댄스 음악으로 관객과 시청자를 사로잡는 김완선과 엄정화를 보면서 이효리 보아 화사를 비롯한 후배 여가수들이 댄스 가수의 길을 걷고 있다.

광고는 연예인의 가장 큰 수입 창구 역할을 한다. 광고는 상업적 교환 활동을 촉진하는 커뮤니케이션 수단으로 기업의 상품과 서비스 판매를 위한 상업성을 내재하기에 소비자의 소비행위나 사고에 좋지 않은 영향을 미치기도 한다. 적지 않은 연예인들이 수입만을 생각해 문제 있는 광고에도 아무렇지 않게 출연해 대중에게 직간접적으로 피해를 주는데 여기에 반기를 들어 광고 출연을 신중하게 하는 환경과 분위기를 조성한 스타가 있다. 송혜교는 광고에 출연하는 스타들이 아파트 가격 상승에 일조한다는 시민단체의 지적을 받은 스타 중 유일하게 아파트 광고 재계약을 하지 않았고 일본의 미쓰비시가 전범 기업이라는 이유로 엄청난 모델료 제시에도 광고 출연을 거절했다.

2000년 9월 26일 한 연예인이 동성애자라고 밝혔다. 대한민국 연예인 최초의 커밍아웃이었다. 연기자 홍석천이다. 커밍아웃 이후 일부 기독교도의 맹목적 비난과 언론의 자극적 보도가 분출되면서 출연하는 방송 프로그램의 하차를 비롯해 연예계에서 강제 퇴출됐지만, 홍석천은 동성애자에 대해 계속 발언하면서 우리 사회에 엄존하는 성 소수자에 대한 차별과 편견, 혐오 문제 개선을 위해 치열하게 노력했다. 2001년 2월 화장품 광고 모델로 나선 긴 생머리의 한 여성이 대중의 눈길을 끌었다. 여자 모델에 관한 높은 관심은 이내 비난과 옹호의 격렬한 논쟁으로 변했다. 여자 모델이 당시 개념조차 생소했던 트랜스젠더라는 사실이 언론에 공개됐기 때문이다. 편견과 혐

연예인, 시대와 문화 바꾸다 – 사회 · 대중 · 문화 변화시킨 연예인들

오를 딛고 연예계에 진출해 트랜스젠더에 대한 소신을 밝힌 하리수는 성 소수자에 대한 인식을 전환하는 계기가 됐다. 홍석천과 하리수는 성 소수자의 인권과 인식을 개선하는 역할을 했을 뿐만 아니라 트렌스젠더 예능인 풍자, 레즈비언 개그우먼 송인화 등 성적 소수자 연예인이 대중문화계에서 활동할 수 있는 분위기를 조성했다.

생활 제한, 인기 하락, 연예 활동 중단과 연예계 퇴출, 인신 구속, 혐오와 차별, 인격 살해를 감내하며 대중문화의 금기와 적폐를 창조적으로 폐기한 연예인들 때문에 한국 대중문화는 지속해서 발전하고 있다.

5

이미자 조용필 이순재 나문희 전유성…
50~70년 활동하며
사표로 남은 연예인들

"꿈? 죽을 때까지 이 일(배우)을 하는 것이다. 이순재 나문희 선생님처럼. 그분들이 정말 큰 가르침을 주신다고 생각한다. 나이는 숫자에 불과하다는 거. 노익장을 과시하면서 지금도 연극을 하시고, 그게 후배들한테는 얼마나 큰 자극이 되냐. 나도 저렇게 하고 싶다. 우리 작업은 죽어야 끝난다." 연기 경력 35년을 넘기고 우리 시대 최고의 연기파 스타로 평가받는 최민식의 말이다.[221]

최민식이 자신의 꿈이자 최고의 스승으로 지칭한 이순재와 나문희는 어떤 배우인가. 이순재는 1956년 연극 〈지평선 너머〉 무대에 오르며 배우로 첫선을 보인 뒤 1957년 한국 최초의 TV 방송사인 HLKZ-TV의 생방송 드라마 〈푸른 협주곡〉에 출연했고 1960년 KBS 라디오 연속극 〈애증 산맥〉에서 목소리 연기를 선보였으며 1962년 1월 19일 방송된 KBS TV 드라마 〈나도 인간이 되련다〉를 통해 시청자와 만났다. 1963년 영화 〈그 땅의 연인들〉에 출연해 관객을 접했다. 그리고 90세가 된 2024년 시트콤 〈개소리〉와 연극 〈리어왕〉의 주연으로 시청자와 관객을 만났다. 이순재는 70년 가까운 긴 세

월 동안 쉼 없이 100여 편의 연극, 170여 편의 TV 드라마, 150여 편의 영화의 주·조연으로 활약했다. 1961년 MBC 성우로 연예계에 입문한 후 배우로 전업한 나문희는 드라마와 영화, 연극, 뮤지컬을 오가며 왕성하게 활동하고 있다. 2017년 76세에 주연으로 나선 영화 〈아이 캔 스피크〉를 통해 생애 처음 청룡상 여우주연상을 비롯한 영화제의 여우주연상 트로피를 거머쥔 것을 비롯해 80대에도 식탁용 배우가 아닌 주연으로 활약하며 대중을 만나고 있다. 2024년 개봉한 영화 〈소풍〉의 주연으로 나선 나문희는 인간의 심연까지 드러내는 광대한 연기력으로 인생의 의미와 감동을 전하는 연기 경력이 60년이 넘는 원로 배우다.

"한국에서 온 윤여정입니다. 지구 반대편에 살아서 오스카 시상식은 TV로 보는 이벤트였는데 제가 직접 참석하니 믿기지 않네요. 저는 경쟁을 싫어합니다. 제가 어떻게 글렌 클로즈를 이기겠어요? 다섯 명 후보가 모두 각자 다른 영화에서의 승자입니다. 오늘 제가 여기에 있는 것은 단지 조금 더 운이 좋았을 뿐입니다." 윤여정은 1980년대 미국으로 이주해 정착하는 한인 가정을 다룬 영화 〈미나리〉에서 할머니 역을 연기해 2021년 4월 25일 열린 제93회 아카데미영화제에서 한국 배우 최초, 아시아 배우로는 1957년 〈사요나라〉의 일본계 미국인 우메키 미요시梅木美代志에 이어 두 번째로 여우조연상을 수상했다. 오스카 트로피를 들어 올리며 한국 영화사뿐만 아니라 세계 영화사를 새로 쓴 순간의 윤여정은 연기 경력 55년의 74세 노배우였다.

이미자가 '트롯 100년 대상'을 받았다. 신예 스타 임영웅 영탁부터 중견 스타 주현미 태진아 남진까지 열렬히 박수를 보냈다. 2020년 10월 1일 열린 TV조선의 〈2020 트롯 어워즈〉는 트로트 100년을 결산하는 시상식을 표방했는데 영예의 대상을 이미자가 차지했다. 1959년 〈열아홉 순정〉으로 데

뛰한 이미자는 2024년 전국을 순회하며 데뷔 65주년 기념 콘서트 무대에 서는 등 60년 넘게 〈동백 아가씨〉를 비롯한 수많은 노래를 부르며 대중 곁을 지켰다.

1988년 5월 8일부터 2022년 6월 8일 숨지기 직전까지 34년 동안 KBS 〈전국노래자랑〉을 진행해 온 송해는 살아생전에 한국 방송사와 스타사에 두 개의 위대한 기록을 수립했다. 하나는 한 프로그램 최장기 진행 기록이고 또 하나는 기네스 세계기록에 등재된 95세 현역 최고령 진행자 기록이다. 1927년 출생한 송해는 1955년부터 창공악극단 무대에 서면서 연예인의 삶을 시작했는데 95세까지 67년 동안 방송과 무대 활동을 활발하게 전개했다.

생존 경쟁이 치열해 단명 연예인이 넘쳐나는 대중문화계에서도 의미 있는 성취와 가치 있는 성과를 거두며 50~70년 동안 현역으로 꾸준하게 활약하며 연예인들에게는 활동의 좌표가 되는 훌륭한 스승으로서 그리고 대중에게는 인생의 의미를 전달하는 가치 있는 사표로서 역할을 하는 배우와 가수, 코미디언과 예능인이 있다.

대중문화계는 젊음을 가장 많이 선호하고 왕성하게 소비하는 곳이다. 문화 상품의 강력한 소비층인 10~20대에게 소구되는 10~30대 젊은 스타들이 대중문화 시장을 장악하고 있다. 1970년대 이후 10~20대가 대중문화 소비의 강력한 주체로 나서면서 10~30대 연예인을 내세운 드라마와 예능 프로그램, 영화, 대중음악 등 문화상품이 본격적으로 제작돼 젊은 연예인 지상주의가 고착화했다. 실물 음반 중심에서 음원 중심으로 대중음악 시장이 변화하고 이미지의 전복, 뉘앙스의 일탈, 의미의 전환 등 젊은 층이 선호하는 웃음의 코드가 예능 프로그램과 개그 프로그램을 지배한 데다 OTT와 SNS를 비롯한 뉴미디어의 등장과 대중문화 제작 환경의 변화로 인해 연예인의

순환 주기도 매우 빨라져 배우와 가수, 예능인의 활동 수명은 더욱더 짧아지고 있다.

이런 이유로 배우가 결혼하고 40대에 접어들면 TV 드라마와 영화의 주연 자리에서 밀려나고 50~80대 연기자는 밥 먹는 장면에만 모습을 보이는 '식탁용 배우'로만 나서는 풍경이 일상화했다. 10~20대 아이돌 가수들이 인기 음악 프로그램과 음원 차트를 장악하고 중장년 가수들은 KBS 〈가요무대〉 같은 트로트 프로그램만을 통해 볼 수 있다. 개그 프로그램과 예능 프로그램에선 40년 이상 활동하는 현역 개그맨과 예능인을 보기가 쉽지 않다.

하지만 대중의 사랑을 받으며 50~70년 긴 세월 동안 맹활약하며 드라마와 영화, 대중음악, 예능 프로그램과 개그 프로그램, 공연의 발전을 견인하는 장수 연예인도 있다.

2023년 관객과 만난 〈노량: 죽음의 바다〉와 2022년 개봉한 애틋한 부녀의 사랑을 담은 〈카시오페아〉, 2021년 상영한 광주 민중항쟁을 다룬 영화 〈아들의 이름으로〉의 주연으로 출연한 안성기는 노년이라는 단어 자체가 어울리지 않을 정도로 다양한 장르의 영화에서 맹활약하며 1957년 영화 〈황혼 열차〉로 데뷔한 이후 60여 년 한국 영화계를 선도한 우리 시대 최고의 배우다. 한국 영화사를 수놓은 〈바람 불어 좋은 날〉 〈만다라〉 〈남부군〉 〈실미도〉 〈인정사정 볼 것 없다〉 등 160여 편의 영화를 통해 한국 영화의 위상을 격상시키며 1,000만 관객 영화 시대를 이끈 주역이 안성기다. 1962년 KBS 1기 탤런트로 연기를 시작한 국민 배우 김혜자는 60여 년 동안 드라마 〈개구리 남편〉 〈전원일기〉 〈사랑이 뭐길래〉 〈엄마가 뿔났다〉 〈눈이 부시게〉 〈우리들의 블루스〉와 영화 〈만추〉 〈마더〉의 주연으로 나서며 작품의 성격과 느낌마저 규정하는 접신의 경지에 이른 캐릭터 표출력과 연기력으로 드라마

와 영화의 발전을 견인했다. 1965년 국립극단 단원으로 연기에 입문한 배우 최불암은 〈전원일기〉〈수사반장〉 같은 한국 방송사에 남을 드라마의 주연으로 나서 곤경에 처한 사람에게 용기를 주고 좌절에 빠진 사람에게 희망을 안기며 인생의 좌표 역할을 했을 뿐만 아니라 한국 드라마 장르와 포맷의 지평을 확장한 스타다. 1972년 MBC 탤런트 공채로 연기를 시작해 50년 넘게 본능에 가까운 동물적 감각으로 캐릭터에 생명력을 불어넣는 탈개성화한 연기력으로 드라마의 완성도와 시청률을 높인 배우 고두심은 대다수 연기자가 방송사 연기대상 근처에도 가보지 못하고 배우 생활을 마감하는 상황에서 KBS에서 세 차례, MBC에서 두 차례, SBS에서 한 차례, 방송 3사에서 여섯 번의 연기 대상을 받는 전인미답의 대기록을 세웠다.

이들 외에도 87세의 나이 그것도 심장박동기를 달고 2024년 연극 〈고도를 기다리며〉와 영화·드라마에 출연한 신구를 비롯해 김영옥 박근형 김용림 강부자 정혜선 반효정 백일섭 이정길 주현 박인환 손숙 임현식 김용건 선우용녀 정영숙 박원숙 김수미 한진희 임채무 정동환 같은 연기 경력 50년이 넘는 명배우들이 스크린과 TV 화면, 그리고 연극 무대를 화려하게 수놓고 있다.

10~20대 아이돌 가수들이 득세하고 하나의 히트곡만 남기고 대중의 시선에서 사라진 원히트-원더 가수들이 홍수를 이루는 대중음악계에서도 50년 넘게 방송과 무대를 장악하고 대중의 높은 인기를 누리며 스타의 지위를 유지하는 연예인이 있다. 특히 이미자처럼 트로트 가수 중에는 성인 대중의 강력한 팬덤과 수많은 히트곡, 활발한 방송·무대 활동을 무기 삼아 오래도록 대중과 만나는 장수 연예인이 적지 않다. 1960년대 데뷔해 1970년대 대한민국을 양분시키며 최고 스타로 부상한 남진과 나훈아는 50년 넘게 신곡

을 지속해서 발표하고 방송과 무대를 통해 대중과 활발하게 소통하고 있다. 하춘화 송대관 김연자 태진아 등도 50~60년 활동을 하면서 높은 인기를 얻고 있는 트로트 가수다. 1960년대 후반과 1970년대 초중반 청년문화의 첨병 역할을 한 포크 음악으로 데뷔하고 활동한 송창식 윤형주 이장희 조영남 양희은 한대수 김세환은 50여 년 경력의 포크 가수다.

최고의 스타로 가장 오랫동안 대중의 곁을 지킨 가수는 바로 조용필이다. 조용필은 1968년 밴드 '에트킨즈'를 통해 데뷔한 이후 한국 가수 최초로 100만 장 음반 판매량을 기록한 〈창밖의 여자〉를 비롯해 〈허공〉〈단발머리〉〈못찾겠다 꾀꼬리〉〈친구여〉〈여행을 떠나요〉〈한오백년〉 등 록부터 트로트까지 다양한 장르의 음악을 발표해 한국 대중음악의 지평을 확장하는 동시에 전 국민이 따라 부를 수 있는 메가 히트곡을 가장 많이 양산한 국민 가수로 한국 대중음악사의 한 획을 그었다. 조용필은 1986년 일본에 진출해 100만 장 음반 판매량을 기록해 골든디스크상을 수상하고 수교 전인 1988년 한국 가수 최초로 중국 베이징 무대에 오르며 해외 활동의 성과를 거뒀을 뿐만 아니라 오랫동안 잠실올림픽 경기장 콘서트를 비롯한 다양한 무대를 펼쳐 한국 가수의 공연 문화 패러다임도 새로 썼다.

웃음의 코드와 대중의 취향이 급변하기 때문에 오랫동안 예능 스타의 지위를 유지하는 개그맨과 예능인은 많지 않다. 이런 가운데 전유성은 '개그맨'이라는 용어 창안부터 그의 아이디어에서 출발한 〈개그 콘서트〉의 코너 '앵콜 개그'를 비롯한 수많은 코미디 프로그램과 코너 포맷 개발, 예원예술대 코미디연기학과 신설까지 한국 예능계에서 그 누구도 하지 못한 유의미한 성과를 낸 예능 스타다. 전유성은 1968년 코미디 작가로 출발한 뒤 50년 넘게 방송과 공연을 통해 타의 추종을 불허하는 아이디어를 동원해 웃음을

주며 한국 예능 프로그램과 코미디의 스펙트럼을 확장했고 길거리 공연, 코미디 극장 신설 등 개그 공연문화 발전을 주도했으며 이영자 신봉선 박휘순 김민경 등 뛰어난 자질과 실력을 갖춘 많은 개그맨을 발굴하고 배출해 코미디 인적 인프라 조성에 크게 기여했다.

단명 연예인의 홍수 속에 50~70년 동안 활동하는 장수 연예인은 어떤 특징이 있을까. 장수 연예인은 드라마와 영화, 개그·예능 프로그램, 음반·음원, 공연 같은 대중문화 콘텐츠의 흥행에 중요한 역할을 하며 장기간 흥행파워를 유지한다. 57.3%로 일일극 최고 시청률을 수립한 〈보고 또 보고〉, 64.8%로 역대 사극 시청률 1위에 오른 〈허준〉, 64.9%라는 역대 2위 시청률을 기록하고 한류의 진원지 역할을 한 〈사랑이 뭐길래〉의 주연으로 나선 이순재, 한국 영화 최초로 1,000만 관객을 동원한 〈실미도〉의 주연으로 나선 것을 비롯해 영화엔터테인먼트 미디어 《더 스크린》이 작품 관객 수, 해당 연도 관객, 주·조연 가중치를 고려해 집계한 1984년부터 2008년까지의 영화배우 흥행파워에서 1위를 차지한 안성기, 한국 가수 처음으로 〈창밖의 여자〉로 100만 장 음반 판매 기록을 수립하고 1,000만 장 앨범 판매 기록도 세웠을 뿐만 아니라 진행하는 공연마다 매진 행진을 펼치는 조용필처럼 오랫동안 높은 인기를 바탕으로 강력한 흥행파워를 보인 연예인이 장수한다.

연기력, 가창력, 예능감 등 활동 분야에서 뛰어난 실력과 대체 불가의 개성과 이미지를 드러낸 것도 장수 연예인의 공통점이다. 영혼까지 보여주는 연기 9단의 연기력을 펼치는 김혜자 나문희, 노래로 감동을 주는 빼어난 가창력을 가진 이미자 송창식, 탁월한 아이디어로 코미디의 형식과 내용을 진화시킨 전유성 등은 뛰어난 실력과 돋보이는 개성, 대중이 선호하는 이미지를 보여주며 오랫동안 왕성하게 활동하고 있다. "연습하고 또 연습하는 길밖

에 없지요. 아이돌그룹부터 외국 뮤지션까지 다양한 가수들의 음악을 듣고 공부하고 훈련해야지요. 나이가 많아지고 몸도 늙어 가고 있지만, 음악 듣는 걸 통해 계속 배우고 있습니다." 혹독한 훈련과 지속적인 공부를 통해 갖춘 최고의 가창력이 가왕 조용필의 장수 비결이다.[222]

대중의 취향과 미디어 환경, 그리고 대중문화 수용자의 변화에 능동적으로 대처하며 시대의 트렌드를 담보하고 부단한 자기 혁신을 꾀하는 것도 장수 연예인에게 나타나는 특징이다. 과거 히트곡의 인기에 안주하지 않고 새로운 트렌드의 신곡을 지속해서 발표하고 공연마다 첨단의 무대 세트와 조명, 사운드 기기를 활용하는 나훈아와 남진, 자신을 부단히 연마해 연기의 상투성과 전형성을 제거하고 시대의 변화를 담보한 신선한 연기 스타일을 보여주는 나문희 고두심 안성기는 50년 넘게 롱런하고 있다. 나문희는 "관객과 시청자에게 감동을 선사하는 연기는 왕도도 없고 경력도 필요 없다. 연기가 늘었다는 말을 들을 수 있도록 노력하는 것뿐이다"라고 강조한다.[223]

철저하게 사생활을 관리하며 대중의 기대에 어긋나지 않고 영화, 드라마, 예능 프로그램, 공연, 음반과 음원, 뮤직비디오 등 공동 작업에 참여하는 동료 연예인과 스태프를 배려하는 자세를 보이는 것도 장수 연예인의 유사점이다. 김혜자 최불암 같은 장수 연예인은 불법 행위나 문제 있는 사생활로 야기된 추문, 나이와 경력, 명성을 권력 삼아 행하는 갑질 요구 같은 행태는 전혀 보이지 않고 오랫동안 선행과 사랑 나눔에 나서고 동료 연예인에 대해 따뜻한 배려로 일관했다.

연기와 가창, 예능에 대한 열정과 실력 그리고 노력으로 물리적 나이를 무력화하며 대중에게 감동과 즐거움을 주는 장수 연예인들은 화려한 경력과 수입, 인기를 좋아하고 스크린과 TV 화면, 무대 밖에서 살아나는 연예인이

아닌 영화와 드라마, 예능 프로그램, 음악을 사랑하며 스크린과 TV 화면, 음반과 음원, 무대에서 진정으로 살아나는 연예인이기에 값진 성취를 하며 현역 배우, 가수, 예능인으로 오랫동안 맹활약하는 것이다.

생존 경쟁이 치열하고 대중의 선택을 받기 힘든 영화, 드라마, 코미디와 예능프로그램을 비롯한 대중문화 분야에서 50~70년 동안 문화 콘텐츠의 진화를 이끈 연예인과 스타는 후배 연예인뿐만 아니라 다른 분야의 종사자 더 나아가 일반 대중에게도 긍정적인 영향을 미치는 롤모델 역할을 한다. 특히 장수 연예인은 젊은 층이 삶의 전형으로 삼을 진정한 어른 부재의 공백을 메우며 이상적인 어른 사표師表 기능을 한다.

송강호 정우성 서태지 아이유…
SKY 공화국 전복시킨
중 · 고졸 연예인들

2023년 임용된 신임 법관 121명 중 서울대 · 고대 · 연대SKY 출신은 73명으로 60.3%에 달했는데 서울대 학부를 나온 법관이 47명으로 가장 많았고, 15명의 연세대와 13명의 고려대가 뒤를 이었다.[224] 2023년 국내 1,000대 기업 최고경영자CEO 중 SKY 출신 비율은 29.9%로 서울대 출신이 189명(13.8%)으로 가장 많았고 113명(8.2%)의 연세대와 108명(7.9%)의 고려대가 3위권에 포진했으며 다음은 한양대(64명), 성균관대(37명), 부산대(37명) 순이었다.[225] 2024년 4월 10일 실시된 22대 총선 당선자 300명 중 최종 학력(대학 · 대학원)이 SKY인 사람은 119명으로 39.6%에 달했다.[226] 1960~2000년《조선일보》《중앙일보》《동아일보》《한국일보》《한겨레신문》《경향신문》등 10개 중앙 일간지 편집국장 184명의 출신 대학은 서울대가 64%인 110명으로 가장 많았고 고려대는 7%인 13명, 연세대는 6%인 10명으로 SKY 출신이 77%에 달했다.[227] "못 배운 XX가. 그러니까 그 나이 처먹고 배달이나 하지." 코로나 때문에 마스크를 써달라는 배달 기사에게 20대 청년이 한 막말이다. 2021년 8월 17일 서울 마포구의 한 오피스텔에서 벌어진 사건 영상이 온라

인 커뮤니티에 공개되고 SBS에 보도되면서 공분을 자아냈다. 폭언한 청년은 고려대 과잠(대학교 학과 점퍼)을 입고 있었다.

대한민국이 SKY 공화국이자 학벌사회라는 사실을 적나라하게 보여주는 증표들이다. 학교 수준에 따른 과시와 멸시, 우월감과 열등감의 법칙에 지배 받으며 대학 서열과 학력에 따른 차별을 당연시하는 사람들이 급증한다. 대한민국은 출신 학교의 등급을 중요하게 여기는 학벌 사회다. 학벌과 출신 대학은 물질적 기반 획득을 위한 도구이고 직장과 계급의 상층부를 오르기 위한 수단이다. 성별, 장애, 인종, 종교, 사상, 성적 지향, 사회적 신분과 함께 한국 사회에서 차별을 야기하는 요소가 학력이다. '서울대의 나라' 'SKY 공화국' '서연고 · 서성한 · 중경외시…'라는 표현에서 단적으로 드러나듯 대학 서열과 학교 · 학과 등급을 나누고 정시생과 수시생, 특별전형을 구분 짓는 학력위계주의가 한국 사회를 강력하게 지배한다. 학교 스펙이 취업, 승진부터 결혼, 사교에 이르기까지 삶의 전반에 걸쳐 막대한 영향을 미치는 대한민국에서 학벌과 학력이 위력을 발휘하지 못하는 곳이 있다. 연예계다.

한국 대중음악사에 가장 위대한 가수로 평가받는 조용필, 대중음악계의 혁명적 변화를 이끈 서태지, 일본에서 K팝 한류를 촉발한 보아, 배우 겸 가수로 맹활약하는 한류스타 아이유와 수지, KBS를 비롯한 방송 3사 연기대상을 6차례 수상한 고두심, 칸국제영화제 남우주연상을 받으며 한국 영화와 배우의 위상을 격상시킨 송강호, 강력한 스타파워로 한국 영화 흥행을 이끈 정우성, 한국 예능계의 트렌드와 판도를 좌우하는 유재석과 강호동, 여성 주도의 예능 프로그램을 견인하는 박나래는 대중음악, 영화와 드라마, 예능의 최정상에 있는 톱스타다. 그리고 대학을 졸업하지 않은 연예인이다. 이들은 고졸 혹은 고교 · 대학 중퇴자다. 정 · 관계, 경제계, 언론계, 법조계, 교육계

등 한국 사회의 다른 분야에서 대학을 졸업하지 않은 사람이 최정상에 오르는 것은 상상조차 하기 힘들다.

연예계에선 대학 간판이 중요한 것이 아니라 실력이 무엇보다 중요하다. 아무리 좋은 대학을 나와도 연기력과 가창력, 예능감을 갖추지 못하면 대중의 외면을 받아 쉽게 도태된다. 서울대 학력과 출중한 외모를 가진 김태희는 인기를 얻어 스타 반열에 올랐지만, 연기력 부족으로 배우로서 좋은 평가를 받지 못했다. 중견 배우 이순재가 연기자로서 최고 위치에 오른 것은 서울대 출신이어서가 아니라 연기력과 캐릭터 창출력이 타의 추종을 불허할 정도로 출중하기 때문이다. "송강호에게 출신 대학을 묻지 않는다. 사람들은 송강호가 어느 대학을 졸업했는지 모른다. 연기를 정말 잘하기 때문이다. 서울대 출신이라는 학력은 배우 생활과 전혀 상관없는 거다. 대학을 졸업한 지 오래 지났는데도 사람들이 아직도 나를 서울대 출신 배우로 생각하면 내가 연기를 못 하는 거다." 정진영이 자신이 '서울대 출신 배우'로 명명되는 것에 대해 밝힌 소회다.[228]

학벌과 대학 스펙이 연예인의 경쟁력과 인기를 좌우하는 영화, 드라마와 예능 프로그램, 음반과 음원, 공연 등 문화 상품의 흥행에 영향을 주지 못하는 것도 연예계에서 학력의 위력이 발휘되지 못하는 요인이다. 영화와 음반·음원, 드라마, 예능 프로그램을 비롯한 대중문화 상품의 흥행을 좌우하는 것은 연예인의 출신 대학이 아닌 연기자와 가수, 예능인의 활약과 실력, 작품의 완성도와 독창성, 화제성 등이다.

연예인의 스타화에 중요한 역할을 하는 것이 대중이 선호하거나 욕망하는 이미지의 창출이다. 연예인의 이미지는 영화, 드라마, 예능 프로그램, 음악, 광고 등 대중문화 상품과 대중매체에서 유통되는 사생활 정보가 어우러

져 구축된다. 분명 서울대, 고려대, 연세대를 비롯한 명문대 스펙은 연예인의 이미지에 긍정적 영향을 미치지만, 절대적인 것은 아니다. 단아하고 청순한 이미지의 이영애 송혜교, 섹시하고 주체적 이미지의 김혜수 이효리, 터프가이 이미지의 최민수처럼 상당수 연예인이 학력과 상관없이 대중이 선호하는 이미지를 창출해 스타덤에 올랐다. 이들의 이미지 조형에 출신 대학이나 학력 스펙의 영향은 전무했다.

고교생 때 연습생으로 발탁된 뒤 훈련을 거쳐 1996년 데뷔해 스타덤에 오른 H.O.T를 시작으로 1990년대 중반부터 초중고생들이 연예계에 데뷔하는 경향이 두드러지면서 많은 연예인이 대학을 군대 연기용으로 활용하거나 이미지 개선용으로 전락시킨 것도 연예계에서 학력 스펙의 영향력을 무력화했다. 물론 "대학에서 연기를 전공해 이론과 실기를 배운 것이 영화와 연극, 드라마에 출연해 연기할 때 많은 도움이 된다"라는 하정우처럼[229] 자신이 활동하는 영화, 드라마, 예능 그리고 대중음악 분야에서 전문성과 실력을 제고하고 사회 구성원으로 살아가는 데 필요한 교양을 쌓기 위해 대학에 진학하는 연예인도 존재한다. 하지만 특기자 전형 등을 통해 대학에 입학한 연예인 상당수가 수업에 모습을 드러내지 않은 채 연예 활동만 하는 '유령 대학생'이다. 수업조차 듣지 않는 무늬만 대학생인데도 연예인들은 졸업식에선 당당하게 학사모를 쓴다. 연예인을 홍보 전령사로 활용해 대학 마케팅에 나서는 대학 당국의 문제 많은 학사관리 덕분이다. 유령 대학생 연예인 증가와 이에 따른 비판적 여론의 고조 역시 연예인의 학력 영향력을 퇴색시키는 원인으로 작용한다.

무늬만 대학생을 거부하며 대학에 진학하지 않고 연예 활동에 전념하며 최정상에 오르는 소신파 · 실력파 연예인 증가도 연예계에서 학력 스펙을 무

용지물로 만드는 데 일조했다. "대학에 진학해도 수업에 못 나갈 것 같아서 대학 진학을 포기했다. 나중에 잘할 수 있을 때 대학에 가고 싶다"라는 아이유외[230] "사실 내 직업은 학벌을 중요시하지 않는다. 학벌보다는 사람의 감성이나 능력이 중요하다고 생각한다. 대학 가봤자 출석도 못 하고 유령 학생이 될 게 뻔하다. 그런 대학은 의미가 없다"라는 보아가[231] 대표적인 경우다.

연예계에는 중학교를 그만둔 뒤 검정고시를 통해 중·고등학교 졸업 학력을 인정받은 보아, 고등학교를 자퇴한 서태지 정우성, 전문대학을 중퇴한 송강호 유재석부터 서울대 출신의 이적 이하늬, 미국 뉴욕대학교를 졸업한 이서진과 미국 버클리 음악대학 출신의 김동률, 스위스 로잔 연방공과대학에서 박사학위를 취득한 루시드폴 같은 외국 대학 졸업자까지 다양한 학력의 연예인이 활동하고 있다.

서울대 출신 연예인은 이순재 김창완 정진영 김의성 유희열 서경석 이적 이하늬 김태희 이상윤 장기하 버벌진트 옥자연 이시원 등이고 연세대 졸업 연예인은 이장희 안내상 윤종신 이윤석 박진영 전현무 호란 등이다. 김상희 예수정 김종진 성시경 서문탁 이인혜 이훈 박혜수는 고려대 출신 연예인이고 차인표 이서진 타블로 이필립 김동률 박정현은 외국대학 출신 연예인이다. 대학에서 연극·영화나 실용음악을 전공한 연예인도 적지 않다. 중앙대 연극영화과 출신은 박근형 이정길 전유성 서인석 이영하 유인촌 전영록 유지인 주병진 최란 정보석 박중훈 이재룡 배종옥 손현주 전인화 김희애 고소영 김상경 염정아 임창정 김희선 하정우 이정현 김래원 장나라 현빈 박신혜 고아라 신세경 수영 유리 등이다. 동국대 연극영화과 출신은 이덕화 강석우 임예진 이경규 최민식 한석규 이경실 김혜수 고현정 유준상 박신양 이정재 이미연 전지현 신민아 박민영 한효주 박하선 윤아 서현 등이다. 한양대 연극

영화과 출신은 최불암 남진 임현식 권해효 설경구 박미선 조혜련 장근석 김민정 정일우 등이다. 신구 정동환 유동근 최민수 유호정 안재욱 황정민 전도연 김명민 유해진 라미란 김하늘 조정석 박서준 이영자 신동엽 남희석 이휘재 송은이 김건모 장윤정 조장혁 김범수는 서울예술대학 졸업 연예인이고 오만석 김동욱 이제훈 변요한 박정민 양세종 유선 이유영 이소연 한예리 정소민 박소담 이상이 안은진은 한국예술종합학교 출신 연예인이다. 경희대 포스트모던음악학과를 졸업한 연예인은 비 정용화 윤두준 규현 예은이고 호원대 실용음악과 출신 연예인은 손승연 백아연 유성은이다.

다양한 학력의 연예인이 활동하고 학력 위계주의가 위력을 발휘하지 못한 연예계에서도 학력 마케팅은 종종 전개된다. 「서울대 출신 배우 이시원, 대학 동문 의사와 결혼」 「카이스트 이장원과 연세대 배다해, 엘리트 연예인 부부 탄생」 「서울대 출신 개그맨 서경석, 공인중개사 도전」 「고대 출신 성시경과 연대 나온 백종원 MC로 나서 방송 재미」처럼 언론이나 연예기획사가 연예인의 명문대 학력을 전면에 내세운 보도나 홍보 마케팅을 하고 있다. 학벌과 학력이 영향을 미치지 못하는 연예계에서도 서울대, 고대, 연대 등 명문대 간판 마케팅이 전개되는 것은 적지 않은 문제가 있다. 연예인의 명문대 마케팅은 역설적으로 연예인은 무식하고 공부하지 않는다는 편견과 왜곡된 인식을 조장하기 때문이다.

학벌과 학력이 막대한 영향을 미치며 많은 문제를 초래하는 'SKY 공화국', 대한민국의 연예계에선 서울대 약발이 일절 통하지 않는다. 대학 간판이 아닌 실력과 노력으로 치열하게 경쟁하는 연예인들이 한국 대중문화와 한류를 주도한다. 영화, 드라마, 코미디와 예능 프로그램, 대중음악, 댄스, 패션쇼, 공연 등 다양한 대중문화 분야에서 혁혁한 성과를 내며 맹활약하는 중

고졸 연예인들이 SKY 공화국의 학벌 사회를 창조적으로 해체하며 의미 있는 변화를 이끌고 있다.

오순택 강수연 H.O.T 싸이 윤여정 이정재⋯
연예인의 **국제적 위상 높인 주역들**

한국은 2021년 좋은 국가 지수Good Country Index 기준 전 세계에 미치는 문화 영향력 부문에서 169개국 중 6위를 차지했다. 콘텐츠 관련 문화상품의 국제시장점유율IMS에서 한국은 2004년 세계 15위(1.6%)에서 2019년 5위(5.8%)로 10계단 도약했다. 2021년 한국의 콘텐츠 시장 규모는 9,798억 달러의 미국, 4,461억 달러의 중국, 2,082억 달러의 일본, 1,203억 달러의 영국, 1,130억 달러의 독일, 773억 달러의 프랑스에 이어 702억 달러로 7위에 올랐다. 2023년 12월 기준 해외 한류 팬은 119개국의 2억 2,497만 명에 달했다. 「From BTS to ⟨Squid Game⟩: How South Korea Became a Cultural Juggernaut(방탄소년단부터 ⟨오징어 게임⟩까지: 한국은 어떻게 문화 거물이 되었나)」 2021년 11월 3일 자 미국 《뉴욕타임스》의 기사 제목처럼 한국은 분명 대중문화 강국이다. 미국과 서구 대중문화가 세계를 지배하는 상황에서 비서구 국가 중 유일하게 한국의 영화, 드라마, 예능 프로그램, 대중음악, 웹툰, 게임 등 다양한 문화 콘텐츠가 세계 각국에서 인기를 얻고 있다.

K-콘텐츠에 대한 세계적 열기를 고조시키며 한국의 국제적 위상을 격상

시킨 주역이 바로 스타와 연예인이다. 배우, 가수, 예능인, 모델, 댄서 등이 세계 각국에서 인기를 얻고 있는 한류의 진원지인 대중문화 콘텐츠의 내용과 형식을 구성할 뿐만 아니라 세계적인 대중문화 시상식에서 두드러진 성과를 거두고 미국과 일본, 중국 등 해외 영화와 드라마, 공연에 진출해 한국 콘텐츠와 연예인의 위상을 제고하기 때문이다.

MBC 드라마 〈사랑이 뭐길래〉가 중국 CCTV에서 1997년 방송돼 수입 드라마 사상 2위에 해당하는 4.2%의 평균 시청률을 기록한 것을 계기로 중국과 대만, 동남아에서 일기 시작한 한류는 일본, 미국, 프랑스, 멕시코, 호주, 이집트 등 전 세계로 확산됐다. 한류는 세계 인구의 0.7%인 한국의 대중문화가 세계 각국으로 확산한 '0.7%의 반란'이자 한국 최대 문화적 사건으로, 한국 대중문화가 서구와 비서구 가릴 것 없이 전 세계 문화 시장으로 전파된 초국가적 문화 현상이다. 한국은 비서구권 국가로는 처음으로 한류를 통해 대중문화의 주요 분야와 디지털 기술·문화를 아시아는 물론 북미와 유럽 등 서구권을 포함한 전 세계로 전파한 문화강국 그리고 디지털 강국임을 입증했다.[232]

한류를 세계 각국으로 확산시키며 한국 대중문화와 가수, 배우, 예능인의 위상을 높인 주체는 스타와 연예인이다. 중국에서 한류를 촉발시킨 드라마 〈사랑이 뭐길래〉의 이순재 김혜자 최민수, 동남아로 한류를 확대한 〈별은 내 가슴에〉의 안재욱 최진실, 〈불꽃〉의 차인표 이영애, 〈의가형제〉의 장동건, 〈가을동화〉의 송승헌 송혜교 원빈 문근영, 2003년 NHK에서 방송돼 일본에서 신드롬을 일으키며 한류를 폭발시킨 〈겨울연가〉의 배용준 최지우 박용하, 〈아름다운 날들〉의 류시원 이병헌, 〈천국의 계단〉의 권상우 김태희, 〈파리의 연인〉의 박신양 김정은, 〈풀하우스〉의 송혜교 비, 한국 드라마 열기를

연예인도사람이다

세계로 확산시킨 〈대장금〉의 이영애 지진희 등이 초창기 드라마 한류를 견인한 연예인들이다. 또한, 1990년대 중후반 중화권을 중심으로 한국 대중음악의 인기도 고조되면서 드라마 한류와 함께 K팝 한류도 상승했다. 중국과 대만에서 인기를 끈 H.O.T, 클론, 베이비복스, NRG 등이 K팝 한류를 촉발했고 2001년 일본에 진출한 뒤 한국 가수 최초로 오리콘 차트 1위에 오른 보아와 동방신기가 K팝 한류를 일본을 비롯한 아시아 전역으로 확산시켰다. 1999년 역대 최고액인 130만 달러를 받고 일본에 수출돼 125만 명의 관객을 동원하며 한국 영화의 흥행 잠재력을 드러낸 〈쉬리〉의 한석규 송강호 최민식을 비롯해 〈엽기적인 그녀〉의 전지현 차태현, 〈외출〉의 손예진 배용준 등이 영화를 통해 한류를 상승시켰다.

2000년대 후반 들어 중국과 일본의 혐한류 기승과 한국 문화콘텐츠의 완성도 저하와 인기 하락 등으로 주춤하던 한류는 2010년대 들어 〈강남 스타일〉의 세계적 신드롬을 일으킨 싸이와 동방신기, 빅뱅, 소녀시대, 카라, 2NE1, 아이유 등 2세대 아이돌 가수가 일본을 비롯한 아시아뿐만 아니라 유럽, 아메리카, 중동 등 전 세계에서 K팝 한류의 폭발적인 인기를 견인했다. 장근석 박신혜의 〈미남이시네요〉와 이민호 김현중 구혜선의 〈꽃보다 남자〉 등이 일본과 중국 등에서 큰 인기를 얻어 드라마 한류도 한층 더 뜨거워졌다. 유튜브와 틱톡, 페이스북, 인스타그램 등 OTT와 SNS가 비약적인 발전을 하고 넷플릭스, 디즈니 플러스 등 글로벌 OTT가 한국에서 서비스를 개시한 2010~2020년대 한류는 질적·양적 성장을 거듭하며 글로벌 현상으로 자리했다. 3세대 아이돌인 엑소 방탄소년단 세븐틴 블랙핑크 트와이스 마마무는 팝 트렌드를 선도하는 미국을 비롯해 세계 각국에서 K팝을 팝의 중심부로 진입시키며 한류스타로 맹활약했다. 이어서 투모로우바이투게더 스트

연예인, 시대와 문화 바꾸다 - 사회·대중·문화 변화시킨 연예인들

레이키즈 있지 에스파 뉴진스 르세라핌 아이브 (여자)아이들 등 2010년대 후반과 2020년대 초반 활동을 시작한 4세대 아이돌은 세계 각국에서 강력한 팬덤을 구축하며 높은 인기를 구가했다. 외국 TV를 통해 보던 한국 드라마가 OTT의 등장과 대중화로 손쉽게 시청할 수 있게 되면서 〈상속자들〉의 이민호 박신혜 김우빈, 〈별에서 온 그대〉의 전지현 김수현, 〈태양의 후예〉의 송혜교 송중기, 〈도깨비〉의 공유 이동욱 김고은, 〈미스터 션샤인〉의 이병헌 김태리, 〈사랑의 불시착〉의 손예진 현빈, 〈나의 아저씨〉의 이선균 아이유, 〈오징어 게임〉의 이정재 정호연, 〈이상한 변호사 우영우〉의 박은빈, 〈킹덤〉의 주지훈 배두나, 〈수리남〉의 하정우 황정민, 〈카지노〉의 최민식, 〈더 글로리〉의 송혜교, 〈무빙〉의 한효주 조인성 류승룡 차태현, 〈눈물의 여왕〉의 김수현 김지원이 드라마 한류를 선도할 뿐만 아니라 세계 각국에서 강력한 팬덤을 형성하며 월드 스타로 떠올랐다. 2010년대 이후 드라마 중심의 방송 한류는 예능 프로그램까지 확대되며 〈무한도전〉의 유재석 박명수 하하 노홍철, 〈런닝맨〉의 유재석 김종국 이광수, 〈1박 2일〉의 강호동 이승기, 〈피지컬: 100〉의 추성훈 등이 예능 한류스타로 주목받았다. 이들 스타와 연예인이 한류를 통해 한국 대중문화 콘텐츠의 세계적 인기를 견인하고 한국을 문화강국으로 만든 일등공신이다.

세계적 권위의 대중문화상은 영화, 드라마, 예능 프로그램, 음악 등 문화상품과 연예인, 스타에 대한 품질, 명성, 실력, 가치를 공적으로 인증reputation해 주는 매우 중요한 기능을 할 뿐만 아니라 주관적이고 인상적인 평가가 난무하는 대중문화 분야에서 작품과 연예인에 대한 객관적 평가의 공식적 기준 역할을 한다. 더 나아가 대중문화상은 세계 각국 소비자에게 대중문화 작품과 연예인에 대한 선택의 길잡이 역할을 한다. 명성과 권위를 자랑하는 국

제적 대중문화상 수상을 이끌며 한국 대중문화 콘텐츠와 연예인의 위상을 높인 배우, 가수, 예능인도 적지 않다.

1980년대까지 한국 영화는 세계 영화의 변방이었고 국제영화제에서 주목받지 못했다. 세계 3대 영화제인 칸국제영화제, 베를린국제영화제, 베니스국제영화제에서 한국 영화 수상은 찾아보기 힘들었다. 1980년대 이전까지 한국 영화가 3대 영화제에서 수상한 것은 1961년 베를린영화제에서 〈마부〉의 명예상 성격의 특별 은곰상 수상이 유일했는데, 1987년 베니스영화제에서 임권택 감독의 〈씨받이〉로 강수연이 여우주연상을 수상하면서 세계 3대 영화제에서 한국 영화의 존재를 본격적으로 알렸다. 강수연은 세계 4대 영화제 중 하나인 모스크바영화제에서도 1989년 〈아제 아제 바라아제〉로 여우주연상을 받으며 월드 스타로 비상했다. 2000년대 이후 배우들의 활약에 힘입어 한국 영화는 발전을 거듭하며 세계적인 영화제의 수상 행진을 펼쳤다. 베니스영화제에선 2002년 문소리 설경구의 〈오아시스〉가 감독상과 신인배우상을 받았고 2004년 이승연의 〈빈집〉은 감독상을 수상했으며 2012년 조민수 이정진의 〈피에타〉는 대상인 황금사자상 트로피를 거머쥐었다. 칸영화제에선 2002년 최민식의 〈취화선〉이 감독상을 안았고 2004년 최민식 유지태의 〈올드보이〉는 심사위원대상을 수상했으며 2007년 전도연의 〈밀양〉은 여우주연상 트로피를 들어 올렸다. 2009년 송강호 김옥빈의 〈박쥐〉는 심사위원상을 차지했고 2010년 윤정희의 〈시〉는 각본상을 받았다. 2019년 송강호 이선균의 〈기생충〉은 대상인 황금종려상 트로피를 안았고 2022년 박해일의 〈헤어질 결심〉은 감독상을, 그리고 송강호 강동원 배두나 아이유의 〈브로커〉는 남우주연상을 수상했다. 베를린영화제에선 2004년 곽지민의 〈사마리아〉는 감독상을 받았고 2017년 김민희의 〈밤의 해변에서 혼자〉는

여우주연상을 차지했다. 2020년 김민희 서영화의 〈도망친 여자〉는 감독상을, 2021년 신석호 박미소의 〈인트로덕션〉은 각본상을, 2022년 이혜영 김민희의 〈소설가의 영화〉는 심사위원대상을, 2024년 권해효 이혜영의 〈여행자의 필요〉는 심사위원대상을 각각 수상했다. 송강호 전도연 김민희를 비롯한 영화의 주연부터 조연, 보조출연자까지 많은 연기자가 세계 3대 영화제의 수상을 이끌며 한국 영화와 배우의 존재감을 높였다. 미국영화제이지만 세계영화 판도에 큰 영향을 미치는 아카데미영화제에서도 수상하며 한국 영화와 배우의 인지도를 제고했는데 2020년 송강호 이선균 주연의 〈기생충〉이 작품상 감독상 각본상 국제장편영화상을 휩쓴데 이어 2021년 〈미나리〉의 윤여정이 여우조연상 트로피를 안았다. 이밖에 세계 4대 국제영화제의 하나인 모스크바영화제에서 이덕화가 1993년 〈살어리랏다〉로 그리고 손현주가 2017년 〈보통사람〉으로 각각 남우주연상을 받았다.

세계 3대 TV상인 반프 TV페스티벌, 국제에미상, 몬테카를로 TV 페스티벌의 수상을 이끈 스타와 연예인도 있다. 반프 TV페스티벌에서 2014년 최우수상을 받은 〈굿닥터〉의 주원 문채원, 2015년 최우수상을 차지한 〈불후의 명곡〉의 신동엽, 2016년 최우수상을 챙긴 〈눈길〉의 김새론 김향기와 국제 에미상에서 2022년 텔레노벨라 부문 상을 차지한 〈연모〉의 박은빈 로운, 그리고 몬테카를로 TV 페스티벌에서 2004년 최고작품상을 안은 〈늪〉의 박지영이 수상을 이끈 주역이다. 이밖에 휴스턴 국제 필름 페스티벌에선 2011년 이승기 한효주 주연의 드라마 〈찬란한 유산〉과 2013년 김병만이 주도한 예능 프로그램 〈정글의 법칙〉이 수상의 영광을 차지했다. 2021년 글로벌 OTT 넷플릭스에서 서비스돼 글로벌 시청 1위에 오르며 세계적 신드롬을 일으킨 〈오징어 게임〉은 2022년 골든글로브의 남우조연상과 미국배우

조합상의 드라마 남녀배우상을 수상했을 뿐만 아니라 미국 최고 권위의 TV 상인 에미상의 감독상 남우주연상 여우게스트상 등 주요부문 상을 휩쓸었다. 주조연으로 활약한 이정재 박해수 정호연 오영수 이유미가 〈오징어 게임〉의 수상을 이끌었다.

K팝 한류가 거세지면서 불가능해 보이던 미국의 3대 음악상, 빌보드 뮤직 어워드Billboard Music Awards와 아메리칸 뮤직 어워드American Music Awards에서 트로피를 들어 올리고 아시아 가수 최초로 그래미상Grammy Awards 수상 후보에 오르는 등 K팝 스타들의 수상 행진도 펼쳐졌다. 〈강남 스타일〉로 지구촌 신드롬을 일으킨 싸이는 2012년 40회 아메리칸 뮤직 어워드에서 'New Media' 상을 받아 한국 가수 최초의 수상 기록을 세웠으며 2013년 빌보드 뮤직 어워드에서 〈강남 스타일〉로 'Top Streaming Song Video' 트로피를 차지했다. 세계적인 팬덤을 구축하고 완성도 높은 음악을 연이어 발표한 방탄소년단은 빌보드 뮤직 어워드에서 2017년 'Top Social Artist'를 시작으로 2019년 'Top Duo/Group', 2021년 'Top Selling Song' 등 2022년까지 6년 연속 수상했고 아메리칸 뮤직 어워드에선 2018년부터 2022년까지 'TOUR OF THE YEAR', 'FAVORITE DUO OR GROUP-POP/ROCK', 'FAVORITE SOCIAL ARTIST' 'ARTIST OF THE YEAR' 등 주요 상을 차지했다. 방탄소년단은 이밖에 MTV 비디오 뮤직 어워드 등에서도 수상 행진을 이어갔고 아시아 가수로 유일하게 2021~2023년 그래미 어워드 수상후보에도 올랐다. 이밖에 블랙핑크, 세븐틴, 스트레이키즈, 뉴진스 등이 MTV 비디오 뮤직 어워드를 비롯한 세계적인 음악상을 받았다.

이처럼 한국의 영화와 드라마 · 예능 프로그램, 대중음악의 세계적 권위와 명성을 가진 대중문화상 수상을 이끈 배우, 가수, 예능인은 한국의 영화, TV

프로그램, 대중음악의 품질과 가치, 그리고 한국 연예인의 실력을 세계적으로 인정받게 하고 한국 문화상품의 경쟁력과 인지도를 확보시켜 소비 증가와 연예인 몸값 상승 등 다양한 부가가치를 창출했다.

해외 작품에 진출해 존재감을 드러내며 한국 연예인의 인지도를 높인 배우, 가수, 예능인도 적지 않다. 한국 배우와 예능인들은 외국의 드라마와 영화, 예능 프로그램에 진출하고 가수들은 월드투어를 전개해 외국 팬들과 만나면서 한류를 확산시키고 한국 연예인의 대중성을 제고했다.

한류가 촉발되면서 한국 연예인에 관한 관심이 고조되고 해외 팬덤이 형성되기 시작한 1990년대 중후반과 2000년대 초중반 중국과 일본의 영화와 드라마에 진출해 인기를 상승시킨 한국 연예인이 등장했다. 중국과 홍콩, 대만 등 중화권의 영화와 드라마에 출연한 배우는 〈띠아오만 공주〉의 장나라, 〈양문호장〉의 채림, 〈대기영웅전〉의 추자현, 〈사대명포〉의 차인표, 〈신화〉의 김희선, 〈다이아몬드 러버〉의 비, 〈태평륜〉의 송혜교, 〈무극〉의 장동건을 비롯해 장서희 박은혜 이태란 이정현 박시연 김소연 손예진 윤아 김태희 등이 중화권 작품에 출연했다. 2003년 〈겨울연가〉 신드롬으로 한류 열풍이 거세진 일본에 진출해 일본 드라마와 영화에 모습을 드러낸 한류 스타도 줄을 이었다. 2006년 일본 TBS가 방송한 드라마 〈윤무곡〉의 주연으로 활약한 최지우부터 2024년 일본 TBS가 내보내 한일 양국에서 인기를 얻은 드라마 〈Eye Love You〉의 남자 주연 채종협까지 류시원 박용하 윤손하 강지영 등 적지 않은 한국 배우가 일본 드라마에 출연했다. 또한, 2020년 영화 〈신문기자〉의 주연으로 빼어난 활약을 펼쳐 일본아카데영화제에서 최우수 여우주연상을 차지한 심은경과 세계적 거장 고레에다 히로카즈 감독의 〈공기인형〉의 주연으로 나선 배두나를 비롯해 변요한 한효주 김강우 안성

기 양익준 이나영 이준기가 일본 영화의 주연으로 출연해 한국 배우의 존재감을 드러냈다.

대중문화의 본산이자 최대 강국으로 세계 영화와 드라마 시장을 지배하고 있는 미국에 진출해 세계적 인지도와 인기를 확보한 한국 연예인도 많다. 한국계 미국인 배우가 아닌 한국인으로 할리우드에 처음 입성한 사람은 미국 유학길에 올랐다가 1967년 CBS 드라마 〈앨리윈터의 마지막 전쟁〉을 통해 데뷔하고 2000년대까지 〈쿵후〉〈007 황금 총을 가진 사나이〉 같은 미국 영화와 드라마에 출연한 오순택이고 한국 배우로 활동하며 할리우드에 최초로 진출한 배우는 1988년 한미합작 영화 〈아메리칸 드래곤〉에 이어 2003년 조나단 드미 감독의 〈찰리의 진실〉에 나선 박중훈이다.

박중훈 이후 한국 배우의 할리우드 영화·드라마 출연 행렬이 이어지고 있는데 가수 겸 배우로 활동하는 비는 2008년 워쇼스키 감독의 〈스피드 레이서〉의 주연으로 나섰고 〈닌자 어쌔신〉에선 역동적인 연기를 펼쳤으며 한류스타 이병헌은 2009년 영화 〈지. 아이. 조: 전쟁의 서막〉을 통해 할리우드에 진출한 이후 〈레드: 더 레전드〉〈매그니피센트 7〉의 주·조연으로 활약하며 미국에서도 스타의 입지를 굳혔다. 대체 불가의 이미지와 연기 스타일을 견지한 배두나는 2013년 할리우드 영화 〈클라우드 아틀라스〉를 시작으로 〈리벨 문〉의 주연 출연과 미국 드라마 〈센스 8〉 주인공 연기를 통해 강렬한 배역 소화력을 보여 미국 관객과 시청자의 호평을 받았다. 수현은 2015년 개봉한 할리우드 블록버스터 〈어벤져스: 에이지 오브 울트론〉의 조연으로 나서 화제가 됐고 마동석은 2021년 세계 각국 관객과 만난 마블의 히어로물 〈이터널스〉에 주연급으로 출연했고 박서준은 2023년 상영한 〈더 마블스〉를 통해 국내외 팬을 접했다. 2024년 디즈니 플러스를 통해 서비스돼 세

계 각국에서 열풍을 일으킨 블록버스터 드라마 〈애콜라이트〉의 주연 이정재와 세계적 찬사와 호평을 받은 미국 드라마 〈파친코〉의 주연 윤여정 이민호 김민하를 비롯해 한예리 한효주 신현준 이준기 박시연 유태오 등도 미국 영화와 드라마에 얼굴을 내밀었다.

2000~2020년대 드라마뿐만 아니라 예능 프로그램도 외국에서 인기를 끌면서 〈복면가왕〉 포맷이 미국, 태국 등 60여 개국에 판매되는 것을 비롯해 예능 프로그램과 포맷 수출이 활기를 띨 뿐만 아니라 한국 연예인의 해외 예능 프로그램 출연도 크게 늘었다. 중국 망궈 TV의 〈승풍 2023〉에 나선 추자현, 중국 후베이 TV의 〈사랑한다면〉에 출연한 이광수, 중국 CCTV의 〈딩거룽둥창叮咯咙咚呛〉에서 고정 멤버로 활약한 강타 김종국 조세호, 중국 후난위성 TV의 〈나는 가수다 시즌我是歌手〉에서 강력한 존재감을 드러낸 황치열을 비롯해 김희철 장혁 최시원 장서희 송승헌 한채영 박해진 이종석 보아 등이 외국 예능 프로그램에 진출해 웃음을 주며 한국 연예인의 인지도를 상승시켰다.

1959년 한국 가수 최초로 미국에 진출한 걸그룹 김시스터즈와 1960~1967년 일본과 미국으로 건너가 활약한 패티김을 비롯해 이성애 계은숙 김연자 등 가수들이 일본 등 외국에서 활동했다. 보아와 장나라 원더걸스는 각각 2001년, 2004년, 2009년 일본과 중국, 미국으로 건너가 현지에 체류하며 장기간 활약했다. 2000년대 후반부터 빅뱅 동방신기 아이유 소녀시대 엑소 방탄소년단 블랙핑크 트와이스 세븐틴 스트레이키즈 투모로우바이투게더 (여자)아이들 르세라핌 뉴진스 에스파 등 2~4세대 아이돌 가수들은 세계 각국을 순회하는 월드투어를 통해 해외 팬을 상시적으로 만나며 K팝과 한국 가수의 세계적 팬덤을 구축했다.

많은 배우, 가수, 예능인이 한류를 촉발하고 확산한 문화 콘텐츠 출연과 세계적인 대중문화상 수상, 해외 진출을 통해 한국의 대중문화와 연예인의 국제적 위상을 높였다.

이대엽 이주일 신성일 신영균 리아…
정치인으로 변신한 연예인에 대한 평가는?

2024년 4월 10일 22대 국회의원 선거 개표가 끝난 뒤 300명의 국회의원 당선자가 모습을 드러냈다. 조국혁신당 비례대표 중 눈길 끄는 당선자가 있었다. 1996년 데뷔해 〈눈물〉 등 히트곡을 내며 가수로 활동한 리아(김재원)다. 2016년 4월 13일 19대 국회의원 선거에서 3선에 도전했다가 낙선한 배우 출신 국회의원 김을동을 마지막으로 8년 동안 연예인 출신 국회의원을 볼 수 없다가 리아가 당선된 것이다. 개그맨 서승만은 더불어 민주연합 비례대표 후보에 올랐으나 당선되지 못했다. 이원종 김흥국 노주현 이기영 문성근 등 적지 않은 연예인이 22대 총선에서 민주당과 국민의 힘, 조국혁신당의 출마 후보의 후원회장을 맡거나 선거 운동에 나서기도 했다.

영화배우로 활동했던 로널드 레이건은 대선에서 당선돼 1981~1989년 미국 40대 대통령으로 재직했고 할리우드 스타 아놀드 슈워제너거는 2003년 캘리포니아 주지사에 당선되어 연임했다. 유명배우 숀 펜은 이라크 공격 명령을 내린 조지 부시 대통령에게 "악마 같은 존재"라고 맹비난했고 할리우드 스타 캐시 애플렉은 트럼프 대통령이 반이민 행정명령을 시행하자 "트

럼프 행정부의 정책들은 혐오스러워 오래가지 못할 것"이라고 비판했다. 이처럼 미국에선 정치에 나서거나 정권을 비판하는 정치적 행보를 하는 배우, 가수, 코미디언이 많다. 또한, 연예인들은 대통령 선거 기간에는 가치관과 정치색에 따라 특정 후보에 대한 지지 표명과 선거운동, 선거 모금에도 적극적으로 참여한다.

미국을 비롯한 외국에선 연예인의 대중성이 정치인으로서 성공을 좌우하는 호감도, 친근감, 신뢰감을 증가시키고 연예 활동을 통해 체득한 대중과의 효과적인 언어적 · 비언어적 의사소통 능력이 유권자의 관심을 유발하는 원동력으로 작용하기 때문에 연예인의 정치 참여가 활발하다. 유명성과 인기, 팬덤을 바탕으로 대중의 가치관과 세계관, 라이프 스타일, 소비생활 등 다양한 측면에 영향력을 미치는 연예인과 스타가 국민의 한 사람으로 정치에 참여하는 것은 당연하지만, 우리나라에선 여러 이유로 연예인의 정치 참여나 정계 진출이 제한적이었다. 연예인의 정치 활동과 정치적 발언에 대한 대중과 언론, 정치권의 부정적인 인식이 엄존하고 정치적 행보를 하면 연예 활동에 대한 유 · 무형의 제약이 뒤따르기 때문에 연예인의 정치 참여가 활성화하지 못했다. 또한, 이승만 박정희 전두환 등 권위주의 정권하에서 연예인의 선거운동과 정치 참여, 정계 진출이 연예인의 의사와 무관하게 권력층의 강권으로 이뤄지는 경우가 적지 않았고 정치적 이벤트의 일회용 도구로 악용되는 경우가 많은 것도 연예인의 정치 활동을 제약했다.

1987년 6 · 10 민중항쟁과 개헌을 통해 6공화국이 등장하면서 권위주의 체제가 종식돼 이전보다 연예인의 정치 활동이 늘었다. 연예인으로 정계에 최초로 진입한 사람은 유명 배우 홍성우다. 인기 드라마 〈세 자매〉 〈데릴사위〉 등으로 스타덤에 오른 탤런트 홍성우는 1978년 10대 국회의원 선거에

무소속 후보로 나서 서울 도봉구에서 당선됐다. 홍성우는 11, 12대 민주정 의당 소속으로 같은 지역에서 3선 기록을 세웠다. 이후 배우 최무룡 신영균 이대엽 이낙훈 이순재 최불암 강부자 신성일 정한용 최종원, 코미디언 이주 일, 가수 최희준 리아가 지역구 혹은 비례대표(전국구)로 국회의원이 돼 활동 했다. 아나운서 출신 국회의원으로는 변웅전 이계진 유정현 한선교 고민정 한준호 배현진 등이 있다. 연기자 김희라 이덕화 문성근, 코미디언 김형곤 등 은 총선에 나섰으나 낙선했다. 가수 이선희는 26세이던 1991년 서울 시의원 에 당선돼 최연소 시의원 기록을 세우기도 했다.

장관과 지자체 단체장으로 정·관계에 진출한 연예인도 있다. 11~13대 3선 국회의원을 지낸 이대엽은 2002년 경기도 성남시장에 출마해 당선됐 고 2006년엔 재선에 성공했다. 배우 손숙은 김대중 정부에서 환경부 장관 을 역임했고 연기자 김명곤은 노무현 정부에서 문화부 장관으로 활약했다. 배우 유인촌은 이명박 정부와 윤석열 정부에서 두 차례 문화부 장관직을 수 행했다.

정·관계에 진출한 연예인의 평가는 어떨까. 대체로 연예인 출신 국회의 원과 지자체 단체장, 장관의 성과와 활동에 대한 평가는 기대 이하다. 이것 이 연예인의 정치 참여 활성화에 장애요인으로도 작용한다.

연예인 출신으로 최초의 금배지를 단 홍성우는 부정축재 혐의로 정계를 떠났고 신성일은 국회의원 재직 때 광고업자 2명으로부터 1억 8,700만 원 을 받은 혐의로 징역 5년을 선고받고 복역했다. 3선 국회의원을 지내고 성남 시장을 역임했던 이대엽도 뇌물수수 혐의로 징역 4년을 선고받은 것을 비롯 해 부패와 비리 때문에 연예인 출신 정치인에 대한 평가가 매우 부정적이다.

국회의원은 정책 발굴과 입법 활동에 성과를 내야 함에도 연예인 출신 국

회의원들은 그러한 모습을 보이지 못한 채 정당의 홍보 행사에만 얼굴을 드러낸 것도 좋은 평가를 받지 못한 원인으로 작용했다.

이처럼 연예인 출신 정치인들이 기대 이하의 활동을 한 데에는 능력과 실력, 자질 부족도 한 원인이지만, 연예인에 대한 정치권의 부당한 편견도 한몫했다. 이주일은 "국민 투표를 통해 당당하게 국회의원이 돼 의정 활동을 열심히 하는데도 동료 의원들이 코미디나 연예 활동의 연장선상에서 바라보는 시선이 많았다"라고 비판했다.[233] 이순재 역시 "연예인 출신 국회의원들을 입법 활동보다는 정당의 홍보 행사에 활용하려는 경우가 많아 의정 활동에 많은 제약이 있었다"라고 밝혔다.[234] 선거 등 정치적인 이벤트에만 얼굴마담으로 활용하기 위해 유명 연예인과 스타를 영입했다가 용도 폐기하는 정치계의 관행과 정치적 입지를 확보하려는 노력과 실력이 부족한 연예인의 정계 진출이 맞물려 연예인의 정치 활동에 대한 불신이 조성됐다.

근래 들어 연예인의 정치 참여에 대한 국민의 인식이 개선되고 연예인의 정치 참여로 인한 연예 활동 제약도 많이 감소했다. 젊은 연예인 중 상당수가 당당하게 자신의 정치적 신념과 소신에 따라 특정 정당 당원으로 활동하는가 하면 끊임없이 정책이나 이슈에 대한 정치적 입장을 밝힌다. "대선 때는 특정 정당으로부터 선거운동에 참여해 줄 것을, 총선 때는 후보로 나서줄 것을 제안받는다. 정치 참여에 대한 뜻이 없고 연기자 활동에 전념하고 싶어 정치 입문 제안을 모두 거절했다. 앞으로도 정치 입문 권유에 대해 거부할 생각이다"라고 말하는 차인표처럼[235] 연예인 의사와 상관없이 득표나 이미지 개선용으로 정치 입문을 강권하는 정치권에 대해 소신 있게 입장을 밝히는 가수, 배우, 예능인도 늘고 있다. 정당 당원 활동부터 지지연설, 정치광고 출연, 포럼 참가, 시위 참여까지 연예인의 정치 참여 스펙트럼도 확대됐다.

대중적 영향력을 가진 연예인이 성공적인 정치 참여를 위해서는 연예인의 정치 활동에 대한 대중의 비난, 연예인을 딴따라로 치부하는 정치권의 편견, 정치 진출 연예인의 정치적 감각과 실력 부재 같은 문제를 발전적으로 극복해야 한다.

이덕화 최민수 하정우 박시은 앤톤…
대를 잇는 2 · 3세 연예인,
공정 무너뜨린 특혜의 산물?

최민수는 1990~2000년대 〈사랑이 뭐길래〉 〈모래시계〉 같은 한국 드라마사를 바꿔놓은 명작의 흥행을 견인했을 뿐만 아니라 〈결혼 이야기〉 〈남자 이야기〉 등으로 오랜 침체에 빠진 한국 영화의 화려한 부활을 이끈 톱스타다. 최민수의 아버지 최무룡은 1950~1970년대 김진규 신영균 신성일과 함께 한국 영화계를 주름잡던 톱스타였고 어머니 강효실은 영화와 TV 드라마를 오가며 활동했던 개성 강한 인기 배우였다. 그의 외할머니 전옥은 일제 강점기부터 배우로 활동하며 영화 〈옥녀〉 〈사랑을 찾아서〉 〈목포의 눈물〉에서 비극의 여주인공으로 이름을 날려 '눈물의 여왕'이라는 별칭이 붙은 유명 배우고 외할아버지 강홍식은 일제 강점기 영화 〈먼동이 틀 때〉 〈장한몽〉에 출연하고 〈유쾌한 시골 영감〉 〈항구의 애수〉를 부른 배우 겸 가수로 활동한 스타다. 최민수의 아들, 최유성은 2017년 예능 프로그램 〈둥지탈출〉과 드라마 〈죽어야 사는 남자〉의 출연을 통해 연예계에 입문했다. 이로써 4세 연예인 시대가 열렸다.

인기 걸그룹 티아라의 멤버로 활약했던 전보람과 가수 전우람은 일제 강

점기부터 1970년대까지 〈두만강아 잘 있거라〉〈5인의 해병〉을 비롯한 영화와 드라마에서 선 굵은 연기로 대중의 사랑을 받은 배우 황해(전홍구)와 〈봄날은 간다〉〈물새 우는 강 언덕〉을 부른 스타 가수 백설희(김희숙)를 조부모로, 가수 겸 배우로 대중과 만나며 1980년대 최고의 톱스타로 군림했던 전영록과 드라마를 통해 왕성한 활동을 한 인기 배우 이미영을 부모로 둔 3세 연예인이다.

단독 주연으로 독보적 존재감을 잘 드러내면서도 팀 무비의 시너지도 극대화하는 강력한 흥행파워를 보유한 영화계 대세로서 2000~2020년대를 대표하는 스타 중 첫손가락에 꼽히는 톱스타가 하정우(김성훈)다. 그의 아버지는 국민 드라마 〈전원일기〉와 영화 〈굿바이 싱글〉, 예능 프로그램 〈아빠는 꽃중년〉 같은 영화와 드라마, 예능 프로그램을 오가며 맹활약하는 중견 배우 김용건이다. 하정우는 대표적인 2세 연예인 스타다. 2010년대 후반과 2020년대 초반 활동을 시작한 4세대 아이돌 그룹 중 스테이씨의 시은(박시은), 키스 오브 라이프의 벨(심혜원), 라이즈의 앤톤(이찬영)의 아버지는 가수와 프로듀서로 활약하는 박남정, 심신, 윤상(이윤상)이다.

한국 대중문화사가 100여 년에 달하면서 대를 잇는 연예인도 급증하고 있다. 최민수 가족처럼 4대를 이어 연예인으로 활동하는 집안이 등장하는가 하면 연예인 부모의 뒤를 이어 배우, 가수, 예능인으로 활동하는 2세 연예인도 크게 늘고 있다.

1977년 사망할 때까지 〈피아골〉〈현해탄은 알고 있다〉를 비롯한 200여 편의 영화에 출연한 이예춘은 타의 추종을 불허하는 악역 연기로 이름을 날린 개성파 배우이고 그의 아들 이덕화는 1972년 TBC 탤런트로 활동을 시작한 이후 50여 년 동안 드라마와 영화의 주연 배우로 활약한 스타 연기자다.

이덕화의 딸, 이지현 역시 아버지, 할아버지와 같은 배우의 길을 걷고 있다. 이예춘-이덕화-이지현처럼 독고성-독고영재-독고준, 김승호-김희라-김기주, 박노식-박준규-박종혁, 조항-조형기-조경훈 집안이 3대를 이어 배우로 활동하고 있다.

부모에 이어 배우와 가수, 예능인으로 활동하는 2세 연예인은 부지기수다. 부모와 같은 연예 분야에서 활동하는 2세 연예인도 많고 부모와 다른 분야에서 활약하는 2세 연예인도 적지 않다. 김용건-하정우 부자처럼 대를 이어 배우의 길을 걷고 있는 가족이 많이 증가했다. 허장강-허준호, 김진규-김진아, 주선태-주용만, 김무생-김주혁, 추송웅-추상미, 주호성(장연교)-장나라, 연규진-연정훈, 백윤식-백도빈, 남일우·김용림-남성진, 김을동-송일국, 이영하·선우은숙-이상원, 임동진-임예원, 견미리-이유비 이다인, 서인석-서장원, 고두심-김정환, 조재현-조혜정, 강석우-강다은이 부모와 자식이 대를 이어 배우로 활동하는 대표적인 연예인 가족이다.

일제강점기부터 1960년대 초반까지 〈목포의 눈물〉을 비롯한 수많은 히트곡으로 대중의 사랑을 받은 가왕으로 그리고 여자 트로트 창법을 정립한 여제로 우뚝 솟은 이난영과 스타 작곡가이자 가수로 활동한 김해송 부부의 두 딸, 김숙자 김애자는 1953년 김시스터즈 멤버로 활약하며 미8군 무대에서 선풍적인 인기를 끌었고 한국 가수 최초로 1959년 미국에 진출해 성공적인 활동을 펼쳤다. 이난영·김해송-김숙자·김애자처럼 부모와 자식이 가수로 활동하는 경우도 적지 않다. 나애심(전봉선)은 1953년 〈밤의 탱고〉를 발표하며 가수로 데뷔한 뒤 〈백치 아다다〉〈미사의 종〉〈과거를 묻지 마세요〉 같은 히트곡으로 대중의 사랑을 받았고 그의 딸 김혜림은 1988년 가수로 대중 앞에 나선 뒤 〈디디디〉〈날 위한 이별〉 등 인기곡을 양산하며 1990년대 스타로

주목받았다. 나애심-김혜림 모녀처럼 고복수·황금심-고영준, 박재란-박성신, 태진아(조방현)-이루(조성현), 박남정-시은, 주현미-임수연, 임지훈-임현식, 나미-정철, 최혜영-제이민, 심신-벨, 윤상-앤톤 등이 부모와 자식, 2대에 걸쳐 가수로 활동하고 있다.

서동균과 서현선 남매는 1950~1970년대 구봉서와 쌍벽을 이루며 한국 코미디사에 큰 족적을 남긴 스타 코미디언 서영춘의 자녀로 개그맨의 길을 걷고 있다. 모델과 배우로 활동하는 변정수의 딸 유채원은 어머니처럼 모델로 패션쇼 무대에 오르고 있다.

배우, 가수, 예능인으로 활동하는 부모와 다른 연예 분야에서 활동하는 2세 연예인도 적지 않다. 원로 배우 박근형의 아들 박상훈은 가수로 활동하고 스타 개그맨 김구라(김현동)의 아들 그리(김동현)는 래퍼로 활약하고 있다. 예능 스타 이경규의 딸 이예림과 개그우먼 이경실의 두 자녀 손보승, 손수아는 연기자로 드라마에 얼굴을 내밀고 있다. 1970~1980년대 스타 가수로 주목받았던 조경수의 아들 조승우는 영화와 드라마, 뮤지컬을 오가며 흥행파워가 강력한 스타 배우로 각광받는다. 톱스타 배우 최진실의 아들 최환희는 래퍼로서 가수의 면모를 보이고 스타 연기자 부부 차인표-신애라의 아들 차정민은 싱어송라이터로 활동하고 있다. 록밴드 세븐돌핀스 보컬로 활약한 가수 김충훈의 아들 김수현은 국내뿐만 아니라 해외에서도 인기가 많은 한류스타로 드라마와 영화의 주연으로 나서고 있다. 〈먼지가 되어〉의 가수 이대현의 딸 이하나는 주연 연기자로 대중과 만난다.

영국에서 조사한 결과에 따르면 방송·연예계에서 일하는 부모의 자녀는 방송·연예계에서 일할 확률이 일반인의 자녀에 비해 12배 높았다.[236] 우리 상황도 크게 다르지 않다.

왜 이처럼 대를 잇는 2 · 3 · 4세 연예인이 양산되는 것일까. 가장 큰 원인은 연예인에 대한 사회적 인식과 위상의 변화다. 연예인에 대한 부정적인 인식이 사라지고 배우, 가수, 예능인이 청소년과 대중이 선망하는 직업으로 떠오르면서 사회적 위상이 올라갔기 때문이다. 무엇보다 연예인이 영화 · 드라마 출연료, 광고 모델료, 공연 수입, 음반 · 음원 인세 등 엄청난 수입을 창출할 수 있는 것이 2 · 3 · 4세 연예인의 폭증을 불러왔다.

어려서부터 부모의 연기를 보거나 노래를 들으면서 자연스럽게 연예계 분위기에 젖어 들고 부모의 신체적 · 문화적 부분의 다양한 특성과 재능을 물려받은 것도 대를 잇는 연예인 증가의 중요한 원인으로 작용한다. 이하나는 "무대에서 노래를 부르는 아버지를 보면서 연예인의 꿈을 키웠다. 연기자로 대중을 만나고 앨범을 내며 가수로도 활동하는 것은 가수 아버지의 영향이 컸다"라고 강조했다.[237] 하정우는 "아버지는 친구이자 같은 길을 가는 선배이며 최고의 스승이다. 오늘의 나는 아버지가 없었으면 불가능했다"라고 말했다.[238]

〈아빠를 부탁해〉〈스타 주니어쇼 붕어빵〉〈슈퍼맨이 돌아왔다〉〈동상이몽〉 같은 연예인 가족이 출연하는 TV 프로그램이 급증하면서 연예인 부모와 자식이 자연스럽게 대중에게 노출돼 인기를 얻을 기회가 많아진 것도 2 · 3세 연예인이 많이 늘어난 요인이다.

조부모, 부모에 이어 연예계에서 활동하는 2 · 3세 연예인은 성공적인 활동을 펼칠까. 많은 2 · 3세 연예인이 대중문화계에 진출하고 있지만, 대중의 외면을 받아 부모의 위치에 가지 못한 채 좌절하고 연예계를 떠나고 있다. 이덕화 최민수 하정우 장나라 김수현 조승우처럼 부모를 능가하거나 버금가는 활동과 인기를 보이며 톱스타 반열에 올라선 2 · 3세 연예인은 소수

에 불과하다.

일반인보다 연예인 2·3세의 연예계 데뷔는 매우 유리하다. 연예계 메커니즘 습득부터 대중의 심리를 읽어내는 자세에 이르기까지 일반 연예인 지망생에 비해 연예인 부모로부터 훨씬 많은 정보를 얻을 뿐만 아니라 연예계 분위기를 자연스럽게 체득하기 때문이다. 연기자나 가수인 부모의 후광에 따른 홍보 효과도 무시 못 하는 강력한 이점이다. 연예계에선 출연 기회나 음반을 발표할 기회를 잡기 위해 오랜 시간 기다려야 하고 긴 무명 생활을 버티어야 하기에 부모가 경제적 지원을 해주지 않으면 힘든 데 2·3세 자녀들은 연예인 부모와 조부모가 경제적 버팀목 역할을 톡톡히 한다. 한해에도 수천 명의 사람이 내일의 스타를 꿈꾸며 연예계에 데뷔하지만, 신문과 TV 소개는 커녕 대중의 시선 한 번 받지 못하고 연예계를 떠나는 상황에서 연예인 부모가 자녀의 방송 출연을 돕는 것을 비롯해 적극적인 마케팅까지 펼치기 때문에 연예인 자녀들이 일반 지망생보다 수월하게 데뷔한다.

이처럼 연예인 부모가 연예계 출발의 이점으로 작용하지만, 인기 연예인과 스타로 부상하는 과정에선 걸림돌이 되기도 한다. 특히 부모가 정상의 톱스타라면 더욱 그렇다. 신체적·문화적인 것부터 생활에 이르기까지 다양한 특성과 재능의 상속에 대한 부담감은 일반 연예인이 체감할 수 없는 것으로 2·3세 연예인들이 극복해야 할 과제다. "아버지의 연기나 삶을 의식하지 않으려고 했지만, 언론과 대중이 늘 나와 아버지의 연기를 비교해 부담이 되었다"라는 최민수의 언급이[239] 적시하듯 2세 연예인들은 연예인 부모의 그늘을 벗어나는 것이 매우 힘들다. 언론과 대중은 끊임없이 부모와 2세 연예인을 비교한다. 부모를 능가하지 못하면 비난을 쏟아 내기도 한다. 이 부담감을 극복하지 못해 연예계를 떠나는 2·3세 연예인도 적지 않다.

연예인도사람이다

연예인 부모의 적극적인 후원과 홍보, 마케팅에 힘입어 연예계에 데뷔하는 2·3세 연예인에 대한 대중의 시선은 긍정적이기보다는 부정적이다. 하정우처럼 연예인 데뷔 때부터 철저히 연기자 아버지 김용건의 존재를 숨기고 혼자의 노력과 실력으로 스타 반열에 오른 뒤에야 연예인 부모 존재를 알리는 경우는 문제가 되지 않지만, 연예인 부모의 후광으로 데뷔부터 활동까지 특혜를 누리는 2·3세 연예인에 대해서는 비판적 여론이 고조된다. 상당수 연예인 부모가 연예계에 진출하는 자녀에게 적극적으로 도움을 주며 홍보 전령사로 나서고 심지어 방송에 함께 출연해 자녀의 인지도 제고와 활동 영역 확장에 앞장서는 상황은 오랫동안 연예계 데뷔와 활동을 준비해 온 일반 지망생의 기회를 박탈하는 불공정을 조장한다는 점에서다. 수많은 연기자가 방송 한 번 출연하기 위해 치열한 경쟁을 뚫고 오디션을 통과해야 하지만 2세 연예인은 부모가 연예인이라는 이유만으로 방송에 손쉽게 출연한다. 오랜 시간 땀을 흘리며 노력을 하고 실력을 갖췄어도 방송에 출연하지 못하고 사라지는 연예인 지망생이 수없이 많다. 이 때문에 '연예인 부모는 자식들의 방송 출연을 위한 무임승차권'이라는 비판까지 제기된다. 《서울신문》이 2006년 전국 19세 이상 성인 남녀 1,001명을 대상으로 실시한 '문화 향수 및 인식 조사' 결과에 따르면 '2·3세 연예인의 등장이 부모의 후광을 입은 특혜이며 세습으로 보는가'라는 질문에 65.1%가 "그렇다"라고 답했을 정도다. 이러한 대중의 부정적 인식 때문에 대중문화계에서 제대로 된 활동을 못 하고 퇴장하는 2, 3세 연예인도 속출한다.

대를 잇는 2·3세 연예인이 대중에게 진정으로 인정받으려면 부모의 후광이 아닌 스스로의 노력과 실력으로 영화와 드라마, 예능 프로그램, 대중음악에서 두드러진 활약을 펼쳐야 한다.

주

1 황정희(2000), 『스타를 꿈꾸는 사람들의 열등감』, 청조사, 49쪽.

2 송해 인터뷰

3 박진영 인터뷰

4 강현두 엮음(2000), 『현대사회와 대중문화』, 나남출판, 23~24쪽.

5 원용진(2010), 『새로 쓴 대중문화의 패러다임』, 한나래, 192쪽.

6 이주일 인터뷰

7 빅뱅(2009), 『세상에 너를 소리쳐!』, 쌤앤파커스, 23쪽.

8 장나라 인터뷰

9 오연천 엮음(2010), 『이순재 나는 왜 아직도 연기하는가』, 서울대학교 출판문화원, 36쪽.

10 이주일 인터뷰

11 김정섭(2018), 『한국대중문화예술사』, 한울아카데미, 47쪽.

12 조영복(2002), 『월북예술가, 오래 잊혀진 그들』, 돌베개, 199~200쪽.

13 구봉서 인터뷰

14 이호걸(2000), 「70년대 여배우 스타덤 연구」, 중앙대학교 첨단영상대학원 석사논문,
 17~18쪽.

15 하수영(2024.4.24), 「뉴진스 1인당 52억 정산 받았다」, 《중앙일보》.

16 김혜수 인터뷰

17 육성재가 2024년 3월 23일 유튜브 채널 '요정 재형'에 출연해 한 말.

18 이순재 인터뷰

19 성시경 인터뷰

20 신해철 인터뷰

21 이재진, 이창훈(2010), 「법원과 언론의 공인 개념 및 입증 책임에 대한 인식적 차이 연
 구」, 미디어 경제와 문화 8권 3호, 249쪽.

22 윤태진(2005.1.26), 「연예인은 공인이 아니다」, 《한국일보》.

23 노명우(2010.9), 「'사회적 사실'인 연예인의 자살-셀러브리티는 동시에 공인일 수 없
 다」, 문화과학 63호, 283~291쪽.

24 류호성(2013.4.7), 「"공인으로서" 연예인 자숙의 변」, 《한국일보》.

25 이동연(2002), 『대중문화 연구와 문화비평』, 문화과학, 233쪽.

26 임우선(2009.9.29), 「연기 지망생, 2천만 원 빚 갚으려다 60억 날려」, 《동아일보》.

27 2016년 2월 13일 방송된 SBS의 〈그것이 알고 싶다-시크릿 리스트와 스폰서: 어느 내부자의 폭로〉에 출연한 배우 지망생의 인터뷰

28 이상환(2012.1.23), 「10대 가수 지망생, 설 연휴 앞두고 외할머니집서 자살」, 《노컷뉴스》.

29 김봉건(2023.5.23), 「아이돌 연습생 학비 천만 원…K팝 지망생의 냉혹한 현실」, 《오마이스타》.

30 정지섭(2012.5.10), 「정부, 연예기획사 전수조사…성관계나 학자금 대출 강요, 지망생·가족 노린 범죄 급증」, 《조선일보》.

31 김철선(2019.5.6), 「"방송 출연시켜준다" 아역배우 지망생 부모들 속여 5억 사취」, 《연합뉴스》.

32 정대연(2014.3.27), 「모델 시켜주겠다며 성상납 받은 기획사 대표」, 《경향신문》.

33 박요진(2013.11.19), 「PD 사칭해 연예인 지망생 성폭행한 30대 화학적 거세 청구」, 《쿠키뉴스》.

34 정은경(2003.5.7), 「방송 PD, 연예인 지망생 성폭행 혐의 구속」, 《미디어 오늘》.

35 지망생 인터뷰

36 연예기획사 대표 인터뷰

37 지망생 인터뷰

38 이동연 엮음(2011), 『아이돌』, 이매진, 389~390쪽.

39 빅뱅(2009), 『세상에 너를 소리쳐』, 쌤앤파커스, 33쪽.

40 블랙핑크의 리사가 2020년 10월 14일 공개된 넷플릭스 다큐멘터리 〈블랙핑크: 세상을 밝혀라〉에서 한 언급.

41 이기훈(2015.9), 「남자 아이돌이 군대를 간다」, 하나금융투자, 7쪽.

42 정희완(2013.6.21), 「연예 연습생 상습 성폭행…연예기획사 대표 징역 6년 확정」, 《경향신문》.

43 배국남(2016.6.23), 「누가 박유천을 추락시켰나」, 《이투데이》.

44 이종임(2018), 『아이돌 연습생의 땀과 눈물』, 서울연구원, 14~22쪽.

45 김민지(2018.10.19), 「'지옥의 4년' 더 이스트라이트 이석철이 밝힌 폭행, 폭언, 갑질」, 《뉴스1》.

46 2016년 4월 19일 방송된 MBC 〈PD수첩-아이돌 전성시대, 연습생의 눈물〉에 출연한

메이다니는 연습생 교육의 문제점을 적나라하게 보여준 사례다.

47 최보란(2019.1.29), 「소속사 대표 성추행 연습생 "남성 접대부라도 된 기분이었다"」, YTN Star.

48 연습생 인터뷰

49 배국남(2016.8.26), 「배국남의 스타탐험-트와이스는 어떻게 최고 인기 걸그룹 됐나」, 《피치원》.

50 심희철 김기덕 지음(2013), 『방송연예산업 경영론』, 북코리아, 130쪽.

51 이기훈(2015.9), 「남자 아이돌이 군대에 간다」, 하나금융투자, 7쪽.

52 최용재(2015.10), 「스타가 만들어지기까지」, 흥국증권, 9쪽.

53 동아일보 히어로콘텐츠팀(2021.7.21), 「[99℃: 한국산 아이돌] 〈2〉 길고 어둡던 '무대로 가는 길'」, 《동아일보》.

54 최재서(2023.12.19), 「어트랙트, 피프티 피프티 3인에게 130억 원 손해배상 청구」, 《연합뉴스》.

55 연예기획사 매니저 인터뷰

56 이시영 인터뷰

57 정아율이 페이스북에 올린 글.

58 김명민 인터뷰

59 유재석이 2010년 1월 2일 방송된 MBC 〈무한도전-팬미팅〉에서 한 말.

60 허행량(2002), 『스타 마케팅』, 매일경제신문사, 131쪽.

61 홍의진이 2022년 3월 18일 방송된 KBS 〈유희열의 스케치북〉에 출연해 한 말.

62 화인리서치(2023), 「2022 대중문화예술산업 불공정 계약 실태조사」, 한국콘텐츠진흥원, 26쪽.

63 김지헌(2018.11.14), 「시크릿 전효성, 옛 소속사 상대 전속계약 무효소송 승소」, 《연합뉴스》.

64 김새론 여진구 인터뷰

65 법률사무소 플랜(2023), 「2022 아동/청소년 대중문화예술인 권익보호 가이드라인 제정을 위한실태조사」, 한국콘텐츠진흥원, 9~13쪽.

66 민중서림 편집국 엮음(2004), 『국어사전』, 민중서림, 1,528쪽.

67 네이버 지식 백과

68 로이 셔커(Roy Shuker) 지음, 장호연 이정엽 옮김(2012), 『대중음악 사전』, 한나래 출판

연예인도 사람이다

사, 195쪽.

69 루이스 자네티(Louis Giannetti) 지음, 김진해 옮김(2007), 『영화의 이해』, 현암사, 241~242쪽.

70 Paul McDonald(2001), 『The Star System: Hollywood's Production of Popular Identities(Short Cuts)』, Wallflower Press, 9쪽.

71 하윤금(2006), 「한류의 안정적 기반 구축과 방송 연예 매니지먼트 산업의 개선을 위한 해외 사례연구」, 방송위원회, 41쪽.

72 허행량(2002), 『스타 마케팅』, 매일경제신문사, 151쪽.

73 Long, P. & Wall, T.(2009), 『Media Studies』, Longman, 98쪽.

74 Sherwin Rosen(1981.12), 「The Economics of Superstars」, The American Economic Review 71-5, 845쪽.

75 이승구 이용관 엮음(1993), 『영화용어 해설집』, 영화진흥공사, 227쪽.

76 배국남(2023), 『한국스타사-이월화부터 방탄소년단까지』, 신사우동호랑이, 29쪽.

77 배국남(2016), 『스타란 무엇인가』, 논형, 35쪽.

78 John Ellis(1992), 『Visible fictions, Cinema: Television: Video』, Routledge, 91~97쪽.

79 진현승(1992), 「대중매체 산업의 스타 시스템에 관한 연구」, 서강대학원 석사논문, 35쪽.

80 리처드 다이어 지음, 주은우 옮김(1995), 『스타-이미지와 기호』, 한나래, 122쪽.

81 임보람(2004), 「한국 영화 제작과정을 통해 본 스타 시스템에 관한 연구」, 한양대대학원 석사논문, 3쪽.

82 양문석(2005), 「스타 권력과 드라마 현실, 그리고 새로운 모색」, 스타 권력화와 한국 드라마 미래 토론회 발제문, 22쪽.

83 손정빈(2017.1.19), 「서인영, 갑질 논란…'님과 함께' 제작진 폭로」, 《뉴시스》.

84 화인리서치(2023), 「2022 대중문화예술산업 불공정 계약 실태조사」, 한국콘텐츠진흥원, 151쪽.

85 유비취(2023.10.16), 「블랙핑크, 월드투어로 4천억 넘게 벌어」, 《TV리포트》.

86 화인리서치(2023), 「2022 대중문화예술산업 불공정 계약 실태조사」, 한국콘텐츠진흥원, 86쪽.

87 민중서림 편집국편(2004), 『민중 엣센스 국어사전』, 95쪽.

88 박재식(2004), 『한국 웃음사』, 백중당, 295~296쪽.

89 김웅래 인터뷰

90 KBS 〈연중 라이브〉 2022년 4월 21일 방송.

91 KBS 〈연예가 중계〉 2015년 6월 6일 방송.

92 백민정(2024.3.19), 「장동건-고소영 아파트, 공시가 164억 1위…아이유집 129억 2위」, 《중앙일보》.

93 하지원(2012), 『지금 이 순간』, 북로그컴퍼니, 111쪽.

94 김제동(2011), 『김제동이 만나러 갑니다』, 위즈덤경향, 227~240쪽.

95 고현정(2015), 『현정의 곁』, 꿈의 지도, 27쪽.

96 변정수 인터뷰

97 한은수(2015.9.8), 「서세원 서정희…이혼 배경 미성년 때 성폭행당해 32년간 포로 생활」, 《세계일보》.

98 김종인(2010), 「직업별 수명의 차이-48년간(1963~2010) 자료」, 보건과 복지 12호, 9~16쪽.

99 신초롱(2024.1.25), 「'1,300억 건물주' 장근석 "노력 이상으로 재산 모아"」, 《뉴스1》.

100 박판석(2021.7.7), 「유재석, FNC 떠나 100억 초대박 계약…안테나 새둥지」, 《OSEN》.

101 박기영(2024.5.23), 「임영웅, 작년 얼마 벌었나보니 "대박" 정산금 등 233억」, 《머니투데이》.

102 김아람(2024.5.16), 「하이브 방시혁, 대기업 총수 주식재산 6위…최태원 구광모 앞서」, 《연합뉴스》.

103 문영진(2024.5.10), 「이정재, 4개월 새 270억 원 날렸다」, 《파이낸셜뉴스》.

104 전형주(2023.5.11), 「빌딩 3채 전지현, 최대 1,900억 원 부동산 갑부」, 《머니투데이》.

105 백윤미(2024.5.2), 「장윤정 한남동 집 120억에 팔렸다…3년 만에 70억 시세차익」, 《조선비즈》.

106 김정은 인터뷰

107 앨리 러셀 혹실드(Arlie Russell Hochschild) 지음, 이가람 옮김(2009), 『감정노동』, 이매진.

108 이종임(2018), 『아이돌 연습생의 땀과 눈물』, 서울연구원, 22쪽.

109 방희경(2019.3), 「아이돌의 감정노동 '365일 24시간' 연중무휴」, 한류나우.

110 2024년 5월 22일 서비스된 U+모바일tv 〈내편하자 3〉에 출연한 박나래의 언급.

111 루이스 자네티 지음, 김진해 옮김(2007), 『영화의 이해』, 현암사, 62쪽.

112 장용호(1993.3), 「비디오 산업의 경제적 메커니즘에 관한 연구」, 한국언론학보, 221~268쪽.

113 정유미 박혜은(2020.1.2), 「2009~2019 한국 영화배우 흥행파워」, 《더 스크린》.

114 이승호(2023.9.8.), 「핵오염수에 대처하는 한국의 '개념 연예인'들…일본은?」, 《민들레》.

115 배국남(2016.5.18), 「양할머니, 왜 송혜교에 감사 눈물」, 《이투데이》.

116 차민주(2018.1), 「'철학자' 아이돌 그룹? 방탄소년단 무대에서 니체를 읽다」, 《월간중앙》 290호.

117 이동연(2012.3), 「우리 시대 연예인의 권력을 보는 두 가지 관점」, 문화과학 69호, 155쪽.

118 에드가 모랭 지음, 이상률 옮김(1997), 『스타』, 문예출판사, 189쪽.

119 아더 아사버거 지음, 한국사회언론연구회 매체비평과 옮김(1993), 『대중매체 비평의 기초』, 이론과 실천, 62쪽.

120 강준만(2013), 『대중문화의 겉과 속』, 인물과 사상사, 66쪽 재인용.

121 장민서(2023.12.4), 「이것이 바로 스타의 힘…식품유통업계 빅모델 효과 톡톡」, 《브릿지경제》.

122 정민(2018.12), 「방탄소년단의 경제적 효과」, 현대경제연구원 현안과 과제 18-15호, 9쪽.

123 문혜정(2018.4.17), 「정해인 모델로 쓴 듀이트리 중국 대박 예감」, 《한국경제》.

124 김경석, 이찬우(2017.9.9), 「한류 드라마 속 주인공」, 《뉴스1》.

125 에드가 모랭 지음, 이상률 옮김(1997), 『스타』, 문예출판사, 139쪽.

126 한국문화관광연구원(2022), 「포스트 코로나 시기의 BTS 국내 콘서트 경제파급효과」, 한국문화관광연구원, 4쪽.

127 김승수(2013), 「스타 권력의 정치경제학적 분석」, 한국언론학보 62호, 122쪽.

128 박인영(2002.9), 「뜨겠다는 일념으로 돈과 섹스를 바쳤다」, 《월간중앙》, 365쪽.

129 최규성(2011.8), 「제도와 음악 환경의 변화로 한국 대중음악의 새로운 흐름이 형성된 대전환의 시대」, SOUND 3호, 48~50쪽.

130 김미현(2014), 『한국 영화의 역사』, 커뮤니케이션북스, 94~95쪽.

131 안소윤(2024.5.8), 「"임형주도 당했다니"…유재환, 작곡비 사기 이어 '음원 돌려막기' 의혹」, 《스포츠조선》.

132 김동환(2015), 『SM 리퍼블릭-기획자 이수만이 꿈꾸는 문화제국』, 이야기공작소, 115쪽.

133 이수만 인터뷰

134 손남원(2015), 『YG는 다르다』, 인플루엔셜, 10쪽.

135 김환표(2013.8), 「평생 공연하다가 죽는 게 꿈이다-JYP엔터테인먼트의 박진영」, 인물

과 사상 184호, 131~149쪽.

136 김정은, 김성훈(2018), 『엔터테인먼트 코리아』, 미래의 창, 259쪽.

137 박선영(2008.7), 「정우성, 전지현, 박신양 스타 만든 '연예계 미다스 손' IHQ대표 정훈탁」, 《여성동아》 535호.

138 김광수 외 지음 (1997), 『스타를 만드는 사람들』, 문예마당, 202~230쪽.

139 김정은, 김성훈(2018), 『엔터테인먼트 코리아』, 미래의 창, 273쪽.

140 정현정(2019.1.11), 「연예인 지망생 성폭행 연예기획사 대표 징역 5년 확정」, 《서울경제》.

141 김창남(2003), 『대중문화의 이해』, 한울아카데미, 300쪽.

142 1996년 신세대 스타 서지원이 자살하자 한 명의 여학생이 목숨을 끊었다. 1986년 일본 아이돌 스타 오카다 유키코가 자살하자 31명이 투신자살했고 X저팬의 멤버 히데가 극단적 선택을 할 때에도 3명의 청소년이 자살했다. 배국남(2003.4.17), 「별이 되어 살다간 목마른 삶」, 《주간한국》, 67~69쪽.

143 팬클럽은 공식 팬클럽과 비공식 팬클럽으로 나뉜다. 연예기획사 등에서 공식적으로 운영하거나 관여하는 팬클럽을 공식 팬클럽이라고 하는데 회비로 운영되는 경우가 많으며 회보 등을 통한 정보제공과 이벤트 행사 참석, 스타와의 만남 등의 자리가 마련된다. 공식 팬클럽의 회원이 되면 공식 팬클럽 물품이나 해당 아이돌과 관련한 각종 이벤트 참여에 대한 우선권 같은 특별한 혜택이 주어진다. 비공식 팬클럽은 팬들이 인터넷이나 모임을 통해 정기적으로 만나거나 인터넷상으로 정보를 교환하고 친밀감을 유지하는 동호회 성격의 클럽이다.

144 한국국제교류재단(2024), 「2023 지구촌 한류현황」, 한국국제교류재단, 2~5쪽.

145 조혜덕, 정수연, 서일호 (2018), 「스타 만족이 팬 커뮤니티에 대한 만족, 신뢰, 일체감 그리고 참여에 미치는 영향」, 한국엔터테인먼트산업학회논문지 12(3), 55~70쪽.

146 John Fiske(1989), 『Reading the Popular』, Unwin Hyman, 23~28쪽.

147 에드가 모랭 지음, 이상률 옮김(1997), 『스타』, 문예출판사, 98~100쪽.

148 강진숙(1998), 「팬덤 문화의 생산과 아비투스」, 언론연구 7권 1호, 91~105쪽.

149 강준만, 강지원(2016), 『빠순이는 무엇을 갈망하는가』, 인물과 사상사, 95쪽.

150 최원우(2018.11.15), 「1등석 비행기표 사서 출국장까지 졸졸…'오빠' 떠나면 표 취소하는 아이돌 팬들」, 《조선일보》.

151 영국 BBC 탐사보도팀 BBC Eye가 2024년 5월 19일 유튜브에 공개한 다큐멘터리 〈버닝썬: K팝 스타들의 비밀 대화방을 폭로한 여성들의 이야기(Burning Sun: Exposing

the secret K-pop chat groups)〉에 출연한 기자의 발언.

152 신윤희(2018), 「아이돌 팬덤 3.0 연구」, 서강대학교 대학원 석사논문, 24쪽.

153 이송희일(2023.12.31), 「이송희일의 견문발검-이선균의 죽음에 부쳐」, 《미디어 오늘》.

154 원용진(2010), 『새로 쓴 대중문화의 패러다임』, 한나래, 119쪽.

155 원용진(2010), 『새로 쓴 대중문화의 패러다임』, 한나래, 236쪽.

156 강준만(2013), 『대중문화의 겉과 속』, 인물과 사상사, 37쪽.

157 강상현 외 지음(2020), 『현대사회와 매스커뮤니케이션』, 한울아카데미, 448~450쪽.

158 Gamson Joshua(2011), 『Claims to Fame』, California, 223~224쪽.

159 타블로 인터뷰

160 구하라가 SNS에 올린 글.

161 김재중 인터뷰

162 주진모가 언론매체에 밝힌 입장문.

163 김형식 윤정민(2014.6), 「탈신화화하는 그들만의 놀이 : 엑소(Exo) 사생팬에 대한 현장 관찰 기록」, 문화과학 78호, 201~221쪽.

164 2016년 4월 24일 키 인스타그램.

165 홍종윤(2014), 『팬덤문화』, 커뮤니케이션북스, 51쪽.

166 유노윤호 인터뷰

167 김형식 윤형민(2014.6), 「탈신화화하는 그들만의 놀이 : 엑소(Exo) 사생팬에 대한 현장 관찰 기록」, 문화과학 78호, 201~221쪽.

168 지코가 2015년 8월 11일 트위터에 올린 글.

169 이송희일(2023.12.31), 「이송희일의 견문발검-이선균의 죽음에 부쳐」, 《미디어 오늘》.

170 이승연 인터뷰.

171 조용필이 KBS 2TV가 2002년 9월 18일 방송한 〈스타평전-조용필〉에서 한 말.

172 황수정 인터뷰

173 정철운(2012.11.28), 「가십 쫓는 하이에나 수백 명…기자만의 잘못인가」, 《미디어 오늘》.

174 남재일 박재영(2013), 「국내 연예저널리즘의 현황과 품질 제고 방안연구」, 한국언론진흥재단, 20~24쪽.

175 찬영회는 일간신문 영화 담당 기자들의 모임으로 신문에 영화평이나 가십기사를 썼던 기자들로 이서구 이익상 정인익 최독견 심훈 김을한 등 당시 필명을 날리고 있던 기자들이 대다수였다.

421

176 주창윤(2000), 「신문의 방송보도」, 한국방송진흥원, 5쪽.

177 강준만(2013), 『대중문화의 겉과 속』, 인물과 사상사, 89쪽.

178 강준만(1997), 『고독한 대중』, 개마고원, 67쪽.

179 2005년 제일기획과 동서리서치가 125명의 인기 연예인과 신인 모델에 대한 사실이 확인되지 않은 사생활 정보 등을 취합한 것을 언론매체들이 사실 확인 없이 선정적이고 자극적으로 보도했다.

180 박강수(2024.2.14), 「신문윤리위, 고 이선균 보도 47건에 '윤리 위반' 징계」, 《한겨레》.

181 이희용(2007.6), 「포털의 수렁에 빠진 연예저널리즘」, 관훈저널 103호, 119~129쪽.

182 강준만(2013), 『대중문화의 겉과 속』, 인물과 사상사, 88~91쪽.

183 윤태진(2011.6), 「연예인 사생활 보도 문제점 : 알 권리로 포장된 관음증과 정보권력 부추기기 」, 신문과 방송 486호, 32~35쪽.

184 이미자(1999), 『인생 나의 40년』, 황금가지, 42~44쪽.

185 최진실 인터뷰

186 강상현 외 지음(2020), 『현대사회와 매스커뮤니케이션』, 한울아카데미, 296~320쪽.

187 미첼 스티븐스 지음, 김익현 옮김(2015), 『비욘드 뉴스, 지혜의 저널리즘』, 커뮤니케이션북스, 241쪽.

188 원용진(2000), 『텔레비전 비평론』, 한울아카데미, 41~63쪽.

189 강준만(1997), 『고독한 대중』, 개마고원, 218~235쪽.

190 양정애(2024.2), 「사이버 렉카(이슈 유튜버) 제작 유명인 정보콘텐츠 이용 경험 및 인식」, Media Issue 10권 1호, 한국언론진흥재단, 1~2쪽.

191 이시영 인터뷰

192 최진실 인터뷰

193 나영석 인터뷰

194 김재홍(2011.10.14), 「김재홍의 박정희 권력평가-술자리 여자 최종심사는 대통령 경호실장-0순위는 연예계 지망생…일류배우까지도」, 《오마이뉴스》.

195 김남성(2007.7), 「여배우 김부선의 항변-권력과 돈, 검찰이 나를 차례로 짓밟았다」, 《월간조선》.

196 문완식(2011.9.14), 「"강호동 건은 세무사 실수, 고발 없다"-국세청」, 《머니투데이》.

197 이철희 소장이 2013년 11월 21일 방송된 JTBC 〈썰전-독한 혀들의 전쟁〉에 출연해 한 언급.

198 이종구(2024.3.24), 「이선균 수사자료 유출 사실이었다…범행 인정 경찰관은 구속 피해」, 《한국일보》.

199 강영훈(2024.4.25), 「경찰, '이선균 수사정보 유출' 관련 인천지검 압수수색」, 《연합뉴스》.

200 심윤지(2019.9.29), 「'버닝썬' 연루 경찰 솜방망이 징계…40명 중 3명만 옷 벗었다」, 《경향신문》.

201 서영지(2023.9.12), 「'오염수 비판' 자우림 김윤아 겨냥한 김기현 "개념 없는 연예인"」, 《한겨레》.

202 나은정(2023.9.13), 「장예찬도 김윤아 저격…"연예인이 무슨 벼슬이라고"」, 《헤럴드 경제》.

203 곽명동(2023.8.28), 「'오염수 방류 비판' 김윤아, 극우 유튜버 "日 영구 입국금지 요청" 논란」, 《마이데일리》.

204 김제동(2016), 『그럴 때 있으시죠?』, 나무의 마음, 136쪽.

205 송영훈(2024.1.24), 「'문화계 블랙리스트' 김기춘, 파기환송심 징역 2년…조윤선, 징역 1년 2개월」, 《노컷뉴스》.

206 박준규(2023.11.17), 「법원, "MB · 원세훈, '블랙리스트' 문성근 · 김미화 · 박찬욱 등에게 1억 8,000만 원 배상하라"」, 《한국일보》.

207 이효리 인터뷰

208 김정은 인터뷰

209 김혜자 인터뷰

210 김수연(2024.5.24), 「팬 돈까지 뜯어 17억 사기…30대 가수 결국 징역형」, 《세계일보》.

211 차인표 인터뷰

212 박성모(2015.2), 「자본주의 사회에서 나타나는 아이돌 그룹의 소외」, 사회과학연구 31집 1호, 275~301쪽.

213 노명우(2010.5), 「자살의 사회학, 누구나 마지막엔 인간일 권리가 있다」, 방송작가, 28~31쪽.

214 이동연(2010.12), 「감정의 양가성 : 연예인에 대하여」, 문화과학 64호, 86~106쪽.

215 최불암 인터뷰

216 보르빈 반델로 지음, 엄양선 옮김(2009), 『스타는 미쳤다』, 지안, 9~20쪽.

217 박진희(2009), 「연기자의 스트레스와 우울 및 자살 생각에 관한 연구」, 연세대학교 행정대학원 석사논문.

218 배국남(2012.8.13), 「대한민국은 '연예인 자살공화국'」, 《이투데이》.

219 김창남(2011.8), 「청년문화의 대두와 좌절」, SOUND 3호, 64~65쪽.

220 박진영 인터뷰

221 최민식이 2024년 2월 14일 방송된 tvN 〈유퀴즈 온 더 블럭〉에 출연해 한 언급.

222 조용필 인터뷰

223 나문희 인터뷰

224 김희진(2023.10.31), 「신임법관 SKY 편중」,《경향신문》.

225 장하나(2023.11.20), 「국내 1천대 기업 CEO 29.9%는 SKY대 출신」,《연합뉴스》.

226 최우석(2024.4.14), 「22대 국회의원 당선자 50·60대가 최다…SKY 여전히 강세」,
 《세계일보》.

227 허행량(2000.9.24), 「60년대 이후 중앙지 편집국장 184명 인사」,《미디어오늘》.

228 정진영 인터뷰

229 하정우 인터뷰

230 아이유 인터뷰

231 보아 인터뷰

232 진달용(2022), 『한류 신화에 관한 10가지 논쟁』, 한울아카데미, 14쪽.

233 이주일 인터뷰

234 이순재 인터뷰

235 차인표 인터뷰

236 샘 프리드먼, 대니얼 로리슨 지음, 홍지영 옮김(2024), 『계급 천장』, 사계절.

237 이하나 인터뷰

238 하정우 인터뷰

239 최민수 인터뷰